Impressionismus als literarhistorischer Begriff

Europäische Hochschulschriften
Publications Universitaires Européennes
European University Studies

Reihe I
Deutsche Sprache und Literatur
Série I Series I
Langue et littérature allemandes
German Language and Literature

Bd./Vol.402

PETER D. LANG
Frankfurt am Main · Bern

Ralph Michael Werner

Impressionismus als literarhistorischer Begriff

Untersuchung am Beispiel
Arthur Schnitzlers

PETER D. LANG
Frankfurt am Main · Bern

CIP-Kurztitelaufnahme der Deutschen Bibliothek

Werner, Ralph Michael:
Impressionismus als literarhistorischer Begriff :
Unters. am Beispiel Arthur Schnitzlers / Ralph
Michael Werner. - Frankfurt am Main ; Bern :
Lang, 1981.
 (Europäische Hochschulschriften : Reihe 1,
 Dt. Sprache u. Literatur ; Bd. 402)
 ISBN 3-8204-7052-2
NE: Europäische Hochschulschriften / 1

ISBN 3-8204-7052-2
© Verlag Peter D. Lang GmbH, Frankfurt am Main 1981
Alle Rechte vorbehalten.
Nachdruck oder Vervielfältigung, auch auszugsweise, in allen Formen
wie Mikrofilm, Xerographie, Mikrofiche, Mikrocard, Offset verboten.

Druck und Bindung: fotokop wilhelm weihert KG, darmstadt

IMPRESSIONISMUS ALS LITERARHISTORISCHER BEGRIFF

Untersuchung am Beispiel Arthur Schnitzler

Inhaltsverzeichnis:

	Seite
1.0. Einleitung, Eingrenzung und Hinführung zum Thema	1
2.0. Die Chronologie des Impressionismusbegriffs	7
2.1. Impressionismus als kunstgeschichtlicher Begriff für Malerei zwischen 187o und 189o in Frankreich	7
2.2. Literarischer Impressionismus	14
2.2.1. Der Beginn der Analogiebildung in der französischen Literatur	14
2.2.2. Der Beginn der Verwendung des Impressionismusbegriffs für deutschsprachige Literatur	16
2.2.3. Impressionismus als Negativformel in einer nationalistischen Literaturwissenschaft	24
2.2.4. Die Kriterien für literarischen Impressionismus als überwiegend stilistische Erscheinung	36
2.2.5. Impressionismus in der Nachkriegsliteraturwissenschaft	43
2.2.6. Zusammenfassung	59
3.0. Der soziologische und politische Aspekt des Impressionismusbegriffs	62
3.1. Imperialismus und Impressionismus	62
3.2. Die soziologisch-politischen Impressionismus-Theorien	65
3.2.1. Hamann/Hermand: Imperialismus und Innerlichkeit	65
3.2.2. Arnold Hauser: Die Dynamisierung des Lebensgefühls	69
3.2.3. Manfred Diersch: Selbstentfremdung und imperialistische Wirklichkeit	72
3.3. Österreichischer Impressionismus und Arthur Schnitzler	75
3.3.1. Die sozio-ökonomischen Rahmenbedingungen im Wien der Jahrhundertwende	75
3.3.2. Die Familien- und Sozialisationsgeschichte Schnitzlers	83
3.3.2.1. Allgemeiner Überblick bis 19o3	83

	Seite
3.3.2.2. Vater und Medizin	85
3.3.2.3. Politik und Religion	89
3.3.2.4. Persönliche Krise und Kunstfunktion	92
3.3.3. Krisenbewußtsein als Strukturmerkmal des liberalen Bürgertums um 19oo	1o1
3.3.3.1. Carl E. Schorske: Politik und Psyche	1o1
3.3.3.2. Adoleszenzkrise und Identitätsbildung	1o4
3.4. Imperialismus als Bedingung für den Impressionismus	1o6
4.o. Der philosophisch-erkenntnistheoretische Aspekt des Impressionismusbegriffs	11o
4.1. Die malerischen Impressionisten	111
4.2. Der literarische Impressionismusbegriff zwischen Empiriokritizismus und Solipsismus	118
4.2.1. Hermann Bahrs Prägung des Impressionismusbegriffs	118
4.2.2. Die Impressionismus-Apologeten nach Bahr	133
4.2.3. Der philosophisch-erkenntnistheoretische Standort Schnitzlers	155
4.2.3.1. Anatol und Ägidius. Die Problem-Thematisierungsphase	16o
4.2.3.2. Märchen, Sterben, Liebelei, Freiwild und Das Vermächtnis. Die Problem-Lösungsphase	169
4.2.3.3. Der Reigen. Die persönliche Konsolidierung	176
4.2.3.4. Schnitzlers Werk als Kritik des Impressionismus	181
5.o. Abschließende Betrachtung	196

A N H A N G

A.)Exkurs:Die Untersuchung der Sprache des Impressionismus	2oo
A.a.)Allgemeine Hinführung	2oo
A.b.)Das Datenmaterial	2o4
A.b.a.)Die zu verarbeitende Textmenge	2o4
A.b.a.a.)Arthur Schnitzler	2o4
A.b.a.b.)Altenberg,Liliencron, Thomas Mann, Schlaf	2o7
A.b.b.)Die Operationalisierung	21o

	Seite
A.b.b.a.) Das grammatische Grundraster	211
A.b.b.b.) Die Impressionismuskriterien von Luise Thon	211
A.b.b.c.) Zusätzliche Impressionismuskriterien	220
A.b.b.c.a.) Die Wortlänge als Funktion der Bedeutungskomplexität	221
A.b.b.c.b.) Die Indikatoren für die koordinierende Syntax des Impressionismus	223
A.b.c.) Die Darstellung des Datenmaterials	224
A.c.) Auswertung	227
A.c.a.) Die Substantive und die ihnen zugeordneten impressionistischen Merkmale	228
A.c.b.) Die Adjektive und die ihnen zugeordneten impressionistischen Merkmale	232
A.c.c.) Die Pronomen und die ihnen zugeordneten impressionistischen Merkmale	234
A.c.d.) Die Verben und die ihnen zugeordneten impressionistischen Merkmale	236
A.c.d.a.) Die finiten Verben	236
A.c.d.b.) Die infiniten Verben	239
A.c.e.) Die koordinierenden Konjunktionen und die ihnen zugeordneten impressionistischen Merkmale	243
A.c.f.) Die Adverbien und die ihnen zugeordneten impressionistischen Mermale	244
A.c.g.) Die restlichen impressionistischen Kategorien	245
A.c.h.) Die zusätzlichen Impressionismuskriterien	245
A.c.h.a.) Die durchschnittliche Wortlänge	245
A.c.h.b.) Die impressionistische Parataxe	248
A.c.i.) Konklusion	248
B.) Computerausdrucke von Text- und Autoranalysen	250
"Die drei Elixire"	251
"Die Braut"	254
"Sterben"	257
"Die kleine Komödie"	260
"Komödiantinnen"	263
"Blumen"	266
"Der Witwer"	269
"Ein Abschied"	272

	Seite
"Der Empfindsame"	275
"Die Frau des Weisen"	278
"Der Ehrentag"	281
"Exzentrik"	284
"Die Nächste"	287
"Frau Berta Garlan"	290
"Leutnant Gustl"	293
"Die grüne Krawatte"	296
"Die Fremde"	299
"Das Schicksal des Freiherrn von Leisenbogh"	302
"Das neue Lied"	305
"Der Weg ins Freie"	308
"Der tote Gabriel"	311
"Geschichte eines Genies"	314
"Frau Beate und ihr Sohn"	317
"Der Mörder"	320
"Wie ich es sehe"(Peter Altenberg)	323
"Kriegsnovellen"(Detlev von Liliencron)	326
"Die Buddenbrooks"(Thomas Mann)	329
"Sommertod"(Johannes Schlaf)	332
"Frühling"(Johannes Schlaf)	335
"In Dingsda"(Johannes Schlaf)	338
Arthur Schnitzler (Zusammenfassungstabelle)	341
Johannes Schlaf (Zusammenfassungstabelle)	344

C.) Erläuterungen und Zusatztabelle

Erläuterungen der benutzten mathematischen Abkürzungen und Formeln	347
Tabelle der durchschnittlichen Wortlängen, aufgeschlüsselt nach grammatischen Grobkategorien und Autoren	349

D.) Literaturverzeichnis 350

1.0. Einleitung, Eingrenzung und Hinführung zum Thema

Die Periode der deutschen Literatur nach dem Naturalismus und vor dem Expressionismus hat in der Literaturgeschichtsschreibung viele miteinander konkurrierende Bezeichnungen erhalten[1]. Die dabei am häufigsten auftauchenden Begriffe sind Jugendstil, Neo- oder Neuromantik, Symbolismus, Impressionismus oder Eindruckskunst, Décadence- oder Dekadenzliteratur und Ästhetizismus[2]. Der Abstand, den der heutige Betrachter zur fraglichen Literaturepoche hat, kann zumindest die Erkenntnis der Problematik dieser Begriffe fördern, deren Hauptmangel der Ballast an Bedeutung ist, der ihnen bereits anhaftete, bevor sie zur Bezeichnung der Literatur der Jahrhundertwende benutzt wurden. Davon ist höchstens der Ästhetizismusbegriff auszuklammern, der jedoch weniger als literarhistorischer Ordnungsbegriff als vielmehr zur Bezeichnung eines ästhetischen Konzeptes benutzt wird. Die Bedeutungsträchtigkeit der übrigen Begriffe fällt zusammen mit dem ab 1890 einsetzenden Trend, die Literatur in zunehmender Abhängigkeit von Kunsttheorien zu betrachten, was meist zu einem Überwiegen des kunstgeschichtlichen Aspektes führt und die Gefahr hervorruft, "daß synonyme Kategorien für nicht wesensgleiche Inhalte eingesetzt werden"[3].
So ist es auch verständlich, daß aus der Vielzahl von programmatischen Schriften und Selbstdeutungsversuchen der Autoren und Kritiker kein Manifest herausragt, das breitere Verbindlichkeit beanspruchen könnte. Die Bezeichnungen bringen bereits relativ konsistente Definitionen mit, und in der Anwendung auf Literatur kommt es dann zu überraschend synonymen Verwendungen, was führt die begriffliche Verwirrung bezeichnend ist.
Zur Klärung der Vielfalt bedarf es in der Literaturwissenschaft einer gründlichen Analyse der einzelnen Termini, besonders hinsichtlich der Reduktion auf ihre Herkunft und ihren ursprünglichen Bedeutungsgehalt.

1) Vgl. dazu auch Helmut Kreuzer,"Zur Periodisierung der 'modernen' deutschen Literatur", in: Basis. Jahrbuch für deutsche Gegenwartsliteratur.II,1971,S.7 - 32
2) Vgl. dazu Jost Hermand,"Stile,Ismen,Etiketten. Zur Periodisierung der modernen Kunst", Wiesbaden 1978, S.8
3) Erich Ruprecht, in:"Literarische Manifeste der Jahrhundertwende.1890 - 1910",hrg.v.Erich Ruprecht/Dieter Bänsch, Stuttgart 1970, dort: Einführung S.XVII

Zum Thema Symbolismus stellen Manfred Gsteiger[4] und Josef Theisen[5] den französischen Symbolismusstreit in den Jahren ab 1880 sowie seine Auswirkungen auf die deutsche Literatur dar und leiten eine fundierte Diskussion über die Anwendungsmöglichkeiten dieses Begriffs ein. Dabei weist Theisen auch auf die irritierende Synonymie der Begriffe Symbolismus und Décadence hin[6], die schon in der zeitgenössischen Kritik Verwirrung stiftet.
Der Dekadenzbegriff wird aufgearbeitet von Erwin Koppen[7] und, um eine jüngere Arbeit zu nennen, Karl J. Müller[8], der sich zudem auf die österreichische Literatur spezialisiert hat, deren Vertreter Schnitzler auch in dieser Arbeit thematisiert werden soll. Die Dekadenzproblematik ist wegen ihres ideologischen Beigeschmacks verhältnismäßig gut untersucht. Ich verweise dazu auf die umfangreiche Bibliographie Koppens[9] sowie auf sein Kapitel "Vorbetrachtungen"[10], in dem er einen vorzüglichen Überblick über die Forschungslage gibt. Koppen zeigt auch die Verbindungslinien zum Romantikbegriff auf[11], die schon von Hermann Bahr gesehen und gezogen werden:"Es wird wieder Romantik, es wird wieder Symbolik: aber eine Nervenromantik und eine Nervensymbolik. Das ist die Tendenz aller 'Décadence'"[12]. Diese Forschungsrichtung ist besonders von Mario Praz[13] befruchtet worden und hat schon früh zur Ausbildung des Terminus neo- oder Neuromantik geführt, der seitdem durch Sekundärliteratur und Literaturgeschichten geistert. Ein Blick in Ernst Alkers "Deutsche Literatur im 19. Jahrhundert"[14] zeigt, was die so

4) "Französische Symbolisten in der deutschen Literatur der Jahrhundertwende (1869 - 1914)", Bern/München 1971
5) "Die Dichtung des französischen Symbolismus", Darmstadt 1974
6) ebd., S.2ff., und S. 8
7) "Dekadenter Wagnerismus. Studien zur europäischen Literatur des Fin de Siècle", Berlin/New York 1973
8) "Das Dekadenzproblem in der österreichischen Literatur um die Jahrhundertwende, dargelegt an Texten von Hermann Bahr, Richard Schaukal, Hugo von Hofmannsthal und Leopold von Andrian", Stuttgart 1977
9) E. Koppen, "Dekadenter...", S.343 - 376
10) ebd., S, 7 - 89
11) ebd., S. 165 - 172
12) H.Bahr in:"Die Überwindung des Naturalismus"(1891), zit. nach "Hermann Bahr.Zur Überwindung des Naturalismus.Theoretische Schriften 1887 - 1904", hrg.v. G.Wunberg,Stuttgart 1968,S.99

zu bezeichnende Literatur angeblich auszeichnet: "steiler
Ästhetizismus", "posierte aristokratische Haltung" und "allumfassende Erotik".
Dem Jugendstilbegriff gehört seit Anfang der siebziger Jahre
die Gunst der Stunde. Es gibt zahlreiche Literaturwissenschaftler,
die einen literarischen Jugendstil proklamieren[15]. Der Begriff
hat mit dem des literarischen Impressionismus gewisse Parallelen,
da beide direkte Abkömmlinge der Kunstgeschichte sind. Dabei
beinhaltet der Impressionismusbegriff eher eine technische
Bedeutungsdimension, "während die Arbeiten über den literarischen
Jugendstil hauptsächlich Motivkataloge darstellen"[16].

Die vorliegende Arbeit wird die Verwendung des aus der Malerei
stammenden Begriffs Impressionismus für Literatur thematisieren.
Dabei kann nicht verzichtet werden auf eine Darstellung der
Genese des Begriffs in seinem ursprünglichen Bedeutungsfeld,
der Malerei von 1870 bis 1890 in Frankreich, sowie seiner beginnenden Verwendung für literarische Produkte und seiner Wandlungen in der literaturwissenschaftlichen Diskussion dieses
Jahrhunderts. Besonders die wechselnde Gewichtung der mit dem
Begriff verbundenen grammatikalisch-stilistischen, soziologisch-politischen und philosophisch-erkenntnistheoretischen Aspekte
ist dabei von Interesse.
Die Sichtung der Forschungsliteratur zeigt, daß der Impressionismusbegriff in der Literaturwissenschaft auf zwei verschiedenen Ebenen benutzt wird: einmal als stilistische Klassifikation,
wobei eine Analogie zwischen den Ausdrucksmitteln der Kunst
und der Sprache angenommen wird, und zum zweiten als literarhistorischer Epochenbegriff. Die zweite Verwendung schließt die
erste meist ein, geht aber viel weiter, da sie nämlich neben der
textimmanenten stilistischen noch eine historische, soziale
und philosophische Dimension enthält.
Diese zwei begrifflichen Verwendungen des literarischen Impressionismus stehen im Mittelpunkt der vorliegenden Arbeit.

13) "Liebe, Tod und Teufel. Die schwarze Romantik", in zwei
 Bänden, München 1970
14) zweite veränderte und verbesserte Auflage, Stuttgart 1962,
 S. 673
15) Vgl. die Bibliographien in: Jost Hermand,"Jugendstil.Ein
 Forschungsbericht 1918 - 1964",Stuttgart 1965; Derselbe,
 "Jugendstil",Darmstadt 1971; Dominik Jost,"Literarischer
 Jugendstil", Stuttgart 1969

Die in der Forschungsliteratur erscheinenden Varianten des Gebrauchs werden herausgearbeitet und an literarischen Produkten des fraglichen Zeitraums überprüft, wobei eine Einengung der Textmenge auf Werke Arthur Schnitzlers erfolgt. Dabei soll herausgefunden werden, ob der Begriff in seinen wesentlichen Charakteristika auf den literarischen Texten basiert oder ob vielmehr die Analogie zum Sinngehalt des Begriffs in der Malerei konstitutiv ist, die in der Literatur zwar partiell belegt werden kann, aber nicht die übergreifenden Sinnzusammenhänge repräsentiert.

Bei der Beschäftigung mit einem aus der Kunst stammenden literaturwissenschaftlichen Begriff ist hier eine Auseinandersetzung mit der wissenschaftstheoretischen Grundlage, die diese Analogiebildung erst ermöglicht, nämlich der geisteswissenschaftlichen 'wechselseitigen Erhellung der Künste' unumgänglich. Der Name dieser Methode geht auf Oskar Walzel zurück, der 1917 einen Vortrag so betitelt[17], in welchem er die Anwendbarkeit kunstgeschichtlicher Kriterien, insbesonders der Wölfflinschen Kategorien, auf Dichtung propagiert.

Aufbauend auf den Diltheyschen Begriff des Lebens als der eigentlichen, sinnhaften Kategorie hermeneutischer Erfahrung[18] wird in der wechselseitigen Erhellung der Künste "das geschichtliche Leben als eine permanente Selbstobjektivation von Geist"[19] angesehen. Dieser sich objektivierende Geist wird zwar mit den verschiedenen Ausdrucksmitteln der Künste unterschiedlich realisiert, doch dem Verstehenden, der "Inneres erkennen"[20] kann und der die "Anwendung allgemeinerer Wahrheiten auf den besonderen Fall"[21] versteht, stellt sich die Sicht der Sinnstruktur unverhüllt dar.

Diese Herangehensweise stellt sich mir insofern problematisch dar, als ein formal-logischer Zirkelschluß vorliegt, wenn das

16) Wolfgang Nehring,"Hofmannsthal und der österreichische Impressionismus", in:"Hofmannsthal-Forschungen II", Freiburg i.Br., S.57 - 72, hier S. 58

17) Oskar Walzel,"Wechselseitige Erhellung der Künste.Ein Beitrag zur Würdigung kunstgeschichtlicher Begriffe",Berlin 1917, hier besonders S. 89

18) Wilhelm Dilthey,"Die Entstehung der Hermeneutik"(1900), in: Derselbe,"Gesammelte Schriften",Bd.5,Leipzig/Berlin 1924, S.317 - 338, hier S. 319

19) Jürgen Habermas,"Erkenntnis und Interesse",Frankfurt/M. 1973, S. 187

Verstehen eines Lebenszusammenhanges oder einer Selbstobjektivation von Geist in einem Kunstwerk stets schon das Vorverständnis dieser Totalität voraussetzt, die dann anschließend im hermeneutischen Verstehensakt rekonstruiert und damit scheinbar bewiesen wird. Ebenso wie jede Hermeneutik mit der Frage konfrontiert werden muß, "wie eine individuelle Sinnrekonstruktion im Verstehen generelle Verbindlichkeit beanspruchen kann"[22], muß sich eine mit dem Analogiebegriff des Impressionismus arbeitende Literaturwissenschaft fragen lassen, inwiefern eine subjektiv empfundene Parallelität zwischen Kunst und Literatur zulässig generalisiert werden darf.

Wegen dieser Problematik scheint es mir für diese Untersuchung sinnvoller und auch argumentativer zu sein, Literatur als integralen Bestandteil einer gegebenen Gesellschaft anzusehen, wobei eine "wechselhafte Bedingtheit von Literatur und Gesellschaft"[23] vorauszusetzen ist. Beide Begriffe dürfen dabei nicht als konstante Größen verstanden werden, die in einem festgelegten Verhältnis zueinander stehen, wie dies im vulgärmarxistischen Verständnis der Termini 'Überbau und Basis' oder 'Sein und Bewußtsein' der Fall ist. Vielmehr muß die eng verwobene wechselseitige Bedingtheit von literarischem Werk und Gesellschaftsrastern verstanden werden als eine Ähnlichkeit von Strukturen, deren übereinandergelegte Folien unter der richtigen Fragestellung Parallelen aufweisen, die historisch unverwechselbar und eindeutig sind.

Erfolgversprechend scheint mir die Annahme einer kausalen Verbindung zwischen künstlerischer Kreativität und "bestimmte(n) psychologische(n) und soziologische(n) Bedingungen, die mit ökonomischen und (...) sozialen Prozessen anderer Art empirisch zu korrelieren sind"[24].

20) W. Dilthey,"Die Entstehung...",ebd.,S.318
21) ebd.,S. 330
22) Beate Pinkerneil,"Selbstreproduktion als Verfahren. Zur Methodologie und Problematik der sogenannten 'Wechselseitigen Erhellung der Künste'", in:"Zur Kritik literaturwissenschaftlichen Methodologie", hrg.v. Zmegac/Skreb,Frankfurt/M. 1973, S. 95 - 114, hier S. 99
23) Urs Jaeggi,"Literatursoziologie", in: "Grundzüge der Literatur- und Sprachwissenschaft", Bd.2:"Literaturwissenschaft", hrg.v. Arnold/Sinemus,München 1975,3.Aufl.,S.397-412,hier 398
24) V.Kavolis,"Ökonomische Korrelate der künstlerischen Kreativität", in:"Literatursoziologie,Beiträge zur Praxis",Bd.2,hrg. v.J.Bark,Stuttgart 1974,S.13-28,hier S.23

Zur Analyse der Einbettung des Kunstwerks und seines Produzenten in den gesellschaftlichen Kontext ist es nicht ausreichend, wie Függen[25] die soziale Position des Schriftstellers typologisch als gesellschaftskonträr, gesellschaftsabgewandt oder gesellschaftskonform zu bestimmen. Ohne eine genaue Untersuchung der Bedingungen der literarischen Produktion, also sowohl der "gesellschaftlichen Determinanten" als auch der "individuellen Voraussetzungen"[26] des Autors, kann m.E. Literatur nicht hinreichend verstanden werden.

Aus zeitökonomischen Gründen muß bei der Überprüfung des aus der bisherigen literaturwissenschaftlichen Diskussion gewonnenen Impressionismusbegriffs darauf verzichtet werden, sämtliche von Literarhistorikern als Impressionisten klassifizierte Autoren zu analysieren. Vielmehr beschränke ich mich auf die Untersuchung eines Autors, der allgemein zu den Impressionisten gezählt wird, nämlich Arthur Schnitzlers vom Jungwien-Kreis. Um den Ergebnissen dieser Arbeit eine breitere Gültigkeit zu sichern, müßten also noch weitere Untersuchungen zu anderen Autoren der fraglichen Zeit auf einer ähnlichen theoretischen Grundlage folgen.

Neben der auch für die stilistische Untersuchung notwendigen Analyse ausgesuchter Werke Schnitzlers ist eine genaue Betrachtung der sozialen Lage und der persönlichen Entwicklung Schnitzlers unter besonderer Berücksichtigung der politischen, ökonomischen, religiösen und philosophischen Gegebenheiten notwendig. Es wird sich zeigen, ob der kunstgeschichtlich abgeleitete literarische Impressionismusbegriff hinreichend deckungsgleich auf diesen Autor des österreichischen Impressionismus anwendbar ist, oder ob sich die Erfahrung von Calvin S. Brown wiederholt, der bei der Beschäftigung mit dem literarischen Impressionismusbegriff feststellt: "Criticism was not only in general agreement as to the aims and techniques of impressionism, but it also seemed to throw real light on the writers that it analyzed. But when I began to reread the actual literature by this light, it flickered and went out. Sometimes only a little

25) H.N. Függen, "Die Hauptrichtungen der Literatursoziologie. Ein Beitrag zur literatursoziologischen Theorie", Bonn 1966
26) Urs Jaeggi,"Literatursoziologie",ebd.,S.399

thought was required to puncture a fine generality"[27].
Falls sich signifikante Differenzen zwischen dem abgeleiteten
Begriff und den Ergebnissen der Schnitzlerstudie ergeben soll-
ten, wird zu diskutieren sein, den kunstgeschichtlich tradier-
ten Impressionismusbegriff für die literaturwissenschaftliche
Verwendung entweder neu zu definieren oder aber ganz fallen
zu lassen.

2.0. Die Chronologie des Impressionismusbegriffs

2.1. Impressionismus als kunstgeschichtlicher Begriff für Malerei zwischen 1870 und 1890 in Frankreich

Die Bezeichnung Impressionismus dient ursprünglich der nega-
tiven Beschreibung einer Gruppe französischer Künstler, die
sich seit 1860 um eine von der Akademiekunst wegführende künst-
lerische Neuorientierung bemüht. Der Spottname Impressionismus
bezieht sich auf ein Monetbild mit dem Titel "Impression.Soleil
levant", das 1874 auf der ersten selbständig organisierten
Impressionistenausstellung in Paris gezeigt wird. Er soll zum
Ausdruck bringen, daß diese Künstler in den Augen der Kritiker
keine fertigen Bilder, sondern nur unvollständige und zudem
ziemlich belanglose Skizzen hervorbringen. Belanglos, weil die
Bilder der Impressionisten stark von denen der offiziellen
Kunst der Akademie abweichen, die nicht 'nur' Wirklichkeit
darstellen wollen, sondern stets darauf zielen, im Sujet meta-
phorische Bedeutungen und Tiefsinn zum Ausdruck zu bringen.
Als Kennzeichen kann auch die technische Biederkeit der Aka-
demiekunst gelten. Bei der Wahl der Farben läßt man sich vom
Verstand, nicht vom Auge leiten, so daß, -etwas vereinfacht
beschrieben -,die Bäume stets grün und der wolkenlose Himmel
stets blau gemalt werden, weil der Verstand diese Farben mit
den betreffenden Objekten als zusammengehörig assoziiert.
Ganz anders verfahren die Impressionisten, die den Spottnamen
ihrer Gegner aufgreifen und versuchen, ihn selbstbewußt als
Markenzeichen zu verwenden. Sie orientieren sich nicht an

27) Calvin S. Brown,"How useful is the concept of impressio-
 nism ?", in: "Yearbook of comparative and general Litera-
 ture",17,1968, darin:"Symposium: Impressionism",S.57

historisierenden Sujets, sondern an der Gegenwart, an den
Menschen und vor allem der Landschaft ihrer Zeit, die sie nach
ihrer Wahrnehmung malen. In ihrer Kunst dominiert ein neues
Wirklichkeitsverständnis, nämlich die Wahrheit des Lichts und
des Augenblicks, was sich neben der Themenwahl auch in der
Technik niederschlägt. An die Stelle einer für objektiv gehaltenen statischen Wirklichkeit setzen sie die neue Wahrheit
der Flüchtigkeit und Vergänglichkeit, die von Faktoren wie
Licht, Schatten, Sonne, Farbtemperatur und Bewegung ständig
verändert wird. Dies beeinflußt besonders die Farbenwahl: alle
Tönungen werden bewußt als Bestandteile des Spektrallichts angesehen, Schwarz grundsätzlich nicht mehr als Schatten- oder
Umrißfarbe benutzt, da dies mit der wissenschaftlichen Spektraltheorie nicht vereinbar ist, und die Maler arbeiten in bisher
ungekanntem Maß mit Komplementärfarben. Besonders die gebrochenen Farbtöne werden meist nicht mehr gemischt, sondern in
ihren Grundfarben anteilweise nebeneinandergetupft, was letztlich zur Ausbildung des Pointillismus führt, der als die wissenschaftliche Krönung des Impressionismus gilt.
Die deutliche Bevorzugung der Farbe gegenüber der Linie stellt
die Impressionisten in die Nachfolge des malerischen Romantikers
und Realisten Delacroix und seines Kampfes gegen den "linientreuen" klassischen Idealismus des Akademiemitgliedes Ingres[28].
Wenn man nach den Gründen fragt, die zur Ausbildung der neuen
Kunstrichtung führen, ist ein Blick auf die gesellschaftliche
Umwelt, insbesondere auf die politischen, sozialen und wissenschaftlichen Faktoren unerläßlich und vermag einige Plausibilität für diese Entwicklung zu erzeugen.
Die Impressionisten, als deren typische Vertreter Monet, Renoir,
Pissarro, Sisley, Degas, Morisot und Cézanne zu nennen sind,
stammen fast alle aus dem wohlhabenden oder gar reichen Bürgertum. Ihre Väter sind zumindest Kaufleute oder Händler und haben
die finanziellen Möglichkeiten, ihre Kinder wenigstens am Anfang ihrer künstlerischen Laufbahn zu unterstützen[29].
Auch gehören die Impressionisten fast alle der gleichen Generation an und erleben die beinahe paradoxe politische Situation
Frankreichs in der zweiten Hälfte des 19. Jahrhunderts als gemeinsamen Hintergrund der Sozialisation: nämlich zunächst die

28) Vgl. dazu John Rewald,"Die Geschichte des Impressionismus.
Schicksal und Werk der Maler einer großen Epoche der Kunst",
Schauberg/Köln 1965, hier: S. 13 ff.
29) Vgl. ebd., S. 29 - 45

autoritäre Herrschaftsform des zweiten Kaiserreichs, gegen die
liberalen und fortschrittlichen Forderungen von 1848 gerichtet
und mit einem sich merkwürdigerweise gerade künstlerische Be-
lange betreffend liberal gebenden Napoleon III, und anschließend
eine republikanische Staatsform, die in vielen Kunstbelangen
autoritärer als die überwundene Monarchie ist und Anlaß zu
politischer Resignation und zum Rückzug ins Private gibt.
Als Beispiel mag gelten, daß Napoleon III. den modernen Malern,
die 1863 von der Jury des diesjährigen Salons abgewiesen werden,
eine eigene Ausstellung im Palais de l'Industrie ermöglicht,
nachdem es zu heftigen Klagen über die akademische Jury gekom-
men ist, da diese die Modernen nicht ins Ausstellungsrepertoire
des Salons aufnehmen wollten[30]. Diese Borniertheit hört in
der dritten Republik nicht auf, sondern verstärkt sich eher
noch. Gerade die Tatsache der selbständig organisierten Impres-
sionistenausstellungen ist der beste Beleg für die Schwierig-
keiten der Maler in der neuen Staatsform, mit der für sie eine
Identifikation nur schwer möglich ist.
Verwirrend für die jungen Künstler ist auch die Vielgleisigkeit
der Programmatik der liberalen Bourgeoisie, deren ökonomisch
potenter Teil das liberale Programm ohnehin nur als Legitima-
tion für industrielle Freizügigkeit benutzt, sich nach 1848
auf die Seite der siegenden Reaktion und des zweiten Kaiser-
reichs schlägt und für den Neoabsolutismus eine der wichtigsten
Machtstützen wird. Dies ist Napoleon III. auch durchaus bewußt,
und nicht zufällig wird seine Regierungszeit zur Blütezeit des
sich entfaltenden Kapitalismus.
Diese politische Entwicklung ist eine der Ursachen dafür, daß
die jungen Künstler sich mit ihrem Wahrheitsdrang, den sie in
ihren Bildern zu verwirklichen suchen, weder in der offiziellen
Kunst noch bei den gesellschaftlich herrschenden Kräften ver-
orten können, obwohl er ein seit der Aufklärung fest zur libera-
len Ethik gehörender Programmpunkt ist. Ein gutes Beispiel für
das gestörte Verhältnis zwischen Malern und gesellschaftlicher
Bezugsgruppe ist die Tatsache, daß die Kunstauffassung der
Mehrzahl der potentiellen, also überwiegend bürgerlichen Bilder-
kunden sowie der Salon-Jury ihrer eigenen Meinung nach "im all-

30) Vgl. dazu John Rewald,"Die Geschichte...",S.56f.

gemeinen wohl ziemlich liberal (ist), ihre Toleranz (...)
jedoch beim Naturalismus auf(hört)". Sie ziehen den antikisierenden Idealismus Ingres vor, was zur Folge hat, daß "die moderne Kunst (...) heimatlos (wird)"[31].
Eine einleuchtende Konsequenz ist, daß die Impressionisten als Künstler auf sich selbst als anschauendes Subjekt und auf die Gruppe der künstlerisch Gleichgesinnten zurückverwiesen sind. Dies erklärt, warum die Impressionisten als eine der ersten relativ geschlossenen Gruppen im Kunstleben auftreten, die zwar nicht von einem politischen Programm, aber doch vom gemeinsamen Bewußtsein einer verkannten künstlerischen Elite und der damit verbundenen gesellschaftlichen Marginalität verbunden werden.
Das politische Engagement, etwa von Courbet in der Pariser Kommune, zeigt sich als erfolglos und bleibt deshalb die Ausnahme. Die Verunglimpfung der Künstler durch das bürgerliche Establishment zeigt, daß sie politisch als potentiell gefährlich eingestuft werden. Das ist jedoch zuviel der Ehre, denn im allgemeinen sind "sie Musterbeispiele häuslicher Rechtschaffenheit" und "fast ausnahmslos darauf bedacht, im konventionellen Sinne erfolgreich zu sein"[32].
Trotz der gesellschaftlichen Randstellung sind die Impressionisten ohne die kapitalistische Gesamtentwicklung des Wirtschaftslebens und den damit verbundenen ökonomischen Aufschwung breiter Bürgerkreise nicht denkbar. Paris wird gekennzeichnet durch den Ausbau der Stadt zur unbestrittenen Weltstadt durch Baron Haußmann. Erst der stark angestiegene Geldumlauf und ein damit parallel angestiegenes Bedürfnis nach Kunst und Bildung, das sich mit den Assimilationsbemühungen der wirtschaftlichen Emporkömmlinge erklären läßt, schafft den Markt, der den Impressionisten die Existenz sichert. Die allgemeine wirtschaftliche Krise 1873 führt denn auch unter den Künstlern, von denen besonders Monet und Pissarro sehr leiden, zu schlimmen Notsituationen[33].
Bei der Entwicklung des Kunstmarktes ist das relative Zurück-

31) Arnold Hauser,"Sozialgeschichte der Kunst und Literatur", ungekürzte Sonderausgabe in einem Band,München 1978,S.824
32) Bernard Denvir,"Impressionismus",München/Zürich 1974,S.4f.
33) John Rewald,"Die Geschichte...",S. 212 u.a.

treten des Mäzenatentums gegenüber dem freien Kunsthandel
als besonders wichtig zu beurteilen, da so die direkte Einflußnahme der Mäzene auf die Kunstszene zurückgedrängt wird
zugunsten der Mittlerposition des Kunsthändlers. Dieser ist
zwar auch von der allgemeinen Nachfrage abhängig, kann aber
den Novitäten des Marktes ebenfalls einen gewissen Platz in
seinem Salon einräumen und sie mit Hilfe der Kunstkritik in
den enorm expandierenden Zeitungen und Journalen publik machen.
Die Existenz der Avantgarde ohne die Kunsthändler ist nur schwer
vorstellbar. Dies trifft in besonderem Maß auf die Impressionisten zu, "die dem Scharfblick, dem gesunden Menschenverstand
und Loyalität ihrer bedeutendsten Händler, Paul Durand-Ruel
und Ambrose Vollard, zu tiefstem Dank verpflichtet sind"[34].
Mit der existentiellen, aber einseitigen Verknüpfung an das
Bürgertum als der sozialen Bezugsgruppe der Künstler und der
finanziell potentesten Käuferschicht ist noch ein weiterer
wichtiger Faktor angesprochen, der sich auf die impressionistische Kunst prägend auswirkt: die Entwicklung der wissenschaftlichen Erkenntnis und Theorie, die sich fest in liberal-bürgerlicher Hand befinden.
Die beiden wichtigsten Ansatzpunkte sind hier einmal die modernen Erkenntnisse über das Wesen der Farbe sowie die zunehmende
Erschütterung des mechanischen Newtonschen Weltbildes und der
darauf basierenden Physik. Farbe erscheint nicht länger als
unveränderliche Realität, sondern nur als Funktion von Licht
und wahrnehmendem Subjekt, also von zwei Variablen. Insbesonders
die Entdeckungen des französischen Chemikers Eugene Chevreul[35]
und die Erkenntnisse von N.O.Rood und Hermann von Helmholtz[36]
werden wahrscheinlich von den Impressionisten rezipiert[37].
Helmholtz sagt, stark verkürzt dargestellt, daß zur Wahrnehmung
sowohl Sehnerven und Auge als auch das sich verändernde Licht
(= "Ätherschwingung") gehören. Dabei verneint er jedoch nicht
die Existenz objektiver Realität. Vielmehr werde "die Art unserer

34) Bernard Denvir,"Impressionismus",s.o.,S.7
35) John Rewald,"Die Geschichte...",s.o.,S.3oo und S.3o4
36) "Handbuch der physiologischen Optik", Leipzig 1867
37) Bernard Denvir, s.o.,S.8; auch:John Rewald,s.o.,S.3ooff.

Wahrnehmungen ebensosehr durch die Natur unserer Sinne wie
durch die äußeren Objekte"[38] bedingt. Richtiges Sehen bestehe
"erst im Verständnis der Lichtempfindung"[39], da so die durch
selbstständige synthetische Schlußfolgerungen des Denkapparats
hervorgerufenen Sinnestäuschungen korrigiert werden könnten.
Auch der Positivismus Comtes[40] und die Milieutheorie Taines[41]
versteht den Begriff der Wahrheit nicht länger als absolut und
statisch, sondern macht ihn abhängig von wechselhaften Gegebenheiten. Der Realismus des Augenblicks kann fast perfekt durch
das neue Medium der Photographie dargestellt werden, die von
den Impressionisten teilweise als unwillkommene Konkurrenz,
teilweise jedoch auch als Hilfsmittel und als Beweis für die
Existenz der neuen Augenblickswirklichkeit verstanden wird[42].
Insbesonders die Darstellung von Bewegung durch die Impressionisten, oftmals nur durch verwischte Farbflecken, kann erklärt
werden durch die Vorlage von Photographien, deren Kameras noch
keine schnellen Verschlußzeiten kennen.
Die Benutzung solch moderner Hilfsmittel und der neuesten Erkenntnisse weist die Impressionisten als Verfechter eines neuzeitlichen und totalen Realismus aus. Angesichts dieser Implikation der impressionistischen Technik ist jedoch bemerkenswert,
daß die Impressionisten selbst die Subsumierung unter das landläufige Verständnis der Kategorie Realisten/Naturalisten ablehnen. Realismus impliziert für sie immer schon den Begriff
der scheinbaren Wirklichkeit, während sie die Wirklichkeit
eben nicht so abmalen wollen, wie sie zu sein scheint, sondern
wie sie, ihrer wissenschaftlich fundierten Farbtheorie nach,
sein muß, auch wenn dies dem naiven Betrachter zunächst nicht
so scheint.
Das hier deutlich werdende wissenschaftliche Niveau wird auch
in der ersten programmatischen Schrift über die Impressionisten
von Edmond Duranty[43], in der die Gruppe der Öffentlichkeit
vorgestellt wird, betont: "(...)auf dem Gebiet der Farbe haben
sie eine wirkliche Entdeckung gemacht, die sich nirgends ableiten läßt(...). Der gewiegteste Physiker könnte an ihrer
Lichtanalyse keine Kritik üben"[44].

38) Hermann von Helmholtz,"Über das Sehen des Menschen"(Vortrag
 von 1855), in: Derselbe,"Philosophische Vorträge und Aufsätze",eingeleitet und hrg.v.Herbert Hörz/S.Wollgast,
 Berlin (O) 1971, S. 45 - 77, hier S. 58
39) ebd.,S. 59

Die Wahl der Sujets zeigt, daß die soziale Spaltung der Gesellschaft und ihre Antagonismen den unpolitisch gebliebenen Impressionisten kaum ins Bewußtsein rückt, und daß sie, eingefangen in die Dialektik zwischen lebensnotwendigem Erfolgsstreben und dem verpflichtenden Wahrheitsethos ihres Stils, die Entwicklung der Zeit eher kommerziell interessiert ins Visier nehmen. Gesellschafts- und Stadtleben sind beliebte Motive, und die Künstler verschreiben sich besonders in den neutralen und daher leichter verkäuflichen Landschaftsbildern einer auf der impressionistischen Farbentheorie basierenden 'Kunst an sich'. Diese Betonung des rein technischen Aspektes ist jedoch auch ein Beleg für den Vorrang, der einer wissenschaftlich orientierten Darstellung eingeräumt wird.
Dabei kommt es allerdings letztlich zu dem Paradoxon, daß bei der letzten Blüte des Impressionismus, dem Pointillismus, der momentane Eindruck, der die Wirklichkeit uninterpretiert festhalten soll, schließlich selbst in höchstem Maß von einem theoretisch fundierten Interpretationsmuster der Wirklichkeit zerstört und aufgelöst wird. Der späte Seurat unternimmt als der führende Pointillist und Divisionist den Versuch, auf wissenschaftlicher Grundlage bestimmte Farben und Darstellungsweisen gewissen Bedeutungsinhalten zuzuordnen, womit er einen allegorisierenden Stil wiederbelebt, den die Impressionisten gerade überwinden wollten[45]. Vielleicht kann man Seurats späte Versuche als resignierende Erkenntnis verstehen, daß der Versuch, die Realität objektiv zu erfassen, gescheitert ist. Dies Scheitern ist erkenntnistheoretisch notwendig, da die Wiedergabe von Wirklichkeit ohne Interpretation nicht möglich ist. Schon der Versuch der Wiedergabe, die Wahl der Materialien und der Motive, die Art der Farbenzusammenstellung usw. sind Interpretation und lassen Aussagen über das Verhältnis des

40) Isidor A.M.X. Comte, "Cours de philosophie positive", Paris 1830 - 1842

41) Hippolyte Taine, "Philosophie de l'art", Paris 1865

42) Bernard Denvir,"Impressionismus",a.a.O.,S.11f.

43) Edmond Duranty,"La Nouvelle Peinture", Paris 1876

44) zit. nach John Rewald,"Geschichte des...",a.a.O.,S.219

45) Bernard Denvir,"Impressionismus",a.a.O.,S.54; auch Cézanne neigt etwa ab 1885 diesem allegorisierenden Stil zu.

Malers zur Wirklichkeit zu. In freier Abwandlung des Watzlawickschen Axioms kann man sagen[46]:"Man kann nicht nicht interpretieren".
Die erwähnten Stilmerkmale des Impressionismus, nämlich der Versuch, Realität nur als Funktion von Licht und anschauendem Subjekt aufzufassen, Wirklichkeit nur dem festgehaltenen Augenblick zuzuerkennen und die Motive dem alltäglichen, der Anschauung zugänglichen Leben zu entnehmen, werden schon früh analog bei literarischen Produkten festgestellt und als literarischer Impressionismus bezeichnet. Ob diese Projektion kunstgeschichtlicher Periodisierungsterminologie auf Literatur zulässig ist, wird zu untersuchen sein.

2.2. Literarischer Impressionismus

2.2.1. Der Beginn der Analogiebildung in der französischen Literatur

Die erste feststellbare Verwendung des Begriffs Impressionismus für Literatur findet sich bei Brunetière[47] fünf Jahre nach der Namensschöpfung für die Maler, als er Daudet in einem Artikel in der "Revue des deux mondes" als typischen literarischen Impressionisten bezeichnet. Der erneute, jedoch leicht veränderte Abdruck dieses Artikels in seinem Buch "Le Roman naturaliste"[48] zeigt, daß Brunetière den literarischen Impressionismus als stilistische Entwicklungsstufe eines konsequenten Naturalismus einschätzt, der sich die neuen theoretischen Grundsätze der malenden Zunft angeeignet hat. Er beschreibt den neuen Stil als "une transposition systématique des moyens d'expression d'un art, qui est l'art de peintre, dans le domaine d'un autre art, qui est l'art d'écrire"[49].
Brunetière selbst lehnt als Klassizist die Tendenz des von ihm bei Daudet festgestellten malerisch-dichterischen Stils scharf ab[50]. Die Merkmale dieses Stils beschreibt er wie folgt: Über-

46) P. Watzlawick/J.B.Beavin/D.D.Jackson,"Menschliche Kommunikation. Formen, Störungen, Paradoxien", Bern/Stuttgart/Wien 1974, 4.Auflage, S. 53
47) Artikel "L'Impressionisme dans le roman", vom 15.Nov. 1879.
48) Paris 1883, zit. nach der Ausgabe 1896 (Paris)
49) ebd.S.87
50) ebd.S.96

wiegen von Abstrakta gegenüber den Konkreta, malendes Imperpekt, Sinnbrüche und Vernachlässigung der logischen Syntax. Inwieweit diese Kriterien hinreichen, einen Stil zu beschreiben, bleibt vorerst hintangestellt, doch ist die Brunetièresche Verwendung als die erste feststellbare nicht zu übergehen[51].
Weitere wichtige Erwähnungen des literarischen Impressionismus im Ursprungsland des Begriffs sind diejenigen von Desprez und Gilbert. Desprez stellt in seinem Buch "L'èvolution naturaliste" die Brüder Goncourt als literarische Impressionisten dar[52], die die Prinzipien der impressionistischen Maltechnik ganz bewußt auf die Sprache übertragen hätten[53], wobei er als stilistische Merkmale neben den schon erwähnten besonders die Genitivhäufung, Verdopplung der Adjektive und Häufung synonymer Ausdrücke nennt.
Gilbert behandelt in "Le Roman en France pendant le XIXe siècle"[54] ebenfalls den Begriff des sprachlichen Impressionismus. Er bringt dabei im wesentlichen eine Zusammenfassung der bisherigen Diskussion in Frankreich und ist als Beleg für die These interessant, daß der Begriff gegen Ende des 19. Jahrhunderts in Frankreich als Stilklassifikation verwendet wird. In diesem Sinne findet er sich auch in den zusammenfassenden Werken der Jahrhundertwende, wie beispielsweise in der großen Literaturgeschichte von Petit de Julleville "Histoire de la Langue et de la Littérature Francaise"[55], wo der literarische Impressionismus ebenfalls am Beispiel der Brüder Goncourt behandelt wird und zwar bezeichnenderweise unter dem Oberbegriff "le Realisme"[56].
Da der Impressionismusbegriff sich in Frankreich nie recht gegen den Symbolismus durchsetzen kann, ist verständlich, daß bei den oben angeführten Autoren trotz der Benutzung desselben Begriffs ziemliche Differenzen darüber bestehen, wie literarischer Impressionismus genau zu definieren ist und welche Schriftsteller unter dieser Bezeichnung zu subsumieren sind.

51) Vgl. dazu auch G. Loesch,"Die impressionistische Syntax der Goncourt. Eine syntaktisch-stilistische Untersuchung", phil.Diss. Erlangen 1919, hier S. 5
52) L. Desprez, Paris 1884, besonders das Kapitel "Les Goncourt", S. 67 - 117
53) ebd.,S.79
54) Paris 1896
55) Paris 1899, besonders Bd.8
56) ebd., S. 16 - 189

Brunetière und Desprez fassen literarischen Impressionismus
nur als formalen Stil mit grammatischen Merkmalen auf und
kommen dabei zu einer Einreihung von Flaubert, Zola und
Balzac[57]. Petit de Julleville dagegen und auch Spronk[58]
fassen den Begriff weitergehend als Lebenskonzept auf, und
zwar Julleville mit der Betonung der Subjektivität allen Erlebens von Wirklichkeit[59], Spronk mit der Hervorhebung einer
gesteigerten Sensibilität[60].
Hier wie auch bei der weiteren Diskussion des neuen literarischen Begriffs zeigt sich die allgemeine Unsicherheit darüber,
was der Begriff genau meint und welche Autoren ganz sicher als
literarische Impressionisten angesehen werden können.

2.2.2. Der Beginn der Verwendung des Impressionismusbegriffs für deutschsprachige Literatur

Auch in der deutschen Literaturwissenschaft beschäftigt man
sich um die Jahrhundertwende zunehmend mit dem Impressionismusbegriff und schätzt ihn zunächst als nur für französische
Literatur anwendbar ein.
In der Folge von Hermann Bahrs "Überwindung des Naturalismus"[61]
setzt sich in der deutschsprachigen Literaturkritik die Erkenntnis durch, daß die junge Dichtergeneration eine neue Zeit eingeläutet hat, die auch nach einer eigenen Bezeichnung verlangt.
In Bezug auf diese, ihrem eigenen Anspruch nach postnaturalistische Moderne findet sich ab 1890 in Deutschland immer wieder
die Verwendung des Impressionismusbegriffs.
So kommt Curt Grottewitz 1890 bei der Analyse der zeitgenössischen Literatur zu dem Schluß, daß die Literatur "vom Natura-

57) Ferdinand Brunetière,"Le Roman...",a.a.O.,S.94
58) M. Spronk,"Les artistes littéraires. Etudes sur le XIXe siècle", Paris 1889
59) L. Petit de Julleville,"Histoire...",a.a.O., Bd.8,S.183f.
60) M. Spronk,s.o.,S.153f.
61) Hermann Bahr,"Die Überwindung des Naturalismus",Dresden/Leipzig 1891, hier zit. nach:"Hermann Bahr.Zur Überwindung des Naturalismus. Theoretische Schriften 1887 - 1904", hrg.v. Gotthard Wunberg,Stuttgart 1968,S.33 - 102

lismus zum Impressionismus, Obskurantismus usw. übergegangen"[62]) ist, wobei die Anknüpfung an die Bedeutung des Terminus als Schimpfwort unüberhörbar ist. Grottewitz unterscheidet Naturalismus und Impressionismus nach ihrem erkenntnistheoretischen Ansatz. Dabei ordnet er dem Naturalismus das Bemühen um Objektivität, dem Impressionismus den Subjektivismus zu. Beide Richtungen erscheinen ihm als pessimistische Verirrungen des sich vom Idealismus abwendenden Realismus und als "Schopenhauerei"[63]), wie er in einem anderen Artikel des gleichen Jahres schreibt. Die künftige Literatur werde nur dann erfolgreich sein, wenn sie "sich für die positiven Ziele der Gegenwart zu begeistern anfängt"[64]). Er stellt sich vor, daß die Schilderung eines Bauern künftig nicht mehr das Klischee des knorrigen Urtyps vom Lande hervorbringen solle, sondern "einen jungen Bauernsohn (...), mit moderner Bildung vertraut, (der) die Errungenschaften der neuzeitlichen Maschinentechnik seinen Agrikulturzwecken dienstbar macht"[65].

Auch Michael Georg Conrad verwendet den Begriff Impressionismus 1891 als Bezeichnung für einen literarischen Stil[66]), den er eng mit der Photographie verbunden sieht. Interessant für den heutigen Leser ist, daß Conrad dies ausgerechnet auf den Stil von Gerhard Hauptmanns Drama "Vor Sonnenaufgang" münzt[67]), das heute allgemein als Paradestück des Naturalismus gilt[68]. Ebenfalls auf einen heute anders eingestuften Autor, nämlich Arno Holz und dessen Werk "Phantasus" wendet Franz Servaes den Begriff 1898/99 an[69], indem er Impressionismus definiert als eine Kunst des "scheinbar Bedeutungslosesten"[70]) und des momentanen Eindrucks, die von dem "impressionistischen Philosophen Nietzsche" inspiriert und mit "wissenschaftlicher Genauigkeit"[71]) fundiert sei, was Servaes bei Holz besonders in dessen sprachtheoretischen Bemühungen[72]) bewiesen sieht. Dazu muß allerdings

62) C. Grottewitz,"Wie kann sich die moderne Literaturrichtung weiter entwickeln ?", zit. nach "Die literarische Moderne", hrg.v.Gotthart Wunberg, Frankfurt/M. 1971, S.59

63) C.Grottewitz,"Où est Schopenhauer? Zur Psychologie der modernen Literatur", in:"Die literarische Moderne",hrg.v. G.Wunberg,s.o.,S.63 - 68, hier S. 65

64) C.Grottewitz,"Wie kann sich...",a.a.O.,S.60

65) ebd.,S.61

66) M.G.Conrad,"Die Sozialdemokratie und die Moderne", in:"Die literarische Moderne",hrg.v.G.Wunberg,a.a.O.,S.94 - 123

67) Vgl. ebd.,S.115

bemerkt werden, daß Holz den Begriff Impressionismus weder
zur Beschreibung seiner Theorie benutzt noch ihn auf sich
selbst bezieht[73].
Im Jahr 1902 analysiert der Historiker Karl Lamprecht den
Impressionismus als eine Kunstform, die entscheidend beeinflußt wird von den im 19. Jahrhundert immer dominanter werdenden Naturwissenschaften und dem Positivismus. Insbesondere
werden "die inneren Beziehungen des neuen Wirtschaftslebens
und der neuen (...) Kunst die engsten. Denn in den wirtschaftlichen Kreisen zuerst wurde jener Rationalismus neuen Stils
geboren, der den Dingen aufs sinnlich intensivste zu Leibe
ging, jener Rationalismus zugleich der naturwissenschaftlichen
Forschung, mit dessen Übertragung auf das anschauliche Gebiet
(...) der Impressionismus begonnen hatte"[74].
Eine spätere Untersuchung Lamprechts[75] basiert überwiegend auf
lyrischen Texten von Hofmannsthal, George, Liliencron, Bierbaum, Dauthendey, Andrian und Wolfskehl. Dabei kommt er zur
Zweiteilung des literarischen Impressionismus in einen psychologischen, der die inneren Vorgänge erfasst, und in einen physiologischen, der die äußeren Dinge schildert. Den letzteren
beschreibt Lamprecht am Beispiel Liliencrons, der etwas von
"jenem instinktiv Geistlosen, rein und bloß Anschaulichen, den
Zustand gleichsam unbewußt Erfassenden, das (...) Kennzeichen
des physiologischen Impressionismus ist"[76], habe.
Der psychologische Impressionismus, so Lamprecht, "will nichts
von unmittelbar anschaulicher Wirklichkeit wissen; (...) will
eine 'geistige Kunst': bewußt erscheint(...) die Welt als Reihe
bloßer Sensationen, und diese Sensationen sind (...) folgerichtig allein Gegenstand der Dichtung"[77].
Dieselbe Zweiteilung hat Ernst Lemke 1914 übernommen, der im
psychologischen Impressionismus eine Anlehnung an den philosophischen Idealismus sieht[78].

68) Vgl. Kindlers Literatur Lexikon, München 1974, Bd.23, Art.
 von Gunter Reiß über "Vor Sonnenaufgang",S.10078 f.
69) F.Servaes,"Impressionistische Lyrik",zit.nach:"Literarische
 Manifeste der Jahrhundertwende 1890 - 1910",hrg.v.Ruprecht/
 Bänsch,a.a.O.,S.32 - 40
70) ebd.,S. 32 71) ebd.,S.33
72) A.Holz,"Die Kunst.Ihr Wesen und ihre Gesetze",Berlin 1891
73) Vgl."Literarische Manifeste...",hrg.v.Ruprecht/Bänsch,a.a.O.,
 S.40

Auch Hermann Bahr behandelt 1904 im "Dialog vom Tragischen"[79] den Impressionismus und hebt dabei den erkenntnistheoretischen Aspekt hervor, der ihm gegenüber dem angeblich so naiven Naturalismus, der stets auf der Suche nach der unfindbaren 'Wahrheit!Wahrheit!' ist, so fortschrittlich und modern erscheint. Dabei versteht Bahr den in der Malerei konstatierten Impressionismus als eine an die moderne Zeit gebundene, erst durch sie ermöglichte Erscheinung und Kunstform, deren philosophische Parallele er bei Ernst Mach in der "Analyse der Empfindungen"[80] gefunden zu haben glaubt. "Die Technik des Impressionismus bringt eine Anschauung der Welt mit oder setzt sie vielleicht sogar voraus, die in den letzten hundert Jahren allmählich erst möglich geworden ist.(...) Ich meine nun nicht,(...)es sei notwendig, bevor man an das Bild eines Impressionisten tritt, erst einen Kurs bei Heraklit, Kant und Mach durchzumachen. Aber es ist bei mir entschieden, daß der Impressionismus auf uns nicht nur durch seine Technik, sondern noch vielmehr als Ausdruck jener Anschauungen wirkt"[81].
Bahr spielt damit auf das Werk Ernst Machs an, in dem dieser eine neue Erkenntnistheorie entwickelt, die gegen die traditionelle Subjekt- Objekt- Unterscheidung gerichtet ist. Es gibt für Mach kein 'Ding an sich', sondern nur Empfindungskomplexe. Die Welt besteht nur als Empfindung und Wahrnehmung. Es existiert nur die jeweils im Subjekt liegende Realität[82]. Die Auflösung des konventionellen Erkenntnisdualismus wirkt sich auch auf das Ich aus, dessen scheinbare Einheit und Kontinuität für Mach nur "Notbehelfe zur vorläufigen Orientierung"[83] im Alltagsleben sind, in Wirklichkeit jedoch nur eine disparate Ansammlung von augenblicklich wechselnden Empfindungen darstellt. "Größere Verschiedenheiten im Ich verschiedener Menschen, als im Laufe der Jahre in einem Menschen auftreten, kann es kaum geben"[84]. Daraus folgt:"Das Ich ist unrettbar"[85]. Dieses

74) K.Lamprecht,"Deutsche Geschichte der jüngsten Vergangenheit und Gegenwart",Berlin 1912,(überarbeitete Ausgabe der Originalausgabe von 1902) S. 308

75) K.Lamprecht,"Liliencron und die Lyriker des psychologischen Impressionismus: Stefan George,Hugo von Hofmannsthal", in: Derselbe,"Porträtgalerie aus deutscher Geschichte",Leipzig 1910,S.167 - 198

76) ebd.,S.181 77) ebd.,S.186

78) E.Lemke,"Die Hauptrichtungen im deutschen Geistesleben der letzten Jahrzehnte und ihr Spiegelbild in der Dichtung", Leipzig 1914

Schlagwort hat Hermann Bahr übernommen und prophezeit, daß man künftig "die Weltanschauung Machs einfach die 'Philosophie des Impressionismus'"[86] nennen werde. Dabei bezieht er sich allerdings im "Dialog vom Tragischen" nur auf den malerischen Impressionismus, und als aufschlußreich bleibt zu vermerken, daß bei Bahr nirgends explizit von einem literarischen Impressionismus die Rede ist.

Dennoch kann es keinen Zweifel geben, daß sich der Terminus nach 1900 weitgehend gegen seine konkurrierende Synonyma durchsetzt[87]. Als Beleg mag gelten, daß Egon Friedell 1909 in einer Besprechung Peter Altenbergs[88] bemerkt, daß dieser "durch seinen Impressionismus" als einer "der charakteristischsten Vertreter seiner Zeit" anzusehen sei, - "denn was sind schließlich dekadente Nerven anderes als höchst impressionable Nerven?"[89]. Auch der von Bahr konstruierte Zusammenhang zwischen Mach und Impressionismus wird von Friedell bestätigt, wenn er Mach den "klassischen Philosophen des Impressionismus"[90] nennt.

Insgesamt ist eine lokal unterschiedliche Benutzung der Bezeichnungen für die Literatur der Jahrhundertwende festzustellen. Während der Impressionismusbegriff von Wien ausgeht und sich besonders auch für Wiener Literatur durchsetzt, bleibt in Berlin, der rivalisierenden Kulturmetropole, lange Zeit der Begriff 'neue Romantik' dominierend, was sich in Lublinskis "Bilanz der Moderne"[91] niederschlägt. Bei ihm fungiert als übergreifende Bezeichnung die neue Romantik, die für die Hauptströmung der Epoche steht, während Impressionismus lediglich als untergeordnete Stilform gilt[92]. Fünf Jahre später räumt

79) H. Bahr,"Dialog vom Tragischen", in:"Hermann Bahr.Zur Überwindung des Naturalismus.Theoretische Schriften",hrg.v.G. Wunberg,S.181 - 198
80) E.Mach,"Die Analyse der Empfindungen",Jena 1912,3.Aufl.
81) H.Bahr,"Dialog vom...",s.o.,S.196f.
82) Vgl. auch R.Musil,"Beitrag zur Beurteilung der Lehren Machs", phil.Diss. Berlin 1908, hier: S. 110 f.
83) E.Mach,"Die Analyse der...",s.o.S.10
84) ebd.,S.3 85) ebd.,S.16
86) H.Bahr,"Dialog vom...",s.o.,S.198
87) Vgl."Literarische Manifeste...",hrg.v.Ruprecht/Bänsch,a.a.O., S.XXXI (Einleitung)
88) E.Friedell,"Peter Altenberg",in:"Die Schaubühne",Jg.5,1909, Nr.10, S.282 - 285
89) ebd.,S.282

Lublinski in seiner eigenen Kritik[93]ein, daß er es unterlassen habe,"jene besondere Gruppe schärfer zu scheiden, die zwischen der Neuromantik und dem Naturalismus in der Mitte stand" und es "zu einem urwüchsigen und gewaltigen Impressionismus" gebracht habe, "der bald in das Reich der Symbole aufflog"[94].

Eine erste allgemeine und umfassende Studie über den Impressionismus, den literarischen inbegriffen, bietet bereits 1907 Richard Hamann in seinem Buch "Der Impressionismus in Leben und Kunst"[95]. Hier stellt er den Impressionismus als einen Endstil dar, als "Ende einer Entwicklung, das Altern eines in ununterbrochener Kontinuität wachsenden Kulturorganismus"[96]. Das "Wesen des Stiles wird (...) zu einem Substanzgesetz der Kultur"(7), die Abfolge der Stile folge einem "Werdegesetz der Kultur"(9). Daher erlaube die Kenntnis der Stilfolgen "eine Formel für das Ganze der Menschheitsgeschichte oder Entwicklung zu finden"(1o). Dieser gewaltige Anspruch, der in praxi auf eine moralisierende Bewertung historischer Situationen an den Wertmaßstäben Hamanns hinausläuft, dokumentiert das zyklisch-mystische Geschichtsverständnis des Autors, dem es nicht um eine distanzierte Beschreibung von Epochenmerkmalen geht, sondern letztlich um eine politische Beurteilung bestimmter Erscheinungen der jüngeren Zeitgeschichte. Dieser Ansatz gipfelt in der Bezeichnung impressionistischer Literatur als "Dichtung aller Perversionen einer dekadenten Zeit"(149). Hamann kann sehr genau angeben, wie und wo sich Impressionismus im politischen Alltag äußert:"Der theoretische und praktische Anarchismus ist die Begleiterscheinung des Impressionismus und die eigentlich moderne politische Gesinnung"(118). "Die Grundlage des politischen Impressionismus und Anarchismus

9o) E.Friedell,"Kulturgeschichte der Neuzeit",München 1976, hier: Band 2, S. 1388

91) Samuel Lublinski,"Die Bilanz der Moderne",Berlin 1904

92) Vgl. auch "Literarische Manifeste....",hrg.v.Ruprecht/ Bänsch,S.279

93) S. Lublinski,"Kritik meiner 'Bilanz der Moderne'", in:Derselbe,"Der Ausgang der Moderne",Dresden 1909,S.225 - 235

94) hier zitiert nach "Die literarische Moderne",hrg.v.G. Wunberg,a.a.O.,S.236

95) Marburg a.d.Lahn 1907,hier wird zit. die 2.Aufl. von 1923

96) ebd.,S.197,im Folgenden stehen die Seitenangaben in Klammern im laufenden Text.

ist die moderne Staatsauffassung des Liberalismus, die Forderung individueller Freiheit"(119). Wirtschaftlich äußere Impressionismus sich in "einer zentralisierenden Tendenz, ausgeprägter Geldwirtschaft, Herrschaft des Kapitalismus und tonangebender Bedeutung des Handelsstandes und der Geldleute"(169). Als Träger dieser dekadenten Gesellschaftsgruppe macht Hamann unter anderen die Juden aus:"Es gibt Züge des (...) jüdischen Charakters, die gewissen Seiten des Impressionismus sehr entgegenkommen"(166), und zwar meint er damit eine gewisse Charakterlosigkeit, Spitzfindigkeit, zersetzenden Witz, eine erregbare, schwüle Sinnlichkeit und die Neigung, sich gehen zu lassen (166). Irritierend für den heutigen Leser ist an dieser Argumentation, daß Hamann sich anschließend entschieden gegen Antisemitismus verwahren kann, ohne in einer einzigen Rezension seines Buches dafür zurechtgewiesen zu werden. Daß eine Position wie die Hamannsche sich als objektiv und unparteiisch bezeichnen kann, mag als ein Indiz für das Niveau der zeitgenössischen Diskussion der Judenfrage gelten.

Hamanns eigener gesellschaftlicher Standort ist unschwer zu erkennen, wenn er beklagt, daß "Militär und Beamtenstand" ihre "sozial bevorzugte Stellung"(69) verlieren und sich alles in die "Salons der reichen Leute" dränge, - jener reichen Leute, die aus "Scheu vor Haus- und Grundbesitz"(12o) die Herrschaft des Kapitalismus installiert hätten und überhaupt "gegen alles, was überindividuelle Werte betrifft"(118), negativ eingestellt seien. Ihre Schuld sei es auch, daß "Ideen wie Patriotismus, Vaterland, (...) geradezu lächerlich geworden"(118) wären. Dieses Impressionismuskonzept legt Hamann als Maßstab an alle ihm wesentlich erscheinenden Beziehungen des Lebens an, deren Äußerungen in Kunst, Literatur, Musik, Philosophie, Ethik und auch Politik im Zirkelschlußverfahren dann als Belege für die Existenz des "Impressionismus in Leben und Kunst" genommen werden. In der Literatur sieht Hamann die typischen impressionistischen Anzeichen in den Tendenzen zur Stimmungskunst und zur Formauflösung (64). Außerdem bemühe sich der Impressionismus um Intensivierung des Wortes, um "Klang, Akzent, Neuheit und Gedrängtheit, Sinnlichkeit und Lebendigkeit, Schwulst der Vorstellungen und der Gefühle"(81). Diese Kriterien beschreiben teilweise eher die bürgerlichen Wertsetzungen von Richard Hamann als Texte von literarischem Rang und sind m.E. die Konse-

quenz der Allianz von konservativem Gedankengut und geisteswissenschaftlichem Instrumentarium. Das wird gleich in der Einleitung überdeutlich, wo Hamann den "Impressionismus als Äußerung (...) eines Zeitgeistes" diagnostiziert.
Auch Max Picard wählt 1916 als Beurteilungsmaßstab für Impressionismus dessen Verhältnis zu überindividuellen, metaphysischabsoluten Werten[97] und kommt daher zu einem ähnlichen Schluß wie Hamann, daß nämlich Impressionismus kein "Stil an sich", sondern nur eine "Existenzform" für die "Zeit der Glaubenslosigkeit"[98] sei. Diese vage theologisch beeinflusste Position des Positiven und der Sinnhaftigkeit ist konservativ und führt wie bei Hamann zu einer erstaunlich harten Kapitalismusschelte. Sie hat jedoch keine realen Bezüge, da der Picardsche "Geldmensch dieser Zeit, der von nirgendwoher kam und überallhin wollte"[99], nicht soziologisch, sondern polemisch beschrieben und als typischer Impressionist abgestempelt wird.
Mit seiner Arbeit hat Hamann im wesentlichen den Rahmen abgesteckt, in dem sich die germanistische Diskussion des Impressionismusbegriffs in der ersten Hälfte des 2o. Jahrhunderts bewegt. Vor allem hat er deren Tendenz vorweggenommen, denn der moralisierende Unterton bei der letztlich ideologischen Beurteilung der Literatur des Fin de Siècle verstärkt sich noch wesentlich. So verurteilt auch Fritz Burger[100] den Impressionismus, indem er auf Hamannschen Moralsetzungen und Kritikmustern aufbaut, wenn auch die Intentionen und Argumentationsschemata im einzelnen differieren. Burger kritisiert den "Impressionismus in der Strauß-Hofmannsthal'schen Elektra"[101] als eine Kunstrichtung, in der die moderne Großstadt - Decadence ihren "brutale(n) Sadismus 'künstlerisch' befriedigen kann", indem sie Menschen und deren Gefühle ästhetisiere, statt sie als "soziale oder sinnliche Wesen" zu behandeln. Der dem konservativen 'Tatkreis' angehörende Burger beklagt das Fehlen

97) M.Picard,"Das Ende des Impressionismus",Erlenbach/Zürich 1916, hier zit. nach der 2.Aufl. 1920
98) ebd.,S.41 99) ebd.,S.46
100) F.Burger,"Der Impressionismus in der Strauß-Hofmannsthal'schen Elektra", in:"Die Tat",Jg.1,1909,Heft 5, hier zit. nach "Literarische Manifeste...",hrg.v.Ruprecht/Bänsch, S.218 - 224
101) ebd.,S.218

eines "ethischen Gegengewichts"[102], einer "sittlichen Idee (...) als das notwendige hemmende Korrelat"[103].
Auch gegen den Impressionismus und die Moderne gerichtet und letztlich den Expressionismus treffend erweist sich der Aufsatz "Wie man Impressionist wird", von dem Schriftsteller-Philosophen Hermann Gottschalk aus dem Jahr 1912[104]. Seine in der Diktion den frühen Benn parodierenden Glosse will das "Verstiegene, Gemachte"[105] des Impressionismus treffen, hat von diesem aber keine hinreichende Vorstellung und verfehlt ihn deshalb.

2.2.3. Impressionismus als Negativformel in einer nationalistischen Literaturwissenschaft

Insgesamt können in der Impressionismusdebatte bis zum zweiten Weltkrieg zwei Hauptströmungen ausgemacht werden, und zwar ein konservativer nationalistisch-ideologischer und ein stilistisch-formaler Strang. Der letztere ist jedoch meistens in den ersteren eingebettet und legt lediglich seinen Schwerpunkt bei der Impressionismusbestimmung auf den stilistisch-grammatikalischen Aspekt. Dabei ist der Blick nicht unbedingt auf die Jahrhundertwende fixiert, sondern es kommt auch zur Feststellung von impressionistischen Textmerkmalen bei Droste-Hülshoff[106], Brockes und auch Goethe[107].
Die Übergänge zwischen der mehr formalen und der mehr ideologisierenden Literaturbetrachtung sind fließend. Allgemein finden sich beide Aspekte mit einer unterschiedlichen Gewichtung. Als typisches Beispiel für ein solches Zwitterwesen sei hier

102) F.Burger,"Der Impressionismus in der...",a.a.O.,S.222
103) ebd.,S.223
104) H.Gottschalk, in:März.Halbmonatsschrift für deutsche Kultur.Jg.6,1912,H.28, hier zit. nach "Literarische Manifeste..." hrg.v.Ruprecht/Bänsch,S.234 - 235
105) ebd.,S.235
106) G.Frühbrodt,"Der Impressionismus in der Lyrik der Annette von Droste-Hülshoff", Berlin 1930
107) Ric v. Carlowitz,"Das Impressionistische bei Goethe (sprachliche Streifzüge durch Goethes Lyrik)",in: Jahrbuch der Goethe-Gesellschaft III (1916),S.41 - 99

die recht niveaulose Untersuchung von Berendsohn[108] angeführt, der mit einer Stilanalyse Hofmannsthals Impressionismus als eine Zeiterscheinung feststellen will.
Der dem erstarkenden Nationalismus verpflichtete Ansatz einer wahrhaft germanischen Germanistik zielt bei der Bestimmung der Literatur der Jahrhundertwende vor allem auf die Erfassung des dekadenten Zeitgeistes dieser Epoche und der Autoren als Verstärker oder gar Urheber dieser negativen Entwicklung. Dabei wird, je völkischer desto deutlicher, immer wieder auf die angebliche Aufgabe der Autoren verwiesen, mit ihren literarischen Produkten das nationale Erbe in einem positiven Sinne zu verwalten und fortzuführen. 'Positiv' wird von den überwiegend konservativen Germanisten der Weimarer Republik zunehmend auf den Nenner verdichtet: deutsch sein, deutsch denken und deutsch handeln, woraus sich in Abwandlung von Hauptmanns "Werde wesentlich" als Maxime ableitet: "Werde deutsch!"[109]. Dabei findet das Adjektiv 'deutsch'"als eine beschwörende Abkürzung für alles Wahre, Gute und Schöne Verwendung"[110]. Diese irrationale Geschichtsschau erlaubt eine scheinbar plausible Erklärung für die Niederlage des deutschen Reiches im ersten Weltkrieg, die danach verursacht wurde durch den "erschreckenden Mangel an nationalem Bewußtsein"[111] und den "Mangel am lebendig wirkenden Willen zu eigenem Volkstum und Staat"[112]. Jene Mängel seien in der Endphase des Weltkrieges entscheidend sichtbar geworden, aber schon im Wilhelminismus könne man die Ursachen und Wurzeln finden, da dieser gegen "Sozialismus und Internationalismus"[113] kein durchschlagendes Gegenkonzept präsentiert habe.
Zu den vernachlässigten deutschen Werten zähle beispielsweise "das heldische Lebensgefühl" als "unverlierbares Erbgut deutschen Wesens" sowie ein "germanisch-deutscher Heroismus"[114]. Für die Literatur bedeute dies, "höchste Blütenentfaltung der Nationalität"[115] zu sein, - hier dokumentiere sich "die bluthafte Verflochtenheit der Geschlechter", in ihrer "Sprache und

108) W.A.Berendsohn,"Der Impressionismus Hofmannsthals als Zeiterscheinung: Eine stilkritische Untersuchung",Hamburg 1920
109) Vgl.M. Doehlemann,"Germanisten in Schule und Hochschule. Geltungsanspruch und soziale Wirklichkeit",München 1975, S. 67
110) ebd.,S.70 111) ebd.,S.65

der aus ihr geformten Dichtung liegen die natürlichen Lebenskräfte des Volkes, hier rauschen die heimlich tiefen Brunnen"[116], aus denen die Schüler im Literaturunterricht "das Wesen des Lebens"[117] trinken sollen.
Sogar Oskar Walzel[118] als nicht völkisch einstufbarer Germanist beklagt 1930, daß mit der Reichsgründung von 1871 "der Deutsche zum Träger der Reizsamkeit geworden ist", so daß schließlich 1914 "den Trägern deutscher Kunst kaum noch Züge kampffrohen Siegerwillens übriggeblieben"[119] seien. Die Schuld daran trage der Impressionismus: er nehme die Politik nicht genügend ernst, "wollte den Deutschen nicht zum Soldaten erziehen, sondern ihm sein Feingefühl (...) vertiefen"[120] und mache schließlich die "deutsch-österreichische Dichtung zum besten Hort unheldenhaften Lebensgefühls". Besonders die Dekadenz der österreichischen Dichtung, hervorgerufen durch den politischen Niedergang des Habsburgerreiches, die Vielvölkerquerelen und den "Widerstand der Nichtdeutschen (...) gegen die deutsche Führung", die sich der ebenfalls kriegsunterlegenen französischen "Lebenskultur"[121] verwandt fühle, habe mit ihrer Passivität, dem "Verzicht auf den Mut der Einfalt"[122] und der Relativierung aller sittlichen Werte und Ideale zugunsten der "Geschlechtssinnlichkeit, die für ihn (den Impressionisten,RW) an entscheidende Stelle des Seelenlebens rückte"[123], den im Fin de Siècle konstatierten Niedergang der deutschen Werte ausgelöst[124].
Walzels Ausführungen ist deutlich die Absicht anzumerken, die politische Vergangenheit zu erklären. Dies ist die Wurzel vieler Periodisierungsansätze.

112) zit.nach M.Doehlemann,"Germanisten in Schule und Hochschule. Geltungsanspruch und soziale Wirklichkeit",München 1975,S.65

113) ebd. 114) H.Naumann 1929,zit.nach Doehlemann, S. 68

115) ebd.S.88 116) ebd.S. 89

117) ebd.,S.91

118) Interessanterweise ist Walzel im ausgehenden 19.Jahrhundert in Wien der Erzieher des jungen Leopold von Andrian. Vgl. "Das Junge Wien",in 2 Bde.,hrg.v.G.Wunberg,Tübingen 1976, Bd.2, S. 1254

119) O.Walzel,"Die Wesenszüge des deutschen Impressionismus", in: Zeitschrift für deutsche Bildung,Jg.6,1930,S.169 - 182, hier: S. 174

120) ebd.,S.175 121) ebd.,S.176

122) ebd.,S.178 123) ebd.,S.180

Die fast völlig negative Bestimmung des literarischen Impressionismus macht verständlich, daß die so bezeichnete Literatur auch nicht zur eigentlichen deutschen Literatur gezählt, sondern als eine französische Infektion empfunden wird, die während der Jahrhundertwende zu einer Schwächung des wahren deutschen Geistes in der Literatur[125] geführt habe. Diese Haltung gegenüber dem undeutschen Impressionismus führt dazu, daß die Mehrzahl der Studien über literarischen Impressionismus diesen Begriff aus der französischen Literatur ableiten, ihn an französischen Literaturbeispielen erläutern und auf solche zurückführen.

So sieht schon 1912 der in den moralischen Bewertungsmaßstäben ausdrücklich auf Hamann rekurrierende Erich Köhler[126] die Brüder Goncourt als Begründer des Impressionismus. Bei diesen beiden, deren literarisches Schaffen uns heute als Wegbereitung des französischen Naturalismus gilt, scheint ihm in der Parallelität von literarischem und malerischem Schaffen noch die ursprüngliche Einheit des Impressionismus gewahrt, die erst später bei anderen Künstlern auseinandergebrochen sei.

Auch in Eugen Lerchs "La Fontaines Impressionismus"[127] und Georg Loeschs "Die impressionistische Syntax der Goncourt"[128] wird der Begriff überwiegend als negative Kategorie benutzt und auf französische Autoren projeziert. Dabei ist Loesch derjenige Autor, der sich um streng grammatische Belege bemüht und damit, auch was die quantitative Basis betrifft, positiv von der herkömmlichen Argumentationsstruktur abweicht.

Als die wichtigsten der weiteren Arbeiten einer zunehmend völkischen Literaturwissenschaft, die Impressionismus als genuin französisches Phänomen versteht, sind hier besonders die Dissertationen von Wenzel[129], Melang[130] und Hoppe[131] zu nennen.

124) Eine fast gleichlautende Argumentation findet sich auch in Walzels "Handbuch der Literaturwissenschaft",Bd.7:"Deutsche Dichtung von Gottsched bis zur Gegenwart",Wildpark/ Potsdam 193o, hier besonders S. 2o8 - 288

125) Als Beispiel für wahre deutsche Dichtung führt Walzel die Historiendramen von Wildenbruch an.Vgl.Derselbe,"Wesenszüge der ...",a.a.O.,S. 172

126) "Edmond und Jules de Goncourt, die Begründer des Impressionismus",Leipzig 1912

127) in:"Archiv für das Studium der neueren Sprachen",Jg.139, 1919,S.247

128) phil.Diss. Erlangen 1919

Dabei stützt sich Melang in der erkenntnistheoretischen Einschätzung des Impressionismus weitgehend auf Wenzel. Er geht davon aus, daß literarischer Impressionismus sich nicht erst nach dem malerischen Impressionismus durch systematische Übertragung von dessen malerischen Mittel auf die Sprache entwickelt habe, wie dies Brunetière meint, sondern schon vor der Zeit der Maler in den Werken von Flaubert anzutreffen sei. Die malerische Ausprägung dieser künstlerischen Prinzipien habe nur zufällig bei den Malern jenen prägnanten Namen erhalten. Die aus dieser Bezeichnung gezogene Schlußfolgerung, daß literarischer Impressionismus als eine Ableitung erst nach den Malern entstanden sein könne, sei daher falsch.
Für die vorliegende Arbeit bleibt an Melangs Argumentation vor allem wichtig, daß er die Impressionisten als Objektivisten anerkennt. Dies ist auch der wesentliche Punkt der Übereinstimmung mit Daniel Wenzel: "Die Umwelt wird so objektiv als möglich und unbeeinflußt vom empirischen Wissen und von dem Bestreben, irgend etwas Persönlich - Subjektives auszudrücken, von den Sinnesorganen des Einzelnen, der das Sinneserlebnis wiedergibt, aufgefaßt"[132]. In diesem Sinn versucht Melang nachzuweisen, "daß Flaubert in der Tat diese unpersönliche, vom eigenen Ich abstrahierende Kunstanschauung bewußt gepflegt hat und somit als Begründer des literarischen Impressionismus anzusprechen ist"[133].
Ebenfalls auf die französische Literatur bezogen, aber in der erkenntnistheoretischen Einschätzung des Impressionismus den Arbeiten von Wenzel und Melang diametral entgegengesetzt ist die Dissertation von Hans Hoppe mit dem Titel "Impressionismus und Expressionismus bei Emile Zola". Schon der Titel deutet an, daß Hoppe die gegensätzlichen Stilrichtungen Impressionismus und Expressionismus nicht als konträr begreift, sondern als unterschiedlich starke Ausprägung der gleichen Grundanschauung, nämlich des Subjektivismus. Die dadurch erzeugte Irritation wird vollständig, wenn Hoppe im Text auch den Begriff des Naturalismus als dazugehörig benutzt. Er schreibt, daß er die

129) Daniel Wenzel,"Der literarische Impressionismus, dargestellt an der Prosa Alphonse Daudets",phil.Diss.München 1928
130) Walter Melang,"Flaubert als Begründer des literarischen 'Impressionismus' in Frankreich",phil.Diss. Münster 1933
131) Hans Hoppe,"Impressionismus und Expressionismus bei Emile Zola",phil.Diss. Münster 1933
132) W.Melang,"Flaubert...",s.o.,S.8,Melang zitiert hier Wenzel.

Untersuchungstexte[134] besonders hinsichtlich ihrer Wiedergabe
von Gefühlseindrücken analysiert habe, die "den besonderen
Formwillen des großen Naturalisten erkennen lassen. Dabei
ergibt sich von selbst die Tatsache, daß der fortgeführte
Impressionismus notwendig die Grundlage für eine Stilkunst
wird, die später in manirierter Gestalt als Expressionismus
erscheint"[135]. So kommt Hoppe zu dem Impressionismuskriterium
der "Subjektivität" als "unbedingtes Herrschen von Gefühlsvorstellungen", das basiere auf der "Neigung Zolas, sich einem
Eindruck ganz hinzugeben, ihn völlig über sich herrschen zu
lassen"[136].

Die hier diskutierten Arbeiten über literarischen Impressionismus in der französischen Literatur sind bei weitem nicht
die einzigen, die die deutsche Romanistik zwischen 1918 und
1940 hervorgebracht hat[137], aber sie sind insofern repräsentativ, als sie zeigen, wie sehr die als Impressionisten deklarierten Autoren differieren. Verlaine und die Goncourt werden
zwar allgemein als Impressionisten akzeptiert, doch schon bei
der Nennung so gestandener Naturalisten wie Zola und Maupassant
und des zeitlich aus dem Periodisierungsrahmen fallenden La
Fontaine werden die Probleme sichtbar, die beim Versuch der
historischen Abgrenzung des literarischen Impressionismus entstehen. Die sehr unterschiedlichen Nennungen zeigen zudem eine

133) W.Melang,"Flaubert als...",a.a.O.,S.1o
134) Hoppe hat lediglich Beispiele aus dem Bergarbeiterroman
 "Germinal" entnommen, so daß seine Aussagen bezüglich des
 Gesamtwerks von Zola quantitativ ungenügend abgesichert
 erscheinen. Vgl.Hoppe,"Impressionismus...",a.a.O.,S.VI
135) ebd. 136) ebd.,S.28
137) Unbedingt zu nennen sind folgende weitere Arbeiten:

1.) A.Wegener,"Impressionismus und Klassizismus im Werk
 Marcel Prousts", phil.Diss. Frankfurt/M. 1930

2.) H.Schneider,"Maupassant als Impressionist in 'Une
 vie','La Maison Tellier',Au Soleil'",Münster 1934,in:
 "Arbeiten zur romanischen Philologie"(=ARP),Münster
 1933ff.,hier: Vol.9

3.) H.Wiemann,"Impressionismus im Sprachgebrauch La Fontaines", in: ARP,Vol.8, Münster 1934

4.) K.Rost,"Der impressionistische Stil Verlaines",phil.
 Diss. Münster 1936, in:ARP Vol.29,1936. Die Arbeit von
 Karola Rost ist übrigens ziemlich genau und trocken dem
 Inhalt einer schweizerischen Dissertation von 1927 nachempfunden:"Die schöpferischen Kräfte in Verlaines Lyrik",
 von Mathy Vogler,Zürich 1927.

Besonderheit der Diskussion auf: Impressionismus wird weitgehend als eine stilistische Klassifikationsmöglichkeit angesehen, die zeitlich nicht unbedingt an eine bestimmte Epoche gebunden ist, Ausdruck eines dekadenten und sinnlich-nervösen Lebensgefühls ist und sich als solches besonders prägnant in der Literatur der Jahrhundertwende manifestiert. Dabei muß aber betont werden, daß die romanistischen Arbeiten über französischen Impressionismus in der Literatur, gemessen an ihren germanistischen Gegenstücken, sich einer wissenschaftlichen Neutralität und Ideologiefreiheit befleißigen, was durch die Bevorzugung einer vorwiegend grammatischen Argumentation begünstigt wird.

Die deutsche Literaturwissenschaft etwa ab 1930 ist dagegen, wie schon in Ansätzen bei Walzel beobachtet, stark nationalistisch und völkisch ausgerichtet. Als Beispiel dafür kann hier die Arbeit von Irene Betz über den "Tod in der deutschen Dichtung des Impressionismus"[138] genannt werden. Ihre Untersuchung, deren Impressionismusverständnis im wesentlichen auf Hamann (1907) aufbaut, erliegt der Gefahr, die stets vorhanden ist, wenn Literatur nur unter dem eingeschränkten Blickwinkel bestimmter Stichworte (hier: Tod) untersucht wird: das literarische Werk selbst tritt mit seiner eigentlichen Aussage in den Hintergrund, während der Untersuchungsaspekt unverhältnismäßig pointiert wird. Die starke Ausrichtung auf die nationalistische und völkische Ideologie der Zeit dokumentiert sich beispielsweise in der negativen Bewertung der jüdischen Abstammung Schnitzlers, dessen Bücher im dritten Reich zum Teil öffentlich verbrannt und geächtet werden[139]. So erkennt Betz zwar Schnitzlers objektivistische Weltsicht an, wenn sie ihn "als Naturalisten im impressionistischen Milieu"[140] bezeichnet, doch kreidet sie ihm diesen negativ verstandenen Positivismus im folgenden als Makel an: "Zweifellos liegt in Schnitzlers Darstellungen viel offene und versteckte Ironie, wodurch die Annahme bestätigt scheint, er wolle mit der Wiedergabe sittlicher Minderwertigkeit und sensualistisch-oberflächlicher

137) Fortsetzung:
 5.) H.Reitz,"Impressionistische und expressionistische Stilmittel bei Arthur Rimbaud",phil.Diss.München 1939
138) phil.Diss. Tübingen 1936
139) Schnitzlers Werke stehen bis auf den Roman "Der Weg ins Freie" auf der schwarzen Liste "des schädlichen und unerwünschten Schrifttums" von 1935.Vgl."Faschismus.Renzo Vespignani",Berlin(W)/Hamburg,1976,S.79f.

Weltanschauung seiner Zeit einen schreckenden Spiegel vorhalten, während er selbst darüber stehe. Aber wo steht er?
(...) Schnitzler (hat) nicht die Kraft zu Höherem (...). Seine Begabung liegt im Psychologischen, nicht im Metaphysischen, sein Bezirk ist die Wiener Gesellschaft, nicht das Ewig - Menschliche. Und seine Ironie? Ist wohl jene, der jüdischen Rasse im besonderen eigene Selbstironie, die nicht zur Selbstüberwindung verpflichtet"[141].
Auch Thomas Mann, als Emigrant und Verteidiger der Weimarer Republik für eine völkische Literatur nicht tragbar, wird verurteilt als "intellektualistisch und ohne Sinn für die überpersönlichen Mächte und Bindungen. Das Ideal unserer Generation liegt in einer heroischen Lebensbejahung, die den Tod nicht herbeisehnt, ihm aber auch nicht auszuweichen sucht, wenn das Schicksal ihn fordert"[142].
Die Frage nach dem erkenntnistheoretischen Standort des Impressionismus wird in Hamannscher Tradition eindeutig zugunsten des Subjektivismus entschieden, "da in der Literatur des Impressionismus vor allem subjektive Gedanken und Empfindungen ausgesprochen und gestaltet werden"[143]. Als Autoren des deutschen Impressionismus nennt Betz Liliencron, Dehmel, Dauthendey, Heinrich und Thomas Mann, Schlaf, Wedekind, Rilke und besonders Schnitzler und den Jungwien-Kreis, dem ein ganzes Kapitel gewidmet ist.
Ein weiterer Vertreter des Impressionismusbegriffs ist Ulrich Lauterbach[144]. Er stellt nicht einmal den Versuch einer Definition oder Begriffsbestimmung an, sondern geht davon aus, daß Impressionismus auf der Basis von Hamanns (1907) und Walzels (1930) Verständnis allgemein gleichsinnig verstanden wird. Lauterbach bestätigt die Beobachtung, daß Impressionismus in der nationalistischen Germanistik zunächst verwendet wird als negative Kategorie für französisches Geistesleben, das er als "kalt, klar und streng gegenüber dem dänischen und dem germanischen überhaupt"[145] einstuft. Doch gleichzeitig ist er

140) I.Betz,"Der Tod in der deutschen Dichtung des Impressionismus",phil.Diss.Tübingen 1936,S.112
141) ebd.,S.121 142) ebd.,S.162f.
143) ebd.,S.8
144) U.Lauterbach,"Herman Bang.Studien zum dänischen Impressionismus",Breslau 1937
145) ebd.,S.211

ein Vertreter jener völkischen Literaturwissenschaft, die sich
bemüht, den Impressionismusbegriff nicht zu einem bloßen Negativum werden zu lassen, sondern einen deutschen beziehungsweise nordischen Impressionismus als positiv besetzten Begriff
erhalten will. Zwar wird dessen französische Basis nicht ge -
leugnet, der die "Kultiviertheit der formalen Mittel und die
ästhetische Feinfühligkeit"[146] als untilgbare Merkmale zugeschrieben werden, doch wird sie von dem germanisch-nordischen
Wesen, dem "ein ganz starkes Moment der Innerlichkeit und Beseeltheit eigen ist, das sich allen irrationalen Einflüssen
besonders gern öffnet"(ebd.), überall dort überwunden, "wo das
Dunkel, die Unklarheit, das Geheimnis in der Gestaltung über
die Klarheit und rationale Enthüllung siegt"(ebd.).
Die Entwicklung zu diesem verdunkelten und mystifizierten
Impressionismus wird am Beispiel Bang, in dessen Persönlichkeit "germanische Uranlage und romanische Einflüsse (...) auf
das glücklichste zusammen(treffen)"[147], exemplarisch dargestellt. Den in Dänemark wirksamen französischen Einfluß erklärt
Lauterbach als "Ergebnis des Kriegs von 1864": "Alles Deutsche
wird zugunsten des Romanischen nachdrücklich abgelehnt, zumal
die neuen Strömungen der Kunst von Frankreich ihren Ausgang
nahmen. Bang ordnet sich dieser franzosenfreundlichen Strömung
willig ein; (...). Gleich Jacobsen bemüht er sich, den französischen Realismus nach dem Norden zu verpflanzen. Sehr bald
jedoch tritt eine Wandlung ein. Er rückt von dem bedingungslosen Realismus der Franzosen ab (...). Mit der Erkenntnis, daß
das instinktsichere, triebhafte Leben das einzig und allein
in die Zukunft Weisende ist, wendet er sich zur eigenen, stärkeren Rasse zurück und spielt das Germanische gegen das Romanische aus"[148].
Ein ähnlicher Versuch, den Impressionismus, beziehungsweise die
'Eindruckskunst' für die deutsche Literaturgeschichtsschreibung
zu erhalten, findet sich in Walter Lindens Buch "Eindrucks- und
Symbolkunst"[149]. Nach Linden wird der naturwissenschaftlich

146) U.Lauterbach,"Herman Bang...",a.a.O.,S.213
147) ebd.,S.215 148) ebd.,S.210 f.
149) W.Linden,"Eindrucks- und Symbolkunst",Band 2 der siebenbändigen Reihe "Vom Naturalismus zur neuen Volksdichtung",
hrg.v.W.Linden,Leipzig 1940

orientierte und sozial engagierte Naturalismus kurz nach
seinem Höhepunkt 189o von den aufstehenden "Kräften der Inner-
lichkeit" in sein Gegenteil verkehrt, wobei Hauptmanns Traum-
stück "Hanneles Himmelfahrt" von 1892 als Signal dieses Um-
schwunges verstanden wird. Die Wende in der Literatur sei je-
doch nicht von den ausländischen, vornehmlichen französischen
Einflüssen abhängig gewesen, sondern die zu tiefer Betrachtung
und Gestaltung drängenden Kräfte des "deutschen Geisteslebens"
seien nach einer Reifezeit in den achtziger Jahren des 19.
Jahrhunderts "zum entscheidenden Durchbruch"[150] gelangt.
Als der große Meister dieser Eindruckskunst gilt ihm Nietzsche
mit seiner Lyrik und "Also sprach Zarathustra", das Linden
empfindet als "die Verbindung des Altgermanisch-Lutherischen
mit dem modernen Impressionistisch-Musikalischen,(...)die
Empfindungswerte einer neuen Zeit"[151].
Gedämpfter klingt das Urteil über Arno Holz, dem zwar beschei-
nigt wird, ein "glänzendes Formtalent"[152] zu sein, der sich
aber selbst um seine eigentliche Wirkung gebracht habe, da
er seine "übersteigerte Theoretik"[153] und "seinen fanatischen
Absolutheitswillen nicht zu bändigen vermochte"[154], also zu
sehr um wissenschaftliche Argumentation bemüht gewesen ist.
Die bei Linden überdeutliche Methode, Literatur nach poli-
tischen Kriterien zu periodisieren und nur unter dem Aspekt
zu betrachten, in welchem Verhältnis sie zur neuen völkischen
Dichtung steht, ist an den Nationalsozialismus gebunden und
findet nach dem zweiten Weltkrieg keine Fortsetzung.
Auch die ernstzunehmende deutsche Literaturgeschichtsschreibung
vor dem 2. Weltkrieg hat Schwierigkeiten mit dem Zeitraum von
189o bis 191o und dem Periodisierungsbegriff Impressionismus.
Albert Soergel geht in "Dichtung und Dichter der Zeit"[155] den
Weg der negativen Bestimmung und trennt die Moderne vom Natu-
ralismus ab. Beiden stellt er den Expressionismus gegenüber,
den er im Gegensatz zur "naturalistisch-impressionistischen
Tatsachen- und Stimmungskunst"[156] sieht.

15o) W.Linden,"Eindrucks-...",a.a.O.,S.5
151) ebd.,S.9 152) ebd.,S.23
153) ebd.,S.2o 154) ebd.,S.24
155) A.Soergel,"Dichtung und Dichter der Zeit",Bd.1 Leipzig
 1911; Bd.2 Leipzig 1926
156) ebd.,Bd.2,S.1

Als bezeichnende Merkmale für diese Literatur führt Soergel an: "Freude am Bild, am Eindruck von außen, Wiedergabe eines Naturausschnittes, der Stimmungsgefühle weckt, demütiges Lauschen auf die Sprache des Gegenstandes, Lust am Objekt, Misstrauen dem Mitmenschen gegenüber, kühle Betrachtung, subjektivistische Haltung"[157]. Diese vorsichtig tastende Beschreibung unter weitgehendem Verzicht auf literaturwissenschaftliche Begriffe zeigt, wie schwer eine ordnungsbegriffliche Gliederung angesichts der vielfältigen Literatur der Jahrhundertwende ist, wenn sie sich am Text zu orientieren sucht. Bezüglich Soergels bleibt erwähnenswert, daß er die sich vom Naturalismus lösende Literatur als stark von Frankreich, also Huysmans, Verlaine und Maupassant sowie von der Philosophie Nietzsches beeinflußt glaubt. Dabei betont er allerdings, daß die meisten dieser "Dichter einer nervösen Sinnlichkeit" sich zu Unrecht auf den falsch verstandenen Meister berufen, da dieser den "ganzen europäischen Feminismus"[158] zutiefst abgelehnt habe.

In seinem umfassenden Werk "Die deutsche Dichtung seit Goethes Tod"[159] versteht Oskar Walzel 1919 den Impressionismus nur als eine Verfeinerung des Naturalismus[160], da seiner Meinung nach beide Richtungen in der "materialistischen und positivistischen Weltanschauung"[161] wurzeln. Eine klare Trennung versucht auch er nur gegenüber dem Expressionismus. "Den großen und entscheidenden Gegensatz wollen die Schlagworte Impressionismus und Expressionismus ausschöpfen". Gegen die impressionistisch passive Weltschau und ihre sinnliche Empfänglichkeit setze sich mit dem Expressionismus ein neues Kunststreben erfolgreich durch: "Schöpferisch will der Geist sich wieder betätigen"[162]. Walzel fügt dem geläufigen Impressionismusverständnis durch die teilweise Subsumierung der Heimatkunst eine neue Variante bei. Er begründet das mit der Bemerkung, daß die Heimatkunst wie der Impressionismus das "Leben nur versinnlicht"[163], aber den Menschen nicht gedanklich deute.

157) Diese Zusammenfassung wird zitiert nach Anna Stroka,"Der Impressionismus der deutschen Literatur. Ein Forschungsbericht", in:Germanica Wratislaviensia,1o,1966,Wroclaw, S. 149

158) A.Soergel,"Dichtung und...",a.a.O.,Bd.2,S.444

159) O.Walzel,"Die deutsche Dichtung seit Goethes Tod",Berlin 1919

160) ebd.,S.155 161) ebd.,S.156

162) ebd.,S.154 163) ebd.,S.188

Als impressionistische Autoren versteht er Holz, Schlaf, Bahr, Schnitzler, Hofmannsthal, Hardt, Vollmoeller und beide Manns, doch wird konzediert, daß die Zusammengehörigkeit nicht immer offensichtlich sei.
Hans Naumann[164] fasst den Impressionismus 1923 nur als "Fortsetzung, Steigerung und Verfeinerung des von ihm nicht wesensverschiedenen Naturalismus"[165], als "letzte Auswirkung und Steigerung der Aufklärung"[166], als deren Zuspitzung ins Dekadente. Mit ihrer Kunst stünden die Dichter im Dienst des Zeitgeistes, dem sie Ausdruck verleihen, "weil ihr Sinn nicht auf das Ewige und Überzeitliche gerichtet ist"[167].
Die ideologisch justierte Optik, durch die die Literatur der Jahrhundertwende betrachtet wird, ist schon in Naumanns einleitendem Satz zum Kapitel "Das neue Schauspiel" deutlich: "Wir tauchen nun tief in die Zeiten der liberalistisch- sozialistischen Wirklichkeitskunst hinab"[168]. Die beiden Kunstformen Naturalismus und Impressionismus würden ein "Sichtotlaufen von Realismus und Rationalismus"[169] anzeigen, auf deren Trümmern sich die neue Volkskunst erheben könne.
Ebenso versteht auch Hermann Pongs[170] 1929 den Impressionismus als Zeitstil einer dekadenten Epoche, in der sich "der Akzent der Lebenswerte auf das Sinnliche"[171] verlagert habe. Besonders in der "überreifen Atmosphäre der Wiener Kultur"[172] habe der Impressionismus hervorragend gedeihen können. Gefördert von der Machschen Philosophie der Auflösung des Ichs und der "Kulturunruhe" der sich aus ihren "Gebundenheiten lösende(n) kultivierte(n) jüdische(n) Intelligenz" sei schnell eine "Literatur des erotischen Impressionismus"[173] mit Arthur Schnitzler als Protagonisten aufgeblüht.
Weitere impressionistische Autoren sind nach Pongs Thomas Mann, Arno Holz, Fontane sowie die übrigen Wiener Dichter.

164) H.Naumann,"Die deutsche Dichtung der Gegenwart",Stuttgart 1923, zit. wird auch die 6.,neubearbeitete Auflage von 1933
165) ebd.,(1923),S.1 166) ebd.,(1933),S.2
167) ebd.,(1923),S.65 168) ebd.,(1933),S.11
169) ebd.,(1933),S.1
170) H.Pongs,"Aufrisse der deutschen Literaturgeschichte"(X.), "Vom Naturalismus bis zur Gegenwart",in:Zeitschrift für Deutschkunde",Jg.18,1929,S.258-274/S.305-312
171) ebd.,S.264 172) ebd.,S.266 f.
173) ebd.,S.267

2.2.4. Die Kriterien für literarischen Impressionismus als überwiegend stilistische Erscheinung

Neben der bisher geschilderten Literatur über Impressionismus, die diesen Begriff als Synonym für einen sich in der Kunst realisierenden Zeitgeist nimmt und größtenteils anhand des in der Literatur geäußerten Lebensgefühls belegt, gibt es zur Zeit der Weimarer Republik eine Forschungsrichtung, die Impressionismus vorwiegend als sprachlich-stilistisches Phänomen zu definieren sucht. Diese sprachliche Argumentation findet sich zwar auch in fast allen anderen Werken über literarischen Impressionismus, doch ist dieser Teil dort nur ein zusätzlicher Beleg für den sich realisierenden Zeitgeist, nie aber als der Schwerpunkt der Darlegungen thematisiert, wie sich dies in den Arbeiten von Brösel[174], Loesch[175] und Thon[176] findet.

Die schwächere Arbeit stammt von Kurt Brösel, der Impressionismus und Naturalismus als dem Realismus verwandte Stilrichtungen sieht, die ihren Schwerpunkt auf die Veranschaulichung von Eindrücken und "Schaffung wirklich greifbarer Anschauungswerte"[177] gelegt haben, während der Frühexpressionismus die Natur "mit Bewegung und Aktion erfüllt, wo sie in Wirklichkeit sich nicht findet"[178]. Die dürftige und keinen erkennbaren Ordnungskriterien folgende Belegung der Bröselschen Ausführungen läßt diese im Vergleich zu den beiden anderen Untersuchungen, die sich um streng grammatikalische und auch quantitativ im Bereich des Möglichen ausreichend belegte Argumente bemühen, schlecht abschneiden.

Loesch untersucht das Werk der Brüder Goncourt nach Anzeichen für stilistisch-syntaktischen Impressionismus[179]. Die Kriterien dazu entwickelt er aus den stilistischen Eigenarten des malerischen Impressionismus, zu denen er Parallelen in der "écriture artiste" der Goncourt aufzuzeigen sucht.

174) K.Brösel,"Veranschaulichung im Realismus,Impressionismus und Frühexpressionismus",München 1928
175) G.Loesch,"Die impressionistische Syntax der Goncourt", phil.Diss. Erlangen 1919
176) L.Thon,"Die Sprache des deutschen Impressionismus.Ein Beitrag zur Erfassung ihrer Wesenszüge",München 1928
177) K.Brösel,"Veranschaulichung...",a.a.O.,S.1
178) ebd.,S.29

Dazu gehören die subjektivistische Sicht der Umwelt, die sich
auswirkt in der Auflösung des logisch-strengen Satzbaues, Substantivierungen, Bevorzugung eines Nominalstils und der Reihung
von Synonyma[180]. Diese Kriterien legt Loesch um auf etwa 4300
Belegstellen aus den Schriften der Goncourt, in denen er dann
eine Vielzahl der 'typisch impressionistischen' Stilmittel
grammatischer und syntaktischer Art feststellt.
Der Arbeitsaufwand Loeschs ist enorm, sowohl hinsichtlich der
analysierten Textmenge als auch der aufgewendeten Sorgfalt, die
Ergebnisse sind aber m.E. nicht generalisierbar, da Loesch fast
jede mögliche grammatische Form in einer bestimmten Konstellation und vor allem mit einem bestimmten semantischen Gehalt
als typisch impressionistisch hinstellt. Dabei bleibt das Entscheidungskriterium allein der subjektive Eindruck Loeschs,
daß die Ähnlichkeit seiner grammatischen Kategorien mit Aspekten
der impressionistischen Maltechnik gravierend genug ist, um eine
gleiche Bezeichnung zu rechtfertigen.
Ebenso wie Loesch versucht Luise Thon 1928 anhand formaler
stilistischer Merkmale den Impressionismus als literarischen
Begriff zu konstituieren. Da sie sich dabei auf deutsche Literatur bezieht, ist sie für unsere Untersuchung besonders interessant. Auch legt sie ihren Schwerpunkt nicht nur auf die syntaktische Komponente der Texte, sondern bemüht sich ebenso um
eine lexische Klassifikation jener Literatur der Jahrhundertwende, als deren typische lyrische Vertreter sie Schlaf, Holz,
Liliencron, Dehmel und Dauthendey nennt. Doch auch deren Prosa
sowie Werke von Altenberg, Hofmannsthal, Kerr, Thomas Mann,
Nietzsche, Rilke und Schnitzler zitiert Luise Thon immer wieder
als Beispiele für den literarischen Impressionismus, als dessen
besonders charakteristisches lexisches Stilmittel sie u.a. die
Bildung von Komposita erwähnt. Handelt es sich um Substantive,
sollen die Dinge nicht nur bezeichnet, sondern zugleich auch
beschrieben werden. Der Sinn der Kompositabildung besteht darin,
daß "möglichst vieles in einen Komplex"[181] gebracht wird.
Neben der Dingbezeichnung erfasse das Kompositum auch den semantischen Gehalt, der sonst attributiv oder adverbial hätte ausge-

179) Diesen Forschungsansatz verfolgte auch Leo Spitzer,Vgl.:
 Derselbe,"Stilstudien",in 2 Bänden,Darmstadt 1961, hier:
 Bd.1,S.159
180) G.Loesch,"Die impressionistische Syntax...",a.a.O.,S.24 ff.
181) L.Thon,"Die Sprache...",a.a.O.,S.138, vgl.auch S.137 ff.

drückt werden müssen. Diese Beobachtung wird auch von Leo
Spitzer bestätigt, der schreibt: "das Impressionistische (...)
liegt nicht bloß in der Nervosität der 'Dosierung', sondern
auch in dem Darstellen von Komplexem (Hervorhebung L.S.)"[182].
Ebenfalls mit dem Ziel, eine möglichst komplexe Beschreibung
zu bieten, werden laut Thon im literarischen Impressionismus
Komposita adjektivischer und adverbialer Art gebildet. Dabei
stellt sie fest, daß die verbundenen Wörter entweder fast
gleichbedeutend sein können und "nur Unterschiede der Nuancen"[183]
haben, oder aber semantisch gar keine Berührungspunkte haben
und "nur zufällig als Eigenschaften eines und desselben Gegenstandes nebeneinanderstehen"[184]. Als weiteres typisches Kompositum nennt sie den "verkürzten Vergleich"[185], wobei "Vergleichsgegenstand und verglichener Gegenstand (...) nicht mehr
gleichwertig nebeneinander(stehen), sondern (...) ineinander-
(fließen)"[186]. Diese Bildung belegt sie in der Lyrik allerdings
nur mit einem Beispiel: "ginstergelb" von Liliencron.
Als letzte wichtige Kompositabildung aus dem Thonschen Kriterienkatalog ist ihre Beobachtung zu nennen, daß adjektivische
Partizipien, denen "eigentlich ein präpositional angeschlossenes Substantiv beigesellt werden müßte"(133), mit diesen
Substantiven zusammengezogen werden, wie beispielsweise "epheuüberwuchert"(Schlaf) oder "glutdurchtränkt"(Liliencron). Die
Bevorzugung der Komposita durch die literarischen Impressionisten führt sogar zur Substantivierung ganzer Sätze, indem
eine nominale Verbform und alle Bezugswörter zusammengezogen
werden (76 f.). Ziel aller dieser Zusammenballungen von verschiedensten Eindrücken in einem Wort ist die komprimierte
Wiedergabe des Eindrucks eines schauenden Subjekts.
Diesen Versuch des Autors, die Dinge so wiederzugeben, wie
das Bewußtsein sie im Augenblick spiegelt, beschreibt Luise
Thon als einen "Zustand, in dem das Gefühl eines tätigen Ich
ganz verschwindet und nur noch ein erlebendes und Eindrücke
empfangendes Ich überbleibt"(59). Dazu bedarf der impressio-

182) L.Spitzer,"Stilstudien",a.a.O.,Bd.1,S.153
183) L.Thon,"Die Sprache des...",a.a.O.,S.129
184) ebd.,S.130, als Beispiele werden "grünstaubig" und "naßfest" genannt.
185) ebd.,S.21
186) ebd.,S.29,(Im folgenden stehen die Seitenangaben in Klammern im laufenden Text)

nistische Künstler "höchste(r) Empfänglichkeit" und "differenzierteste(r), hingebungsvollste(r) Aufnahmefähigkeit", so daß die "Augenblicksspiegelungen der Dinge im Ich (...) erst möglich werden"(41).
Mit dem Bemühen, einen Eindruck möglichst komplex wiederzugeben, ist im Impressionismus notwendig ein weitgehendes Unterdrücken jeder Aktivität verbunden. Da die Wirkung wichtiger ist als das Wirken, herrscht Passivität vor, der Luise Thon auch ein ganzes Kapitel als wichtigem Merkmal gewidmet hat. Feststellen läßt sich die Passivität besonders an der Behandlung der Verben, die bevorzugt in der nominalen Form benutzt werden, da diese den aktiven Gehalt der Verben weniger als die konjugierte Form zum Ausdruck bringt (75g./8o). Zur Darstellung einer Tätigkeit als Merkmal wird sprachlich das adjektivisch eingesetzte Partizip verwendet (53 ff.), welches die Komplexität des Eindrucks in der Darstellung wahrt. Diesem obersten Ziel impressionistischer Literatur dient ebenso die Syntax, die meist koordinierend statt subordinierend eingesetzt wird (64 ff.). Dieses Überwiegen der Parataxe gegenüber der Hypotaxe zeigt die Dominanz der Eindrucksschilderung, die wichtiger genommen wird "als eine analytische Beschreibung, in der die Einzelheiten in folgerichtiger Abhängigkeit berücksichtigt werden"[187].
Die versuchte Wiedergabe der Eindruckskomplexität durch Komposita, Nominalstil und Parataxe faßt Thon unter dem Begriff der "verminderten Auflösung"(126) zusammen. Darunter versteht sie "die Neigung der Eindruckskunst, Erscheinungen, die aus verschiedenen Elementen sich mischen, (...) auch als ein ungelöstes Ganzes sprachlich wiederzugeben. Andererseits rechne ich dazu den Widerwillen gegen gedankliches Auflösen überhaupt"(126).
In ihrer Arbeit geht Thon davon aus, daß Impressionismus ein literarischer Zeitstil ist, den man für die Zeit von 189o - 191o ansetzen kann. Dabei geht es ihr darum, "das Gemeinsame zu erfassen, das allen diesen Dichtern eignet, und daraus einen Typus zu gewinnen, der die Eigenart einer ganzen Epoche umschreibt"(1).
Problematisch ist ihr Ansatz aus zwei Gründen: erstens ist ihre

187) Elisabeth Herberg,"Die Sprache Alfred Momberts", phil. Diss., Hamburg 1959,S.5o

Belegbasis für die weitgehenden Schlüsse zu gering und keineswegs repräsentativ, so daß ihre Ergebnisse strenggenommen nicht einmal auf die tatsächlich untersuchten Autoren verallgemeinerbar sind. Zweitens ist es nicht unproblematisch, einen historisch fest umreißbaren Zeitstil lediglich anhand formaler und unhistorischer Kategorien zu beschreiben. Diese Schwierigkeit ist Luise Thon auch bewußt, weshalb sie vorsichtig relativiert, daß impressionistische Stilmittel auch in anderen Epochen zu finden sind. "Wenn hier Spracherscheinungen als typisch impressionistisch dargelegt worden sind, so soll das nicht ohne Weiteres bedeuten, daß sie n u r Sprachmittel der Eindruckskunst sind"(2). Diese Einschränkung ist wegen derjenigen Literatur der Jahrhundertwende, die nicht in die Thonschen Kategorien passt, sowie angesichts der Tatsache notwendig, daß Thon selbst bei Barthold H. Brockes typisch impressionistische Stilmerkmale gehäuft gefunden hat (8.f./43/58 u.a.). Dennoch kann man die Untersuchung dahingehend zusammenfassen, daß sie die Häufigkeit der von ihr genannten Merkmale bei den Fin de Siècle Literaturproduzenten für signifikant genug hält, um die Bildung der auf diesen Merkmalen beruhenden Epochenbezeichnung Impressionismus zu rechtfertigen[188]. Dieser Anspruch wird in einem Exkurs der vorliegenden Arbeit (im Anhang) überprüft und verworfen.

Die Diskussion über den Ansatz, Impressionismus als sprachliches Konzept zu definieren, hat Kreise über den Rahmen der Germanistik hinaus gezogen. Im spanischen Sprachraum wird die europäische Forschungssituation in einer wichtigen Veröffentlichung zusammengefasst: "El impresionismo en el lenguaje"[189] von Charles Bally, Elise Richter[190], Amado Alonso und Raimundo Lida. In dem dortigen Aufsatz "El concepto lingüistico de impresionismo"[191] wenden sich Alonso und Lida gegen den

[188] Vgl. auch den Aufsatz von Thon "Grundzüge impressionistischer Sprachgestaltung", in:Zeitschrift für Deutschkunde,Jg.43,1929,S.385 - 4oo, hier bes.S.385 und 386

[189] Buenos Aires, 1936, besonders wichtig die 3.Aufl. von 1956,da dort die Fachdiskussion berücksichtigt wird, die in der Zwischenzeit stattgefunden hatte.

[190] Bally und Richter hatten schon längere Zeit zu diesem Thema gearbeitet. Vgl.:Ch.Bally,"Impressionisme et Grammaire",in:"Mélanges d'histoire litteraire et de Philologie offerts á M.B. Bouvier",Genf 192o,S.261 ff. / E.Richter, "Studie über das neueste Französisch",in:Archiv für das Studium der neuen Sprache und Literatur",133,1917,S.348ff., und: 136,S.124 ff.;

Versuch, für literarischen Impressionismus eine geschlossene sprachliche Theorie aufzustellen, da dieselben grammatischen Konstruktionen, die in einem bestimmten Zusammenhang als impressionistisch bezeichnet werden, in anderen Zusammenhängen ganz andere Effekte hervorrufen können.
Ihrer Meinung nach konstituiert einen Text weder die Bevorzugung eines Worttyps noch einer Satzkonstruktion als typisch impressionistisch, sondern vielmehr ein "voluntad de estilo", also ein Wille zum Stil, ein theoretisches Konzept. Die Verwendung von bestimmten Wörtern und grammatischen Strukturen könne ebenso für Impressionismus wie für Expressionismus oder einen anderen Stil geltend gemacht werden. Daher sei jeder Versuch, Impressionismus lediglich anhand sprachlicher Kriterien zu definieren, schon wegen der nicht eindeutigen Natur der Sprache ein Fehler. Alonso und Lida ziehen sich auf eine sprachphilosophische Position zurück und behaupten, daß es unmöglich sei, einen momentanen Sinneseindruck angemessen, also vollständig, zu verbalisieren, da jedes Wort verbunden sei mit fest umrissenen Verständnisanweisungen, die durch den sich ständig wandelnden gesellschaftlichen Kommunikationsprozeß festgelegt werden. Sprachliche Äußerungen über einen Gegenstand sagen daher nicht nur etwas über diesen Gegenstand, sondern stets auch über die Gesellschaft aus, die das Verbalisationsinstrumentarium hervorgebracht hat.
Zudem beinhalte Sprache neben dem semantischen einen unvermeidlichen digitalen Aspekt, so daß jeder an sich sensuelle Eindruck durch die Verbalisation eine rationale Komponente bekomme, der die ursprüngliche Impression deformiert. Der vom malerischen Vorbild abgeleitete Anspruch, nur den Eindruck als solchen wiederzugeben und auf jede Interpretation durch den Verstand zu verzichten, ist daher mit Sprache nicht zu erfüllen.
Schon bei den impressionistischen Malern habe es Schwierigkeiten mit der Umsetzung des momentanen Eindrucks auf die Leinwand gegeben, denen man mit der Freilichtmalerei, dem Umsetzungsprozeß an Ort und Stelle des Eindrucks zu begegnen versucht habe. Bei der sprachlichen Umsetzung sei dieses Problem jedoch ungleich größer, da die gesellschaftliche Normierung von Sprache wesentlich fortgeschrittener ist als die allgemeinen

191) hier zit.nach P.Ilie,nach:"Symposium:Impressionism",in: Yearbook of comparative and general Literature,1968;S.46

Übereinkünfte über die Bedeutungen von Farben, wo dem malenden Individuum noch ein relativ weiter Empfindungs- und Entscheidungsspielraum bleibt. Alonso und Lida leugnen nicht, daß für bestimmte Gruppen von Autoren eine bevorzugte Benutzung bestimmter sprachlicher Erscheinungen festgestellt werden kann. Sie wenden sich jedoch gegen die Bezeichnung von Sprache oder sprachlichen Eigenarten als impressionistisch, da der immer mit Sprache gegebene digitale Aspekt mit dem rein sensuellen, psychologischen Charakter einer Impression notwendig kollidiere und es daher ein Widerspruch in sich sei, von impressionistischer Sprache zu reden. Die Verfasser verzichten daher konsequenterweise auf den Begriff Impressionismus und ersetzen ihn etwa durch "Modernität", wie Alonso in "El modernismo en 'La gloria de Don Ramiro'"[192]. Ihre logisch gerechtfertigte Kritik wird in der internationalen Diskussion nicht aufgegriffen, sondern wegen einer besonders in den USA zunehmenden Plausibilität der Parallelität von Kunst und Literatur scharf angegriffen und wegen des Kriteriums der formalen Logik als für das wissenschaftliche Alltagsgeschäft unbrauchbar abgelehnt.
Als Beispiel ist hier Helmut Hatzfeld zu nennen, der sich schon 1938 gegen die Alonso/Lida - These wendet[193] und in mehreren Arbeiten[194] über europäische und besonders französische Literatur die Position vertritt, daß "art (...) the key to a better and deeper understanding of literature"[195] sei. Diesen Standpunkt teilt auch der Literaturkritiker René Wellek in "The parallelism between Literature and the Arts"[196] und darauf baut auch die westeuropäische Nachkriegsforschung auf, die zuvor jedoch diesen 'wechselseitig - erhellenden' Ansatz vom daran haftenden Ideologie- und Nationalgeruch der Vergangenheit befreit. Typisch für die westeuropäische Renaissance des Impressionismusbegriffs ist eine Arbeit von Ruth Moser[197], die das Lebensgefühl der Menschen der Jahrhundertwende münden läßt in der musischen, malerischen und literarischen Gestaltung der "morcellement de la matière" und der "dissolution du monde psychique"[198].

192) in:"Ensayo sobre la novela histórica",Buenos Aires 1942, S.188 - 2o9
193) in:"Investigaciones Lingüisticas",5,1938,S.273 - 278

2.2.5. Impressionismus in der Nachkriegsliteraturwissenschaft

In der deutschen Nachkriegsliteraturwissenschaft ist die Diskreditierung der Periodisierungsbezeichnung Dekadenzliteratur durch die politische Entwicklung sowie die weitgehende Wirkungslosigkeit der sprachphilosophischen Impressionismuskritik von Alonso und Lida der Grund für eine Renaissance des Impressionismusbegriffs und der Vielzahl seiner Synonyma zur Bezeichnung der Literatur der Jahrhundertwende. Erst seit Beginn der siebziger Jahre scheint sich die Forschung zunehmend auf die Begriffe Jugendstil und Ästhetizismus zu verständigen, da besonders der letztere sowohl für die französischen Einflüsse als auch für die lebensphilosophische Komponente der Literatur gleichermaßen repräsentativ ist[199].

In den fünfziger und sechziger Jahren wird Impressionismus nicht nur wie bisher als stilistische Klassifikationsmöglichkeit gesehen, sondern im Zuge der Loslösung von der Textimmanenz mit soziologischen Zusätzen versehen und als gültiger literarhistorischer Begriff wie Naturalismus oder Romantik inauguriert, der zumindest Anspruch auf Beschreibung des überwiegenden Teils der Literatur des Fin de Siècle erheben könne. Daneben existiert die stark textbezogene Forschung weiter, die wie Iskra[200] die fragliche Literatur als eine "Darstellung des Sichtbaren" zu erklären und zu periodisieren versucht. Iskra kommt dabei, ähnlich wie Walzel und Thon, zu Kategorien wie "Verselbständigungstendenzen des Optischen"[201], "Verundeutlichung"[202] und "Auflösung der gegenständlichen Ganzheitsvorstellung"[203].

194) H.Hatzfeld,"Literature through Art. A new approach to French literature",Oxford 1952,Reprint Chapel Hill 1969; Derselbe,"Literary criticism through art and art criticism through literature",in:The Journal of aesthetics and art criticism (JAAC)6,Sept.1947,S.1-2o;

195) H.Hatzfeld,"Literature through art...",a.a.O.,S.6;

196) in: "The english institute annual 1941",New York 1942, S.29 - 63

197) R.Moser,"L' Impressionisme francais. Peinture,Littérature, Musique", Genf 1952

198) "Zersplitterung der Materie","Auflösung der psychischen Welt",

199) Vgl."Fin de Siècle. Zu Literatur und Kunst der Jahrhundertwende",hrg.v.Roger Bauer,Frankfurt/M.1977; auch:"Naturalismus/Ästhetizismus",hrg.v.Ch.und P.Bürger u.a.,Frankfurt/M. 1979;

In der Literaturgeschichtsschreibung etabliert sich der Begriff des literarischen Impressionismus in den Literaturgeschichten von Martini[204], Alker[205] und Schmidt[206], und zwar jeweils als Gegenbewegung oder Weiterentwicklung des Naturalismus, der, so Martini, ohnehin nur ein Durchgangsstadium für schöpferische Geister gewesen sei[207].
Schmidt sieht eine folgerichtige Entwicklung "vom photographischen Naturalismus zum sensuellen Impressionismus"[208], dessen Analogiebezeichnung ihm berechtigt erscheint, da Parallelen von Malerei und Dichtung "auf der Hand (liegen)"[209]. Auch in der dritten und erweiterten Ausgabe seiner Literaturgeschichte wird der Begriff beibehalten und ausführlich belegt als "Nervenkunst"[210]. Die geistigen Grundlagen des Wiener Impressionismus[211] sieht Schmidt im Positivismus, "jener Welthaltung in der Philosophie, die vom Gegebenen, vom empirisch Erfahrbaren ausgeht, d.h. von den Empfindungsdaten und Empfindungskomplexen, die für uns die einzige Realität darstellen"[212].
Dasselbe Verständnis des Impressionismus als "Kunststil" und "Seelenhaltung"[213] findet sich bei Alker, der die Durchsetzung des Mach-verwandten Impressionismus durch seine Hervorhebung der Subjektivität und den "Widerwillen gegen die ewigen Arme-Leute-Schilderungen, die soziologischen Belehrungen"[214] des Naturalismus begünstigt sieht.
Vorsichtiger mit der Verwendung des Impressionismusbegriffs sind Schwerte[215] und Hohoff[216], deren Ansatz jedoch gar nicht
--
200) Wolfgang Iskra,"Die Darstellung des Sichtbaren in der dichterischen Prosa um 1900",Münster 1967

201) ebd.,S.2 202) ebd.,S.12

203) ebd.,S.19

204) F.Martini,"Literaturgeschichte von den Anfängen bis zur Gegenwart", Stuttgart 1950,2.Aufl.

205) E.Alker,"Geschichte der deutschen Literatur von Goethes Tod bis zur Gegenwart",in 2 Bde.,Stuttgart 1950

206) A.Schmidt,"Literaturgeschichte. Wege und Wandlungen moderner Dichtung",Salzburg/Stuttgart 1957,auch 3.Aufl.1968 zit.,

207) zit.nach A.Stroka,"Der Impressionismus...",a.a.O.,S.152

208) A.Schmidt,"Literaturgeschichte...",a.a.O.,S.32

209) ebd.,S.34 210) ebd.,(3.Aufl.),S.49

211) A.Schmidt,"Die geistigen Grundlagen des 'Wiener Impressionismus",in: Jahrbuch des Wiener Goethe-Vereins,neue Folge der Chronik,Jg.78,1974,S.90-108

212) ebd.,S.92

auf einen allgemein verbindlichen Periodisierungsbegriff zielt, sondern die vielmehr die Sehnsüchte der Autoren "nach dem neuen Menschen, (...) dem neuen Menschentum"[217], nach einem verbindlichen Weltbild jeweils beim einzelnen Schriftsteller feststellen wollen, da sie jede übergreifende Bezeichnung als zu verallgemeinernd empfinden. So kommt bei Schwerte nicht mehr an periodisierender Begrifflichkeit zustande als "die Gegenbewegung zum Naturalismus aus Trieb und Ausdruckswillen"[218], besonders verkörpert durch Dehmel und Wedekind, sowie eine "Gegenbewegung aus Wortheiligung und Wortzauber"[219], wozu George und Hofmannsthal zählen. Vom Impressionismus spricht Schwerte nur als dem "sogenannten Impressionismus"[220]. In der zweiten, überarbeiteten Ausgabe der "Annalen" 1971 erscheint Schwertes Beitrag nicht mehr. Doch auch Karl Riha, der an seiner Stelle den fraglichen Zeitraum bearbeitet, entzieht sich generell einer nachnaturalistischen Periodisierung und bezeichnet die fragliche Literatur als "Antinaturalismus"[221]. Schwerte wendet sich inzwischen einem neuen Begriff zu, dem "Wilhelminischen Zeitalter", der politisch exakt die "entscheidenden drei Jahrzehnte der modernen literarischen Bewegung"[222] bezeichne.
Der von Ulrich Karthaus herausgegebene Band "Impressionismus, Symbolismus und Jugendstil"[223] geht mit dem Impressionismusbegriff ebenfalls sehr vorsichtig um. Karthaus bestätigt die Ableitung des Begriffs von "den französischen Malern, die zwischen 1860 und 1870 impressionistisch zu malen begannen", indem sie "subjektive Eindrücke von Weltausschnitten"(10) aufgreifen und gestalten. Die Tragfähigkeit wird für Literatur sehr eingeschränkt benutzt für einige Frühwerke Hofmannsthals und Schnitzlers. Man könne Impressionismus nicht als "literarischen Epochenbegriff, kaum (als) Stilbegriff" verwenden. Sicher sei nur,

213) E.Alker,"Geschichte der deutschen...",a.a.O.,S.233
214) ebd.,S.234
215) Hans Schwerte,"Der Weg ins 20. Jahrhundert", in:"Annalen der deutschen Literatur",hrg.v.H.O.Burger,Stuttgart 1952
216) A.Soergel/C.Hohoff,"Dichtung und Dichter der Zeit,vom Naturalismus bis zur Gegenwart",in 2 Bde.,Düsseldorf 1961
217) H.Schwerte,"Der Weg ins...",a.a.O.,S.726
218) ebd.,S.727 219) ebd.,S.730
220) ebd.,S.728,Vgl. auch J.Hermand,"Stile...",a.a.O.,S.8

daß die Jahrhundertwende "bisweilen poetische Werke hervorgebracht hat, die in ihrer Gesamterscheinung impressionistisch genannt werden dürfen"(11). Ein solcher Impressionismusbegriff ist freilich als Ordnungsbegriff praktisch unbrauchbar.

Als einer der ersten Forscher nach dem zweiten Weltkrieg bemüht sich Arnold Hauser um eine soziologische Fundierung des Impressionismusbegriffs, nach der die Kunst weitgehend von der Suche der Autoren nach einem verbindlichen Weltbild und dem Bemühen um gesellschaftliche Standortbestimmung beeinflußt wird. Seine besonders auf die französische Literatur konzentrierte "Sozialgeschichte der Kunst und Literatur"[224] sieht diese Versuche an der zunehmenden Dynamik des Kapitalismus, an der "Herrschaft des Moments über Dauer und Bestand"[225] scheitern. Um ein Erklärungsmuster für die Literatur des Fin de Siècle zu finden, untersucht Hauser die sozialen und ökonomischen Zusammenhänge und Entwicklungen der damaligen Gesellschaft. Er kommt zu dem Schluß, daß die Entwicklung vom Industrie- zum Hochkapitalismus mit der abnehmenden Tendenz des "freie(n) Spiel(s) der Kräfte" zugunsten eines "durchrationalisierten System(s) der Interessensphären"[226] in Verbindung mit einer beginnenden Auflösung der bürgerlichen Gesellschaft zu einer bedenklichen Krisenstimmung geführt habe, deren Spiegelbild in der Literatur der Zeit zu sehen sei. Dem ständigen Innovationszwang insbesondere auf dem Gebiet der Produktionsmittel habe sich eine parallele Dynamisierung des Lebensgefühls und -stils beigeordnet, der der Einzelne sich nicht habe entziehen können. So sei es gerade in den expandierenden Städten zur Ausbildung einer überspannten Nervosität und geschärfter Sensibilität gekommen, zu einem heraklitischen Lebensgefühl. Die diesem Milieu entspringende Kunst müsse daher zwangsläufig das momentane, subjektive und das prozeßhafte des Lebens betonen. Diese auf den jeweiligen

221) K.Riha,"Naturalismus und Antinaturalismus", in:"Annalen der deutschen...",1971,S.719

222) H.Schwerte,"Deutsche Literatur im Wilhelminischen Zeitalter", in: "Zeitgeist im Wandel",hrg.v.H.J.Schoeps, Stuttgart 1967,S.121

223) U.Karthaus,"Impressionismus,Symbolismus und Jugendstil", Stuttgart 1977

224) München 1978, ungekürzte Sonderausgabe in einem Band.

225) ebd.,S.930 226) ebd.,S.928

ökonomischen Gegebenheiten basierende künstlerische Darstellungsweise, die auch eine "Oppositionskunst"[227] gegen die verlogene Welt der Philister und satten Bürger ist, stellt Hauser als allgemein verbreitet und zwingend parallel zumindest in Europa fest, so daß er den Impressionismus als "letzten europäischen allgemeingültigen Stil"[228] deklariert. Die Argumentation von Hauser ist insofern überzeugend, als sie sich stets um den Rückbezug auf geschichtlich fixierbare politische, ökonomische und gesellschaftliche Sachverhalte bemüht. Ob allerdings diese Sachverhalte an sich befriedigend dargestellt sind und ob die postulierten Auswirkungen auf die Literatur so überzeugen können, wird am Beispiel Schnitzler zu prüfen sein.

Ebenfalls um eine soziologische Argumentation bemüht ist der Band "Impressionismus" von Hamann/Hermand[229]. Doch bei näherer Betrachtung zeigt sich, daß die soziologischen Daten die Grundstruktur der Arbeit von Hamann von 1907 nicht verdecken können. Ebenso wie dort wird ein impressionistisches Lebensgefühl der Jahrhundertwende angenommen, das sich durch ganz bestimmte Stilprinzipien und Themen in den Künsten ausgedrückt habe. Die gesellschaftliche Basis dieses Lebensgefühls sehen Hamann/Hermand in "eine(r) spätbürgerliche(n) Trägerschicht, die bereits auf dem Boden des Imperialismus steht, sich jedoch von den aggressiven Tendenzen dieser politisch-ökonomischen Entwicklungsphase zu distanzieren versucht und an ihre Stelle einen unverbindlichen Ästhetizismus setzt"[230]. Auf das deutsche Reich bezogen heißt das, daß das weltpolitische Engagement von Wilhelm II. und die besonders von den Alldeutschen im Gefolge der politischen und wirtschaftlichen Aufwärtsentwicklung gehegten Großmachtgelüste "für die empfindsameren Geister der neunziger Jahre natürlich viel zu massiv"[231] sind. So wenden sie sich vom "entarteten Gewerbe" der Politik[232] ab und widmen sich einem "resignierende(n) oder genießerische(n) Subjektivismus"[233], der sich in allen Kunst- und Lebensbereichen verbreite. Zur dortigen Aufspürung dieses "impressionistisch -

227) A.Hauser,"Sozialgeschichte...",a.a.O.,S. 948
228) ebd.,S.936 f.
229) Bd.3 der Reihe "Epochen deutscher Kultur von 1870 bis zur Gegenwart",von R.Hamann/J.Hermand,Frankfurt/M. 1977, erstmals erschienen Berlin (O) 1960, hier wird die Frankfurter Ausgabe zitiert.

dekadenten Stimmungsklangs"[234] stellen Hamann/Hermand eine
Reihe kategorialer Stilmerkmale wie "Formlosigkeit","Flüchtigkeit", "Pikanterie" und "Nuancenkult" auf, deren Gültigkeit
sie dann mit einer Unzahl von Belegstellen aus Kunst, Musik
und Literatur zu beweisen glauben. Doch können aus ihrer Arbeit eher Rückschlüsse auf ihre subjektiven Moralnormen als
auf den scheinbar so breit dokumentierten Impressionismus
gezogen werden. Peter Szondi[235] schreibt daher ärgerlich "von
einem Geist vulgärmarxistischen Banausentums", der aud jeder
Seite bei Hamann/Hermand zu finden sei, da "an die Stelle der
Analyse (...) das Urteil (tritt), das von einigen soliden Überzeugungen diktiert wird"[236]. Richtig an dieser Kritik ist
zumindest, daß sich die Zitierweise von Hamann/Hermand als
problematisch darstellt, da diese auf die inneren Zusammenhänge von literarischen Werken und deren Aussageintentionen
gar nicht eingehen, sondern die Suche nach Belegen für ihre
stilistischen Kategorien zum Selbstzweck erhoben haben, so
daß auch Werke und Autoren, die kaum etwas miteinander gemein
haben und daher eigentlich nicht vergleichbar sind, in einem
großen Zitat-Eintopf zusammengerührt werden.
Wichtig für die Geschichte des Impressionismusbegriffs ist
der allgemeine Anspruch, den Hamann/Hermand für ihr Konstrukt
beanspruchen. Sie verorten Impressionismus als "Kulturerscheinung"[237] in fast allen europäischen Ländern, "vorausgesetzt,
daß sich in ihnen eine ähnliche gesellschaftliche und ökonomische Entwicklung vollzog"[238]. Zwar müssten gewisse nationale Differenzierungen gemacht werden, da beispielsweise der
deutsche Impressionismus gegenüber der "Leuchtkraft" des französischen "trüber, dunkler und problematischer"[239] wirke,
doch lasse sich bei einer übergreifenden europäischen Gesamtschau feststellen, "daß das Lebensgefühl und die Kunst dieser
Epoche bis ins Detail hinein derselben Entwicklung unterworfen
sind"[240]. Damit ist, ähnlich wie bei Hauser, Impressionismus

230) R.Hamann/J.Hermand,"Impressionismus",a.a.O.,S.8
231) ebd.,S.19
232) W.Hellpach,"Nervenleben und Weltanschauung",Berlin 1906, S.78
233) Hamann/Hermand,"Impressionismus",a.a.O.,S.21
234) ebd.,S.21
235) P.Szondi,"Das lyrische Drama des Fin de Siècle",Frankfurt a.M.,1975
236) ebd.,S.24

in den Rang einer literarhistorischen Epochenbezeichnung erhoben worden, die das gemeinsame aller Kultur- und Lebensäußerungen der Zeit beinhaltet und zum Ausdruck bringt.
Zum gleichen Ergebnis, wenn auch auf einem anderen Weg und auf deutschsprachige Literatur beschränkt, kommt Hugo Sommerhalder[241] ein Jahr später. Er stellt für die moderne Literatur zwischen 1880 und 1910 zwei "wesensbestimmende" typische Merkmale fest, nämlich "die impression pure und den Augenblick, in dem sich die Wahrheit offenbart"[242]. Werke, denen diese beiden Kennzeichen zuzusprechen seien, könnten vom Literaturwissenschaftler als impressionistisch bezeichnet werden.
Sommerhalder kommt zu diesem Ergebnis nach einer flüchtigen Untersuchung einiger Werke von Liliencron, Bierbaum, Rilke, Hofmannsthal, Schnitzler, Holz, Schlaf, Hauptmann und George, wobei er die genannten Merkmale als die allen gemeinsamen Momente versteht. Seine textimmanente Methode ist zwar fragwürdig, steht aber hier nicht im Vordergrund, da die Arbeit nur als weiteres Indiz dafür gilt, daß Impressionismus als "eine innerhalb der deutschen Literatur bestehende Epoche"[243] verstanden wird.
Ebenso wie Sommerhalder spricht auch Walter Falk[244] dem literarischen Impressionismus als dem Pendant zum Expressionismus die Qualifikation als Epochenbegriff zu. Jedoch greift er dabei nicht auf die herkömmliche kunstgeschichtliche Ableitung des Begriffs zurück[245], sondern füllt ihn mit neuem Inhalt. Falk sieht die Literatur seit dem Mittelalter mit der Neudefinition des durch die Neuzeit gestörten Verhältnisses "des Individuums zu der überpersönlichen Lebensordnung"[246] beschäftigt, also im Widerstreit zwischen Geist und Natur. Nachdem im Naturalismus der Natur die alleinige Wahrheitsfähigkeit zugesprochen worden sei, ist in den Jahren um 1890 der "Glaube an die kreative Kraft des Ichs" zur Reife gelangt,

237) Hamann/Hermand,"Impressionismus",a.a.O.,S.8
238) ebd.,S.10 239) ebd.,S.11
240) ebd.,S.10
241) H.Sommerhalder,"Zum Begriff des literarischen Impressionismus",(Habilitationsvortrag),Zürich 1961
242) ebd.,S.23 243) ebd.,S.24
244) W.Falk,"Impressionismus und Expressionismus",in:"Expressionismus als Literatur",hrg.v.W.Rothe,Bern 1969,S.69 ff.

der die Dichter befähigt habe, "geistige Prozesse darzustellen, in denen (...) der schöpferische Menschengeist aus naturhaftem Material ein Werk von transnaturaler Art hervorbrachte"[247]. Die Entwicklung zum Expressionismus habe darin bestanden, "statt die Wirklichkeit im schöpferischen Akt zu überträumen,(...)sie nun im Wesenskern (zu) erfassen, auf(zu)heben und zu einem Produkt des Geistes (zu) transformieren"[248]. Aus diesen Überlegungen heraus schlägt Falk vor, die literarische Impressionismusphase mit dem Begriff "Kreativismus"[249] zu benennen. Inwieweit Falks quasiphilosophisches Erklärungsraster der Literaturgeschichte auf die Jahrhundertwende anwendbar ist, kann hier nicht näher untersucht oder gar entschieden werden. Doch scheint mir zweifelhaft, daß eine Literatur, die gerade die Schablonenhaftigkeit und Triebdetermination des Menschen betont, wie wir es in Schnitzlers "Reigen" finden, mit einem "Glauben an die kreative Kraft des Ichs"(Falk) auf einen gemeinsamen Nenner gebracht werden kann.
Als wichtiger jüngerer westdeutscher Beitrag[250] zur Impressionismusdiskussion ist der Aufsatz von Wilhelm Nehring über "Hofmannsthal und den österreichischen Impressionismus"[251] zu vermerken. Darin verteidigt der Verfasser den Begriff des literarischen Impressionismus, der "zur Zeit nicht 'in' ist"[252], gegen den Jugendstilbegriff, relativiert aber auch seine Tragweite: "Es erscheint mir verfehlt, in einer so vielschichtigen Periode wie der Jahrhundertwende den Impressionismus zum Epochenbegriff zu erheben. Er bezeichnet eine literarische Strömung oder Tendenz"[253]. Als stilistische Prinzipien werden genannt: "Erscheinung, nicht Wesen der Dinge; Prinzip der Veränderlichkeit; Konturenlosigkeit; Bewußtseinsstrom"[254]. Hier soll Nehring lediglich als weiterer Zeuge für einen "österreichischen Impressionismus" dienen, der sich durch seine

245) Die kunstgeschichtliche Ableitung des Impressionismusbegriffs lehnt Falk auch 1961 schon ab.Vgl.W.Falk,"Leid und Verwandlung. Rilke, Kafka, Trakl und der Epochenstil des Impressionismus und Expressionismus",Salzburg 1961
246) W.Falk,"Impressionismus und...",a.a.O.,S.73
247) ebd.,S.74 248) ebd.,S.76
249) ebd.,S.74
250) Westdeutsch,obwohl Nehring z.Z. des Aufsatzes in Los Angeles lehrt.
251) in:"Hofmannsthal-Forschungen II", Freiburg i.Breisgau 1974,

"weltanschauliche", machistische Tendenz besonders auszeichnet, "Wien als Zentrum" und Arthur Schnitzler als Schöpfer der "berühmtesten impressionistischen Werke"[255] beanspruchen kann. In der Sekundärliteratur über deutschsprachige Literatur und literarischen Impressionismus ist nämlich die Übereinkunft über die Klassifikation der Jungwiener als Impressionisten das weitaus häufigste Tertium comparationis und soll daher im folgenden die Basis der Untersuchung bilden.

In der DDR-Germanistik ist das Verhältnis zum Impressionismus lange Zeit sehr zwiespältig gewesen. Schon Franz Mehring unterscheidet nicht zwischen Naturalismus und Impressionismus, sondern sieht sie als "völlig gleichsinnige Kunstrichtungen" an, die in Malerei und Literatur auf der gleichen ökonomischen Grundlage nur unterschiedlich verwirklicht worden seien[256]. Auch in der Literaturgeschichtsschreibung der DDR wird etwa ab 1960 der Komplex Impressionismus negativ umschrieben mit "Ex-Naturalisten"[257] oder "Antinaturalisten"[258], was die allgemeine Unsicherheit der ostdeutschen Literaturhistoriker in dieser Hinsicht dokumentiert.

Erst Manfred Diersch[259] unternimmt 1973 den Versuch, einen allgemein verwendbaren Periodisierungsbegriff Impressionismus herzuleiten. Er beruft sich auf einen Zusammenhang zwischen Philosophie und Kunst zur Zeit der Jahrhundertwende, wobei er sich im wesentlichen auf den Empiriokritizismus von Avenarius und besonders Mach stützt. Diesen sieht er in enger Verwandtschaft mit der von Hermann Bahr entwickelten Ästhetik der modernen Literatur, als deren Beispiel Schnitzlers Novelle "Fräulein Else"(1924) fungiert, sowie mit gesellschaftlichen und wissenschaftlichen Entwicklungen wie Freuds Psychoanalyse.

252) W.Nehring,"Hofmannsthal und der österreichische Impressionismus",a.a.O.,S.57
253) ebd.,S.58
254) ebd.,S.61; Einen weiteren Definitionsansatz für literarischen Impressionismus gibt Nehring 1969 in dem Aufsatz: "'Schluck und Jau'.Impressionismus bei Gerhard Hauptmann", in:Zeitschrift für deutsche Philologie,Bd.88,1969,S.189-209. Dort findet sich Nehrings Einschätzung der literarischen Tradition des Impressionismus:"Der Impressionismus scheint im wesentlichen aus barockem Denken gespeist. Er ist eine moderne Fortentwicklung des Barock; die zentralen barocken Themen kehren wieder, aber sie werden nicht mehr aus dem religiösen Weltbild des 17.Jahrhunderts gedeutet. Dem modernen Denken ist der sichere Glaube an die Transzendenz verlorengegangen"(2o8).

Aus diesen Beziehungen konstruiert Diersch ein geschlossenes
Impressionismus-System, dessen Anspruch über den eines litera-
turwissenschaftlichen Begriffs noch hinausgeht und philoso-
phische Dimensionen hat. Der dadurch bedingte Mangel an litera-
rischem Material sowie der großzügige Umgang mit der Chrono-
logie lassen eine literaturwissenschaftliche Verifikation des
Dierschschen Ansatzes als noch ausstehend erscheinen.
Die auch bei Diersch vorgenommene Ableitung des literarischen
Impressionismusbegriffs von der Malerei sowie die postulierte
Parallelität der erkenntnistheoretischen Hintergründe geht
letztlich auf Bahrs Versuche zurück, eine publikumswirksame
Definition für die Moderne zu liefern, sowie auf seine Prophetie
von 1904, daß die Philosophie von Ernst Mach künftig als die
"Philosophie des Impressionismus" bekannt werden würde.
Der bei Diersch gezogene weitergehende Schluß, daß wegen der
erkenntnistheoretischen Ähnlichkeiten zwischen moderner Litera-
tur und Machismus diese Literatur als Impressionismus etiket-
tiert werden könne, ist nicht mehr von Bahrs "Dialog vom Tra-
gischen" von 1904 gedeckt. Bahr selbst hat nicht in diesem
Sinn von literarischem Impressionismus gesprochen, sondern
vielmehr die Termini Décadence, Symbolismus und neue Roman-
tik benutzt[260]. Erst in seiner Kreation des Begriffs Expres-
sionismus wird die Implikation des Gegenbegriffs Impressionis-
mus als Literaturbezeichnung deutlich.
Auch Diersch sieht diese Schwierigkeit[261], meint aber, daß
die von Bahr auf Literatur bezogenen Begriffe als Synonyma
des Impressionismusbegriffs verstanden werden können, da die
Gemeinsamkeiten in der Bedeutung unübersehbar seien. Diese
großzügige Subsumierung ist jedoch nicht unproblematisch, da
beispielsweise mit dem Décadencebegriff noch grundlegend andere
Bedeutungsdimensionen angerissen werden, die von der wissen-

255) W.Nehring,"Hofmannsthal und...",a.a.O.,S.62
256) Vgl. F.Mehring,"Aufsätze zur deutschen Literatur von Heb-
 bel bis Schweichel",Gesammelte Schriften Bd.11,Berlin(O),
 1976,S.127f.
257) H.Kaufmann,"Krisen und Wandlungen der deutschen Literatur
 von Wedekind bis Feuchtwanger",Berlin (O),1966,S.20
258) ebd.,S.21
259) M.Diersch,"Empiriokritizismus und Impressionismus. Über
 Beziehungen zwischen Philosophie,Ästhetik und Literatur
 um 1900 in Wien",Berlin (O),2.Aufl.1977.

schaftstheoretischen Fundierung des Impressionismus wegführen
zu lebensphilosophischen Verständnisrastern. Die Benutzung des
Impressionismusbegriffs zur Deckung auch solcher Inhalte führt
m.E. zur Entleerung seines ursprünglichen Sinnes und schließlich zur Gefahr der beliebigen Verwendung als lediglich negativbestimmte Leerformel.
Die Ähnlichkeit der erkenntnistheoretischen Positionen von
literarischem Impressionismus und Empiriokritizismus erklärt
Diersch durch Verweis auf den "Übergang des Kapitalismus ins
imperialistische Stadium zwischen 189o und 1912. (...) Der
Imperialismus steigert die Verdinglichung menschlicher Beziehungen"(146) und die "Unmittelbarkeit und Durchsichtigkeit
menschlicher Determinanten geht weiter zurück"(147). Es installiert sich ein "Geschichtsbild, in dem das Subjekt der Geschichte sich immer nur als Objekt des Geschehens begreifen
soll"(148). Die in den Werken der Impressionisten ausgedrückten "Daseinsprobleme und die Denkergebnisse, die sie vortrugen,
zeigen sie als Gefangene dieser Gesellschaft"(149). Ihre Entfremdung wird laut Diersch durch den Niedergang des Liberalismus verstärkt, an dessen idealistischer Tradition die Autoren
schon durch ihre Herkunft gebunden seien und die sich "angesichts der politischen Realität nach 189o immer stärker als
unwahr"(157) erweise. Besonders die jüdischen Autoren empfänden "in verschärftem Maße die Bedrohung menschlichen Daseins
und den Verlust des humanistischen Ideals"(163) angesichts des
Emporkommens des Antisemitismus als politischer Kraft. So
wird "die Frage nach der Stellung des Individuums zur Gesellschaft"(165) zum Kernproblem der Künstler, die in einen individualistischen und sensualistischen Positivismus flüchten.
Dierschs Impressionismuskonzept ist in der Literaturwissenschaft
der DDR nicht aufgegriffen worden, obwohl sich bezüglich seiner Beschreibung der sozialen, politischen und erkenntnistheoretischen Gegebenheiten weitgehende Übereinstimmung ergibt.
Die "Geschichte der deutschen Literatur. Vom Ausgang des 19.
Jahrhunderts bis 1917"[262] beschreibt die "Literaturverhältnisse

260) Diese Feststellung macht auch Beverley R.Driver in ihrer
Dissertation "Herman Bang and Arthur Schnitzler:Modes of
the impressionist Narrative",Indiana University,April 197o,
wo sie schreibt:"Herman Bahr's essay collection 'Zur Überwindung des Naturalismus'has no name for the movement, and
Bahr uses the term impressionism only in reference to art.
He uses the terms 'décadence' and 'die neue Psychologie'
for the new literature"(S.2).

zu Beginn des Imperialismus"[263] nicht mit einem übergreifenden literarhistorischen Begriff, sondern bemüht sich um eine vorsichtige Kategorienbildung unter Berücksichtigung der sozialen und politischen Verhältnisse, der Sujets und der Genres.
Der Impressionismusbegriff findet auch für fremdsprachige Literatur und bei nichtdeutschen Literaturwissenschaftlern Verwendung. Hauser spricht von einem russischen Impressionismus, den er in Tschechow begründet sieht, den "reinsten Repräsentanten des ganzen Stils"[264]. Auch Thomas Mann findet diesen russischen Impressionismus in Tolstoi[265] verkörpert, den er am Expressionisten Dostojewskij kontrastiert.
Für die französische Literatur liegt die Parallelisierung von Kunst und Literatur um 1900 nahe, und ebenso spricht man von einem spanischen[266], einem britischen[267] wie auch von einem nordamerikanischen Impressionismus[268].
Besonders in den USA hat in den letzten zwei Jahrzehnten eine verstärkte, aber doch marginal bleibende Diskussion über den Begriff des literarischen Impressionismus stattgefunden[269].
Dabei geht die Forschung nicht unbedingt von einer historischen Begriffsdeduktion aus, die einen Rekurs auf die Genese der künstlerischen Bedingungen der malerischen Impressionisten implizieren würde, sondern setzt lediglich eine vage und oft eigenwillige Definition der impressionistischen Stilmittel fest, die dann in literarischen Produkten aufgespürt werden. Diese Richtung wird 1966 von Orm Overland mit seinem Aufsatz "The impressionism of Stephen Crane: a study in style and technique"[270] eingeschlagen, der den Impressionismus auf seine

261) M.Diersch,"Empiriokritizismus...",a.a.O.,S.73. Im folgenden stehen die Seitenangaben in Klammern im laufenden Text.
262) Bd.9 der Reihe "Geschichte der deutschen Literatur",hrg. v.H.G.Thalheim u.a.,Berlin(O) 1974
263) ebd.,S.31
264) A.Hauser,"Sozialgeschichte...",a.a.O.,S.972
265) Th.Mann,"Betrachtungen eines Unpolitischen",Frankfurt/M. 1956, S.557
266) Juan R.Jiménez,Azorín (=J.M.Ruiz),G.Miro. Besonders engagiert verficht B.J.Gibbs den spanischen Impressionismus in "Impressionism as a literary movement" (in:"Modern Language Journal",36,1952,S.175-183):"I have tried to demonstrate that impressionism originated in realism and naturalism as a pure secondary movement;that in the writing of E.and J. de Goncourt and Daudet this latent force broke forth and acquired characteristics of its own;and finally that in the writing of G.Miro,it reached its culmination and became a literary movement in its own right"(S.182).

Art der Wirklichkeitswahrnehmung untersucht, aber die Abgrenzung zur Erkenntnistheorie der Naturalisten unterläßt. Diese Problematik wird ein Jahr später von Stanley Wertheim[271] aufgegriffen, der argumentiert, daß Crane nicht von den Impressionisten, sondern von dem Wirklichkeitskonzept des Naturalisten Hamlin Garlands[272] beeinflußt sei. Weitergeführt wird diese Diskussion, die wegen ihrer Beschränktheit auf die nordamerikanische Literatur hier nicht weiterverfolgt werden kann, von Rodney O. Rogers[273] und Kenneth E. Bidle[274].
Von Interesse ist hier jedoch die abschließende Arbeit von James Nagel[275], der bezugnehmend auf die nicht eindeutige Klassifizierung Stephen Cranes als Impressionist um eine genaue Definition dieses Begriffs und seiner Merkmale sowie um eine textimmanente Gebrauchsanweisung bemüht ist: "For such distinctions to function in a critical sense, it is also important that they based not on chronology, one movement simply following another, nor on such elusive stratagems as the authors vision, probably the least reliable biographical conjecture, but rather on such discernible aesthetic matters as narrative method, characterization, imagery, and theme"[276].
An diesen methodischen Vorgaben ist jedoch zu erkennen, daß hier nicht ein literarhistorischer Begriff, sondern ein stilistischer konstituiert werden soll, der auf jeden Fall nicht über den Horizont des Textes hinausblickt.
Ebenfalls der nordamerikanischen Literaturwissenschaft entstammt die Untersuchung "Literary Impressionism"[277] von Maria Elisabeth

267) George Moore, Virginia Woolf, James Joyce, Oscar Wilde

268) Stephen Crane, Wallace Stevens. Alle Angaben, auch von den Anmerkungen 266 und 267, nach M.Benamou,"Symposium:Impressionism",in:Yearbook of comparative and general Literature,17,1968,S.4o ff.

269) Vgl.den Literaturbericht von J.Th.Johnson(jr),"Literary Impressionism in France: a survey of criticism", in:L'esprit createur,13,1973,H.4,S.271 - 297

27o) in: "Americana Norwegica",Bd.1,Philadelphia 1966,S.239-285,

271) St.Wertheim,"Crane and Garland:the education of an impressionist", in:North Dakota Quarterly(=NDQ),35,1967,S.23-28

272) H.Garland (186o - 194o), wichtiger nordamerikan. Naturalist. Vgl.Ch.Walcutt,"American literary Naturalism. A divided stream", Minneapolis 1956,S.53 - 65

273) R.O.Rogers,"Stephen Crane and Impressionism",in:Nineteenth Century Fiction (=NCF),24,1969,S.292 - 3o4

Kronegger, die sich im wesentlichen auf französische Autoren
wie Flaubert, Gide, Proust, Satre, Robbe-Grillet und Claude
Simon, den Deutschen Rilke und den Japaner Osamu Dazai bezieht, deren Chronologie sowohl untereinander als auch in
Bezug auf den malerischen Impressionismus ein erster Ansatzpunkt zur Kritik ist.
Kronegger geht von einem Impressionismusbegriff aus, der sich
zwar an den ästhetischen Normen der Maler orientiert, die
literarischen Äquivalente zu diesen jedoch schon vor der Zeit
der Maler ausmacht[278] und bis heute als wirksam ansieht.
Ausgangspunkt dieser künstlerischen Bewegung sei Paris, "indisputably the cradle of French Impressionism"(32), von wo aus
auch die Träger des deutschen Impressionismus, George, Rilke,
Hofmannsthal und Liliencron die entscheidenden künstlerischen
Anregungen erhalten hätten. "Impressionism became a Parisian
movement with cosmopolitan character"(ebd.).
Die Bestimmung eines historischen Rahmens für die Bewegung
erscheint zwiespältig: einerseits schreibt Kronegger in ersten
Kapitel, daß "we wish to establish the notion in Western Europe
of 'impressionist literature' within a given period"(29),
andererseits schließt sie dieses Kapitel mit der Feststellung:
"we conclude that impressionism is not limited to a short
period, its high point in 1875 and its end in 1885. Even
though the painter Paul Signac (...) implies that impressionism
ceased to exist at a certain date, it remains the predominant
style to the present day in literature. Although painting
dominated all the other arts in the years 1875 - 1885, impressionism in literature developed its own style and techniques.
Impressionist creations in various countries are different
expressions of the same basic idea, and may be recognized as
being merely different in the same general symptome. Impressionism is still alive today (...). In this sense, impressionism
has become the core of our 'instant culture'"(33).

274) K.E.Bidle,"Impressionism in American Literature to the
year 19oo",phil.Diss.Northern Illinois University 1969.
275) J.Nagel,"Impressionism in 'The Open Boat' and 'A Man and
Some Others'", in:Research Studies,43,1975,H.1,S.27-37
276) ebd.,S.28
277) M.E.Kronegger,"Literary Impressionism",New Haven 1973.
Vgl.auch:Dieselbe,"The multiplication of the self from
Flaubert to Satre",in:L'esprit createur,13,1973,H.4,S.31o-
319; und:Dieselbe,"Authors and impressionist reality",in:
"Authors and their Centuries",hrg.v.Ph.Crant,Columbia 1974,
S.155 - 166.

Dies Zitat zeigt erneut die in der amerikanischen Impressionismusforschung schon festgestellte Abneigung gegen literarhistorisches Denken, was dazu führt, daß der Terminus "literary impressionism" bei Kronegger als universelle stilistische Klassifikation verwendet wird, anhand der in der Literatur von 185o bis heutigen Tages "impressionistic tendencies" festgestellt werden können, die allerdings nur noch bedingte Beziehungen zum malerischen Impressionismus haben[279].
Läßt schon der vage historische Umriß des Begriffs an Klarheit zu wünschen übrig, muß auch seiner erkenntnistheoretischen Ausfüllung durch Kronegger mit Vorsicht begegnet werden[28o]. Die philosophischen Strömungen des Kantianismus, Machismus, Existenzialismus und der Phänomenologie werden nicht scharf genug unterschieden, wenn die Autorin die Bandbreite des Impressionismus von Ernst Mach bis zum viel späteren phänomenologischen Existenzialisten Merleau-Ponty ausdehnt. Das Ergebnis ist begriffliche Verwirrung.
Auch die Annahme einer engen Verbindung zwischen den verschiedenen Künsten in der zweiten Hälfte des 19. Jahrhunderts, die dem Impressionismus analoge Entwicklungen fast zwangsläufig nach sich gezogen habe, ist in ihrer naiven Plakativität etwas voreilig, wenn auch bezeichnend für die Aufgeschlossenheit in der nordamerikanischen Literaturwissenschaft für die "wechselseitige Erhellung der Künste". Kronegger schreibt:
"With the impressionists, painting becomes a form of art which is closely related to music and poetry, and likewise, literature to painting and music, and music to painting and literature. This new relationship between poetry and painting, and letters and art is all-important. (...) Flaubert and the Goncourts, Conrad and Lawrence have extended into literature the method of the French impressionist painters. The deep influence of Rodin and Cézanne on Rilke, of Vermeer and the impressionist artists on Proust, is a critical commonplace. For Henry James too, the analogy between the art of the painter and the art of the novelist is complete"(3o).

278) nämlich bei Balzac u.a.,Vgl. M.E.Kronegger,"Literary...", a.a.O.,S.3o. Im folgenden stehen die Seitenangaben in Klammern im laufenden Text.
279) Vgl.dazu den Aufsatz "Impressionist tendencies in lyrical prose: 19th. and 2oth. centuries" von Kronegger.In:Revue de Littérature Comparée,43,1969,S.529-544
28o) Vgl. dazu hier das Kapitel 4.o.

Auch wenn man von der großzügigen Handhabung der Chronologie
bei Kronegger absieht und den Blick nur auf den für den male-
rischen Impressionismus allgemein akzeptierten Zeitraum von
1874 bis 1885 richtet, bleiben doch Zweifel an der von ihr
proklamierten Fähigkeit der Künste zur gegenseitigen Beein-
flußung und künstlerischen Osmose, zumal sicher scheint, daß
die Maler von ihren literarischen Zeitgenossen überwiegend
falsch verstanden worden sind.
Die Forschungsergebnisse von Guy Borréli, der sich 1976 in
seiner Dissertation mit dem Verhältnis zwischen Literatur und
malerischem Impressionismus in Frankreich beschäftigt[281],
bescheinigen den Kunstkritikern auch noch nach 1885 eine auf-
fällige Fehleinschätzung der Maler, die im wesentlichen auf
Vorurteilen beruhe. Borréli schreibt: "Jusque vers 187o, les
jeunes écrivains qui vont s'affirmer dans le dernier quart
du siècle n'ont guere de contacts avec les peintres du futur
groupe impressioniste. (...) et rien ne prouve que les écri-
vains y aient appris à mieux connaître les peintres novateurs.
(...) Arrive après 1885 une nouvelle génération d'écrivains
et de critiques, qui disposent d'une information plus étendue,
mais qui, se rattachant au naturalisme ou au symbolisme, portent
sur l'œuvre des peintres des jugements entachés de parti-
pris"[282]. Vor diesem Hintergrund erscheint der gesamte, nicht
nur bei Kronegger anzutreffende Ansatz der wechselseitigen
Durchdringung der Künste zumindest in Bezug auf den Impressio-
nismus in Frage gestellt, was jedoch seiner Verbreitung gerade
in der nordamerikanischen Impressionismusforschung keinen Ab-
bruch tut. Unterschiedlich ist jedoch die Beurteilung der Trag-
fähigkeit und Reichweite des Begriffs hinsichtlich seiner
Eignung als Epochenbegriff. Dieser Anspruch wird zwar in vollem
Umfang von Arnold Hauser erhoben, der in der nordamerikanischen
Literaturwissenschaft starken Einfluß ausübt. Doch setzt sich
sein Impressionismusverständnis als "Blütezeit"[283] von epochaler
Bedeutung nicht überall durch. Die Bedeutung als stilistische
Klassifikation hat sich dagegen einen breiten Raum an allge-
meiner Zustimmung erobert[284], was sich vor allem in der fast

281) Eine Zusammenfassung von Borrélis Dissertation "Littera-
 ture et impressionisme en France de 187o á 19oo" findet
 sich in:L'information litterature,28,1976,H.5,S.2o3-2o5
282) ebd.,S.2o3
283) A.Hauser,"Sozialgeschichte...",a.a.O.,S.937

durchgehenden Grundlegung der künstlerischen Ausdrucksmittel der malenden Impressionisten zeigt. Es besteht also ein weitgehender Konsens darüber, was Impressionismus ist, wobei die wechselseitige Erhellung der Künste, wie schon bei Kronegger bemerkt, auch in Deutschland auf die Musik ausgedehnt wird[285]. Doch die Unklarheiten darüber, welche Autoren denn sicher dem Impressionismus zuzuordnen sind, welche nationalen Literaturen der fraglichen Zeit unter dem Begriff zu fassen sind und inwieweit nicht die ästhetische Theorie des jeder Interpretation abholden malerischen Impressionismus ad absurdum geführt wird, sobald ein Werk den Rahmen einer Skizze verläßt, haben auch dazu geführt, den Begriff für Literatur grundsätzlich abzulehnen, wie dies Calvin S. Brown tut: "The time has come to fulfill it by dropping 'impressionism' and 'impressionist' from the (...) literary vocabulary. We habe nothing to lose but confusion"[286].

Diese explizite Ablehnung des Begriffs, die in ihrer Deutlichkeit neben der von Alonso/Lida nichts ihresgleichen hat, gehört zu den Ausnahmen. In der Regel findet sich eine mehr oder wenige deutliche Parallelisierung der Ausdrucksformen des malerischen Impressionismus mit denen der übrigen Künste, insbesonders denen der Literatur.

2.2.6. Zusammenfassung

Es können in der Übersicht über die Entwicklungsgeschichte des literarischen Impressionismusbegriffs drei Hauptstränge festgestellt werden, die für den folgenden Untersuchungsteil das Organisationsraster abgeben.

284) Dies meint auch J.Bithell,"The Novel of Impressionism", in: Dieselbe,"Modern German Literature 188o - 195o", London 1959, 3.Auflage. S. 279 - 321.
285) Den musikalischen Impressionismus erwähnt schon Hamann 19o7, der Begriff geistert seitdem durch die Impressionismusuntersuchungen. Interessant ist die Tatsache, daß er auch in die deutsche Musikwissenschaft Eingang gefunden hat. Vgl.dazu H.Albrecht,Art."Impressionismus" in: Die Musik in Geschichte und Gegenwart (RGG),hrg.v.F. Blume,Kassel u.a. 1963,Bd.6. Albrecht schreibt, daß "die Musik Claude Debussys mit vollem Recht (...) den Terminus 'impressionistisch' verdient"(S.1o85).
286) C.S.Brown,in:"Symposium:Impressionism",a.a.O.,S.59

1.) Literarischer Impressionismus beruht auf einer vergleichbaren Entwicklung der Autoren unter den politischen und gesellschaftlichen Bedingungen des Imperialismus. Das heißt für die Untersuchung, daß Schnitzlers Verhältnis zu seiner Gesellschaft, sein Standort in ihr und der daraus resultierende Einfluß auf sein Werk dargestellt und überprüft werden muß.

2.) Literarischer Impressionismus ist definierbar durch das besondere Verhältnis der Autoren zur Welt, welches von einem starken Subjektivismus und allgemein von den philosophischen Grundlagen des Empiriokritizismus von Mach und Avenarius gekennzeichnet ist und ebenfalls durch den Imperialismus der Zeit bedingt ist. Diese Quasi-Philosophie ist für bürgerliche Autoren der Zeit kennzeichnend und findet ihren Niederschlag in deren Werken.

3.) Literarischer Impressionismus ist formal über die sprachliche Form definierbar. Die Mehrzahl der Literatur von 1890 bis 1910 besitzt diese Form. Bezugspunkt der Überprüfung dieser These im Exkurs (Anhang) ist Luise Thons Arbeit.

Neben den drei genannten Impressionismuskriterien gibt es noch den Ansatz, literarischen Impressionismus thematisch zu definieren. Am deutlichsten vertreten Hamann/Hermand und der Amerikaner James Nagel diese Theorie[287]. Grundsätzlich ist es zweifelsohne möglich, Literatur nach thematischen Kriterien zu ordnen, doch bleibt offen, inwieweit dabei noch literarhistorische Aspekte berücksichtigt werden können.
Für den auf Literatur bezogenen Impressionismusbegriff muß m.E. gerade bei einer thematischen Begriffsfüllung die Ableitung von den Themen der malerischen Impressionisten konstitutiv sein, da ansonsten die Bezeichnung als zufällig oder willkürlich abgetan werden könnte.
Die Auswertung der Abbildungen in Rewalds "Geschichte des Impressionismus"[288] ergibt einen repräsentativen Überblick über die von den malerischen Impressionisten bevorzugten Themen und Motive. Dabei kann festgestellt werden, daß die Darstellung der zeitgenössischen Gesellschaft mit ihren kulturellen wie auch industriellen Aspekten etwa 13% der Motive ausmacht.

287) J.Nagel,"Impressionism in 'The Open...",a.a.O.,Hamann/Hermand,"Impressionismus",a.a.O.
288) Vgl. dort die Bilderübersicht auf S.398 bis 400

Die Darstellung von Einzelpersonen in Porträts, von der Familie
und Freunden erreicht 40% aller Motive, und die am stärksten
besetzte Klasse sind Landschafts- und Naturbilder in weiteren
Sinn sowie Stilleben, die einen Anteil von 47% erreichen[289].
Die Vergleichbarkeit malerischer Motive mit literarischen
Themen erscheint problematisch. Während das Bild nur rein
visuelle Komplexe erfassen kann, ist der Literatur die Behand-
lung aller, auch nichtvisueller Lebenszusammenhänge möglich,
soweit diese nur irgendwie verbal beschreibbar sind.
Das sprachliche Medium bedingt geradezu die Bevorzugung von
Themen, die auf den sprachbegabten Menschen ausgerichtet sind,
während die Natur wegen ihrer überwiegend passiv-visuellen
Erscheinung von den Malern bevorzugt wird.
Wegen dieser auf den künstlerischen Ausdrucksmitteln beruhenden
notwendigen Differenz der Themen und Motive von Malerei und
Literatur findet sich beispielsweise im Werk Schnitzlers keine
Darstellung von Landschaft und Natur in einem Umfang, der den
47% dieser Thematik, die bei den malerischen Impressionisten
festgestellt werden konnten, auch nur annähernd nahekommen
würde. Im Zentrum des Schnitzlerschen Werkes steht stets der
Mensch, und die Natur ist nur Handlungsort oder -rahmen.
Die Unvergleichbarkeit literarischer und malerischer Themen,
an der thematischen Divergenz des malerischen und des durch
Schnitzler repräsentierten literarischen Impressionismus auf-
gezeigt, stellt m.E. die Benutzbarkeit eines thematisch
definierten Impressionismusbegriffs in Zweifel.
Dieser Ansatz wird daher hier nicht weiter diskutiert.

[289] Die absoluten Zahlen dieser verschiedenen Motive in
der Bilderübersicht bei Rewald sind: 24/76/89.

3.0. Der soziologische und politische Aspekt des Impressionismusbegriffs

Wie schon in Kapitel 2.1. ausgeführt wurde, lassen sich die malerischen Impressionisten ihrer Herkunft nach als relativ homogene soziale Gruppe beschreiben, deren Kunst sich gegen das künstlerische Ideal der eigenen, die Nachfrage des Kunstmarktes beherrschenden bürgerlichen Klasse richtet und somit durchaus der Beschreibbarkeit mittels soziologischer Kriterien zugänglich wäre. Doch scheint mir eine einfache Gegenüberstellung der soziologischen Daten der malerischen und literarischen Impressionisten keine zwingenden Auskünfte auf die Frage geben zu können, ob deren künstlerische Produkte unter dem gleichen Begriff subsumierbar sind. Mögliche Analogien oder Differenzen soziologischer Gegebenheiten, von der im speziellen Fall gegebenen zeitlichen Aufeinanderfolge ganz abgesehen, sind m.E. nicht ausreichend, um beweiskräftige Aussagen oder Ableitungen bezüglich der Kunstformen wagen zu können. Allein der Aspekt der politisch - ökonomischen Rahmenbedingungen ist in die Diskussion einzubeziehen, da er direkte Auswirkungen auf die Gegebenheiten künstlerischer Existenz hat. Dabei muß jedoch eine spezielle Bedeutung von Industriekapitalismus und Monopolbildungen für den Impressionismus relativiert werden, da diese Bedingungen ebenso für den Naturalismus, den Jugendstil und zumindest die Anfänge des Expressionismus gelten.
Wegen der historischen Ungleichzeitigkeit von malerischem und literarischem Impressionismus wird im folgenden davon abgesehen, deren konkreten soziologischen und politischen Umstände gegeneinander abzuwägen. Die Untersuchung beschränkt sich vielmehr auf die Diskussion der verschiedenen Ansätze, die den literarischen Impressionismus als Produkt seiner sozialen, politischen und ökonomischen Bedingungen darstellen.

3.1. Imperialismus und Impressionismus

Schon Egon Friedell bringt in seiner Kulturgeschichte die Begriffe des Imperialismus und des Impressionismus in Zusammenhang[1], doch konstruiert er keine bedingende Zusammen-

1) E.Friedell,"Kulturgeschichte der Neuzeit",a.a.O.,Bd.1,S.1267,

gehörigkeit, sondern nennt damit lediglich den politischen und den kulturellen Oberbegriff seiner Darstellung des Jahrhundertendes.
Im Gegensatz zu Friedell wird von Hamann/Hermand, Hauser und Diersch eine direkte Abhängigkeit des Impressionismus vom Imperialismus gesehen. Dabei verwenden sie nicht einen nur Struktur bleibenden Imperialismusbegriff, wie ihn beispielsweise Johan Galtung[2] konzipiert hat, sondern beziehen sich konkret auf den historischen Imperialismus der Jahrhundertwende, der dabei unter dem klassischen Aspekt seiner Beziehung zum Kapitalismus und den daraus resultierenden politischen und sozialen Konsequenzen thematisiert wird. Dieser Ansatz lehnt sich eng an den der marxistischen Literaturwissenschaft an, die die Positionen der bürgerlichen literarischen Intelligenz als direkte Folge des politischen und ökonomischen Imperialismus erklärt[3].
Um der Diskussion der Impressionismus/Imperialismus Theorien eine Basis zu geben, sollen zunächst ihre wesentlichen Grundlagen hinsichtlich der Begrifflichkeit dargestellt werden:

Der Imperialismusbegriff von Hamann/Hermand, Hauser und Diersch basiert auf Lenins Darstellung des "Imperialismus als höchstes Stadium des Kapitalismus"[4], welche sich wiederum besonders in der Beschreibung der Imperialismussymptome stark von der Schrift "Imperialism. A Study"(1902) des sozialliberalen Engländers John A. Hobson[5] beeinflußt zeigt.

2) J.Galtung,"Eine strukturelle Theorie des Imperialismus", in:"Imperialismus und strukturelle Gewalt. Analysen über abhängige Reproduktion",hrg.v.Dieter Senhaas,Frankfurt/M. 1976,3.Aufl.,S.29 - 104. Galtung sieht die Welt bestehen "aus Nationen im Zentrum und Nationen an der Pheripherie" (S.29). Darauf baut sich seine Imperialismusdefinition auf als "eine Beziehung zwischen einer Nation im Zentrum und einer Nation an der Peripherie, die so geartet ist, daß 1.)Interessenharmonie zwischen dem Zentrum in der Zentralnation und dem Zentrum in der Peripherienation besteht, 2.)größere Interessendisharmonie innerhalb der Peripherienation als innerhalb der Zentralnation besteht, 3.)zwischen der Peripherie in der Zentralnation und der Peripherie in der Peripherienation Interessendisharmonie besteht"(S.35 f.).

3) Vgl.dazu Kap."Literatur und Imperialismus" in "Geschichte der Deutschen Literatur.Vom Ausgang des 19.Jahrhunderts bis 1917", hrg.v.H.G.Thalheim u.a.,a.a.O.,S.13 - 18

4) erstmals erschienen 1917,hier zit. nach "W.I.Lenin.Werke", Berlin (O) 1977,Bd.22,künftig abgekürzt mit:LW.

Hobson erklärt den Imperialismus mit seiner Unterkonsumptionstheorie einer industriellen Überproduktion und der damit wegen der ungleichen Einkommensverteilung nicht schritthaltenden Nachfrage, so daß neue Märkte im Ausland erschlossen und politisch/militärisch gesichert werden müßten. Zudem sei mit der Überproduktion ein Kapitalüberschuß entstanden, der ebenfalls nach neuen Investitionsmärkten dränge.
Diese Faktoren ergeben in seinen Augen einen "objektiven ökonomischen Zwang zur imperialistischen Expansion"[6], der zum einen bedeutsam ist bezüglich des Konkurrenzverhaltens der imperialistischen Staaten untereinander und zum anderen bezüglich der Gewaltausübung auf die betroffenen Zielländer.
Hobsons Beschreibung der Imperialismusmerkmale wird weitgehend von Lenin übernommen, jedoch in eine gründlich verschiedene historische Gesamtkonzeption eingebettet. Diese geht von einem immer stärker werdenden Monopolisierungs- und Zentralisierungsprozeß im Kapitalismus aus, der notwendig die totale Pauperisierung des Proletariats und die Bildung einer industriellen Reservearmee nach sich zieht und so seine eigenen Überwinder erzeuge, - "die kapitalistische Produktion erzeugt mit der Notwendigkeit eines Naturprozesses ihre eigene Negation"[7].
In der Tradition dieser Geschichtsperspektive von Marx entwickelt Lenin die Schlußfolgerung, daß die zeitgenössisch beobachtbaren Phänomene der Finanzoligarchie, des Kapitalexports und der Bildung weltweiter Monopole und Trusts nicht etwa eine Widerlegung der Prophetie von Marx über die Zwangsläufigkeit des kapitalistischen Niedergangs sei, sondern vielmehr das erste Anzeichen ihrer Verwirklichung. Imperialismus, synonym mit Monopolkapitalismus, ist für Lenin das Symbol für den "in Fäulnis begriffenen Kapitalismus"[8], für den "sterbenden Kapitalismus"[9].
Das von diesem erzeugte gesellschaftliche Klima ist nach Meinung der im folgenden diskutierten Autoren der Nährboden für die Literatur des literarischen Impressionismus.

5) hier wird Hobson nach der deutschen Übersetzung zitiert. "Der Imperialismus", Köln 1970
6) H.Ch.Schröder,"Hobsons Imperialismustheorie", in:" Imperialismus",hrg.v.H.-U. Wehler,Königstein i.Ts/Düsseldorf 1979. S. 104 - 122, hier S. 111
7) K.Marx,"Geschichtliche Tendenz der kapitalistischen Akkumulation",in:"Marx/Engels.Ausgewählte Schriften",Bd.1, Berlin (O) 1977,25.Aufl.,S.430

3.2. Die soziologisch-politischen Impressionismus - Theorien

3.2.1. Hamann/Hermand: Imperialismus und Innerlichkeit

Die soziologische und politische Grundlegung des Impressionismusbuchs von Hamann/Hermand, überschrieben mit "Imperialismus und Innerlichkeit"[10], ist eindeutig auf die reichsdeutsche Situation bezogen und daher mit der österreichischen Lage nur bedingt gleichsetzbar.
Für das deutsche Reich wird ein auf der Dynamik der industriellen Revolution, der Tendenz zur Monopolbildung und der "Bestechung der Oberschichten des Proletariats"[11] durch imperialistische Extraprofite basierender Expansionismus postuliert: "Durch diesen 'Arbeitsfrieden' entwickelte sich Deutschland im Verlauf der neunziger Jahre zu einer industriellen Großmacht, die alle kontinentalen Staaten überflügelte und selbst der englischen Vormachtstellung gefährlich wurde. Während die deutsche Wirtschaft bis zu diesem Zeitpunkt im wesentlichen einen 'binnenländischen' Charakter hatte, begann sie jetzt auch auf den Weltmarkt auszugreifen, was notwendig zu 'imperialistischen' Tendenzen führte. Um der steigenden Produktion neue Absatzgebiete zu schaffen, entfaltete die deutsche Großbourgeoisie zum erstenmal eine 'courage du capital', die auch vor politisch-militärischen Aktionen nicht zurückschreckte"[12].
Diese aggressiven Tendenzen des politischen und ökonomischen Imperialismus seien für die empfindsamen Gemüter der spätbürgerlichen Intelligenz als der Trägerschicht des Impressionismus "natürlich viel zu massiv"[13] gewesen und habe sie in einen resignierenden oder genießerischen Subjektivismus getrieben.
An dieser Argumentation sind für die Impressionismus-Diskussion zwei Punkte von besonderem Interesse:

8) W.I.Lenin,in:LW,Bd.22, S.305
9) ebd.,S.307
10) Hamann/Hermand,"Impressionismus",a.a.O.,S.14 - 30
11) W.I.Lenin,"Hefte zum Imperialismus",Berlin(O) 1957,hier zitiert nach Wilfried Röhrich,"Politik und Ökonomie der Weltgesellschaft",Reinbek 1978,S.17
12) Hamann/Hermand,"Impressionismus",a.a.O.,S.15
13) ebd.,S.19. Vgl. auch oben S.47 (Kap.2.2.5.)

1.) Da der Begriff des literarischen Impressionismus nicht nur auf reichsdeutsche Autoren angewendet wird, sondern einen besonderen Schwerpunkt in der österreichischen Literatur der Zeit hat, was sich auch bei Hamann/Hermand in der Häufigkeit der Zitierung österreichischer Autoren dokumentiert[14], müßte der den Impressionismus auslösende politische und ökonomische Expansionismus für Österreich-Ungarn in ähnlicher Intensität wie für das deutsche Reich feststellbar sein. Dies ist m.E. jedoch nicht möglich. Die Ablösung Österreichs als führende Macht im Deutschen Bund beziehungsweise dessen Auflösung und Reorganisation ohne die Habsburger, durch die Niederlage 1866 bei Königsgrätz gegen Preußen besiegelt[15], stellt für die Donaumonarchie die innenpolitische Neuorientierung wie den Ausgleich mit Ungarn und anderen reichsinternen Nationalitäten in der Vordergrund, während das 187o/71 auch gegen Frankreich erfolgreiche Preußen tatsächlich einen Großmachtkurs einschlägt, der deutlich imperialistische Züge trägt. Die in Österreich feststellbaren aggressiven Tendenzen, wie etwa die Streitigkeiten mit Ungarn sowie die Annexion von Bosnien/Herzegowina (19o8), sind innenpolitische Besitzstandsarrondierungen, nicht aber außenpolitischer Imperialismus. Die Nationalitätenpluralität unter der Habsburger Krone ist nicht als Ergebnis imperialistischer Kolonisation innerhalb Europas zu verstehen, da das Reich in dieser Form schon besteht, lange bevor die ökonomischen Grundlagen des Imperialismus gegeben sind.
Ein Vergleich Österreichs mit dem deutschen Reich unter dem Gesichtspunkt eines expansionistischen Imperialismus zeigt also wesentliche Differenzen auf, so daß auch die dem Imperialismus angeblich entsprungene künstlerische Entwicklung des Impressionismus, dessen nahe Verwandtschaft zur Politik sich laut Hamann/Hermand "fast in allen europäischen Ländern verfolgen" läßt, für Österreich nicht überzeugend angenommen werden kann. Da österreichische Autoren jedoch als Kronzeugen für diesen Stil bemüht werden, tritt hier ein Widerspruch zutage.

14) Allein Peter Altenberg, Hugo von Hofmannsthal und Arthur Schnitzler werden 1o6-mal zitiert.

15) Georg Stadtmüller, "Geschichte der habsburgischen Macht", Stuttgart 1966, S. 121 f.

2.) Die These von Hamann/Hermand, daß der aggressive Expansionismus des wilhelminischen Kaiserreichs die Künstler verschreckt und zu seelenhafter Stimmungskunst gedrängt habe, stützt sich auf sehr spärliche Belege und kann zudem die Entwicklung vom politischen Engagement der Naturalisten zur Apolitisierung der Jahrhundertwende nicht erklären.

a) Explizite Kritik an der imperialistischen Politik des Reichs findet sich nur innerhalb linksorientierter Zirkel, die in naturalistischer Tradition nahe der Sozialdemokratie stehen und allgemein nicht als Impressionisten bezeichnet werden. Dagegen bejubelt der als lyrischer Impressionist klassifizierte Detlev von Liliencron die Politik des Kaisers: "Der Kaiser ist mir ein Abglanz der Heiligkeit, für ihn und mein deutsches Vaterland gebe ich den letzten Atemzug. Alles übrige halte ich für Nonsens. Wie? Was? He? Etwa: Menschenrechte? Ha,ha,ha Menschenrechte! ... Nein,nein die Knute ist gut"[16].

b) Die allgemein feststellbare Ablehnung der Politik als einem entarteten Gewerbe[17], als einer "groteske(n) Balgerei um die größte Kartoffel"[18], kann nicht als indignierte Abwendung von einer _imperialistischen_ Politik gewertet werden. Wäre die Abkehr von dieser Regierungspolitik das zentrale Motiv der politischen Abstinenz der Autoren, so ist die gleichzeitige Geringschätzung der politischen Opposition, vornehmlich der Sozialdemokratie, die in Liebknecht einen erbitterten Kämpfer gegen den wilhelminischen Imperialismus vorweisen kann[19], nicht verständlich. Deren Ablehnung ist jedoch ebenso wie die apolitische Haltung ein Allgemeinplatz in der Literatur jener Zeit. Sie findet sich bei Heinrich Mann, der den Sozialdemokraten bescheinigt, "daß sie maßvolle kleine Bürger sind, die nichts wollen, als Kindern und Enkeln ein spießiges Wohlleben verschaffen"[20], bei Erich Mühsam, der "von der zukunfts-

16) D.v.Liliencron,"Briefe",Bd.1, Berlin/Leipzig 1910,S.172
17) Willy Hellpach,"Nervenleben und Weltanschauung", Berlin 1906, S.78
18) Erich Mühsam,"Appell an den Geist",in:Kain.Zeitschrift für Menschlichkeit.Jg.1,Nr.2,München 1911,S.18
19) George Lichtheim,"Kurze Geschichte des Sozialismus",Köln 1972, S.152 f.
20) H.Mann,"Reichstag",in:Derselbe,"Macht und Mensch",München 1919, S.19

besessenen Sozialdemokratie"[21] spricht, die "in ihrem Ehrgeiz, im Gegenwartsstaat mitzutun, (...) aus Proletariern (...) Kleinkapitalisten zu machen sucht"[22], und schließlich bei Arthur Schnitzler, der 1918 anläßlich der Liquidation der Monarchie den Sozialisten niedere Beweggründe unterstellt: "nicht der Wunsch, die eigenen Verhältnisse zu bessern war das Primäre, sondern der Drang, Rache zu nehmen an denen, die es so lange besser gehabt hatten"[23]. Dies deckt sich mit seiner Vermutung, daß insbesonders bei den Sozialdemokraten und Kommunisten die Parteiführer "Renegaten ihres früheren Milieus" sind: "Man könnte wahrscheinlich psychoanalytisch beweisen, daß eine große Anzahl solcher Parteiführer durch Verrat an ihrem früheren Milieu den Haß gegen den Vater abreagiert"[24].
Die nicht auf ökonomisch-politischen Imperialismus beschränkte, sondern ganz grundsätzlich gemeinte moralische Ablehnung von Politik, dieser "Freistatt, wo Verbrechen, (...) Verrätereien und Lügen als durchaus natürliche, wenn nicht gar rühmenswerte Bestätigungen der menschlichen Natur angesehen werden"[25], läßt die These von Hamann/Hermand, nach der der politische Imperialismus bestimmende Ursache der zunehmenden Ästhetisierung ist, ohne Belege und somit hypothetisch bleiben.

Es ist zu betonen, daß die Grundfolie der Argumentation von Hamann/Hermand, nämlich daß der Imperialismus der Zeit in Beziehung steht mit der als Impressionismus bezeichneten Literatur der Zeit, hier nicht negiert werden soll.
Doch die Konstruktion, daß die Psyche der Autoren direkt ableitbar sei aus der imperialistischen Expansionspolitik, die angeblich "viel zu massiv" gewesen sei, ist m.E. nicht ohne Trivialisierung psychologischer Sachverhalte möglich. Wahrscheinlicher erscheint mir eine Auswirkung des Imperialismus in sozialen Strukturveränderungen, welche zur gesellschaftlichen Marginalisierung der liberal-idealistischen Künstler-

21) E.Mühsam,"Bohême",in:"Fanal.Aufsätze und Gedichte von Erich Mühsam 1905 - 1932",hrg.v.Kurt Kreiler,Berlin 1977,S. 45
22) E.Mühsam,"Der fünfte Stand",in:"Fanal...",a.a.O.,S.62
23) A.Schnitzler,"Aphorismen und Betrachtungen",hrg.v.Robert O.Weiss,Frankfurt/M. 1967,S.234
24) ebd.,
25) ebd.,("Buch der Sprüche und Bedenken"),S.85

generation führen, die sich daraufhin in einer anscheinend durch Interessen und Macht bestimmten Welt auf die Bergfeste des Geistes und der Menschlichkeit zurückzieht.

3.2.2. Arnold Hauser: Die Dynamisierung des Lebensgefühls

Die Lücke in der Argumentation von Hamann/Hermand, nämlich das Verbindungsstück zwischen der allgemeinen Bestimmung der politischen Situation, mit dem Schlagwort Imperialismus charakterisiert, und der Psyche oder dem Lebensgefühl der Autoren, finden wir bei Arnold Hauser[26] ausgefüllt. Er entwickelt im Kapitel "Die Dynamisierung des Lebensgefühls"[27] eine direkte Abhängigkeitstheorie der literarischen Impressionisten vom Industriekapitalismus und der daraus resultierenden Springflut technischer Innovationen. Kunst und Technik stehen für ihn in einem abhängigen Verhältnis: "Die rapide Entwicklung der Technik beschleunigt nämlich nicht nur den Wechsel der Moden, sondern auch die Verschiebung der künstlerischen Geschmackskriterien; sie führt eine oft sinnlose und unfruchtbare Neuerungssucht herbei, ein rastloses Streben nach dem Neuen der bloßen Neuigkeit wegen. (...) Der fortwährende und in immer kürzeren Abständen erfolgende Ersatz der alten Gebrauchsgegenstände durch neue bringt aber ein Nachlassen des Hangens an dem materiellen und bald auch dem geistigen Besitz mit sich und paßt das Tempo der weltanschaulichen und künstlerischen Umwertungen dem des Modewechsels an. Die moderne Technik führt dabei eine unerhörte Dynamisierung des Lebensgefühls herbei, und es ist vor allem dieses neue dynamische Gefühl, das im Impressionismus zum Ausdruck kommt"[28]. Man muß hier jedoch betonen, daß Hauser explizit und ausführlich nur in Bezug auf einen französischen und englischen Impressionismus argumentiert, und zwar auf der Basis einer ökonomisch-politischen Krisentheorie, in der das Bürgertum sein Selbstvertrauen verliere und der wirtschaftliche Liberalismus zurückgebildet werde[29]. Ähnliche Prozesse setzt er

26) A.Hauser,"Sozialgeschichte....",a.a.O.,
27) ebd.,S.927 ff.
28) ebd.,S.928

offensichtlich im deutschen Reich und Österreich-Ungarn voraus, wenn er ausdrücklich von einem deutschen und einem Wiener Impressionismus spricht, der durch Schnitzler und Hofmannsthal repräsentiert werde[30]. Diese reinste Form eines passiven Impressionismus in Wien führt er zurück auf "die alte, müde Kultur dieser Stadt, de(n) Mangel an jeder aktiven nationalen Politik und de(n) große(n) Anteil der Fremden, namentlich der Juden, am literarischen Leben"[31]. Es sei die Kunst von reichen Bürgersöhnen, die die Früchte der Arbeit ihrer Väter genießen[32], und sie zeige deren "Bewußtsein der Entfremdung und Einsamkeit"[33]. Nähere Ausführungen über die ökonomischen und politischen Ursachen des Wiener Impressionismus finden sich bei Hauser nicht.

Das von ihm postulierte zeittypische, "durch die industrielle Revolution stimulierte" Wachstum der Leitsektoren der Volkswirtschaft[34] findet sich auch in Österreich, wenn auch nicht in dem durch die französischen Reparationszahlungen begünstigten Ausmaß, das im deutschen Reich konstatierbar ist. Mit der Industrialisierung wächst in den Städten und Industrieregionen "eine neue, unpersönliche und leicht beeinflußbare Massengesellschaft"[35] heran, deren Ziel es ist, "das alte bürgerliche Gesellschaftssystem mit seiner liberal-individualistischen Philosophie durch neue Formen politischer und sozialer Organisation zu ersetzen"[36].

29) A.Hauser,"Sozialgeschichte...",a.a.O.,S.963
30) Vgl.ebd.,S.97o 31) ebd.,S.972
32) Interessant ist die fast wörtliche Parallele zu Mehring, der in einer Kritik Hofmannsthals über die neue Literatur schreibt:"Es ist eine Poesie reicher Söhnchen für reiche Söhnchen;"(in:Aufsätze zur deutschen Literatur von Hebbel bis Schweichel; Bd.11 von "Franz Mehring.Gesammelte Schriften",a.a.O.,S.519)
33) A.Hauser,"Sozialgeschichte...",s.o.,S.972
34) Vgl.Detlef Bald,Art."Imperialismus", in:"Handlexikon zur Politikwissenschaft",hrg.v.A.Görlitz,Bd.1,Reinbek 1973,S.161
35) Herbert Matis,"Österreichs Wirtschaft 1848 - 1913. Konjunkturelle Dynamik und gesellschaftlicher Wandel im Zeitalter Franz Josephs I.",Berlin 1972,S.350; Ähnlich äußert sich auch Hans Rosenberg,"Große Depression und Bismarckzeit", Berlin 1967, der schreibt:"Die Vermassungsphase in der Abkehr vom liberalen Wirtschaftssystem und der liberalen Gesellschaftspolitik (...) begann mit dem Hervortreten neuartiger politischer Volksbewegungen,die 'die soziale Frage' in den Vordergrund der innenpolitischen Auseinandersetzungen rückten"(S.245).

Der ungemeine Bedeutungszuwachs der Städte für die neue
Kunst und Technik wird auch von Hauser hervorgehoben: "Mit dem
Fortschritt der Technik verbindet sich als auffallendstes Phänomen die Entwicklung der Kulturzentren zu Großstädten im heutigen
Sinne; diese bilden den Boden, in dem die neue Kunst wurzelt.
Der Impressionismus ist eine par exellence städtische Kunst,
(...) weil er die Welt mit den Augen des Städters sieht und
auf die Eindrücke von außen mit den überspannten Nerven des
modernen technischen Menschen reagiert. Er ist ein städtischer
Stil, weil er die Wandelbarkeit, den nervösen Rhythmus, die
plötzlichen, scharfen, sich aber sogleich wieder verwischenden
Eindrücke des städtischen Lebens schildert. Und gerade als
solcher bedeutet er eine ungeheure Expansion der sinnlichen
Wahrnehmung, eine neue geschärfte Sensibilität, eine neue Reizbarkeit der Nerven"[37].
Die Auswirkungen der technischen und industriellen Entwicklung
auf den städtischen Lebensstil und das menschliche Lebensgefühl
sind m.E. so allgemein nicht beschreibbar. Nach Hausers Argumentation müßte die gesamte städtische Bevölkerung zu Impressionisten werden, weil sie ohne Ansehung der Klasse alle der
'nervösen Rhythmik' der modernen Städte ausgesetzt sind.
Da das Proletariat und das Kleinbürgertum um 1900 aber belegbar nicht ästhetischen Abirrungen erliegen, sondern handfeste
politische, wirtschaftliche und gesellschaftliche Ziele formulieren und verfolgen, entfällt die quantitative Basis für
Hausers These. Die Autoren des Großbürgertums bleiben als Belegbasis übrig, doch angesichts der jetzt offenkundigen Klassenspezifik ihres Impressionismus kann dieser nicht primär auf
spekulative Auswirkungen gesamtgesellschaftlich wirksamer Gegebenheiten, sondern muß vielmehr auf die spezielle Entwicklung
des Großbürgertums zurückgeführt werden.
Hausers Gedanken erinnern an die marxistische Theorie vom
Warenfetischismus und der daraus resultierenden Entfremdung,
die er allerdings in konservativ-eigenwilliger Weise modifiziert: Durch die technische Entwicklung wird dem Konsumenten
der Gebrauchswert der Dinge zugunsten eines sinnentleerten
Neuigkeitswertes verdunkelt, was seine Entfremdung von der objektiven Sinnhaftigkeit aller Dinge und Lebensbezüge zugunsten

36) H.Matis,"Österreichs Wirtschaft...",a.a.O.,S.350
37) A.Hauser,"Sozialgeschichte...",a.a.O.,S.929

eines nur noch ästhetischen und sinnlichen Wertes zur Folge hat.
Inwieweit es überhaupt sinnvoll ist, das Marxsche Entfremdungstheorem auf den Impressionismusbegriff anzuwenden, wird noch bei Diersch zu diskutieren sein. Die Verbindung, die Hauser zwischen technischen Produktionskapazitäten und ihren Auswirkungen auf Geist und Leben herstellt, entpuppt sich m.E. als Ausfluß eines romantischen Antikapitalismus, einer konservativen Technikkritik und bleibt rein spekulativ, da sie auf der Annahme von anthropologischen Konstanten basiert, die sich als unzulässige Verallgemeinerung simpler Reiz-Reaktions-Abläufe darstellt.
Der Einfluß technischer Innovationen oder des Konsumartikelangebots auf das Leben bürgerlicher Kreise um 1850/60 weist zu dem der Jahre 1880/90 keine derart großen Unterschiede auf, daß damit die literarische Differenz zwischen einem Anzengruber und einem Schnitzler erklärt werden könnten.
Wirklich tiefgreifende Einflüsse hat die industrielle Revolution dagegen in der sozialen Wirklichkeit des Industrieproletariats und des Kleinbürgertums gehabt, deren zunehmenden gesellschaftlichen und politischen Aktivitäten mit größerer Wahrscheinlichkeit nachhaltige Auswirkungen auf das Leben des Großbürgertums haben als die angebliche Nervosität des angeblich dynamisierten Lebensgefühls.

3.2.3. Manfred Diersch: Selbstentfremdung und imperialistische Wirklichkeit

Vom Ansatz her ähnlich wie der Lukács-Schüler Hauser[38] argumentiert Manfred Diersch[39], jedoch auf einer höheren theoretischen Ebene und von einem explizit marxistischen Standpunkt aus. Dierschs Arbeit ist von Hausers Ausführungen grundlegend verschieden, weil er nicht in dessen Fehler verfällt, eine allzu naive und eindeutige Beziehung zwischen Kapitalismus

38) Nach einer Mitteilung von Georg Lukács an F.Benseler vom Luchterhand-Verlag zählte A.Hauser zu seinen Schülern. Vgl.G.Lukács,"Schriften zur Literatursoziologie",hrg.v. Peter Ludz, Neuwied 1977,6.Aufl.,S.21,Anmerkung 1

39) M.Diersch,"Empiriokritizismus und...",a.a.O., in diesem Zusammenhang besonders die Seiten 116 - 171

und 'Neuerungssucht' oder 'Überspanntheit' zu proklamieren, sondern vielmehr streng innerhalb eines marxistisch-leninistischen Argumentationsrahmens von Arbeit und Kapital im Kapitalismus bleibt, den er auf die historische Situation in Österreich projeziert.
Diersch erklärt die ökonomische Wurzel kapitalistischer Entfremdung und deren Konsequenz der "Unfähigkeit zur positiven Erklärung der Subjekt-Objekt-Korrelation, verstanden als Wechselbeziehung zwischen Individuum und Gesellschaft"[40], mit dem Begriff des Warenfetischismus. Wegen der fehlenden Diagnose der Klassencharakters ihrer Gesellschaft seien die bürgerlichen Dichter zwischen die antagonistischen Blöcke geraten: abgewandt von der eigenen bürgerlichen Bezugsgruppe, deren ethischen und politischen "Begriffe und Institutionen (...) sie als sinnentleert und verlogen (erkannten)"(145), doch gleichzeitig verständnislos vor den "Problemen sozialer Not und politischen Kampfes"(144) des Proletariats. Diese Konstellation sei "für die Entstehung positivistischer Skepsis und individualistischer Lebenshaltung besonders günstig"(145) gewesen.
Während der Begriff der "Entfremdung als historisch-konkrete Kategorie"[41] im folgenden Kapitel unter dem Aspekt seiner erkenntnistheoretischen Auswirkungen erörtert werden soll, steht hier Dierschs Konzept von der "Krise des deutsch-österreichischen Liberalismus"(152) als der gesellschaftlichen Folie impressionistischer Literatur zur Diskussion.
Die Zurückdrängung des politischen und ideologischen Einflusses des Liberalismus leitet Diersch von drei Faktoren ab:
1.) Mit dem Bündnis zwischen Krone und liberaler Bourgeoisie von 1867 (konstitutionelle Monarchie) trete das Bürgertum "die politische Machtausübung weitgehend an die feudale Aristokratie ab (...) und wurde zu einem konservierenden Faktor für die Habsburger Monarchie"(152f.).
2.) Durch die starke "Verschmelzung österreichischer und deutscher Kapitalinteressen"(155) infolge deutscher Investitionen mit den französischen Reparationsmilliarden habe sich auch politisch "eine immer stärkere Verknüpfung der Monarchie

40) M.Diersch,"Empiriokritizismus und...",a.a.O.,S.142.Im folgenden stehen die Seitenangaben in Klammern im laufenden Text.

41) Teodor I.Oisermann,"Die Entfremdung als historische Kategorie", Berlin(O) 1965, Vgl.auch M.Diersch(s.o.)S.28o

mit Deutschland"(ebd.) ergeben. Die politische Repräsentanz
dieser ökonomischen Verbindung mit dem reichsdeutschen Imperialismus hätte jedoch nicht der traditionelle Liberalismus übernehmen können, da sein Bündnis mit der Krone zu deren multinationalen Schaukelpolitik des Ausspielens nationaler Kräfte
gegeneinander als "eingespieltes Herrschaftsinstrument"(153)
verpflichtete, weshalb die Liberalen sich "den Anschein einer
anationalen Haltung (gaben), um ihr Klasseninteresse (...)
gegenüber den unterdrückten Nationen zu behaupten"(154).
Die Repräsentanz des deutschen Elements in der österreichischen
Politik hätten daher die Deutschnationalen übernehmen können,
die "das nationale Vakuum der deutsch-österreichischen Liberalen
mit großdeutschem Nationalismus"(154) ausfüllten.
3.) Durch die Entwicklung des Kapitalismus zum imperialistischen
Monokapitalismus sei eine unausweichliche Verschärfung der
politischen und sozialen Kämpfe eingetreten, die "sich nach
außen hin immer stärker als Nationalitätenzwiste"(155) geäußert hätten. Für die auf der Kaiserseite stehenden Liberalen
habe das zwei entscheidende Auswirkungen:
a) Sie werden selbst als Klasse angegriffen. Träger dieser
aggressiven Tendenzen seien die Christlich-Sozialen, eine
Sammlungsbewegung der Kleinbürger, die angesichts der großkapitalistischen Übermacht einen reaktionären Antikapitalismus
entwickeln. Der Antisemitismus wird zur wichtigsten Komponente
ihrer Polemik.
b) Die zunehmende gesellschaftliche Isolierung macht besonders
für die junge liberale Generation das Dogma ihrer Väter "von
einer vernunftgemäßen Struktur der Gesellschaft, in der die
Freiheit des Individuums durch die parlamentarische Repräsentanz gewährleistet sein sollte"(156), unglaubwürdig. "Die gesellschaftliche Realität diskreditierte die liberale Ideologie"
(ebd.).

Angesichts der Abseitsstellung des liberalen Bürgertums und
des Verfalls seiner Wertsetzungen seien die bürgerlichen Autoren
bei der "Frage nach der Stellung des Individuums zur Gemeinschaft"(165) auf der Grundlage ihres sensualistischen Positivismus nur noch zu einem skeptischen und resignativen Individualismus fähig. Eine handlungsorientierte Welterklärung
und Position sei ihnen nicht möglich, da sie "das Anonymwerden
menschlicher Beziehungen und die Selbstentfremdung des Indi-

viduums (...) nicht in ihrer kausalen Verknüpfung mit der
imperialistischen Gesellschaft (erkennen), sondern als Eigenart des Menschseins (interpretieren)"(166).
Dierschs Arbeit ist die einzige unter den vorgestellten Ansätzen, die sich ausführlich und explizit auf den Wiener Impressionismus und seinen Repräsentanten Schnitzler bezieht. Mit
den vorher erwähnten Theorien verbindet sie lediglich das sehr
allgemeine Merkmale, daß um die Jahrhundertwende bestimmte
ökonomische, politische und gesellschaftliche Entwicklungen,
die unter dem Oberbegriff Imperialismus subsumiert werden,
bei den Autoren ein Krisenbewußtsein auslösen, welches die
Ästhetisierung aller Lebensbezüge sowie einen weitgehenden
Kontinuitätsverlust zur Folge hat. Dieses subjektivistische
Bewußtsein finde in ihren literarischen Werken seinen Niederschlag und wird zum Kennzeichen des literarischen Impressionismus.
Eine Überprüfung dieses Theorems sowie der speziellen Österreich-Argumentation Dierschs am Beispiel Schnitzlers soll
über ihre literarhistorische Praktikabilität entscheiden.

3.3. Österreichischer Impressionismus und Arthur Schnitzler

3.3.1. Die sozio-ökonomischen Rahmenbedingungen im Wien der Jahrhundertwende

Alle Autoren des Jung-Wien Kreises stammen aus dem liberalen
Großbürgertum und stehen damit in der Tradition des österreichischen Liberalismus.
Getragen wird die liberale Bewegung von einem politisch nach
Herrschaft strebenden, selbstbewußten Bürgertum, das in England früh eine kaufmännisch-kapitalistische Ausprägung erfährt und in der deutschen Humanitätsbewegung einen akademisch-neuhumanistischen Akzent erhält. Kennzeichnend ist das Streben
nach dem 'ganzen Menschen', nach der "Freiheit als ungebundener,
selbstgesetzlicher und selbstherrlicher Einzelmensch"[42]. Die
herrschenden Ziele und Werte der liberalen Welt sind "Bildung
und Besitz, Geist und Geld"[43]. Sie basieren auf "der philo-

42) Georg Franz,"Liberalismus. Die deutschliberale Bewegung in
der Habsburger Monarchie",München 1955,S.146. H.Rosenberg
entdeckt zwar "nazistische Untertöne" bei Franz, bestätigt
aber auch dessen fachliche Qualifikation(Vgl."Depression...",
S.241,Anm.221),so daß Franz mir zitierbar erscheint.

sophischen Definition von Freiheit als Einsicht in die Notwendigkeit"[44] und der prinzipiellen "Anerkennung des Einzelnen als selbstständig denkendes, urteilendes und handelndes Wesen[45]. Die idealistische Anthropologie des Liberalismus hat Feuerbach treffend zusammengefaßt: "Vernunft, Liebe, Willenskraft sind Vollkommenheiten, sind die höchsten Kräfte, sind das absolute Wesen des Menschen, und der Zweck seines Daseins. Der Mensch ist, um zu erkennen, um zu lieben, um zu wollen"[46]. In dieser Bestimmung des Menschen ist deutlich der Einfluß der Aufklärung spürbar, die vor allem literarisch auf die bildungsbeflissenen Bürger wirkt. Diese in Umrissen dargestellte emanzipatorische Philosophie füllt den Liberalismusbegriff jedoch bei weitem nicht aus, sondern ist allgemeine Grundlage seiner ökonomischen und politischen Ausprägungen. Ihre individualistischen und freiheitlichen Wertsetzungen sind die geeignete ideologische Folie für den gewaltigen wirtschaftlichen und sozialen Aufschwung des Bürgertums und werden ihm sacrosankt als Legitimation des Prinzips der Marktfreiheit und der sozialen Mobilität. Im wirtschaftlichen Bereich revolutioniert das Bürgertum die Besitzformen der feudalen Gesellschaft, überwiegend den unbeweglichen Grundbesitz, indem sie dem beweglichen Geld, dem Wertpapier, zur künftig dominierenden Stellung im Wirtschaftsleben verhelfen. Die in Mitteleuropa um 1850 in großem Umfang beginnende Industrialisierung des Verkehrs- und Wirtschaftslebens und die Blüte des Privatkapitalismus der großen Bankhäuser sind zwei Faktoren, die sich gegenseitig bedingen und steigern[47]. Mit Hilfe der wachsenden Finanzmacht des neuen Geldadels und der infolge steigender Ausgaben zunehmenden Abhängigkeit des Staates kommt in Österreich ab 1850 ein politischer Einfluß des Liberalismus zum Tragen, der "den ersten politischen Sieg durch die Erzwingung der Verfassung"[48] erringt. Eine besondere Stellung innerhalb des Liberalismus haben die Juden. Ihre Bewegung aus den Ghettos nimmt seit der Aufklärung

43) Georg Franz,"Liberalismus...",a.a.O.,S.149
44) Manfred Bayer/Franz Greß,Art."Liberalismus",in:"Handlexikon zur Politikwissenschaft",hrg.v.A.Görlitz,a.a.O.,Bd.1,S.217
45) ebd.,
46) Ludwig Feuerbach,"Das Wesen des Christentums",Stuttgart 1978,S.39
47) G.Franz,"Liberalismus...",a.a.O.,S.156
48) ebd.,S.149

zu, weil die Zahl der für sie freien Berufe steigt. Die den
Juden offenen Berufswege sind eben jene, die für die ökonomische
liberale Bewegung konstitutiv sind: Händler, Kaufleute, Bankiers
und Intellektuelle. Die jüdische Intelligenz spielt 1848 in
Österreich eine nicht unbedeutende Rolle. Sie "stellte das
intellektuelle Proletariat, das den eigentlichen Sprengstoff
der überlieferten Ordnung bildete. (...) Die Juden zeichneten
sich vornehmlich als die entschiedensten Vorkämpfer der radi-
kalen demokratischen Linken aus"[49]. Realen politischen Ein-
fluß üben sie aber erst nach 1848 über die von ihnen beherrsch-
ten Zweige des Wirtschaftslebens aus. "Gewisse Handelszweige
wie Textil-, Getreide-, Produkten-, Leder und Eisenhandel waren
entweder ganz oder doch zum überwiegenden Teil in jüdischen
Händen. Auf dem Gebiet des Geld- und Wechselgeschäfts gewannen
sie zu Beginn des 19. Jahrhunderts die unbestrittene Führung"[50].
Diese Schlüsselstellung gibt ihnen einen enormen Einfluß auf
das gesamte Wirtschaftsleben, was sich beispielsweise in der
Besetzung von Aufsichts- und Führungspositionen niederschlägt[51].

Der politische Liberalismus kann den augenscheinlichen Erfolg
und Machtzuwachs der liberalen ökonomischen Ideen ausnutzen
und vermag in dieser "schöpferischen ökonomischen, sozialen
und politischen Gründerperiode den unmittelbaren und mittel-
baren Einfluß, den er qualitativ und quantitativ auf die Ge-
staltung des öffentlichen Lebens und die Modernisierung der
politischen Ordnungen ausübte, sehr erheblich zu verstärken"[52].

Wegen der engen Verflochtenheit von politischem und ökonomischem
Liberalismus bewirkt liberale Politik aber oft das krasse Gegen-
teil der eigenen Grundsätze. Die Formel vom "größtmögliche(n)
Wohl der Menschheit" auf der "Grundlage möglichst großer Frei-
heit des Einzelnen"[53] erweist sich als potentielle Leerformel,
unter der sich Zielsetzungen subsumieren lassen, die weniger
der Gesellschaft als dem liberalen Bürgertum dienen. Dieses

49) G.Franz,"Liberalismus...",a.a.O.,S.212
50) ebd.,S.198
51) Vgl. ebd.,S.2o5
52) ebd.,S.437
53) D.Rauter, Art.:"Liberalismus", in:"Österreichisches Staats-
 lexikon", Wien 1885, S. 173

Auseinanderklaffen "ist ein charakteristisches Spezifikum der
österreichischen Entwicklung"[54]. Der liberale Grundwert der
Freiheit wird politisch ausgeformt in den Terminus der freien
Konkurrenz und entfaltet als solcher ungeahnte Kräfte, "weil
er die Mobilität der gewerblichen Lohnarbeiter begünstigte und
viele hemmende Schranken für die industriellen Produktions-
methoden beseitigte"[55]. Ein typisches Beispiel für die ver-
hängnisvollen Auswirkungen des idealistischen Selbstbestimmungs-
gedankens liberaler Politiker ist die Novellierung der Erb-
folgeregelung (27.6.1868) für die Landwirtschaft. Die durch
sie möglich werdende Zersplitterung der Höfe in der Erbhöfe
führt binnen weniger Jahre zu Unwirtschaftlichkeit und Konkurs
und schafft so ein ländliches Proletariat[56].
Durch die Grundentlastung[57] wird "der Bauer ökonomisch und
sozial in das freie Spiel der Kräfte einbezogen"[58], was zu
einem weiteren Wachsen des Arbeitskräftereservoirs der expan-
siven Industrie führt. Mehr potentielle Freiheit hat also zu-
nächst faktisch mehr Unfreiheit zur Folge.
Der atemberaubende Aufstieg des Liberalismus nach 1848 ist
auf eine teilweise Interessensymbiose seines ökonomischen
Teils mit dem Neoabsolutismus zurückzuführen. Dieser "bekannte
sich als 'Garant für Ruhe und Ordnung' und entsprach damit
weitgehend dem Schutzbedürfnis nach Frieden und Sicherheit,
das die ursprünglichen Initiatoren der Bewegung (von 1848,Anm.
von RW), die bürgerlichen Kreise, die (...) bestürzt ein Ab-
gleiten der Revolution nach links feststellten, entwickelten"[59].
Der Mangel an politischer Freiheit wird kompensiert durch eine
freizügige Wirtschafts- und Bildungspolitik, was den "konser-
vativ-zentralistische(n) Neoabsolutismus zum Vorkämpfer des
ökonomischen Fortschritts"[60] macht. In dieser Funktion fördert
der Neoabsolutismus wichtige administrative Rahmenbedingungen
des wirtschaftlichen Aufschwungs: die Bildung der Handels- und
Gewerbekammern sowie die Schaffung eines Handelsministeriums

54) H.Matis,"Österreichs Wirtschaft...",a.a.O.,S.343
55) ebd.,S.37
56) Vgl.F.Tremel,"Wirtschafts- und Sozialgeschichte Österreichs",
 Wien 1969, S.342
57) Vgl. ebd.,S.345. Die gleichzeitige Abschaffung der Robot
 sowie Rationalisierungen bewirken die Freistellung von
 Arbeitskräften für die industrielle Reservearmee.
58) H.Matis,s.o.,S.44

als "der sichtbare Beweis dafür, daß die österreichische Regierung in der Förderung von Handel und Gewerbe eine wesentliche Aufgabe erblickte"[61]. Besonders der großbürgerliche Handelsminister Bruck sorgt von 1850 bis 1860 für eine "geradezu epochemachend(e)"[62] österreichische Kopie des englischen Manchester-Liberalismus, die 1859 in der neuen, auf dem Prinzip der Gewerbefreiheit basierenden Gewerbeordnung gipfelt[63]. Der Einfluß des miterstarkten politischen Liberalismus bringt nach dem für Österreich negativen Kriegsausgang von 1859 im Zusammenspiel mit ausländischen Kreditgebern eine entscheidende Wende zum Konstitutionalismus. Hand in Hand damit geht die Verbesserung der rechtlichen Stellung der Juden: erste Erfolge erringen sie schon 1859 und 1861, doch erst die "interkonfessionelle Gesetzgebung des Jahres 1868 schloß das Werk der Befreiung ab"[64] und bringt die völlige Gleichstellung.
Die Zeitspanne von 1859 bis 1866 ist bestimmt von einer krisenhaften Wirtschaftslage mit weltweiten Ausmaßen, sowie von innen- und außenpolitischen Spannungen. Innenpolitisch bleibt weiterhin eine starke Opposition gegen den Kaiser bestehen, dessen Februar-Patent von 1861 nur allgemeine Enttäuschung auslöst und den Streit mit der ungarischen Reichshälfte nicht beilegen kann. Erst die außenpolitische Niederlage in Königgrätz gegen Preußen hat eine innere Klärung zur Folge: Franz Joseph I. muß sich mit Ungarn vergleichen (pragmatische Sanktion) und kann die endgültigen Inkrafttretung des Konstitutionalismus mit parlamentarischen und föderalistischen Aspekten nicht mehr verhindern. Die Bindung des Wahlrechts an eine anfänglich recht hohe Zensusregelung sowie eine kunstvolle "Wahlkreisgeometrie"[65] sichert dem deutsch-jüdischen Großbürgertum als der den Liberalismus tragenden Gesellschaftsgruppe einen an ihrer Quantität gemessenen unverhältnismäßig großen Einfluß in Landtagen und Reichsrat[66].
In den Folgejahren sind gute Ernten, erfolgreiche liberale

59) H.Matis,"Österreichs Wirtschaft...",a.a.O.,S.31
60) ebd.,S.33
61) F.Tremel,"Wirtschafts- und Sozialgeschichte...",a.a.O., S. 346
62) G.Franz,"Liberalismus...",a.a.O.,S.126
63) Vgl.F.Tremel,s.o.,S.348
64) G.Franz,s.o.,S.192
65) G.Stadtmüller,"Geschichte...",S.125

Handelsverträge und eine durch den preußischen Sieg gegen
Frankreich noch zusätzlich gesteigerte Investitionstätigkeit
der Anlaß für einen phantastischen Aufschwung der österreichischen Wirtschaft, die Gründerzeit. Dabei muß allerdings gesehen werden, daß dieser Aufschwung auf dem Rücken der Arbeiterschaft erfolgt, die von den 1867 proklamierten Grundrechten
faktisch ausgeschlossen bleibt , wodurch das allgemein-emanzipatorische Ethos liberaler Grundsätze sich als potentielles
Durchsetzungsinstrument klassenspezifischer Interessen erweist.
Rosenberg schreibt dazu: "In Österreich ging die negative Bekämpfung der politischen Aufwertungsbestrebungen des aufsteigenden Proletariats so weit, daß in Bezug auf die Arbeiterklasse
die Grundrechte praktisch suspendiert, der verfassungspolitische
status quo ante 1867 damit eingefroren wurde und demgemäß die
'anmaßenden' Lohnempfänger in der Periode der Großen Depression
von der Ausübung politischer Rechte überhaupt ausgeschlossen
blieben"[67].

Die Hausse dieser Zeit wird jedoch allgemein als Verdienst der
Liberalen angesehen, es ist die Blütezeit ihres Ansehens.
Desto härter trifft sie der Börsenkrach von 1873: ihre Doktrin
von der Selbstregulation des Marktes wirkt nicht und die Krise
greift auf die gesamte Wirtschaft über[68].
Die Schuld an dieser Entwicklung trägt in den Augen der vielen
ruinierten kleinbürgerlichen und selbst proletarischen Existenzen, die an der Börse ihr Geld verlieren oder in Arbeitslosigkeit und soziale Not fallen, der Liberalismus. "Die Losung
des Tages hieß Kampf gegen Kapital und Kapitalismus, die herrschende politische Kraft der zentralistischen liberalen Bourgeoisie empfing damals ihren Todesstoß"[69]. Der Liberalismus
wird als führende politische und gesellschaftliche Kraft diskreditiert, was auch in neuen Wahlrechtsordnungen und einer

66) Vgl. dazu ausführlich Ernst C. Hellbling,"Österreichische
 Verfassungs- und Verwaltungsgeschichte",Wien/New York
 1974,2.Aufl.,S.360
67) H.Rosenberg,"Große Depression...",a.a.O.,S.234
68) Die Verantwortlichkeit der Liberalen für die Krise wird
 allgemein ebensowenig wie die fatalen Folgen für den Liberalismus infragegestellt. Schon 1938 schreibt Franz Borkenau
 im Londoner Exil("Austria and After" London 1938,S.92):"The
 first part of the liberal era was remarkable for the swift
 developement of both banking and industry. But then the big
 slump of 1873 (...) put an end to this prosperity and to the
 prestige of liberalism with it".

daraus resultierenden politischen Marginalisierung seinen
Niederschlag findet. Die Folge ist ein "psychische(r) und
ideologische(r) Klimaumschwung im öffentlichen Leben", eine
"Gesinnungs-, Glaubens- und Ideenverlagerung"[70] größten Ausmaßes.
Der 'Eiserne Ring', die Regierung des Grafen Taaffe (1879 - 93)
ist kennzeichnend für die Zeit der politischen und ökonomischen
Depression nach 1873 und der aus ihr entstandenen Machtverschiebung.
Die antiliberale Stimmung findet in dieser Koalition
ihren Ausdruck, deren verschiedenen Nationalitäten (Deutsche,
Slawen, Polen, Tschechen) und Interessen (konservative, föderale,
klerikale, katholisch-agrarische) letztlich nur durch eine
negative Bestimmung zusammengehalten werden, nämlich die Ablehnung
von liberalem Industrialismus, Kapitalismus und vermeintlichem
Agnostizismus. Doch auch die Parteien des 'Eisernen
Rings', wie die Deutschliberalen vordemokratische Honoratiorenparteien,
sehen sich nach der Zensussenkung der Wahlrechtreform
von 1882 einem raschen politischen Strukturwandel gegenüber.
Von proletarischen und kleinbürgerlichen Schichten ausgehend
formiert sich eine anti- beziehungsweise nichtliberale Konkurrenz
in "Massenparteien, die das Ende einer individualistischen
Sozialethik anzeigten und eine Überprüfung der politischen
und sozialen Wertskala forderten"[71]. Äußeres Anzeichen dieser
"politischen Aktivierung der 'unteren Schichten'"[72] ist das
rasche "Anwachsen der Deutschnationalen, der Christlich-Sozialen
und auch der Sozialdemokraten"(ebd.). Gleichzeitig lebt der
Antisemitismus[73] wieder auf, der wegen der engen Verflochtenheit
der Juden mit dem liberalen Großbürgertum zu einem wichtigen
Instrument der antiliberalen und anti-industriekapitalistischen
Bewegung wird. Er geht von der deutschnationalen Partei
des ehemaligen Liberalen Schönerer aus, der die soziale Frage

69) H.Matis,"Österreichs Wirtschaft...",a.a.O.,S.277
7o) H.Rosenberg,"Große Depression...",a.a.O.,S.66
71) H.Matis,s.o.,S.349
72) H.Rosenberg,s.o.,S.247
73) Vgl. dazu die ausführliche Darstellung des deutschen und
 österreichischen Antisemitismus der Zeit vor dem ersten
 Weltkrieg von Peter G.J.Pulzer,"Die Entstehung des politischen
 Antisemitismus in Deutschland und Österreich 1867-
 - 1914",Gütersloh 1966

als Judenfrage apostrophiert, und wird wegen der massenpsychologischen Wirksamkeit von der katholischen Christlich-Sozialen Partei um Karl Lueger aufgegriffen, der ihn zu einer "spezifischen Form kleinbürgerlichen Klassenbewußtseins und damit zugleich zu einem zentralen Faktor der städtischen katholisch-demokratischen Volksbewegung"[74] macht[75].
Zusammenfassend kann man also in Österreich nach 1873 eine breite antiliberale Front feststellen, die von den Sozialkonservativen über die Deutschnationalen, Christlich-Sozialen, verschiedene nationale Minoritäten bis hin zur Sozialdemokratie reicht. Das liberale Großbürgertum wird politisch und gesellschaftlich geächtet und erhält eine fast universelle "Sündenbock-Position", verliert aber nicht seine intellektuelle und ökonomische Vormachtstellung sowie seine soziale Geschlossenheit.
Die Reichshauptstadt Wien, der Lebensbereich des Jung-Wien Kreises, bleibt politisch wie auch psychologisch eine der letzten Bastionen des bürgerlichen Liberalismus[76]. Während sie im Reich seit 1873 kontinuierlich an Einfluß verlieren, können sich die Liberalen im Wiener Stadtparlament noch bis 1895 als dominierende Kraft halten. Hier demonstriert der Liberalismus seine Überlegenheit besonders anschaulich in den Prachtbauten der Ringstraße und mit seiner Vorherrschaft in Wissenschaft, Theater, Literatur und Presse. Die ins Auge fallende kulturelle Superiorität erklärt Stefan Zweig damit, daß nach dem Rückzug der traditionellen Mäzenaten "das Bürgertum in die Bresche springen (mußte), und (daß) es (...) der Stolz, der Ehrgeiz gerade des jüdischen Bürgertums (war), daß sie hier in erster Reihe mittun konnten, den Ruhm der Wiener Kultur im alten Glanz aufrechtzuerhalten"[77].
Doch 1895 wird auch das schon lange brüchige Wiener Idyll für die Liberalen zerstört: der Führer der Christlich-Sozialen Partei, Karl Lueger, erhält im September im Wiener Stadtrat mit 92 gegen 46 Sitze eine Zweidrittelmehrheit.
Bestürzt klagt die liberale Neue Freie Presse vom 18.September: "Wien ist den Todfeinden seiner Freiheit, seiner Intelligenz, seines Fortschritts ausgeliefert"[78].

74) H.Rosenberg,"Große Depression...",a.a.O.,S.248
75) Zum katholischen Antisemitismus vgl.die spezielle Studie von I.A.Hellwing,"Der konfessionelle Antisemitismus im 19. Jahrhundert in Österreich", Wien 1972

3.3.2. Die Familien- und Sozialisationsgeschichte Schnitzlers

3.3.2.1. Allgemeiner Überblick bis 1903

Arthur Schnitzler wird 1862 in der Periode des gesellschaftlichen Aufstiegs des liberalen Bürgertums geboren. Seine jüdischen Eltern, Johann Schnitzler und seine Frau Louise, geborene Markbreiter, haben ein Jahr vorher geheiratet, nachdem der Vater 1860 zum Doktor der Medizin promoviert war. Die Eltern wohnen in Wien, wo Johann Schnitzler eine für die Blütezeit des Liberalismus geradezu typische Akademikerkarriere macht, die ihm durch die Abstammung seiner Frau aus einer gesellschaftlich anerkannten Wiener Familie noch erleichtert wird. Von 1871 bis 1879 besucht der Sohn Arthur das Akademische Gymnasium in Wien, das er am 8. Juli 1879 mit einer ausgezeichneten Maturaprüfung abschließt. Im selben Jahr beginnt er an der Universität das Studium der Medizin und erlebt erste Veröffentlichungen kleiner Gedichte[79]. Die Studienzeit wird unterbrochen von der Militärzeit, die er als Einjährig-Freiwilliger im Garnisonsspital Nr.1 in Wien ab dem 1.Oktober 1882 ableistet. Mit der beginnenden Militärzeit fällt eine zunehmende Unlust an der Medizin zusammen, verstärkt durch "hypochondrische Neigungen"[80], sowie eine zunehmende Flucht ins leichte Leben eines Bohemien (Vgl.JiW 143), wodurch die "Beziehungen zum weiblichen Geschlecht einen immer lebhafteren, aber zugleich unpersönlicheren Charakter"(ebd.) annehmen.
Schnitzler kann sich diesem Lebensstil nicht entziehen, ihn aber auch nie völlig akzeptieren, da ihm klar ist, daß "diese ganze Art von Existenz mich im Grunde nur aufregt, ohne (...) anzuregen. (...) Ich war mir (...) klar darüber, (...) daß auch meine innigen Liebesbeteuerungen halbbewußte Lügen und daß ich für ein anderes, höher geartetes Wesen geschaffen sei"(JiW 171). Diese Situation persönlicher Irritationen wird noch durch äußere Ereignisse wie den zunehmenden Hochschul-

76) Elisabeth Lichtenberger ("Wirtschaftsfunktion und Sozialstruktur der Wiener Ringstraße",Wien 1970) zeigt in der Analyse des statistischen Materials über die Wiener Sozialstruktur von 1869 von G.A.Schimmer ("Die Bevölkerung von Wien und Umgebung",Wien 1874), daß die Beurteilungskriterien über die Zugehörigkeit zur Oberschicht typisch liberalgroßbürgerlich sind: Geld ("kapitalistische Renten- und Hausbesitzer") und Bildung.

77) Stefan Zweig,"Die Welt von Gestern.Erinnerungen eines Europäers",Frankfurt/M.1977,7.Aufl.S.28

Antisemitismus und den Waidhofener Beschluß (Vgl.JiW 155f.) verschärft, dem auch der Sitz Schnitzlers im Stipendienvergabe-Ausschuß des Medizinischen Unterstützungsvereins zum Opfer fällt (JiW 157f.).
Trotz der immer problematischer werdenden Stellung zur Medizin schafft Schnitzler am 3o.Mai 1885 scheinbar mühelos die Promotion und beginnt seine weitere medizinische Ausbildung in der Inneren Medizin und der Nervenpathologie.
Im April 1886 lernt der junge Arzt anläßlich eines wegen Verdachts auf Tuberkulose empfohlenen Aufenthalts in Meran die verheiratete Olga Waissnix kennen, was langfristig für seine literarische und menschliche Entwicklung von richtungweisender Bedeutung ist. Olga vermittelt dem ziemlich erfolglos um sie werbenden Schnitzler das Gefühl des steten Vertrauens in seine künstlerischen Fähigkeiten und ermuntert ihn immer wieder bei seinen literarischen Versuchen[81]. Nun bemüht er sich zunehmend um Veröffentlichungen, die ab November 1886 einsetzen.
Künftig gestaltet sich das Verhältnis zur Medizin noch schwieriger, da mit der nun auf Öffentlichkeit zielenden literarischen Arbeit eine immer realer werdende Alternative aufgebaut wird. Gelöst wird diese problematische Konstellation erst nach der Veröffentlichung des Anatol-Zyklusses und nach dem Tod des Vaters 1893 durch den Austritt aus der väterlichen Poliklinik. Zwar gründet Schnitzler zunächst eine Privatpraxis, doch dient diese nur der materiellen Absicherung der zugunsten der literarischen Betätigung gefallenen Entscheidung.
Die Zeit bis 19o2 ist beschreibbar als ein Lebensabschnitt des stetig wachsenden künstlerischen Erfolgs, dessen äußere Attribute die Geschäftsaufnahme mit dem Fischer-Verlag in Berlin, erste große Theatererfolge und die Verleihung des Bauernfeldpreises für "Novellen und dramatische Arbeiten"[82] sind.

78) zitiert nach P.G.J.Pulzer,"Die Entstehung...",a.a.O.,S.147
79) Arthur Schnitzler,"Jugend in Wien. Eine Autobiographie", hrg.v. Therese Nickl/Heinrich Schnitzler,Wien 1968,S.1o7
8o) ebd.,S.128. Im folgenden stehen die Seitenangaben in Klammern im laufenden Text. Dabei erhält das Buch "Jugend in Wien" das Sigel 'JiW'.
81) Das Verhältnis zwischen Schnitzler und Waissnix spiegelt sich in ihrem Briefwechsel "Liebe, die starb vor der Zeit. Arthur Schnitzler - Olga Waissnix",hrg.v.Th.Nickl/H.Schnitzler,Wien-München-Zürich 197o.
82) Reinhard Urbach,"Schnitzler Kommentar.Zu den erzählenden Schriften und dramatischen Werken",München 1974, S.64

Auch die persönlichen Verhältnisse konsolidieren sich, und
zwar sowohl auf der Ebene der Identitätsbildung als auch in
Bezug auf Frauen. Ab 1893 wird Schnitzlers Bereitschaft zu
längerfristigen Bindungen größer (Glümer/Reinhard), was schließ-
lich gipfelt in der Legalisierung seiner Beziehungen zu der
Schauspielerin Olga Gussmann am 26. August 1903, nachdem diese
am 9. August des Vorjahres den Sohn Heinrich geboren hatte.

3.3.2.2. Vater und Medizin

Schnitzler selbst gibt an, daß die medizinische Laufbahn, die
er zunächst einschlägt, auf seinen Vater zurückzuführen ist.
Da seine krisenhafte Adoleszenzzeit zum großen Teil direkt
auf das innere Widerstreben gegen die Medizin zurückgeführt
werden kann, ist eine Analyse seines Verhältnisses zum Vater
aufschlußreich und gibt möglicherweise wertvolle Hinweise auf
die tatsächlichen Ursachen des konfliktuösen Verlaufs dieser
Entwicklungsphase.
Johann Schnitzler ist ein Paradebeispiel für einen liberalen
Akademiker. Die günstige wirtschaftliche Lage und eine poli-
tische Entwicklung, in der sogar die juristische Gleichstellung
der Juden erreicht wird, gepaart mit zweifellos vorhandenem
Fleiß, Begabung und Streben nach Erfolg und gesellschaftlicher
Anerkennung, sind die Grundlagen seines Aufstiegs aus der
Provinz in die besten Wiener Kreise. Diese Biographie, gekrönt
von den Titeln eines Regierungsrates, Professors und Direktors
der Allgemeinen Wiener Poliklinik, ist der beste Beleg für die
lebenslange Verbundenheit des Vaters mit dem diese Karriere
erst ermöglichenden Liberalismus und dessen Idealen.
Der junge Arthur wird in diesem Geist fast zwangsläufig erzogen,
da er ohnehin von seinem Vater wesentlich stärker beeinflußt
wird als von der Mutter, die in der Autobiographie gegenüber
dem Vater völlig in den Hintergrund tritt. Entsprechend klar
ist daher das Autoritätsverhältnis zwischen Vater und Sohn.
Als Arthur während der Schulzeit von leichter Unterhaltung
abgelenkt zu werden droht, reicht eine ernste väterliche Er-
mahnung, um ihn wieder zu mehr Konzentration auf die beginnende
Matura zu bewegen. Doch die väterliche Vorgehensweise, mit der
dieser sich die Information über Arthurs Ablenkungen verschafft,
nämlich die Einblicknahme in die verschlossenen Tagebücher

des Sohnes, prägt sich bei diesem als "Vertrauensbruch, der (...) durch das patriarchalische Verhältnis zwischen Vater und Sohn keineswegs genügend gerechtfertigt schien" (JiW 86), tief ein.
Die Fixierung auf den liberalen Vater wirkt bis in die Berufs- und Studienwahl hinein: "Schon als kleiner Bub hatte ich den Traum genährt, Doktor zu werden wie der Papa. (...) Das Vorbild meines Vaters, mehr noch die Atmosphäre unseres Hauses (wirkten) von frühester Zeit auf mich ein, und (...) es (ergab) sich als ganz selbstverständlich, daß ich mich im Herbst 1879 an der medizinischen Fakultät (...) immatrikulieren ließ"(JiW 93).
Die Loslösung vom Vater, entwicklungspsychologisch in der Adoleszenzphase die Regel und daher bei Schnitzler nicht überraschend, vollzieht sich parallel zur Erkenntnis des gesellschaftlichen und politischen Niedergangs des Liberalismus, als dessen Vertreter der Vater verstanden wird[83].Aus dieser Verknüpfung heraus muß der beginnende Zweifel an den vom Vater vertretenen Werten wie Leistung und Erfolg verstanden werden, da diese dem Sohn in der gesellschaftlichen Realität durch Oberflächlichkeit, Scheinhaftigkeit und Zweckmäßigkeit verdrängt scheinen. Die Lebensprinzipien des Vaters haben für Schnitzler keine praktische Relevanz mehr, da sie in seinen Augen zu Unrecht einen ethisch-moralischen Stellenwert in Anspruch nehmen.
Die Kritik an den väterlichen Normen läßt sich an einem Vater-Sohn-Disput über das Sexualverhalten exemplifizieren.
Arthur fragt auf eine diesbezügliche Kritik des Vaters an seinem Lebenswandel, wie ein junger Mensch es "anstellen solle, nicht entweder mit den Forderungen der Sitte, der Gesellschaft oder der Hygiene in Widerspruch zu geraten"(JiW 287), worauf der Vater dunkel orakelt: "Man tut es ab". Diese nichtssagende Formulierung kann der Sohn nicht akzeptieren, da er, wie er meint, "zum Abtuer in diesem und in jedem Sinn nicht geboren sei"(ebd.).
Die zunehmende Distanz zum Vater und dessen Traditionen führt jedoch nicht zu einer aggressiven Ablehnung oder gar zum Bruch, sondern Schnitzler bemüht sich trotz der eigenen Desorientierung

[83] "Im Elterneinfluß wirkt natürlich nicht nur das persönliche Wesen der Eltern, sondern auch der durch sie fortgepflanzte Einfluß von Familien-,Rassen- und Volkstradition sowie die von ihnen vertretenen Anforderungen des jeweiligen sozialen Milieus".(S.Freud,"Abriß der Psychoanalyse"(1938),in:Ders., "Gesammelte Werke",Bd.17,London 1941,S.69)

um Verständnis für die väterlichen Sorgen und Ermahnungen, denen er selbstkritisch teilweise Berechtigung zuerkennt(Vgl. JiW 129). Dennoch kann er die zu "stark auf sichtbaren Erfolg und äußere Ehren"(JiW 44) ausgerichtete Lebenskonzeption des Vaters nicht übernehmen, sondern kritisiert an diesem den "Mangel an jenem höchstem Ernst, dessen Voraussetzungen Sachlichkeit, Unbeirrbarkeit und Geduld heißen", weshalb "seiner Tätigkeit (...) zuweilen etwas Oberflächliches, seinem Wesen gelegentlich etwas Frivoles" anhafte, was ihn "an der Hervorbringung starker Leistungen und am Aufstieg zu wirklicher Größe hinderte"(JiW 2o2). Diese gemäßigt bleibende Kritik am Vater zeigt, daß der Spätadoleszent Schnitzler nicht die Rolle des "young radicals"[84] gegenüber dem Vater und der Gesellschaft spielt, sondern als Bohemien eher in eine "negative Identität"[85] flieht, in ein "psycho-soziales Moratorium, in dessen Rahmen die Extreme subjektiven Erlebens, die Alternativen ideologischer Ausrichtung und die Möglichkeiten realistischer Verpflichtungen erst spielend (...) erprobt werden können"[86].

Im Brennpunkt der durch den desolaten Liberalismus und das daraus resultierende Schwanken des väterlichen Vorbildes ausgelösten Desorientierung, die zwar für die Adoleszenzphase durchaus typisch ist, aber hier durch die äußeren gesellschaftspolitischen Einflüsse noch verschärft und verzögert wird, steht die eigene Person und ihre traditionell liberale Berufsperspektive, die Medizinerlaufbahn. Dies impliziert natürlich eine indirekte Vaterkritik, da die medizinische Identität Schnitzlers im wesentlichen auf seinen Vater zurückzuführen ist.

Der enge Zusammenhang zwischen Vater und Medizin zeigt sich an Schnitzlers Reaktion auf den väterlichen Tod 1893, mit dem das jahrelang quälende Schwanken zwischen Medizin und Kunst binnen kurzer Frist zugunsten der Kunst entschieden wird. Trotz der Entscheidung gegen die Medizin kann und will Schnitzler diese jedoch nicht aus seinem Leben verdrängen. Ihre Be-

84) R.Döbert/G.Nunner-Winkler,"Adoleszenzkrise und Identitätsbildung",Frankfurt/M. 1975,S.62,Vgl.auch Anm.60
85) E.H.Erikson,"Identität und Lebenszyklus",Frankfurt/M.1971, darin der Aufsatz "Das Problem der Ich-Identität",S.163
86) ebd.,S.212

deutung für die Bildung seiner Identität, seiner Weltsicht und auch für sein literarischen Schaffen ist allgemein unbestritten, aber sie ist auch mitverantwortlich für den Ausbruch der Lebenskrise.
Die genossene medizinische Ausbildung, das naturwissenschaftliche Denken und das auch nach dem Studium fortbestehende Interesse für Psychologie und Hypnose führen zur Erkenntnis einer Diskrepanz zwischen äußerlicher, "zur Schau getragener Sicherheit und verdeckter innerer Unsicherheit"[87], was von ihm als Modell auf alle gesellschaftlichen Beziehungen und Erfahrungen übertragen wird. Während bei den Patienten die Krankheit auf das gestörte Verhältnis zwischen äußerem und innerem Menschen hinweist, signalisiert dem jungen Arzt seine eigene Erfahrung einen klaffenden Graben zwischen den Postulaten seiner Gesellschaftsgruppe und der politischen Wirklichkeit. Analog zur Psychologie erklärt er diesen Sachverhalt durch Verweis auf mächtige Grundstrukturen unterhalb der individuellen Bewußtseinsschwelle wie Liebe und Hass, von denen die aufgesetzten Zivilisationsregeln wie Moral und Ethik immer wieder bedroht und überspült werden. So wird die Liebe radikal aller Idealgehalte entkleidet und parallel zu Freud als triebdeterminiertes Phänomen erklärt. "Der Mensch will lieben, will hassen, (...) und so wird er das Objekt im allgemeinen in der Richtung des geringsten Widerstandes, wenn auch wahrscheinlich nie das ideale Objekt, zu finden wissen"[88].
Dies ist die wissenschaftliche Folie einer Entwicklungsphase, in der das Wirklichkeitserlebnis durch kognitive Durchdringung immer mehr an objektiver Glaubwürdigkeit verliert.
Schnitzler leidet an diesem Prozess, in dem sich "das Bewußtsein zwischen das erlebende Subjekt und die Situation" schiebt und dabei "als ich-fremd, als zerstörend empfunden"[89] wird.
Er schreibt an Olga Waissnix von einer "miserable(n) Zwangsvorstellung, mit der ich aus allem das typische herausfinden

87) M. Diersch,"Empiriokritizismus...",a.a.O.,S.117
88) A.Schnitzler,"Buch der Sprüche und Bedenken", in:"Aphorismen und Betrachtungen",hrg.v.R.O.Weiss,Frankfurt/M.1967,S.52
89) H.Scheible,"Arthur Schnitzler",Reinbek 1976,S.33

muß, was ja natürlich vernichtend ist. (...) Es ist positiv eine Art Krankheit, an der ich leide; generell gehört sie zu derselben, an der Menschen laborieren, die in jedem Gesicht den Totenkopf sehen"[90]. Literarisch findet dieses Dilemma Gestaltung in Anatols Bemerkung:"Ihr seid ja alle so typisch!"[91] und im "Reigen", in dem der Autor alle Personen, die aus dem sozialen Spektrum Wiens einen für den bürgerlichen Autor charakteristisch verengten Ausschnitt bieten, wie Puppen dem allherrschenden Sexualtrieb gehorchen läßt. Während die einzelnen Figuren scheinbar noch an das persönliche, individuelle ihrer Handlungen glauben, wird dem Zuschauer "das Fadenscheinige aller dieser Prätentionen und das Mechanische der Wiederholung"[92] deutlich gemacht. Das hier angewendete Reduktionsprinzip[93], mit dem Schnitzler Elemente der Freudschen Psychoanalyse vorwegnimmt, ist zwar dem wissenschaftlichen Niveau des Studenten und Arztes adäquat, doch kann es die unsicher gewordenen liberalen Ideale nicht ersetzen. Es bleibt für das tägliche Leben ein Mangel an verbindlichen Zielorientierungen, der zur Folge hat, daß Schnitzler schon während des Studiums einem Rentnerideal verfällt, verbunden mit einer pessimistischen Grundstimmung und Unzufriedenheit sowie Zweifeln an den eigenen Fähigkeiten.

3.3.2.3. Politik und Religion

Wie sich schon zeigte, ist die Entwicklungskrise Schnitzlers nicht auf nur individuelle und familiäre Faktoren reduzierbar, sondern hängt wesentlich mit übergreifenden gesellschaftlichen Prozessen zusammen. Deshalb muß Schnitzlers Stellung zu diesen hier von Interesse sein.
Als Schüler nimmt Arthur von politischen und allgemeinen gesellschaftlichen Ereignissen keinerlei kritische Notiz. Der große Börsenkrach von 1873 regt den Knaben lediglich "zu fünf, wahrscheinlich humoristisch gedachten Szenen"(JiW 48) an, obwohl durch diese Katastrophe auch die Familie Schnitzler direkt ökonomisch betroffen wird.

90) Brief vom Sept.1890, in:"Liebe die starb...",a.a.O.,S.224
91) A.Schnitzler,"Das dramatische Werk",Bd.1,Frankfurt/M.1977, S.46
92) R.Alewyn,"Zweimal Liebe: Schnitzlers 'Liebelei' und 'Reigen'", in:Derselbe,"Probleme und Gestalten",Frankfurt 1974,S.303

Die Distanz zur aktuellen Tagepolitik endet mit der Schulzeit oder spätestens mit dem Beginn des Studiums, als soziale und politische Probleme, konkretisiert am aufblühenden Antisemitismus und der Entwicklung der deutschnationalen Studentenverbindungen, in Arthurs Blickwinkel rücken. Die Konfrontation mit den zunehmenden antisemitischen Tendenzen, die von Anfang an einen konfessionellen, nämlich katholischen Aspekt haben, führt ihn zu einer Auseinandersetzung mit dem Phänomen Religion (Vgl. JiW 97), die geprägt ist von einem scharfen Skeptizismus, der aus seinem "Widerwillen gegen Zelotismus und Pfaffenwesen" (JiW 98) keinen Hehl macht. Schnitzler hält sich "für einen Materialisten und Atheisten"(JiW 97), der auch zu seinem eigenen jüdischen Glauben "so wenig innere Beziehung als zu einem andern"(ebd.) hat und dem "alles Dogmatische, von welcher Kanzel es auch gepredigt und in welchen Schulen es gelehrt wurde, (...) durchaus widerwärtig, ja (...) im wahren Wortsinn indiskutabel" (JiW 96) ist.

Diese konsequente skeptische Haltung verhindert jeden Anschluß an eine religiöse oder politische Ideologie. Doch angesichts der Betroffenheit Schnitzlers über den antisemitischen Angriff auf den Liberalismus und die ihn tragende Klasse wird deutlich, daß sein vermeintlich neutraler Skeptizismus natürlich eine typisch liberale Rückzugsposition ist, die zwar eine teilweise Räumung liberaler Standpunkte impliziert, aber eine Anerkennung der gegnerischen Geistfeindlichkeit ebenso ablehnt.

Die Verinnerlichung akademisch-liberaler Denkstrukturen durch den jungen Arzt, der sich von der pauschalen Attacke gegen den Liberalismus selbst infragegestellt fühlt, wird von seiner Argumentation gegen den Antisemitismus deutlich dokumentiert: Eingedenk des konfessionell-katholischen Aspektes des Antisemitismus, mit dem das jüdische Bürgertum schon vor 1873 zu tun hatte[94], argumentiert er auf einer sehr theoretischen Ebene mit der letztlichen Bedeutungslosigkeit aller konfessionellen Detailunterschiede, da der (unwissenschaftliche) Glaube an apriorische Setzungen und Sachverhalte ihnen allen gemeinsam sei. Deshalb sei jede Polemik unter diesen religiösen Gruppen ohne Sinn, da sie schließlich Artverwandte treffe.

93) Genauer wird dieses Prinzip noch in Kap.4.o. erörtert.
94) Vgl.dazu P.Pulzer,"Die Entstehung...",a.a.O.,S.1o9 ff.

Solche Gedanken verfehlen natürlich völlig den Antisemitismus
der Massenparteien, dessen besonderes Kennzeichen nicht argu-
mentative Relevanz ist, sondern die pragmatische Durchschlags-
kraft. Dieses diskursiv nicht faßbare Phänomen ließ nicht nur
Schnitzler, sondern viele Liberale seiner Zeit vor dem Anti-
semitismus verständnislos bleiben[95] und daher "vorwiegend die
psychologische Seite der Judenfrage"(JiW 96) betrachten.
Da die antisemitischen Massenparteien dem umfassenden politischen
und ökonomischen Konzept des Liberalismus keine gleichwertige
theoretische Alternative gegenüberstellen können, sondern sich
auf tages- und sozialpolitisches Engagement oder Polemik be-
schränken, fühlt sich die liberale Intelligenz nicht widerlegt,
muß aber dennoch den schwindenden politischen Einfluß konsta-
tieren. An diesem Punkt der Analyse verfehlt auch Schnitzler
die Chance, die politische Realität durch Rückführung auf ihre
gesellschaftlichen Ursachen korrekt zu erfassen. Stattdessen
führt er politisches Handeln auf intrapersonale, aber wegen
der Triebdetermination faktisch überindividuelle Antriebe zurück
und kommt wegen dieser individualfixierten und psychologischen
Weltsicht nie zu einem potentiell aktivischen und strategisch-
politischen, sondern nur zu einem deskriptiven Standpunkt.
Die negative Klassifizierung des Politikers als Typus der
"parteimäßig begründete(n) Bewußtseinstrübung, die euphemis-
tisch politische Überzeugung genannt zu werden pflegt"[96], der
nur den Eigennutz und die Persönlichkeitsstilisierung zum Ziel
hat, und die Einschätzung des Antisemitismus als Ausgeburt von
Hass, der "die sonderbare Kraft hat, die verlogensten Gemein-
heiten der menschlichen Natur zu Tage zu fördern und sie aufs
höchste auszubilden"[97], wird nur verständlich, wenn man sich
die falsche Gesellschaftsanalyse des in die Defensive getriebenen
Liberalen Schnitzler vergegenwärtigt. Seine unpolitische Haltung
ist auch in der Extremsituation des Ausbruchs des ersten Welt-
kriegs deutlich, wo er die Kriegsschuldfrage nicht mit einer
Analyse politischer Gegebenheiten zu beantworten sucht, sondern
diese Frage an sich ablehnt und kategorisch erklärt: "Jedes

95) Die allgemeine Verbreitung dieser Irritation beschreibt
 Schnitzler mit der Person des Dr. Berthold Stauber in dem
 Roman"Der Weg ins Freie",Vgl."Das erzählerische Werk",Bd.4,
 S.26 ff.
96) A.Schnitzler,"Buch der Sprüche und Bedenken",in:"Aphorismen
 und Betrachtungen",a.a.O.,S.85
97) Brief vom 12.Jan.1899,in:"Arthur Schnitzler - Georg Brandes.
 Briefwechsel",hrg.v.K.Bergel,Bern 1956

politische Geschehen ist schuldhaft!"[98]. Diese Stellungnahme zeigt, daß sich für ihn das Phänomen Politik verselbständigt als die Summe aller negativen Egotismen und somit eine geheimnisvolle Wesenhaftigkeit erhält. So beschreibt er in einem Brief an Georg Brandes das erste Kriegsjahr als "aufgewühlte Zeit, wo aus den bedenklichen Dünsten der Politik almälig die erhabenen Wolkenbildungen der Weltgeschichte aufzusteigen beginnen"[99].
Eine vorschnelle Verurteilung der Schnitzlerschen Politikablehnung ist jedoch nicht angebracht. Es muß vielmehr gewürdigt werden, daß er bei Ausbruch des Weltkrieges dem Hurrapatriotismus und der Kriegsideologie widersteht, zu der sich so viele Schriftsteller und Intellektuelle (Manifest der 93) hinreißen lassen. Hier kommt Schnitzlers prinzipiell undogmatische und skeptische Grundhaltung wieder positiv zum Tragen.
Es läßt sich zusammenfassen, daß Schnitzler Religion und Politik als überzeugter Freidenker ablehnt. Doch die formale Begründung seiner Aversion mit der Unlogik und dem Egotismus dieser Institutionen zeigt nur die eine Seite der Wahrheit. Ein weiterer Grund ist die Desillusionierung seines tiefen Humanismus und ausgeprägten Gerechtigkeitssinnes, also des verinnerlichten liberalen Pathos, das in Schnitzlers Augen gerade da verraten wird, wo es seine lauteste Beschwörung erfährt, nämlich in der Kirche und in der Politik.

3.3.2.4. Persönliche Krise und Kunstfunktion

Die bisher dargestellten auslösenden Elemente der krisenhaften Entwicklung Schnitzlers, festmachbar an den Begriffen Adoleszenz, Medizin, Liberalismus und Antisemitismus, behalten zwar bleibenden Einfluß auf sein Leben und Werk, doch die aus ihnen resultierende Krise erringt langfristig keine Dominanz, da es Schnitzler gelingt, durch das Vertrauen von Olga Waissnix in seine künstlerischen Fähigkeiten beflügelt, ab 1886 mit der literarischen Produktion nicht nur innere Konflikte zu verarbeiten, sondern auch öffentliche Anerkennung und eine materielle Existenzbasis zu erreichen.

98) R.Auernheimer,"Das Wirtshaus zur verlorenen Zeit.Erlebnisse und Bekenntnisse",Wien 1948, S.142
99) Brief vom 3.Aug.1914, in:"Arthur Schnitzler - Georg Brandes. Briefwechsel",a.a.O.,

Literarische Betätigung spielt seit frühester Kindheit in Schnitzlers Leben eine so wichtige Rolle, daß er sie später als "das wesentlichste Element"(JiW 326) seines Daseins charakterisieren kann. Die Eltern fördern die Beschäftigung mit Literatur und die kindliche Schauspielerei im Familien- und Freundeskreis, was Arthur schon früh zu einem ersten Einblick in die klassische Literatur verhilft und ihn anregt, eigene kleine Stücke zu schreiben (Vgl.JiW 22 ff.).
Durch die laryngologische Praxis des Vaters, die von vielen Bühnenkünstlern frequentiert wird, und durch häufige Theaterbesuche erweitert sich der Einblick in die Welt der Kunst, die dem Kind schon bald als superior gegenüber der Alltagswelt gilt. Der Glaube an die Macht der Kunst als der Trägerin des Fortschritts findet beispielsweise Ausdruck im kindlichen Entschluß Arthurs und seines Freundes Felix, die ganze Welt mittels zweier Teufelsmasken zu erobern, angesichts derer laut Arthur "der alte Aberglaube in der Menschheit erwachen, und unser Sieg in kürzester Zeit vollendet sein"(JiW 27) würde.
Neben den literarischen Einflüssen des Elternhauses wird das Schauspielern und das Verfassen kleiner Gedichte, Beschreibungen und Szenen durch den Beifall und das Lob gefördert, die in der kunstfreundlichen Atmosphäre des großbürgerlichen Bekannten- und Freundeskreises dem Kind reichlich zuteil werden.
"Ein zweiter Schiller!"(JiW 45), stellt die Großmutter fest. Schnitzler selbst vermutet in der Retrospektive, daß an seinen "frühesten poetischen Versuchen das Bedürfnis, einen Dichter vorzustellen, kindlicher Nachahmungstrieb und endlich der ermutigende Beifall, auf den ich damals begreiflicherweise immer rechnen konnte"(ebd.), den ausschlaggebenden Anteil haben. Arthur lernt also früh, daß dichterische Produktion und soziale Anerkennung in einem engen Zusammenhang stehen, wobei die Anerkennung nicht nur als persönlich befriedigendes Erfolgserlebnis in Erscheinung tritt, sondern sich auch in klingender Münze auszahlt: "je nach Gelingen zehn oder zwanzig Kreuzer Belohnung"(JiW 45).
Im Gegensatz zu den publikumswirksamen Gedichten bleibt die Produktion von dramatischen Versuchen die "Privatangelegenheit" (JiW 46) des Kindes, die vor den Eltern versteckt und allenfalls den nächsten Freunden gezeigt oder vorgelesen werden.

In diesen Stücken wird das ganze Spektrum des kindlichen Bildungshorizontes und die Flut täglicher Erlebnisse verarbeitet, was der Identitätsbildung und Realitätsbewältigung dient. Die Art des Schreibens, nämlich "rast-, aber auch planlose(s) Niederschreiben"(JiW 47), sowie die vollständige Verwertung aller Erlebnisse[100] sind der beste Beleg für diese These. Die Bewältigung des Wirklichkeitserlebnisses durch Schreiben wird durch die Führung eines Tagebuches weiter institutionalisiert. Dies bleibt Schnitzler eine Hilfe und Bedürfnis, dem er sein Leben lang treu bleibt: "In Epochen oder Stunden böser innerer Verwirrung habe ich mir dadurch zuweilen eine innere Erleichterung verschafft, indem ich die tatsächlichen oder auch nur vermuteten Gründe meiner Seelenstimmung möglichst schematisch aufnotierte"(JiW 324).
Das literarische Schaffen des Jugendlichen verläuft bis zum Studienbeginn also auf zwei Schienen. Auf der einen Seite Gedichte und kleinere Erzählungen für familiäres Publikum, mit denen er Lob und Erfolg erntet und die er sogar als Pennäler an Zeitungen in der Hoffnung auf Abdruck verschickt (Vgl.JiW 73f.). Auf der anderen Seite dramatische Versuche und das Tagebuch, in denen überwiegend die Erfahrungen und Konflikte des Heranwachsenden mit der Welt verarbeitet werden und die ohne Veröffentlichungsabsicht geschrieben werden. Mit Studienbeginn verliert der erste Aspekt an Gewicht, während sich die letztere Schiene parallel zum breiter werdenden Horizont des Studenten um politische, soziale und philosophische Themen wie Antisemitismus, katholische Kirche und Religion überhaupt, allgemeines Glück und Wehrpflicht (Vgl.JiW 100) erweitert. Es findet sich sogar ein Versuch, die ungeliebte Medizin literarisch aufzuwerten, indem sie in schon bekannter Manier als Trägerin des Fortschritts dargestellt wird. Schnitzler schreibt nämlich "ein Drama aus der Zeit der fahrenden Anatomen: Ein Adept der neuen, von Kirche und Aberglauben noch verpönten Wissenschaft wird unschuldig verdächtigt"(JiW 101) und natürlich gerettet. Die Gut-Böse Polarität dieses Stückes hat eindeutige Bezüge zur aktuellen Tagespolitik und weist es als Kompensation gesellschaftlicher Erfahrungen aus:

100) Schnitzler schreibt:"das bißchen Leben, das in meinen Gesichtskreis fiel, wurde sofort (...) von dem produktiven Element meiner Natur aufgenommen, verarbeitet und abgetan" (JiW 48). Zur Funktion des Tagebuchs vgl.auch:"Arthur Schnitzler; Die Tagebücher:vergangene Gegenwart - gegenwärtige Vergangenheit",G.Baumann,in:MAL,1977,H.2,S.143-162.

die antiliberalen Tendenzen werden mit Reaktion und Katholizismus gleichgesetzt, während die eigene Position, allgemein attackiert und fragwürdig geworden, als die der verkannten progressiven Wissenschaft beschrieben wird.
Neben dieser Behandlung zeitgenössischer Probleme, soweit sie in das Leben des jungen Großbürgersohns hineinreichen, findet sich in fast allen Jugendwerken und Fragmenten die für seine ganze Generation typische allgemeine und erkenntnistheoretische Desorientierung. Sie wird in folgenden Versen aus dem Jugendwerk "Ägidius" (1878) auf einer allerdings noch theoretischen Ebene beschrieben[101]:

"Und da nun das Vergangene verloren, das Zukünftige aber ungewiß ist - und da wir nun einmal leben und unser ganzes Ich, wie es nun atmet und denkt, zu Staub wird und verweset und in kurzem alles durcheinandergeht und dahin ist, so lasset uns nur einem unser Dasein weihen - dem Augenblicke.
Nicht erinnern, nicht denken, nur vergessen. Nicht grübeln, nur genießen. Genuß, Genuß! Alles andere wankt, sinkt, fällt. Was ist Glaube! Ein Wahn! Was ist Wissen? Ein trügerisches Blendwerk. Erfüllung? Erlösung? Ruhe? Nirgends, nirgends.
Hin wallet unaufhaltsam unser Leben, der Zufall spielt gleichgültig mit dem Menschengeschlecht, nur eins ist wirklich, der Augenblick."

Das Zitat belegt die ziemlich frühe Formulierung eines erkenntnistheoretischen Dilemmas[102], dessen Folgen für Schnitzler von der politischen Konstellation und von persönlichen Problemen, nämlich dem Widerstreit zwischen Medizin und Kunst, noch verschärft werden.
Die daraus entstehende Lebenskrise überlagert ihre politisch-gesellschaftliche Grundlage wegen deren scheinbaren Irrationalität und spitzt sich in Schnitzlers subjektiver Sicht auf die Kontroverse zwischen Kunst und Medizin zu. Frappierend an Schnitzlers Bemühungen, mit diesen Gegensätzen zu leben, ist die klaffende Diskrepanz zwischen äußerer Anpassung und innerer Agonie. Im Frühjahr 1885, während er "zum Doktor der gesamten Heilkunde"(JiW 191) promoviert, beschreibt er im Tagebuch sich und seine Einstellung zu Medizin und Kunst in einer Weise, die zwar für seine bisherigen Laufbahnzweifel typisch, aber zu

101) zitiert nach:Adolf D.Klarmann,"Die Weise von Anatol", in: Forum 9,H.102,(1962),S.264. Der erkenntnistheoretische Aspekt dieses Zitates wird noch in Kap.4.o.erörtert.

102) Dieses Dilemma jeder wissenschaftlichen Erkenntnistheorie geht im 19. Jahrhundert vom Übergang von der mechanischen zur atomaren Physik aus, was auch die Zerschlagung des bisher gültigen euklidischen Weltbildes impliziert.Vgl.Kap.4.o.

den äußeren Erfolgen jener Tage in einem befremdlichen Kontrast steht[103]:

"Ich vergesse ganz, was und wer ich bin, dadurch spüre ich, daß ich nicht auf der richtigen Bahn bin. (...) Ich habe das entschiedene Gefühl, daß ich, abgesehen von dem wahrscheinlichen materiellen Vorteil, ethisch einen Blödsinn begangen habe, indem ich Medizin studierte. (...) Ich fühle mich häufig ganz niedergebügelt, mein Nervensystem ist dieser Fülle deprimierender und dabei ästhetisch niedriger Affekte nicht gewachsen. Ich weiß es noch nicht,(...) ob in mir ein wahres Talent für die Kunst steckt, daß ich aber mit allen Fasern meines Lebens, meines höheren Denkens dahin gravitiere, daß ich etwas wie Heimweh nach jenem Gebiet empfinde, das fühl ich deutlich (...). Ich muß gestehen: meine Eitelkeit sträubt sich manchmal recht intensiv dagegen, wenn ich sehe, wie so'ne ganze Menge von Leuten, die der Zufall, mein Lebens- und Studienwandel in meine Nähe (...) gebracht hatte, sich ganz verwandt mit mir fühlt und gar nicht daran denkt, daß ich vielleicht doch einer anderen Klasse angehören könnte.(...) Und am Ende ist's wirklich nichts als eine Art von Größenwahn... Ich bin heute unklarer noch, als ich es seinerzeit war, denn das, als was ich heute gelte, bin ich ja doch nicht - am Ende noch weniger."

Diese Passage belegt sehr deutlich den qualitativen Unterschied, der für den jungen Schnitzler zwischen der Medizin, die mit niedrigen ästhetischen Affekten belästigt und deren einziger Vorzug auf materiellem Gebiet liegt, und der Kunst besteht, die fast messianisch verklärt der Sphäre des "höheren Denkens" zugeordnet wird.

Mit dem Lebensabschnitt der Promotion gelingt Schnitzler also keine Klärung; er lebt zwischen dem Drang zur Kunst einerseits und dem auf die Medizin bezogenen Erwartungsdruck des Vaters andererseits weiterhin ein unzufriedenes und selbstquälerisches, nur nach außen hin bequemes Studentenleben als Aspirant an der väterlichen Poliklinik, wo er "ein paar Stunden des Tags in Spital und Poliklinik oder auch im Laboratorium für pathologische Histologie beschäftigt war, fleißig Theater, Konzerte und Gesellschaften besuchte, einen allzu großen Teil seiner freien Zeit im Kaffeehaus mit Freunden hinbrachte und immer nur von seinem Taschengeld lebte, mit dem er selbstverständlich nie auskam"(JiW 204).

In dieser kritischen Phase seines Lebens lernt Schnitzler die verheiratete Olga Waissnix kennen. Durch ihre Förderung und die menschliche Beziehung zu ihr wird die Kunst in Schnitzlers Leben zu einer realen Alternative. Die Entwicklung seines auf

103) Tagebuch vom 7.Mai 1885, zitiert nach JiW S.191f.

Öffentlichkeit zielenden Schaffens kann jedoch nicht die Diskrepanz zur väterlich befürworteten Medizin harmonisieren. Doch bringt sie eine derartige Steigerung des Konflikts, daß eine klare Entscheidung in absehbarer Zeit unumgänglich wird. Diese 'Roßkur' zeigt bei Schnitzler derart besorgniserregende Symptome, daß er vom Vater eine Zeitlang nach Paris und London geschickt wird, um dem vermeintlich schlechten Einfluß der Wiener Kunst- und Bohemeszene entzogen zu werden.
Die Tatsache, daß Schnitzlers Schreiben seit 1886 zunehmend auf Öffentlichkeit zielt, beeinflußt sein Leben ganz wesentlich:
1.) Der einzige Vorzug der Medizin, den Schnitzler bisher noch einräumte, nämlich daß sie eine materielle Existenzgrundlage bietet, wird mit einer ansteigenden Zahl von Veröffentlichungen von der Kunst egalisiert. Spätestens ab 1895 bringt ihm die Literatur nicht nur Popularität, sondern auch die nötigen finanziellen Mittel ein.
2.) Dieser materielle Erfolg konsolidiert nicht nur sein krisengeschütteltes Selbstbild, sondern auch seine liberal-idealistischen Vorstellungen von der Höherwertigkeit der Kunst und ihrer Diener, die "doch einer anderen Klasse angehören"(JiW 192). Diese Überwindung eines rein emotionalen Ästhetizismus[104] durch ein Künstlertum, dessen Attribute Fleiß und Ausdauer, Selbstbeherrschung und Beherrschung der Materie sind, beginnt in diesen von ständigen künstlerischen Selbstzweifeln gekennzeichneten Jahren und findet erst um 1900 ihren Abschluß. Durch den Rekurs auf die im liberalen Elternhaus verinnerlichten Tugenden knüpft er an schon verlorengeglaubte Werte an, deren von den Vätern proklamierte Allgemeingültigkeit, die bei den Söhnen angesichts der gesellschaftlichen Realität in Mißkredit geraten ist, er allerdings gegen eine lediglich subjektiv feststellbare Gültigkeit austauscht, die nur in Aufrichtigkeit und Abstand zu sich selbst, in ständiger Selbstdisziplin erfahrbar sei[105]. Diese Werte meint Schnitzler in der Überwindung seiner

104) In einem Brief an Olga Waissnix (28.1.1887) beschreibt er diesen Ästhetizismus sehr treffend:"Manchmal ist mein Wesen vollgetrunken mit Ästhetik; meine Freunden sind Dreivierteltakt; meine Schmerzen Jamben; und meine Liebe -'malt mir was' - ", in:"Liebe, die starb vor der Zeit...",a.a.O., S.68

Lebenskrise, im Ringen um wahre Künstlerschaft, um planvolle
Beherrschung der sprunghaften und ungebärdigen Phantasie, in
der harten Arbeit an der literarischen Materie und an sich
selbst als wahr erfahren zu haben, was gipfelt in seiner Beschreibung der "drei Kriterien des Kunstwerks: Einheitlichkeit,
Intensität, Kontinuität"[106], die hier als Charakterwiderspieglungen des Künstlers verstanden werden.

Als wichtigstes Ergebnis der Entwicklung Schnitzlers bis 1900
ist also festzuhalten, daß er aus der Tradition des Liberalismus keineswegs dauerhaft ausbricht, sondern lediglich den zur
Farce gewordenen universellen Anspruch der bürgerlichen Normen
durch eine reduzierte, nämlich subjektive Gültigkeit ersetzt,
die in wahrem Künstlertum zum Ausdruck gebracht werden könne.
Schnitzler bleibt liberal im Geist der protestantischen Ethik
Max Webers[107]. Seine angebliche Abkehr vom Alt-Liberalismus
der Väter kann er nur begründen, indem er diesem verzerrte
Ziele unterstellt, von denen sich seine neuen Normen positiv
abheben können: "Erziehung charakteristisch für liberales
Regime: Guter Wille, Neigung zur Pose, Gerührtheit über sich
selbst, Hochachtung vor allem Äußeren, kein eigentlicher Sinn
für Wahrheit, kein rechtes Verständnis für Diskretion. Minderwertige Eigenschaften werden als Tugenden hingestellt"(JiW 326).
Dieses Negativbild des Bürgertums dürfte nicht der historischen
Wirklichkeit gerecht werden[108], sondern ist das sehr subjektive

105) Die Erfahrung des Erfolgs einer ständigen kritischen
Selbstreflektion ist auch Grundlage der sich herausbildenden typischen Arbeitsweise Schnitzlers, dessen
"Begabung (...) nicht der einmalige Wurf (ist), sondern
der mühsame Weg von der ersten Notiz zur endgültigen
Fassung. Seine Begabung (ist) die Korrektur."(Reinhard
Urbach,Vortwort zu: Arthur Schnitzler."Entworfenes und
Verworfenes. Aus dem Nachlaß",Frankfurt/M.1977,hrg.v.
R.Urbach,hier:S.III.)

106) A.Schnitzler,"Buch der Sprüche und Bedenken", in:"Aphorismen und Betrachtungen",a.a.O.,S.96

107) Schnitzlers oben genannten drei Kriterien des Kunstwerkes
(und damit implizit auch des Künstlers) sind fast exakt
das Gegenstück zu den von Max Weber bestimmten Grundwerten
des Industriekapitalismus:"Der industrielle Kapitalismus
(...) muß auf die Stetigkeit, Sicherheit und Sachlichkeit
des Funktionierens der Rechtordnung, (...) der Rechtsfindung und Verwaltung zählen können".(in:M.Weber,"Wirtschaft und Gesellschaft",Tübingen 1956,Bd.2,S.651)

Urteil eines "adolescent bourgeois"[109], der auf dieser Folie einen angeblich schlechten Einfluß auf sich und seine Generation konstruiert, damit aber letztlich nur in die Liberalen-Schmäh des politischen Gegners einstimmt:

"Nicht ungestraft habe ich meine Kindheit und meine erste Jünglingszeit in einer Atmosphäre verbracht, die durch den sogenannten Liberalismus der 6oer und 7oer Jahre bestimmt war. Der eigentliche Grundirrtum dieser Weltanschauung scheint mir darin bestanden zu haben, daß gewisse ideelle Werte von vornherein als fix und unbestreitbar angenommen wurden, daß in den jungen Leuten der falsche Glaube erweckt wurde, sie hätten irgendwelchen klar gesetzten Zielen auf einem vorbestimmten Wege zuzustreben.(...) Man glaubte damals zu wissen, was das Wahre, Gute und Schöne war, und das ganze Leben lag in großartiger Einfachheit da"(JiW 325).

Gerade angesichts der Tatsache, daß die verschmähten Werte erhalten bleiben und nur einen individualistischen Mantel erhalten, zeigt sich deutlich, daß die vermeintliche Abkehr Schnitzlers und seiner Generation vom Liberalismus nur eine Flucht vor der rauhen Wirklichkeit in den Tempel der Kunst darstellt, der jedoch ganz gegen ihren Willen sicher auf liberal-idealistischen Fundamenten steht. Von dieser hohen Warte aus stimmen sie ein in die allgemeine Liberalismuskritik, in einen romantischen Antikapitalismus, der teilweise die totale Ablehnung jeglicher ökonomisch oder materiell orientierter Lebenskonzeption einschließt. Dieser weltferne, rein geistige Standpunkt kann nur dann Verständnis finden, wenn man sich in der historischen Retrospektive vergegenwärtigt, daß diese Dichter und Literaten die wahren antagonistischen Kräfte der Gesellschaft

108) Dazu schreibt Hermann Broch: "Das Bürgertum jener Epoche war in seiner soliden Arbeitsamkeit durchaus keine leisure class, wie es der Feudaladel unzweideutig war. (...) Sie waren eine glückliche Mischung von ruhiger Arbeit und leicht hedonistischer Genießerfreude, nicht ganz ethisch, nicht ganz ästhetisch, (...) in erster Linie Publikum". in:H.Broch, "Hofmannsthal und seine Zeit",München 1964 S.85 f.

109) Diese Bezeichnung prägen Janz/Laermann ("Arthur Schnitzler. Zur Diagnose des Wiener Bürgertums im Fin de Siècle", Stuttgart 1977, S.27). Sie nennen als Kennzeichen: soziale Indetermination, Handlungsunfähigkeit und Langweile. Vom Standpunkt eines solchen Jugendlichen, für den die materielle Frage als drängendes Existenzproblem unbekannt ist, ist die Beurteilung der Vätergeneration nach ästhetischen Kriterien unter gleichzeitiger Verkennung derer wirtschaftlichen und kulturellen Aufbauleistung zu verstehen.

nicht erkennen können[110] und daher die Sünden der Väter gegen ihre eigenen Normen[111], die vom den Söhnen noch ästhetisch überspitzt werden, als die eigentlichen Ursachen ihrer Lebenskrisen und des politischen Niedergangs der eigenen Gesellschaftsgruppe ansehen.

110) Das weitgehende Unverständnis, das die Autoren des Jung-Wien Kreises gegenüber gesellschaftlichen Prozessen und Sachverhalten aufbringen, ist gut dokumentiert. Besonders eindrucksvoll zeigt sich das Phänomen bei Hofmannsthal. In seinem Briefwechsel mit dem jungen Schiffsoffizier Edgar Karg von Bebenburg (Hugo von Hofmannsthal - Edgar K.von Bebenburg.Briefwechsel", hrg.v.Mary E. Gilbert, Frankfurt/M. 1966) interessiert dieser sich plötzlich für Politik und die Arbeiterbewegung und fragt brieflich bei Hofmannsthal an:"Kannst du mir in ein paar Sätzen eine Disposition machen über diese Bewegung. - Wo sie ihren Ursprung hat, warum sie entstehen mußte, was für ein Interesse manche Menschen haben, sie zu fördern und manche sie zu unterdrücken"(S.79). Die Antwort Hofmannsthals ist aufschlußreich: "Über diese Dinge, was man so gewöhnlich die soziale Frage nennt, hört man recht viel reden", aber was sie "'wirklich' ist, weiß wohl auch niemand, weder die drin stecken, noch gar die 'oberen' Schichten". Die Probleme der Arbeiterbewegung erscheinen ihm "so entfernt und unlebendig, wie wenn man durch ein Fernrohr von ganz weit einer Gamsherde grasen zusieht; es kommt einem gar nicht wirklich vor.(...) Das Volk kenne ich nicht. Es gibt, glaub ich, kein Volk, sondern (...) nur Leut"(80). Diese Position ist sicherlich extrem und kann so nicht bei Schnitzler festgestellt werden, der gesellschaftliche Mißstände in der Satire darstellt und kritisiert. Doch gelingt es ihm nicht, diese kritische Potenz über seinen großbürgerlichen Horizont hinaus zu bewahren. Er greift nur Sachverhalte auf, die ihn direkt berühren. Darüber hinausführende Probleme sind ihm ähnlich fremd wie Hofmannsthal. Dies zeigt sich in seiner klischeehaften und idyllisierenden Darstellung der von Arbeitern und Kleinbürgern bewohnten Wiener Vorstadt als "kleine Welt"("Das dramatische Werk", Bd.1,"Anatol",S.43). In dieser kleinen Welt sind die Menschen "herzlich und wahr"(ebd.48), dort kann der Ästhet Anatol "zuweilen glücklich sein"(47) und sich "geborgen" ("Liebelei",ebd.S.252) fühlen. Dieser verniedlichten Idylle der Arbeiterwelt entspricht als Gegengewicht der negative Affekt gegen den liberalen Geschäftsmann, der von dem Fabrikanten Hofreiter in "Das weite Land" dargestellt wird.

111) Die Kritik Schnitzlers an der Vätergeneration, nämlich "Mangel an eigentlichem Sinn für Wahrheit"(JiW 326) und zu starke Ausrichtung auf äußere Ehren, ist letztlich ein moralisierendes Einstimmen in ein allgemeines antiliberales Konzert. Dabei wäre Schnitzler wahrscheinlich selbst seinem Verdikt gegen die väterliche Vorliebe für "sichtbaren Erfolg und äußere Ehren"(JiW 44) zum Opfer gefallen, wenn man der Beschreibung Heinrich Manns Glauben schenken darf:"Er liebte den Ruhm. Wenn er sich einen 'sehr bekannten Autor' nannte, empfing seine Stirn einen Strahl der Unsterblichkeit",(in: "Ein Zeitalter wird besichtigt",Düsseldorf 1974,S.237).

3.3.3. Krisenbewußtsein als Strukturmerkmal des liberalen Bürgertums um 1900

3.3.3.1. Carl E. Schorske: "Politik und Psyche"

Die Darstellung von Schnitzlers Genese zeigt unverkennbar den Einfluß übergeordneter gesellschaftlicher und politischer Entwicklungen auf das Individualschicksal. Ob dieser Einfluß primäre oder nur periphere Bedeutung hat, ist umstritten. Angesichts der Parallelitäten der Jung-Wiener auf literarischem Gebiet und hinsichtlich der sozialen Herkunft ist m.E. die Berechtigung einer literarhistorischen Krisentheorie, wie sie von C.E. Schorske[112] im Umriß entfaltet wird, nicht zu negieren.
Seiner Untersuchung nach hat der 1873 einsetzende Niedergang des politischen Liberalismus "psychologisch tiefgreifende Auswirkungen"[113], was besonders in der großbürgerlichen Hinwendung zu Kultur und Kunst als Kompensationsformen politischer Marginalisierung deutlich werde. Die Liberalen hätten zwar durch Ratio, Wissenschaft und Geschäftssinn in Bildungssystem, Bürokratie und Wirtschaft eine enorme gesellschaftliche Machtstellung erreicht, doch sei es ihnen nie gelungen, eine breite demokratische Basis für sich zu gewinnen. Die politische Zusammenarbeit mit der Aristokratie habe eine Annäherung auf kulturellem Gebiet nach sich gezogen und eine fast vollständige Übernahme der von der Aristokratie überlieferten Traditionen, was eindrucksvoll in der großbürgerlichen 'Hofhaltung' und den architektonischen Schönheitsidealen der wirtschaftlichen Emporkömmlinge zum Ausdruck komme.
Auf dem Kultursektor zeigt sich bald eine totale großbürgerliche und damit stark jüdische Dominanz, da sich der ökonomisch stagnierende Adel aus seinen Mäzenatenverpflichtungen weitgehend zurückzieht. Diesen Vorgang versteht Schorske als "Surrogatform der Assimilierung an die Aristokratie"(371), zumal die Assimilation in anderen Gesellschaftsbereichen nur schwer möglich gewesen sei und auch nicht notwendig mit der Verleihung des Adelspatentes erreicht werden konnte, da der Zugang zum kaiserlichen Hof weiterhin den alten Adelsfamilien vorbehalten

112) C.E.Schorske,"Schnitzler und Hofmannsthal.Politik und Psyche im Wien des Fin de Siecle", in:Wort und Wahrheit, 1962,H.5, S.367-381
113) ebd.,S.369.Im folgenden stehen die Seitenangaben in Klammern im laufenden Text.

bleibt. Den Liberalen bleibt im Zuge ihres politischen Niedergangs jedoch ihre ökonomische Basis sowie die Dominanz in Kultur und Kunst erhalten, die ihnen von der "kulturfeindliche(n) Masse"(369) nicht streitig gemacht werden können. Während sie politisch an den Rand der Gesellschaft gedrängt werden, halten sie ihre mächtigen Positionen in Wirtschaft und Kultur, die seit jeher ihren gesamtgesellschaftlichen Führungsanspruch unterstrichen haben, der nun allerdings angesichts der disparaten Wirklichkeit mehr und mehr zum Paradoxon werde.
"The position of the liberal 'haute bourgeoisie' thus became paradoxical indeed. Even as its wealth increased, its political power fell away. Its preeminence in the professional and cultural life of the Empire remained basically unchallenged while it became politically impotent"[114]. Besonders die Kunst wird so zur "Fluchtmöglichkeit, eine(r) Zuflucht vor der unangenehmen Welt, der zunehmend bedrohlicheren Welt politischer Wirklichkeit. (...) Das Leben der Kunst bot Ersatz für das tätige Leben (...), je enger der politische Aktionsradius des Bürgertums zusammenschrumpfte"(371).
Das tradierte liberale Wertgebäude aus Rationalität, moralischem Gesetz und Fortschritt gerate für die junge Generation ins Zwielicht, was die Aufwertung der Kunst "vom Ornament zur Essenz"(372) begünstige. Der Effekt sei eine Ästhetisierung der Jugend und die Zurückdrängung praktischer Sinnhaftigkeit zugunsten von Genuß und Sensualismus. "Neither dégagé nor engagé, the Austrian aesthetes were alienated not from their class, but with it from a society that defeated its expectations and rejected its values. Accordingly, Young Austria's garden of beauty was a retreat of the 'beati possidentes', a garden strangely suspended between reality and utopia. It expressed both the self-delight of the aesthetically cultivated and the self-doubt of the socially functionless"[115].
Dieses Geschichtsbild belegt Schorske exemplarisch an den Beispielen Hofmannsthal und Schnitzler. Bei Schnitzler habe sich die Entfremdung von den eigenen Klassennormen vor allem an der Kluft zwischen Vater und Sohn gezeigt, an einer "tiefsitzenden Spannung zwischen seinem väterlichen Erbe an moralischen Werten

114) C.E.Schorske,"The transformation of the garden: ideal and society in Austrian literature", in: American Historical Review,72,1966/67,S.1283-1320, hier:S.1304
115) ebd.,S.1305

und seiner modernen Überzeugung, daß das Triebleben als fundamentale Bestimmung menschlichen Wohls und Wehes Anerkennung verlange"(372).
Seine Hinwendung zur Kunst habe zwischen dem aristokratischen Erbe der österreichischen Kultur, das als "in erster Linie ästhetisch"(370) und voll "sinnliche(r) Sensibilität"(372) beschrieben wird, und "der liberalen Kultur von Verstand und Gesetz"(370) stattgefunden und daher nur "ein äußerst unstabiles Kompositum ergeben"(370), und zwar "in einer säkularisierten, verzerrten, höchst individualistischen Form"(372). Der Druck der politischen Marginalisierung habe den im Keim vorhandenen "Narzißmus und (der) Hypertrophie des Gefühlslebens"(ebd) zur vollen Blüte verhelfen.
Kritisierbar an Schorskes Arbeit ist besonders die Beschreibung des Ästhetizismus als aristokratisches Erbe. Diese moralische Etikettierung scheint mir nicht angebracht zu sein. Die Desorientierung der großbürgerlichen Künstler des Fin de Siècle ist durch Verweis auf die Inflation der liberalen Werte und die daraus resultierende Störung der Adoleszenzphase weit schlüssiger begründet, weshalb Schorskes Spekulation über die ästhetische Dekadenz der Aristokratie und den Grad ihrer Einflußnahme auf assimilationswillige Künstler überflüssig ist. Ansonsten kann seine Analyse der Stellung der Autoren und der gesellschaftlichen Prozesse in Österreich-Ungarn um 1900 jedoch als zutreffend bezeichnet werden und sich auch auf weitgehende Bestätigung durch die zeitgenössische Darstellung von Stefan Zweig "Die Welt von gestern"[116] stützen.
Dennoch ist eine Überprüfung der individualpsychologischen Annahmen, nämlich der krisenhaften Reaktion und des Rückzugs auf ästhetische Kriterien angesichts gesellschaftlicher Veränderungen, im Rahmen eines sozialisationstheoretischen Hypothesensystems unerläßlich, um dem Vorwurf begegnen zu können, man habe sich vulgärpsychologischer Setzungen bedient, um den Ästhetizismus der Autoren zu erklären.
Dabei wird von der These ausgegangen, daß die Literatur Schnitzlers bis etwa 1900 seine verschleppte Adoleszenzkrise wiederspiegelt.

116) Frankfurt/M. 1977, 7. Auflage, hier besonders S.27ff.

3.3.3.2. Adoleszenzkrise und Identitätsbildung

Um die ungewöhnliche Entwicklung Schnitzlers zu erklären, kann auf eine sozialpsychologische Theorie von Rainer Döbert und Gertrud Nunner-Winkler[117] zurückgegriffen werden, die die erschwerte Identitätsbildung und eine verschärfte Adoleszenzkrise "in der irreversiblen Aushöhlung des Legitimationssystems"[118] der bürgerlichen Gesellschaft begründet sehen. Ihre Untersuchung zielt zwar auf die aktuellen Jugendbewegungen der Jahre um 197o, doch der Ansatz ist wegen seines gesamtgesellschaftlichen Bezugspunktes, der kapitalistisch organisierten bürgerlichen Leistungsgesellschaft, auch auf die Jahrhundertwende beziehbar.

Es werden zwei Grundzüge des bürgerlichen Legitimationssystems postuliert: die Wohlfahrtsthematik (48) und die Institutionalisierung von Fundamentalnormen (51), und zwar hinsichtlich der "Art der Verteilung (der) Güter und (der) Form der Interaktion der vergesellschafteten Subjekte"(ebd.).

Die Wohlfahrtthematik übt auf den materiell unabhängigen Schnitzler belegbar nie großen Einfluß aus, da sie "an Wert in dem Maße (verliert), in dem (...) ein weit über dem Existenzminimum liegender Lebensstandard zur Selbstverständlichkeit wird"(56). Schnitzlers Krise entzündet sich an der Konfrontation mit den liberalen Fundamentalnormen. Diese "im Slogan der Französischen Revolution (Freiheit, Gleichheit, Brüderlichkeit) auf einer vortheoretischen Ebene" prägnant zusammengefaßte Normenkomplex "formuliert den Kern des Legitimationsanspruches der bürgerlichen Gesellschaft"(51).

Kontrastiert mit der politischen Realität ergibt sich eine scheinbar paradoxe Situation: "die Fundamentalnormen formulieren Prinzipien, in denen eine gewaltfreie Interaktion anvisiert wird; gleichzeitig sollen sie zur Legitimation von Herrschaft herangezogen werden – eine außerordentlich prekäre Konstellation"(52). Die Erkenntnis dieses teilweisen Widerspruchs in sich selbst löse besonders bei Jugendlichen und Adoleszenten Krisen aus, da sie "aufgrund ihrer entwicklungspsychologisch bedingten Reifungskrise sich vor die Aufgabe gestellt sehen, in der Auseinandersetzung mit den überlieferten Traditionen eine eigene Definition ihrer Identität zu erarbeiten"(60).

117) R.Döbert/G.Nunner-Winkler,"Adoleszenzkrise und Identitätsbildung...",a.a.O.,

Bei einer Diskrepanz zwischen Anspruch und Realität der tradierten Normen könne vermutet werden, "daß gerade bei dieser Altersgruppe die Auswirkungen der Legitimationskrise manifest werden"(ebd.), weil nach der Lösung von der elterlichen Autorität die angestrebte, "auf die Ebene des Gesamtsystems bezogene Neustabilisierung der Identität"(44) keine verbindlichen und glaubwürdigen Identifikationsangebote der Gesellschaft vorfindet und daher zu scheitern droht[119]. Besonders bei einer zeitlich ausgedehnten Phase der Freistellung innerhalb der Adoleszenz, etwa infolge einer langen Ausbildung, sei wegen der gezielten "Förderung kognitiver Fähigkeiten die Wahrscheinlichkeit, daß überlieferte Traditionen in ihrer Brüchigkeit durchsichtig werden"(61), wesentlich erhöht.
Die hier theoretisch fixierten allgemeinen und speziellen Rahmenbedingungen sind bei Schnitzler insgesamt nachweisbar. Seine Situation ist beschreibbar als die eines Adoleszenten, der erkennt, daß vorgegebene Fundamentalnormen unglaubwürdig sind und daher als Anhaltspunkte für eine die Grenzen der Gesellschaftsgruppe nicht sprengende Identitätsbildung wegfallen. Daher versucht Schnitzler seine Identität zunächst auf Ratio, Skeptizismus und Vernunft zu gründen, wobei das medizinische Wissen über die menschliche Psyche und Physis die Funktion einer theoretischen Ersatzplattform erhält.
Die positivistische Reduzierung der Außenwelt auf physische und psychische Gegebenheiten verschärft aber die Desorientierung, da auch die eigene Person unter dieser Perspektive reduziert und marginal erscheint. Die konsequente Ablehnung aller internalisierten moralischen Prinzipien weist nur den Weg in ein anakreontisches Genußleben. Döbert/Nunner-Winkler nennen mehrere Merkmale als charakteristisch für eine solche extreme Identitätskrise, die "in Form einer flexiblen personalen Identität"(67) auch die Gefahr birgt, daß die Restabilisierung nicht mehr erreicht werden kann:
a) "Das Verhalten (...) wirkt vormoralisch und situationsdeterminiert"(66).

118) Döbert/Nunner-Winkler,"Adoleszenzkrise...",a.a.O.,S.47.
Im folgenden stehen die Seitenangaben in Klammern im laufenden Text.

119) Auch Lothar Krappmann ("Soziologische Dimensionen der Identität",Stuttgart 1978,5.Aufl.)sieht die Problematik des Identitätsbildungsprozesses in dessen Abhängigkeit von "der Inkonsistenz der Normensysteme und den Widersprüchlichkeiten zwischen den Handlungskontexten in sozialen Systemen" (S.10).

b) "Die Instabilität (der) Ich-Grenzen bekundet sich in der kompensatorischen Übernahme extrem individualistischer Philosopheme (Existenzialismus,Ästhetizismus)"(66). "Orientierung an ästhetizistisch-individualistischen Werten"(67).
c) "Identitätsdiffusion"(etwa wie bei Kenistons "Alienated"[120]).

Daß Schnitzler einer solchen Identitätsdiffusion während der Studienzeit und der weiteren ärztlichen Ausbildung zumindest ziemlich nahe war, ist angesichts seiner autobiographischen Aufzeichnungen kaum zu bezweifeln. Die Ausweglosigkeit und unschöpferische Mechanik dieser Existenz wird jedoch bald unerträglich und auch reflektiert. Sein Lösungsversuch verbindet die psychologisch-positivistische Weltsicht mit der persönlichen Problembewältigungstradition der Tagebucheintragung: auf literarischem Weg beschreibt er die Probleme und skizziert negative und alternative Lebensformen. Dabei dient ihm das medizinisch-psychologische Wissen sowie die skeptizistische Denkweise als methodisches Gerüst und verhilft ihm zu einem charakteristischen Stil, der zur Grundlage seines Erfolgs beim bürgerlichen Publikum wird. Dieser Erfolg wiederum ist sowohl mit seinem psychologischen als auch materiellen Aspekt als Ursache für Schnitzlers "Restabilisierung auf postkonventioneller Ebene mit altruistisch-liberalistischen Wertorientierungen ohne radikale Politisierung (humanitär - individualistisch)" (67f.) anzusehen.

3.4. Imperialismus als Bedingung für den Impressionismus

Angesichts des bei Schnitzler festgestellten Verhältnisses zwischen Künstler und Gesellschaft soll eine vorsichtige Stellungnahme zu den oben (3.2.) angeführten Imperialismus/ Impressionismus Theorien versucht werden. Dabei können die Ansätze von Hamann/Hermand und Hauser vernachlässigt werden, da sie sich einerseits überwiegend auf andere Länder wie das Deutsche Reich oder Frankreich konzentrieren sowie von stark vereinfachten psychologischen Reaktionsweisen ausgehen, andererseits aber in der grundlegenden Konzeption ihres Geschichtsbildes vom Imperialismus um 1900 mit Diersch übereinstimmen.

120) K.Keniston,"The Uncommitted: Alienated Youth in American Society",New York 1965,Vgl.auch Döbert/Nunner-Winkler, "Adoleszenzkrise...",a.a.O.,S.66

Dierschs historische Analyse ist zwar in Details kritisierbar,
doch in dem für unsere Fragestellung wichtigen Punkt kommt er
zu dem gleichen Ergebnis wie der hier durchgeführte historische
Exkurs: er stellt die gesellschaftliche Marginalisierung des
österreichischen Großbürgertums als auslösenden Faktor für den
Impressionismus der Autoren fest.
Die Kritik soll hier an der entscheidenden Frage einhaken, ob
nämlich diese Marginalisierung (und damit die aus ihr resultierende Literatur) als notwendig oder nur hinreichend bedingte
Folge des Imperialismus einzuschätzen ist. Diersch betont die
Notwendigkeit dieser Entwicklung, weil er sie vor dem Hintergrund des Klassengegensatzes im sich zuspitzenden Kapitalismus
sieht, während ich meine, daß die Marginalisierung des Bürgertums zwar hinreichend, aber nicht notwendig durch den Imperialismus bedingt ist, zumal wenn man von dem auch bei Diersch
zugrunde liegenden marxistischen Imperialismusbegriff ausgeht,
der in dieser höchsten Stufe des Monopolkapitalismus den Keim
des historisch notwendigen Niedergangs des Kapitalismus sieht.
Meines Erachtens ist die gesellschaftliche und politische
Agonie des österreichischen Liberalismus nicht als Produkt
kapitalistischer Fäulnis und des zwangsläufigen Niedergangs
der Kapitalistenklasse beschreibbar, sondern eher als Ausdruck
der "allgemeinen Suche nach dem Sündenbock"[121] während der
wirtschaftlichen Depressionsphase nach 1873, als die die
politische Macht ergreifenden Parteien ihr Selbstverständnis
in erster Linie in der negativen Abgrenzung zum politischen
und ökonomischen Liberalismus definieren.
Die Wahlrechtsreformen und die Sozialgesetzgebung, die faktisch
die Marginalisierung besiegeln, werden nicht vom Proletariat
gegen eine sieche Kapitalistenklasse durchgesetzt, sondern sie
sind ein antiliberaler Schachzug der Sozialkonservativen[122],
um in der modernen industriellen Gesellschaft das Ideal und
die "Herrschaftsstruktur der vorindustriellen Vergangenheit
in abgewandelten Formen zu neuer Blüte"[123] zu bringen und so

121) H.Rosenberg,"Große Depression...",a.a.O.,S.64

122) Die Entwicklung im Deutschen Reich verläuft demgegenüber
grundverschieden. Dort wird das Großbürgertum von den
Konservativen nicht bekämpft, sondern "im Kampf gegen die
(...) Arbeiterbewegung wuchsen Großbürgertum und Adel
über ihre wirtschaftspolitischen Gegensätze hinweg zu
einer Führungsschicht zusammen" (K.E. Born:"Der soziale und
wirtschaftliche Strukturwandel Deutschlands am Ende des
19. Jahrhunderts", in: H.U. Wehler:"Moderne deutsche Sozialgeschichte", Köln 1976, &. Auflage, S. 283)

"durch substantielle Zugeständnisse die christlich-demokratischen
wie die sozialdemokratischen Bestrebungen von oben aufzu-
fangen"(251). Ihre Hoffnung, die im Kleinbürgertum und in
der Industriearbeiterschaft sich regende Emanzipationsbe-
wegung an das "Gängelband der privilegierten Spitzenschichten
der alten sozialen Hierarchie in ihrem Kampf (...) gegen die
so verhaßt gewordene liberal-kapitalistische, deutsch-jüdische
Plutokratie"(ebd.) nehmen zu können, erweist sich jedoch als
illusionär. Die Zugeständnisse, etwa die Wahlzensus-Senkung
von 1882, beschleunigen vielmehr eine Entwicklung, der die
von traditionellen Honoratiorenparteien getragene sozialkon-
servative Taaffe-Regierung 1893 schließlich selbst zum Opfer
fällt: die Verbreiterung der sozialen Basis der antiliberalen
Bewegung läutet die Zeit der Massenparteien in der öster-
reichischen Politik ein.
An dieser organisierten Masse hat jedoch die sozialdemokratische
Industriearbeiterschaft einen im Vergleich zur deutschen
Sozialdemokratie geringen Anteil, was der marxistischen Krisen-
theorie widerspricht, nach der das Industrieproletariat auf
dem Höhepunkt der Unterdrückung und Ausbeutung den offenen
Klassenkampf aufnimmt und so die Marginalisierung des Bürger-
tums bewirkt. Am österreichischen Beispiel läßt sich vielmehr
zeigen, daß die organisierte Arbeiterklasse zwar synchron zur
Blütezeit des Liberalismus einen "ruckartigen Auftrieb"(230)
erlebt, daß der wirtschaftliche Abschwung nach 1873 jedoch
einen "viel intensiveren Rückschlag in der sozialdemokratischen
Arbeiterbewegung"(231) auslöst und ihre Aktionskraft in
"defensive(n) Interessenkämpfe(n) um die Arbeits- und Lohn-
bedingungen"(ebd.) bindet. Die treibende politische Kraft
bei den neuen Massenparteien ist dagegen zweifellos klein-
bürgerlich und agrarisch orientiert. Die Dominanz und Durch-
schlagskraft ihrer Interessenvertretung ist an den Reformen
des "Eisernen Rings" ablesbar:
- Die Senkung des Wahlzensus gibt der Kleingewerbebewegung
 faktisches politisches Gewicht[124].

123) H.Rosenberg,"Große Depression...",a.a.O.,S.249. Im folgen-
 den stehen die Seitenangaben in Klammern im laufenden Text.

124) Die Industriearbeiter erlangen das Wahlrecht erst 1896;
 von den 72 Sitzen in der neuen fünften Kurie können die
 Sozialdemokraten 1898 nur 15 gewinnen.

- Ihre beharrliche Agitation vermag "die staatliche Beschränkung der Gewerbe- und Handelsfreiheit, des offenen Wettbewerbs und des freien Arbeitsvertrags durch die Wiederherstellung des Zunftwesens und des sogenannten Befähigungsnachweises mit der Revision des österreischen Handelsrechtes in den Jahren 1883 und 1885 durchzusetzen. Dazu treten noch andere Maßnahmen, zu denen namentlich auch die Nichtausdehnung der Arbeiterschutzgesetze auf das Kleingewerbe gehörte" (237 f.)[125].

Die Marginalisierung des österreichischen Großbürgertums ist also in erster Linie nicht auf ihren klassisch-marxistischen Klassengegensatz zum Proletariat und der Industriearbeiterschaft zurückzuführen, sondern auf eine kleinbürgerlich-agrarische Massenbewegung mit teilweise reaktionärer Zielsetzung und polemischer Praxis. Der darin enthaltene antisemitische Aspekt ist belegbar ein wichtiges Moment für Schnitzlers Desorientierung und fehlt der sozialdemokratischen Agitation. Überdies formieren sich die Sozialdemokraten erst 1889 wieder zu einer einheitlichen politischen Kraft, also zu einem Zeitpunkt, als die Adoleszenzkrise Schnitzlers sich bereits zu konsolidieren beginnt und von ihm schon literarisch reflektiert wird.

Wegen der historischen Faktizität der liberalen Marginalität zur Zeit des klassischen Imperialismus in Österreich kann dieser als hinreichende Bedingung für die aus der Marginalisierung resultierende Literatur angesehen werden. Da aber keine notwendige Bedingtheit feststellbar ist[126], scheitert die eindeutige Bestimmung des Impressionismusbegriffs als literarhistorische Bezeichnung der Literatur einer von der aufstehenden

125) Rosenberg betont ("Große Depression...",a.a.O.,S.238, Anmerkung 219) ausdrücklich, daß das reichsdeutsche Gegenstück zu dieser Kleingewerbe-Gesetzgebung den (teilweise reaktionären) Interessen der Kleinbürger nicht in dem österreichischen Ausmaß entgegenkommt.

126) Auch wenn man Dierschs marxistisches Imperialismusverständnis als der notwendigen Bedingung des Klassenkampfes und des sozialistischen Sieges akzeptiert, ergibt sich keine notwendige Bedingtheit der bürgerlichen Marginalität durch den Imperialismus, da diese nicht von der den Klassenkampf tragenden Arbeiterklasse ausgelöst wird. Ihre wahren Auslöser, die Kleinbürger, passen nicht recht ins marxistische Weltbild und werden daher schon von Engels als "mittelalterliche, untergehende Gesellschaftsschichten" beschrieben, die die wahre Sachlage der modernen Gesellschaft, "die wesentlich aus Kapitalisten und Lohnarbeitern besteht", verfälschen (Brief vom 19.4.1890 an Isidor Ehrenfreund,in:Marx, Engels u.a.,"Zur deutschen Geschichte",Bd.2,2,Berlin(O) 1954,S.1121

revolutionären Arbeiterklasse verschreckten und ästhetisierten
Bürgerklasse im Zeitalter des Imperialismus.
Da auch Diersch das Fehlen eines revolutionären Proletariats
als empfindlichen Mangel empfindet, konstruiert er als Hilfs-
größe eine vom imperialistischen Monopolkapitalismus ausgehende
Entfremdung, von der die Autoren ergriffen werden und die das
impressionistische Element ihrer Literatur bestimmt.
Daher muß zur endgültigen Beurteilung des Impressionismus-
begriffs bei Diersch auch diese von ihm postulierten erkenntnis-
theoretischen Auswirkungen des Imperialismus auf die Künstler
erörtert werden. Dies wird im folgenden Kapitel geschehen.

4.0. Der philosophisch-erkenntnistheoretische Aspekt des Impressionismusbegriffs

Der philosophisch-erkenntnistheoretische Aspekt des Impressio-
nismusbegriffs hat die Frage nach der Erkennbarkeit der Welt
und dem Verhältnis zwischen Subjekt und Objekt zum Thema.
Auf diesen Aspekt des literarischen Impressionismusbegriffs
übt Hermann Bahr nachhaltigen Einfluß aus, der für die Sekun-
därliteratur die wesentlichen Bahnen vorzeichnet, in denen die
Diskussion verläuft. Den besten Beweis für seinen Einfluß
liefert die Studie von Diersch, in der Empiriokritizismus und
Impressionismus unter ständigem Bezug auf Bahr aufs engste
verflochten gesehen werden. Für den malerischen Impressionismus
existiert kein konsistentes philosophisch-erkenntnistheoretisches
Manifest, weshalb eine kurze Grundlegung hier vorangeschickt
und im direkten Vergleich mit Bahrs Position noch konkretisiert
wird. Der Vergleich der erkenntnistheoretischen Dimension des
malerischen Impressionismusbegriffs mit der Position Bahrs ist
m.E. notwendig, da Bahr selbst ausschließlich auf diesen rekur-
riert und einen literarischen Impressionismus nirgends speziell
erläutert.
Inwiefern der philosophisch-erkenntnistheoretische Gehalt der
verschiedenen auf Literatur bezogenen Impressionismustheoreme
auf die Literatur der Jahrhundertwende anwendbar bzw. an ihr
verifizierbar ist, soll schließlich am Beispiel Schnitzler
überprüft werden.

4.1. Die malerischen Impressionisten

Die erkenntnistheoretische Grundlage der malerischen Impressionisten beruht auf der Einsicht, daß die subjektive Alltagsvisualität stets von Hintergrundwissen beeinflußt wird, weshalb eine auf ihr beruhende Kunst nicht die tatsächliche Erscheinungsform der Dinge wiedergibt. Zur Erklärung der 'wirklichen' Erscheinung verweisen die Impressionisten darauf, daß alle Komponenten eines Eindrucks als Funktionen des Lichts darstellbar sind, welches nie konstant sei, sondern je nach Zeit und wechselndem Standort des Betrachters ständig differiere. Eine wirklichkeitsgetreue Abbildung erhalte man daher nur, wenn man sich bemühe, einen Eindruck nur einen Augenblick auf sich einwirken zu lassen und ihn dann, in dieser möglichst noch uninterpretierten Form, auf der Leinwand festzuhalten. Den Impressionisten ist also klar, daß die von der klassischen Epigonenmalerei als wahr und wesentlich gezeigte Wirklichkeit dies nicht ist, da sie die neuen optischen Erkenntnisse nicht berücksichtigt und daher lediglich zur Abspiegelung und Reproduktion klassizistischer Schönheitsideale gelangt.

Wie diese Untersuchung schon gezeigt hat, wird Impressionismus aber nicht überall als eine objektivistisch-wissenschaftliche Malrichtung verstanden, sondern als Ausdruck eines gesteigerten Subjektivismus. Dieses Verständnis, das auch den literarischen Parallelbegriff entscheidend prägt, wird nicht nur von dem vorläufig noch auszuklammernden Bahr, sondern auch von Teilen der kunsthistorischen Forschung gefördert.

Als Beispiel ist der Kunsthistoriker Richard Hamann zu nennen, der schon 1907[1] und 1960 gemeinsam mit Jost Hermand[2] wichtige und nachhaltige Anstöße für das literaturwissenschaftliche Impressionismusverständnis gegeben hat. In seinem rein kunstgeschichtlichen Lebenswerk "Geschichte der Kunst"[3] analysiert er als hervorstechendstes Kennzeichen des Impressionismus, daß "man einfach die Frauen und den Verkehr mit Frauen, die keine andere Bestimmung haben, als der Sinnenfreude zu dienen, d.h. Halbwelt in irgendeiner Form, zum Gegenstand des Bildes

1) R.Hamann,"Der Impressionismus in Leben und Kunst",a.a.O.,
2) R.Hamann/J.Hermand,"Epochen deutscher Kultur von 1870 bis zur Gegenwart", Band 3:"Impressionismus",a.a.O.
3) "Geschichte der Kunst. Von der altchristlichen Zeit bis zur Gegenwart",Berlin(O) 1957,(erste Auflage 1932)

wählt"[4], und zwar "nicht mehr wie Gavarni[5] als arme, elende
Geschöpfe, (...) sondern ohne jeden moralischen Beigeschmack
als Geschöpfe der Lust"[6]. Die Lebensfreudigkeit dieser Kunst
werde noch durch die Aufhellung der impressionistischen Palette
unterstrichen.
Vom diesem Vorverständnis ausgehend, das nicht das Erkenntnisinteresse der Maler berücksichtigt, sondern auf dem persönlichen Eindruck Hamanns von den Bildern und Motiven der Impressionisten basiert, sieht er in der "Olympia" Manets "ein Geschöpf der Zeit, sie hat die Beine fest übereinandergelegt, und sie hat gerade noch soviel an,(...) daß die Nackheit als gewerbsmäßige und aufreizende Absicht erfasst wird"[7].
Diese nach Hamanns eigener Impressionismusdefintion impressionistisch-subjektivistische Betrachtungsweise kann keinen Anspruch auf Angemessenheit stellen und läßt das künstlerische Ziel der Maler ganz außer acht. Die daraus resultierende Fehleinschätzung läßt sich am Beispiel Cézanne anschaulich belegen.
Hamann schreibt über ihn: "Von allen Malern dieser Zeit bewahrt also Cézanne am meisten Freiheit den Objekten gegenüber
(...) und benutzt sie für seine produktive, malerische Bildanlage"(821). Diese Anlage wurzele in der "Sinnlichkeit der Bildauffassung, (der) dekorativen Anlage und (der) Farbigkeit der Oberfläche"(823) von Rokoko und Barock, habe aber "in der Verselbständigung der Bildwerte und dem freien produktiven Schalten mit den Naturelementen"(822) die "Befreiung zur reinen Oberflächenkunst"(823) erbracht. Man kann also der Darstellung Hamanns entnehmen, daß Cézanne derjenige Impressionist ist, der seine Bilder am stärksten subjektiv prononciert.
Diese Einschätzung deckt sich aber nicht mit dem Selbstverständnis Cézannes und seiner Definition seiner Kunst: "Meine Methode ist der Hass gegen das Phantasiegebilde, sie ist Realismus, aber ein Realismus (...) voll von Größe, der Heroismus des Wirklichen"[8]. Cézanne sagt: "Ich habe die Natur

4) R.Hamann,"Geschichte der Kunst...",a.a.O.,S.814
5) Paul Gavarni,Zeichner und Karikaturist (1804 - 1866)
6) R.Hamann,s.o.,S.814 f.
7) ebd.,S.816. Im folgenden stehen die Seitenangaben in Klammern im laufenden Text.
8) Joachim Gasquet,"Cézanne (Gespräche)",Reinbek 1957, hier zitiert nach Walter Hess,"Dokumente zum Verständnis der modernen Malerei",Reinbek 1960, 5.Aufl.,S.17

kopieren wollen, es gelang mir nicht, von welcher Seite ich sie auch nahm. Aber ich war mit mir zufrieden, als ich entdeckt hatte, daß man sie durch etwas anderes repräsentieren muß, durch die Farbe als solche. Man muß die Natur nicht reproduzieren, sondern repräsentieren. Wodurch? Durch gestaltende farbige Äquivalente"[9]. Diese Zitate zeigen, daß es Cézanne nicht um die Verwirklichung von Subjektivismus geht, sondern um einen Realismus, der nicht durch gegenständliche Malerei, sondern durch Rekurs auf Optik und Farbenlogik zu erreichen ist.
Seine eigenwillige Weiterentwicklung der Farbenlehre zu einer Kunst als "Harmonie parallel zur Natur"[10] gipfelt in dem Satz: "Die Farbe ist biologisch, (...) sie macht allein die Dinge lebendig"[11]. Das bedeutet zwar eine idealistische Sprengung der wissenschaftlich-rationalen Grundsätze des Impressionismus, kann deren Vaterschaft aber nicht verleugnen. Diesen Sachverhalt seiner persönlichen künstlerischen Weiterentwicklung nach 1885 meint Cézanne, wenn er schreibt: "Der Impressionismus ist die optische Mischung der Farben, wir müssen darüber hinausgelangen"[12]. Doch auch diese individuelle Abwendung Cézannes vom Impressionismus zielt nicht auf Subjektivismus, sondern auf Erfassung einer geheimnisvollen Wesensheit der Farben, womit er das Gebiet des wissenschaftlichen Positivismus verläßt. "Ich stelle mir die Farben bisweilen vor als große Noumena, leibhaftige Ideen, Wesen reiner Vernunft. Ich denke an nichts, wenn ich male, ich sehe Farben, sie ordnen sich, wie sie wollen, alles organisiert sich, die Bäume, Felder, Häuser, durch Farbflecken. Es gibt nur noch Farben und in ihnen Klarheit, das Sein, welches sie denkt"[13].
Die Impressionismuseinschätzung Hamanns findet in der kunstgeschichtlichen Literatur nur wenige Nachahmer. Schon früh haben andere Kunsthistoriker, die durchaus nicht zur modernistischen Avantgarde gehören, eine realistischere Position bezogen. Sogar die deutsch-nationalistische "Einführung in die moderne Kunst" von Fritz Burger[14], die ihre Aufgabe darin

9) Maurice Denis,"Cézanne", aus:Derselbe,"Theories",Paris 1920, hier zit. nach W.Hess,"Dokumente...",a.a.O.,S.17
10) J.Gasquet, zit. nach W.Hess,"Dokumente...",a.a.O.,S.19
11) ebd.S.17 12) ebd.,S.17
13) ebd.,S.20
14) Berlin-Neubabelsberg 1917

sieht, "die geschichtliche Tatsache" darzustellen, "daß Deutschland und seine Kunst in den Mittelpunkt der modernen Kunstbewegung führend getreten ist"[15], räumt auf einer polemischen Grundlage die rationalistische Basis des französischen Impressionismus ein. Burger geht davon aus, daß "der Hang zur Systematisierung, die Freude an der Klarheit und Logik (...) das auszeichnende Merkmal des französischen Denkens"[16] ist. "Das Denken und Schaffen des Franzosen ist rationalistischer Natur, aber dieser Rationalismus ist ihm künstlerisches Lebensprinzip", so daß Burger zu dem Schluß kommt, daß "das Akademische ein Grundzug der französischen Kunst"(ebd.) ist. Der Impressionismus erweise sich daher als französische Kunstform par exellence, da er "auf einer dogmatischen Lehre vom 'Sehen' und den optisch-physiologischen Gesetzen der Lichtbrechung und damit auf einer naturwissenschaftlichen Lehre aufgebaut"[17] sei.
Kurz darauf (1920) stellt Georg Marzynski in seinem vielbeachteten Aufsatz "Die impressionistische Methode"[18] ebenfalls klar, was unter Kunstwissenschaftlern im wesentlichen unstrittig ist, daß nämlich die malerischen Impressionisten keine Subjektivisten, sondern Objektivisten sind. Als die Merkmale ihrer Methode führt er an:
1.) Die Unterdrückung der Gedächtnisfarbe, die nicht der Wirklichkeit entspreche, sondern "Erzeugnis der Erfahrung"[19] sei.
2.) Die Entwicklung "eine(r) bestimmte(n) Art des 'flüchtigen Hinsehens'"[20], durch die der Zugang zur wirklichen Farbe ermöglicht werden soll und die verbunden ist mit einer "besondere(n) Einstellung, nämlich durch Sammlung der Aufmerksamkeit die bloße Farbigkeit der Erscheinung, ein seltsam zurückhaltendes Sehen, das sozusagen an der farbigen Oberfläche als bloßer farbiger Fläche haften bleibt und sie von den Gegenständen ablöst"(ebd.).

15) F.Burger,"Einführung...",a.a.O.,S.VII,
16) ebd.,S.43 17) ebd.,S.92
18) in: Zeitschrift für Ästhetik und Allgemeine Kunstwissenschaft, hrg.v.Max Dessoir,Bd.14,Stuttgart 1920,S.90 - 94
19) ebd.,S.90 20) ebd.,S.91

Marzynski vergleicht den impressionistischen Maler mit dem
herkömmlich bekannten Maler. Der letztere "geht auf die Erzeugung einer Illusion aus, sein Bild ist ein zweidimensionales, farbiges Reizsystem, das mit Hilfe eines eigentümlichen Täuschungsmechanismus den Eindruck einer gegenständlich-dreidimensionalen Welt erregt. Der Impressionist hingegen ist ein abmalender Maler, er gibt einfach wieder, was er sieht"[21].
Der Unterschied zwischen Impressionismus und herkömmlicher Kunst ist also der zwischen "sachlicher Malerei und Illusionsmalerei"[22]; während die letztere stets 'ad hominem' malt, ist der Impressionismus stets 'ad rem' orientiert.
Diese Einschätzung setzt sich auch in neueren kunsthistorischen und -theoretischen Veröffentlichungen fort. John Russell schreibt in seiner Seurat-Monographie[23]: "Er (nämlich Seurat,RW) lebte in einer Zeit, in der die Idee der wissenschaftlichen Genauigkeit im Begriff war, sich gegen die Vorstellung von der romantischen Eingebung durchzusetzen; und daher studierte er (...) vor allem die theoretische Literatur über die Farbenlehre, die damals in zahlreichen Schriften behandelt wurde, und die Möglichkeit, so etwas wie eine Grammatik und Syntax der optischen Phänomene festzulegen"[24].
Dieses wissenschaftliche Zeitalter habe in der impressionistischen Malerei seinen adäquaten Ausdruck gefunden. Als Beleg führt Russell einen Aufsatz des Pariser Kunstkritikers Felix Fénéon an, der anläßlich der letzten Impressionisten-Ausstellung 1886 in der "Vogue" erscheint und von Seurat gegengelesen wird, was sicherstellt, daß damit eine von den Künstlern inhaltlich akzeptierte Darstellung vorliegt: "Von Anfang an hatte die Bemühung um Wahrhaftigkeit bei den impressionistischen Malern dazu geführt, daß sie sich auf eine direkt beobachtende Darstellung des modernen Lebens und auf eine direkt schildernde Wiedergabe der Landschaft beschränkten; und aus demselben Grund hatten sie die Gegenstände in wechselseitigem Zusammenhang gesehen, ohne farbliche Eigenexistenz, und jeweils einbezogen

21) G.Marzynski,"Die impressionistische Methode",a.a.O.,S.93
22) ebd.,S.94
23) John Russell,"Seurat",Darmstadt 1968
24) ebd.,S.55f.

in die Lichtverhältnisse der Nachbargegenstände; (...) Daher machten die genannten Maler Farbangaben mit unvermischten Einheiten und überließen es den Farben, (...) aus der Distanz betrachtet, sich wieder zu vereinigen; (...) ja, manchmal wagten sie sogar, auf Modellierung völlig zu verzichten; reines Sonnenlicht wurde auf ihren Leinwänden festgehalten"[25].
Sogar die Genese des folgenden Symbolismus ist ein Indiz für das Objektivitätsstreben der Impressionisten und für die Tatsache, daß sie als Objektivisten rezipiert werden. Ein Zeitgenosse erklärt die Hinwendung zum Symbolismus folgendermaßen: "Wir hatten mehr als genug (...) von der sogenannten Wahrheit... und von der blenden Farbe, mit der man uns hatte verblüffen wollen...Ein wahrer Durst nach Träumen, Emotionen und Poesie erfaßte uns"[26].
In der modernen Veröffentlichung zur Farbtheorie von Hans J. Albrecht[27] erscheint die kausale Bedeutung wissenschaftlicher Erkenntnisweise für die Impressionisten als so selbstverständlich, daß ihre Erwähnung in die Einleitung verbannt wird: "Auf der Grundlage des Komplementärgesetzes und der theoretischen Ausweitung, die der französische Chemiker Chevreul (...) geschaffen hat, entstehen in den Ländern, wo die Sonne ihre volle Kraft zeigen kann, (...) die ersten malerischen Zeugnisse für die neue Sehweise. Das Bewußtsein der spektralen Natur des Lichtes, die jede farbige Erscheinung bedingt, bildet den Hintergrund für die impressionistische Malerei"[28].

Man kann also zusammenfassen, daß die Erkenntnistheorie der Impressionisten die Subjekt-Objekt-Beziehung zwischen Maler und Motiv nicht negiert, da sie gar nicht im Zentrum des Interesses der Maler steht. Die Außenwelt ist für sie objektiv existent und der vernunftbegabte Mensch zu ihrer Erkenntnis fähig. Aber inspiriert durch physiologische Entdeckungen über die menschliche visuelle Perzeption und durch optische Erkenntnisse über das Wesen des Lichts und den Spektralcharakter der Farben finden sie eine revolutionär neue Ausgangsbasis ihrer Kunst: der Betrachter nimmt nicht Gegenstände und Formen wahr,

25) J.Russell,"Seurat",a.a.O.,S.181
26) zit.nach Russell,s.o.,S.40
27) H.J.Albrecht,"Farbe als Sprache",Köln 1974
28) ebd.,S.14, Vgl. auch S.163 (Wichtigkeit Chevreuls).

sondern seine Netzhaut empfängt nur sich ändernde Lichtreize, die erst im Zusammenspiel mit den Empfindungen der übrigen Sinnesorgane und den vom Verstand verarbeiteten Erfahrungswerten im Kopf gegenständliche Formen annehmen, wobei jedoch oft die tatsächlichen visuellen Befunde verfälscht werden. Die Impressionisten meinen also, den objektiven, nämlich empirischen Zugang zu den Dingen gefunden zu haben, zumindest was deren optische Darstellung angeht. Das unvermeidliche subjektive Element ihrer Wirklichkeitswahrnehmung wird jedoch nicht schamhaft verschwiegen, sondern deutlich und bewußt in das Kunstwerk eingebracht, da ihnen eine strenge und dogmatische Kunsttheorie fern liegt. Pissarro schreibt, daß trotz der gruppenspezifischen Farb- und Lichttheorie "sich jeder von uns das (bewahrte), was allein zählt: die eigene Empfindung"[29]. So gibt es mehrere Bilderserien verschiedener Impressionisten, die zur gleichen Zeit und vom gleichen Standort das gleiche Motiv malen und doch zu recht unterschiedlichen, subjektiv geprägten Ergebnissen kommen[30]. Die Subjektivität wird von den Malern also nicht verleugnet, steht aber auch nie im Zentrum ihrer Malerei. Dort ist eher der objektivistische Wille, "das Vibrieren von Licht und Wasser, den Eindruck von Handlung und Leben wiedergeben zu können"[31]. Dies wird auch durch die Rezeption der Impressionisten von der wohlmeinenden Kunstkritik bestätigt, wo sie als Vertreter einer "künstlerisch radikalen Generation" dargestellt werden, als "wissenschaftlich gebildete Menschen, welche die Wahrheit und Exaktheit der Erfahrung lieben und die konventionelle 'Schönheit', das klassische Ideal (...) verabscheuen; sie tragen ausschließlich das Banner der Aufrichtigkeit und des Lebens"[32]. Die Tatsache, daß die sich streng logisch ausschließenden Gegensätze der Subjektivität und der Wirklichkeit des Gesamteindrucks die Impressionisten nicht irritieren, belegt ihr Desinteresse an starrer Dogmatik. Es ist nicht ihr Ziel, nach einer möglichst schlüssigen Erkenntnistheorie Kunst zu produzieren, sondern ihr Stil entwickelt sich als Folgeerscheinung des allmählichen Bekanntwerdens physiologischer und optischer Entdeckungen, stark geprägt durch die

29) zit.nach J.Rewald,"Geschichte des...",a.a.O.,S.166
30) Vgl. ebd.,die Abbildungen 94,95/96,97/112,113/117,118/ 134,135/ 154,155
31) ebd.,S.143
32) Paul Alexis,Artikel in "L'Avenir National"(1873),zit.nach J.Rewald,s.o.,S171

demonstrative Abkehr von der Salon-Kunst der Väter, die statt
einer Theorie als Maßstab fungiert, und gezeichnet von der
Zahl der individuellen Eigenarten und Temperamente.
Von einer konsistenten Philosophie oder Erkenntnistheorie
der Impressionisten kann man daher nur sehr bedingt sprechen,
da eine solche nie explizit entwickelt wird. Erst aus der
historischen Perspektive ist es möglich, bestimmte Entwicklungs-
linien nachzuzeichnen, die übergreifende Gültigkeit für die
ganze Gruppe haben. Dazu zählt aber weit eher die Suche nach
der unkonventionellen, "natürlichen" und "echten"[33] Wirkung,
nach der "elementaren Impression der Natur"[34], und nicht der
entschränkte Subjektivismus, den beispielsweise Hermann Bahr
in die Bilder hineinprojeziert.
Vielmehr muß auch nach Durchsicht einschlägiger kunstwissen-
schaftlicher Literatur festgestellt werden, daß die Vertreter
eines impressionistischen Subjektivismus, die sich in der mit
dem literarischen Impressionismusbegriff arbeitenden Literatur-
wissenschaft vornehmlich auf Bahr und Hamann stützen, keine
breite Zustimmung finden, sondern in der Kunstwissenschaft
eine eher marginale Position einnehmen, da das Bemühen der
Impressionisten um Objektivität allgemein nicht in Frage
gestellt wird.

4.2. Der literarische Impressionismusbegriff zwischen Empiriokritizismus und Solipsismus

4.2.1. Hermann Bahrs Prägung des Impressionismusbegriffs

Die Technik des malerischen Impressionismus respektive dessen
Erkenntnistheorie wird von Hermann Bahr, einem der wichtigsten
Literaturkritiker der Jahrhundertwende, in Zusammenhang ge-
bracht sowohl mit der literarischen Moderne, welche den Natura-
lismus überwunden habe, als auch mit Ernst Machs erkenntnis-
theoretischem Monismus, der deren nachträgliches theoretisches
Fundament sei.
Die von Bahr als den Naturalismus überwindend proklamierte
Literatur erscheint in seiner Aufsatzsammlung "Die Überwindung
des Naturalismus"[35] von 1891 nicht klar konturiert, sondern

33) J.Rewald,"Geschichte des...",a.a.O.,S.117
34) ebd.,S.134
35) Dresden/Leipzig 1891

besitzt mehrere Aspekte. Und zwar !"will die neue Psychologie, welche die Wahrheit des Gefühls will, das Gefühl auf den Nerven aufsuchen, (...) während alle alte Kunst sich ins Bewußtsein versperrte, das in alles Lüge trägt"[36]. Hier wird das Subjekt-Objekt Verhältnis nicht negiert, doch liegt das Schwergewicht eindeutig auf der in Nerven und Bewußtsein aufgespaltenen Subjektseite. Das als Bewußtsein verengt definierte Ich wird dabei möglichst ausgeklammert, da es laut Bahr in der neuen Kunst darauf ankomme, die "Ereignisse in den Seelen zu zeigen, nicht von ihnen zu berichten"[37] und "das Unbewußte auf den Nerven, in den Sinnen, vor dem Verstande, zu objektivieren"[38]. Dieser Aspekt kann die Herkunft vom zeitgenössischen Positivismus nicht verhehlen und hat mit seinem Objektivitätsstreben eine gewisse Nähe zum theorischen Gerüst der malerischen Impressionisten.

Doch in unserem Zusammenhang ist wichtig, daß dieser Aspekt für Bahr nicht als die wesentliche Position der Moderne gilt, sondern eher als letztes Aufbäumen des Naturalismus, das zeige, daß jener nicht fortsetzbar sei. Erst was danach komme, sei der ausschlaggebende Aspekt der neuen Kunstform, die dann 1904 im "Dialog vom Tragischen"[39] als Impressionismus bezeichnet wird. Die Entwicklung zu ihr beschreibt Bahr 1891 folgendermaßen[40]:

"Sensationen, nichts als Sensationen, unverbundene Augenblicksbilder der eiligen Ereignisse auf den Nerven - das charakterisiert diese letzte Phase, in welche die Wahrheit jetzt die Literatur getrieben hat. (...) Und erst wenn von diesem inneren Naturalismus am Ende alles Nervöse ganz so abgeschrieben und ausgeschrieben ist wie von jenem äußeren das Pittoreske, erst dann wird auch diese Phase wieder erledigt sein. Es wird dann aber auch das Prinzip der Wahrheit in der Literatur erledigt sein, ausgesungen und abgethan, weil es damit seine letzten Trümpfe verspielt und alle Möglichkeiten erschöpft haben wird. (...) Dann ist alles bereit zum jähen Kopfsprung in die neue Romantik, in das neue Ideal, ins Unbekannte, um das uns diese wilden Schmerzen verzehren. Ein besseres Trampolin dafür können sie sich nicht wünschen. Sie brauchen nur getrost das Nervöse zu betreten, (...) so schwingt es sie von selbst in den Traum hinab, tief in den Grund des göttlichen, seligen Traumes, wo nichts mehr von der Wahrheit, sondern nur Schönheit ist".

36) zit. nach H.Bahr,"Zur Überwindung des Naturalismus.Theoretische Schriften 1887 - 1904",hrg.v.G.Wunberg, Stuttgart 1968, S.58

37) ebd.,S.60 38) ebd.,S.61

39) erschienen in Berlin 1904,hier zitiert wie oben.

40) ebd.,S.84 f.

Bahr diagnostiziert in der spätnaturalistischen Suche nach Wahrheit einen entscheidenden Wendepunkt, der zwar einen Ausblick auf die objektive Wahrheit gewähre, aber gleichzeitig deutlich mache, daß diese Wahrheit nicht mit der Existenz eines betrachtenden Ichs vereinbar sei: "Die Sensationen allein sind Wahrheit, zuverlässige und unwiderlegliche Wahrheit; das Ich ist immer schon Konstruktion, willkürliche Anordnung, Umdeutung und Zurichtung der Wahrheit, die jeden Augenblick anders gerät (...). Es gibt zwischen dem Ich und der Wahrheit keinen Vergleich; diese hebt jenes auf, jenes diese; dem einen oder der anderen muß man entsagen"[41].

Im späteren "Dialog vom Tragischen", in dem er das "unrettbare Ich"[42] direkt thematisiert, schildert er die Entstehung dieser erkenntnistheoretischen Perspektive als Episode seiner Schulzeit. Damals habe er sich "allmählich angewöhnt, überall zwei Wahrheiten anzunehmen; eine mir evidente, die sich gar nicht erst zu rechtfertigen hatte, (...) und eine zweite für die Schule, die sich wunderschön beweisen ließ, die mir das größte Vergnügen machte, der ich jedoch sozusagen nicht über die Gasse traute"[43].

Einen ähnlichen Lernprozeß, so Bahr, habe die moderne Literatur gemacht und erkannt, daß die Objektivität letztlich die personale Identität des Autors und aller Menschen negiere, weshalb sie zur Trägerin eines neuen Subjektivismus geworden sei, zu einer "Mystik der Nerven"[44]. Diese Wende im künstlerischen Erkenntnisinteresse beschreibt Bahr so[45]:

"Eine Weile war es die Psychologie, welche den Naturalismus ablöste. Die Bilder der äußeren Welt zu verlassen um lieber die Rätsel der einsamen Seele aufzusuchen - dieses wurde die Losung. (...) Aber diese Zustände der Seele zu konstatieren genügte dem unsteten Fieber der Entwicklung bald nicht mehr, sondern sie verlangte lyrischen Ausdruck, durch welchen erst ihr Drang befriedigt werden könnte. So kam man von der Psychologie, zu welcher man durch einen konsequenten Naturalismus gekommen war, (...) notwendig am Ende zum Sturz des Naturalismus: das Eigene aus sich zu gestalten, statt das Fremde nachzubilden, das Geheime aufzusuchen, statt dem Augenschein zu folgen, und gerade dasjenige auszudrücken, worin wir uns anders fühlen und wissen als die Wirklichkeit. (...) Die Ästhetik drehte sich um. (...) die Wirklichkeit wurde jetzt wieder der Stoff des Künstlers, um seine Natur zu verkünden, in deutlichen und wirksamen Symbolen".

41) H.Bahr,"Zur Überwindung des Naturalismus...",hrg.v.G.Wunberg,a.a.O.,S.84
42) ebd.,S.183 43) ebd.,S.186 f.
44) ebd.,S.87 45) ebd.,S.86

Wenn man versucht, die Ursprünge von Bahrs Literaturkritik
von 1891 und der ihr zugrundeliegenden Erkenntnistheorie fest-
zustellen, muß zunächst Machs "Analyse der Empfindungen" un-
berücksichtigt bleiben, da Bahr frühestens 1896 von Mach Kennt-
nis erlangt[46] und ihn erst 1904 selbst zitiert.
Bahr beschreibt den Werdegang seiner Position vom "unrettbaren
Ich", die im Kennenlernen vom Mach gipfelt, als wesentlich
beeinflußt von Immanuel Kant[47]. Die Vermittlung Kantischer
Vorstellungen verläuft dabei nicht nur über originale Kant-
schriften, sondern über den Neukantianismus[48], der sich gegen
Ende des 19. Jahrhunderts zu einer philosophischen Schule ent-
wickelt und auf den Entdeckungen der Sinnesphysiologie vom
Hermann von Helmholtz[49] und Fechner[50] aufbaut.
Der Empiriker Helmholtz greift die transzendentalen Kategorien
der Kantischen Erkenntnislehre wegen ihrer Subjektfixiertheit
an und modifiziert sie. In der Kantischen Fassung erscheinen
sie ihm als "unerwiesene" und "unnötige Hypothesen"[51], die
"gänzlich unbrauchbar" sind, "da die von ihr aufgestellten
Sätze auf die Verhältnisse der wirklichen Welt immer erst
angewendet werden dürfen, nachdem ihre objektive Gültigkeit
erfahrungsgemäß geprüft und festgestellt worden ist"(ebd.).
Neben diesem in erster Linie der praktischen Naturwissenschaft
verpflichteten Ansatz gibt es im Neukantianismus auch eine
idealistische Strömung, die die Kantische Philosophie als
Vehikel ihrer eigenen, subjektiv-idealistischen Philosophie
benutzt. Diese Tendenz ist schon bei Fechner spürbar, wenn er
jedes Subjekt-Objekt Denken folgendermaßen kritisiert: "Die
(...) sicherste Erfahrung, die wir machen können, ist die,

46) Die früheste Bekanntschaft aus dem Jung-Wien Kreis und der
Griensteidl-Gruppe mit Ernst Mach hat Hugo v.Hofmannsthal,
der 1896 eine populärwissenschaftliche Vorlesung Machs an
der Wiener Universität hört und davon seinen Freunden er-
zählt haben dürfte. Vgl. dazu H.Rudolph,"Kulturkritik und
konservative Revolution. Zum kulturell-politischen Denken
Hofmannsthals und seinem problemgeschichtlichen Kontext",
Tübingen 1971, S.24
47) H.Bahr,"Dialog vom Tragischen",in: Derselbe,"Zur Überwin-
dung...",hrg.v.G.Wunberg,a.a.O.,S.187
48) 1891 zitiert Bahr den Neukantianer Eduard v. Hartmann mit
dessen Werk "Kritische Grundlegung des transzendentalen
Realismus. Eine Sichtung und Fortbildung der erkenntnis-
theoretischen Principien Kants",Leipzig 1888,2.Aufl.
49) H.v.Helmholtz,"Handbuch der physiologischen Optik",a.a.O.,
50) Gustav Th. Fechner,"Elemente der Psychophysik",Leipzig 1860

daß alles, was nicht Bewußtsein ist, als Raum, Zeit, Materie, Atom, Gesetz nur im Bewußtsein (...) abstrahiert ist"[52].
"Diese Außenwelt ist nichts dem Bewußtsein Fremdes, sondern nur das Weitere und Höhere dessen, was jedes Einzelbewußtsein in sich hat"[53]. Es ist erstaunlich und bezeichnend, wie Fechner auf dem Umweg physiologischer Studien letztlich wieder zu einer philosophischen Position gelangt, in der das stoizistische Pneuma als das allorganisierende Höhere über dem Sein schwebt.

Beides, sowohl der Empirismus von Helmholtz wie auch der Idealismus Fechners, sind Bestandteile des frühen Neukantianismus. Von seinen Verfechtern wird der kritizistisch-praktische Gehalt Kants, beispielsweise in der Ding-an-sich Problematik, die deutlich ein Schwanken Kants zwischen Idealismus und Materialismus zeigt[54], aber auch in der ersten Antinomie aus der "Kritik der reinen Vernunft", negativ gefaßt und eliminiert. In dieser Antinomie sagt Kant, daß logisch zwar davon auszugehen sei, daß die Welt in Raum und Zeit unendlich ist, daß aber für die Lebenspraxis der Menschen ebenso notwendig anzunehmen sei, daß Raum und Zeit begrenzt sind[55]. Daraus entwickelt er die Schlußfolgerung, daß Raum und Zeit keine Eigenschaften der Dinge an sich seien, sondern "notwendige Vorstellungen a priori"[56] der menschlichen Wahrnehmung, deren transzendentalen Kategorien.

Diese Kantische Erkenntnislehre wird von Liebmann[57], Lange[58] und auch Zeller[59], den Vätern des Neukantianismus, nur in ihren subjektivistischen Elementen aufgegriffen und mit psychologisch-physiologischen Argumenten durchsetzt. Zur Abgrenzung

51) H.v.Helmholtz,"Die Tatsachen in der Wahrnehmung"(Vortrag von 1878), in:Derselbe,"Philosophische Vorträge und Aufsätze",hrg.v.H.Hörz/S.Wollgast, Berlin(O)1971,S.247 - 299, hier: S. 299

52) G.Th.Fechner,"Über die Seelenfrage. Ein Gang durch die sichtbare Welt, um die unsichtbare zu finden",Leipzig 1861, S.228

53) ebd.,S.2o4

54) Beispielsweise schreibt Kant von der Welt, diesem "Unbekannten, das ich (...) zwar nicht nach dem, was es an sich ist, aber doch nach dem, was es für mich ist, nämlich in Ansehung der Welt, davon ich ein Teil bin, erkenne"(in: "Prolegomena zu einer jeden künftigen Metaphysik, die als Wissenschaft wird auftreten können",hrg.v.J.H.Kirchmann, Leipzig 1893,3.Aufl.S.121 (§ 58)).
 - Fortsetzung der Anmerkung siehe folgende Seite -

gegen den Materialismus und die Extremrichtung des Solipsismus nennt diese Gruppe sich gern "kritischer Realismus". Ihr Realismusanspruch beruht darauf, daß sie statt des ungeliebten und unverstandenen "Ding an sich", diesem "Grenzbegriff"[60], diesem "offenbaren Fehler" Kants[61], der in der objektiven Realität der Materialisten seine Wüdigung erfährt, eine sich in Sinneseindrücken und registrierbaren Empfindungen manifestierende Realität proklamieren, die sich auf den naturwissenschaftlichen Entdeckungen und Theorien von Helmholtz und Fechner gründet.

Kants Schwanken in der Erkenntnisfrage und seine Konstruktion des transzendentalen Objekts werden verstanden als mißglückter Versuch, "den Wahrnehmungen eine mehr als subjektive Realität zu erwirken. So vielversprechend der Gedanke war, die gewünschte Realität indirekt zu erlangen, so unzulänglich erwies sich der Begriff des Objekts (an sich) zur Überschreitung der Sphäre des Subjektiven"[62]. So kommt der Neukantianismus zu dem Schluß, daß das für Kant Transzendentale durchaus greifbar sei. "Es tritt hiernach an Stelle der von Kant behaupteten Unerkennbarkeit des Dinges an sich eine mittelbare Erkennbarkeit desselben"[63]. Trotz dieser Argumentation, so Hartmann, blicke jedoch "die empirische Schule des modernen Realismus mit stets erneuerter Pietät auf Kant", und zwar wegen dessen Saz von der "Erfahrung als einzige(r) Quelle materialer Erkenntnisse"[64]. Dabei wird nicht als störend empfunden, daß dieser Satz gerade auf den abgelehnten, apriorischen Kategorien basiert, die seine Gültigkeit im Kantischen Sinne garantieren.

54) (Fortsetzung) Der materialistische Gehalt dieses Satzes liegt in dem Anerkenntnis der eigenen Person als Teil der Welt begründet, - der idealistische in der Definition des Verhältnisses zwischen Subjekt und Welt, welches er beschreibt als "eine bloße Kategorie, nämlich der Begriff der Ursache, die nichts mit der Sinnlichkeit zu tun hat"(ebd.).

55) I.Kant,"Kritik der reinen Vernunft", hrg.v.J.H.Kirchmann, Leipzig 19o1, 8.Aufl.S.388 ff.

56) ebd.,S. 79

57) Otto Liebmann,"Kant und die Epigonen. Eine kritische Abhandlung", Stuttgart 1865

58) Friedrich A. Lange,"Geschichte des Materialismus und Kritik seiner Bedeutung in der Gegenwart", Iserlohn 1866

59) Eduard Zeller,"Über Bedeutung und Aufgabe der Erkenntnistheorie", in:Derselbe,"Vorträge und Abhandlungen",o.O.1862

6o) F.A.Lange,"Geschichte des Materialismus...",a.a.O.,S.268

Der Rekurs auf den so empirisierten Kant gibt den Neukantianern im Materialismusstreit[65] die Möglichkeit, den materialistischen Denkschulen und den Anfängen des Marxismus evolutionistische Blindheit und im dialektischen Denken Unwissenschaftlichkeit vorzuwerfen und die eigene Überlegenheit wegen der anscheinend wissenschaftlicheren und nicht materialistisch verengten Denkweise zu behaupten, die sich zudem auf Kant berufen kann. Die Weiterentwicklung oder Umdeutung Kants durch den Neukantianismus, die nur im Neukritizismus Riehls[66] und Külpes[67] eine Gegenbewegung findet, beeinflußt ganz wesentlich die literarische und damit Bahrs Kantrezeption, wird dabei aber teilweise mißverstanden. So erklärt sich jedenfalls die Annahme Bahrs, daß die Beschäftigung mit Kant unweigerlich zum Solipsismus führe[68]. Wenn Bahr seinen Bericht über seine Kantlektüre und den anschließenden Erkenntnisprozeß in dem Satz gipfeln läßt: "Die Welt, sie war nicht, eh' ich sie erschuf!"(ebd.), möchte man meinen, daß er nie gelesen hat, daß "uns Dinge als außer uns befindliche Gegenstände unserer Sinne gegeben (sind), allein von dem, was sie an sich selbst sein mögen, wissen wir nichts, sondern kennen nur ihre Erscheinung"[69]. Denn hier sagt Kant ja eindeutig, daß in der Wahrnehmung zwar nur Erscheinungen registriert werden, deren totale Erkenntnis unmöglich ist, daß aber diese Erscheinungen eine existente Entsprechung in den Dimensionen der außerhalb des Menschen liegenden Wirklichkeit haben. Im weiteren Text ist Kants Position zwar nicht immer so eindeutig[70], doch berechtigt dieses Schwanken in seiner Argumentation zu keinem Zeitpunkt zu solch subjektivistisch-individualistischer Interpretation, wie sie von Bahr vorliegt.
Während Kant bezweckt, "den Ausschweifungen der Metaphysik für immer Tür und Tor (zu) verschließen"[71], indem er darauf hin-

61) O.Liebmann,"Kant und die Epigonen...",a.a.O.,S.30
62) Eduard v. Hartmann,"Kritische Grundlegung des transzendentalen Realismus",a.a.O.,S.37
63) ebd.,S.137 64) ebd.,S.138
65) ab 1854 von Göttingen ausgehend.
66) Aloys Riehl,"Der philosophische Kritizismus und seine Bedeutung für die positive Wissenschaft",2 Bde,Leipzig 1876-87
67) Oswald Külpe,"Die Philosophie der Gegenwart in Deutschland",Berlin 1902
68) H.Bahr,"Dialog vom Tragischen",a.a.O.,S.187

weist, daß die Erscheinungen der Dinge im Erkenntnisprozeß
zwar 'nur' Erscheinungen, aber für alle anschauenden Subjekte
die einzig relevanten Erscheinungen und daher intersubjektiv
verbindlich seien, also um eine allgemeinverbindliche Argumentationsbasis bemüht ist, benutzt Bahr diesen falsch verstandenen
Ansatz dazu, das Ende jeder Verbindlichkeit und das Zurückgeworfensein jedes Subjekts auf seine eigene, subjektive Wirklichkeit als Thema der modernen Literatur zu verkünden.
Seine sich in ihrer subjektivistisch überzeichneten Perspektive
schon wieder vom Neukantianismus abwendenden Gedanken sind
ebenso problematisch mit der erkenntnistheoretischen Position
der malerischen Impressionisten in Verbindung zu bringen, wie
Bahr dies 1904 tut.
Dabei ist besonders irritierend, daß Bahr noch 1891, als es
um den Nachweis geht, daß "die wilde Jagd nach dem Phantom der
Wahrheit"[72] in allen Künsten vorüber ist, von bestimmten Tendenzen in der Malerei berichtet, "die auch mit festlichem Mute
erst auf Eroberung der Wahrheit auszog, um niedergeschlagen und
verzagt bald nach dem Schein im Auge zu retirieren und vor
lauter Farbenflecken am Ende die Form zu verlieren"(ebd.).
Diese Beschreibung ist ganz sicher auf den Impressionismus
bezogen, der damit zutreffend als um Objektivität bemühter
Stil beschrieben wird.
Diese Schilderung bekommt 1904 bei Bahr einen völlig neuen
Akzent. Der Impressionismus wird zu einem Stil, der "sich an
den unmittelbaren Eindruck, an den Moment, an die Illusion
hält" und für den die Welt "durch uns erst entsteht und mit
uns wieder vergeht"[73]. Damit setzt Bahr voraus, daß bei den
Malern und ihrer Wirklichkeitsschau das Schwergewicht auf dem
Subjektivismus liegt, und übersieht dabei vollständig die
enorme Bedeutung, die die Impressionisten ihrer modernen und
objektivistischen Farb- und Lichtanalyse beimessen. Dort liegt
ihr eigentlicher Schwerpunkt, und der Subjektivismus ist eher
der Faktor, der die impressionistische Bewegung zersetzt[74].

69) I.Kant,"Prolegomena...",a.a.O.,S.39 (§13 II).
70) Beispielsweise bezeichnet er in §57 der Prolegomena das
 Ding an sich als "Gedankending".
71) F.A.Lange,"Geschichte des Materialismus",a.a.O.,S.250
72) H.Bahr,"Zur Überwindung des Naturalismus",a.a.O.,S.85
73) ebd.,S.196
74) Cézannes Farbenidealismus (s.o.) ist beispielsweise eine
 Folgeerscheinung des zunehmenden Subjektivismus.

Verständlich wird Bahrs Argumentation erst, wenn man sie als
Versuch erkennt, die erkenntnistheoretischen Thesen eines
subjektivistisch überzeichneten Neukantianismus als theoretisches
Korrelat der Weltanschauung des Fin de Siècle zu definieren,
das sich angeblich in den künstlerischen Produkten der Zeit
realisiert habe. Dabei ist eine dreifache Verzerrung zu konstatieren:

1.) interpretiert Bahr Kant in einer einseitigen Auslegung der
bereits interpretierenden Neukantianer
2.) projeziert er diese subjektivistische Perspektive unzulässig auf die malerischen Impressionisten
3.) bemüht er sich um eine nicht unproblematische Gleichsetzung
dieser Position mit Machs Empiriokritizismus.

Das Kennenlernen von Machs "Analyse der Empfindungen" stellt
Bahr 1904 als Krönung und Bestätigung seines philosophischen
Weltbildes dar.
Auch Ernst Mach rezipiert als Jugendlicher Kant und beschreibt
dies als einen "gewaltigen, unauslöschlichen Eindruck"[75].
In der Folgezeit empfindet er jedoch zunehmend "die müßige
Rolle, welche das 'Ding an sich' spielt"(ebd.) und verliert
"alle Neigung zur Metaphysik"[76]. Das Kantische Schwanken
zwischen Erscheinung und Ding entscheidet Mach mit seinen
physikalischen und sinnesphysiologischen Studien eindeutig
zugunsten der Erscheinung, da ihm das Objekt an sich als unbeweisbar erscheint. Das Objekt verschwindet für ihn, es bleiben seine variablen Eigenschaften, verstanden als Empfindungskomplexe. Mach kommt auf empirisch-naturwissenschaftlicher
Weise zu einem erkenntnistheoretischen Standpunkt, der dem
der idealistischen Philosophie ähnlich ist in seiner Ablehnung
des Materialismus, ihm aber unähnlich ist in seiner Ablehnung
jeder Metaphysik und in dem Versuch, die Welt und Menschen
als rein empirisch beschreibbare Bewußtseinsströme zu erfassen,
die lediglich den Trieben als Leitprinzipien untergeordnet
sind[77] und somit in letzter Konsequenz dem Status nach als
selbstregulierende Automaten einzuordnen sind[78].

75) E.Mach,"Die Analyse der Empfindungen und das Verhältnis
des Physischen zum Psychischen", Jena 1902,3.Aufl.S.23
76) F.Herneck,"Über eine unveröffentlichte Selbstbiographie
Ernst Machs", in:Wissenschaftliche Zeitschrift der Humboldt-Universität Berlin,(math.nat.Reihe),3,1956/57,S.211
77) E.Mach,"Die Analyse...",a.a.O.,S.181

Das Ziel der Machschen Argumentation weist eklatante Differenzen zu Bahrs subjektivistischem Standpunkt auf, was die Vergleichbarkeit erschwert. Bei Bahr entspringt der Erkenntnis, daß Wahrheitsgehalt nicht dem Konstanten oder Bewußten, sondern dem Veränderlichen und Sensuellen inhärent ist, eine Überreaktion, die zum ungehemmten Subjektivismus führt. Da er das Ich in Gefahr sieht, in der Wahrheitsfrage ausgelöscht zu werden, bezieht er eine absichtlich prononcierte Gegenposition: "Für mich gilt, nicht was wahr ist, sondern was ich brauche"[79]. Machs Theorie dagegen zielt gar nicht auf den Lebensvollzug, sondern ist als der Versuch eines Physikers zu verstehen, die Welt möglichst komplex und widerspruchsfrei zu beschreiben. Wegen dieser Diskrepanz schon im Erkenntnisinteresse finden sich die Berührungspunkte zwischen Bahr und Mach vornehmlich in der Übernahme des Schlagwortes "Das Ich ist unrettbar"[80]. Daß Bahr sich bei der Lektüre Machs mehr von eigenen Gedankengängen inspirieren läßt als bemüht ist, das Theoriegebäude des Naturwissenschaftlers komplex zu würdigen, der immer darauf hinweist, daß er kein Philosoph sein will, sondern "nur in der Physik einen Standpunkt einzunehmen (wünscht), den man nicht sofort verlassen muß"[81], bemerkt auch Diersch. Er schreibt: "In Bahrs Rezeption (...) zeigen sich charakteristische Modifikationen. (...) Der Empiriokritizismus wird als Bestätigung einer Lebenserfahrung empfunden (...). Bahr interessieren vor allem jene Sätze aus den Schriften Machs, die sich auf den Menschen und sein Verhältnis zur Wirklichkeit in einem konkreten Sinne beziehen"[82]. Wenn Bahr also meint, daß das Tertium comparationis von Impressionismus und Machismus die Erkenntnis sei, "daß das Element unseres Lebens nicht die Wahrheit ist, sondern die Illusion"[83], dann bezieht er diesen Illusionsbegriff auf die Lebenspraxis, auf moralisierende gesellschaftliche Normen wie Liebe, Treue oder Gesinnung, und kommt zu dem Schluß, daß wegen der Undefinierbarkeit von Wahr-

78) M.Diersch,"Empiriokritizismus und...",a.a.O.,S.39
79) H.Bahr,"Dialog vom Tragischen", in:"Zur Überwindung des Naturalismus...",a.a.O.,S.192
80) E.Mach,"Die Analyse der Empfindungen...",a.a.O.,S.19
81) ebd.,S.24 (Vgl.auch S.279)
82) M.Diersch,s.o.,S.69 f.
83) H.Bahr,s.o.,S.192

heit mit allgemeinverbindlicher Tragweite keine verbindlichen
Normen, Pflichten und Gesetze mehr aufstellbar seien. Wegen
der Desillusionierung des modernen Menschen "fehlt der Glaube"[84],
der für Verbindlichkeit notwendig wäre.
Mach dagegen setzt seinen Illusionsbegriff (=Empfindungskomplex) nicht zur Beschreibung einer gesellschaftlichen Realität
ein, sondern um die wissenschaftlichen Probleme des dualistischen Subjekt-Objekt-Denkens auszuschalten, die für ihn besonders dann auftreten, wenn "Physik und Psychologie sich berühren"[85]. Dabei betont er jedoch ausdrücklich, daß dieser
Ansatz nicht beanspruche, "als eine Philosophie für die Ewigkeit"(ebd.) zu gelten. Seine Theorie erscheint ihm lediglich
als diejenige Anschauung, "welche mit dem geringsten Aufwand,
ökonomischer als andere, dem temporären Gesamtwissen gerecht
wird"(ebd.). In seiner Polemik gegen den Kantianer Hönigswald
schreibt Mach: "Es gibt keine Mach'sche Philosophie, sondern
höchstens eine naturwissenschaftliche Methodologie und Erkenntnispsychologie, und beide sind (...) vorläufige, unvollkommene Versuche. (...) Hönigswald verkennt gänzlich die vorsichtige Näherungsmethode des Naturwissenschaftlers, wenn er
aus den Äußerungen meiner Gesichtspunkte gleich ein abgeschlossenes philosophisches System herausliest"[86]. Im Gegensatz
zu Bahr, der letztlich dem von ihm kritisierten naturalistischen
Wahrheitsdrang treu bleibt und feststellt, daß die neue Wahrheit eben diejenige sei, daß es keine gebe, bemüht sich Mach
nicht um absolute Setzungen, die ebenso lebensfremd wie unwissenschaftlich wären, sondern geht ganz pragmatisch vor.
Jedem Ziel ist seiner Meinung nach eine Methode zuzuordnen,
die zu optimalen Ergebnissen führt. Für die wissenschaftliche
Anschauung der Welt schlägt er die monistische Auflösung der
Welt in Empfindungskomplexe vor, da so große Widerspruchsfreiheit erreichbar sei. Doch auch dem alltäglichen, "naiven"
Subjekt-Objekt Dualismus räumt Mach große Bedeutung, ja Unverzichtbarkeit ein. "Der philosophische Standpunkt des gemeinen
Mannes (...) hat Anspruch auf höchste Wertschätzung. (...) er
ist ein Naturprodukt und wird durch die Natur erhalten. Alles,
was die Philosophie geleistet hat, (...) ist dagegen nur ein

84) H.Bahr,"Studien zur Kritik der Moderne"(1894),in:"Zur Überwindung des Naturalismus...",a.a.O.,S.179
85) E.Mach,"Die Analyse der Empfindungen...",a.a.O.,S.25

unbedeutendes, ephemeres Kunstprodukt"[87].

Die Verbindungslinien, die Bahr zwischen seinem Verständnis von Neukantianismus, Empiriokritizismus und Impressionismus zu ziehen bemüht ist, verweisen weniger auf tatsächliche Gemeinsamkeiten, sondern eher auf die Tatsache, daß Bahr versucht, sein eigenes, verzerrt neukantianisches und populärpsychologisches Gedankengut in die Begrifflichkeit dieser Bewegungen hineinzuprojezieren. Das einzig Gemeinsame dieser Richtungen ist die triviale Aussage, daß die objektive Wahrheit im naivrealistischen Sinn nicht existiert, da die einfache Anschauung die Dinge in ihrer Realität nicht unzweideutig erfassen kann. Alles, was über diese negative Aussage hinausgeht, zielt in unterschiedliche Richtungen und wird von Bahr assoziativ miteinander in Verbindung gebracht.

1.) Kant selbst sieht die Dinge an sich zwar als gegeben an, aber auch als an sich unerkennbar, da die Anschauung von den dingfremden apriorischen und transzendentalen Kategorien regiert wird, die für die Anschauung aller Menschen jedoch verbindlich sind.

2.) Die frühen Neukantianer mißbilligen Kants Transzendentalbegriff, weil sie glauben, sein transzendentales Objekt durch Versuchsanordnungen, die den physiologischen und psychologischen Gegebenheiten nachempfunden sind, näherungsweise beschreiben zu können.

3.) In dieser empiristischen Tradition steht auch Mach, der einen Schritt weiter geht, völlig auf die Annahme eines kontinuierlichen Subjekts verzichtet und sich auf die Vorstellung einer Welt zurückzieht, die aus Empfindungskomplexen besteht. Diese Position ist aber nicht angemessen als Subjektivismus beschreibbar, da sie gar nicht auf einem dualistischen Denkmodell aufbaut.

4.) Die Impressionisten bemühen sich aufgrund optischer und physiologischer Erkenntnisse, die Wirklichkeit besser zu treffen als die Akademiekunst. Ihre Malerei orientiert sich jedoch keineswegs an einem konsistenten theoretischen Maßstab, so daß auch die individuelle Note der einzelnen Künstler von ihrem Ansatz mitgetragen wird.

86) K.D.Heller,"Ernst Mach. Wegbereiter der modernen Physik", Wien/New York 1964, S.65

87) E.Mach,"Die Analyse der ...",a.a.O.,S.29

Die Vermengung all dieser unterschiedlichen und sich oft der Vergleichbarkeit entziehenden Standpunkte unter der Flagge der Überwindung des Naturalismus, dem Bahr einen naiven Glauben an die objektive Wirklichkeit[88] anhängt, um ihn nach der dann folgenden erkenntnistheoretischen Enthüllung als naiv und von der Moderne überholt darstellen zu können, läßt sich nur erklären, wenn man davon ausgeht, daß es Bahr mit seinen literarkritischen Publikationen nicht in erster Linie um sachbezogene Klärung geht, sondern um finanziell lohnende Öffentlichkeitserfolge, in denen er zu allen ihm bekannten aktuellen Geistesströmungen Stellung nimmt. Anders ist der plötzliche Sinneswandel des jungen Bahr, der sich vor dem Einschnitt der "Überwindung des Naturalismus" sowohl in der Berliner "Freien Bühne" als auch in der österreichischen "Modernen Dichtung" als Naturalist zu profilieren bemüht und sich noch 1890 in einem Brief aus Paris dem Vater gegenüber als "Anhänger der neo-naturalistischen Kunstansicht"[89] bezeichnet, nicht verständlich, zumal sich ansonsten keinerlei Indizien für einen persönlichen Umbruch, für eine Bahrsche Umschichtung der künstlerischen Wertsetzungen in dieser Zeit finden lassen.

Nur ein einziger Umschwung ist aus dem vorhandenen Material konstatierbar: der Vater Bahr ist nicht länger bereit, dem Sohn den monatlichen Wechsel zu garantieren, zumal dieser seinen großen Wunsch, die Promotion, nicht erfüllt, und drängt ihn daher, sich "endlich etwas bestimmtes mit (...) einer geordneten, wiederkehrenden Tätigkeit"[90] zu suchen, - wegen des Geldes und "um der Leute willen"(ebd.). Hermann Bahr antwortet dem

88) Der Naivitätsvorwurf trifft die Naturalisten übrigens zu Unrecht. Otto Brahm schreibt ausdrücklich:"Der Bannerspruch der neuen Kunst, mit goldenen Lettern von den führenden Geistern aufgezeichnet, ist das eine Wort: Wahrheit; und Wahrheit, Wahrheit auf jedem Lebenspfade ist es, die auch wir erstreben und fordern. Nicht die objektive Wahrheit,(...) sondern die individuelle Wahrheit, welche aus der innersten Überzeugung frei geschöpft ist (...); die Wahrheit des unabhängigen Geistes, der nichts zu beschönigen und nichts zu vertuschen hat"(in:"Freie Bühne für modernes Leben",aus: Derselbe,"Kritiken und Essays",hrg.v.F.Martini, Zürich/ Stuttgart 1964, S.317).
89) Hermann Bahr, "Briefwechsel mit seinem Vater", hrg.und ausgewählt von Adalbert Schmidt, Wien 1971,S.267
90) ebd.,S.302

Vater am gleichen Tag: "Jetzt gehe ich an mein 'finanzielles' Stück. Geld, Geld - Kunst und Geist ist mir dabei ganz Wurst"[91]. Allein diese Entwicklung, nämlich das drohende Ausbleiben der väterlichen Zahlungen und der daraus resultierende Zwang zur Karriere, kann erklären, wie es zu dem erkenntnistheoretischen Wirrwarr in Bahrs Büchern und Essays kommt. Dort findet sich nicht das Bemühen um gedankliche Strukturierung der Zeittendenzen im Vordergrund, sondern dieser feuilletonistische Aufguß der Themen der Wiener Literaturszene ist lediglich unterhaltend, anregend und aktuell dargeboten, um die Modernitätssucht des Publikums zu befriedigen. Ein Metier, das Bahr freilich perfekt beherrscht[92].

Die Unstimmigkeiten der sich wiedersprechenden Ausführungen Bahrs zum Thema Impressionismus finden ihren Höhepunkt in seinem Buch "Expressionismus"[93]. Beschreibt er noch im "Dialog vom Tragischen" die neue Technik als Ausdruck eines totalen Subjektivismus, in dem die Welt "durch uns erst entsteht und mit uns wieder vergeht"[94], so wandelt sie sich in seiner Argumentation von 1916 wieder zu einer objektivistischen Ausdrucksform, die sich bemüht, "alles auszuscheiden, was der Mensch aus Eigenem dem äußeren Reiz hinzufügt. Der Impressionismus ist ein Versuch, vom Menschen nichts als die Netzhaut übrigzulassen. (...) Der Impressionist läßt den Anteil des Menschen an der Erscheinung weg, aus Angst, sie zu fälschen"[95]. Diese totale Wende, die das Wesen des Impressionismus jedenfalls besser erfaßt als Bahrs vorherige Position, kann jedoch nicht als Produkt einer intellektuellen Weiterentwicklung aufgefasst werden, sondern steht wieder im Zeichen handfester Interessen, nur nicht mehr in erster Linie finanzieller, sondern argumentativer Art. Zur Kontrastierung des neuen Be-

91) H.Bahr,"Briefwechsel mit seinem Vater",a.a.O.,S.300
92) Die Einschätzung, daß Bahr sich stets bemüht, interessant und aktuell zu sein, wird von einer Tagebuchnotiz Schnitzlers vom 28.Okt.1894 bestätigt, wo dieser aus einer Aussprache mit Bahr dessen Bemerkung zitiert, er "sei von einer ewigen Angst gequält, langweilig zu werden"(zit.nach R.Urbach, "Schnitzler Kommentar",a.a.O.,S.25). Die bestimmende Funktion der ökonomischen Situation Bahrs für seine Publikationen belegt auch Udo Köster,"Die Überwindung des Naturalismus. Begriffe, Theorien und Interpretationen zur deutschen Literatur um 1900",Hollfeld 1979,S.80 ff., dem hier im wesentlichen gefolgt wird.
93) H.Bahr,"Expressionismus",München 1916

griffs "Expressionismus" benötigt Bahr nämlich, wie schon bei der Überwindung des angeblich so naiven Naturalismus, einen einleuchtenden Gegenbegriff.
Die auch aus seinem Naturell resultierende Technik des konstruierten Gegensatzes wird schon zu Lebzeiten von Freunden und Bekannten erkannt. Olga Schnitzler schreibt in ihren Erinnerungen: "Es ist auch wenig Verlaß auf seine kritischen Maßstäbe. Sein Temperament, dem Wogen eigener Gedanken und Empfindungen preisgegeben, scheint von jedem neuen Eindruck wahllos hingerissen. (...) auf jeden Fall ist er in revolutionärem Widerspruch zum Althergebrachten zu finden, immer in der fechterischen Haltung des Raufboldes"[96]. Gustav Schwarzkopf macht sich Bahr durch folgende Frage zum bleibenden Feind: "Woher nähmen sie denn das Material zu ihren Kritiken, wenn sie nicht das genaue Gegenteil von allen anderen sagten?"[97] Laut Bahr geht es im Expressionismus darum, "daß der Mensch sich wiederfinden will"[98]. Denn in der Zeit des Impressionismus sind die Menschen vom Geist abgefallen und "zum Grammophon der äußeren Welt erniedrigt"(124) worden, so daß nun die Kunst nach dem Geist, nach der Seele dürste. Angesichts der Zivilisation der bürgerlichen Welt müssten "wir selber alle, um die Zukunft der Menschheit vor ihr zu retten, (...) Barbaren sein"(128). Der starke Einfluß von Nietzsches Lebensphilosophie auf diesen Gedankengang ist unverkennbar. Zur Kontrastierung eines Expressionisten, der sich mit "seiner geheimnisvoll Erlösung verheißenden inneren Kraft"(ebd.) gegen Zivilisation und bürgerliche Herrschaft wehrt, muß Bahr einen total dem Rationalismus und der Objektivitätsgläubigkeit verfallenen Impressionisten konstruieren. Die Differenz zwischen der Subjektivität, die der frühe Bahr der überwindenden Moderne zuschrieb, und die er als rauschhaft entfesselte Subjektivität, "ganz den Nerven hingegeben" und "ohne vernünftige und sinnliche Rücksicht"[99] beschreibt, und der neuen expressionistischen Subjektivität, die weniger das Subjekt selbst zum Mittelpunkt

94) H.Bahr,"Dialog vom Tragischen",a.a.O.,S.196
95) H.Bahr,"Expressionismus",a.a.O.,S.67 f.
96) Olga Schnitzler, "Spiegelbild der Freundschaft",Salzburg 1962, S.1o2 f.
97) ebd.,S.1o3
98) H.Bahr,"Expressionismus",a.a.O.,S.122. Im folgenden stehen die Seitenangaben in Klammern im laufenden Text.

hat, sondern eher eine Rückbesinnung auf verschüttete, innere, aber überindividuell wirksame Kräfte sein soll, findet eine bezeichnende Erklärung in der inzwischen erfolgten Konversion Bahrs zum Katholizismus, was diese Annäherung an einen objektiven Idealismus verständlich macht.
Man kann also zusammenfassen, daß auch dieser Standpunkt Bahrs, getreu der bisher beobachtbaren Topoi seiner Meinungsbildung, als zweckorientiertes Ergebnis veränderter Lebensumstände und gewandelter Argumentationsziele zu verstehen ist und nicht als Produkt eines geistigen Durchdringungsprozesses der Materie. Eine Erklärung seines Mißverständnisses des malerischen Impressionismus unter Hinweis auf eine angeblich allgemeine Fehleinschätzung des Stils zur Zeit der Jahrhundertwende ist nicht stichhaltig, da aus dieser Zeit andere Beurteilungen des Impressionismus vorliegen[100], die ihn als objektivistisch einstufen und ihm damit eher gerecht werden. Auch der bekannte Kulturhistoriker Egon Friedell, Österreicher und Zeitgenosse Bahrs, zeigt in seiner "Kulturgeschichte" eine richtige Beurteilung: die Impressionisten sind für ihn "die ersten, die die Landschaft nicht 'stellten', sondern so auf die Leinwand projezierten, wie sie sie vorfanden (...), immer entschlossen, lieber die Schönheit zu opfern als die Wahrheit"[101].

4.2.2. Die Impressionismus-Apologeten nach Bahr

Die Beziehungen, die Hermann Bahr zwischen Impressionismus und Empiriokritizismus beziehungsweise einem erkenntnistheoretischen Subjektivismus herstellt, werden von den meisten nachfolgenden Benutzern des Impressionismusbegriffs in mehr oder weniger modifizierter Form übernommen, sofern sie überhaupt um eine erkenntnistheoretische Verortung bemüht sind.

99) H.Bahr,"Die Überwindung des Naturalismus",a.a.O.,S.89

100) Vgl.dazu F.Servaes,"Impressionistische Lyrik",in:Die Zeit, einer von Bahr mitherausgegebenen Zeitung,1898/99,Jg.5, Nr. 212,S.54 -56; aber auch K.Lamprecht,"Deutsche Geschichte. Zur jüngsten deutschen Vergangenheit",Bd.1,Berlin 1902. Auch Otto Brahm schreibt in seinem programmatischen Aufsatz "Der Naturalismus und das Theater": "Sie (die Bewegung des Naturalismus,RW) sprang über vom Roman in die Malerei; und was die Poeten Naturalismus nannten, das nannten die bildenden Künstler nun, die Millet und Manet, Impressionismus"(in:O.Brahm,"Kritiken und Essays",hrg.v.F.Martini, a.a.O.,S.404)

101) E.Friedell,"Kulturgeschichte der Neuzeit",a.a.O.,Bd.2,S.1335

Besonders in der nordamerikanischen Literaturwissenschaft
ist dieser Zusammenhang aufgegriffen und oft überraschend
weiterentwickelt worden. Maria E. Kronegger geht dabei von
der These aus, daß Wirklichkeit und Bewußtsein für die Impressionisten in einer bedingenden Wechselwirkung stehen und daher
untrennbar miteinander verbunden seien, wobei das passive
Bewußtsein aber dominiere: "Impressionism is born from the
fundamental insight that our consciousness is sensitive and
passive. Man's consciousness faces this world as pure passivity, a mirror in which the world inscribes or reflects itself.
As a detached spectator, the individual considers the world
without having a standpoint in it. Reality is a synthesis of
sense-impressions. Impressionist art suggests an emotional
reality"[102]. Diese sensualistische Erkenntnisperspektive
will sie von Ernst Mach ableiten[103] und gleichzeitig mit der
Phänomenologie[104] und dem Kantischen Erfahrungsbegriff in Verbindung bringen: "The impressionist writer share with recent
investigators in phenomenology the conviction that we cannot
know reality independently of consciousness, and that we cannot
know Consciousness independently of reality. Impressionists
do not return to the Thing-in-itself (Kants noumenon). They
return to the thing which is the direct object of consciousness, to what Kant would have called appearance of reality
in consciousness or phenomenon"[105].
Die Heranziehung Machs sowie der Phänomenologie als Träger
impressionistischer Gedanken ist chronologisch nur möglich,
wenn man sie nicht als den Impressionismus bedingend, sondern
von diesem bedingt versteht. Auch Kroneggers Verweis auf das
Jahr 1885 als das erstmalige Erscheinungsdatum der "Analyse
der Empfindungen" kann nicht verdunkeln, daß Mach eindeutig
postimpressionistisch einzustufen ist, zumal seine Wirkungsgeschichte erst deutlich nach 1885 einsetzt. Die Differenzen
seines sensualistischen Monismus zur Erkenntnismethode und
-intention der malerischen Impressionisten sind oben bereits
erörtert.
Der chronologisch ebenso problematische Bezug auf die Phänomenologie entbehrt zudem weitgehend der faktischen Grundlage

102) M.E.Kronegger,"Literary Impressionism",a.a.O.,S.14
103) Vgl.ebd.,S.13
104) hier bezieht sich Kronegger besonders auf den französischen
 Phänomenalisten Merleau-Ponty(Vgl.ebd.,S.13)

und ist nicht so mit dem Machismus.korrelierbar, wie sich
dies bei Kronegger findet. Weder die Machsche Auflösung des
Subjekt-Objekt-Verhältnisses noch sein neopositivistisches
Konstrukt der Empfindungskomplexe findet sich bei Husserl
wieder. Die Phänomenologie will ja weder bloßen sensuellen
Reiz, noch verstandesmäßige Analyse, sondern Wesensschau der
Dinge sein, deren Realität zwar als allgemeinste Bedingung
vor der Schau festzustellen ist, aber dann ausgeklammert werden
kann[106]. Die von Husserl in der eidetischen Reduktion versuchte Erfassung der Wesensheit der Erkenntnisgegenstände
unter Ausschluß des empirischen Bewußtseins und jeder Art
wissenschaftlicher Beweisführung zielt auf eine letztlich
wieder platonische Weltschau. Dies ist weder mit dem Monismus
Machs noch mit der auf Optik und Spektralanalyse konzentrierten
Objektbetrachtung der impressionistischen Maler zu vereinbaren.
Auch der Gebrauch des Kantischen Phenomenon-Begriffs in Bezug
auf die von Kronegger proklamierte Realitätsbetrachtung der
literarischen Impressionisten verrät eine entscheidende Verkürzung der Kantischen Erkenntnistheorie, was sich an der
folgenden Beschreibung angeblicher impressionistischer Weltschau verdeutlichen läßt: "The individual's consciousness
fuses with the impressions from the outside world; outer and
inner space becomes a single space of 'Stimmung'"[107].
Dieser stimmungsbetonte Sensualismus bleibt vor der posterioren
Stufe der empirischen Erfahrung vom bloßen Sinneseindruck
stehen und schließt damit die für Kant wesentliche Tätigkeit
des Verstandes und der Vernunft aus. Kant schreibt zwar: "Alle
unsere Erkenntnis hebt von den Sinnen an"[108], doch diese
liefern quasi nur Rohmaterial, und er warnt ausdrücklich vor
einer Überbewertung des Sinneseindrucks, weil die bloße "Erfahrung (...) der Vernunft niemals gänzlich Genüge (tut)[109].
Raymund Schmidt fasst die verschiedenen Stationen im Kantischen
Erkenntnisprozeß und ihre Funktionen folgendermaßen zusammen:

105) M.E.Kronegger,"Literary Impressionism",a.a.O.,S.13 f.
106) Vgl.Manfred Buhr,Art."Phänomenologie", in:"Philosophisches Wörterbuch",hrg.v.Georg Klaus/M.Buhr, Berlin 1975,Bd.2 S.928f.
107) M.E.Kronegger,s.o.,S.88
108) I.Kant,"Die Kritik der reinen Vernunft",Kapitel "Von der Vernunft",hier zit.nach:Derselbe,"Die drei Kritiken",hrg. und komm. von Raymund Schmidt,Stuttgart 1975,S.139
109) ebd.,S.151

"Es ist eine Aufgabe für den Sinn, gegebene Wahrnehmungsdaten in das Raum-Zeit-Schema einzugliedern, es ist eine Aufgabe für den Verstand, das Wahrgenommene unter Begriffe zu bringen, es ist eine Aufgabe für den Verstand, diese Begriffe kategorisch zu Urteilen zu verknüpfen, und es ist eine Aufgabe für die Vernunft, die kategorialen Urteile zur systematischen Gesamterkenntnis zusammenzuschweißen"[110].
Dieses rationale und vernunftorientierte Erkenntnissystem ist von Kronegger offensichtlich nicht genügend berücksichtigt worden, wenn sie sich auf Kant beruft. Daher schätzt sie auch die ihrer Meinung nach in der erkenntnistheoretischen Kantnachfolge befindlichen Impressionisten falsch ein und verkennt deren objektivistische Erkenntnismethode als seltsames existentialistisches und subjektivistisches Konglomerat:
"Reality is a subject which cannot be analyzed, according to the impressionists, but only seized intuitively. Reality is a synthesis of pure sensations, modulated by consciousness and changed into impressions. (...) The impressionists had seen the world subjectively, (...).The keyboard of each impressionist artist differs; there is nothing in common between Monet's cathedrals and Cézanne's still-lifes"[111].
Dieses Zitat zeigt endgültig, daß Kronegger den Impressionismus nicht von den nachfolgenden Kunstformen scharf genug zu unterscheiden vermag und ihm daher künstlerische Ziele unterstellt, die nicht mit dem Impressionismusbegriff zu vereinbaren sind. In der Umlegung auf den literarischen Bereich zeigt sich dieses Mißverständnis, wenn Rainer M. Rilke, landläufig als stark von den französischen Symbolisten beeinflußt bekannt, als typischer Impressionist etikettiert wird.

110) R.Schmidt,in:I.Kant,"Die drei Kritiken",a.a.O.,S.138 f.
111) M.E.Kronegger,"Literary Impressionism",a.a.O.,S.36 f.
Die in der nordamerikanischen Literaturwissenschaft häufige Einschätzung des Impressionismus als subjektivistisch wird auch von Beverley Rose Driver mitgetragen, die schreibt:"The main differentiation separating Bang and Schnitzler, as impressionists, from the naturalist-realist school is what Richard Brinkmann ("Wirklichkeit und Illusion",Tübingen 1957,hier:S.327) calls 'die restlose Subjektivierung der Wirklichkeit'. The impressionist narrator no longer said 'This is the way things are'".
(B.R.Driver,"Herman Bang and Arthur Schnitzler.Modes of the impressionist Narrative",phil.Diss.,Indiana University, 1970, hier S.62)

Ebenfalls 1973 wird die nordamerikanische Diskussion der
philosophisch-erkenntnistheoretischen Quellen des Impressio-
nismus von William M.Johnston[112] um eine interessante Variante
bereichert, indem er Prag als das Zentrum des literarischen
Expressionismus (Kafka) mit dem Impressionismuszentrum Wien
vergleicht und die literarischen Differenzen auf verschiedene
philosophischen Traditionen und deren Ausprägung im Geschichts-
prozeß der Jahrhundertwende zurückführt.
In Prag sieht Johnston eine starke Tradition von Leibnitz
und Bolzano, was den Anspruch eines umfassend theologisch
motivierten Weltbildes impliziere: "man lives in a cosmos
which God has ordered for man's benefit"[113]. Diese 'heile
Welt' sei in der Folge der Marginalisierung des akademisch
führenden Deutschtums in Prag zusammengebrochen und ins Gegen-
teil verkehrt worden: "a cruel creator replaced God, while man
fell from a position of privilege (...) to one of torment as
a demiurge's victim"[114]. Das Ergebnis dieses Vorganges sei
beispielsweise das Werk Kafkas, das eine Welt "governed by
capricious regulations whose rationale cannot be fathomed"(ebd.)
darstelle. In Wien sei dagegen der Leibnitzsche Einfluß bei-
zeiten von Ernst Mach zurückgedrängt worden, was zu dem be-
kannten Sensitivismus geführt habe, dessen künstlerische Aus-
prägung der Wiener Impressionismus sei, der sich einer Welt-
sicht befleißige, "which refused to segregate reality from
fantasy"[115]. Johnstons Prager Marginalisierungsthese erinnert
etwas an das sozialpsychologische Theorem von Schorske, kann
aber nicht dessen Plausibilität in Anspruch nehmen, da die
überwiegende Zugehörigkeit der Leibnitzianer zum marginalen
Deutschtum nicht nachgewiesen werden kann und darüber hinaus
Annahmen über die Veränderungen philosophischer Systeme durch
politische oder soziale Einwirkungen sowie deren monokausaler
Einfluß auf literarisches Schaffen spekulativ bleiben.
Zudem scheint Johnston den Grad sowie den Beginn der Wirkung
Machs falsch einzuschätzen. Einerseits ist die Tradition von
Leibnitz und Bolzano in Prag nicht belegbar stärker ausgeprägt
als in Wien, wo schließlich der Bolzanoschüler und Leipnitzianer

112) W.M.Johnston,"Prague as a center of austrian expressio-
 nism versus Vienna as a center of impressionism",in:
 Modern Austrian Literature,6,1973,H.3/4,S.176 - 181
113) ebd.,S.177 114) ebd.,S.178
115) ebd.,S.179 f.

Robert Zimmermann seit 1861 in Philosophieprofessor und ab 1886 als Universitätsrektor seinen Einfluß geltend macht[116]. Seine Wirkung ist allerdings auf die philosophische Fakultät beschränkt, während in anderen Fachbereichen, insbesondere am medizinischen, den auch Schnitzler durchläuft und der ihn prägt, eine "aufgeklärte empiristisch-rationalistische Tradition"[117] festzustellen ist. Erwähnenswert sind hier besonders Karl Ph. Hartmann, seit 1811 Professor für Pathologie u.a., der für seinen "prinzipielle(n) Empirismus und 'Psychologismus'"(ebd.) schon zu Lebzeiten gerühmt wird, und Ernst von Feuchtersleben, seit 1847 Dekan der medizinischen Fakultät und eine wichtige Figur in den Tagen der Märzrevolution von 1848, der als Schüler Hartmanns ebenfalls dem Primat der Empirie und der Ablehnung jeglicher philosophischer Spekulation verpflichtet ist[118].
Ernst Mach ist also in Wien kein Bahnbrecher eines empirischen Sensualismus, sondern Glied in einer Wiener Tradition, die er allerdings zu besonderer Blüte führt. Das stärkste Argument gegen Johnstons Theorie ist jedoch die Tatsache, daß Ernst Mach vor seiner Berufung nach Wien von 1867 bis 1895 an der Prager Karls-Universität wirkt[119], wo er alle seine wesentlichen Gedanken entwickelt und auch das Hauptwerk der "Analyse der Empfindungen" schreibt. Wenn man also mit der Annahme Johnstons argumentieren will, daß Machs Wirken die Ausbildung eines literarischen Impressionismus gefördert habe, dann muß dieser Stil eher in Prag als in Wien vermutet werden.
Auch die Darstellung Johnstons, daß die Verfemung Kants und Hegels in Österreich durch die dort wirkenden Bolzanoschüler so stark gewesen sei, "that would-be Kantians had to study and teach in Germany"[120], scheint angesichts des nachweisbaren neukantischen Potentials in Wien übertrieben.
Übrig bleibt an Johnstons Theorie die Diagnose eines bedingenden Verhältnisses zwischen Impressionismus und Machismus[121], wie

116) Vgl.Roger Bauer,"Der Idealismus und seine Gegner in Österreich",Heidelberg 1966,S.71
117) ebd.,S.76
118) Die Vorwegnahme neukantischer Positionen durch Feuchtersleben zeigt sich beispielsweise, wenn er an Kants Philosophie kritisiert, daß ihre "schwache Seite (...) dort zu suchen ist, wo sie dogmatisiert,zum Beispiel bei den Kategorien"(E.v.Feuchtersleben,"Confessionen",Bd.4 der "Sämtliche Werke"(in 7 Bde),Wien 1851-1853,S.5o)
119) Vgl.M.Diersch,"Empiriokritizismus...",a.a.O.,S.19

sie in den meisten Impressionismusargumentationen zu finden ist. Die Versuche der nordamerikanischen Literaturwissenschaft, Impressionismus als künstlerisches Phänomen in ein gegebenes philosophisches Denkgebäude einzuordnen, stoßen also, wie man sieht, auf erhebliche Schwierigkeiten. Freiere Verwendungsansätze verzichten daher auf eine historische Ableitung des Begriffs mit erkenntnistheoretischen und ideengeschichtlichen Implikationen[122], sondern beschränken sich auf die Beschreibung der Themen impressionistischer Literatur. Als Beispiel ist hier James Nagel zu nennen: "The themes of impressionism, consistent with the restriction of data of its narrative mode, are essentially epistomological: problems of knowing, not choosing, of truth and illusion, of episodic, disorganized events and ideas which are not necessarily teleological. Here there are not carefully outlined causative forces, often no clearly understood choices to be made: rather, the stress is on problems of perception, on the interpretation of sensory data, on the delusions inherent in subjektive experience, and on the developement of understanding to a classical moment of recognition"[123]. Dieser Katalog ist zwar vorsichtig vergleichbar mit den erkenntnistheoretischen Motiven der malenden Impressionisten, zielt aber gar nicht auf die Konstitution eines literarhistorischen Begriffs und ist somit hier nicht weiter von Interesse. Zudem bleibt die literarische Belegbasis, zwei Novellen von Stephen Crane, für den Oberbegriff Impressionismus zu schmal, um eine über Crane hinausgehende Bedeutung zu haben.

Von weiterem Interesse sind für diese Untersuchung solche Ansätze, die sich dem erkenntnistheoretischen Aspekt des Terminus nicht nur deskriptiv nähern, sondern um eine historisch dimensionierte Herleitung bemüht sind.

120) W.M.Johnston,"Prague as a center...",a.a.O.,S.178

121) Diese Diagnose findet sich auch in Johnstons umfassenden Werk "Österreichische Kultur- und Geistesgeschichte. Gesellschaft und Ideen im Donauraum 1848 - 1938", Wien-Köln-Graz 1974.

122) Als Beispiel für einen Ansatz, der nicht an begrifflicher Klärung interessiert ist, sei hier W.V.O'Connor genannt ("Wallace Stevens:Impressionism in America",in:Revue des langues vivantes,32,1966,H.1,S.66-77):"Impressionism is a tricky word in literary criticism, and I have no intention of trying to define it"(ebd.S.66).

Dabei gehen insbesonders die schon behandelten soziologisch
argumentierenden Forscher von einer durch die politischen Ge-
gebenheiten bewirkten Veränderung der Erkenntnis aus. So meint
Hauser: "die Idee des entlarvenden Denkens und der Enthüllungs-
psychologie gehörte zum Eigentum des Jahrhunderts" und ist
daher "von der Krisenstimmung des Zeitalters abhängig"[124].
Als typisches Beispiel für die sich aus Lebensangst, Entfremdung
und dem "Unbehagen in der Kultur"(ebd.) entwickelnde Erkennt-
nisperspektive der Generation der Jahrhundertwende führt er
die Psychoanalyse Freuds an, in der das Phänomen der Selbst-
täuschung, die Erkenntnis, "daß hinter dem Bewußtsein der
Menschen, als wirklicher Motor ihrer Handlungen und Haltungen,
das Unbewußte steht und daß alles bewußte Denken nur die mehr
oder minder durchsichtige Hülle der Triebe ist"(984), zur
Basis einer neuen individualpsychologischen Methode für Diagnose
und Therapie werden. Diese Erkenntnisse Freuds seien zwar auf
dem Weg der individuellen Seelenanalyse gewonnen, würden aber
in einer anderen Terminologie die gleichen Merkmale der Ent-
fremdung und des falschen Bewußtseins zeigen, die auch Marx
aufgrund der These, "daß in einer klassenmäßig differenzierten
und zerklüfteten Gesellschaft das korrekte Denken von vorn-
herein unmöglich sei"(ebd.), postuliere. Freud sei jedoch als
Naturwissenschaftler nicht in der Lage gewesen, "die sozio-
logischen Faktoren im Seelenleben der Menschen zu würdigen",
weshalb er die Auswirkungen der "wirtschaftlichen Unsicherheit,
des Mangels an sozialer Geltung und politischem Einfluß"(986)
vollkommen vernachlässigt habe und so zu keiner historisch-
politischen Einschätzung der Kulturformen gekommen sei, sondern
in ihnen nur mehr oder weniger mechanische Äußerungen der
unterdrückten Triebe gesehen habe.
Das Prinzip der Enthüllungspsychologie Freuds, daß nämlich
hinter dem lügenhaften Bewußtsein das Unterbewußtsein die
wahren Lebensfäden spinne, entdeckt Hauser bei allen großen

123) J.Nagel,"Impressionism in 'The Open Boat' and 'A Man and
 Some Others'", in: Research Studies,43,1975,H.1,S.27 -
 37, hier:S.29; zur Beurteilung von Nagels Ansatz vgl.
 auch Kap.2.2.6.
124) A.Hauser,"Sozialgeschichte der Kunst und Literatur",a.a.O.,
 Im folgenden stehen die Seitenangaben in Klammern im
 laufenden Text.

Geistesströmungen der Jahrhundertwende, als deren Repräsentanten er Freud, Nietzsche und Marx nennt. Neben dem historischen Materialismus von Marx und der Individualpsychologie Freuds habe Nietzsche das Faktum der als falsch entlarvten Wahrheit des Bewußtseins und jeglicher Theoriebildung mit einer dritten Variante erklärt, nämlich "mit der seit dem Christentum im Zuge befindlichen Dekadenz und der Bestrebung, die Schwäche und die Ressentiments der entarteten Menschheit als ethische Werte, als altruistische und asketische Ideale darzustellen"(983). Die Ursache und Struktur seiner Philosophie sei jedoch mit der der Theorien von Marx und Freud identisch. "Sie entdeckten, jeder auf die eigene Art, daß die Selbstbestimmung des Geistes eine Fiktion ist und daß wir die Sklaven einer Macht sind, die in uns und oft gegen uns selbst arbeitet. Die Doktrin des historischen Materialismus war ebenso wie später die der Psychoanalyse, wenn auch mit einer optimistischeren Schlußwendung, der Ausdruck einer Verfassung, in der das Abendland den übermütigen Glauben an sich selbst verloren hat"(985). Dieser desillusionierte Denkansatz ist in Hausers Augen typisch für den Impressionismus, der seine künstlerische Ausformung darstelle, "denn hier, in der Sphäre der Kunst, verhält es sich mit der Wahrheit tatsächlich so, wie diese Philosophie es für die Erfahrung überhaupt annimmt"(989). In dieser Darstellung der erkenntnistheoretischen Grundlagen des Impressionismus von Hauser sind zwei Punkte kritisch hervorzuheben:

1.) Die soziologischen Faktoren, die konstitutiv für die heraklitische Philosophie des Impressionismus sein sollen, werden nicht expliziert, was die These außerhalb jeder Nachprüfbarkeit läßt. Dieser Punkt wird bereits im vorigen Kapitel kritisiert.

2.) Die Nennung der Denkansätze von Freud, Nietzsche und Marx als basisgleiche Äußerungen der Krisenstimmung des Zeitalters zeigt ein Problem auf, das bei der Grundlegung dieser allgemeinen Krisenstimmung als Konstituente des literarischen Impressionismus ebenfalls virulent wird. Denn diese Krise bedingt keine bestimmte oder wenigstens tendenziell beschreibbare Struktur oder Richtung der aus ihr erwachsenden Überbauphänomene, so daß deren künstlerische und philosphische Manifesta-

tionen inhaltlich beliebige Ziele verfolgen können, was ihre Subsumierung als Äußerungen desselben Zeitbewußtseins als zumindest problematisch erscheinen läßt.
Diese Indifferenz findet sich auch bei Hauser, wo, selbst bei Tolerierung des chronologisch leichtfertigen Vergleichs von historischen Rahmenbedingungen, zwischen denen immerhin ein halbes Jahrhundert klafft, die Werke von zwei so augenscheinlich in entgegengesetzte Richtungen argumentierenden Denkern wie Nietzsche und Freud (Marx noch ganz ausgeklammert) als gleichsinnige Äußerungen eines "Zeitgeistes" apostrophiert werden.
Freud ist mit seiner Methode einer "assoziativen Hermeneutik"[125], die die irrationalen Antriebe des Menschen aufzudecken und zu erklären bemüht ist, ein Wissenschaftler, der der Rationalität und Vernunft letztlich Priorität einräumt: "Wir mögen noch so oft betonen, der menschliche Intellekt sei kraftlos im Vergleich zum menschlichen Triebleben, und recht damit haben. Aber es ist doch etwas Besonderes um diese Schwäche; die Stimme des Intellekts ist leise, aber sie ruht nicht, ehe sie sich Gehör verschafft hat. Am Ende, nach unzählig oft wiederholten Abweisungen, findet sie es doch. Dies ist einer der wenigen Punkte, in denen man für die Zukunft der Menschen optimistisch sein darf"[126]. Die sich aus diesem Zitat ergebende Einschätzung wird auch von dem Freudkenner Wollheim geteilt: "Freud glaubte an die Vernunft. (...) Er glaubte also, daß der menschliche Geist so beschaffen ist, daß er sich von Argumenten und Vernunfterwägungen beeinflußen läßt, sobald er solche hört. (...) Er glaubte zwar, daß am Ende die Vernunft siegen wird, aber er sah noch keinen Anlaß zu einer Abschätzung dieses Zeitpunktes"[127].
Dieser gedämpfte Zukunftsoptimismus wird von Hauser in Beziehung gesetzt mit der dionysischen Irrationalität Nietzsches als eine der gleichen Krisenstimmung entsprungene Kulturäußerung.

125) H.Glaser,"Sigmund Freuds 2o.Jahrhundert. Seelenbilder einer Epoche",Frankfurt/M. 1979,S.1o

126) S.Freud,"Die Zukunft einer Illusion",in: Bd.9 der "Sigmund Freud Studienausgabe",hrg.v.A.Mitscherlich/A.Richards/J. Strachey, (1o Bde. und 1.Suppl.Bd.)Frankfurt/M.1969,S.186

127) R.Wollheim,"Sigmund Freud",München 1972,S.2o5 f.

Nietzsche nabelt sich von der liberalen Vernunftgläubigkeit
als einem christlich-dekadenten Relikt scharf ab und strebt
für die Zukunft ein Lebensideal an, welches dem wahren, trieb-
und rauschhaften Leben zum Durchbruch verhelfen soll.
Rationalismus und Wahrheitsethos gelten "nicht als oberstes
Wertmaß, noch weniger als oberste Macht"[128], sondern seine
künftige Welt, diese "dionysische Welt des Ewig-sich-selber-
Schaffens, des Ewig-sich-selber-Zerstörens, diese Geheimnis-
Welt der doppelten Wollüste, dies mein 'Jenseits von Gut und
Böse', (...) diese Welt ist der Wille zur Macht - und nichts
außerdem! Und auch ihr selber seid dieser Wille zur Macht -
und nichts außerdem!"[129].
Die hier zum Ausdruck kommende atavistische Verherrlichung
des Irrationalen ist dem Ziel der Psychoanalyse Freuds ent-
gegengesetzt. Die Lebensphilosophie Nietzsches ersetzt die
wissenschaftliche Erkenntnis durch Intuition und ebnet damit
einem irrationalen Aktivismus den Weg, während Freud zwar
ebenfalls in die Irrationalität der Seele hinabsteigt, sie
jedoch nicht verherrlicht, sondern sie verstehend durchdringen
und damit die auf sie zurückzuführenden Probleme überwinden
will. Freud und Nietzsche gehen also grundsätzlich verschiedene
Wege hinsichtlich ihrer Argumentationsmethode und Intention.
Ihre Subsumierung als strukturell gleichsinnige Krisenäußerungen
entlarvt m.E. den zugrundeliegenden und historisch nicht weiter
präzisierten Krisenbegriff als potentielle Leerformel. Als
gemeinsame Kronzeugen für den Impressionismusbegriff sind Freud
und Nietzsche nicht verwendbar. Gemessen an den malerischen
Impressionisten wäre eine Parallele allenfalls zu Freud möglich.
In beiden Fällen wird ein bislang gültiger Wahrheitsbegriff
aufgrund neuer Erkenntnisse revidiert, was auf einer deduktiven
Grundlage zu einem neuen Malstil beziehungsweise einer neuen
psychologischen Therapiemethode führt. Inwiefern dieser Vor-
gang allerdings als typisch für die Krisenstimmung der Jahr-
hundertwende einzustufen ist, bleibt fraglich, da dieser Vor-
gang Kennzeichen jeder wissenschaftlichen Theoriebildung ist.

128) F.Nietzsche,"Aus dem Nachlaß der Achtziger Jahre",in:
 Bd.4 von "Friedrich Nietzsche.Werke"(in 5 Bde),hrg.v.
 K.Schlechta, Frankfurt/M.-Berlin-Wien 1977, hier:S.285
129) ebd.,S.509

Manfred Diersch bleibt bei der Erklärung der impressionistischen Erkenntnistheorie in enger Anlehnung an die marxistisch-leninistische Krisentheorie des Imperialismus. Er erklärt die Ästhetisierung der Autoren als Ergebnis zweier erkenntnistheoretischer Folgeerscheinungen der imperialistischen "Mystifizierung der gesellschaftlichen Daseinsproblematik"[130]:

a) "Installierung eines Geschichtsbildes, in dem das Subjekt der Geschichte sich immer nur als Objekt des Geschehens begreifen"(ebd.) kann.

b) "Die Wissenschaft scheint die Unmöglichkeit objektiver Wahrheitsfindung zu beweisen; Erkenntnis wird in Teilaspekte aufgelöst, weil das Objekt objektiv nicht mehr erfassbar zu sein scheint"(ebd.).

Die kapitalistische Herrschaft von Dingen und Verhältnissen über Menschen, die sich dadurch in der Objektrolle der Geschichte gedrängt sehen, gipfele in der Entfremdung des Menschen von "seiner Natur als gesellschaftliches Wesen"[131]. Das so gegenüber dem Staat und der kapitalistischen Ideologie entstehende Gefühl von Ohnmacht angesichts einer undurchschaubaren und abstrakt scheinenden Macht werde noch verstärkt durch die positivistische Entwicklung der Wissenschaften, in denen Quantifizierung, Abstraktion und Spezialisierung die erkenntnistheoretischen Auswirkungen kapitalistischer Entfremdung zu bestätigen scheinen. Überall zeige sich folgende groteske Situation: "Aus der Macht des Menschen, die er produziert, kann das Gefühl der Ohnmacht und eines undurchschaubaren Mechanismus entstehen"[132].

Dierschs Entfremdungsbegriff ist hier der zentrale Terminus und soll daher näher betrachtet werden. Er basiert auf dem Begriff des Warenfetischismus von Marx: "Das Geheimnisvolle der Warenform besteht also darin, daß sie den Menschen die gesellschaftlichen Charaktere ihrer eigenen Arbeit als gegenständliche Charaktere der Arbeitsprodukte selbst (...) zurückspiegelt, daher auch das gesellschaftliche Verhältnis der Produzenten zur Gesamtarbeit als ein außer ihnen existierendes

130) M.Diersch,"Empiriokritizismus und ...",a.a.O.,S.148
131) ebd.,S.146
132) ebd.,S.149

gesellschaftliches Verhältnis von Gegenständen. Durch dieses quid pro quo werden die Arbeitsprodukte Waren, sinnlich übersinnliche oder gesellschaftliche Dinge"[133]. Dieselbe phantasmagorische Fähigkeit stellt schon der junge Marx beim allgemeinen Äquivalent Geld fest: "Die Verkehrung und Verwechselung aller menschlichen und natürlichen Qualitäten, (...) die göttliche Kraft - des Geldes liegt in seinem Wesen als dem entfremdeten, entäußernden und sich veräußernden Gattungswesen der Menschen. Es ist das entäußerte Vermögen der Menschheit"[134].

Die Umsetzung der zunächst auf den Arbeiter, den Lohnabhängigen gezielten Entfremdungsbegrifflichkeit auf die Literaturgeschichte und sonstige Überbauphänomene vollzieht Georg Lukács, der den Terminus 'Verdinglichung' prägt und ihn "nicht bloß als Zentralproblem der einzelwissenschaftlich gefaßten Ökonomie, sondern als zentrales, strukturelles Problem der kapitalistischen Gesellschaft in allen ihren Lebensäußerungen"[135] verstanden wissen will. Die Universalität der Warenkategorie wird für alle Kunstprodukte und sonstigen Erzeugnisse der bürgerlichen Gesellschaft, die Konsequenz der Verdinglichung oder Entfremdung von sich selbst für alle Formen bürgerlichen Denkens vom Positivismus bis zum Irrationalismus vorausgesetzt. Für die Literatur der Jahrhundertwende stellt Lukács fest: "Der Psychologismus (...) muß also aus dem gesellschaftlichen Sein der bürgerlichen Klasse begriffen werden, aus der kapitalistischen Arbeitsteilung, aus dem auf diesem Boden entstehenden Warenfetischismus, der 'Verdinglichung' des Bewußtseins". Diese äußere sich, indem "die Wirklichkeit ihm (dem bürgerlichen Literaten,RW) als 'mechanisch', 'seelenlos', von 'fremden' Gesetzen beherrscht scheint (...). Dieser 'wesenlosen' Wirklichkeit stellt der bürgerliche Literat die 'allein maßgebende' Wirklichkeit, das 'Seelenleben' gegenüber"[136].

133) K.Marx,"Kapital I", in: "Marx/Engels.Werke"(künftig abgekürzt mit MEW), hrg.v.ZK der SED,Berlin(O) 1977, hier: Band 23,S.85

134) K.Marx,"Ökonomisch-philosophische Manuskripte aus dem Jahre 1844", in: MEW,Erg.Bd.1, S.565. Vgl. zur Entfremdungsproblematik auch: Joachim Israel,"Der Begriff Entfremdung. Makrosoziologische Untersuchungen von Marx bis zur Gegenwart", Reinbek 1972, S.45 ff.

135) G.Lukács,"Verdinglichung und das Bewußtseins des Proleriats", in: Derselbe,"Geschichte und Klassenbewußtsein. Studien über marxistische Dialektik",Neuwied/Berlin 1970,S.170

Im weiteren Verlauf dieses Aufsatzes macht Lukács einen für
unsere Fragestellung nach der erkenntnistheoretischen Klassi-
fizierbarkeit und Abgrenzbarkeit des literarischen Impressio-
nismus entscheidenden Zusatz: er untersucht nämlich den Repor-
tageroman als die dem psychologischen Roman entgegengesetzte
Prosaform, die sich nicht das Innenleben, sondern äußere Sach-
verhalte zum Thema macht, und stellt fest, daß dieser Gegen-
satz ein lediglich mechanischer, kein dialektischer sei[137].
Dies wird mit dem Bewußtsein der Autoren begründet, die nur
"kleinbürgerliche Oppositionelle gegen den Kapitalismus, keine
proletarischen Revolutionäre"[138] seien. Daher sei "die Un-
fähigkeit, in den Dingen des gesellschaftlichen Lebens Be-
ziehungen von Menschen (Klassenbeziehungen) zu erblicken,(...)
bei ihnen ebenso vorhanden, wie bei ihren künstlerischen
Antipoden, den Psychologisten"(ebd.). Deren explizit gestaltete
Subjektivität erscheine in den Werken jener als implizite
Komponente, "als moralisierender Kommentar"(ebd.).
Das hier bei Psychologisten wie auch Realisten gleichermaßen
festgestellte verdinglichte Denken und die somit entfremdete
Erkenntnisperspektive wird von Lukacs später ausdrücklich in
Bezug auf die literarischen Naturalisten und deren Überwinder
wiederholt. In dem Aufsatz "Die Überwindung des Naturalismus"
schreibt er[139]:

"Die Unmittelbarkeit des Naturalismus stellt die Welt dar, so
wie sie in den Erlebnissen der Figuren selbst direkt erscheint.
Um eine vollendete Echtheit zu erlangen, geht der naturalistische
Schriftsteller weder inhaltlich noch formell über den Horizont
seiner Gestalten hinaus; ihr Horizont ist zugleich der des
Werkes. (...) Dies ist das geistige und weltanschauliche Grund-
prinzip des Naturalismus, das allerdings in seiner Tragweite
sowohl den Begründern wie den Überwindern des Naturalismus un-
bekannt geblieben ist. Darum haben diese letzten zwar die Aus-
drucksmittel des Naturalismus oft scharfsinnig und richtig
kritisiert, aber seine geistig-weltanschaulichen Grundlagen
unverändert übernommen und weitergeführt. (...) Denn das bloß
sprachliche Hinausgehen über den Ausdrucksdurchschnitt des
Alltagslebens, die artistische Verfeinerung in der Wiedergabe
von Stimmungen, (...) ändert nichts an der Hauptsache, wenn der
objektive Horizont des Werkes nicht der von ihm widerge-
spiegelten gesellschaftlichen Wirklichkeit gemäß ist, wenn er
nicht den subjektiven Horizont der einzelnen Gestalten über-
wölbt, widerlegt, an seine Stelle rückt und dadurch verständ-
lich macht. Und in diesem geistig-weltanschaulichen Sinn ist
das deutsche Schrifttum des imperialistischen Zeitalters (...)
stets naturalistisch geblieben. Ob die literarisch-artistische
Form Impressionismus oder Expressionismus, Symbolismus oder
'neue Sachlichkeit' hieß, in dieser Hinsicht kam es nie zu
einem entschiedenen Bruch mit dem Naturalismus".

Der Unterschied zwischen der sogenannten impressionistischen
Literatur und dem Naturalismus ist also für den Marxisten Lukács
ein formal artistischer. Die marxistische Kategorie des ver-
dinglichten Denkens, wie sie auch Diersch gebraucht, ist daher
als erkenntnistheoretisches Spezifikum des Wiener Impressio-
nismus untauglich, da sie auf alle bürgerliche Literatur zu-
trifft.Sie kann nur herangezogen werden, um im Rahmen einer
marxistischen Argumentation die Zugehörigkeit impressionis-
tischer Literatur zur bürgerlichen Kultur zu dokumentieren,
erlangt aber keine klassifikatorische Aussagekraft für den
literarhistorischen Begriff des Impressionismus.
Ein weiterer Vergleich der von Diersch beschriebenen ent-
fremdeten Erkenntnissituation im Imperialismus mit der der
malerischen Impressionisten scheint hier angebracht.
Das entfremdete Subjekt bei Diersch ist unfähig, die Beziehungen
zwischen kapitalistischen Interessen und dem sich verabsolu-
tierenden imperialistischen Staat mit der daraus resultierenden
Sinnauflösung und Zweckentfremdung menschlicher Selbstent-
äußerung zu durchdringen, es sei denn durch revolutionäre
Praxis unter Rekurs auf den historischen Materialismus. Die
Erkenntniskrise und die Flucht in den Subjektivismus seien
daher zwingend, solange der "Antagonismus zwischen gesell-
schaftlichem Charakter der Arbeit und privater Form der An-
eignung"[140] durch Vergesellschaftung der Produktionsmittel
nicht aufgehoben werde und das Individuum "durch produktives
Einbezogensein in die Gesellschaft, in der die Produzenten
Geschichte machen"(ebd.), seinen Sinn erhält[141].

136) G.Lukács,"Reportage oder Gestaltung? Kritische Bemerkungen
anläßlich eines Romans von Ottwalt"(1932), in:Die Links-
kurve,IV,1932, zit. nach: Derselbe,"Literatursoziologie",
ausgewählt und eingeleitet von P.Ludz, Neuwied/Darmstadt,
1977,6.Aufl.S.122-142, hier:S.124

137) ebd.,S.125 138) ebd.,S.126

139) geschrieben 1944/45, 2. Kapitel von "Deutsche Literatur
im Zeitalter des Imperialismus", zit.nach:Derselbe,"Litera-
tursoziologie",s.o.,S.462 - 468, hier:S.463f.

140) M. Diersch,"Empiriokritizismus und...",a.a.O.,S.149

141) So kann die marxistische Literaturwissenschaft die Ab-
wendung der Naturalisten von ihrem demokratisch/sozialisti-
schen Engagement erklären. Wie die SPD hätten sie sich
von der Sozialgesetzgebung täuschen lassen und seien vor
einem konsequenten Sozialismus zurückgeschreckt.Als Ergeb-
nis der 'vergessenen Revolution' hätten "exotische Phanta-
sien und lebensphilosophische Exercitien als neue litera-
rische Moden(...)einen extremen Subjektivismus"hervorge-
bracht.(Mattenklott/Scherpe,"Positionen...",a.a.O.,S.6)

Die desolate Erkenntnissituation der Entfremdeten ist also nicht durch einen Bewußtseinsakt zu ändern, sondern nur durch revolutionäre Praxis und die Änderung der Eigentumsverhältnisse. Das letztere Moment hebt Marx ganz besonders hervor, wenn er schreibt: "Die positive Aufhebung des Privateigentums, als die Aneignung des menschlichen Lebens, ist daher die positive Aufhebung aller Entfremdung, also die Rückkehr des Menschen aus Religion, Familie, Staat tec. in sein menschliches,d.h. gesellschaftliches Dasein"[142].

Die Erkenntnissituation der Maler ist so aber nicht korrekt beschrieben: die Unzulänglichkeit ihrer bisherigen, vorimpressionistischen Wirklichkeitsschau und deren künstlerischen Darstellung basiert nicht auf gesellschaftlichen Verhältnissen irgendwelcher Art, sondern auf einem naiv-mechanischen physikalischen Weltbild und ist durch den Rückgriff auf moderne wissenschaftliche Forschungsergebnisse zu beheben. Das wäre jedoch unmöglich, wenn es sich um eine Erkenntniskrise aus der imperialistischen Entfremdung heraus handelt, die nach der marxistischen Theorie nur durch die Abschaffung des Privateigentums zu überwinden ist, ansonsten aber nur die Möglichkeit der Resignation und die Flucht in den Ästhetizismus offen lasse, was für die Maler aber nachweisbar nicht zutrifft. Ihre Erkenntniskrise, deren Überwindung den impressionistischen Stil hervorbringt, muß also von einer anderen Qualität sein und ist daher mit der von Diersch postulierten Situation der Autoren der Jahrhundertwende nicht vergleichbar. Das bedeutet aber auch, daß deren Literatur, sofern sie tatsächlich ein Spiegelbild der vom Kapitalismus ausgelösten Entfremdung ihrer Autoren ist, nicht als impressionistisch bezeichnet werden kann.

Nun kann man zwar mit Lukács argumentieren, daß auch die Methode der malerischen Impressionisten keine Überwindung ihrer Erkenntniskrise bedeutet, sondern sie damit nur eine positivistische Modifikation ihres weiterhin entfremdeten Bewußtseins vornehmen. Der damit erhobene Anspruch des Marxismus, daß nur Vertreter des historischen Materialismus ein nicht entfremdetes Bewußtsein haben, alle bürgerliche Erkenntnis aber notwendig verdinglicht bleibt, soll hier nicht weiter diskutiert werden, da die Orthodoxie offensichtlich ist.

142) K.Marx,"Ökonomisch-philosophische Manuskripte aus dem Jahre 1844",a.a.O.,S.537

Für unseren literarhistorischen Zusammenhang bedeutet diese
Subsumierung aller bürgerlichen Literatur unter der Entfremdungskategorie, daß die aus ihr resultierende Erkenntnistheorie
keine spezielle Signifikanz für den literarischen Impressionismus haben kann, da sie ebenso Strukturmerkmal des Naturalismus ist. Diese Parallele zwischen malerischem Impressionismus und literarischem Naturalismus wird schließlich nicht
nur von Otto Brahm[143] oder anderen bürgerlichen Literaturkritikern, sondern auch von dem Marxisten Franz Mehring bestätigt, der 1892 feststellt: "Der Impressionismus, die Freilichtmalweise in der Malerei, der Naturalismus in der Dichtung
ist eine künstlerische Rebellion; es ist die Kunst, die den
Kapitalismus im Leibe zu spüren beginnt; (...). In der Tat
erklärt sich auf diese Weise leicht die sonst unerklärliche
Freude, welche die Impressionisten der bildenden und die
Naturalisten der dichtenden Kunst an allen unsauberen Abfällen
der kapitalistischen Gesellschaft haben"[144]. Dieser Darstellung des Naturalismus wie auch malerischen Impressionismus
als Folgen des Kapitalismus zeigt eindringlich, daß die Verdinglichungskategorie als erkenntnistheoretisches Grundraster
einer Literaturgeschichtsschreibung die Bezeichnung nachnaturalistischer Literatur als Impressionismus keineswegs
als zwingend erscheinen läßt, da sie eine Differenzierung
zwischen dieser Literatur und dem Naturalismus nicht leistet[145].
Dieses Dilemma der marxistischen Entfremdungskategorie, sowohl für den Naturalismus wie für alle andere engagierte Litera-

143) Vgl.dazu Anmerkung 1oo)
144) F.Mehring,"Der heutige Naturalismus", in:Die Volksbühne,
Jg.1,1892/93,H.3,S.9-12, hier zit. nach:Derselbe,"Gesammelte Schriften",Bd.11,a.a.O.,S.127 f.
145) Ich meine sogar, daß die Entfremdungskategorie der marxistischen Literaturwissenschaft Gefahr läuft, als ähnlich
pauschales Argument wie der konservativ geprägte Dekadenzbegriff benutzt zu werden, wenn sie von der Arbeiterschaft
abgelöst und auf Großbürgersöhne übertragen wird.
Über die allzu eindeutige Ableitung ästhetischer Erscheinungen von allgemeinen kapitalistisch-bürgerlichen Strukturen ohne genügende Berücksichtigung der besonderen Verhältnisse der diese Erscheinung tragenden Gesellschaftsgruppe schreibt Walter Benjamin ("Fragment über Methodenfragen einer marxistischen Literaturanalyse",Kursbuch 2o,
März 197o,S.1): "Es ist eine vulgärmarxistische Illusion,
die gesellschaftliche Funktion eines sei es geistigen, sei
es materiellen Produkts unter Absehung von den Umständen
und den Trägern seiner Überlieferung bestimmen zu können".

tur in Anspruch genommen werden zu können, wenn diese nur in
vom Privateigentum der Produktionsmittel strukturierten ge-
sellschaftlichen Beziehungen entsteht, erkennt auch Theodor
W.Adorno in "Der Artist als Statthalter". Daher versucht er
gar nicht erst, nach dem Kriterium der Entfremdung Literatur
in entfremdete und nichtentfremdete einzuteilen, sondern ruft
nach einem Ästhetizismus, in dem der Künstler sich total in
den Dienst des Kunstwerks stellt, "welches das äußerste von
der eigenen Logik und der eigenen Stimmigkeit wie von der
Konzentration des Aufnehmenden verlangt"[146]. Durch solche
"passive Aktivität"[147] werde der Künstler "zum Statthalter
des gesellschaftlichen Gesamtsubjekts"(ebd.) und könne somit
"das Schicksal der blinden Vereinzelung tilgen"(ebd.). Dies
leiste die engagierte Literatur nicht; sie setze "sich über
die in der Tauschgesellschaft unabdingbar herrschende Tatsache
der Entfremdung zwischen den Menschen sowohl wie zwischen dem
objektiven Geist und der Gesellschaft, die er ausdrückt und
richtet, umstandslos hinweg. Sie will, daß die Kunst unmittel-
bar zu den Menschen spreche, als ließe sich in einer Welt uni-
versaler Vermittlung das Unmittelbare unmittelbar realisieren.
Gerade damit aber degradiert sie Wort und Gestalt zum bloßen
Mittel, zum Element des Wirkungszusammenhangs, zur psycholo-
gischen Manipulation und höhlt die Stimmigkeit und Logik des
Kunstwerkes aus, das nicht mehr nach dem Gesetz der eigenen
Wahrheit sich entfalten, sondern die Linie des geringsten Wider-
standes bei den Konsumenten verfolgen soll"[148].
Adornos Ästhetizismuskonzept ist hier nicht von weiterführendem
Interesse, doch ist es ein wertvolles Beispiel dafür, daß mit
der Entfremdungskategorie nicht notwendig ein orthodox-marxisti-
scher Standpunkt verbunden ist, sondern auch eine Position
möglich ist, die gerade wegen der unabdingbaren Entfremdung
eine Kunstkonzeption als einzig möglich ansieht, die von den
Marxisten wegen ihres entfremdeten Bewußtseins als bürgerlich-
dekadent abgelehnt würde.
Für die weitere erkenntnistheoretische Geschichtsschreibung
des literarischen Impressionismus wird der schon bei Bahr im
Ansatz andiskutierte Begriff des Positivismus wichtig.

146) Th.W.Adorno,"Der Artist als Statthalter", in:Derselbe,
"Noten zur Literatur I",Frankfurt/M. 1978,S.192

147) ebd.,S.195 148) ebd.,S.185 f.

Bei Diersch ist der subjektivistisch-sensualistische Positivismus der Autoren die zwangsläufige Weiterentwicklung des mechanisch-materialistischen Positivismus des Naturalismus zur Zeit des Imperialismus in Österreich. Diese Position, die zwischen Impressionismus und Positivismus einen engen Zusammenhang sieht, ist in der Sekundärliteratur zum Impressionismus ein alter Topos und findet sich bei Lamprecht, Lemke, Bahr, Alker und auch Adalbert Schmidt, der 1974 in seinem Aufsatz über "Die geistigen Grundlagen des 'Wiener Impressionismus'" diesen als die künstlerische Ausgestaltung des Positivismus darstellt[149]. Dabei geht er unter Bezug auf die Arbeit "Idealismus und Positivismus" von Ernst Laas[150] davon aus, daß der Positivismus sich vom Idealismus hauptsächlich in der Überwindung des erkenntnistheoretischen Dualismus unterscheide. "Der Idealismus hatte das Dasein im Dualismus von Subjekt und Objekt, Ich und Welt erkennen wollen; für den Positivismus sind diese vermeintlichen Gegensätze nur zwei Aspekte der Wirklichkeit, aus dem Dualismus ist ein erkenntnistheoretischer Monismus geworden"[151], der in engen Wechselbeziehungen zu den Naturwissenschaften (Mach) stehe. Schmidt sieht die Literatur der Jahrhundertwende ganz zutreffend im Einflußbereich einer im wesentlichen monistischen und, sofern sie neukantianisch ist, auch sensuellen Erkenntnistheorie stehen. Die Stärke dieses Einflusses besonders in den 1890 er Jahren sowie seine positive oder negative Rezeption durch die Autoren bleibt jedoch heftig umstritten. Zudem ist Schmidts Entscheidungskriterium zwischen Idealismus und Positivismus, nämlich die Klassifikationen dualistisch oder monistisch, m.E. so nicht aufrechtzuerhalten, da beide Möglichkeiten für beide philosophische Richtungen zutreffen können. Es wird hier deutlich, daß Schmidt nicht zwischen realistischem und phänomenalistischem Positivismus differenziert, sondern die monistische Ausprägung des Neopositivismus mit Ernst Mach als alleinigen Bezugspunkt hat und auf jede Form von Positivismus projeziert, was zu einer irritierenden Verwendung des gesamten Begriffs führt. Für unsere Darstellung bleibt wichtig, daß

149) A.Schmidt,"Die geistigen Grundlagen des 'Wiener Impressionismus'", in:Jahrbuch des Wiener Goethe-Vereins, Neue Folge der Chronik, a.a.O.,S.90 - 1o8
15o) E.Laas,"Idealismus und Positivismus",3 Bde,o.O.,1879-84, Vgl. A.Schmidt,s.o.,S.92
151) A.Schmidt,s.o.,S.92

Schmidt die Konsequenz aus Machs Psychomonismus, die Auflösung des Ichs, in der Tradition Bahrs stehend als Grundlage der impressionistischen Entwicklung der Dichter versteht, da diese Ideen damals "sozusagen in der Luft"[152] gelegen hätten.
Hier stimmt er auch in der Argumentationsweise mit Diersch überein, der chronologische Unstimmigkeiten in seiner auf Bahr bezogenen Impressionismusargumentation abtut mit der Bemerkung, daß Bahr "bereits 1891 unbewußt eine 'empiriokritizistische' Weltanschauung"[153] vertreten habe. Die Auswirkungen von Machs Lehre stellt Schmidt bei Bahr, Hofmannsthal, Schaukal, Schnitzler, von Andrian, Beer-Hofmann und Musil fest. Die Vergleichbarkeit der Erkenntnistheorie Machs mit dem Impressionismus wird oben bereits diskutiert. Hier soll von Interesse sein, daß diese Parallelisierung von Positivismus und Impressionismus innerhalb der Impressionismusdiskussion nicht unwidersprochen bleibt. Angegriffen wird diese These besonders durch Hamann/Hermand: "Auf wissenschaftlichem Gebiet äußert sich die impressionistische Abneigung gegen alles Normative und Gesetzmäßige in einer wachsenden Opposition gegen den Positivismus, den man nach Jahren der unbegrenzten Anerkennung plötzlich als entseelend, mechanisierend und darum als spezifisch individualitätsfeindlich empfindet"[154]. Der Impressionismus habe daher einen neuen Subjektivismus geboren, der "in aller Schärfe gegen den materialistisch-positivistischen 'Ungeist'"[155] Stellung beziehe, was jedoch auch "eine Schwenkung ins Rassenmäßig-Irrationale"(ebd.) bedeute.
Die Ablehnung der "positivistischen Objektivität"(74) zeige sich in Naturwissenschaften und Philosophie in einer "Abneigung gegen das systematische Denken.(...) Die Philosophen dieser Jahre bemühen sich nicht, Einheit und Totalität der Erkenntnisse in ein begrifflich geordnetes System zu bringen, sondern verwerfen alle gängigen Systeme zugunsten eines Relativismus, der in jeder überindividuellen Äußerung eine bloße Hypothese sieht. Anstatt durch Analogieschlüsse zu bestimmten Gesetzmäßigkeiten vorzudringen, begnügt man sich mit rein

152) A.Schmidt,"Die Grundlagen...",a.a.O.,S.97
153) M.Diersch,"Empiriokritizismus und...",a.a.O.,S.69
154) Hamann/Hermand,"Impressionismus",a.a.O.,S.7o
155) ebd.,S.71; Im folgenden stehen die Seitenangaben in Klammern im laufenden Text.

subjektiven Reflexionen"(75). Die naturwissenschaftlich-monistischen Theoriebildungen der Energetik (Ostwald) und des Psycho-Monismus (Mach) seien ebenso gegen den "positivistischen Materialismus"(72) gerichtet wie der Vitalismus (Georg Bunge) auf dem Gebiet der Biologie, der wieder eine individualistische und anti-deterministische Betrachtung des Menschen fordert. Die Diskrepanz zwischen den bei Schmidt und Hamann/Hermand benutzten Positivismus-Begriffen ist offensichtlich. Die Schwäche der Verwendung bei Schmidt ist schon skizziert. Die Ungenauigkeit des Gebrauchs bei Hamn/Hermand ist am Beispiel Mach zu dokumentieren, dessen Theorie in ihren Augen "ein Angriff gegen den mechanischen Materialismus" ist, "da sie das Verhältnis von Ich und Welt auf die individuellen Empfindungen beschränkt" (73). Damit habe Mach "den Schritt von der strengen Psychophysik zum impressionistischen Sensualismus"(ebd.) vollzogen. Diese Darstellung der Annäherung Machs an impressionistische Denkstrukturen impliziert aber, daß er sich gleichzeitig vom wissenschaftlichen Positivismus entfernt hat, da Impressionismus ja in "Opposition gegen den Positivismus"(7o) steht. Diese Ansicht wird aber von keiner Mach-Monographie bestätigt. Sein Werdegang und seine Arbeitsweise belegen im Gegenteil deutlich, daß Mach stets Positivist reinsten Wassers ist. Sein konsequent monistischer Standpunkt in der Erkenntnistheorie, der ihn in Hamann/Hermands Augen zum Subjektivisten macht, bedeutet ja keine Abwendung vom Positivismus, sondern nur eine modifizierte Erkenntnisperspektive in der Theorie, um sich im alten mechanistischen Denkgebäude von Newtons Physik angesichts bisher unbekannter und nicht mehr erklärbarer Prozesse im atomaren Bereich ergebende Widersprüche schon in der Theorie auszuschließen. Darin den Ruf nach einem individualitätsfreundlichen Subjektivismus zu vermuten bedeutet die Verkennung der Aporie fast aller in mechanistischen Denkstrukturen befangenen Wissenschaftler der Zeit angesichts der Relativierung erkenntnistheoretischer Prämissen naturwissenschaftlicher Erkenntnis, die Denker wie Mach überwinden wollen. Andererseits bedeutet es die Übersteigerung des eher auf die Geisteswissenschaften wirksamen Einflusses der Lebensphilosophie und deren wissenschaftstheoretischen Ausläufer, wo sich tatsächlich der Versuch findet, auf der Grundlage der sich schein-

bar erweisenden Relativität wissenschaftlicher Aussagen und
Methodik die allgemeine Ungültigkeit deduktiver Arbeitsweise
herzuleiten und sie durch Hermeneutik und Intuition zu ersetzen.
Dies ist jedoch keineswegs Machs Ziel und kann auch nicht als
das der malerischen Impressionisten erkannt werden.
Hamann/Hermand gehen von einer festen Impressionismusvorstellung
als übersteigerter Subjektivismus dekadenter Bürgersöhne aus
und ordnen dieser Projektion alle gesellschaftlichen Bereiche
als angebliche Nährböden zu. Diese Verfahrenweise hält sich
jedoch weniger an die historische Faktenlage und deren Analyse,
sondern stilisiert vielmehr die Geschichte zu einer teilweise
grotesken Analogie der von den Autoren vorgegebenen Setzungen.
Der Begriff Positivismus erhält (gegen Schmidt) den Bedeutungs-
gehalt einer rein-mechanistisch-materialistischen Denkweise
unterlegt, die sich in Widersprüchen verfangen und, auch als
Reflex der inhumanen Technisierung in der industriellen Ent-
wicklungsphase ab 1850, vom Menschen entfernt und verselbstän-
digt habe.
Positivismus wird also von einer eigentlich konservativen
Position der Technikkritik auf den Begriff des realistischen
Positivismus reduziert, der in der Geschichte dann die Gegen-
bewegung des übersteigerten Subjektivismus in allen Lebens-
bereichen erfahren habe. Diese 'Gegenbewegung' kann jedoch
weder als nichtpositivistisch bezeichnet noch in seinen Aus-
wirkungen so beschrieben werden, sondern ist in Wirklichkeit
die Entwicklung zum phänomenalistischen Neopositivismus, der
jedoch durchaus auf dem Boden wissenschaftlicher Methodik
bleibt.
Im folgenden soll die Anwendbarkeit der dargestellten Ansätze
auf Schnitzler untersucht werden, nachdem dessen erkenntnis-
theoretisch/philosophische Position in Leben und Werk kurz
skizziert worden ist. Insbesonders wird dabei zu diskutieren
sein, inwiefern sich das Werk als Reflex eines starken Sub-
jektivismus als angeblicher Lebenshaltung Schnitzlers be-
schreiben läßt.

4.2.3. Der philosophisch-erkenntnistheoretische Standort Schnitzlers

Die philosophisch-erkenntnistheoretische Position Schnitzlers wird von ihm nirgends explizit dargelegt. Sein Werk, wobei das autobiographische "Jugend in Wien" und die verschiedenen Briefwechsel unter diesem Gesichtspunkt besonders hervorzuheben sind, bietet nur sehr verstreutes Material, und auch in den "Aphorismen und Betrachtungen"[156] findet sich nur Disparates, aus dem sich wegen der schwierigen Datierbarkeit nur bedingt eine philosophisch-erkenntnistheoretische Position Schnitzlers zwischen 1890 und 1910 rekonstruieren läßt. Schnitzler deutet an, er habe in seinen ersten zwei Universitätsjahren "allerlei über das 'Ding an sich'"(JiW 97) notiert und sich "wahnsinnig auf die Philosophen geworfen"[157], wobei er insbesonders mit Kant und Schopenhauer "gut Freund"(ebd.) geworden sei. Für sein fünfzigstes Lebensjahr nimmt er gar "die Abfassung einer 'Naturphilosophie' in Aussicht"(JiW 128). Doch abgesehen von diesen Ansätzen, sich in die konventionelle zeitgenössische Philosophie einzuarbeiten, ist Schnitzlers Denken und Schaffen von dem prinzipiellen Bestreben gekennzeichnet, unabhängig von denkschulisch vorgezeichneten Wegen ein eigenständiges, skeptizistisch-freigeistiges Weltbild zu konzipieren und zu bewahren. Diesen Standpunkt beschreibt er selbst am Ende seiner Laufbahn in einem Brief an den befreundeten Kritiker Raoul Auernheimer, der in einer Rezension über "Therese"[158] die Vermutung geäußert hatte, Schnitzler scheine "die Möglichkeit eines übersinnlichen Zusammenhanges (...) zu bejahen"[159]. Schnitzler schreibt in einem gegenüber Kritikern gern benutzten scharfen Ton[160]:

"Ein Blick in meine Gesamtproduktion, vor allem aber in meine vor kurzem erschienenen Aphorismen, besonders in dem (...) religiös-philosophischen Teil, müßte nicht nur sie (...) unwiderleglich überzeugen, daß ich nur das läppische und unlautere Geschwätz über das Unfaßbare, Unendliche, Über- und Außersinnliche ablehne, keineswegs aber so töricht bin oder jemals war, das Bestehen einer solchen übersinnlichen Welt

156) A.Schnitzler,"Aphorismen und Betrachtungen",hrg.v.Robert O. Weiss, Frankfurt/M. 1967
157) "Arthur Schnitzler - Olga Waissnix: Liebe, die starb vor der Zeit. Ein Briefwechsel", hrg.v.Th.Nickl/H.Schnitzler, Wien-München-Zürich 1970,S.36
158) in: Neue Freie Presse, von 22.4. 1928

und ihr Hineinspielen, Hineinragen, Hineindrohen in unsere menschliche Existenz zu leugnen.
Freilich, mit den Flüchtlingen des Gedankens, den Mystikern und Okkultisten, von den Spiritisten gar nicht zu reden, will ich nichts zu tun haben und bleibe, der Grenzen allen metaphysischen Erkennens wohl bewußt, auch weiterhin in den Reichen der Realität und des relativ Erforschbaren redlich bemüht, die mir, gemessen an der Kürze unseres Erdendaseins und der Unzulänglichkeit unserer Sinne, auch schon unendlich und geheimnisvoll genug erscheinen".

Obwohl Schnitzler stets um Rationalität bemüht ist, lehnt er also den philosophischen Idealismus und auch die Metaphysik nicht per se ab, da ihm Materialismus und Idealismus als die zusammengehörigen Pole eines dialektischen Weltbildes gelten. "Wer Materie sagt, sagt Geist, ob er will oder nicht"[161]. Allerdings mißt er diesen Geist und seine idealistischen Verfechter stets an der Elle der praktischen Vernunft, was zu dem vernichtenden Urteil führt, daß der Metaphysiker "nicht einmal von dem bißchen Verstand Gebrauch (macht), das ihm Gott geschenkt hat"(246). Immer wieder erscheint ihm das metaphysische Betätigungsfeld der zur Dogmatik erstarrten Philosophie als eine Flucht vor Logik, Verantwortlichkeit und Präzision "ins Geschwätz, ins Leere, ins Gespenstische, ins Unverantwortliche"(247).

Diese dezidiert kritisch-freigeistige Haltung steht in einem befremdlichen Gegensatz zu dem resignierten Alterswerk "Der Geist im Wort und der Geist in der Tat"[162], wo ein merkwürdig verworrener und eigenwilliger Versuch gemacht wird, eine Theorie der "Urtypen des menschlichen Geistes"(136) zu entwickeln. Dabei geht Schnitzler vom Gegensatz Wort/Tat aus und kommt auf der Wortseite u.a. zu dem Gegensatzpaar Dichter/ Literat, wobei der erstere das positiv-göttlich, der letztere das "ins Teuflische gerichtete Gebiet des menschlichen Geistes" (137) versinnbildlicht. Das entsprechende Paar auf der Tatseite besteht aus "Held" und "Schwindler/Hochstapler".

Diese auf eigenen Erfahrungen und Vorurteilen basierende Typologie muß jedoch hinsichtlich ihrer Aussagekraft für den

159) zit.nach: "The Correspondence of Arthur Schnitzler and Raoul Auernheimer with Raoul Auernheimers Aphorisms", hrg.v.D.G.Daviau/J.B.Johns,Chapel Hill 1972, S.67 f.
160) ebd.,S.69 f.
161) "Aphorismen und Betrachtungen",hrg.v.R.O.Weiss,a.a.O., S.243. Im folgenden stehen die Seitenangaben in Klammern im laufenden Text.

Zeitraum 1890 bis 1910 relativiert werden. Es ist das Weltbild eines verbitterten alten Mannes, dessen Welt mit dem ersten Weltkrieg unterging, der in der Nachkriegszeit seinen künstlerischen Höhepunkt bereits überschritten hat und daher zunehmend in die Rückblende, in die Darstellung der Vergangenheit flüchtet. Das Kriegsende mit seinen gesellschaftlichen Umstrukturierungen bedeutet sowohl für den Menschen wie für den Autor Schnitzler einen entscheidenden Einschnitt. Seine literarische Produktivität stagniert, jedenfalls gemessen an der Vorkriegszeit, und gleichzeitig steigt sein Interesse für Aphoristik und Essayistik. Der "Geist im Wort und der Geist in der Tat" ist als Ergebnis dieser versuchten Neuorientierung in den Jahren nach dem Weltkrieg zu verstehen. Mit dem hier interessierenden Schnitzler der Jahrhundertwende, der sich gern "einen Liberalen, einen Rationalisten und einen Skeptiker"(18) nennen läßt, ist dieser Text allerdings nicht problemlos zu korrelieren.

Für den freigeistigen Schnitzler der Vorkriegszeit gilt eine erkenntnistheoretische Position, die den Einfluß des Kantischen Kritizismus nicht verbergen kann: "Positive Gewißheiten gibt es nur wenige in der Welt und verschwindend gering ist die Menge der erweisbaren und erwiesenen Tatsachen gegenüber denjenigen, die wir mit geringerem oder höherem Recht anzweifeln dürfen. Aber es gibt negative Gewißheiten, mit deren Hilfe sich immerhin ein Weltbild aufrichten und umreißen läßt. Eine Voraussetzung ist hierbei natürlich unerläßlich: das Vertrauen in unsere Sinne und das Vertrauen in unseren Verstand. Sind unsere Sinne auch beschränkt und unser Verstand keineswegs unfehlbar, so müssen wir doch annehmen, daß Sinne und Verstand uns nicht geradezu narren, wie es uns die sogenannten Frommen immer einreden wollen"(169).

Neben diesen auf den praktischen Lebensvollzug ausgerichteten Erkenntnisrichtlinien verleugnet Schnitzler aber nie, wie oben schon festgestellt, seine Gewißheit, "daß es gewisse außerhalb von uns waltende Gesetze gibt, auf die unser Wille keinerlei Einfluß hat"(21). Allerdings verwehrt er der Religion und anderen "Zwangsvorstellungen innerhalb des Metaphysischen"(ebd.) die Inbesitznahme dieser von der Ratio noch

162) geschrieben und veröffentlicht 1927, hier zitiert nach "Aphorismen und Betrachtungen",hrg.v.R.O.Weiss,a.a.O.

unerschlossenen Sphären. Denn Religion und Dogmatik haben auf dem Boden des (noch) Unfaßbaren ein Glaubensgebäude "mit Inquisition und Scheiterhaufen"(ebd.) gegen Zweifler errichtet, was von Schnitzler scharf verurteilt wird: "Gibt es einen Gott, so ist die Art, in der ihr ihn verehrt, Gotteslästerung" (255)[163]. Die wahrhaft Frommen sind in seinen Augen die Rationalisten und Skeptiker. In ihren ständigen Reflexionen und Zweifeln, verstanden als "Menschenpflicht"(23), ist "so viel Andacht, daß sie der Frömmigkeit immer noch verwandter sein dürften als das, was Ihr (die Religiösen und Metaphysiker, RW) Euern Glauben nennt"(18). Zu dieser positiv bewerteten Gruppe zählt Schnitzler auch sich selbst, was seine Freunde bestätigen: "Arthur Schnitzler (...) war ein überzeugter Freidenker. Er glaubte an nichts als an die voraussetzungslose Wissenschaft, vielmehr er glaubte an nichts anderes zu glauben"[164].

Der erkenntnistheoretische Standort Schnitzlers ist also im Kantischen Sinn kritizistisch zu nennen. Ein relativierter Wahrheitsbegriff[165] baut auf wissenschaftlich fundamentierten Erkenntnismöglichkeiten der Sinne und des Verstandes auf, die als Grundlagen aller intersubjektiv verbindlichen Kommunikation fungieren: "Sicher (...) ist die Möglichkeit der Verständigung, über die uns faßbaren konkreten Vorstellungen und zwischen Denkenden auch über Begriffe"(243).

Neben diesem Hauptstrang des Schnitzlerschen Erkenntnisdenkens, dessen Rekurs auf Ratio und Vernunft liberale Tradition ist, zeigt sich als Nebenlinie ein vager Einfluß Schopenhauers und der Lebensphilosophie. Die Rezeption von Nietzsches "Jenseits von Gut und Böse" kann nachgewiesen werden[166]. Die Schopenhauersche Hervorhebung physiologischer und psychologischer Gegebenheiten gegenüber dem Intellekt findet bei dem Arzt

163) Vgl. auch die schroffe Haltung Schnitzlers gegenüber den institutionalisierten Religionsgemeinschaften im vorigen Kapitel. Die dort dokumentierte Gläubigkeit an die Superiorität der Kunst korrespondiert mit der der Vernunft Kants.

164) R.Auernheimer,"Das Wirthaus zur verlorenen Zeit. Erlebnisse und Bekenntnisse", Wien 1948, S.97

165) Schnitzler meint kategorisch: "Wahrheit ist immer zweifelhaft", in:"Aphorismen und Betrachtungen",a.a.O.,S.243

166) Vgl."Hugo v. Hofmannsthal - Arthur Schnitzler. Ihr Briefwechsel",hrg.v.Th.Nickl/H.Schnitzler, Frankfurt/M.1964, S.9 (Brief vom 27.Juli 1891).

Schnitzler, nicht umsonst ein Zeitgenosse Freuds[167], eine
sich fast in allen Werken spiegelnde Analogie. Doch wegen
der medizinischen Ausbildung Schnitzlers ist zu vermuten, daß
die Hervorhebung von überindividuellen Konstanten wie Tod und
Trieb in seinem Werk in erster Linie auf das medizinische Ego
Schnitzlers zurückzuführen ist, das von dem philosophischen
Pessimismus Schopenhauers natürlich bestätigt wird. Wenn man
Schnitzlers Werk mit dem anderer Schriftsteller vergleicht,
die unter dem Einfluß der Lebensphilosophie entstanden sind,
wie etwa die "Göttinnen"-Trilogie Heinrich Manns[168], kann
resümiert werden, daß der lebensphilosophische Einfluß auf
Schnitzlers literarische Produktion verhältnismäßig klein und
daher nie konstitutiv gewesen ist.

Wenn man die nach Hermann Bahr subjektivistische Erkenntnisperspektive des Impressionismus mit der Schnitzlers vergleicht,
ergeben sich nach einem ersten Überblick über Schnitzlers
Position schier unüberbrückbare Schwierigkeiten. Zwischen dem
subjektivistischen, alle Normen und Verbindlichkeiten negierenden Impressionismus Bahrscher Prägung und der nüchternen, auf
Logik, Verantwortlichkeit und Vernunft basierenden Weltsicht
Schnitzlers scheinen keine überzeugenden Verbindungslinien
zu existieren. Dennoch aber wird er mit dieser Impressionismusdefinition in einem Atemzug genannt, wenn es gilt, den Wiener
Impressionismus mit einem Autor zu charakterisieren. Als Beispiel sei hier Werner Mahrholz zitiert: "Dies aber gerade ist
das Wesen des Impressionismus: am Reiz zu hangen, die Passivität des Ichs auszukosten, die Sensationen in ihrer Flüchtigkeit zu empfinden. So gesehen, ist Schnitzler, menschlich und
stilistisch, der reinste Vertreter des deutschen Impressionismus"[169]. Solche Einschätzungen Schnitzlers beruhen auf

167) Der berühmte Doppelgänger-Brief Freuds an Schnitzler muß
hier nicht extra zitiert werden. Vgl. "Sigmund Freud:
Briefe an Arthur Schnitzler",hrg.v.H.Schnitzler,in: Neue
Rundschau, 66, 1955,S.95 - 106, besonders S.97. Eine
weitgehende Parallelisierung Freuds und Schnitzlers, wie
sie in Ansätzen bei W.Nehring ("Schnitzler, Freuds Alter
Ego?", in:Modern Austrian Literature,10,1977,H.2,S.179-194)
und auch F.J.Beharriell ("Schnitzler, Freuds Doppelgänger",
in:Literatur und Kritik,12,1967,S.546 - 555)zu finden ist,
muß allerdings als unbegründet zurückgewiesen werden.

168) Renate Werner hat diesen Einfluß zweifelsfrei nachgewiesen.
Vgl.dazu:Dieselbe,"Skeptizismus,Ästhetizismus,Aktivismus.
der frühe Heinrich Mann",Düsseldorf 1972,bes.S.61 ff.;
Werner wird bestätigt von Hugo Dittberner,"Heinrich Mann",
Frankfurt 1974,S.87 f.

Werkinterpretationen, besonders von "Anatol" und "Reigen", in denen davon ausgegangen wird, daß der egozentrische Subjektivismus Anatols als Analogon des angeblichen Subjektivismus des Impressionismus ein getreues Abbild der Lebenseinstellung des Autors sei. Solche Argumentationen lassen sich scheinbar belegen mit Briefen und Tagebucheintragungen Schnitzlers, in denen er sich sowohl inhaltlich wie auch der äußeren Form nach derselben Sprache bedient, die auch dem fiktiven Dandy Anatol eigen ist. Ein Beispiel für einen solchen Beleg, derer es viele gibt, ist folgender Briefausschnitt an Olga Waissnix: "mit dem Leben ist's nun einmal nichts. Es ist ordinär und pathetisch... Und man sollte sich vornehmen, die Ereignisse einfach zu dupieren, indem man sie nicht ernst nimmt. Man sollte sich nicht durch sie in einer Stimmungsreihe unterbrechen lassen, sondern sollte sich einfach so viel von ihnen nehmen, als man brauchen kann"[170].

Es ist also im folgenden zu prüfen, inwiefern der als impressionistisch beschriebene Subjektivismus in Schnitzlers Frühwerk vorhanden ist, ob er mit der realen Lebenspraxis des Autors in Beziehung steht, ob die Darstellungsweise dieses Lebensgefühl, sofern vorhanden, positiv spiegelt und welche Stellung der Autor zu seinen Figuren und ihren Problemen bezieht. Die im vorigen Kapitel schon dargestellten biographischen Daten Schnitzlers werden dabei mit der literarischen Produktion der Zeit verglichen, da so die Verzahnung ästhetischer und erkenntnistheoretischer Aspekte mit sozialen und politischen Gegebenheiten, wie sie etwa Schorske für Schnitzler skizziert, nachprüfbar wird und ihre Plausibilität an einer Feinanalyse beweisen muß.

4.2.3.1. Anatol und Ägidius. Die Problem-Thematisierungsphase

Der Held des die Schnitzlersche Karriere begründenden dramatischen Frühwerkes "Anatol"[171] erscheint der Literaturkritik seit jeher als Inbegriff des impressionistischen Lebemannes[172].

169) W.Mahrholz,"Deutsche Literatur der Gegenwart",Berlin 1933, S.79
170) Brief aus dem Jahr 1893, zit.nach "Arthur Schnitzler - Olga Waissnix: Liebe, die starb vor der Zeit",a.a.O.S.272
171) geschrieben zwischen 1888 und 1891
172) Vgl.Hamann/Hermand,"Impressionismus",a.a.O.,S.47

Sein planloses Dahinleben, seine wechselnden Liebesabenteuer, vor allem aber sein Lebenskonzept der absoluten Freiheit von jeglichen Verpflichtungen sowie der nur in der Empfindung möglichen Wahrheit scheinen diesen Eindruck vollständig zu bestätigen. In sieben beziehungsweise acht in sich abgeschlossenen Szenen, die teilweise auch einzeln veröffentlicht oder uraufgeführt worden sind[173], zeigt der Autor seine Hauptfigur in ständiger Beschäftigung mit ihren Liebschaften und der eigenen Person als einen "Hypochonder der Liebe"[174]. Die Themen der Einakter kreisen um die Liebe und Treue oder vielmehr um deren Diskontinuität, Unsicherheit oder gar Unmöglichkeit. Anatol sucht in seinen Beziehungen zu Frauen Lebenssicherheit und Ich-Bestätigung. Zu diesem Zweck stilisiert er die Rendezvous durch Einsatz von allerlei Requisiten zu jenen "unsterblichen Stunden"(59), in denen die Stimmung, der ästhetische Reiz zum dominanten Faktor wird und so die Einzigartigkeit des Augenblicks, der Beziehung und natürlich Anatols unterstreicht. Anatol rechtfertigt diese Stimmungstechnik folgendermaßen: "das macht mir das Leben so vielfältig und wandlungsreich, daß mir eine Farbe die ganze Welt verändert. (...) Ihr tappt hinein in irgend ein Abenteuer, brutal, mit offenen Augen, aber mit verschlossenem Sinn, und es bleibt farblos für euch! Aus meiner Seele aber, ja, aus mir heraus blitzen tausend Lichter und Farben drüber hin, und ich kann empfinden, wo ihr nur - genießt!"(57). Die Person der Frau tritt in den Hintergrund, da sie für Anatol letztlich nur das Hauptrequisit in einer Handlung ist, die durch seine Erkenntnismethode, nämlich die Reduktion aller Erlebnisse und Begebenheiten auf Gefühle, Assoziationen, sensuelle Reize und raffiniert stimulierte Empfindungen, restlos subjektorientiert strukturiert ist. Dieser totale Subjektivismus führt dazu, daß Anatol seine Empfindungen auf seine Umwelt, vornehmlich auf seine Partnerinnen projiziert und entweder bei ihnen dieselben Gefühle vermutet oder aber deren Gefühle dank seiner vermeintlichen Sensibilität völlig wahrzunehmen und zu kennen glaubt, was oft groteske Fehleinschätzungen zur Folge hat.

173) Vgl. die genauen Daten der Entstehungs- und Aufführungsgeschichte in:A.Schnitzler,"Das dramatische Werk",Frankfurt/M. 1977,Bd.1,S.267; oder: R.Urbach,"Schnitzler-Kommentar",a.a.O.,S.139-142.

174) A.Schnitzler,"das dramatische Werk",Bd.1,so.o.,S.82. Im folgenden stehen die Seitenangaben in Klammern im laufenden Text.

Diese Position eines subjektivistischen "Träumers"(57), wie
der Stichwortgeber Max ihn nennt, ist beispielhaft im folgenden
Zitat aus der "Episode" gespiegelt:
"Also da sitze ich vor meinem Klavier...In dem kleinen Zimmer
war es, das ich damals bewohnte...Abend...Ich kenne sie seit
zwei Stunden...Meine grün-rote Ampel brennt - (...) Sie - zu
meinen Füßen, so daß ich das Pedal nicht greifen konnte.
Ihr Kopf liegt in meinem Schoß, und ihre verwirrten Haare
funkeln grün und rot von der Ampel. Ich phantasiere auf dem
Flügel, aber nur mit der linken Hand; meine rechte hat sie
an ihre Lippen gedrückt...(...). Es ist eigentlich nichts
weiter...Ich kenne sie also seit zwei Stunden, ich weiß auch,
daß ich sie nach dem heutigen Abend wahrscheinlich niemals
wiedersehen werde - das hat sie mir gesagt - und dabei fühle
ich, daß ich in diesem Augenblick wahnsinnig geliebt werde.
Das hüllt mich so ganz ein - die ganze Luft war trunken und
duftete von dieser Liebe.(...) Und ich hatte wieder diesen
törichten göttlichen Gedanken: Du armes, -armes Kind!
Das Episodenhafte der Geschichte kam mir so deutlich zum Bewußtsein. Während ich den warmen Hauch ihres Mundes auf meiner
Hand fühlte, erlebte ich das Ganze schon in der Erinnerung.
Es war eigentlich schon vorüber. Sie war wieder eine von denen
gewesen, über die ich hinweg mußte. Das Wort selbst fiel mir
ein, das dürre Wort: Episode. Und dabei war ich selber irgend
etwas Ewiges..."(55 f.).
Der weitere Verlauf der Szene macht jedoch deutlich, daß
Anatols Empfindungen bezüglich der Einzigartigkeit dieser
Stunden und der Gefühle der Frau ihn gründlich getäuscht
haben. Zunächst bemüht sich Max um eine realitätsgerechte
Korrektur der Erinnerung seines Freundes:
"Für mich ist sie nicht die Märchengestalt; für mich ist sie
eine von den tausend Gefallenen, denen die Phantasie eines
Träumers neue Jungfräulichkeit borgt. Für mich ist sie nichts
Besseres als hundert andere (...). Und sie war nichts anderes.
Nicht ich habe etwas übersehen, was an ihr war; sondern du
sahest, was nicht an ihr war. Aus dem reichen und schönen
Leben deiner Seele hast du deine phantastische Jugend und
Glut in ihr nichtiges Herz hineinempfunden, und was dir entgegenglänzte, war Licht von d e i n e m Lichte"(57 f.).
Doch Anatol weigert sich, diese Möglichkeit anzuerkennen:
"...Und dennoch...sie hat mich geliebt"(58). Er kann erst
in der Gegenüberstellung mit der ehemaligen Geliebten darüber
belehrt werden, daß diese ihn nicht nur vergessen, sondern
daß sie ihn auch nie geliebt hat, und daß er also, wie schon
Max erkannte, "einer von vielen"(58) gewesen ist.
Die Grundzüge des Aufbaus der "Episode" geben Aufschluß über
die wesentlichen Konstruktionsmerkmale aller Einakter: die
Position Anatols, im Räsonnement oder in der Handlung dargelegt, wird durch die Szene selbst widerlegt, ad absurdum

geführt und der Lächerlichkeit preisgegeben. Dazu benutzt Schnitzler zwei Wege:
1.) Max als der kühle, nüchterne und analysierende Freund führt Anatol die Mängel und fatalen Auswirkungen seines Subjektivismus auf einer ironisch-argumentativen Ebene vor Augen.
2.) Die Handlung selbst offenbart eine Diskrepanz zwischen Anspruch und Wirklichkeit Anatols, die jedoch oft nur dem Zuschauer bewußt wird. Diese nonverbale, implizite Bloßstellung Anatols hat dadurch leicht einen komischen Akzent. Besonders anschaulich wird das in der "Frage an das Schicksal" vorgeführt, wo Anatol die quälende, fast schon manische Frage seiner Eifersucht, nämlich ob seine Geliebte Cora ihn betrügt, mit Hilfe der Hypnose definitiv beantworten könnte, doch im letzten Moment vor der entscheidenden Frage zurückschreckt, da es ihm gar nicht um die Wahrheit geht, sondern um den Fortbestand seiner illusionären Traumwelt. Sobald die Fakten der Realität drohen, die Balance dieser Suggestionswelt zu stören, weicht Anatol zurück. Die fadenscheinigen Argumente, mit denen er den Rückzug vor sich selbst und vor Max rechtfertigt, werden vom Publikum natürlich durchschaut. Von dem Gegensatz zwischen der vom Zuschauer beobachtbaren Wirklichkeit und Anatols Fiktionen, die er als angeblich einzig relevante Faktoren auf seine Umwelt projeziert, leben die Szenen, hier liegt ihre dramatische Seele.
Völlig kann sich Anatol der Erkenntnis seines Dilemmas nicht entziehen. Ebenso wie er dazu neigt, Frauen zu typisieren als "süßes Mädl" oder "Mondaine", hat er auch eine typische Verlaufsform von Beziehungen erkannt, die sich besonders in der Schlußphase, der Agonie durchsetzt und in der ihm sogar die Wahrheit der Empfindung und des Augenblicks trügerisch wird. Das Ende einer Liebesbeziehung, "dieses allmähliche, langsame, unsagbar traurige Verglimmen"(82), konfrontiert ihn mit dem Leben, gegen dessen Anerkennung als relevant er sich sträubt, da damit das Eingeständnis der Relativität und Gestrigkeit der vorangegangenen Empfindungen verbunden wäre. In dieser Aporie sucht er Halt an jeder möglichen Illusion, deren Unwirklichkeit er zwar kennt und fürchtet, aber verdrängt. Denn eine gelungene Verdrängung scheint die Liebesbeziehung wieder

zu beleben und läßt so die vergangenen Empfindungen erneut als kontinuierlich und wahr erscheinen.
"Nie haben wir eine größere Sehnsucht nach Glück als in diesen letzten Tagen einer Liebe - und wenn da irgend eine Laune, irgend ein Rausch, irgend ein Nichts kommt, das sich als Glück verkleidet, so wollen wir nicht hinter die Maske sehen... (...). Man ist so ermattet von der Angst des Sterbens - und nun ist plötzlich das Leben wieder da - heißer, glühender als je - und trügerischer als je!"(82)
Da Anatol seinen vergangenen Empfindungen eine eigenständige Wirklichkeit zuerkennt, gerät er ständig mit seinem aktuellen Leben in Komflikt, daß er nicht einfach akzeptieren kann, sondern stets mit der Vergangenheit in Einklang bringen will, um deren Wirklichkeitsanspruch nicht zu gefährden. Dazu ist aber meist der Einsatz neuer Illusionen nötig. Max beschreibt diesen sich selbst verstärkenden Vorgang ganz richtig, wenn er analysiert:
"Deine Gegenwart schleppt immer eine ganze schwere Last von unverarbeiteter Vergangenheit mit sich... Und nun fangen die ersten Jahre deiner Liebe wieder einmal zu vermodern an, ohne daß deine Seele die wunderbare Kraft hätte, sie völlig auszustoßen. - Was ist nun die natürliche Folge -? - Daß auch um die gesundesten und blühendsten Stunden deines Jetzt ein Duft dieses Moders fließt - und die Atmosphäre deiner Gegenwart unrettbar vergiftet ist. (...) Und darum ist ja ewig dieses Wirrwarr von Einst und Jetzt und Später in dir; es sind stete, unklare Übergänge! Das Gewesene ist für dich keine einfache starre Tatsache, indem es sich von den Stimmungen loslöst, in denen du es erfahren - nein, die Stimmungen bleiben schwer darüber liegen, sie werden nur blässer und welker - und sterben ab"(83).
Diese Einschätzung seines Zustandes teilt Anatol zumindest in resignativen Stunden, doch kann er sich nicht entschließen, dem beschwörenden "Werde gesund!" von Max Folge zu leisten, da ihn dies in einer ihm unerträglichen Weise mit gewöhnlichen Menschen gleichsetzen würde und seines ganzen Empfindungsspektrums berauben würde: "Ich fühle, wie viel mir verloren ginge, wenn ich mich eines schönen Tages 'stark' fände! ... Es gibt so viele Krankheiten und nur eine Gesundheit -! ... Man muß immer genau so gesund wie die andern - man kann aber ganz anders krank sein wie jeder andere!"(84).
Mit dieser Legitimierung eines elitären Bewußtseins wird die Funktion des Subjektivismus in Anatols Dasein deutlich: er soll in einer krisenhaften Lebensphase der Stärkung der Identität und des Selbstwertgefühls dienen, verselbständigt sich jedoch und bedroht somit die Lösung der Krise. Anatol hat die klaffende Diskrepanz zwischen seinem Subjektivismus und einem

'normalen' Leben erkannt und leidet an dieser Selbstanalyse:
"Mir ist manchmal, als werde die Sage vom bösen Blick an mir
wahr... Nur ist der meine nach innen gewandt, und meine besten
Empfindungen siechen vor ihm hin"(82)[175].
Wenn Freuds Bemerkung zur Katharsis zutrifft, nach der "die
Aufdeckung" hysterischer Symptome "mit der Aufhebung der
Symptome zusammenfällt"[176], dann hat Anatol mit dieser Selbstreflexion den ersten Schritt zur Überwindung seiner Krise
getan. Auch die Spezialstudie von Anna Stroka über Impressionismus im Anatol-Zyklus hebt hervor, daß Anatol seiner impressionistischen Gebaren nicht froh wird, sondern "daß er eigentlich am Leben (krankt)"[177], das Leben versäumt. Stroka meint,
daß Schnitzler mit diesem Werk ein allgemeines Problem des
modernen Menschen darstelle, "obwohl er dessen Lebenshaltung
nicht bejahte, wofür die komische Gestaltungsweise spricht,
die eine innere Überlegenheit des Autors zu der von ihm dargestellten Welt voraussetzt"[178]. Damit berührt sie die Kernfrage , ob nämlich die literarische Produktion des Jungautors
gleichzeitig über Probleme und Ansichten seiner Zeit oder gar
der eigenen Person Auskunft geben kann und wie stark Schnitzler
sich selbst in seine Stücke einbringt.
In der Darstellung der Wichtigkeit literarischer Betätigung
für den jungen Schnitzler im dritten Kapitel ist bereits die
Bedeutung des Schreibens für seine Realitätsbewältigung und
Identitätsbildung gezeigt worden. Schnitzler selbst bestätigt
diese Beobachtung[179]. Die bisherigen Belege beziehen sich
jedoch nur auf das Tagebuch und das unveröffentlichte Jugendwerk. Ich meine aber, daß diese These zumindest für das Frühwerk, also bis etwa 1900, aufrecht erhalten werden kann.
So schreibt Schnitzler 1899, als der Grundstein des literarischen Erfolgs gelegt ist und auch die persönliche Entwicklung
eine umfassende Stabilisierung erfahren hat, während der
Arbeit an "Der Schleier der Beatrice" an Georg Brandes:
"Mir scheint überhaupt als käme ich jetzt in andere Gegenden.

175) Vgl. dazu die fast gleichlautende Klage Schnitzlers in
 einem Brief an Olga Waissnix (Anm.90, S.90)
176) S.Freud,"Gesammelte Werke",Bd.13,London 1941,Aufsatz:
 "Psychoanalyse und Libidotheorie",S.212
177) A.Stroka,"Der Impressionismus in Arthur Schnitzlers 'Anatol' und seine gesellschaftlichen und ideologischen Voraussetzungen",in:Germanica Wratislaviensia,XII,1968,
 Wroclaw (Breslau), S.108
178) ebd.,S.110

Wer weiß, ob alles bisherige nicht doch nur Tagebuch war;
wenigstens von einer gewissen Zeit an. Denn früher einmal,
von meinem 9. bis zu meinem 2o. Jahr hab ich geschrieben 'wie
der Vogel singt' - ich muß damals sehr glücklich gewesen sein"[18o].
Hier zeigt sich deutlich, wie eng Schnitzler sein Werk mit
seiner Person und seinem Leben verknüpft sieht. In späteren
Jahren benutzt er seine Arbeiten ganz bewußt als Diskussions-
plattformen individueller wie allgemeiner Probleme, wie ein
Brief an Otto Brahm über die Arbeit an "Professor Bernhardi"
zeigt: "Mir (ist) wohl, daß ich mir allerlei von der Seele
sprechen kann auf dem anständigen Wege selbsterschaffener (...)
Figuren"[181].
Die Annahme, daß Schnitzler zwar nicht mit Anatol identisch
ist, aber doch in diesem Einakterzyklus wesentliche Probleme
der eigenen Person und Entwicklung thematisiert, was bis zur
Darstellung von Freunden und Bekannten als Statisten[182] reicht,
kann nach einem Blick auf seine Lebensgeschichte als gesichert
gelten. Schon im "Ägidius" des Halbwüchsigen findet sich die
Darstellung einer persönlichen Krise angesichts der Unzuläng-
lichkeiten von Kirche und Wissenschaft, die den zwischen
Glaube und Denken schwankenden Mönch Ägidius in den Ruf aus-
brechen läßt: "Nur eines ist wirklich, der Augenblick!"[183].
Ägidius, "angewidert von der Moderluft seines Klosters"[184],
sehnt sich "nach der Freiheit der Erkenntnis und der Fülle
des Lebens"(ebd.). In einer Predigt mit dem Titel "Des Menschen
Freiheit" untersucht er sowohl das wissenschaftliche Denken
wie auch das religiöse Glauben und kommt zu dem Schluß, daß
beide endlich, unbefriedigend und daher fragwürdig seien.
"So findet sich Ägidius unvermutet in einem Vakuum. Der
rebellierende Enthusiast, der für die Freiheit des Geistes
und des Lebens gegen Glaubens- und Askesezwang kämpfen wollte,
wird gleichsam von der Skopsis überholt und sieht keinen
anderen Ausweg als die hemmungslose Hingabe an den Augen-
blick"[185]. Doch die Erprobung dieser Alternative mißlingt,
da Ägidius in der Schenke schnell die Monotonie und Leere

179) Vgl."Jugend in Wien", a.a.O.,S.324
180) "Georg Brandes und Arthur Schnitzler.Ein Briefwechsel",
 a.a.O.,Brief vom 12. Jan.1899,
181) "Der Briefwechsel Arthur Schnitzler - Otto Brahm",hrg.v.
 Oskar Seidlin,Berlin 1953,Brief vom 1o.Mai 1910,S.232
182) Olga Waissnix ist etwa Modell für Gabriele in "Weihnachts-
 einkäufe".

eines solchen Lebens empfindet. Sein als Arzt (!) verkleideter
Begleiter Benedikt, der die Schenkenszene als "Kur" für Ägidius
arrangiert hat, benutzt den Moment der Desillusionierung, um
ihm zu zeigen, "daß alles Höhere (also die Ideale der Geistes-
freiheit, der Liebe, der Kunst) unvereinbar ist mit dem Konzept
des Augenblicks"[186]. Dieser Tiefpunkt ist für Ägidius zugleich
Wendepunkt: er wird "eingeführt in die Welt der ewigen Ge-
setze, die Welt der Sterne"[187], in deren Umgebung er dann
auch die gesuchte wahre Liebe findet.
Da Schnitzler zu dieser Zeit schon ein freigeistiger Kopf
mit einer "rationalistisch-atheistischen Weltanschauung"(JiW 81)
und religionskritischen Perspektiven ist, kann "Ägidius" als
literarisches Planspiel des sich die Welt erschließenden Jugend-
lichen angesehen werden. Die schnelle Abkehr des Ägidius vom
leichten Leben und die Entdeckung der Astronomie sind Belege
für den noch rein theoretisierenden Charakter des Stückes,
das mehr der Formulierung von konkret werdenden philosophischen
und religiösen Fragen[188] dient als der Reflexion akuter eigener
Probleme. Der ältere Schnitzler hätte den leichten Lebenswandel
als alternative Lebensform sicherlich nicht so schnell abgetan
wie der zeitweilig noch zum Moralisieren neigende[189] Jüngling.
Dennoch sind im "Ägidius" scharfsichtig die Ursachen der sich
bereits abzeichnenden Adoleszenzkrise thematisiert worden, so-
weit sie sich überhaupt innerhalb des Horizontes Schnitzlers
befinden. Nämlich einerseits die Aporie der sich von der
mechanischen Physik wegentwickelnden Naturwissenschaft, deren
sensuell-empiristische Erkenntnistheorie sich gegen den Vor-
wurf verteidigen muß, keinerlei Verbindlichkeit mehr für die
Lebenspraxis zu haben, und andererseits die zunehmende Unglaub-
würdigkeit religiöser Systeme und Institutionen in einer Zeit
des sich verschärfenden und nicht unerheblich konfessionell
initiierten Antisemitismus[190]. Diese Probleme mit ihren Konse-

183) William H.Rey,"War Schnitzler Impressionist? Eine Analyse
 seines unveröffentlichten Jugendwerks 'Ägidius'", in:
 Journal of international Arthur Schnitzler Research
 Association,(Lexington,Kent.),1964,H.2,S.16-31,hier S.26
184) ebd.,S.2o 185) ebd.,S.26
186) ebd.,S.21 187) ebd.,S.22
188) Vgl. dazu auch "Jugend in Wien",a.a.O.,S.98 f.
189) Vgl. ebd. die Schilderung eines amüsanten "Bekehrungsver-
 suches" des Jünglings bei einer Prostituierten (S.84 f.).

quenzen für den jungen jüdischen Studenten tauchen in den Jahren ab 188o in seinen Tagebucheintragungen und Briefen auf, und sie finden sich in weitgehender, manchmal sogar wörtlicher Übereinstimmung in den Räsonnements der Figur Anatol. Ähnliche Parallelen sind im krisenhaften Lebenswandel festzustellen. Anatols Abhängigkeit von Stimmungen ist die des Medizinstudenten Schnitzler, dessen "Stimmungen(...), um nicht zu sagen (...) Weltanschauung"(JiW 126), besonders negativ vom Seziersaal geprägt wird, was sich zunächst in "Gleichgültigkeit gegenüber dem nun einmal zur Sache gewordenen Menschenbild"(JiW 127) sowie in Hypochondrie auswirkt. Die auch aus dieser Abneigung resultierende Entfremdung von der Medizin ist der Anlaß zu einem Tagesablauf, der eines Anatol würdig ist und von Schnitzler selbst als "Zeit vertrödeln"(JiW 129) beschrieben wird. Mit der Militärdienstzeit beginnt in Schnitzlers Biographie auch die lebemännische Parallele zu Anatol, da er nun den Normen der militärischen Männerwelt entsprechend beginnt, "auf das auszugehen, was man (...) Eroberungen zu nennen pflegt"(JiW 143). Auch das festgestellte elitäre Bewußtsein Anatols ist eine Spiegelung Schnitzlers, der 1885 den "Blödsinn", Medizin zu studieren, reflektiert und feststellt: "Nun gehöre ich unter die Menge"[191], obwohl er doch wegen seiner Neigung zur Kunst glaubt, daß er "vielleicht doch einer anderen Klasse angehören könnte"(JiW 192).
So zieht er als Fünfundzwanzigjähriger eine Bilanz, die exakt als Regieanweisung Anatols fungieren könnte: "Ruf eines gescheiten, aber arroganten Menschen bei Fernerstehenden, eines Lebemannes bei einigen (...), - bei guten Bekannten eines geistreichen, sehr veranlagten, aber sich zu nichts aufraffenden Menschen"(JiW 265), der selbst darunter leidet, daß seine Leistungen den eigenen Erwartungen nicht entsprechen. Anatol formuliert dieses Resumee folgendermaßen: "Ich habe mich eigentlich getäuscht. Ich weiß heute, daß ich nicht zu den Großen gehöre, und (...) ich habe mich darein gefunden"[192]. Die daraus resultierende Selbstwertproblematik verstärkt bei

19o) Vgl.I.A.Hellwig,"Der konfessionelle Antisemitismus im
 19. Jahrhundert in Österreich", Wien 1972
191) Tagebuch vom 7. Mai 1885,zit.nach JiW 191.
192) A.Schnitzler,"Das dramatische Werk",Bd.1,a.a.O.,S.55

Schnitzler wie auch Anatol die Probleme im Verhältnis zu
Frauen, was bei Ersterem am Beispiel Jeanette belegbar ist:
"Abend für Abend waren wir nun wieder beisammen, doch es wollte
kein Glück mehr werden. Ich quälte sie unablässig mit Eifersucht, aber sonderbarerweise nicht wegen der eben verflossenen
Monate, sondern gerade wegen ihrer entfernteren Vergangenheit.
Sie weinte, küßte mir demütig die Hände, doch das beruhigte
mich wenig. Manchmal, nicht nur unter dem Einfluß einer nicht
unbegründeten hypochondrischen Stimmung, glaubte ich, mich
der Verzweiflung nahe zu fühlen, und angstvoll ward ich inne,
wie nutzlos und unwiederbringlich die Jahre vergingen. Dahin
war die Zeit, in der der begabte junge Mensch sich und andere
mit Nichtigkeiten betrügen mochte; Leistungen wurden gefordert –
und noch immer war ich unfähig oder wenigstens nicht in der
Lage, mich mit solchen auszuweisen. (...) Und während ich mich
in meinem Tagebuch weitläufig und schonungslos über allen
Zwiespalt und Jammer ausließ, war ich gleich wieder bereit,
mich der Pose zu beschuldigen, glaubte mir in meinen inneren
Kämpfen irgendwie zu gefallen"(JiW 3o9).

In dieser Zeit entstehen die ersten Akte des Anatol-Zyklus,
der "Hochzeitsmorgen" und die "Episode", und die Spiegelbildlichkeit der Problematik ist wirklich frappierend. Auch die
Zweifel an der eigenen Einzigartigkeit, bei Anatol als Liebhaber, bei Schnitzler auch bezüglich der Befähigung zum Künstler,
bedienen sich des gleichen Begriffs: "Größenwahn!"[193].
Weitere Bestätigung findet unsere These in den folgenden
dramatischen Werken, in denen sich die Verschränkung von
literarischer Produktion und realer Lebensproblematik des
Autors noch deutlicher zeigt.

4.2.3.2. Märchen, Sterben, Liebelei, Freiwild und Das Vermächtnis. Die Problem-Lösungsphase.

Im "Märchen"[194] wird stellvertretend an den Hauptpersonen
Fedor Denner und Fanny Theren eine Eifersuchtsproblematik
dargestellt, die zu dieser Zeit real das Verhältnis Schnitzlers
zu der Schauspielerin Marie Glümer kennzeichnet. Schnitzler
wie auch seinem literarischen Pendant Denner gelingt es trotz
theoretischer Liberalität und Aufgeklärtheit nicht, die Tatsache früherer Liebschaften ihrer Geliebten als normal und
für die Gegenwart bedeutungslos anzusehen, sondern diese Vergangenheit wird trotz aller Liebesbeteuerungen der Frauen
der Anlaß zur Abkehr von ihnen. Schnitzler bezichtigt sich

193) Vgl.die Tagebucheintragung vom 7.5.1885, in JiW 192; sowie "Das dramatische Werk",Bd.1, S.1o5
194) Entstanden zwischen 24.11.189o und 19.3.1891; der Problemlösungscharakter zeigt sich besonders im dreifach variierten Schluß.

selbst im Tagebuch der Feigheit, weil er davor zurückschreckt, mit Marie Glümer als seiner Frau in Wien zu leben, und schließt: "Ich brauche das nicht näher auszuführen - es steht alles schon im Märchen"[195]. Das Verhältnis mit der Glümer endet ebenso wie das im "Märchen" damit, daß die Schauspielerin nicht daran gehindert wird, ein auswärtiges Engagement anzunehmen, was die Beziehung faktisch beendet.

Besonderes Augenmerk in dieser literarischen Projektion privater Lebenskonflikte verdient das Spannungsverhältnis zwischen der Progressivität liberaler Anschauungen, die Denner anfangs vertritt, und seiner Unfähigkeit, das Leben nach ihnen auszurichten. Zur Erklärung seines widersprüchlichen Verhaltens flüchtet Fedor Denner, der der Hinterfragung seiner eigenen Person entgehen möchte, in eine scheinrationale Argumentation, in der er den Anatol-Topos von der Wahrheit des Augenblicks von neuem, nun allerdings unter verkehrten Vorzeichen aufrollt: "Was war, ist!"[196]. Doch diese Gründe werden als vorgeschoben entlarvt, als Fanny die Diskontinuität von Fedors Meinungen und Handlungen aufdeckt und deutlich wird, daß die Ursache des Scheiterns der Beziehung in seinem mangelnden Selbstwertgefühl, in seiner unreifen Identität zu suchen ist. Fedor muß dies auf dem dramatischen Höhepunkt auch eingestehen: "Überall das Vergangene - in deinen Augen, auf deinen Lippen, aus allen Ecken grinst es mich an (...). Ich bin nicht stark genug, es zu ertragen"[197]. Dieser Ausruf und die Tatsache, daß vom "Märchen" insgesamt drei Fassungen des Schlusses vorliegen, deren letzter für Fedor am wenigsten schmeichelhaft ist[198], belegen die zunehmende selbstkritische Distanz Schnitzlers, der damit der impliziten Diagnostik und Kritik, die noch für den Anatol-Zyklus kennzeichnend ist, eine stärkere Explikation der Meinung des Autors folgen läßt.

Fedor Denner erlebt die Kehrseite des Dilemmas von Anatol. Dieser leidet daran, daß die Empfindungen und Eindrücke der Vergangenheit von der aktuellen Realität überrollt und als

195) Tagebuch vom 20.Sept.1892, hier zit. nach H.Scheible, "Schnitzler",Reinbek 1976, S.47
196) "A.Schnitzler,"Das dramatische Werk",Bd.1,a.a.O.,S.198
197) ebd.,S.199 f.
198) Die verschiedenen Fassungen sind abgedruckt bei R. Urbach, "Schnitzler Kommentar",a.a.O.,S.143 - 148. Erst in der dritten Fassung läßt Schnitzler "Fanny zu emanzipierter Größe wachsen"(ebd.S.146).

falsch enthüllt werden, da dies sein auf diesen Empfindungen
aufbauendes Welt- und Ichbild bedroht. Fedor Denner dagegen
hat sein Weltbild nicht auf subjektive, sondern vermeintlich
objektive, vernunftmäßige Prinzipien gestellt und muß er-
kennen, daß die Schatten der Vergangenheit sich als stärker
erweisen und dauernde Auswirkungen bis in seine Gegenwart
haben, aller Liberalität und Aufgeklärtheit zum Trotz.
Dennoch gibt es gegenüber Anatol einen qualitativen Unter-
schied, da zumindest im Schluß die Problemursache direkt an-
gesprochen wird[199]. Die Ausflüchte Anatols, die auch Denner
zunächst vorschiebt, daß es sich nämlich um ein quasi not-
wendiges philosophisches Dilemma handelt, wenn die Vergangen-
heit eine geheimnisvoll wesenhafte und eigendynamische Supe-
riorität über die Gegenwart gewinnt, der das Subjekt hilflos
ausgeliefert sei, werden aber durch Denners Eingeständnis
persönlicher Unzulänglichkeit entkräftet und als vorgeschoben
entlarvt. Die Erklärung dieser Schwäche bleibt Schnitzler im
"Märchen" noch schuldig, er stellt sie vorerst nur kritisch
fest. Ein Erklärungsansatz, der zunächst lediglich im Tagebuch
festgehalten wird, zielt auf eine allgemeine menschliche Dis-
kontinuität, die er auch an sich selbst wahrzunehmen meint,
wenn er selbstanalytisch festhält, "wie man (ich) in Hinsicht
auf die verschiedenen gleichzeitigen Abenteuer ganz verschieden
/im/ Charakter ist. In Hinsicht auf Mz /Mizi Glümer/ bin ich
beständig, sentimental, tief u/nd/ 'treu' fühlend; in Hin-
sicht auf Diltsch erlebnisfreudig u/nd/ experimentierend, in
Hinsicht auf Jenny leichtsinnig u/nd/ wollüstig -"[200].
Die hier beobachtete Veränderung des Ich analog zu sich wan-
delnden oder einfach zeitlich fortschreitenden Lebensumständen
wird schon 1892 in dem ersten größeren erzählerischen Werk
"Sterben" aufgegriffen und literarisch gestaltet: Felix und
Marie schwören sich ewige Treue bis in den Tod, als sie von
der unheilbaren Krankheit erfahren, die Felix innerhalb eines
Jahres töten wird. Doch die Wartezeit angesichts den Todes
zwischen Hoffnung und Resignation verändert ihre Liebe und

199) Die Thematik der "Denksteine" aus dem Anatol-Zyklus ist
zwar der des "Märchen" ähnlich, kommt aber nur dem Publi-
kum zu Bewußtsein, nicht Anatol. Fedor Denner dagegen muß
am Ende seine eigene Schwäche eingestehen.

200) "Adele Sandrock und Arthur Schnitzler. Geschichte einer
Liebe in Briefen, Bildern und Dokumenten", Wien/München
1975, S.65, Tagebuch vom 29. Dez. 1893

Beziehung. Marie sieht in Felix nur noch den Kranken statt den Geliebten, dessen Tod, den sie bald nicht mehr bereit zu teilen ist, sie geradezu erlösen würde. Das versucht sie jedoch zu verdrängen. Von der etwas klischeehaften 'Liebe bis in den Tod' des Anfangs bleibt am Ende bei Felix nur Egoismus und bei Marie wiedererwachender Lebenswille. Leben und Tod als Antipoden menschlicher Existenz setzen sich über die künstlichen Lebenskonzeptionen der Darsteller hinweg. Diese Entwicklung ist nicht vernunftmäßig abzublocken, da sie vom Unterbewußtsein ausgeht. Schnitzler zeichnet das mit einer fast unmerklichen und allmählichen Veränderung der Dialoge und Verhaltensformen psychologisch-akribisch nach. In "Sterben" wird die Diskontinuität der Personen, die sich gegen deren Ratio durchsetzt, nicht nur dargestellt, eingestanden und akzeptiert, sondern einem klinischen Fall ähnlich auf einer fast wissenschaftlichen Ebene analysiert und folgerichtig hergeleitet. Das Ergebnis: anthropologische Konstanten lenken den Menschen über das Unterbewußtsein und verändern seine Handlungen entgegen seinen erklärten Absichten.

Diesen Ansatz behält Schnitzler auch in der "Liebelei"[201] bei, die ihm nicht nur den endgültigen künstlerischen Erfolg und Durchbruch beschert, sondern auch seine künstlerischen Selbstzweifel zu zerstreuen vermag: "sah das erste Mal selbst, daß es ein wirklich gutes Stück (ist)"[202]. Auch hier ist der Tod Endpunkt für die Hauptpersonen, dem sie mit beängstigender Zielsicherheit zustreben. Es bewahrheitet sich damit eine Klage Schnitzlers über einen "Grundmangel" seines Schaffens, daß nämlich "die Nebenfiguren meistens nicht übel gelingen; hingegen ist meine Hauptperson immer irgend wer, dem was sehr Trauriges passiert - und nicht viel mehr. Sie hat ihre Bedeutung aus ihrem Schicksal, nicht aus ihrem Wesen"[203]. Die Reduktion der Figuren auf Gegebenheiten wie Liebe und Tod ist die schon erwähnte Schnittstelle der psychologischen Erkenntnisperspektive mit der Triebdetermination im Mittelpunkt, und der Lebensphilosophie, deren Pessimismus in der "Liebelei" im Schicksal des Anatol-Ästheten Fritz Ausdruck

201) geschrieben 1894, Uraufführung 1895
202) Tagebuch vom 1.Dez. 1894, hier zitiert nach H.Scheible, "Schnitzler", Reinbek 1976, S.57
203) "Georg Brandes und Arthur Schnitzler. Ein Briefwechsel", hrg.v.K.Bergel, a.a.O., Brief v.27.März 1898

findet. Dieser ist von einem so schwachen Lebenswillen und
einer so starken Todesahnung erfüllt, daß sein Tod tatsächlich
zu einer Zwangsläufigkeit wird. Eine übermäßige Betonung des
lebensphilosophischen Elements vermeidet Schnitzler jedoch
durch die gleichzeitige sozialkritische Anprangerung des sinnlosen und barbarischen Duellzwanges und der schon im "Märchen"
thematisierten gesellschaftlichen Vorbehalte gegen sogenannte
gefallene Mädchen, die Christine als Moralnormen schon so
sehr verinnerlicht hat, daß sie ebenfalls in den Tod getrieben
wird[204]. Durch die Darstellung des menschlichen Leidens, das
durch solche verselbständigten gesellschaftlichen Normen beim
Individuum ausgelöst wird, findet Schnitzler eine für die dramatische Form höchst geeignete Methode impliziter Gesellschaftskritik, die gleichzeitig belegt, daß er nicht den lebensphilosophischen Anklängen übermäßig verfallen ist, sondern im Prinzip den Grundeinstellungen fortschrittlicher liberaler Rationalität und Aufklärung treu bleibt. Im Vergleich mit dem befreundeten Autor Beer-Hofmann, der in seinem Roman "Der Rod
Georgs"[205] Blut und Boden als die eigentlich elementaren Gegebenheiten menschlicher Existenz darstellt[206] und so die
Tendenz der auf der Lebensphilosophie basierenden deutschvölkischen Literatur des Dritten Reiches und ihre Vorläufer
einleitet, können die lebensphilosophischen Elemente bei
Schnitzler als marginal und wegen der zeitgenössischen Verbreitung dieses Gedankengutes als unvermeidlich eingeschätzt
werden.
Die Argumentation gegen absurde und inhumane Gesellschaftsstrukturen und -rituale bestimmt auch den Inhalt des Bühnenstückes "Freiwild"[207], wo wieder die Duellproblematik und
der damit zusammenhängende Ehrenkodex von Militär und Gesellschaft im Mittelpunkt stehen. Die Thematik läßt zunächst ein
aufgeklärt-naturalistisches Stück vermuten. Doch trotz der
naturalistisch-thetischen Konzeption endet es nicht erwartungsgemäß mit dem Sieg des Fortschritts, sondern tragisch,- der
Vertreter der liberalen Vernunftmaximen des Autors findet

204) Innerhalb der Schnitzlerforschung ist umstritten, ob
 Christine wirklich in den Tod geht. Ich meine, daß Schnitzler mit dem Schlußwort des Vaters ("sie kommt nicht
 wieder") den Tod der Christine dem Zuschauer als so
 wahrscheinlich darstellt, daß er als mit dem dichterischen
 Konzept in Übereinstimmung befindlich vermutet werden
 darf. Vgl.dazu "Das dramatische Werk",Bd.1,a.a.O.,S.263 f.
205) R.Beer-Hofmann,"Gesammelte Werke",Frankfurt/M.,1963

den Tod. Eine lebensphilosophische Interpretation dieses
Todes, etwa daß die Duellverweigerung von Paul Rönning dessen
dekadente Lebensuntüchtigkeit verrät, die den Tod notwendig
nach sich zieht, ist hier nicht möglich, da Schnitzler in
einem Brief an Brahm selbst darlegt, warum Rönning sterben
muß. Brahm hatte dies als Naturalist moniert, da er meint,
daß es für "die Tendenz des Stückes" besser wäre, wenn "der
Mensch mit dem neuen Ehrgefühl"[208] am Ende als Sieger dastehen
würde. Schnitzler antwortet ihm darauf: "An dieser tragischen
Notwendigkeit", nämlich daß "der Vertreter rein menschlicher
Anschauungen gegenüber dem Vertreter beschränkter oder herr-
schender Anschauungen unterliegt - wird nichts dadurch ge-
ändert, daß in einem speziellen Falle der Vertreter der 'reinen
Menschlichkeit' durch zufällige Geschicklichkeit oder Kraft
Sieger bleiben mag; der typische Fall bleibt, daß soziales
Übereinkommen stärker ist als Verstand und Recht"[209]. Dieses
Zitat zeigt, daß kein irrational-pessimistischer Todestrieb
der Hauptfigur das Schicksal vorzeichnet, sondern daß der
Autor das Publikum aufrütteln und desillusionieren will, indem
er zeigt: "So stehen die Dinge heute!"[210]. Hier zeigt sich,
wie eng die "künstlerische Überzeugung"(ebd.) Schnitzlers mit
seiner Einschätzung der sozialen und politischen Situation
und seiner eigenen marginalen Stellung darin verflochten ist.
Die Gewißheit, daß Vernunft und Menschlichkeit nichts gegen
die Übermacht des Pöbels und "soziales Übereinkommen" ver-
mögen, ist das direkte Spiegelbild der Lehren, die der liberale
Großbürger Österreichs, zumal als Jude, angesichts des unauf-
haltsamen Vordringens der neuen antisemitischen Massenparteien
und der Verdrängung des Liberalismus aus der Tagespolitik
verinnerlicht hat. So schreibt Schnitzler erbittert an Brandes:
"Lesen sie manchmal Wiener Zeitungen, Parlaments- und Gemeinde-
rathsberichte? Es ist staunenswerth, unter was für Schweinen
wir hier leben"[211].

206) R.Beer-Hofmann,"Der Tod Georgs",a.a.O.,S.590 f.; Meine
 Argumentation baut hier auf der von Udo Köster auf. Vgl.
 Derselbe,"Die Überwindung des Naturalismus",a.a.O.,S.100 f.
207) geschrieben von 1894 bis 1896,Uraufführung Berlin,3.Nov.1896
208) "Der Briefwechsel Arthur Schnitzler - Otto Brahm",hrg.v.
 O.Seidlin,a.a.O.,S.47, Brief vom 21.Sept.1896
209) ebd.,S.50, Brief vom 30.Sept.1896
210) ebd.,S.51

Der breite Horizont von "Freiwild", das nicht mehr nur eine
individuelle[212], sondern auch eine allgemeine Problematik
behandelt, ist Indiz für eine private wie auch berufliche
Konsolidierung Schnitzlers, was eine Blickrichtung auf allgemeine Zusammenhänge erlaubt. Seit 1894 ist er mit Marie Reinhard, einer Gesangslehrerin, in einer engen, fast eheähnlichen
Beziehung verbunden[213] und sogar bereit, mit ihr gemeinsam
ein Kind zu haben, welches jedoch 1898 tot geboren wird. Marie
Reinhard stirbt ein Jahr später an der Sepsis. Dieser Schlag
kann Schnitzler jedoch nicht mehr entscheidend aus der Bahn
werfen, da der literarische Ruhm mittlerweile ein geeigneter
Kompensator individueller Fehlschläge und Desorientierung ist.
Die Parallelität von wachsendem literarischen Erfolg und zunehmender Thematisierung gesellschaftlicher Probleme, die
allerdings nie den Horizont des liberalen Lese- und Theaterpublikums sprengen, in den Jahren von 1894 bis 1897 ist für
das Schnitzlerverständnis entscheidend. Denn diese Tatsache
stützt die These, daß Schnitzler den Zugang zu einer auf
Öffentlichkeit zielenden literarischen Produktion über die
Bewältigung einer persönlichen Krise findet, die auch Bestandteil der Krise seiner Gesellschaftsgruppe ist, und daß er
nach der Meisterung dieser persönlichen Krise mit Hilfe des
Erfolgs (bürgerlicher Leistungsnachweis) ihre literarische
Thematisierung zugunsten eines breiteren gesellschaftskritischen
Bezugs vernachlässigen kann.
Unter dieser Gesichtspunkt erweisen sich die an "Freiwild"
anschließenden Produktionen der Jahrhundertwende, ausgenommen
höchstens der "Reigen" und soweit sie überhaupt auf einer
aktuellen Ebene angesiedelt sind und nicht wie der "grüne
Kakadu", der "Schleier der Beatrice" und "Paracelsus" in eine
historisierende Neutralität verbannt sind, die Schnitzler nie
wirklich beherrscht und anscheinend nur verwendet, weil sie
beim Publikum sehr beliebt ist, als logische Weiterentwicklungen
seines gesellschaftskritischen Potentials. Als Pfeiler dieser
kritischen Tradition sind hier besonders das "Vermächtnis"[214]

211) "Georg Brandes und Arthur Schnitzler.Ein Briefwechsel",
hrg.v.K.Bergel,a.a.O.,Brief vom 12.Jan.1899
212) Träger der individuellen Problematik dürfte Paul Rönning
sein, der die Anschauungen Schnitzlers vertritt.
213) Vgl."Arthur Schnitzler an Marie Reinhard (1896)",hrg.v.
Therese Nickl, in:Modern Austrian Literature,1o,1977,
H.3/4, S.23 - 68

und "Leutnant Gustl"[215] zu erwähnen, wobei das ansonsten
dramatisch schwache "Vermächtnis" einen neuen Akzent setzt,
indem es die moralische Scheinheiligkeit des liberalen Bürgertums geißelt, damit aber mehr die altliberale Vätergeneration
meint, deren "Mangel an eigentlichem Sinn für Wahrheit"(JiW
326) Schnitzler auch bei seinem Vater diagnostiziert. Der
tragische Schluß des "Vermächtnis" verrät wieder eine pessimistische Tendenz, die jedoch nicht wie in "Freiwild" bewußt
appellativ an das Publikum gerichtet ist, sondern vom Autor
nachträglich als grundlos und wesentlicher Mangel des Stückes
bezeichnet wird. Er entwirft sogar einen Plan zur Umarbeitung,
der vorsieht, daß "Toni, angeekelt von dem gezwungenen Entgegenkommen und den bürgerlichen Verlogenheiten und den Verdächtigungen in der Familie (...) das Haus mit ihrem Kind (verläßt)"[216]. Dieser Plan, der das "Vermächtnis" zu einem Paradestück des Naturalismus gemacht und in die emanzipatorische
Tradition des "Märchen" gestellt hätte, kommt jedoch nicht
mehr zur Ausführung.

4.2.3.3. Der Reigen. Die persönliche Konsolidierung

Zwischen "Freiwild" und "Vermächtnis" schreibt Schnitzler den
"Reigen"[217], eine zunächst privat bleibende dramatische Arbeit,
die als Abschluß seines Frühwerks gelten kann, da er einerseits in Form und Handlung deutliche Anleihen beim Anatol-
Zyklus macht, andererseits aber damit eine implizite Gesellschaftskritik und ein geschlossenes anthropologisches System
verknüpft, was bei Anatol noch fehlte. Ebenso wie der Anatol-
Zyklus ist der "Reigen" als eine Abfolge von Einaktern aufgebaut. Doch im Gegensatz zu den beliebig austauschbaren Anatolakten sind die Einakter des "Reigen" "nach einem Progressionsschema aneinander gehakt"[218]. Es ziehen zehn Verhältnisse
vorbei, die einen "quasi repräsentativen Querschnitt durchs

214) 1897 begonnen, 1898 Umarbeitung, Uraufführung in Berlin
am 8. Okt. 1898
215) 1900 nach einem Vorfall skizziert und niedergeschrieben,
erschienen am 25.12.1900 in der "Neuen Freien Presse"
216) Tagebuch vom 22.Mai 1910, hier zitiert nach R.Urbach,
"Schnitzler-Kommentar",a.a.O.,S.163
217) geschrieben vom 23.Nov.1896 bis 24.Feb.1897, Vgl. ausführlich R.Urbach,s.o.,S.159 ff.

Sexualleben der bürgerlichen Gesellschaft"(ebd.) bieten.
"Es gibt keinen Handlungsfortschritt", sondern "eine mehrfache Variation des gleichen Themas"[219]: der sexuellen Begegnung. Die Stereotypie des äußeren Aufbaus findet in der Handlung ihr Äquivalent: es agieren zehn Paare, von denen jeweils jeder der Partner zweimal nacheinander in einer anderen Kombination auftritt, und steuern mit "unterschiedlicher Beredsamkeit"[220] auf den Geschlechtsakt zu, der im Text mit einer gepunkteten Linie angedeutet wird, "um dann desillusioniert auseinanderzugehen"(ebd.). Der relativ mechanisch ablaufende Grundvorgang bleibt stets gleich, bis auf die allerdings ironisch gemeinte Ausnahme des jungen Herrn, der mit einer vorübergehenden Erektionsschwäche zu kämpfen hat, sowie die des Grafen im letzten Bild, der nach einer durchzechten Nacht morgens angekleidet bei einer Prostituierten erwacht und sich der Geschehnisse des vergangenen Abends nicht mehr erinnern kann. Durch die Wiederholung der gleichen Handlung werden die gesellschaftlichen Unterschiede zwischen den dargestellten Personen weitgehend nivelliert. Wegen dieser Struktur wird der "Reigen" von einigen Literaturwissenschaftlern mit der mittelalterlichen Form des Totentanzes verglichen[221], in dem die Beteiligten einander gleich werden wie vor dem Tod. Schnitzler will die Gültigkeit dieser allgemeinen anthropologischen Aussage für die zeitgenössische Gesellschaft im "Reigen" dokumentieren. Für diese These spricht einerseits die Tatsache, daß die Personen nicht als individuelle Typen mit Namen dargestellt werden, sondern als Vertreter der speziell Schnitzlerschen Typologie (z.b. süßes Mädl, junger Herr) oder als Vertreter ihrer gesellschaftlichen Stellung oder Funktion (Graf, Dichter, Soldat), andererseits Schnitzlers eigene Zielvorstellung, der mit dem Stück "einen Theil unserer Cultur eigentümlich beleuchten"[222] will.

218) H.A.Glaser,"Arthur Schnitzler und Frank Wedekind - Der doppelköpfige Sexus", in: "Wollüstige Phantasie. Sexualästhetik der Literatur",hrg.v.H.A.Glaser, München 1974,S.157
219) Peter Haida, "Komödie um 1900",München 1973,S.78
220) ebd.,S.80
221) Richard Alewyn,"Zweimal Liebe: Schnitzlers 'Liebelei' und 'Reigen'", in:Derselbe,"Probleme und Gestalten.Essays", Frankfurt/M. 1974,S.299 - 304, Vgl.hier besonders S.303
222) "Arthur Schnitzler - Olga Waissnix...",a.a.O.,S.317, Brief aus dem Jahr 1897; Vgl.auch:"Briefe zum Reigen",hrg.v.R. Urbach,in:Ver Sacrum.Neue Hefte f.Kunst und Literatur 1974

Neben der literarischen Verarbeitung dieses anthropologischen
Determinismus bietet Schnitzler besonders in der Darstellung
der Figuren versteckte Ironie und Sozialkritik. Dies erreicht
er durch die Reproduktion von spezifischen Denk- und Sprach-
mustern gesellschaftlicher Gruppen oder Institutionen, mit
denen diese verbal ihre Positionen darstellen, die dem Leser/
Zuschauer aufgrund dessen Mehrwissen über den jeweils schon
am vorherigen Akt beteiligten Akteur jedoch als unhaltbar und
irreal transparent sind. Er erkennt die Hohlheit der auf der
Bühne postulierten Sinnbezüge, Werte und Normen, ohne daß
dies der dargestellten Person möglich wäre. Besonders deutlich
wird dies im Mittelteil, wo der Ehemann unfreiwillig die Ver-
logenheit und den doppelten Boden der herrschenden Männer-
moral aufdeckt[223].

Der "Reigen" kann auf eine bewegte Rezeptions geschichte zurück-
blicken, da eine Koalition der sich formierenden antisemitischen
und kleinbürgerlichen Massenparteien und des Konservatismus
darin einen Angriff auf Sitte und Anstand wittert und Anstoß
an der "grob unzüchtige(n) Handlung"[224] und "diese(r) Art der
Verherrlichung eines Ehebruches"[225] nimmt. Die Dokumentationen
des Berliner Reigen-Prozesses[226] legen davon beredtes Zeugnis
ab. In dieser Tradition stehend sieht ein großer Teil der
Schnitzlerforschung, von Joseph Körner[227] und B. Blumes "nihi-
listischem Weltbild Arthur Schnitzlers"[228] angeführt, die
Todessymbolik hinter jedem Beischlaf stehen. Dabei berufen
sich diese Apologeten einer "bürgerliche(n) Lustfeindlich-
keit"[229] auf die formale Totentanzparallele und auf die
griechisch-mythologische Zusammengehörigkeit von Thanatos
und Eros[230]. Dagegen versteht der Freudschüler Reik den "Reigen"

223) A.Schnitzler,"Das dramatische Werk",a.a.O.,Bd.2,S.89-1o5
224) "Literatur vor Gericht.Der Prozeß gegen die Berliner Auf-
 führung des 'Reigen',1922",hrg.v.Friedberg Aspetsberger,
 in: Akzente,12,1965,S.211-23o, hier:S.211; Vgl.auch Hans
 Mayer,"Obzönität und Pornographie in Film und Theater",
 in: Akzente,21,1974,S.372-383.
225) "Literatur vor Gericht...",a.a.O.,(s.o.),S.213
226) z.B.Wolfgang Heine,"Der Kampf um den Reigen. Vollständiger
 Bericht über die sechstägige Verhandlung gegen Direktion
 und Darsteller des Kleinen Schauspielhauses Berlin",
 Berlin 1922, auch: Ludwig Marcuse,"Obzön. Geschichte einer
 Entrüstung",München 1962, zum 'Reigen' besonders die Seiten
 2o7 bis 263.

als Ausdruck überschäumender Lebenslust[231], und auch Felix
Salten sieht darin einen übermütigen "Zyklus kleiner unsagbarer Umarmungen"[232], mit dem allerdings nichts als die bloße
Todesangst kompensiert werden soll.
Die Thanatos-Argumentation führt nicht notwendig zu einer
moralischen Verurteilung des "Reigen". Im Gegenteil bescheinigt
Alewyn sogar, daß sich in der Mechanik der Wiederholung "das
Werk eines Moralisten" zeige: "weit entfernt, den Appetit auf
amoureuse Betätigung zu wecken, ist es vielmehr geeignet, ihn
gründlich zu verderben"[233].
Anders verstehen Hamann/Hermand das Stück, das ihnen als
Paradebeispiel für literarischen Impressionismus erscheint:
"Ihren Höhepunkt erlebt die impressionistische Freude an der
Frivolität in Schnitzlers 'Reigen', wo der Eros in den Rang
eines Allesüberwinders erhoben wird. (...) Den Inhalt der
einzelnen Szenen bildet daher lediglich das 'avant et après',
in denen die Vorbereitungen des pikant Verhüllten geschildert
werden"[234]. Diese Interpretation des "Reigen" wird m.E. dem
Stück nicht gerecht, da sie nicht bemüht ist, das Kunstwerk
in seiner Ganzheit und entstehungsgeschichtlichen Bedingtheit
zu verstehen, sondern sich letztlich an den Wertvorstellungen
der Verfasser orientiert und sie zum Kriterium der Untersuchung
macht. Diese Methode ist in der Impressionismusforschung jedoch nicht die Regel[235].

227) J.Körner schreibt 1927 ("Arthur Schnitzlers Spätwerk",
in: Preußische Jahrbücher, Bd.2o8,1927,S.53-83/S.153-163):
"Schnitzlers Werk, das metaphysische und ethische Probleme
höherer Ordnung kaum kennt, (erscheint) eher oberflächlich
und seicht. Denn immer noch (...) bleibt für ihn das diesseitige Leben der höchste, der unbedingte Wert und der
physische Tod die absolute Entwertung; es fehlt jede über
das Diesseits, über das Individuum, über das gelebte Nun
hinausweisende Idee -, diese Dichtung ist ohne Wort
Gottes"(S.162).

228) Bernhard Blume,"Das nihilistische Weltbild Arthur Schnitzlers", Stuttgart 1936 (phil.Diss.)

229) H.A.Glaser,"Arthur Schnitzler und Frank Wedekind...",a.a.O.,
S.163

23o) Die Totentanz- und Thanatosargumentation findet auch Kritiker: R.P.Janz/K.Laermann ("Zur Diagnose des Wiener Bürgertums...",a.a.O.) meinen, daß auch die sexuelle Begegnung
die sozialen Klüfte nicht transzendieren könne.Beispielsweise würde sich die junge Frau oder die Schauspielerin
sicher nicht mit dem Soldaten einlassen. Plausibler erscheint ihnen daher, daß das Todesmotiv für die impressionistische Vergänglichkeit steht (Vgl.dazu ebd. S.56 f.).

Zusammenfassend kann man feststellen, daß der "Reigen" sowohl Ausdruck des auf psychologischen und medizinischen Kenntnissen aufbauenden Menschenbildes Schnitzlers sowie der allerdings nebensächlichen lebensphilosophischen Tendenzen seines Denkens ist. Aufschlussreicher als eine Gewichtung dieser zwei Aspekte erscheint mir die Tatsache, daß der Autor mit diesem Werk aus dem Bannkreis seiner Lebenskrise heraustritt, die von den im "Reigen" dargestellten Determinanten menschlichen Daseins verursacht[236] und durch sein Künstlertum in der literarischen Verarbeitung bewältigt wird. Jedenfalls fällt Schnitzlers Zugang zu allgemeinen und nicht mehr notwendig zeitgenössischen Themen mit der Entstehungszeit des "Reigen", also etwa 1897, chronologisch zusammen. Der Prozeß dieser entscheidenden Jahre, der ihn vom Lebemann zum Künstler führt, wird später literarisch reflektiert und verarbeitet in der abschließenden Chronik seiner Jugendjahre, dem Roman "Der Weg ins Freie"[237]. Schon der Titel deutet an, daß es sich um die positive Auflösung einer krisenhaften Lebenssituation handelt, was die Vermutung einer Parallele zu Schnitzlers Biographie nahelegt. Andere und feinere Indizien machen diese Vermutung zur Gewißheit[238]. Allerdings erscheint die Spannung zwischen dem unschlüssigen Lebenswandel und Liebesleben der Hauptperson Georg von Wergenthin und seinen künstlerischen Ansprüchen an die eigene Person als Künstler, hier als Musiker und Komponist, längst nicht mehr so scharf und quälend wie in Schnitzlers Tagebuchnotizen zwischen 1880 und 1900. Dennoch liegt das gleiche Schema zugrunde, das schon von Schnitzler her bekannt ist: Georg fühlt sich unausgelastet und unnütz, die Beziehungen zum weiblichen

231) Theodor Reik,"Arthur Schnitzler als Psycholog", Minden 1913, S.83 f.
232) Felix Salten,"Schnitzler", in: Der Merker. Österreichische Zeitschrift für Musik und Theater,3,1912,Heft 9,S.328
233) R.Alewyn,"Zweimal Liebe...",a.a.O.,S.303
234) Hamann/Hermand,"Impressionismus",a.a.O.,S.278
235) Einen Überblick über diejenigen Literaturwissenschaftler, die Schnitzler ähnlich beurteilen, gibt William H.Rey in der Einleitung seines Aufsatzes "Die geistige Welt Arthur Schnitzlers", in: Wirkendes Wort,16,1966,S.180-194
236) Die ironische Darstellung des Dichters, der Ähnlichkeiten mit dem jungen Schnitzler aufweist (eine Anatol-Figur), legt die Vermutung nahe, daß Schnitzler die im Reigen verhandelten Determinanten menschlicher Existenz als identisch mit den Ursachen seiner Desorientierung erkannt hat.

Geschlecht erweisen sich als letztlich unbefriedigend und untauglich, die persönlichen Probleme zu kompensieren, vielmehr drohen sie Georg in der Normalität und Banalität des alltäglichen Lebens zu fesseln, während die Kunst ihn "über das Bedenkliche, Klägliche, Jammervolle des Alltags"[239] hinaushebt und sich letztlich als das bestimmende Moment seines Lebens erweist: "die Atmosphäre seiner Kunst allein war es, die ihm zum Dasein nötig war"(ebd.).

4.2.3.4. Schnitzlers Werk als Kritik des Impressionismus

Selbst wenn man den strengen Vergleich des literarischen Impressionismusbegriffs mit seinem Ursprung in der Malerei unterläßt und statt einer solchen Ableitung eine Setzung vorzieht, die literarischen Impressionismus apodiktisch als Subjektivismus etwa im Sinne Hamann/Hermands definiert, ergeben sich beim Vergleich dieser Setzungen mit dem literarischen Befund bei Schnitzler ernsthafte Unvereinbarkeiten. Denn Schnitzler thematisiert zwar, wie bisher aufgezeigt werden konnte, ästhetizistischen Subjektivismus in seinem Frühwerk, und beschreibt dessen erkenntnistheoretische Konsequenz der Unentscheidbarkeit zwischen Wahrheit und Illusion, aber er vertritt diese Position nicht, sondern kritisiert sie mehr oder weniger explizit mit der Darstellung von Lebensabläufen, die sich aufgrund dieser Position vom praktischen Leben entfremden und desintegrieren. Seine Kritik und schließliche Überwindung dieser Lebenseinstellung mit Hilfe der Kunst[240] findet in jeder Phase des stark autobiographisch geprägten Frühwerks Belege, was aber bisher allzu oft übersehen wurde.

237) Die ersten Einfälle kommen ihm dazu bezeichnenderweise schon während des Verhältnisses mit Marie Reinhard. Gedruckt wird das Werk 1908. Vgl.ausführlich R. Urbach, "Schnitzler Kommentar",a.a.O.,S.118 ff.

238) Beispielsweise die sich entsprechenden Totgeburten von Anna und Marie Reinhard. Indiz ist auch die Entrüstung Hugo v. Hofmannsthals, der in dem "Weg ins Freie" so viele Wiener Bekannte wiederfindet, daß er das Buch "halb zufällig,halb absichtlich" in der Eisenbahn liegen läßt (in: "Hugo von Hofmannsthal - Arthur Schnitzler.Briefwechsel",hrg.v.Therese Nickl/H.Schnitzler,a.a.O.,S.256)

239) A.Schnitzler,"Das erzählerische Werk",a.a.O.,Bd.4,S.293

Erst in letzter Zeit findet diese Tatsache in Ansätzen entsprechende Würdigung[241].
Dabei ist schon im "Ägidius", dem Pendant Schnitzlers zu Hofmannsthals "Gestern", dem ähnliche Fehlinterpretationen beschieden sind, Schnitzlers eindeutige anti-impressionistische Argumentation enthalten. Zwar urteilt Lederer 1961 anders, als er nach einer stark verkürzten Schilderung der Handlung des "Ägidius" schreibt: "As the brief plot outline indicates, Ägidius once again stresses the enjoyment of the fleeting moment, the instability of anything beyond sensory impressions, which Schnitzler so often expressed in his later works"[242]. Doch William H. Rey hat in seiner Replik auf diesen Aufsatz unwidersprochen nachgewiesen, daß Schnitzler in diesem Jugendwerk nicht den Genuß des Augenblicks proklamiert, sondern diesen vielmehr als unvereinbar mit allem Höheren darstellt[243]. Allerdings führen auch alle im "Ägidius" dargestellten alternativen Lebensformen wie Religion, Wissenschaft oder leichtes Leben "zum Verfall, zum Untergang der Welt"[244], und Bestand verspricht nur ein Bereich, den der Mensch nicht erklären oder beeinflussen, sondern nur ehrfürchtig schauen kann, nämlich die Astronomie, die "über der Flüchtigkeit des Lebens und über der Öde des Todes"[245] steht. Ihren Platz nimmt dann im realen Leben Schnitzlers die Kunst ein. Rey versteht "Ägidius" wie auch Hofmannsthals "Gestern" als Thesenstücke, die auf einer ähnlichen Argumentationsebene die Überwindung eines "niederen Hedonismus" und die "Wiederbelebung gewisser Elemente der klassischhumanistischen Tradition"[246] anstreben. Die etwas naive Thetik des "Ägidius", der "gegen Schluß immer flüchtiger und verworrener" (JiW 99) wird, erklärt sich durch die theoretische Trockenheit der abgehandelten Problematik für den jugendlichen Autor, der sie zwar erkennt, aber noch nicht kennt.

240) Das Verhältnis zwischen der schwankenden Lebenseinstellung des modernen Menschen und der Kunst wird in einer Tagebucheintragung Schnitzlers deutlich beleuchtet, wo er konstatiert: die "Weltanschauung 'Sicherheit ist nirgends' widerspricht der Idee des Kunstwerks, das als Motto zu tragen hat: Sicherheit ist überall - oder vielmehr: 'Sicherheit ist nirgends außer in mir'..."(Tagebucheintragung vom 29. Nov.1907, zit. nach H.Scheible,"Schnitzler",a.a.O.,S.91). Schnitzler sieht sich selbst zwar in gefährlicher Nähe der 'impressionistischen' Weltanschauung, die er als "Grundfehler meiner Persönlichkeit"(s.o.,ebd.) beklagt, doch ist klar, daß er als Künstler auch wesentlich an der "sicheren" Position der Kunst zu partizipieren versucht.

Dies ändert sich bei "Anatol", in den Schnitzler die gesammelten Bonvivant-Erfahrungen eines ganzes Jahrzehnts einbringen kann, wodurch die Darstellung wesentlich differenzierter und glaubwürdiger wird. Anatol wie auch Schnitzler sind vergleichbar mit einem in der Schenke 'hängengebliebenen' Ägidius, der nicht durch die Thesen des Benedikt, sondern durch das Leben selbst ständig widerlegt wird. Die ständige Wiederholung des Versagens, der Düpierung, des Am-Leben-Vorbeilebens, die das eigentliche Thema des Anatol-Zyklus bildet, ist in ihrer kritischen Potenz nicht mehr zu steigern, ohne künstlerische Qualität einzubüßen. Wegen der fehlenden Explikation dieser Kritik, die m.E. auch nur auf Kosten der künstlerischen Aussagekraft möglich wäre, ist sie meist von der Literaturwissenschaft nicht bemerkt worden. Stattdessen hat man entweder die Verherrlichung der Gosse beziehungsweise ihre Literarisierung in den Zyklus hineininterpretiert, wozu eine im Lauf der Zeit wachsende Zahl an Vorbildern verlockt. Typisch ist dafür die fast schon klassische Bemerkung des Burgschauspielers und väterlichen Freundes Adolf von Sonnenthal nach der Lektüre der Anatol-Szenen: "Arthur, wie schade um Deine hübsche Begabung! Du schilderst ja eine Kloake, nichts als Strizzis und Dirnen"[247]. Oder aber die 1925 von Schnitzler selbst eingeräumte Verwandtschaft von "Anatol" zu französischen Einakterkomödien[248], die in fast jeder Literaturgeschichte zu Schnitzlers Frühwerk Erwähnung findet[249], verstellt den Blick auf die kritische Hauptaussage des Stückes.
Christa Melchinger erkennt zwar die "Desillusionierung"[250] Anatols durch das Spannungsfeld zwischen Illusion und Wirklich-

241) Vgl.beispielsweise E.L.Offermanns,"Arthur Schnitzler. Das Komödienwerk als Kritik des Impressionismus",München 1973. Auch U.Köster deckt die Kritik des Autors an seiner Figur Anatol als organisierendes Prinzip des Stückes auf: "So parodiert Anatol ungewollt - aber vom Autor durchaus beabsichtigt - sich selbst"(U.Köster,"Die Überwindung des Naturalismus...",a.a.O.,S.25)

242) Herbert Lederer,"Arthur Schnitzler before Anatol",in: The Germanic Review,36,1961,S.269-281, hier S.276

243) William H. Rey,"War Schnitzler Impressionist? Eine Analyse seines unveröffentlichten Jugendwerkes 'Ägidius'", in: JIASRA, Lexington (Kent.),1964,Heft 2,S.16-31

244) ebd.,S.21 245) ebd.,S.27

246) ebd., S.30; Zur Einschätzung Hofmannsthals als "Dichter der moralischen Krise" vgl. H.C.Seeba:"Kritik des ästhetischen Menschen", Bad Homburg v.d.H./Berlin/Zürich 1970, S. 28

keit, doch da sie die vom Autor kritisierte und entlarvte Lebensform Anatols nur als "spielerische Lebensform"[251] versteht, verfehlt sie ebenfalls eine adäquate Interpretation, was m.E. hauptsächlich auf die weitgehende Vernachlässigung sozialer und biographischer Daten zurückzuführen ist. Schnitzler selbst verweist auf die engen Verbindungen zwischen seinen Jugendjahren und "Anatol", wenn er über seine Autobiographie schreibt, "daß dieser Bericht mitten durch diejenige Epoche meines Lebens läuft, aus der jenes vielleicht stellenweise unangenehme, aber doch in vieler Hinsicht charakteristische Buch (nämlich "Anatol",RW) hervorgegangen ist"[252]. Auch seine zeitgenössische Selbsteinschätzung in einem Brief an Theodor Herzl korrespondiert mit der Anatol-Darstellung und bezeichnet auch genau die von uns vermutete Krisenursache, nämlich das Fehlen eines auch die eigenen Wertmaßstäbe befriedigenden Leistungsnachweises: "Ich erinnere mich noch meines letzten Zusammentreffens mit Ihnen, wie sie schon lange (...) ein berühmter Mann waren, während ich an mir, an meinem Beruf - an beiden - verzweifelnd, von niemandem ernst genommen, meinen Ehrgeiz als guter Gesellschafter und Demimondainer (...) zu befriedigen suchte"[253]. Dieses Selbstbild wird bestätigt und ergänzt durch die Beschreibung Richard Spechts, der sich des noch unbekannten Schnitzlers erinnert als "lässig flirtend, ein wenig blasiert, ein wenig weltschmerzlich und gar nicht wenig affektiert"[254], und zu dem Schluß kommt: "Es war wirklich Schnitzlers eigenster Tonfall in diesen Anatolszenen"[255].

247) zitiert nach O.Seidlin,"Der Briefwechsel Arthur Schnitzler - Otto Brahm",a.a.O.,S.XX (Einleitung).

248) In einem Interview mit der 'Leipziger Abendpost' sagt Schnitzler am 2o.11.1925: "Der (erste Anatol-)Einakter, dem ich später dann noch einige folgen ließ, war nichts weiter als eine Lesefrucht. Heute weiß ich, daß er von der Menge französischer Novellen und Komödien, die ich damals las und sah, in gerader Linie abstammte"(zit.n.O.P.Schinnerer,"The early works of Arthur Schnitzler",in:The Germanic Review,4,1929,S.153-197, hier S.195).

249) Den jüngsten Vergleich zwischen Schnitzler und französischer Literatur stellt F. Derré an, die in "'Der Weg ins Freie', eine wienerische Schule des Gefühls?"(in:Modern Austrian Literature,1o,1977,H.2,S.217-232)eine Verwandtschaft zwischen dem "Weg ins Freie" und Flauberts "L'Education sentimentale" feststellt.

250) Ch.Melchinger,"Illusion und Wirklichkeit im dramatischen Werk Arthur Schnitzlers",phil.Diss.Hamburg 1969,S.1o4

251) ebd.,S.1o5

Wenn man hinzurechnet, daß Schnitzler die Mehrzahl seiner
Veröffentlichungen an Gedichten, Essays und Aphorismen in
verschiedenen Zeitungen zwischen November 1886 und dem Erscheinungsjahr des "Anatol" mit dem Pseudonym 'Anatol' unterzeichnet hat[256] und auch von Hugo von Hofmannsthal 1909 anläßlich der Gratulation zur Geburt des zweiten Kindes als
"emeritierter Anatol"[257] bezeichnet wird, was auf die innerhalb des Freundeskreises durchaus übliche Identifikation mit
dieser Figur hinweist, dann muß man in diesem Punkt zu demselben Schluß kommen wie Lederer: "Anatol is therefor not,
as critics have often claimed, merely a German rendition of
popular French comedies of the time, (...). Nor can the work
be regarded as being purely the product of Schnitzlers imagination, or of his observation of society. To a large extent,
rather, it represent Schnitzlers own life"[258]. Man kann also
angesichts dieser Belege davon ausgehen, daß in "Anatol" wesentliche Entwicklungsprobleme Schnitzlers verhandelt werden.
Unter diesen Blickwinkel gewinnt die implizite Kritik an Anatol
ihre wirkliche Bedeutung, da in dieser Kritik der Schlüssel
für die gelungene Überwindung der Schnitzlerschen Lebenskrise
liegt.
Karlheinz Hillmann hat mit seinem "Versuch einer Produktionsästhetik"[259] den theoretischen Unterbau des von uns beobachteten
Verganges geliefert, daß nämlich Lebensprobleme eines Autors
durch ihre literarische Thematisierung der Lösung nahegebracht
werden können. Dabei geht er mit Freud[260] davon aus, daß sowohl Struktur wie Funktion von Phantasieakten beim Schriftsteller
und beim Alltagsmenschen gleich sind. Über Freud hinausgehend

252) zit.nach H.Lederer,"Arthur Schnitzler before Anatol",
 a.a.O.,S.279
253) ebd.
254) Richard Specht,"Arthur Schnitzler. Der Dichter und sein
 Werk", Berlin 1922, S.31
255) ebd.,S.45
256) Vgl.H.Lederer,s.o.,S.270
257) "Hugo v. Hofmannsthal - Arthur Schnitzler. Briefwechsel",
 a.a.O.,S.246
258) H.Lederer,s.o.,S.279
259) Kh.Hillmann,"Alltagsphantasie und dichterische Phantasie",
 Kronberg 1977, Vgl.auch seinen Aufsatz "Kafkas 'Amerika'.
 Literatur als Problemlösungsspiel", in:"Der deutsche Roman
 im 20. Jahrhundert", Bd.1, hrg.v.M.Brauneck,Bamberg 1976,
 S.135-158, wo Hillmann seinen Ansatz prägnant zusammenfasst.

kritisiert er jedoch an diesem, er habe "nur die psychische, nicht aber die handlungseinleitende pragmatische Funktion"[261] des Tagtraumes berücksichtigt. Hillmann stützt sich auf Meads zweiphasiges Handlungsmodell[262] und meint, daß der Wunschphase oder illusionären Phase in der Phantasie eine naturalistische oder Planphase folgt, in der unter Hinzuziehung von Wirklichkeitselementen eine zukünftige Handlung vorbereitet wird. Der Künstler, dessen Literatur als Produkt dieser Planphase zu verstehen ist, ist vom Handlungszwang des Alltagsmenschen relativ befreit und hat die Möglichkeit zu literarischer Radikalität und spielerischer Umstellung traditioneller Wertkategorien, was im Alltagsleben nicht sanktionsfrei möglich wäre. In unserem Zusammenhang ist der Hillmannsche Ansatz vor allem in einem Punkt wichtig: "Man darf sagen, der Glückliche phantasiert nie, nur der Unbefriedigte. (...) jede einzelne Phantasie ist eine Wunscherfüllung, eine Korrektur der unbefriedigten Wirklichkeit"[263]. Unter diesem Aspekt betrachtet erscheint es als fast ausgeschlossen, daß Anatols Ästhetizismus von Schnitzler verherrlicht oder als nachahmenswert dargestellt wird, da dies zur notwendigen Voraussetzung hätte, daß er ein solches Leben erstrebt. Da wir aber wissen, daß Anatols Lebenswandel keine utopische Fiktion ist, sondern ein Abbild der Schnitzlerschen Realität, müssen wir davon ausgehen, daß der Anlaß der phantasierenden, literarischen Thematisierung darin liegt, daß dieser Lebenswandel für Schnitzler "unbefriedigende Wirklichkeit" ist, deren Bewältigung in der literarischen Kritik einen planspielhaften Vorläufer und Vorbereiter hat[264]. Die Wendepunktfunktion von "Anatol" in der persönlichen Entwicklung Schnitzlers ist allgemein anerkannt: "It represents both a turning point and a starting point in Schnitzler's career. From now on, he devoted himself entirely to his art, giving up both his medical profession and his life as a bon-vivant"[265].

260) S.Freud,"Der Dichter und das Phantasieren", in:"Gesammelte Werke",Bd.7, London 1941, S. 213 - 223, hier zit. nach Kh.Hillmann,"Alltagsphantasie...",a.a.O.
261) Kh.Hillmann,"Alltagsphantasie...",a.a.O.,S.13
262) Vgl.G.H.Mead,"Geist,Identität und Gesellschaft",Frankfurt a.M. 1973
263) S.Freud,"Der Dichter...",a.a.O.,S.216, hier zit. nach Hillmann,s.o.,S.9 f.
264) Einen ähnlich individualpsychologischen Ansatz verfolgt auch J. Zenke,"Verfehlte Selbstfindung als Satire...",in: Derselbe,"Die deutsche Monologerzählung im 2o. Jahrhundert", Köln 1976,S.69-84

Die positive Wende in Schnitzlers Leben darf jedoch nicht allein auf das schreiberische Element, auf die literarische Bewältigung unbefriedigender Realität zurückgeführt werden. Neben der öffentlichen Anerkennung[266] dürfte besonders der ökonomische Erfolg eine wichtige Rolle dabei spielen, ein neues und starkes Selbstverständnis als Künstler zu konstituieren. Schnitzler selbst neigt dazu, die Wandlung seiner Lebensverhältnisse als geheimnisvollen Reifeprozess zu mystifizieren, den er im Erscheinungsjahr des Anatol-Zyklus in einem Feuilletonartikel folgendermaßen beschreibt: "Alles mißglückte mir, was ich in Kunst und Leben unternahm. Ich nannte es ein Mißglücken, während doch eigentlich nichts anderes geschah, als daß sich meine Art zu schauen änderte. (...) Es gibt Leute, die ihre Jugend nie loswerden (...). Ich aber gehöre zu denen, welche eines Morgens aufwachen und keine Freude am Spiel mehr finden. Da kommt wohl auch eine Zeit der Bitterkeit, in der man die anderen beneidet, die weiterspielen (...). Und da ist man eine Zeitlang einsam und arm, denn die Einsamkeit findet uns nicht reif, sie macht uns erst dazu. Dann aber kommt die große Klarheit"[267].

Dieses Zitat belegt, daß Schnitzler zur Zeit der Niederschrift des "Anatol" seine persönliche Krise noch nicht überwunden hat, sondern daß die Niederschrift den ersten wichtigen Schritt der Überwindung darstellt, den Schnitzler als eine desillusionierte Phase der Einsamkeit erlebt. Diese Beurteilung deckt sich auch mit der Einschätzung Urbachs, der die Entwicklung Schnitzlers in fünf Perioden einteilt, von denen die dritte, von 1893 bis 1895, "zwei Jahre des Ringens um literarische Anerkennung in Deutschland"[268], der "Kontrolle des persönlichen Wertgefühls (gilt), ablesbar an der Wertschätzung durch andere"[269]. Die

265) H.Lederer,"Arthur Schnitzler before Anatol",a.a.O.,S.280
266) Neben der Anerkennung durch das überwiegend liberale Publikum darf die öffentliche Anfeindung Schnitzlers durch die Antisemiten und Militaristen nicht vergessen werden, die dafür sorgt, daß er den Horizont seiner gesellschaftlichen Bezugsgruppe nie überschreitet. Anerkennenswert ist seine Bereitschaft, sich dieser Kritik zu stellen, statt sie schon bei der Themenauswahl zu vermeiden. Das zeigt ihn als liberalen Verfechter von als wichtig erkannten Werten.
267) zit.nach H.Lederer,s.o.,S.280 f.
268) R.Urbach,"Schnitzler Kommentar",a.a.O.,S.22
269) ebd.,S.25

in dieser Zeit erfolgenden Veröffentlichungen, besonders die
dramatischen Werke "Märchen" und "Liebelei", verstärken seine
beim Anatol-Zyklus gewonnene Erfahrung, daß die literarische
Objektivation und Reflexion persönlicher Problembereiche sich
sowohl hinsichtlich des Selbstwertgefühls als auch ökonomisch
als Erfolg erweisen.
Die aufgezeigten Bedingungsfaktoren von Schnitzlers Frühphase
münden in zwei Momente, die zeitlebens für ihn und sein Werk
charakteristisch bleiben:
1.) Die trotz aller Aktualisierungen konstante Perspektive
der Relativität aller Normen und Maßstäbe gesellschaftlicher
Art, dargestellt in der untrennbaren Polarität von Illusion
und Wirklichkeit und der Triebdetermination des Menschen. Diese
Sachverhalte sind für Schnitzler Auslöser seiner Lebenskrise
gewesen, und folgerichtig stellt er sie in seinem Werk stets
als permanente Bedrohung menschlicher Existenz dar. Dennoch
ist die Relativität nicht universell; in der Hinwendung zur
wahren Kunst ist die individuelle Durchbrechung ihrer Grenzen
möglich. Beispiel dafür ist Schnitzler selbst[270].
2.) Die Überwindung der persönlichen Krise in der Hinwendung
zur Kunst bedingt eine lebenslange enge Verknüpfung von
Werk und Person, die sich in einer ständigen Wachsamkeit gegen-
über jeglicher Kritik und einer fast mimosenhaften Sensibilität
manifestiert[271]. Ein Teil der einst durch literarischen Erfolg
kompensierten Lebensunsicherheit bleibt stets virulent und
bewirkt die oft übertriebene Bissigkeit gegen Kritikern jeder
Coleur[272].

270) So schreibt Schnitzler im Nachlaß: "Man kann die Kunst
wohl als Resultat einer Angstneurose auffassen, in dem
Sinn, daß sie aus dem Drang entspringt, dem Grauen der
Vergänglichkeit zu entfliehen. Die Kunst will aufbewahren,
erst in zweiter Linie will sie gestalten. Der Eine rettet
sich ins Gestalten, der andere ins Spiel"(zit.nach Christa
Melchinger,"Illusion und Wirklichkeit...",a.a.O., S.113,
Anmerkung 19;)

271) Meine Einschätzung des Zusammenhanges zwischen Schnitzlers
Entwicklung und seinem Werk wird weitgehend bestätigt von
William H. Rey,"'Werden, was ich werden sollte': Arthur
Schnitzlers Jugend als Prozeß der Selbstverwirklichung",
in: Modern Austrian Literature,1o,1977,H.3/4,S.129-142

272) Dieses Symptom ist bei Schnitzler durchgehend zu beobachten.
Als Beispiele seien hier genannt die den Briefwechsel mit
Hofmannsthal durchziehenden Verstimmungen Schnitzlers, die
auftreten, sobald Hofmannsthal kritische Äußerungen über
Veröffentlichungen des älteren Freundes wagt. Besonders
typisch tritt dies im Streit um den "Weg ins Freie" zutage.
(Fortsetzung der Anmerkung auf der nächsten Seite)

Bezüglich der Thematik des Frühwerks kann also resümiert
werden, daß sie kein Ausdruck eines lustbetonten Subjektivismus
oder die Verherrlichung eines gleichartigen Lebenswandels ist,
sondern vielmehr dessen scharfe Kritik. Daher ist der Versuch
von Hamann/Hermand als gescheitert anzusehen, am Beispiel
Schnitzler den Nachweis für einen libidofreudigen, frivolen
und dekadent-subjektivistischen Impressionismus in der Literatur zu führen. Auch die Psychologie als methodisches Gerüst
der Schnitzlerschen Weltbetrachtung ist nicht als Zeuge für
einen subjektivistischen Sensualismus zu verwenden, da sie
stets als eine wissenschaftlich-analytische Methode eingesetzt
wird, welche den objektivistischen Zugriff auf den eigentlichen
Kern des Menschen, durch die Hüllen von Konvention, Norm und
Subjektivität hindurch erlaubt. Am Beispiel Anatols oder Leutnant Gustls ist demonstrierbar, wie die psychologische Betrachtungsweise des Autors die Figuren transparent macht und
den Durchblick auf die zugrundeliegenden tiefenpsychologischen
Strukturen ermöglicht. So wird dem Leser/Zuschauer ein objektiver Erkenntnisgrad eröffnet, der den Grad möglicher Selbstreflexion der Figuren weit überschreitet. Die Psychologie
als literarisches Strukturmoment Schnitzlers steigert also
die Exaktheit der Beschreibung, nicht aber deren Pikanterie.
Auch die Kontinuität liberal-ethischer Wertsetzungen im Werk
Schnitzlers ist ein Beleg gegen die These, daß er ein Vertreter
eines subjektivistischen Lebensstils mit Sensation und Genuß
als obersten Maximen sei. Denn die zunächst zweifelhaft gewordenen Werte des Liberalismus werden nicht verworfen, sondern
ihre Gültigkeit wird als lediglich individuell erfahrbar restituiert und durch den auf ihnen basierenden literarischen Erfolg Schnitzlers scheinbar bewiesen. William H. Rey hat 1966
die verschiedenen Aspekte dieses liberal-humanistischen Welt-

272/Fortsetzung) Vgl. zum Verhältnis Schnitzler-Hofmannsthal
die Arbeit von Bernd Urban,"Arthur Schnitzler: Hugo von
Hofmannsthal. Charakteristik aus den Tagebüchern", in:
Hofmannsthal-Blätter, 13,1975. Bezeichnend ist auch das
gespannte Verhältnis Schnitzlers zu H. Bahr, dem er einmal
"so ziemlich alles (sagte), was ich gegen ihn auf dem
Herzen hatte. Ungerechtigkeit;"(Tagebuch vom 28.Okt.1894,
zit.nach R.Urbach,"Schnitzler Kommentar",a.a.O.,S.25).
Nicht zu vergessen ist sein geharnischter und vernichtender
Brief an Körner als Replik auf dessen Kritik (Vgl."Literatur und Kritik",12,1967,S.79-87).Beachtenswert ist überdies in "Aphorismen und Betrachtungen" die äußerst kritische Beschäftigung mit dem Beruf des Kritikers, dem er
entweder negative Beweggründe oder die Negation um ihrer
selbst willen vorwirft.(Fortsetzung nächste Seite)

bildes zusammengetragen[273], nachdem bereits 1952 Kurt Bergel
in seiner Einleitung zum Briefwechsel Brandes - Schnitzler
einen ersten Schritt getan hat, Schnitzlers Verhältnis zu
Ethik und Kunst genauer zu untersuchen und ihn vom Vorwurf
des Nihilismus, der "Glaubenslosigkeit"[274] und der Seichtheit
und Oberflächlichkeit[275] zu befreien. Wenn auch Reys Diagnose
einer "Wendung Schnitzlers zum Unsterblichen"[276] übertrieben
ist und er das Spätwerk "Der Geist im Wort und der Geist in
der Tat" stark überbewertet, so kann er doch überzeugend dokumentieren,
daß die Kunst im Weltbild Schnitzlers als der Hort
des Geistes eine beherrschende Stellung einnimmt. Für Schnitzler
ist Kunst der Ort, "wo die Natur zum Geiste wird"[277]. Im
Gegensatz zum Literaten, "dessen ganzer Ehrgeiz auf den Ruhm
des Tages gerichtet ist"[278], hat der Dichter als wahrer Künstler
den Zugang zum Wesen der Dinge, zum Sein. Er wirkt ins
"Ewige und Unendliche"[279], wobei ihm "die ganze Welt Material
für sein Werk"[280] ist. Der Vergleich mit Hofmannsthals Verständnis
des Dichters, der unerkannt unter der Stiege des
eigenen Hauses lebt und doch kraft des Wortes "aus dem Verborgenen
eine Welt regiert"[281], drängt sich hier förmlich
auf und zeigt, daß diese Selbsteinschätzung, basierend auf
idealistischen Kunstvorstellungen liberaler Tradition, nicht
ein spezielles Charakteristikum Schnitzlers ist, sondern ein
bezeichnendes Licht auf viele zeitgenössische Autoren mit vergleichbarer
Biographie wirft.

272/Fortsetzung) Schnitzlers Klagen über die unqualifizierte
 Härte der Kunst- und Literaturkritik wirken übertrieben,
 zumal er selbst nach seiner künstlerischen Anerkennung
 andere Künstler und Werke wesentlich härter und rigoroser
 kritisiert als in der Zeit der Selbstbild-Suche von 1879
 bis 1892. Der bezeichnende Wandel seiner Kritik wird gut
 dokumentiert in "Arthur Schnitzler:Notizen zu Lektüre und
 Theaterbesuchen (1879 - 1927)",hrg.v.R.Urbach,in:Modern
 Austrian Literature,6,1973,H.3/4,S.7-39
273) W.H.Rey,"Die geistige Welt Arthur Schnitzlers", in:Wirkendes
 Wort,19,1966,S.180-194. Die Tradition der positiven
 Würdigung Schnitzlers als Vertreter bürgerlich-humanistischer
 Werte beginnt mit R.Musil ("Der frühe Schnitzler? Das war
 ein Moralist (...).Niemals gab es in (...) der Dichtung
 einen Impressionisten",in:Derselbe,"Tagebücher,Aphorismen,
 Reden und Aufsätze", hrg.v. A. Frisé, Hamburg 1955,S.206)
 und wird fortgeführt von Martin Swales ("Arthur Schnitzler
 as a moralist", in:Modern Language Review,62,1967,S.462-
 475)
274) R.Specht,"Arthur Schnitzler...",a.a.O.,S.64
275) J.Körner,"Arthur Schnitzlers Spätwerk",a.a.O.,S.162

Die Diskrepanz zwischen der wissenschaftlich-psychologischen
Analytik, die die Relativität gesellschaftlicher und moralischer
Normen aufzeigen soll, und dem Beharren auf einer Superiorität
des Geistes und der Kunst ist das dialektische Moment in
Schnitzlers Weltbild: einerseits das desillusionierte Aufzeigen
eines erlebten Tatbestandes, daß nämlich Sicherheit nirgends
ist, und andererseits das Wissen um eine 'sichere Bergfeste'
des Geistes[282], der der Künstler zustreben und in glücklichen
Momenten teilhaftig werden kann. Der in diesem Kunstverständnis
lebendige objektive Idealismus erklärt im Verein mit der
individual-psychologischen Methodik den relativ unpolitischen
Charakter von Schnitzlers Werk und Leben. Die Naturalisten
können soziales und politisches Engagement entfalten, da sie
ihr Dichtertum wesentlich praktischer begreifen und zudem
zu den gesellschaftlichen Gruppen, denen sie zunächst ihre
Aufmerksamkeit widmen, in keinem akuten Spannungsverhältnis
stehen. Schnitzlers Situation ist dagegen grundlegend ver-
ändert: seine soziale Bezugsgruppe wird vom Proletariat und
dem Kleinbürgertum heftig angegriffen, weshalb seine Genera-
tion in den Tempel der Kunst flüchtet, der unstrittig die
Domäne des Großbürgertums bleibt. Aus der Perspektive dieses
Tempels und wegen der oft unqualifizierten und emotionalen
Art der politischen Auseinandersetzung bleiben deren tatsäch-
lichen gesellschaftlichen und politischen Gründe verborgen
und es verfestigt sich der Eindruck, daß es im öffentlichen
Leben nur um Artikulation und Durchsetzung niederer, trieb-
hafter und irrationaler Ziele geht. Dieser Eindruck begünstigt
eine Entwicklung, die nicht nur Schnitzler, sondern seine ganze
Generation zu keiner politischen Analyse der Zeit kommen,
sondern in einem deskriptiven Psychologismus verharren läßt,

276) William H. Rey, "Die geistige Welt Arthur Schnitzlers",
a.a.O.,S.191
277) zit. nach W.H.Rey,s.o.,S.192
278) ebd.
279) A.Schnitzler,"Aphorismen und Betrachtungen",a.a.O.,S.142
280) ebd.,S.150
281) H.v.Hofmannsthal,"Der Dichter und diese Zeit", in:Derselbe,
"Gesammelte Werke in Einzel-Ausgaben"(Prosa II), Frankfurt
a.M.,1965,S.264-298, hier S.276

der die Menschen nicht als Produkt der gesellschaftlichen
Gegebenheiten zu verstehen bemüht ist, sondern lediglich als
Summe ihrer psychologischen Gegebenheiten. Diese werden entweder reflektiert und dann auch beherrscht, wie dies bei dem
positiven Typus des Dichters der Fall ist, dem daher ethische
Werte wie "Altruismus", "Opferwilligkeit", "Sachlichkeit" und
"Verantwortlichkeit"[283] zugeordnet sind, oder aber ausgelebt
und nicht geistig geadelt wie beim negativen Typus des Literaten,
den Schnitzler auch als "Un-Menschen"[284] ansieht und durch
Begriffe wie "Satanie", "Egoismus", "Karriere" und "Opportunismus"[285] verkörpert. Das "quantitative Überwiegen" dieses "negativen Prinzips in der Welt"[286] ist für Schnitzler jedoch kein
Anlaß, engagierte oder politische Literatur zu schreiben, denn
wegen seiner Kenntnisse über die menschliche Psyche glaubt er
nicht an deren Beinflußbarkeit durch von außen kommende rationale Argumente. Vielmehr ist er überzeugt, daß Veränderungen
nur auf der Basis individueller Einsicht und Vernunft möglich
sind, wie er es selbst in seiner Entwicklung zum Künstler erfahren zu haben glaubt. Das sind die Wurzeln der Schnitzlerschen Ablehnung jeglicher Belehrung und Veränderung anhand
des Werks. Er will nur beschreiben und zeigen: "So stehen die
Dinge heute!"[287].

In dieser unpolitischen Zielsetzung, die natürlich auch die
Wahl der Themen beeinflußt, welche den eingeschränkten großbürgerlichen Horizont spiegeln, liegt m.E. die wesentliche
Differenz zwischen Schnitzler und den Naturalisten, nicht jedoch in einem Wandel des Stils, der die abgrenzende Bezeichnung
Impressionismus rechtfertigen könnte.

Der Rückzug auf die Probleme und Themen der eigenen Klasse
zusammen mit dem psychologisch-lebensphilosophischen Interpretationsraster der Wirklichkeit bewirken eine ganz entscheidende
Verarmung der literarisch geschilderten Welt gegenüber der
Realität, nämlich den weitgehenden Wegfall ihrer politischen

282) Dieses Bild benutzt Erich Mühsam in "Appell an den Geist"
(in: Kain,1,1911,No.2,S.19): "Hoch über den Ebenen, in
denen die Philister einander in die Seite puffen, ragt
die Burg, darin der Geist wohnt".
283) A.Schnitzler,"Aphorismen und Betrachtungen",a.a.O.,S.143
284) ebd.,S.146 285) ebd.,S.143 f.
286) ebd.,S.151
287) "Der Briefwechsel Arthur Schnitzler - Otto Brahm",hrg.v.
O.Seidlin,a.a.O.,S.51

und gesellschaftlichen Antagonismen, welche, wenn sie einmal doch literarisch thematisiert werden, nur als Medium aggressiver und irrationaler psychologischer Potenzen gezeigt werden. Dieser Mangel rechtfertigt jedoch nicht die Bezeichnung Schnitzlers als Subjektivisten oder derart gesonnenen Impressionisten, da seine Methode auf Objektivität und Wahrheit zielt. Das Verfehlen dieses Zieles ist nicht auf die subjektivistische Einstellung des Autors zurückzuführen, sondern auf den verengten Wirklichkeitsausschnitt seiner Weltsicht, der sowohl durch das individual-psychologische Instrumentarium als auch den bürgerlichen Horizont bedingt ist. Nur wenn man diesen strukturell eingeengten Erkenntnishorizont als Subjektivismus bezeichnen will, ist eine Klassifikation Schnitzlers als subjektivistischer Impressionist möglich. Unter dieser Bedingung allerdings kann man auch die Naturalisten derart klassifizieren, denn auch sie können ihr Ziel der objektiven Darstellung der Wirklichkeit nicht erreichen, da ihr Horizont notwendig subjektiv beschränkt ist. Die Praktikabilität des literarhistorischen Begriffs Impressionismus als Abgrenzung gegen den Naturalismus ist also nicht gewährleistet, weshalb seine Anwendung als unzweckmäßig erscheint.
Dies gilt zunächst nur für den anfangs eingegrenzten Impressionismusbegriff mit subjektivistischem Bedeutungsgehalt, wie er in der literaturwissenschaftlichen Diskussion oft benutzt wird[288]. Bei der Einbeziehung der Analyse des malerischen Impressionismus zeigt sich, daß dessen Zielpunkt der objektiven Wirklichkeitsdarstellung, - objektiv zumindest im Verhältnis zur Salonkunst der Akademie -, im Vergleich mit Schnitzlers Erkenntnisperspektive überraschende Übereinstimmungen aufweist. Denn das impressionistische Bestreben nach wahrer Darstellung mittels moderner Farb/Lichttheorien könnte als Analogie zur psychologischen Methode Schnitzlers verstanden werden, die ja ebenfalls auf die unterhalb der Oberfläche liegende Wahrheit zielt. Impressionismus wäre dann künstlerischer Positivismus. Auch Schnitzler wird ja von einigen Forschern als Positivist verstanden. Dies beginnt bei Körner, der kritisiert, daß für Schnitzler "das diesseitige Leben das höchste, der unbedingte

[288] Vgl. die vorangegangene Darstellung von Hamann/Hermand, Arnold Hauser und Manfred Diersch.

Wert (bleibe)"[289], es setzt sich über Karl S. Guthke[290] und Herbert Lederer[291] fort und findet seine vorläufig letzte Erwähnung bei Adalbert Schmidt. Dieser verbindet mit dem Verständnis Schnitzlers als Positivisten das des Impressionismus als positivistischer Kunst[292] und ist daher hier von besonderem Interesse. Denn Schmidt verweist wie andere Literaturwissenschaftler, die Schnitzler als Positivisten bezeichnen, nicht in erster Linie auf das typisch naturalistische Objektivitätsstreben des künstlerischen Positivismus, sondern auf moralisch verstandene Konsequenzen dieser Haltung. Er schreibt: "Schnitzlers 'Anatol'(1893) zeichnet das Bild des aus sinnlichen Empfindungskomplexen zusammengesetzten Oberflächenmenschen ohne ethischen Tiefgang. Schnitzlers 'Reigen'(1900) ist ein Sinnesreigen, ohne das Gefühl der Verpflichtung zur Treue, ja ohne das Bedürfnis dazu, die geschlechtlichen Partner wechseln wie der Reigen der Empfindungen, die seelische Individuation verliert sich im Rausch der sinnlichen Lust, nur Typen kehren wieder (...). Sie sind nicht bedeutend, diese Typen, das weiß Schnitzler selbst"[293]. Diese Kritik macht deutlich, daß es sich hier um ein eingeschränktes Positivismusverständnis handelt, das sich von einer konservativen Position aus im wesentlichen moralischer Kriterien zur Literaturbetrachtung bedient. Dieses Verständnis wird aber weder dem Positivismus, noch dem Impressionismus, noch Schnitzler gerecht.

Wenn man das Verständnis des malerischen Impressionismus auf dessen eigentliches Anliegen, die Objektivität, konzentriert, und dann diesen Begriff auf Literatur anwenden will, muß man feststellen, daß in der Literaturwissenschaft bereits der Begriff Naturalismus für diejenige Literatur des ausgehenden 19. Jahrhunderts, die die objektive und naturgetreue Wieder-

289) J. Körner, "Arthur Schnitzlers Spätwerk", a.a.O., S.162
290) K.S.Guthke, "Geschichte und Poetik der deutschen Tragikomödie", Göttingen 1961. Die Darstellung Schnitzlers befindet sich im 9. Kapitel "Im Umkreis des Impressionismus", wo Impressionismus als nihilistisches und positivistisches "Phänomen sterbender Spätkultur"(S.269) definiert wird.
291) H.Lederer,"Arthur Schnitzlers Typology. An excursion into philosophy", in:Publications of the Modern Language Association of America (=PMLA),78,1963,S.394-406. Lederer beschreibt Schnitzler als "logical positivist,(...)who finds himself confronted with the incomprehensible and terrifying confusion of the phenomenalistic world"(S.399).

gabe der Wirklichkeit anstrebt, verwendet wird. Nicht von
ungefähr vergleichen sowohl Mehring wie auch Brahm den Naturalismus in der Literatur mit dem Impressionismus in der Malerei
und empfinden sie als völlig gleichsinnige Kunstrichtungen[294].
Arthur Schnitzler kann jedoch m.E. nicht als Naturalist bezeichnet werden, da ihm der soziale und politische Gestus dieser
Bewegung fehlt. Seine tiefenpsychologische Analytik könnte
zwar separat betrachtet als naturalistisch und damit auch als
Pendant des malerischen Impressionismus gelten, aber seine unpolitische Position trennt ihn vom literarischen Naturalismus
und kann auch nicht als spezifisches Merkmal des malerischen
Impressionismus angesehen werden, womit eine auf diesem Merkmal basierende Übertragung des Begriffs ebenfalls scheitert.
Im Gegenteil finden sich unter den Impressionisten politisch
recht engagierte Maler, die wie Pissarro der Pariser Kommune
nahestanden.

Es läßt sich zusammenfassen, daß die Parallelisierung von
Malerei und Literatur unter dem Oberbegriff Impressionismus
hinsichtlich seines erkenntnistheoretischen Aspektes und der
daraus resultierenden ästhetischen Implikationen nicht sinnvoll ist. Die mangelnde Eindeutigkeit des Begriffs für Literatur schafft mehr Verunsicherung als Klärung und verlockt dazu,
den Begriff Impressionismus als lediglich negativ bestimmte
Leerkategorie zu verwenden, die vom Schreiber jeweils ganz
subjektivistisch-'impressionistisch' mit neuen Inhalten gefüllt werden kann.

292) A.Schmidt,"Die geistigen Grundlagen des Wiener Impressionismus", in:Jahrbuch des Wiener Goethe-Vereins. Neue Folge
der Chronik, 78,1974,S.9o-1o8,. Eine ähnliche Einschätzung
des Impressionismus findet sich auch bei Karl Lamprecht,
"Deutsche Geschichte der jüngsten Vergangenheit...",a.a.O.,
Vgl.ausführlich Kap. 2.2.2.
293) A.Schmidt,s.o.,S.1oo
294) Vgl.Anmerkungen 1oo)(Brahm) und 144)(F.Mehring). Die Problematik des konstruierten Gegensatzes zwischen Impressionismus und Naturalismus wird auch von Beverley R. Driver
("Herman Bang and Arthur Schnitzler: Modes of the impressionist Narrative",a.a.O.)reflektiert: "It seems ironic
at first that the impressionists Herman Bang and Arthur
Schnitzler were initially influenced by the same authors
as were the German naturalists, for impressionism and naturalism were opposed movements, and their representatives
had little to say to one another"(S.61).

5.0. Abschließende Betrachtung

Die vorliegende Untersuchung hat ergeben, daß Impressionismus als literarhistorischer Begriff sowohl hinsichtlich seiner üblichen Benutzung als auch seiner Ableitung von derjenigen Malerei, die den Namen zuerst trug, von nur geringer Eindeutigkeit und Praktikabilität ist. Eine thematische Ableitung ist nicht möglich. Der Versuch vor allem der marxistischen Literaturwissenschaft, literarischen Impressionismus als historisch zwangsläufige Folgeerscheinung des Monopolkapitalismus zu definieren, kann am Beispiel des österreichischen 'impressionistischen' Autors Schnitzler zurückgewiesen werden. Die Diskussion der erkenntnistheoretisch-philosophischen Etikettierung der als Impressionisten bezeichneten Autoren als Subjektivisten und Solipsisten hat offengelegt, daß diesem Verständnis des Impressionismus weniger ein an den Autoren und der Literatur orientiertes Erkenntnisinteresse zugrundeliegt, sondern vielmehr ein schon feststehendes negatives Vorurteil, das sich des kunstgeschichtlichen Impressionismusbegriffs als polemischer Handhabe bedient. Man findet den literarischen Impressionismusbegriff nirgends positiv besetzt. In der Ablehnung der unter diesem Begriff subsumierten Literatur treffen sich vielmehr die Argumentationen von konservativen wie auch marxistischen Literaturwissenschaftlern.
Auch der Versuch, Impressionismus über die Beschreibung der sprachlichen Form als Zeitstil zu definieren, kann aufgrund der quantitativen Überprüfung dieses Theorems im Anhang als nicht praktikabel verworfen werden.
Diese Arbeit beabsichtigt nicht, den literarischen Impressionismusbegriff lediglich von falschen Verständnismustern zu befreien und derart gereinigt und korrigiert wieder in die literaturwissenschaftliche Diskussion einzuführen. Vielmehr meine ich aufgrund der vertieften Kenntnisse, die ich im Laufe der Arbeit von Stil und Technik der malerischen Impressionisten erwerben konnte, daß eine Analogisierung von Malerei und Literatur hier ausgeschlossen ist. Die noch offene Möglichkeit, auf eine Analogie zwischen impressionistischer Malerei und Literatur zu verzichten und den Begriff für die literaturwissenschaftliche Verwendung neu zu definieren, erscheint mir ebenfalls als unglücklich und wird offensichtlich

auch von der überwiegenden Mehrheit derjenigen abgelehnt,
die den Impressionismusbegriff bisher für Literatur verwendet
haben, da sie stets auf die angeblichen Verbindungen und
Parallelen zwischen Malerei und Literatur hinweisen.
Die Konsequenz ist daher die Forderung, den Begriff Impressionismus möglichst aus der literarhistorischen Terminologie
zu streichen. Dies fordert auch Calvin S. Brown, wenn er in
seinem ausgezeichneten Beitrag zum Impressionismus-Symposium
zu dem Resümee kommt: "We have nothing to lose but confusion"[1].
Die nach der Ablehnung des Impressionismusbegriffs offen
bleibende Frage nach der Bezeichnung der Literatur der Jahrhundertwende kann hier natürlich nicht beantwortet werden.
Ich meine jedoch, daß die von Renate Werner benutzten Bezeichnungen "Skeptizismus, Ästhetizismus, Aktivismus"[2], die bei
ihr einen Entwicklungsprozeß des jungen Heinrich Mann charakterisieren sollen, auch die Eigenarten der Literatur der fraglichen Zeit gut bezeichnen. Dabei kann Ästhetizismus als
der Zentralbegriff und die anderen beiden als Kennzeichen
eines bestimmten Streuungsfeldes fungieren.
Der Ästhetizismusbegriff, den auch Peter Bürger für die nachnaturalistische Literatur benutzt[3], hat gegenüber dem Impressionismusbegriff den Vorteil, daß er eine eingeschränkte Perspektive der Autoren impliziert, ohne sie gleichzeitig als
Subjektivisten oder Solipsisten zu brandmarken. Er zielt
nämlich in erster Linie nicht auf die Erkenntnisposition des
Künstlers gegenüber der Welt, sondern auf einen autonomen,
selbstzweckbestimmten Kunstbegriff. Das sich daraus entwickelnde und bei den Autoren feststellbare verengte und elitäre Gesellschaftsverständnis wird im Ästhetizismusbegriff
jedoch nicht notwendig moralisierend beurteilt, wie dies
beim Impressionismusbegriff so oft geschieht.

1) in:"Symposium: Impressionism", aus: Yearbook of comparative and general Literature, 17,1968,S.40-68,hier:S.59

2) R.Werner,"Skeptizismus,Ästhetizismus,Aktivismus. Der frühe Heinrich Mann", Düsseldorf 1972

3) P.Bürger,"Naturalismus - Ästhetizismus und das Problem der Subjektivität", in: Derselbe u.a.,"Naturalismus/Ästhetizismus", Frankfurt/M. 1979, S.18-55

ANHANG

Exkurs:
A.) Die Untersuchung der Sprache des Impressionismus

A.a.) Allgemeine Hinführung

Luise Thon versucht in ihrem Buch "Die Sprache des deutschen Impressionismus" anhand stilistischer und grammatischer Kriterien ein konsistentes Bestimmungssystem für literarischen Impressionismus zu konstituieren. Ihre Kriterien sind jedoch selten mit mehr als höchstens fünf Beispielen belegt, so daß ein allgemeiner Gültigkeitsanspruch bezüglich der literarischen Produkte der Jahrhundertwende nicht erhoben werden kann. Eine auch quantitativ befriedigende Überprüfung der Thonschen Hypothesen stand bislang noch aus und soll hier geleistet werden. Die Benutzbarkeit von Datenverarbeitungsanlagen zur Analyse von Sprache sowie die Schaffung einer rechnergerechten Grammatik gehören seit 1955 zu den meistdiskutierten Themen der Germanistik. Seit 1970 etwa stagniert das Interesse zwar, doch wird m.E. der technische Durchbruch der letzten Jahre in der Fertigung kleiner, billiger und leistungsstarker Mini-Computer auf der Grundlage der Chip-Technologie auch die sprachwissenschaftliche Anwendung von quantitativen Analysen und Testverfahren wieder beleben. Die Analyse von Texten ist, gemäß der dabei angewendeten Richtungen der Mathematik, unter zwei Aspekten sinnvoll: nämlich dem der numerischen Statistik und dem der algebraischen Logik als Strukturwissenschaft[1].
In diesem Kapitel wird die numerische Statistik zur Beschreibung und Kennzeichnung von Texten herangezogen.
Statistische Untersuchungen von Sprache betreffen Probleme der Häufigkeit, etwa die Sammlung und Zusammenstellung von Konkordanzen, Häufigkeitsverteilungen von Wörtern, Stilmerkmalen und grammatischen Strukturen[2]. Die auf der Frequenzanalyse von Korpora natürlicher Sprache basierende Textbeschreibung ist der ältere Zweig der Textstatistik. Hier ist besonders auf das heute wieder gut zugängliche Werk von J.W.

1) Über die in der bisherigen Forschung geknüpften interdisziplinären Verbindungen zwischen Sprachwissenschaft und der Mathematik informiert umfassend das Werk "Mathematik und Dichtung", hrg.v. H.Kreuzer/R.Gunzenhäuser, München 1971, 4.Aufl.

2) Vgl. dazu S.Kuno, "Automatische Analyse natürlicher Sprache", in: "Maschinelle Sprachanalyse. Beiträge zur automatischen Sprachbearbeitung I", hrg.v. P. Eisenberg, Berlin/New York 1976, S. 167 ff.

Kaeding[3] und das auf dem Kaedingschen Ansatz beruhende, ihn allerdings recht eigenwillig fortführende Werk von Helmut Meier[4] hinzuweisen. Die Kaedingsche Häufigkeitsindizierung von Wörtern beruht auf einer großen Anzahl von Basistexten, die als für das allgemeine Schriftdeutsch charakteristisch angesehen werden. Der Vergleich des Wortschatzes eines Untersuchungstextes mit den ihm zuzuordnenden Kaedingschen Rangkoeffizienten läßt Aussagen über sein (freilich an der Häufigkeitsnorm einseitig orientiertes) Niveau zu. Ist der durchschnittliche Rangkoeffizient eines Textes zahlenmäßig klein, kann man auf einen gewöhnlichen Wortschatz schließen, während ein anwachsender Koeffizient einen anspruchsvollen bis elitären Sprachgebrauch signalisiert. Als Problem dieser Art der Textklassifizierung entpuppt sich die Tatsache, daß eine gewisse Stufe sprachlicher Vulgarität wegen ihrer geringen schriftlichen Verbreitung einen äußerst elitären Rangskoeffizienten beanspruchen kann, so daß der Häufigkeitsindex der Wörter eines Textes nicht notwendig aussagekräftig ist bezüglich des Niveaus im bildungsbürgerlichen Sinne. Dennoch findet dieser Ansatz der Sprachanalyse weite Arbeitsbereiche und begrenzte Fragestellungen, denen er gerecht werden kann. G.K. Zipf hat ihn noch erweitert, indem er als Index nicht einfach die Division des Summanden der Rangzahlen aller Wörter eines Textes durch deren Anzahl gelten läßt, sondern die Häufigkeitsfrequenz der Wörter innerhalb des Untersuchungstextes ebenfalls in die Rechnung einbezieht. So kommt er zur Zipfschen Frequenz-Rang-Beziehung, die besagt, daß das Produkt aus Frequenz (f) und Rang (r) näherungsweise eine Konstante (c) ist[5].
Neben diesen kurz skizzierten statistischen Ansätzen zur Textanalyse, die letztlich auf ein bestimmtes Niveau sprachlicher Äußerungen als Klassifikationskriterium zielen, greift die nach dem Stil fragende Untersuchung auf variabel viele und unterschiedliche, jedoch meist grammatische Kriterien zurück, um das statistische Profil eines Textes zeichnen zu können,

3) J.W.Kaeding,"Häufigkeitswörterbuch der deutschen Sprache", Steglitz b. Berlin 1897 (teilweiser Neudruck in GrKG (=Grundlagenstudien aus Kybernetik und Geisteswissenschaft)4,1963, Beiheft.

4) H.Meier,"Deutsche Sprachstatistik I/II",Hildesheim 1964

5) Vgl.M.Bense,"Der textstatistische Aspekt",in:F.v.Cube,"Was ist Kybernetik", München 1975,3.Aufl.,S.259-272, hier S.262

das mit den Profilen anderer Texte kontrastiert Aussagen über deren stilistischen Unterschiede ermöglichen soll. Diesem Ansatz gehört auch die vorliegende Arbeit an.
Als Vater dieser Richtung kann Wilhelm Fucks bezeichnet werden, der schon 1955 die Grundzüge einer mathematischen Stilanalyse skizziert und diesen Ansatz später noch erweitert[6]. Erste wissenschaftliche Früchte zeigen sich ab 1960 unter anderem in den Dissertationen von Hartwig Schröder[7] und Dieter Krallmann[8]. Ein auch von der Literaturwissenschaft voll anerkanntes Stilbestimmungsverfahren mit Hilfe statistischer Verfahren gibt es jedoch nicht. Die diesbezügliche Forschung ist eher ein Tummelplatz literarisch interessierter Vertreter anderer Disziplinen.
Echtes Interesse erregt die statistische Stilanalyse, als sie die Möglichkeit eröffnet, anhand ihrer Textprofile die Frage nach der Urheberschaft von anonym veröffentlichten Texten zu beantworten. Hier macht u.a. der Hamburger Erziehungswissenschaftler Joachim Thiele den Anfang, als er 1963 versucht, anhand einfacher Stilcharakteristika den Autor der "Nachtwachen. von Bonaventura"(Wetzel) zu bestimmen[9]. Zwei Jahre später folgt seine Arbeit über den vermutlichen Verfasser von Shakespeares "King Henry VI, First Part"[10], über den in der Anglistik keine Einigkeit herrscht.
Thieles Bonaventura-These bleibt jedoch nicht unangefochten. Dieter Wickmann legt 1969 ein technisch ausgefeilteres mathematisch-statistisches Textprüfverfahren vor[11], mit dem er den von Thiele als Urheber der "Nachwachen" favorisierten F. G. Wetzel meint ausschließen zu können. Später weist er mit

6) W.Fucks,"Mathematische Analyse von Sprachelementen, Sprachstil und Sprachen", Köln/Opladen 1955. An späteren Arbeiten ist besonders eines hervorzuheben: Derselbe,"Nach allen Regeln der Kunst", Stuttgart 1968.

7) H.Schröder,"Quantitative Stilanalyse. Versuch einer Analyse quantitativer Stilmerkmale unter psychologischem Aspekt", phil.Diss. Würzburg 1960

8) D.Krallmann,"Statistische Methoden in der stilistischen Textanalyse", phil. Diss. Bonn 1965

9) J.Thiele, "Untersuchungen zur Frage des Autors der "Nachtwachen von Bonaventura" mit Hilfe einfacher Textcharakteristiken", in: GrKG, 4,1963,S.36-44 (Thiele kommt zu dem Ergebnis, daß F.G.Wetzel der Autor sei).

10) J.Thiele,"Untersuchung der Vermutung J.D.Wilsons über den Verfasser des ersten Aktes von Shakespeares 'King Henry VI, First Part', mit Hilfe einfacher Textcharakteristiken", in: GrKG,6,1965, S.25 ff.

demselben technischen Verfahren auch Jost Schillemeits These[12] zurück, daß August Klingemann der Verfasser der "Nachtwachen" sei[13]. Wichtig an diesen Arbeiten ist für diese Untersuchung, daß sie beispielhaft den Spielraum und die Berechtigung mathematisch-statistischer Verfahren innerhalb literaturwissenschaftlicher Fragestellungen andeuten, die in erster Linie in ihrer Praktikabilität als Hilfsmittel zur Überprüfung von Hypothesen liegt, die auf anderem und weniger stichhaltigem Wege zustandegekommen sind[14]. Dasselbe Selbstverständnis liegt der vorliegenden Arbeit zugrunde.
Die für das statistische Prüfverfahren notwendigen grammatisch-syntaktischen Kriterien werden von Luise Thon übernommen und auf ihre Signifikanz für einen größeren und zusammenhängenderen Textkorpus, als er bei Thon vorliegt, überprüft. Dabei soll sich zeigen, ob Thons Hypothesen nur für ihre punktuellen Belege oder aber für die von ihr am häufigsten als Impressionisten bezeichneten Autoren insgesamt Beweiskraft haben.
Inwiefern die Bezeichnung der Thonschen Kriterien als impressionistisch diesen Terminus hinsichtlich seines Ursprunges richtig versteht und zu Recht benutzt, soll nicht untersucht oder hinterfragt werden.
Technische Grundlage der Untersuchung ist ein Basic-Tisch-Computer mit Band-Datenspeicherungssystem und Matrixdrucker[15].

11) D.Wickmann,"Eine mathematisch-statistische Methode zur Untersuchung der Verfasserfrage literarischer Texte. Durchgeführt am Beispiel der 'Nachtwachen. Von Bonaventura' mit Hilfe der Wortartübergänge",Köln/Opladen 1969

12) J.Schillemeit, "Bonaventura, der Verfasser der 'Nachtwachen'", München 1973

13) D.Wickmann,"Zum Bonaventura-Problem: Eine mathematisch-statistische Überprüfung der Klingemann-Hypothese", in: Zeitschrift für Literaturwissenschaft und Linguistik,4, 1974,H.16, S.13-29

14) Beispiel für eine solche zu überprüfende Beweisführung ist die von Schillemeit (s.o.), der sich eines "Indizienbeweises, ergänzt durch den Nachweis 'innerer' Gemeinsamkeiten"(ebd.,Vorwort)bedient.

15) Es handelt sich hier um den "Commodore 2oo1 Micro Computer (Personal electronic Transactor)"(PET) mit zwei Cassettenlaufwerken (Datasetten) sowie den Matrixdrucker"Centronics 730". Danken möchte ich hier Herrn cand.rer.pol.Joachim Gutzeit, der für die statistische Untersuchung das Computerprogramm erstellt hat und die Arbeit mit Anregungen und hilfreicher Kritik gefördert hat.

A.b.) Das Datenmaterial

A.b.a) Die zu verarbeitende Textmenge

Die von Luise Thon angeführten Beispiele entstammen nicht einem eng begrenzten Textfundus, sondern sind relativ frei aus den gesammelten Werken einer ganzen Reihe von Schriftstellern herausgegriffen. Da diese gesamte Textmenge nicht bewältigt werden kann, empfiehlt sich eine Einschränkung auf Stichproben von den bei ihr am häufigsten genannten Autoren. Da bei der bisherigen Untersuchung Arthur Schnitzler im Mittelpunkt stand, scheint es sinnvoll, aus Werken von ihm besonders umfangreiche Stichproben zu entnehmen[16] und sie sowohl untereinander als auch mit den Daten der anderen Autoren zu vergleichen.

A.b.a.a.) Arthur Schnitzler

Insgesamt nennt Luise Thon 32 Beispiele für literarischen Impressionismus in Werken Arthur Schnitzlers[17]. Damit gehört er zu den von ihr am häufigsten zitierten Autoren. Bei der Auswahl der zu analysierenden Werke müssen folgende Überlegungen berücksichtigt werden:

1.) Um den Zeitrahmen des Impressionismusbegriffs nicht zu sprengen, muß auf Werke Schnitzlers vor 1890 und nach 1910 verzichtet werden. Dies stellt sich jedoch nicht als Problem dar, da die verbleibende Zeitspanne ohnehin die fruchtbarste Schaffensperiode Schnitzlers ist.
2.) Auf dramatische Werke Schnitzlers kann nicht zurückgegriffen werden, da Luise Thon dieses Genre fast unerwähnt läßt.
Von allen 32 Nennungen bezieht sich nur eine einzige auf ein dramatisches Werk[18]. Da das dramatische Schaffen der anderen Autoren bei Thon ebenso unberücksichtigt bleibt, muß auf dieses Genre ganz verzichtet werden, zumal aus anderen textstatistischen Untersuchungen bekannt ist, daß dramatische Texte in den für diese Untersuchung nicht unwichtigen Merk-

16) Soweit mir aus der einschlägigen Fachliteratur bekannt ist, leiste ich hier die erste quantitative Textanalyse Schnitzlers. Die Untersuchung von H. Krotkoff ("Schnitzlers Titelgestaltung. Eine quantitative Analyse",in: Modern Austrian Literature,10,1977,H.3/4, S.303-334) kann vernachlässigt werden, da die Beschränkung auf Schnitzlers Titel weitergehende Schlüsse verbietet.

malen wie der relativen Wortlänge, der Parataxe und dem Nominalstil von anderen Textarten wie Prosa oder argumentativ-wissenschaftlichen Texten signifikant abweichen[19].
Die Untersuchung wird sich daher auf die erzählenden Schriften Schnitzlers beschränken.

Übersicht No.1

über die analysierten Werke Schnitzlers, aufgegliedert nach Titel, bibliographischem Nachweis der entnommenen Stichprobe (Bd./Seite)[20], Angabe des prozentualen Verhältnisses zwischen Stichprobe und Gesamttext (%), und der zeitlichen Chronologie der Texte, untergliedert nach Entstehungszeit (EN) und Erstdruck (ED)[21].

Titel	Bd./S.	%	EN	ED
Die drei Elixire	I/87,9o,91	2o	189o-94	1894
Die Braut	I/92,93,94 95,96	1o	1891-92	1932
Sterben	I/1o1,1o3 1o7,113 121,129 137,154	1o,3	1891-92	1894
Die kleine Komödie	I/182,184 196	1o	1892-93	1895
Komödiantinnen	I/2o9,211 214,217	1o	1893	1932
Blumen	I/22o,222 223,226	1o	1893-94	1894

17) Vgl. dazu Übersicht No.1 auf den folgenden Seiten
18) und zwar in Bezug auf "Anatol". Vgl. Luise Thon,"Die Sprache des deutschen Impressionismus",a.a.O.,S.1o9. Im folgenden stehen die Seitenangaben in Klammern im laufenden Text.
19) W.Winter stellt fest: "low frequency of long words is one distinctive property of (simulated) oral style or, once the evidence from fictional narrative is brought in, a distinctive property of non-argumentative prose"("Styles and Dialects", in: "Statistics and Styles", hrg.v. L.Doležel/R.W. Bailey, New York 1969, S.5). Bei der Untersuchung der syntaktischen Gegebenheiten ergibt sich: "The stage dialogue showed a strong preponderance of paratactic constructions: in eight out of nine texts studied, 73,6 - 84,9% of all verbs were found in main clauses (Winters Index für Parataxe,RW); in contrast to this, 18 of 19 scientific texts analyzed belonged to a frequency range of 46,6-68,5%"(S.7).
2o) Zitiert wird nach der Taschenbuchausgabe der Werke Schnitzlers, die von Aug. 1977 bis Dez.1979 in Frankfurt/M. erschienen ist.

(Fortsetzung der Übersicht No.1)

Titel	Bd./S.	%	EN	ED
Der Witwer	I/229,23o 232,237	1o	beendet 1894	1894
Ein Abschied	I/24o,243 247,25o,251	1o	begonnen 1895	1896
Der Empfindsame	I/255,258	1o	1895	1932
Die Frau des Weisen	I/263,271 272,276	1o	1894-96	1897
Der Ehrentag	II/9,13 18,22	5	1897	1897
Exzentrik	III/17 2o,23	1o	begonnen 1898	19o2
Die Nächste	II/5o,56 63,64	5	1899	1932
Frau Berta Garlan	II/93,127 181	2,5	19oo	19o1
Leutnant Gustl	II/2o8,219 234	5	19oo	19oo
Die grüne Krawatte	II/274,275	23,6	19o1	19o3
Die Fremde	III/7,11, 15	1o,9	19o2	19o2
Das Schicksal des Freiherrn von Leisenbogh	III/59,66 67,74	1o	19o3	19o4
Das neue Lied	III/77,82 83,88	1o,4	19o4	19o5
Der Weg ins Freie	IV/33,6o 86,87,113 114,141 168,169,195 222,248,249 276,3o3,3o4 329,33o	3,7	19o2-o8	19o8
Der tote Gabriel	III/91,93 96,1o1	1o	Skizze 189o, beendet 19o6	19o7
Geschichte eines Genies	III/1o3, 1o5	15,6	19o7	19o7
Frau Beate und ihr Sohn	III/187 188,195,122 123,241	5,1	19o9-1o	1913
Der Mörder	III/16o,161 168,169,176	1o	Skizze 1897, beendet 191o	1911

21) Die Angaben beruhen auf dem "Schnitzler Kommentar" von R. Urbach, München 1974

Ziel der Analyse der Schnitzlerwerke, die in der Übersicht
No.1 aufgeführt sind, ist nicht die Erfassung sämtlicher erzählender Werke aus der für die Untersuchung relevanten Schaffensperiode von 189o bis 191o, sondern die Zusammenstellung einer möglichst lückenlosen und repräsentativen Auswahl. Insgesamt werden dabei 49,8 Seiten aus den erzählenden Werken Schnitzlers analysiert.

A.b.a.b.)Altenberg, Liliencron, Thomas Mann, Schlaf

Zur Ermittlung weiterer Analysetexte, die für Luise Thons Impressionismusbegriff konstitutiv sind, werden ihre Textbelege von denjenigen Autoren der Jahrhundertwende, die mehr als zweimal erwähnt oder zitiert werden, nach Werken und Zitierhäufigkeit aufgeschlüsselt. Die Werke werden dabei jeweils nach der von Thon benutzten Ausgabe zitiert.

Übersicht No.2

Autor	Werk	Zitierhäufigkeit bei Thon/ sonstige Bemerkungen
Peter Altenberg	"Wie ich es sehe"	45 Nennungen
	"Was der Tag mir zuträgt"	2 "
Max Dauthendey	"Gesammelte Werke"Bd.3	3 "
	" " Bd.4	49 "
	" " Bd.6	1 "
Richard Dehmel	"Gesammelte Werke"Bd.1	3 "
Alfred Kerr	"Welt im Licht"Bd.1	18 "
Thomas Mann	"Die Buddenbrooks"	2o "
Detlev von Liliencron	"Sämtliche Werke"Bd.1	3o "
	" " Bd.2	1 "
	" " Bd.4	7 "
	" " Bd.5	3 "
	" " Bd.8	9 "
	" " Bd.9	3 "
	" " Bd.1o	2 "
	" " Bd.11	1 "
	" " Bd.13	1 "
	" " Bd.15	1 "
Arno Holz	"Phantasus"	31 "
	"Ignorabimus"	1 " (+ Zählung von Komposita, Vgl.ThonS.13o)

(Fortsetzung der Übersicht No.2)

Autor	Werk	Zitierhäufigkeit bei Thon/ sonstige Bemerkungen	
Hugo von Hofmannsthal	"Gesammelte Werke" 1. Reihe Bd.1	2	Nennungen
	"Reitergeschichte"	6	"
Rainer M. Rilke	"Larenopfer"	3	"
	"Erste Gedichte"	1	"
	"Traumgekrönt"	4	"
	"Zwei Prager Geschichten"	4	"
Johannes Schlaf	"In Dingsda"	38	" (+ Zählung von Partizipia praesentis, Vgl. Thon S.57)
	"Frühling"	14	" (+ Untersuchung der Verba, Vgl. Thon S.42)
	"Sommertod"	23	"
	"Leonore und Anderes"	32	"
	"Helldunkel"	9	"
	"Frühjahrblumen und Anderes"	6	"
	"Die Kuhmagd"	5	"
	"Das Recht der Jugend"	16	"
	"Miele"	1	"
Johannes Schlaf/ Arno Holz	"Neue Gleise"	5	"
Arthur Schnitzler	"Das erzählende Werk" Bd.1	6	"
	" " " Bd.2	11	"
	" " " Bd.3	5	"
	"Sterben"	9	"
	"Das dramatische Werk" Bd.1	1	"
Gerhard Hauptmann	"Gesammelte Werke" Bd.5	13	"
Gustav Falke	"Gesammelte Dichtungen" Bd.1	6	"
	" " Bd.2	6	"
	" " Bd.4	2	"

Von den in der Übersicht No.2 erfassten Autoren liegen insgesamt 465 Nennungen vor. Nach der dokumentierten Zitierhäufigkeit kann entschieden werden, daß Peter Altenberg, Detlev von Liliencron, Thomas Mann und Johannes Schlaf mit einzelnen Werken in die Analyse einbezogen werden. Die Übersicht No.2 nennt für sie 304 Nennungen bei Luise Thon. Damit haben sie an der Gesamtheit der Nennungen einen Anteil von 65,4 %. Von der Anzahl der Belege wäre auch Max Dauthendey (bes. Bd.4) für unsere Analyse interessant gewesen, doch handelt es sich hier um Lyrik. Wegen der Vergleichbarkeit mit den Texten von Schnitzler werden jedoch nur erzählende Werke berücksichtigt. Aus diesem Grund scheidet auch Arno Holz aus. Alfred Kerrs erster Band von "Welt im Licht"("Verweile doch!") wird nicht analysiert, da es hier chronologische Probleme gibt: - Erscheinungsjahr 1920!

Untersucht werden folgende Werke folgender Autoren:

Übersicht No.3

Autor	Werk	Seitenzahlen	Stichprobengröße in %
P. Altenberg	"Wie ich es sehe" Berlin 1901, 3. Auflage	3,7,18,29,34,40 52,63,74,85,96 107,118,129,140 173,217,239	7,41
D.v.Liliencron	"Sämtliche Werke" ("Kriegsnovellen") Berlin/Leipzig o. J.,31.und32.Aufl.	12,23,42,67,91 127,136,155, 180,206,225, 262	5,0
Th.Mann	"Buddenbrooks. Verfall einer Familie".Berlin 1930	9f.,11,16,18,70, 130,137,139,235, 376,379,383,396 399f.,402,407f., 454,518,583	0,61
J.Schlaf	"Sommertod.Novellistisches", Leipzig 1897	20,41,61,62,83 104,125,146,167 188	5,0
	"Frühling", Leipzig 1896	16,25,34,42,43 54,61,70,79,88	10,3
	"In Dingsda" Leipzig 1912 3.Aufl.	10,20,30,40,50, 60,70,80,89	10,0

Bei allen in der Übersicht No.3 aufgeführten Werken beziehen
sich die Seitenangaben auf ganze oder begonnene Seiten. Dies
trifft nur bei den "Buddenbrooks" nicht zu. Wegen des enormen
Umfangs dieses Romans (72o Seiten) ist eine repräsentative
Analyse des gesamten Werkes in Relation zur nur mittelmäßigen
Zitierhäufigkeit nicht lohnend. Daher werden von denjenigen
Seiten, die Thon zitiert, jeweils achtzeilige Stichproben ent-
nommen, die bezüglich der Seiten eine Repräsentativität von
22,22 % haben. Zusammengenommen machen die Buddenbrooks-Stich-
proben 4,4 Seiten aus, also bezüglich der Grundgesamtheit aller
Seiten o,61 % . Diese eigentlich zu kleine Stichprobe kann
aber dennoch Repräsentativität im Thonschen Sinne beanspruchen,
da sie sich eng an deren Seitenangaben hält.
Die hier analysierten Werke werden insgesamt bei Thon in 2o1
Textbelegen zitiert, das sind 43,2 % von der Grundgesamtheit
aller 465 Nennungen. Damit ist gesichert, daß die Untersuchung
in genügendem Umfang auf die von Luise Thon als für litera-
rischen Impressionismus besonders typisch bezeichneten Autoren
und Werke eingeht. Eine auf diesen Texten beruhende Untersuchung
erlaubt daher eine Beurteilung der Thonschen Hypothesen.
In absoluten Zahlen werden von Liliencron 12, von Thomas Mann
4,4, von Altenberg 18 und von Schlaf 26 Textseiten untersucht.
Das ergibt zusammen mit den bei Schnitzler untersuchten 49,8
Seiten eine Gesamtzahl von 1o6,2 analysierten Textseiten als
materiale Grundlage der Untersuchung.

A.b.b.) Die Operationalisierung

Die Operationalisierung der Texte stellt die Untersuchung
vor zwei Aufgaben:
1.) Die Texte müssen grammatisch vollständig aufgelöst werden.
2.) Den Impressionismuskriterien von Luise Thon muß Rechnung
 getragen werden.
Dabei ist hilfreich, daß Thons Beispiele für sprachlichen
Impressionismus auf der Basis einer herkömmlichen deutschen
Grammatik aufgebaut sind. Ihre Kriterien können also in ein
allgemeines grammatisches Grundraster eingepasst werden. So-
fern darüber hinausgehende semantische, syntaktische und rhe-
torische Merkmale auftauchen, werden diese mit dem Raster ver-
knüpft oder aber gesondert aufgeführt.

A.b.b.a.) Das grammatische Grundraster

Die vollständige Auflösung der Untersuchungstexte erfolgt nach folgenden grammatischen Kategorien[22]:

Substantive finite Verben koordinierende Konjunktionen
Adjektive infinite Verben subordinierende "
Pronomen
Numeralia Präpositionen
 Adverbien
 Interjektionen
schwache Interpunktion
starke "

A.b.b.b.) Die Impressionismuskriterien von Luise Thon

Nach der Kapiteleinteilung ordnet Luise Thon alle grammatischen Erscheinungen den vier typischen Merkmalen des Impressionismus zu, die sie ermittelt hat:
- Kunst des Treffens, ein Ausdruck von Oskar Walzel, beschreibt das Bemühen um nuancenreiche und komplexe Beschreibung des Eindrucks.
- Passivität, drückt das impressionistische Lebensgefühl aus.
- Koordination oder verminderte Bindung. Hier berührt die impressionistische Eindrucksschilderung die Alltagssprache mit den daraus resultierenden syntaktischen Folgen.
- Verunklärung oder verminderte Auflösung, die dem momenthaften Eindruck treue verwischte und unklare Wiedergabe, die dem Leser die volle Zahl der Assoziationen erhalten soll.
Diese impressionistischen Merkmale können von einer Vielzahl grammatischer Erscheinungen evoziert werden. Die wichtigsten

22) Der hier verwendete, von einem allgemeinen grammatischen Grundraster ausgehende Ansatz wird von den meisten vergleichbaren Arbeiten ebenfalls verwendet. Vgl. dazu D. Wickmann,"Zum Bonaventura-Problem: Eine mathematischstatistische Überprüfung der Klingemann-Hypothese",a.a.O., S.14; und die erziehungswissenschaftliche Dissertation von Jürgen Wendeler ("Stilanalyse als Testkonstruktion", Weinheim/Basel 1973,bes. S.63ff.) der Schüleraufsätze anhand eines solchen Rasters auflöst und mit statistischen Maßzahlen qualitativ zu beschreiben versucht. Das Raster wird ebenfalls von W. Fucks verwendet (Vgl.W.Fucks/J.Lauter, "Mathematische Analyse des literarischen Stils",in:"Mathematik und Dichtung",hrg.v.Kreuzer/Gunzenhäuser,a.a.O.,S. 1o7 bis 122, hier besonders S.117).

von ihnen, die einer quantitativen Erfassung zugänglich sind, werden dem grammatischen Grundraster untergeordnet. Bei der Auflösung der Texte werden dann diejenigen Wörter, die nicht einer speziellen Impressionismuskategorie zuzuordnen sind, unter der entsprechenden allgemeingrammatischen Oberkategorie subsumiert. In der folgenden Darstellung der Kategorien der Impressionismuskriterien von Luise Thon werden die allgemeingrammatischen Kategorien des Grundrasters jeweils vorangestellt. Die Abkürzungen der Kategorien, wie sie im Computerausdruck erscheinen, stehen in Großbuchstaben in Klammern jeweils am Ende.

Die_in_der_Untersuchung_benutzten_Kategorien_zur_Textauflösung:

1.) Substantive (SUB)

2.) Der substantivierte Infinitiv. Er kann "das Augenblickliche, Sichverändernde der Seelenstimmung und des Gesichtsausdrucks besser wiedergeben (...) als das eigentliche Substantivum"(66). Er trennt "die subjektiv-sinnliche und die objektiv-logische" Anschauungsweise; "Das Verb als solches ist ausgeschaltet.(...) aus diesem Grund häuft die Eindruckskunst vor allem den substantivierten Infinitiv"(67). (INFSUB)

3.) Das zur Umgehung einer aktiven Verbform mit einem Hilfsverb (oder einem farblosen Verb) verbundene Substantiv (Vgl.73 f.). Diese Klasse ist nicht eindeutig bestimmbar, da nicht alle Prädikatsnomen gemeint sind, sondern nur diejenigen, die als Substantive mit prädikatsnominaler Funktion eine Verbform verdrängen, die stärkere Aktivität ausstrahlen könnte. Trotz dieser Schwierigkeit wird eine (zwangsläufig subjektive) Bestimmung versucht. (PRAEDNOMSUB)

4.) Das Substantiv als Substantivierung eines ganzen Satzes.
Dies ist das "Extremste (...), allerdings auch nur ganz gelegentlich"(76) vorkommende sprachliche Äquivalent der "Vorherrschaft der Wissenschaft"(75) und des "Materialismus"(76), die als Ursachen der "überwiegend nominale(n) Sprachgestaltung" (75) des Impressionismus bezeichnet werden.(SASUB)

5.) Das Substantiv, das ein Adverb ersetzt und mit der Präposition "mit" an den zugehörigen Satzteil angeschlossen wird. (Beispiel: statt "...die Hand treu halten" nun "...die Hand mit treuem, liebendem Herz halten".). Laut Thon wird damit

die Möglichkeit gegeben, "dem Substantivum ein oder mehrere
Adjektiva anzuhängen, also die adverbiale Bestimmung möglichst
zu nuancieren", weshalb "diese sprachliche Erscheinung für
impressionistische Dichtung begreiflicherweise sehr geeignet"
(77) erscheint. (ADVERSUB)

6.) Das Substantiv als substantiviertes Adjektiv. Ein weiteres
Indiz für das im Impressionismus feststellbare Überwiegen
der "Merkmalsvorstellung" gegenüber der "Gegenstandsvorstellung"
(Vgl.79). (ADJEKSUB)

7.) Das wiederholte Substantiv (ab 1. Wiederholung). Diese
Koordination dient dazu, "die einzelnen Teile des Eindrucks (...) im Nacheinander, wie sie gekommen sind, sprachlich festzuhalten"(112). "Der Schritt zum gedanklich zusammenfassenden Begriff wird nicht getan"(113). (KOORSUB)

8.) Das nuancierend wiederholte Substantiv (ab 1. Wiederholung). Der ganze Eindruck eines Blickes soll hier in
der Koordination von Schattierungen wiedergegeben werden. "Es
waltet (...) keine Steigerung, sondern ein Sichentfalten"(121).
Thon bezeichnet dieses Merkmal auch mit dem Begriff "Retuschenstil"(12o). (ANASUB)

9.) Das Substantiv als Kompositum. Es dokumentiert "den Willen,
nicht eindeutig scharf die Dinge zu bezeichnen, sondern
möglichst vieles in einen Komplex zu bringen. (...) Man will
nicht auflösen"(138). (KOMPSUB)

1o.) Das Substantiv als Plural von "Abstrakta und Stoffnamen,
die an sich der Pluralbildung nicht ohne weiteres zugänglich sind. Der Wille, feinere Sondertöne herauszuholen, zu
enttypisieren, bestimmt diesen Brauch. (...) Es gibt darum (...)
nicht die Ferne, die Dämmerung, sondern es gibt Fernen, Dämmerungen in unendlichen Nuancen"(14o). (PLURSUB)

11.) Das Substantiv in einer Synekdoche. "Gern setzt der
Impressionist den wahrgenommenen Teil eines Gegenstandes
für die ganze Erscheinung, die er nicht wahrgenommen hat"(158).
(SYNEK)

12.) Adjektive (ADJEK)

13.) Das die Fülle der Assoziationen spiegelnde Adjektiv. Der
Impressionist will "nicht den Dingen Eigenschaften beilegen, die ihnen ihrer Natur nach anhängen, sondern besondere,

nicht jedem und zu jeder Zeit faßbare Prädikate"(21, nach Richard Hamann). (ASOZAD)

14.) Das wiederholte Adjektiv (ab 1. Wiederholung). Wie schon bei den Substantiven festgestellt (7.), ist das wiederholte Adjektiv Ausdruck der impressionistischen Korrdination. (KOORAD)

15.) Das angereihte, nuancierende und variierende Adjektiv.
Wie schon bei den Substantiven (8.) dient die Anapher hier der Abschattung und verminderten Bindung des impressionistischen Retuschenstils (Vgl.122 f.). (ANAAD)

16.) Das Adjektiv in einem Oxymoron. Die Neigung des Impressionismus, "das klare Abgesondertsein der Erscheinungen zu verwischen, alles in nahem Beieinander und in sich mischendem Miteinander zu geben, spricht sich vor allem in dem Bestreben aus, Gegensätzliches zusammenzufügen. Es entsteht das Oxymoron oder ihm nahestehende Bildungen"(127f.).(OXYM)

17.) Das Adjektiv als Kompositum mit nuancierendem Unterschied.
Diese anaphorische Form steht "für den Ausdruck des Seelischen und seiner augenblicksbedingten Abschattungen"(129) und "zeigt das feine Gefühl des Impressionismus für leise Varianten"(13o). (KOMPANAAD)

18.) Das Adjektiv als Kompositum mit großem Unterschied. Hier "werden zwei Beiwörter zusammengerückt, die an sich nichts miteinander zu tun haben, sondern nur zufällig als Eigenschaften eines und desselben Gegenstandes nebeneinanderstehen. (...) Aufzulösen wären alle diese Koppelungen durch ein dazwischengeschobenes 'und'. (...) Aber das losere Nebeneinander genügt dem Impressionisten nicht, um auszudrücken, wie unlösbar ineinander verflochten er die Erscheinungen in sich aufnimmt"(13o f.). (KOMPMAXAD)

19.) Das Adjektiv im impressionistischen fiktiven Vergleich.
Der impressionistische Vergleich rückt die Dinge in eine undeutliche Sphäre, indem er "den Gegenstand, auf den sich der Vergleich bezieht, oder die Eigenschaft, in der verglichener und Vergleichsgegenstand übereinstimmen, überhaupt nicht nennt. (...) So bildet Eindruckskunst etwa 'eulenrunde Augen', d.h. nicht Augen, so rund wie Eulen, sondern Augen, so rund wie Eulenaugen;(...). Nur ein Ungefähr soll gegeben werden"(16of.). (COMPARAD)

20.) Pronomina (PRON)

21.) Das impressionistische Possessivpronomen. In Bezug auf Gesten, Blick und Stimme sowie zu den Personen gehörende Gegenstände wirkt es individualisierend. "Das Possessivpronomen ist hier nicht in dem einfach besitzanzeigenden Sinne gemeint, in dem es (...) für unser Sprachgefühl so sehr verblaßt ist. (...) Es steht mit Attributen bei einem Substantiv und rückt dieses dadurch abgetönte Substantiv ganz in die Sphäre des Individuums, dem es zugesellt wird"(17). Die Bestimmung des impressionistischen Possessivpronomens ist problematisch. Die Entscheidung, ob landläufiger oder impressionistischer Gebrauch vorliegt, ist nicht eindeutig möglich. (POSPRON)

22.) Das impressionistische Demonstrativpronomen. Es wird nicht im üblichen Sinne verwendet, indem es auf etwas vorher Erwähntes hinweist, sondern es strebt "eine Annäherung direkt an den Leser"(18) an. Unausgesprochen stellt der Erzähler mit dem Leser Übereinstimmung her. (DEMPRON)

23.) Das impressionistisch verallgemeinernde Pronomen "man". Es wird mit verundeutlichender Wirkung gebraucht (Vgl. 146 f.), wobei sich "eine Wendung vom Bestimmten zum Unbestimmten hin (vollzieht)". Stets ist das verallgemeinernde "man" durch ein bestimmtes Pronomen ersetzbar. "Es scheint, als ob die Gestalt, die in erlebter Rede sich ausdrückt, selbst ihr eigenes Ich nicht mehr klar vor sich sieht, wenn sie zum verallgemeinernden Pronomen greift"(148). (GENMAN)

24.) Der impressionistische unbestimmte Artikel. "Wo es sich darum handelt, eine Atmosphäre der Unbestimmtheit zu schaffen, wird auch der unbestimmte Artikel herangeholt werden. In der Tat ist er von großer Bedeutung für die impressionistische Sprachgestaltung. (...) Nicht von dem Bestimmten, scharf Umrissenen ist die Rede, sondern von einem Unbestimmten"(155). (INDEFPRON)

25.) Das Neutralpronomen als Merkmal für die impressionistische Bevorzugung des Neutrums. Diese entspringt der "Neigung, Unbestimmtheit zu schaffen"(163). (NEUPRON)

26.) Das symbolische Neutralpronomen "es". Es schafft eine
Schwächung der Deutlichkeit: "Wenn 'es', ein ganz Unbestimmtes, etwas tut, so ist die Aktivität aus dem Gebiet des Faßbaren hinausgerückt"(166). "Das 'es' wird Symbol für ein Außerpersönliches, Außerdingliches, nicht Erkennbares, es füllt es mit mythischer Kraft"(167). (NEUES)

27.) Das Numerale (NUMER)

28.) das finite Verb. Da es die Passivität der impressionistischen Sprache stört, wird es möglichst vermieden (Vgl. 46). (FINVERB)

29.) Das die Fülle der Assoziationen spiegelnde finite Verb.
Es gibt "das wahrgenommene Tun möglichst mit Eigenschaften erfüllt wieder (...), durch die es sich dem Wahrnehmenden vor allem bemerkbar macht"(11), um den Eindruck genau und treffend zu schildern. "Es liegt dem Berichtenden nichts daran, auf die Ursache zurückzugreifen, die der Eindruck selbst nicht vermittelt. Das Verb wird nur mehr ein Merkmalsträger, die Handlung als solche tritt zurück"(11). (ASOZFINVERB)

30.) Das die impressionistische Koordination anzeigende Verbum
dicendi oder sentiendi. Dabei "wird nach einem Verbum dicendi oder sentiendi das Ausgesagte oder das Gefühlte nicht in Form eines Daß-Satzes gegeben, auch wird nicht eine Wortstellung gewählt, die die Abhängigkeit vom Verb des Sagens unzweideutig darlegt, sondern nach einer Trennung durch Doppelpunkt oder Komma wird das Folgende als unabhängiger Hauptsatz geformt"(1o8 f.). (ORDICFINVERB)

31.) Das wiederholte Verbum finitum (ab 1. Wiederholung).
"Der Vorgang soll nicht in seiner begrifflichen Zusammenfassung des einen Worts, sondern in der Folge kleinster Teilchen und Details mitgeteilt werden"(115). (KOORDFINVERB)

32.) Das nuancierend wiederholte Verbum finitum. Wie schon
bei den Substantiven (8.) und Adjektiven (16.) dient die anaphorische Form hier der Abschattung und verminderten Bindung des impressionistischen Retuschenstils (Vgl. 122 f.). (ANAFINVERB)

33.) Das Verbum finitum als Kompositum, auch mit einem Ad -
verb zusammen. Dient dem impressionistischen Bemühen, "nicht eindeutig scharf die Dinge zu bezeichnen, sondern mög-

lichst vieles in einen Komplex zu bringen"(138).(KOMPFINVERB)

34.) Das Verbum finitum als Träger der Synästhesie. "Gleich der Romantik hat auch Eindruckskunst die Neigung zur Mischung und Vertauschung der Sinnesqualitäten. Ein Sinneseindruck soll durch einen Begriff aus der Welt eines anderen Sinns wiedergegeben werden"(144). (SYNAESFINVERB)

35.) Das Hilfsverb. Tritt häufig in impressionistischen Texten auf als das "am wenigsten intensive Verb, das wir überhaupt besitzen"(46). (AUXVERB)

36.) Das Modalverb.(MODVERB)

37.) Das Verbum infinitum. Es ist Ausdruck der Passivität, die dem Impressionisten "eine unerläßliche Vorbedingung, nicht nur seiner Kunst, sondern seiner ganzen Weltanschauung bedeutet"(41). Daher ist es "charakteristisch, daß der Impressionist die aktive Form des Verbs, ja das Verb selbst so viel als möglich meidet und sich dafür der nominalen Formen"(42), nämlich der infiniten bedient.

38.) Das die Fülle der Assoziationen spiegelnde infinite Verb. Es hat die gleiche Funktion wie das finite Verb (29.). (ASOZINF)

39.) Das infinite Verb als Infinitiv. Es steht im Dienst der Neigung des Impressionismus zur nominalen Sprachgestaltung, indem es "das Verb aus der Sphäre des Aktiven heraus(rückt)". Möglich wird dies wegen der "vagen substantivischen Natur des Infinitivs, in die auch ein passiver Sinn gelegt werden kann" (Grimm, nach Thon 66). (INF)

40.) Das erste Partizip. Es ist die bevorzugte Partizipform des Impressionisten, da es seinem Ziel, "alles im Vorübergehen, im Augenblick der Bewegung"(53) aufzufangen, am besten entspricht. Weil das Partizip praesentis "mit seiner Annäherung an das Adjektiv die sinnliche Anschauung"(Wunderlich, nach Thon 53) fördert, wird es vom Impressionisten bevorzugt. (PRAESPART)

41.) Das zweite Partizip. Es dient wesentlich der Bezeichnung abgeschlossener Handlungen oder Abläufe und ist "daher __kaum__ (Hervorhebung RW) ein Sprachmittel (...), dem der Impressionismus Eigenstes anvertrauen kann"(53). (PERFPART)

42.) Das wiederholte Verbum infinitum (ab 1. Wiederholung).
Vergleiche mit 31.), 14.) und 7.). (KOORDINF)
43.) Das nuancierend wiederholte Verbum infinitum. Vergleiche
dazu 32.), 15.) und 8.). (ANAINF)
44.) Das Verbum infinitum als Kompositum, auch mit einem Adverb zusammen. Vergleiche 33.). (KOMPINF)
45.) Das Verbum infinitum als Träger der Synästhesie. Vergleiche
mit 34.). (SYNAESINF)
46.) Die koordinierende Konjunktion. Sie fungiert als Indi -
kator für den impressionistischen Satzbau, für den die
Koordination, "das parataktische Nacheinander, nicht die
hypotaktische Bindung der Satzglieder"(115) kennzeichnend
ist. (KOKON)
47.) Das impressionistisch verschleifende "und". "Durch eine
auffallend häufige Wiederkehr, an Stellen, wo seine
bindende Funktion nicht unentbehrlich ist, besonders durch
wiederholte Bindung von Hauptsätzen, gibt das 'und' der impressionistischen Sprache ein Ineinanderfließen"(149). (UND)
48.) Das impressionistisch scheinbar vergleichende "wie".
Wie das Adjektiv im impressionistischen fiktiven Vergleich (Vgl. 19.) dient es der Verunklärung, Abschwächung
und Nuancierung. "Überall ließe es sich ohne weiteres herausnehmen, überall ist es nur da, um den Eindruck unbestimmter,
verschwimmender zu machen"(162). (WIE)
49.) Das impressionistisch scheinbar hinweisende "so". Dabei
fehlt der genaue Bezugspunkt des Hinweises oder Vergleichs; "Der Impressionist, überzeugt, daß die Richtigkeit
aller Wahrnehmungen eine nur ganz ungefähre sein kann, will
sich, wenn er von ihnen berichtet, auch nicht zu einer ganz
präzisen sprachlichen Festlegung verpflichten"(163). (SO)
50.) Die subordinierende Konjunktion. Sie dient als Indikator
für hypotaktischen Sprachstil. (SUBKON)
51.) Die Präposition.(PRAEP)
52.) Das Adverb. (ADVERB)
53.) Das die Fülle der Assoziationen spiegelnde Adverb. Dabei
weist Thon besonders auf die in diesem Fall häufige Annäherung des Adverbs an das Adjektiv hin. "Dieses scheinbare

Adverb (...) erfreut sich aber einer besonderen Vorliebe
der Eindrucksdichter. (...) Das unentschiedene Hin- und Her-
schwanken zwischen den Wortarten, das ungewiß Schillernde,
das sein Gebrauch in die sprachliche Gestaltung bringt, läßt
leicht begreifen, daß sich der Impressionismus mit Freuden
dieses adverbialen Adjektivs bedient"(135). (ASOZADVERB)

54.) Das Adverb im impressionistischen verkürzten Vergleich.
Wegen der Affinität zum Adjektiv tritt das Adverb im
sprachlichen Impressionismus auch im fiktiven impressioni-
stischen Vergleich(Vgl. 19.) auf, wenn dieser nicht auf Sub-
stantive, sondern auf Verben bezogen ist (Vgl.16o).(COMPARADVERB)

55.) Das wiederholte Adverb (ab 1. Wiederholung).(KOORADVERB)

56.) Die Interjektion. (INTERJEK)

57.) Die Onomatopöie. Sie dient der Kunst des Treffens, dem
"Streben nach treffender Wiedergabe in seiner augen-
fälligsten Form" und bemüht sich daher, "akustische Erschei-
nungen durch Annäherungslaute der Sprache zu versinnlichen"
(7). (ONOMA)

58.) Die schwache Interpunktion. Dazu zählen Komma, Gedanken-
strich, den Leser zur Assoziation und zum Weiterdenken
auffordernde Punktion. (SCHWACHPUNKT)

59.) Die Sprachmischung. Im Dienst der Kunst des Treffens
verkörpert sie den "Willen zur Wiedergabe der feinsten
Nuance.(...) Durch bewußte Anwendung eines Dialektwortes oder
eines Fremdwortes soll eine ganz eigenartige, ganz nur dieser
Erscheinung anhaftende Färbung herausgeholt werden"(13). Die
gleiche Funktion erfüllen Brocken oder ganze Sätze in einer
Fremdsprache. Das Auftreten dieses impressionistischen Merk-
mals wird an dem folgenden Satzzeichen (also 58.) oder 61.))
festgemacht und vermerkt. (SCHWACHMISCH)

6o.) Die erlebte Rede. "Die Koordination ist (...) einer der
Gründe (...) für die Vorliebe des Impressionismus zur
sogenannten 'erlebten Rede'"(95). Dabei "spricht nicht der
Dichter, es spricht aber auch nicht in direkter Form die Ge-
stalt seiner Dichtung. Und doch ist, was sie erlebt, nicht
berichtend, sondern von ihrem Blickpunkt aus gesehen darge-
stellt. Das ist erlebte Rede, grammatisch unterschieden von
der indirekten Rede einerseits durch das Beibehalten des

Präteritums und der Er-Form der Erzählung und durch das Fehlen des übergeordneten Verbs"(96). Auch der innere Monolog wird unter dieser Kategorie subsumiert. (SCHWACHMONO)

61.) Die starke Interpunktion. Dazu zählen Punkt, Semikolon, Doppelpunkt, Frage- und Ausrufezeichen. (STARKPUNKT)

62.) Die Sprachmischung (Vgl.59.). (STARKMISCH)

63.) Die erlebte Rede (Vgl. 6o.). (STARKMONO)

64.) Der impressionistisch beschreibende Nominalsatz. "Der Satz besteht dann nur aus Nomina. Hervorzuheben ist, daß dadurch nicht etwa elliptische Satzgebilde entstehen, bei denen das Verb ergänzt werden müßte, sondern der Satz ist von vornherein ohne Verb angelegt. Tatsächlich ist dieser sogenannte beschreibende Nominalsatz eines der ins Auge fallendsten Kennzeichen der impressionistischen Sprache"(8o). Man spricht auch von Telegrammstil. (STARKNOM)

A.b.b.c.) Zusätzliche Impressionismuskriterien

Wie teilweise schon bei den jeweiligen auf Luise Thon aufbauenden Impressionismuskategorien angemerkt wird, ist eine eindeutige Zuordnung zu ihnen äußerst problematisch, insbesonders sofern sie nicht rein grammatikalisch definiert sind. Oft verbleibt dem Untersuchenden ein unverhältnismäßig großer subjektiver Ermessensspielraum. Hinzu kommt, daß Thon darauf verzichtet, quantitative Maßstäbe zu setzen. Das heißt, daß ihre einzelnen Impressionismusmerkmale auch ab einer bestimmten Häufigkeit die zwingende Bestimmung eines Textes als impressionistisch nicht zulassen. Andererseits aber läßt das Fehlen eines Merkmals in einem Text nicht den negativen Schluß zu, daß er nicht impressionistisch ist. Die einzelnen Merkmale sind bei Thon vielmehr als mögliche Indizien gedacht, die erst in Verbindung mit einem bestimmten semantischen Gehalt wie Passivität, Eindruckskomplexität, Reizsamkeit und Kunst des Treffens den Interpreten berechtigen, von Impressionismus zu reden. Dieser semantische Gehalt wird, so Thon, von den von ihr aufgezeigten Stilmerkmalen am treffendsten sprachlich realisiert. Diese verzwickte Beweisführung, die den Verdacht nahelegt, daß letztlich doch der Untersuchende allein entscheidet, ob ihm impressionistisch erscheinende Gedanken im

Text enthalten sind, und diese Entscheidung dann nachträglich mit grammatischen Beispielen scheinbar belegt, läßt eine Untersuchung, die sich nur an den grammatischen Kriterien Thons orientiert, als nicht ausreichend erscheinen. Daher werden unter Berücksichtigung der von ihr postulierten grundlegenden Bedeutungsfelder des Impressionismus wie Passivität und Bedeutungskomplexität zusätzliche Kriterien entwickelt.

A.b.b.c.a.) Die Wortlänge als Funktion der
 Bedeutungskomplexität

Laut Luise Thon ist ein wichtiges Merkmal der nominalen Sprachgestaltung des Impressionisten sein Bemühen, "möglichst vieles in einen Komplex zu bringen"(138). Diese Bedeutungskomplexität ist an der Wortlänge ablesbar, wenn man Sprache von einem informationstheoretischen Ansatz her analysiert. Der Zusammenhang zwischen Wortlänge und subjektiver Bedeutungskomplexität ist in der einschlägigen kybernetischen Literaturforschung[23] und auch in der Erziehungswissenschaft bekannt. Dabei muß vor allem auf Klaus Weltners Buch "Informationstheorie und Erziehungswissenschaft"[24] hingewiesen werden, wo dieser unter Rekurs auf Shannons Ratetest[25] zeigt, daß Wortlänge und subjektive Bedeutungskomplexität (=Informationsgehalt) in einem bedingenden Verhältnis zueinander stehen. Für Erziehungswissenschaftler und Pädagogen, die den Informationsgehalt von Lehrmitteln erfahren wollen, gibt Weltner ein Testverfahren an, das mit der Vorhersageeinheit 'Buchstaben' arbeitet und erlaubt, die mittlere Information pro Buchstaben und damit den Informationsgehalt der gesamten Textstichprobe zu ermitteln[26].

23) Vgl.dazu W. Fucks,"Mathematische Analyse von Sprachelementen,...",a.a.O., ebenso: Derselbe,"Nach allen Regeln der Kunst...",a.a.O., ebenso: W.Winter,"Styles as Dialects", a.a.O.; Auch Hans Arens("Verborgene Ordnung. Die Beziehungen zwischen Satzlänge und Wortlänge in deutscher Erzählprosa vom Barock bis heute",Düsseldorf 1965)bestätigt diesen Zusammenhang.

24) Quickborn 1970

25) Vgl.dazu C.E.Shannon,"Predication and entropy of printed English", in: The Bell System Technical Journal, Jan.1951, Heft 30, S.50-64

26) K.Weltner,"Informationstheorie und...",a.a.O.,besonders S. 152 ff.; Vgl.auch:Derselbe,"Zur empirischen Bestimmung subjektiver Informationswerte von Lehrbuchtexten mit dem Ratetest von Shannon". in:GrKG,Bd.5,H.1,1964,S.3-11

Dabei wird festgestellt, daß bei kurzen Wörtern der Informationsgehalt der einzelnen Buchstaben relativ höher ist als bei langen Wörtern. In der Summe ist jedoch mit dem Ansteigen der Buchstabenzahl auch ein Ansteigen des Gesamtinformationsgehaltes verbunden, obwohl die durchschnittliche Information des einzelnen Buchstabens sinkt.
Neben dieser Abhängigkeit des Informationsgehaltes eines Wortes von seiner Länge ist auch eine Abhängigkeit von der Häufigkeit seines Vorkommens feststellbar. Wenn man Meiers Häufigkeitsindex[27] für die deutsche Sprache betrachtet, ergeben sich etwas niedrigere Informationswerte für Texte, die geläufiges Wortgut benutzen, während beispielsweise wissenschaftliche Texte mit relativ seltenen Wörtern höhere Werte erreichen. Das bestätigt die Beobachtung Thons, daß "mit dem eifrigen Eindringen in immer abliegendere Regungen und Abtönungen der Welt, denen Dichtkunst sonst ferngestanden hatte, (...) auch immer neue Worte der Kunstsprache zugeführt werden (müssen)"(12). Dabei sieht sie "enge Zusammenhänge zwischen der Dichtung und der materialistisch-positivistischen Weltanschauung"(ebd.).
Grundsätzlich soll aber die Bestimmung des Informationsgehaltes eines Wortes anhand seines Häufigkeitsranges hier keinen prinzipiellen Aussagewert erhalten, da die Rang-Indizierung bisher in dieser Arbeit nicht angewandt wurde und auch bei Thon keine Erwähnung findet. Daher wird sich diese Arbeit auf die Untersuchung der durchschnittlichen Wortlänge beschränken. Empirische Belege für die Informationsgehalt-Wortlänge-Korrelation finden sich u.a. bei Bürmann/Frank/Lorenz[28], die den dem Testverfahren von Weltner zugrunde liegenden Sachverhalt bestätigen: "Anstieg der Information eines Wortes mit der Wortlänge, bei gleichzeitiger Abnahme der mittleren Information des Buchstaben als Funktion der Wortlänge. Das bedeutet, daß die Worte zwar umso informationsreicher werden, je länger sie sind, daß aber die Information langsamer wächst als die Zahl der Buchstaben"[29].

27) H.Meier,"Deutsche Sprachstatistik I/II",Hildesheim 1967^2
28) Bürmann/Frank/Lorenz,"Informationstheoretische Untersuchungen über Rang und Länge deutscher Wörter", in: GrKG,1963,S.73-9o (Jg.4,Heft 3/4)
29) K.Weltner,"Informationstheorie und...",a.a.O.,S.38 f.

Die Wortlänge wird in Buchstaben gezählt. Diese Methode wird
der Silbenzählung der Fuckschen Textentropie vorgezogen, die
die Vorzüge der maschinellen Datenverarbeitung teilweise
wieder aufhebt, da Computer nur unter großen technischen Aufwand Silben unterscheiden können. Die Buchstabenzählung ist
maschinengerechter, da bei der direkten Texteingabe in den
Rechner jeder Anschlag als eine Zähleinheit gilt. Zudem ist
der im Rahmen der Überprüfung des Thonschen Impressionismusbegriffs wichtige Begriff der Komplexität[30] in den silbenorientierten Ansätzen kybernetischer Sprachanalyse[31] nicht
thematisiert, so daß die auch von Weltner benutzte Buchstabenzählung beibehalten wird.

A.b.b.c.b.) Die Indikatoren für die koordinierende Syntax des Impressionismus

Luise Thon beschreibt zwar die Auswirkungen der impressionistischen Weltbetrachtung auf den Satzbau, in dem "die Folge
der Eindrücke und ihre mehr oder minder starke Apperzeption
(...) Folge und Betonung der Worte (bestimmen)", weshalb
"logisch durchdachte Verbindung (...) nach Möglichkeit gemieden (wird)"(115), aber sie gibt keine Hinweise, wie dies
Überwiegen der Parataxe sich in einer wortorientierten Untersuchung nachweisen läßt. Die vorliegende Untersuchung wird
daher die entweder mehr hypotaktische oder parataktische
Syntaxstruktur eines Textes an der Relation zwischen den
koordinierenden und subordinierenden Konjunktionen bestimmen
(Vgl. Kategorien 46.) und 5o.)).
Zusätzlich zu diesen Indizien wird die durchschnittliche
Satzlänge ermittelt[32], da laut Thon die parataktischen Konstruktionen des Impressionismus eine überdurchschnittliche
Satzlänge begünstigen. "In der Tat läßt sich das Nebeneinanderordnen viel länger fortsetzen als das Über- und Unterordnen von Satzteilen, weil beim Nebeneinanderordnen nicht
die Spannung entsteht, die bei der Hypotaxe in längeren Perioden bald nach Auflösung verlangt"(116).

3o) Der Begriff "Komplexität" wird hier nur im Thonschen Sinn
verwendet und darf nicht mit dem kybernetischen Begriff
verwechselt werden, der damit eine Struktur meint. Vgl.
Klaus/Liebscher,"Wörterbuch der Kybernetik",Berlin (O)
1976, S.314

Die sich ergebenden Werte können nur untereinander verglichen werden, da kein vernünftiger und verbindlicher Maßstab für die durchschnittliche Satzlänge in allgemeinen deutschen Texten vorliegt. Auch Winters Angabe, daß "the average number of words per sentence (...) in fictional prose 7,9-19,1 %[33]) sei, scheidet als Orientierung aus, da in dem von ihm angegebenen Rahmen die durchschnittlichen Werte fast aller Genres liegen. Nur die Extremwerte differieren etwas.

A.b.c.) Die Darstellung des Datenmaterials

Die Daten der gemäß den aufgeführten Kategorien vollständig aufgelösten Textstichproben werden hier nicht in der Urliste dargestellt, da dies einen, gemessen an dem nötigen Platzbedarf, geringen Aussagewert hätte. Vielmehr werden die Daten in aggregierten und geordneten Übersichten zusammengefaßt, wobei der Schwerpunkt darauf liegt, die dabei unvermeidliche Deformation der ursprünglichen Daten möglichst gering zu halten und trotzdem das Wesentliche klar und verständlich in gedrängter Form zum Ausdruck zu bringen. Die statistische Beschreibung erfolgt zunächst für jede einzelne Textstichprobe. Zusätzlich werden die Ergebnisse je Autor aggregiert, um einen Vergleich der Autoren untereinander auf einer relativ großen Datenbasis zu ermöglichen. Die Zusammenfassung erscheint auf je drei Seiten in einer festgelegten Form, was die Vergleichbarkeit erleichtert[34]):

A) Seite 1

Auf der ersten Seite erscheint der Titel des untersuchten Textes. Soweit die Texte nicht von Schnitzler stammen, ist der Name des Autors vermerkt. Bei Übersichten, die sich nicht auf Einzeltexte beziehen, sondern auf die Gesamtheit der Stichproben eines Autors, ist dessen Name am Kopf der Übersicht ausgedruckt. Den einzelnen Kategorien werden vier verschiedene Werte zugeordnet:

31) Als Beispiel für eine solche, strukturell anders ansetzende Arbeit Vgl. mit Klein/Zimmermann,"Trakl.Versuche zur maschinellen Analyse von Dichtersprache", in: Sprachkunst, Jg.1,1970,S.122-139
32) ebenso verfährt Fucks bei seinen Textanalysen. Vgl. auch W.Winter,"Relative Häufigkeit syntaktischer Erscheinungen als Mittel zur Abgrenzung von Stilarten",in:Phonetica 7, 1962, S.193-216
33) W.Winter,"Styles as Dialects",a.a.O.,S.8

1.) die absolute Häufigkeit der Kategorie in der analysierten Stichprobe. (h_m)
2.) die durchschnittliche Häufigkeit der Kategorie in der Stichprobe (in %), errechnet aus der Division der Grundgesamtheit der Wörter der Stichprobe durch die absolute Häufigkeit in der jeweiligen Kategorie. Die Angabe der durchschnittlichen Häufigkeit der Kategorie ist notwendig, um die verschiedenen Stichproben miteinander vergleichen zu können. Dies ist anhand der absoluten Häufigkeitswerte nicht möglich (f_m).
3.) die durchschnittliche Wortlänge der einzelnen Kategorie, angegeben als arithmetischer Mittelwert und errechnet aus der Division der Gesamtzahl der Buchstaben der für die jeweilige Kategorie vorliegenden Wörter durch deren Anzahl (AM_m).
4.) die Standardabweichung. Sie ist das Maß für die Streuung der Einzelwerte um ihren arithmetischen Mittelwert und wird als positive Quadratwurzel aus der Varianz[35] errechnet. Die Ermittlung der Standardabweichung ist notwendig, da das arithmetische Mittel keine Aussagen über die Spannweite der vorliegenden Daten und den daraus resultierenden Streubereich zuläßt (SD_m)[36].

Da die Zahlen auf der ersten Seite jeder Zusammenfassung nicht immer ganz übersichtlich sind und schon ein erster Überblick zeigt, daß einige impressionistische Subkategorien nur schwach oder gar nicht besetzt sind, werden die Kategorien auf der zweiten Seite weiter aggregiert.

B) Seite 2

Hier erscheinen die impressionistischen Kategorien, die einer allgemeinen grammatischen Kategorie zugeordnet sind, als zusammengefasste Größe (Beispielsweise werden alle Meßwerte der Kategorien INFSUB bis SYNEK zusammengezogen und den Meßwerten der allgemein-grammatischen Kategorie SUB gegenüberge-

34) Vgl. die ausgedruckten Ergebnisse S. 251 - 346
35) Die Varianz ist die Summe der quadratischen Abweichungen der Einzelwerte vom arithmetischen Mittel, dividiert durch die Anzahl der Einzelwerte. Die Zuverlässigkeit von Varianz und Standartabweichung beruht auf ihrer Abhängigkeit von allen Meßwerten der Verteilung und der geringen Beeinflussung von zufälligen Extremwerten. Vgl.J.Kriz,"Statistik in den Sozialwissenschaften",Reinbek 1973, S.58

stellt). Unter der Zeilenbezeichnung "Kategorie" sind nur
die allgemeinen grammatischen Bezeichnungen ausgedruckt. Die
dazugehörigen und zusammengefassten impressionistischen Kategorien folgen jeweils darunter und werden am Anfang durch
ein Leerfeld vertreten. Von je beiden Klassen werden die
absoluten und relativen Häufigkeiten ausgedruckt. Auf dem
anschließenden Histogramm erscheinen die relativen Häufigkeiten (in %), jeweils bezogen auf die Gesamtheit aller Meßwerte der Stichprobe, als Balken. Dabei werden die allgemeingrammatischen Kategorien durch x-Balken, die impressionistischen
Kategorien durch o-Balken dargestellt. Wenn nur ein x (oder o)
ausgedruckt ist, bewegt sich der anzuzeigende Wert zwischen
Null und Eins.
Außerdem befindet sich auf der zweiten Seite jeder Zusammenfassung die Interpunktionstabelle. Sie gibt die absolute und
relative Häufigkeit (in %) der starken und schwachen Interpunktion sowie der ihnen zugeordneten impressionistischen
Merkmale an.

C) Seite 3

Die Tabelle "Häufigkeit der Wortlängen" auf der jeweils
dritten Seite stellt das Datenmaterial unter dem Aspekt
der Wortlänge und der damit zusammenhängenden Komplexität
eines Textes dar. Da kein Wort der Stichproben mehr als 23
Buchstaben hatte, konnte die Anzahl der Klassen auf 23 beschränkt werden. Den einzelnen Klassen (von 1 bis 23) werden
ihre absoluten und relativen Häufigkeitswerte zugeordnet.
Die relative Häufigkeit (in %) wird analog zu dem Histogramm auf der vorhergehenden Seite durch x-Balken angezeigt.
Wenn nur ein x ausgedruckt ist, bewegt sich der anzuzeigende
Wert zwischen Null und Eins.
Die anschließenden "Stichprobenkennzahlen" bieten für die
gesamte Stichprobe charakteristische Summen und Kennzahlen.
Dabei ist SN die Summe aller Wörter der Stichprobe, SB die
Summe aller Buchstaben, AM das arithmetische Mittel der Wortlänge für die gesamte Stichprobe, SD die dazugehörige Standardabweichung, und VK der Variationskoeffizient. VK ist eine
dimensionslose Vergleichsgröße der Streuung, die herangezogen

36) Zum Verständnis der benutzten mathematischen Abkürzungen
und zur Überprüfung der benutzten Formeln vgl. S. 347 f.

wird, wenn sich wegen der Unterschiedlichkeit der arithmetischen Mittelwerte ein direkter Vergleich der Standardabweichungen verbietet. Es ist dann sinnvoll, die Relation zwischen Standardabweichung und arithmetischem Mittelwert einer Verteilung zu ermitteln und als Vergleichsmaßstab zu benutzen. Dieser Variationskoeffizient (auch Variabilitätskoeffizient genannt) errechnet sich aus der Division SD durch AM und wird hier ohne Einheit verwendet[37].

Die weiteren Zahlen sind: IL für die gesamte schwache Interpunktion, IG für die gesamte starke Interpunktion und SL für die durchschnittliche Satzlänge der Stichproben, errechnet aus der Division SN durch IG.

Zusammenfassend kann man sagen, daß die Ausdrucke zu den einzelnen Stichproben oder Autoren auf jeweils drei Seiten erscheinen: 1.Seite: Häufigkeitstabelle aller Kategorien
2.Seite: Tabelle der aggregierten Kategorien
Tabelle der Interpunktion
3.Seite: Tabelle der Häufigkeit der Wortlängen
Stichprobenkennzahlen

Die Reihenfolge der Ausdrucke ist dem Inhaltsverzeichnis des Anhanges zu entnehmen.

A.c.) Auswertung

Schon ein erster Überblick über die Ergebnisse zeigt, daß die impressionistischen Subkategorien, wie sie von Luise Thon vertreten werden, nicht übermäßig stark besetzt sind. Daher werden im folgenden nicht die einzelnen Subkategorien Stück für Stück besprochen, sondern sie werden, soweit sie einer allgemein-grammatischen Kategorie zugeordnet sind, mit dieser gemeinsam en bloc diskutiert.

Zunächst interessiert die Häufigkeit und Verteilung der Kategorien in den einzelnen Stichproben von Schnitzler. Diese Werte werden untereinander und mit den Zahlen der Schnitzler-Zusammenfassung (Anhang S. 341 f.) verglichen. Nach diesem auf Schnitzler beschränkten Überblick werden

37) Man kann den Variationskoeffizienten zwar auch in Prozent angeben (Multiplikation mit 1oo), doch wird darauf hier verzichtet. Vgl. dazu Claus/Ebner:"Grundlagen der Statistik. Für Psychologen, Pädagogen und Soziologen", Frankfurt/M. 1977, S. 96

die jeweiligen Werte von Johannes Schlaf hinzugezogen und kommentiert. Im dritten Schritt stelle ich die signifikanten Werte von allen fünf analysierten Autoren einander gegenüber, vergleiche sie und merke wichtige Abweichungen beziehungsweise Übereinstimmungen an. Dieses Verfahren wird für alle grammatischen Grobkategorien und den ihnen zugeordneten impressionistischen Subkategorien durchgeführt. Die Auswertung kann sich daher im wesentlichen auf die Tabellen "Aggregierte Kategorien" stützen und in Einzelfragen auf die Detailangaben der allgemeinen Häufigkeitstabellen aller Kategorien zurückgreifen.

A.c.a.) Die Substantive und die ihnen zugeordneten impressionistischen Merkmale

Der höchste Anteilswert aller Substantive in einer Textstichprobe beträgt bei Schnitzler 22,86% und wird in dem Stück "Die grüne Krawatte" erreicht[38]. Der niedrigste Anteilswert findet sich mit 11,02 % in "Komödiantinnen"(AH 263 f.). Wenn man damit den Anteil der impressionistischen Substantive am Gesamttext vergleicht, ergibt sich als erstes wichtiges Merkmal, daß einige impressionistische Kategorien quasi unbesetzt geblieben sind. Dazu gehören "PRAEDNOMSUB", "SASUB", "ADVERSUB", "ANASUB" sowie "PLURSUB" und "SYNEK". Einigermaßen stetig besetzt sind die Subkategorien "INFSUB", "ADJEKSUB", "KOORSUB" und "KOMPSUB". Die geringe Besetzung ist bedauerlich, da die Argumentation von Luise Thon auf die fast unbesetzt gebliebenen Kategorien nicht verzichten kann, die angeblich typisch impressionistisch sind. Die etwas besser besetzten Kategorien sind dagegen als Anzeiger für Impressionismus nicht sehr geeignet, da beispielsweise substantivierte Infinitive oder Adjektive, wiederholte Substantive oder zusammengesetzte Substantive (Komposita) nichts Ungewöhnliches sind und in jedem normal gebrauchten Schriftdeutsch vorkommen. Ihr Erscheinen in den analysierten Texten kann daher keine Beweiskraft für den Impressionismus dieser Stichproben erlangen, soweit der Anteil am Gesamttext nicht außergewöhnlich

[38] Vgl. Anhang S. 297. Die Verweise auf den Anhang stehen künftig in Klammern im laufenden Text. Dabei 'Anhang' mit "AH" abgekürzt.

hoch ist. Dieser Anteil bleibt jedoch insgesamt klein und muß unauffällig genannt werden. Die Spannweite reicht von 1,14% in "Die Braut" bis zu 3,53% in "Das Schicksal des Freiherrn von Leisenbogh". Diese Extremwerte begrenzen ein in den einzelnen Kategorien relativ konstant bleibendes Spektrum an Werten. Bestätigt wird das von der Zusammenfassungstabelle Schnitzlers, wo die impressionistischen Substantive einen Häufigkeitsindex von 2,61% verbuchen können, was in etwa dem Mittelwert der angegebenen Extrema entspricht. Die Extremwerte, sowohl der impressionistischen als auch aller Substantive, finden sich vor allem bei kleinen Stichproben und kurzen Texten. Ein niedriger Umfang der Stichprobe begünstigt also anscheinend die Bildung von Extremwerten. Dagegen stimmen die Werte der großen Stichproben, beispielsweise von "Sterben" oder "Der Weg ins Freie" einigermaßen mit denen der Zusammenfassungstabelle (AH 341 f.) überein. Dabei muß allerdings berücksichtigt werden, daß die großen Textstichproben sich in der Zusammenfassung aufgrund ihrer Textmasse leicht durchsetzen können. Beim "Weg ins Freie" haben wir einen Anteil impressionistischer Substantive von 2,64% und bei Sterben von 2,15%. Deutlich ist, daß sich besonders der erstere Text durchgesetzt hat. Die Schwankungen der Werte der kleineren Stichproben sind nicht so groß, daß eine Detailanalyse lohnend wäre.

Von Johannes Schlaf werden zwar nur drei, aber mengenmäßig recht umfangreiche Stichproben analysiert. Bei ihnen ist die Bandbreite der Extremwerte der Häufigkeit aller Substantive in Relation zum Text weniger groß als bei Schnitzler. Der Anteil schwankt zwischen 18,66% in "Sommertod" und 21,82% in "Frühling". Die Anteile der impressionistischen Substantive liegen zwischen 5,17% in "In Dingsda" und 7,15% in "Frühling". Die Gesamtwerte für Schlaf in der Zusammenfassungstabelle sind für alle Substantive 19,87% und für die impressionistischen Substantive 5,98%. Der Anteil der impressionistischen Substantive ist also wesentlich höher als bei Schnitzler. Auffällig ist, daß die beiden höchsten Werte für die allgemeinen und die impressionistischen Substantive bei einem Text zusammentreffen, nämlich in "Frühling". Dieser Text wäre also nach Luise Thons Impressionismusdefinition ein Paradebeispiel für literarischen Impressionismus.

Thomas Mann schreibt in den "Buddenbrooks" einen noch stärker
am Substantiv orientierten Nominalstil als Schlaf und Schnitzler. Die Substantive haben bei ihm einen Textanteil von 22,53%.
Der Anteil der impressionistischen Substantive ist dagegen
niedriger als bei Schlaf, er beträgt 4,41%.
Liliencron zeigt einen nur etwas niedrigeren Impressionismusanteil, nämlich 4,21% und einen Gesamtsubstantivanteil von
21,74%. Den höchsten Wert aller Autoren bezüglich der Substantive in Relation zum Gesamttext hat Peter Altenberg mit
23,24%, die impressionistischen Substantive machen bei ihm
glatte 5,0% aus.
Die impressionistischen Substantive bei Mann, Liliencron und
Altenberg setzen sich anders zusammen als bei Schnitzler und
Schlaf. Während diese immerhin auf vier halbwegs stetig besetzte Impressionismuskategorien verweisen können, konzentrieren sich bei den letzten drei Autoren die Impressionismusnennungen auf zwei, höchstens drei Kategorien. Insbesonders
die Kategorien "ADJEKSUB" und "KOORSUB" erscheinen weniger
häufig besetzt als bei Schnitzler und Schlaf. Altenberg hat
nur drei nennenswert besetzte impressionistische Kategorien,
nämlich "INFSUB", "ADJEKSUB" und "KOMPSUB". Die letztere
ist mit 3,45% besonders stark besetzt, sie macht 69% aller
impressionistischen Nennungen bei Altenberg aus.
Bei Liliencron finden sich nennenswerte Nennungen nur bei
"KOMPSUB", und zwar 3,46%. Als nächsthöchst besetzte Kategorie
folgt "INFSUB" mit nur 0,43%, alle anderen impressionistischen
Kategorien sind geringer, nämlich mit 0,11% oder gar nicht
besetzt. Dasselbe Überwiegen der "KOMPSUB"-Kategorie liegt
auch bei Thomas Mann mit 3,03% vor. Allerdings ist bei ihm
der Anteil der "PRAEDNOMSUB" mit 6 Nennungen (=0,41%) ungewöhnlich hoch. Ein derart hoher Anteilswert wird hier von
keinem anderen Autor erreicht. Sogar in der Zusammenfassungstabelle von Schnitzler, in der immerhin die Werte von 24
Einzelstichproben aggregiert sind, finden sich nur 10 "PRAEDNOMSUB"-Nennungen, die dort 0,06% ausmachen. Bei Schlaf findet
sich nur ein Anteil von 0,07% und bei Altenberg von 0,03%.
Die relativ häufige Nennung von "PRAEDNOMSUB" scheint also
ein Charakteristikum von Mann zu sein, das allerdings wegen
seiner Seltenheit und fehlenden Quantität keine durchschlagende

Aussagekraft erhält. Das bei allen fünf Autoren am stärksten
vertretene Impressionismusmerkmal ist "KOMPSUB". Diese Kategorie als typisch impressionistisch zu bezeichnen, ist jedoch
nicht unproblematisch. Denn da Substantive als Komposita
Bestandteile von fast jeder schriftlichen Sprachäußerung
sind, müssen sie schon einen signifikant hohen Anteil an
einem Text haben, um als Stilmerkmal in Betracht zu kommen.
Bis auf Schlafs Stück "In Dingsda" (4,19%) erreichen sie aber
bei keinem Autor die 4%-Marke, machen bei Schnitzler sogar
nur 1,79% aus, und stellen nirgends wenigstens ein Viertel
oder mehr aller Substantive dar.
Im Vergleich der Autoren untereinander wird deutlich, daß
Schlaf den größten Anteil impressionistischer Substantive zu
verzeichnen hat (5,98%), dagegen kann er nicht auf den deutlichsten Nominalstil (vorerst nur auf die Substantive bezogen)
verweisen. Hier sind ihm die Autoren Mann, Liliencron und
besonders Altenberg überlegen. Sie können allerdings nicht
mit der Höhe impressionistischer Nennungen bei Schlaf mithalten. Am deutlichsten distanziert sich Schnitzler vom übrigen
Feld: er bildet sowohl mit dem Anteil aller Substantive als
auch der impressionistischen Substantive am Gesamttext das
Schlußlicht. Sein Stil kann also mit der geringsten Überzeugungskraft nominal oder gar impressionistisch genannt
werden. Doch auch die anderen Autoren sind so nicht unzweifelhaft zu bezeichnen. Schlaf käme für einen solchen Titel
am ehesten im Frage, wenn man den Anteil impressionistischer
Substantive bei ihm betrachtet. Doch da laut Luise Thon auch
der nominale Sprachstil ein Charakteristikum für sprachlichen
Impressionismus ist, kommt Schlafs Klassifikation als Impressionist wieder ins Wanken. Denn Mann, Liliencron und Altenberg haben einen wesentlich höheren Substantivanteil als
Schlaf. Die nominale Sprachgestaltung als allgemeines Merkmal des sprachlichen Impressionismus kann durch die Untersuchung nicht zweifelsfrei bestätigt werden. Eine Beziehung
zwischen nominaler Sprachgestaltung und der Bevorzugung
impressionistischer Substantive, wie sie zu erwarten gewesen
wäre , kann nicht nachgewiesen, aber auch nicht ausgeschlossen
werden.

A.c.b.) Die Adjektive und die ihnen zugeordneten
impressionistischen Merkmale

Der Anteil aller Adjektive am Gesamttext schwankt bei Schnitzler zwischen 2,93% in "Frau Beate und ihr Sohn" und 9,29% in "Die grüne Krawatte". Erwähnenswert ist hier noch der zweitniedrigste Wert mit 3,33% in"Komödiantinnen". Hier wie in der "grünen Krawatte" befinden sich nämlich ebenfalls die niedrigsten beziehungsweise höchsten Werte aller Substantive, weshalb man vorsichtig von einer parallelen Häufigkeitsverteilung der Adjektive und Substantive bei Schnitzler sprechen kann. Die impressionistischen Adjektive sind in drei Stichproben überhaupt nicht vertreten, und zwar in "Die Nächste", "Geschichte eines Genies" und "Frau Beate und ihr Sohn". Alle drei Stichproben sind jedoch von nur geringem Umfang, so daß das Fehlen impressionistischer Adjektive keine über diese Stichproben hinausgehende Aussagekraft hat.
Bei den anderen Stichproben sind die Kategorien der impressionistischen Adjektive wenigstens teilweise besetzt. Die Werte schwanken hier zwischen o,16% in "Die kleine Komödie" und 2,75% in "Der Empfindsame". Die am häufigsten besetzte Kategorie impressionistischer Adjektive ist "ANAAD", es folgen "KOORAD", COMPARAD" sowie "KOMPANAAD". Die übrigen Kategorien sind nur äußerst sporadisch mit einer oder zwei Nennungen oder, wie die Kategorie "OXYM", überhaupt nicht besetzt.
Wie schon bei den Substantiven fallen diejenigen impressionistischen Merkmale, die ungewöhnlich oder auffallend konstruiert sind, in der quantitativen Analyse so gut wie fort, während geläufige alltagssprachliche Konstruktionen, die von Luise Thon als typisch für sprachlichen Impressionismus bezeichnet werden, am häufigsten auftauchen. Im unserem Fall sind dies "KOORAD" und "ANAAD". Sowohl das einfach wiederholte wie auch das nuancierend und variierend wiederholte Adjektiv ist nicht ungebräuchlich und wird in fast jedem Stil verwendet, sofern dieser sich nicht um äußerste Knappheit bemüht.
Die Werte aus der Zusammenfassungstabelle Schnitzlers ergeben für alle Adjektive eine ungefähre Mitte der genannten Extreme, nämlich 5,43%. Der Wert für die impressionistischen Adjektive nähert sich dagegen eher dem unteren Extremwert, er beträgt

o,72%. Der obere Extremwert aus "Der Empfindsame", einer kleineren Stichprobe, kann also keine Repräsentativität in Anspruch nehmen, da die entsprechenden Anteilswerte der übrigen 23 Stichproben 1,0% nicht oder nur knapp erreichen.

Bei Johannes Schlaf liegt der Anteil aller Adjektive am Text wesentlich höher als bei Schnitzler. Der niedrigste Wert beträgt 1o,14% in "Sommertod" und der höchste 15,23% in "Frühling". Dieselbe Tendenz ist bei den impressionistischen Adjektiven zu beobachten. Auch hier liegt der niedrigste Wert höher als der höchste Wert bei Schnitzler, nämlich bei 2,81% in "In Dingsda", und der höchste Wert liegt mit 5,11% in "Frühling". Auffällig bei Schlaf ist die im Gegensatz zu Schnitzler exakte Parallelität der höchsten und niedrigsten Werte der Adjektive und Substantive, sowohl was die Werte aller Adjektive wie auch der impressionistischen Adjektive betrifft. Die höchsten Gesamtanteile liegen bei "Frühling", die niedrigsten bei "Sommertod". Die höchsten impressionistischen Werte sind ebenfalls in "Frühling" zu finden, während die niedrigsten in "In Dingsda" liegen. Die Werte aus der Zusammenfassungstabelle Schlafs sind mindestens doppelt so hoch wie diejenigen Schnitzlers, nämlich 11,87% für alle Adjektive und 3,45% für die impressionistischen Adjektive. Hier zeigt sich wieder, daß die Bestimmung eines Textes als impressionistisch nach den Kriterien von Luise Thon am leichtesten bei Johannes Schlaf möglich ist, zumindest was die quantitativen Belege anbelangt. Die Verteilung der Subkategorien gestaltet sich bei Schlaf ähnlich wie bei Schnitzler. Die am häufigsten besetzte impressionistische Kategorie ist "ANAAD", gefolgt von "COMPARAD" und "KOORAD".

Diese Verteilung der impressionistische Merkmale setzt sich bei den restlichen drei Autoren ebenfalls fort, die alle einen deutlichen Schwerpunkt bei "ANAAD" haben. Eine geringe Abweichung ist nur bei Peter Altenberg festzustellen, der die Kategorie "KOMPANAAD" relativ häufig benutzt. Die 17 Nennungen machen allerdings nur o,56% aus. Die Anteilszahlen der letzten drei Autoren liegen, zumindest was die impressionistischen Kategorien betrifft, ebenso wie bei den Substantiven zwischen den Werten von Schlaf und Schnitzler. Ein wesentlicher Unterschied ist allerdings bei den Werten für die gesamte gramma-

tische Kategorie festzustellen: diese Quote lag bei den Substantiven noch wesentlich höher als bei Schlaf, was bei den Adjektiven nicht mehr zutrifft. Die Anteilswerte aller Adjektive übersteigen nicht mehr den entsprechenden Wert von Schlaf, liegen jedoch sämtlich über demjenigen Schnitzlers. Nahe bei Schlaf befindet sich Peter Altenberg mit einem Gesamtanteil der Adjektive von 9,57% und einem Anteil der impressionistischen Adjektive von 2,76%. Die mittlere Position nimmt Thomas Mann mit 8,75% aller Adjektive und 2,2% der impressionistischen Adjektive ein. Liliencron liegt nahe bei Schnitzler, die entsprechenden Werte betragen bei ihm 6,82% und 1,17%.
Anders als bei den Substantiven haben wir also einen verhältnismäßig gleichmäßig besetzten Zwischenraum zwischen den Extremwerten von Schnitzler und Schlaf. Um alle fünf Autoren als Impressionisten klassifizieren zu können, müßte man also hinsichtlich ihrer Verwendung der Adjektive in Relation zum Gesamttext einen Spielraum von 5,43% (Schnitzler) bis zu 11,87% (Schlaf) annehmen, innerhalb dessen sich die Werte aller impressionistischer Autoren bewegen müßten. Der Spielraum der impressionistischen Adjektive, analog umrissen, würde dann von o,72% bis zu 3,45% reichen, um alle Autoren in den derart definierten Impressionismusbegriff zu integrieren. Ob die genannten Rahmenzahlen diese Integrationsfähigkeit haben, erscheint zumindest zweifelhaft, da sie doch beträchtlich auseinanderklaffen.

A.c.c.) Die Pronomen und die ihnen zugeordneten impressionistischen Merkmale

Bei Schnitzler findet sich, was die Anteilswerte aller benutzten Pronomen am Gesamttext angeht, einen große Spannweite von 23,7% in "Der tote Gabriel" bis 32,26% in "Die Nächste". Die Differenz beträgt immerhin 1o Punkte. Die impressionistischen Pronomen haben ebenfalls einen nicht unbeträchtlichen Anteil am Gesamttext. Ihre Bandbreite reicht von 1,16% in "Leutnant Gustl" bis zu 6,18% in "Die Nächste". Die Differenz beträgt hier fast 5 Punkte. Die am häufigsten genannte Einzelkategorie ist "NEUES", die in der zusammenfassenden Schnitzler-

tabelle 1,24% erreicht. Es folgen "INDEFPRON", "POSPRON", "DEMPRON" und "GENMAN". Als besonders auffällig bei den Impressionismuskategorien der Pronomen ist zu vermerken, daß keine Kategorie in der Zusammenfassungstabelle als unbesetzt vermerkt ist. In den schwächer besetzten Einzelstichproben sind am häufigsten die Kategorien "GENMAN" und "NEUPRON" unbesetzt geblieben. Ansonsten muß die Verteilung der impressionistischen Pronomina, ausgenommen die herausragende "NEUES-Kategorie, als ausgewogen und gleichmäßig bezeichnet werden. Weiterhin fällt auf, daß die Extremwerte für die Gesamtpronomen wie für die impressionistischen Pronomen bei einem Stück, nämlich "Die Nächste", zu finden sind. Beide Daten weichen jedoch stark von den Richtwerten der Zusammenfassungstabelle Schnitzlers ab. Die Ursache für die Abweichung liegt wahrscheinlich in dem geringen Stichprobenumfang. Die Zusammenfassungswerte betragen für alle Pronomen wie für die impressionistischen Pronomen den ungefähren Mittelwert der Extremwerte, nämlich 26,41% und 3,74%.

Bei Johannes Schlaf findet sich der höchste Wert für den Anteil aller Pronomen am Gesamttext im "Sommertod" mit 26,31%, während der niedrigste Wert bei 23,32% liegt und in "In Dingsda" erscheint. Die Differenz ist hier wesentlich geringer als bei Schnitzler. Die impressionistischen Pronomen liegen sämtlich bei 5%, und zwar mit den Extremwerten 5,07% in "Sommertod" und 5,39% in "Frühling". Man kann also schließen, daß der Streuungsgrad der Pronomen in Relation zum Gesamttext bei Schlaf kleiner ist als bei Schnitzler. Schlafs Zusammenfassungstabelle zeigt für alle Pronomen 24,26% und für die impressionistischen Pronomen 5,25% an. Damit liegt er, was den Anteil aller Pronomen am Text betrifft, unter Schnitzler, doch benutzt er deutlich mehr impressionistische Pronomen als dieser.

Die restlichen Autoren bieten bezüglich der Pronomina-Verteilung ein uneinheitliches Bild. Während Thomas Mann mit 23,48% als Anteilswert aller Pronomen in den "Buddenbrooks" deutlich unter den Vergleichswerten Schnitzlers und auch Schlafs bleibt, ist der Anteil seiner impressionistischen Pronomen, nämlich 6,54%, höher als bei allen anderen Autoren.

Diese Höhe erreichen nicht einmal die Extremwerte der Einzelstichproben Schnitzlers. Die letzten zwei Autoren bleiben mit ihren Anteilswerten aller Pronomen über den Daten Schlafs, jedoch unter denen Schnitzlers. Liliencron hat 25,36% und Altenberg 26,0% aufzuweisen. Mit ihren Anteilswerten impressionistischer Pronomen verhält es sich genau umgekehrt, hier liegen sie mit 4,8% (Altenberg) und 4,95% (Liliencron) unter Schlafs und über Schnitzlers Vergleichswerten.
Aus diesen divergierenden Ergebnissen ist m.E. kein klarer Schluß abzuleiten. Es bestätigt sich jedoch die Befürchtung, daß die impressionistischen Pronomen, wie sie Luise Thon definiert, nicht als allgemein gültige Kategorien einer quantitativen Analyse brauchbar sind, da sie zu sehr vom subjektiven Empfinden des Analysierenden abhängen. Ob ein Possessivpronomen impressionistisch, nämlich individualisierend gemeint ist, oder aber in normaler besitzanzeigender Bedeutung verwendet wird, ob ein Demonstrativpronomen mit dem Leser impressionistische Übereinstimmung anstrebt und damit über seine allgemein übliche hinweisende Funktion hinausgeht, oder ob ein Indefinitpronomen eine besondere impressionistische Atmosphäre deutlich werden läßt, kann nie exakt bestimmt werden, sondern ist vom Empfinden des Untersuchenden wesentlich beeinflusst. Dennoch soll darauf hingewiesen werden, daß die schwankenden Verteilungen der impressionistischen Subkategorien bei den unterschiedlichen Autoren für die persönlichen Stilrichtungen und -eigenarten durchaus charakteristisch sein können. Während Schnitzler die Kategorie "NEUES" besonders bevorzugt, findet sich bei Schlaf "INDEFPRON" besonders häufig, gefolgt von "POSPRON" und "GENMAN". Bei den restlichen Autoren wird dagegen eindeutig "POSPRON" bevorzugt, danach kommt die Kategorie "INDEFPRON". Ich meine jedoch, daß diese höchstens autorspezifischen Unterschiede keine einen Zeitstil betreffenden Schlußfolgerungen zulassen.

A.c.d.) Die Verben und die ihnen zugeordneten impressionistischen Merkmale

A.c.d.a.) Die finiten Verben

Bei Schnitzler erstreckt sich das Spektrum der Anteilswerte

finiter Verben am Gesamttext von 11,07% in "Der Mörder" bis
zu 17,56% in "Frau Beate und ihr Sohn". Dieser letzte Wert
ist jedoch ziemlich überhöht, da der entsprechende Wert aus
der Zusammenfassungstabelle Schnitzlers mit 13,89% deutlich
niedriger ist und größere Repräsentativität hat.
Die Anteilswerte der impressionistischen finiten Verben
schwanken zwischen 0,32% in "Die kleine Komödie" und 3,57%
in "Die grüne Krawatte". Der entsprechende Wert aus der Zusammenfassungstabelle entspricht hier in etwa einem nach
unten tendierenden Mittelwert, nämlich 1,14%. Der Hauptanteil von allen impressionistischen finiten Verben wird von
der Kategorie "ORDICFINVERB" gestellt, die in der zusammengefaßten Tabelle 0,67% erreicht, sowie von "KOMPFINVERB"
mit 0,29%. Die Kategorien "ANAFINVERB" und "SYNAESFINVERB"
sind bei Schnitzler überhaupt nicht besetzt.
Der geringe Anteilswert impressionistischer finiter Verben
kann nicht überraschen, da laut Luise Thon nicht die finiten,
sondern vielmehr die inifiniten Verben für Impressionismus
typisch sind. Überraschend ist unter diesem Gesichtspunkt der
hohe Anteil, den die finiten Verben insgesamt am Text bei
Schnitzler haben. Dieser Wert, der fast 14% erreicht, basiert
dabei nicht überwiegend auf den schwachen Hilfs- und Modalverben, die insgesamt am Text einen Anteil von 5,22% haben,
sondern auf 7,52% vollgültiger, starker finiter Verben. Dies
ist nach Thons Einschätzung nicht zu erwarten gewesen.

Die Anteilswerte finiter Verben bei Johannes Schlaf entsprechen schon eher der Thonschen Vorstellung, daß finite
Verben in impressionistischen Texten vernachlässigt werden.
Sie sind hier mit 10,56% deutlich niedriger als bei Schnitzler vertreten. Die Extremwerte reichen von 9,65% in "In Dingsda" bis 12,31% in "Sommertod". Entsprechend dieser niedrigen
Gesamtbeteiligung finiter Verben am Text sinkt bei Schlaf
auch die Quote impressionistischer finiter Verben, die in
der Zusammenfassungstabelle 0,62% erreichen. Hier erstrecken
sich die Extremwerte von 0,28% in "Frühling" bis zu 0,86%
in "In Dingsda". Die Verteilung auf die verschiedenen Kategorien ist jedoch zu der bei Schnitzler unterschiedlich.
Zwar sind ebenfalls die Kategorien "ANAFINVERB" uns "SYNAESFINVERB" unbesetzt, doch findet sich bei Schlaf auch für

die Kategorie "ORDICFINVERB", die bei Schnitzler noch relativ stark besetzt war, keine Nennung. Besetzt sind lediglich die Kategorien "ASOZFINVERB" und "KOMPFINVERB" mit je 0,22%, sowie die Kategorie "KOORDFINVERB" mit 0,17%. Die Hilfs- und Modalverben, die als die schwächeren und inaktiveren finiten Verben laut Luise Thon vom Impressionisten gern verwendet werden, finden sich bei Schlaf jedoch nicht häufiger als bei Schnitzler. Bei letzterem machen sie 37,62% aller finiten Verben aus, bei Schlaf 37,53%. Ich meine aber, daß die geringe Differenz keinerlei Aussagewert hat.

Die Anteilswerte der restlichen drei Autoren liegen wieder überwiegend zwischen denen Schlafs und Schnitzlers. Mann und Liliencron haben höhere Anteilswerte für alle finiten Verben, nämlich 11,57% (Mann) und 11,35% (Liliencron), als Schlaf. Die Werte der impressionistischen finiten Verben bleiben dennoch unter 1%, bei Mann finden wir 0,76% und bei Liliencron 0,27%. Der letzte Wert ist der absolut niedrigste aus allen Stichproben, Liliencron nennt insgesamt nur fünf impressionistische finite Verben. Thomas Mann legt den Schwerpunkt auf die Kategorie "KOMPFINVERB" mit 0,34%, es folgt die bei Schlaf unerwähnte, aber bei Schnitzler gut besetzte Kategorie "ORDICFINVERB". Peter Altenberg nimmt eine gewisse Sonderstellung ein. Die finiten Verben haben bei ihm einen noch höheren Anteil am Text als bei Schnitzler, nämlich 14,3%, und der entsprechende Wert für die impressionistischen finiten Verben ist mit 1,15% fast identisch mit dem von Schnitzler. Dabei legt Altenberg wie Schnitzler auf die "ORDICFINVERB"-Kategorie sowie auf die Kategorie "ASOZFINVERB" größeren Wert. Die Prozentwerte der Hilfs- und Modalverben bezüglich des Gesamtaufkommens finiter Verben liegen mit 44,05% nur bei Thomas Mann höher als bei Schnitzler und Schlaf. Liliencron liegt mit 36,19% mit den Letzteren etwa auf einer Ebene, während Altenberg, als der landläufig in besonders starkem Impressionismusverdacht stehende Autor, wie schon beim Anteilswert aller finiten Verben hier mit einem aus dem Rahmen fallenden Wert überrascht, nämlich niedrigen 27,35%.

A.c.d.b.) Die infiniten Verben

Die infiniten Verben können sich eines besonderen Interesses
erfreuen, da Luise Thon sie als diejenigen Verben bezeichnet,
die dem künstlerischen Ziel des sprachlichen Impressionisten
am besten Ausdruck geben können. Um so überraschender ist die
sofort ins Auge fallende Tatsache, daß bei den untersuchten
Autoren die infiniten Verben gegenüber den finiten in der
Minderheit sind.
Bei Schnitzler reicht das Spektrum der Anteilswerte aller
infiniten Verben von 2,14% in "Die grüne Krawatte" bis zu
7,78% in "Leutnant Gustl". Der entsprechende Wert aus der
Zusammenfassungstabelle trifft mit 5,66% wieder in etwa den
Mittelwert. Die impressionistischen infiniten Verben sind
in einem Stück ohne Nennung, und zwar in "Die grüne Krawatte".
Ansonsten reichen die Extremwerte impressionistischer infiniter
Verben von o,27% in "Die Fremde" bis 4,39% in "Frau Beate und
ihr Sohn". Dieser Wert ist jedoch stark überhöht, weshalb
der nächst kleinere Wert bereits gut 2 Punkte niedriger liegt,
nämlich bei 2,15% in "Die Nächste". Der entsprechende Wert
aus der repräsentativen Zusammenfassungstabelle lautet o,86%.
Angesichts der proklamierten Bedeutung infiniter Verben für
den impressionistischen Stil ist auch der niedrige Anteil
impressionistischer infiniter Verben an deren Gesamtaufkommen
überraschend. Ein Blick in die Einzelanalyse zeigt, daß die
bei Schnitzler am stärksten besetzte impressionistische Kate-
gorie "KOMPINF" ist, und zwar mit o,85% in der Zusammenfassungs-
tabelle, erst danach folgt die von Thon besonders hervorge-
hobene Kategorie"PRAESPART" mit insgesamt o,23%. Die übrigen
impressionistischen Kategorien sind nur verschwindend schwach
besetzt, die beiden Kategorien "ANAINF" und "SYNAESINF" sogar
überhaupt nicht. Dagegen belegen die beiden nicht für Impres-
sionismus besonders typischen sogenannten grammatischen Rest-
kategorien "INF" und "PERFPART" den Löwenanteil des Gesamt-
aufkommens infiniter Verben,- sie haben 2,81% beziehungsweise
2,0% zu verzeichnen.

Bei Johannes Schlaf sinkt der Anteil aller infiniten Verben
gegenüber Schnitzler zunächst auf 4,26%, jedoch steigt der
Anteilswert der impressionistischen Kategorien auf 1,92%.

Die Extrempositionen für alle infiniten Verben liegen bei
3,86% in "Sommertod" und 5,11% in "Frühling", sowie für die
impressionistischen Kategorien bei 1,26% in "In Dingsda" und
3,34% in "Frühling". Die am stärksten besetzte Kategorie bei
Schlafs infiniten Verben ist "PRAESPART" mit 1,23%, die damit
den größten Teil aller impressionistischen Kategorien aus-
macht. Es folgen "KOMPINF" mit o,49% und "KOORDINF", die mit
nur 8 Nennungen zu vernachlässigen ist. Die nicht-impressio-
nistischen grammatischen Kategorien, "INF" und "PERFPART",
liegen mit 1,18% und 1,16% unter dem impressionistischen
"PRAESPART" und weit unter den Vergleichsdaten von Schnitzler.

Die restlichen drei Autoren bieten wieder ein disparates
Bild. Während Mann und Liliencron mit dem Gesamtanteilswert
infiniter Verben eher auf der Linie Schnitzlers liegen, näm-
lich mit 5,85% für Mann und 6,61% für Liliencron (die höchste
Nennung übrigens), gehen ihre Werte für die impressionistischen
Kategorien deutlich über Schnitzler hinaus, und zwar mit 1,17%
für Mann und 1,6% für Liliencron. Diese Zahlen sind schon
eher mit den Vergleichsdaten Schlafs in Zusammenhang zu bringen.
Peter Altenberg nimmt wieder eine Sonderstellung ein. Der
Anteil aller infiniten Verben ist bei ihm so niedrig wie bei
keinem anderen Autor, nämlich 3,62%, was noch einen halben
Punkt unter Schlaf liegt. Der entsprechende Wert für die impres-
sionistischen Kategorien ist dagegen wieder, wie schon bei
den finiten Verben, mit Schnitzlers Wert fast identisch, er
beträgt o,85%. Auffällig an den Autoren Mann, Liliencron und
Altenberg ist die Tatsache, daß keiner von ihnen das Schlaf-
sche Merkmal der starken Besetzung der Kategorie "PRAESPART"
ausweist. In der Besetzung dieser Kategorie folgen sie der
Struktur von Schnitzlers Texten, was bedeutet, daß bei ihnen
der Wert von "PRAESPART" unter den Werten der grammatischen
Kategorien "INF" und "PERFPART" liegt. Die Kategorien "ASOZ-
INF", "ANAINF" und SYNAESINF" sind bei allen drei Autoren
unbesetzt.

Die festgestellte Verteilung der finiten und infiniten Verben
unterstreicht den Verdacht, daß Luise Thon sich nicht auf alle
untersuchten Autoren gleichmäßig bezieht, sondern Johannes
Schlaf deutlich bevorzugt. Das von ihr beschriebene Merkmal
des impressionistischen Umgangs mit Verben, nämlich die Be-

vorzugung der infiniten Verben gegenüber den starken und Aktivität verkörpernden finiten Formen, läßt sich nur bei Johannes Schlaf belegen. Mit seinem Gesamtanteilswert infiniter Verben liegt er zwar unter Schnitzler, doch kann er dies mehr als ausgleichen mit seinem hohen Anteil impressionistischer infiniter Verbkategorien.
Zweifel an der Praktikabilität des Thonschen Theoriekonstruktes erheben sich insbesonders angesichts der Tatsache, daß die als signifikant für Impressionismus bezeichnete Kategorie "PRAESPART" den in sie gesetzten Erwartungen quantitativ nicht gerecht werden kann. Bezüglich der Anteilswerte infiniter Verbformen gibt Thon (S.41f.) selbst ein ungefähres Richtmaß an, wenn sie in Bezug auf "Frühling"(Schlaf) und die "Kriegsnovellen"(Liliencron) schreibt, daß dort 21% beziehungsweise 17% aller Verben in Partizipform verwendet werden. Da es dabei um impressionistische Merkmale geht, kann man voraussetzen, daß Thon nur das Partizip Präsens meint, da das Partizip Perfekt "kaum ein Sprachmittel (ist), dem der Impressionist Eigenstes anvertrauen kann"(Thon 53). Die Überprüfung der Thonschen Angaben anhand der vorliegenden Daten ergibt, daß diese korrigiert werden müssen, da sie sich offensichtlich auf den Anteil aller Partizipien am Verbaufkommen beziehen und somit für die Impressionismusargumentation jede Bedeutung verlieren. Die Berechnung des Anteils der Verben des Partizip Präsens am Gesamtaufkommen in den "Kriegsnovellen" ergibt einen wesentlich geringeren Prozentsatz, nämlich 6,53%. Der Rest, also die deutliche Mehrheit, setzt sich überwiegend aus nichtimpressionistischen Formen zusammen. Die gleiche Überprüfung der Zahl, die Thon für Schlaf in "Frühling" angibt (21%), ergibt ein ganz analoges Bild. Der hier errechnete Anteil des Partizip Präsens beläuft sich auf 12,26%. Er ist zwar doppelt so groß wie der entsprechende Wert bei Liliencron, nimmt aber dem Argument von Luise Thon dennoch die Schwungkraft, da der ursprünglich von ihr angegebene Wert immerhin halbiert wird. Es bestätigt sich jedoch wieder die Erfahrung, daß Schlaf der den Thonschen Kriterien am besten entsprechende Autor ist. Ergänzt wird dies durch das Ergebnis dieser Untersuchung, wonach dem hohen Anteil impressionistischer Kategorien bei den infiniten Verben bei Schlaf ein konkurrenzlos niedriger Wert bei den finiten Verben

gegenübersteht, was sich m.E. vorzüglich ergänzt.
Auch die Thonsche Angabe über die bei allen Impressionisten feststellbare "Verbarmut"(43) findet bei Schlaf die beste statistische Fundierung. Der Anteil aller Verben am Gesamttext macht bei ihm nur 14,82% aus, während Altenberg (17,92%), Liliencron (17,96%) und Thomas Mann mit 17,15% schon bedeutend höhere Werte aufweisen. Schnitzler nimmt dagegen unbestreitbar die Spitzenposition ein: sein Verbanteil am Gesamttext stößt mit 19,55% fast an die 20%-Marke.
Schwierigkeiten mit Schlafs Daten ergeben sich nur angesichts der Behauptung von Luise Thon, daß "das Meiden aller Verben, die von Hause aus einen intensiven Tätigkeitsgehalt haben" (43), für literarischen Impressionismus charakteristisch sein soll. Schließlich halten die aktivischen finiten Verben auch bei Schlaf einen deutlichen Vorsprung vor den infiniten Verben, nämlich mit 10,56% gegen 4,26%. Dieses Dilemma läßt sich nur beheben, wenn man die Hilfsverben, als die "am wenigsten intensiven Verben, (die) wir überhaupt besitzen"(46), von den finiten Verben abrechnet und den infiniten zuschlägt. Dann ergibt sich ein Überwiegen der so verstärkten infiniten Verben mit 7,58% gegenüber 7,24% der geschwächten finiten Verben. Wenn man dieselbe Transaktion für Schnitzler durchführt, zeigt sich eine unveränderte Rangverteilung, allerdings mit einer minimierten Differenz. Die verkleinerte Gruppe der finiten Verben macht dann einen Anteil am Gesamttext von 9,82% aus, während die aufgestockte infinite Gruppe mit 9,72% knapp darunter bleibt. Bei Altenberg bleibt trotz Umverteilung die Differenz recht deutlich: die verkleinerte finite Gruppe hälz bei ihm einen Anteil von 11,01%, während die vergrößerten infiniten Verben mit 6,9% deutlich zurückbleiben.
Es zeigt sich also, daß selbst bei starkem Eingehen auf Luise Thon und bei einer Anwendungsweise ihrer Ergebnisse, die zunächst um Verifikation statt um Falsifikation bemüht ist, nur das Datenmaterial von Schlaf eine vage Bestätigung ihrer Thesen erlaubt. Sowie jedoch die anderen Autoren nicht nur mit Einzelbeispielen herangezogen werden, sondern quantitativ, fallen sie als Belege für sprachlichen Impressionismus Thonscher Definition aus.
Zudem muß darauf hingewiesen werden, daß die oben durchgeführte "verifikationsbemühte" Umverteilung, durch die die

Bestätigung Thons zumindest bei Schlaf erreicht schien, einem wissenschaftlichen Anspruch nicht ganz genügen kann. Wenn die Hilfsverben auf der Seite der 'impressionistischen' infiniten Verben mitgezählt werden, müssen natürlich auch die nichtimpressionistischen Partizipia Perfekt den nichtimpressionistischen, weil Aktivität ausstrahlenden finiten Verben zugeschlagen werden, was das Ergebnis sicherlich wieder stärker zu deren Gunsten ausfallen lassen würde.

A.c.e.) Die koordinierenden Konjunktionen und die ihnen zugeordneten impressionistischen Merkmale

Die Extremwerte bei Schnitzler für den Gesamtanteil der koordinierenden Konjunktionen liegen zwischen 7,58% in den Textstichproben von "Die Braut" und "Die kleine Komödie" und 2,86% in "Die grüne Krawatte". Der entsprechende Wert aus der Zusammenfassungstabelle beträgt 5,46%. Die Extremwerte für die impressionistischen Kategorien, die den koordinierenden Konjunktionen zugeordnet sind, betragen maximal 2,95% in "Die kleine Komödie" und minimal 0.19% in "Die Frau des Weisen". Dazu muß jedoch bemerkt werden, daß in drei Textstichproben die impressionistischen Kategorien überhaupt nicht besetzt sind, nämlich in "Exzentrik", "Die Nächste" und "Die Fremde". Der entsprechende Wert aus der Zusammenfassungstabelle beträgt 1,13%. Die am stärksten besetzte impressionistische Kategorie ist "UND" mit 0,87% in der Zusammenfassungstabelle und immerhin 148 Nennungen. Es folgt "SO".

Bei Johannes Schlaf ist der Anteil der koordinierenden Konjunktionen etwa zwei Punkte höher als bei Schnitzler. Die Extremwerte liegen bei ihm zwischen 5,92% in "In Dingsda" und 8,26% in "Frühling". Der entsprechende Wert aus der Zusammenfassungstabelle Schlafs beträgt 7,02%. Die impressionistischen Kategorien schwanken zwischen 1,38% in "In Dingsda" und 1,93% in "Sommertod", was einen zusammengefaßten Wert von 1,67% entspricht. Auch bei Schlaf ist die impressionistische Kategorie "UND" am stärksten besetzt. Sie erreicht mit 53 Nennungen 1,31% der Gesamttextmenge.

Bei Thomas Mann liegt der Gesamtanteilswert zwischen denen von Schnitzler und Schlaf, nämlich bei 5,99%. Der Anteil der impressionistischen Kategorien erreicht mit 0,34% einen

einmaligen Tiefstpunkt. Liliencron und Altenberg liegen sowohl mit den Gesamtanteilswerten wie mit den Werten für die impressionistischen Kategorien unter Schnitzler und Schlaf. Liliencron hat einen Gesamtanteilswert von 4,74%, Altenberg von 4,87%, und ihre impressionistischen Werte betragen o,8% bei Liliencron und o,62% bei Altenberg. Bei den letzten drei Autoren wiederholt sich die schon vorher beobachtete Dominanz der Kategorie "UND".

Der Vergleich aller fünf Autoren untereinander ergibt keine wesentlichen Aussagen, da die Werte, gemessen an ihrer geringen Höhe, keine nennenswerten Schwankungen aufweisen. Die Schwierigkeit, stringente Schlußfolgerungen aus den vorliegenden Werten abzuleiten, geht wahrscheinlich zu einem nicht geringen Teil auf die nur sehr subjektiv mögliche Bestimmung der impressionistischen Subkategorien zurück.

A.c.f.) Die Adverbien und die ihnen zugeordneten impressionistischen Merkmale

Die Anteilswerte der Adverbien am Gesamttext schwanken bei Schnitzler zwischen 8,81% in "Die drei Elixire" und 18,87% in "Leutnant Gustl". Das ergibt für ihn insgesamt einen Wert von 14,12%. Die impressionistischen Kategorien sind in neun Textstichproben nicht besetzt, bei den restlichen beträgt der maximale Anteil 1,o8% in "Die Nächste" und der minimale Anteil o,o5% in "Der Weg ins Freie", was in der Zusammenfassungstabelle einen Wert von o,28% ergibt. Die am stärksten besetzte Kategorie ist "KOORDADVERB" mit o,2%.

Bei Schlaf sinken die Anteilswerte aller Adverbien mit den Extrema 7,43% in "Frühling" und 15,74% in "In Dingsda" auf 12,o2% in der Zusammenfassungstabelle. Der Anteil impressionistischer Adverbien steigt jedoch leicht an auf o,59%. Die Randwerte sind hier o,69% in "In Dingsda" und 1,11% in "Frühling". Die entsprechenden Kategorien in "Sommertod" bleiben unbesetzt.

Bei den übrigen Autoren sinken die Anteilswerte aller Adverbien weiter auf 1o,54% bei Mann, 1o,23% bei Liliencron und 8,35% bei Altenberg. Die Anteile der impressionistischen Kategorien schwanken: Liliencron liegt mit o,32% leicht über

Schnitzler, Mann mit 0,28% gleichauf und Altenberg bildet mit 0,1% das Schlußlicht. Bei Schlaf und den letzten drei Autoren bestätigt sich der Trend, daß die Kategorie "KOORD-ADVERB" am häufigsten genannt wird. Die geringe Höhe aller Nennungen verbietet jedoch insgesamt eine aussagekräftige Bewertung.

A.c.g.) Die restlichen impressionistischen Kategorien

Die Kategorie "ONOMA" wird weder bei Schnitzler, Mann, Liliencron noch Altenberg besetzt. Die einzigen zwei Nennungen finden sich bezeichnenderweise bei Johannes Schlaf in "In Dingsda". Die an der Interpunktion festgemachten impressionistischen Merkmale der Texte sind insgesamt schwach besetzt. Bei Schnitzler ragen die Kategorien "SCHWACHMONO" und "STARKMONO" hervor, mit insgesamt 181 Nennungen. Interessant ist die Tatsache, daß bei Schlaf die "-MISCH' und "-MONO"-Kategorien unbesetzt bleiben. Dafür kann er auf eine mit 34 Nennungen recht stark besetzte Kategorie "STARKNOM" verweisen. Bei den restlichen Autoren bleiben die fraglichen Kategorien entweder leer oder sind ganz schwach bestückt, - die stärkste Besetzung finden sich mit 13 Nennungen in "STARKMISCH" bei Altenberg.

A.c.h.) Die zusätzlichen Impressionismuskriterien

A.c.h.a.) Die durchschnittliche Wortlänge

Wie gezeigt wurde, ist die steigende Wortlänge mit einer ebenfalls steigenden Bedeutungskomplexität verbunden. Der Versuch, anhand dieses Indikators den Stil eines Textes als impressionistisch zu bestimmen, kann jedoch angesichts der vorliegenden Werte als nicht geglückt bezeichnet werden. Als besonders interessant für die Bewertung erscheinen die Werte für die Wortlängen der grammatischen Grobkategorien der Substantive, Adjektive, finiten und infiniten Verben sowie eventuell der Adverbien. Die restlichen Kategorien sind m.E. wegen ihrer überwiegend funktionalen Bedeutung für die Sprache nicht die geeigneten Träger für Bedeutungskomplexität. Zudem weichen ihre durchschnittlichen Längenwerte nur geringfügig voneinander ab und sind nur niedrig[39].

39) Vgl. dazu die ausführliche Tabelle im Anhang S.349

Die Beobachtung der nur geringfügigen Differenz läßt sich jedoch auch bei den fünf hier im Blickpunkt stehenden grammatischen Kategorien machen. Bei den Substantiven schwanken die Mittelwerte der Wortlänge von 6,84 Buchstaben pro Wort bei Schnitzler bis zu der Länge von 7,31 bei Liliencron. Dazwischen liegen die übrigen Autoren, die jedoch eher zum Wert von Liliencron hintendieren, während Schnitzler eindeutig das Schlußlicht bildet. Bei den Adjektiven reicht das Feld von 7,58 Buchstaben pro Wort bei Schnitzler bis zu 7,98 bei Liliencron. Um weitergehende Schlüsse zu ziehen, müßte die Schwankung auch hier stärker sein. Bemerkenswert ist jedoch, daß Schlaf vor Schnitzler sowohl bei den Substantiven wie den Adjektiven den vorletzten Platz einnimmt. Bei den finiten Verben liegen die Werte zwischen 5,33 Buchstaben pro Verb bei Schnitzler und Mann und 5,51 bei Altenberg. Ebenso wie bei den vorher beobachteten Differenzen ist der Abstand zwischen den Extrema nur minimal. Erst bei den infiniten Verben öffnet sich diese Schere wieder, vom 7,83 Buchstaben pro Verb bei Schnitzler bis zu 8,86 bei Schlaf. Die Differenz beträgt hier immerhin einen Buchstaben. Die übrigen Autoren tendieren eher zu Schlafs Wert als zu dem Schnitzlers.

Da die infiniten Verben laut Luise Thon für den Impressionismus ein besonderes Gewicht haben, ist die Tatsache, daß Schlaf, der schon bei den impressionistischen Kategorien stets gut besetzt war und daher als der impressionistischste Autor im Thonschen Sinne gelten kann, hier mit der eindeutig höchsten Wortlänge wieder in Front liegt, von besonderer und bestätigender Bedeutung.

Bei den Adverbien liegt Peter Altenberg in der Wortlänge weit zurück, der Durchschnitt beträgt bei ihm 4,79 Buchstaben, während Thomas Mann mit 5,51 den höchsten Wert erreicht. Schlaf und Schnitzler liegen hier nah beieinander, nämlich mit 4,86 und 4,97, wobei sie jedoch mehr in Richtung Altenberg tendieren.

Bei der Sichtung der Gesamtverteilungen komplexer und langer Wörter an der Tabelle "Häufigkeit der Wortlängen", die notwendig ist, da das arithmetische Mittel keine gänzlich befriedigenden Werte zu geben vermag, insbesonders wenn die Verteilungen rechts- oder linksschief sind, ergibt sich, daß

Thomas Mann und Liliencron dominieren. Als Parameter dient hier der Prozentanteil der einzelnen Wortlängen am Gesamttext. Wenn er bei steigender Wortlänge kleiner als 5% wird, wird ein Einschnitt vorgenommen, der als Maßstab dient. Für Schnitzler, Schlaf und Altenberg ist diese Grenze zwischen dem 7. und 8. Buchstaben erreicht, während sie für Liliencron und Mann erst zwischen dem 8. und 9. Buchstaben beginnt. Die Beobachtung, die sich bei den arithmetischen Mittelwerten der grammatischen Kategorien abzeichnete, daß nämlich Liliencron und Mann bei der Frage nach der Komplexität vorn liegen, bestätigt sich also. Auch die arithmetischen Mittelwerte der Wortlänge, die bezüglich der gesamten Texte beziehungsweise Autoren errechnet sind ("Stichprobenkennzahlen"), bestätigen diesen Trend. Den niedrigsten Wert finden wir bei Schnitzler mit gerundeten 4,91 Buchstaben pro Wort. Schlaf liegt etwas höher mit 5,23, dann kommt Altenberg mit 5,25, Liliencron mit 5,32 und letztlich Thomas Mann mit 5,41 Buchstaben pro Wort.
Als letzte Bestätigung dieser Tendenz können hier noch die Standardabweichungen und Variationskoeffizienten der Gesamtstichproben genannt werden. Die Standardabweichung beträgt für Schnitzler gerundete 2,61, für Schlaf 2,82, für Altenberg 2,89, für Liliencron 2,94 und für Mann 3,02. Die Standardabweichung gibt an, wie groß das Spektrum hoher Wortlängen rings um den jeweiligen arithmetischen Mittelwert ist.
Die Standardabweichungen sind jedoch nur bedingt vergleichbar. Die arithmetischen Mittel der verschiedenen Autoren sind zwar relativ ähnlich, doch unterscheidet sich der Umfang der einzelnen Stichproben zu sehr. Daher muß sicherheitshalber auch ein Vergleich der Variationskoeffizienten stattfinden. Doch auch diese Werte untermauern die These, daß Thomas Mann die höchste Bedeutungskomplexität, soweit sie an der Wortlänge festgemacht wird, aufweisen kann, während Schnitzler wieder unten in der Vergleichstabelle zu finden ist. Er hat einen gerundeten Variationskoeffizienten von 0,53, darüber liegt Schlaf mit 0,54, es folgen Altenberg und Liliencron mit 0,55, und an der Spitze befindet sich Mann mit 0,56.

A.c.h.b.) Die impressionistische Parataxe

Der impressionistische Satzbau wird an zwei Indikatoren überprüft, nämlich einmal an dem Verhältnis der koordinierenden Konjunktionen zu den subordinierenden, sowie an der durchschnittlichen Satzlänge der Autoren.
Zum Verhältnis der unterschiedlichen Konjunktionen zueinander kann eindeutig festgestellt werden, daß bei allen Autoren die koordinierenden Konjunktionen gegenüber den subordinierenden überwiegen. Bei Schnitzler haben wir ein Verhältnis von 5,46% zu 2,59%, bei Schlaf von 7,02% zu 1,38%, bei Altenberg von 4,87% zu 1,38%, bei Liliencron von 4,74% zu 1,65%, und bei Thomas Mann von 5,99% zu 2,0%. Ein Kommentar zu diesem eindeutigen Befund erübrigt sich. Er bestätigt den schon bei der Analyse von mir gewonnenen Eindruck, daß bei den untersuchten Autoren die Parataxe die Hypotaxe überwiegt.
Die Ergebnisse beim Indikator der durchschnittlichen Satzlänge sind jedoch wieder ziemlich disparat. Altenberg bildet hier mit gerundeten 8,43 Wörtern je Satz das Schlußlicht, es folgt Schlaf mit dem Wert 11,03. Über diesen beiden liegen ziemlich deutlich Liliencron mit 13,03 und Schnitzler mit 14,15. Thomas Mann befindet sich wieder an der Spitze mit 18,15 Wörtern je Satz. Sein Ergebnis wird zwar von einigen Einzelstichproben überboten, beispielsweise hat der Schnitzlertext "Die Braut" eine durchschnittliche Satzlänge von 33 Wörtern, doch können diese Ergebnisse keine Repräsentativität beanspruchen, da die zugrunde liegenden Stichproben durchweg klein sind. Es kann also festgestellt werden, daß Thomas Mann einen äußerst anspruchsvollen und komplexen Stil schreibt. Da diese Einschätzung jedoch überwiegend auf den zusätzlichen Impressionismuskriterien beruht, die von mir aufgestellt wurden, und nicht auf originalen Thonschen Kriterien, ist wenig über die Möglichkeit ausgesagt, Thomas Mann als Impressionisten Thonscher Definition zu bezeichnen.

A.c.i.) Konklusion

Die Ergebnisse der Untersuchung differieren je nachdem, ob man die impressionistischen Wortkategorien von Luise Thon als Maßstab anlegt oder die zusätzlichen Kriterien der Parataxe und der Komplexität. Während bei allen Autoren die

parataktischen Konstruktionen gleichmäßig überwiegen, gibt
es bei der Wortkomplexität und der durchschnittlichen Satzlänge eine deutliche Hierarchie, die von Thomas Mann angeführt wird. Deshalb kann man ihn jedoch keineswegs als sprachlichen Impressionisten bezeichnen. Diese Prüfkriterien erlauben, für sich genommen, nur den Schluß auf einen anspruchsvollen Stil. Aussagen über Impressionismus lassen sich jedoch nur im Zusammenhang mit den Thonschen Kriterien machen. Die genannten zusätzlichen Kriterien sollten in ihrer Eigenschaft als Indizien eher eine verifizierende Funktion haben.
Bei der Untersuchung der impressionistischen Wortkategorien, die analog zu Thons Untersuchung gebildet wurden, zeigt sich als Ergebnis eine eindeutige Signifikanz für Johannes Schlaf, sowohl was die Verteilung der Kategorien untereinander betrifft (z.B. Verbarmut) als auch hinsichtlich der Besetzung der impressionistischen Kategorien. Die Daten der Schlafschen Stichproben entsprechen entsprechen jedenfalls am besten den Richtlinien, die Luise Thon als charakteristisch für impressionistische Sprache angibt.
Daher liegt der Verdacht nahe, daß die Untersuchung Thons überwiegend auf Texten von Schlaf basiert. Dem gewonnenen Modell der Sprachverwendung bei Schlaf hat Thon vermutlich weitere Autoren zugeordnet, die thematisch und historisch mit Schlaf vergleichbar sind, und versucht, einen auch übergreifend gültigen Zeitstil zu konstruieren. Diese Vermutung wird bestätigt durch einen Blick auf die Nennhäufigkeitstabelle für Thon (Übersicht No.2), wo für Schlaf insgesamt 144 Nennungen für sprachlichen Impressionismus vermerkt sind. Wenn diese Zahl zu der Gesamtheit aller Nennungen, nämlich 465, ins Verhältnis gesetzt wird, ergibt dies einen Anteil Schlafs an Thons Belegmaterial von 30,97%. Diese Tatsache, daß Schlaf fast ein Drittel aller Zitate bei Thon ausmacht, untersützt die Vermutung, daß die Thonschen Kriterien für sprachlichen Impressionismus im wesentlichen auf einer Untersuchung der Sprache Schlafs beruhen. Der Titel ihres Buches sollte daher statt "Die Sprache des deutschen Impressionismus" besser "Die Sprache von Johannes Schlaf" lauten.
Für die hier vorliegende Untersuchung, in deren Mittelpunkt Arthur Schnitzler steht, bleibt festzuhalten, daß Schnitzler sogar bei wohlwollender Zugrundelegung der Thonschen Kriterien

der unimpressionistischste der untersuchten Autoren ist.
Bei allen für den sprachlichen Impressionismus wichtigen
Häufigkeitsverteilung liegt er meist an letzter Stelle.
Dieses Ausscheiden Schnitzlers aus dem Kreis möglicher
literarischer Impressionisten soll jedoch nicht überbewertet
und daher hier auch nur bedingt als Untersuchungsergebnis
aufgeführt werden, da die von Luise Thon installierten Maßstäbe für impressionistische Sprache in der Untersuchung
insgesamt fragwürdig geworden sind.
Die Thonschen Kriterien, die von dieser Untersuchung zunächst
kritiklos aufgegriffen und operationalisiert worden sind,
müssten für den Fall, daß man mit ihnen einen Zeitstil institutionalisieren will, zunächst kritisch überprüft und mit
dem malerischen Ursprung des Impressionismusbegriffs verglichen werden. Inwiefern die Thonschen Begriffe wie "Verunklärung" und "Verpersönlichung" auf analogen Vorstellungen
bei den Malern basieren, bleibt zumindest eine offene Frage.
Luise Thon selbst hat die Ableitung ihres Impressionismusbegriffs von der Malerei nicht geleistet.
Die zur Klärung notwendige Diskussion soll hier nicht geleistet werden, da sie durch das Ergebnis der quantitativen
Überprüfung, die eine notwendige Beschränkung der Gültigkeit
Thonscher Aussagen auf Johannes Schlaf ergibt, überflüssig
wird.

B.) Computerausdrucke von Text- und Autoranalysen

Siehe folgende Anhangseiten 251 - 346

DIE DREI ELIXIRE

KATEGORIE	HAEUFIGKEIT		WORTLAENGE	
	ABSOLUT	RELATIV	ARITHM.MITTEL	STANDARDABW.
SUB	39	12.26	6.23	2.13
INFSUB	4	1.26	6.75	1.09
PREADNOMSUB	0	0	0	0
SASUB	0	0	0	0
ADVERBSUB	0	0	0	0
ADJEKSUB	0	0	0	0
KOORSUB	0	0	0	0
ANASUB	0	0	0	0
KOMPSUB	2	.63	11	1
PLURSUB	0	0	0	0
SYNEK	0	0	0	0
ADJEK	18	5.66	6.94	2.61
ASOZAD	0	0	0	0
KOORAD	2	.63	5	1
ANAAD	1	.31	5	0
OXYM	0	0	0	0
KOMPANAAD	0	0	0	0
KOMPMAXAD	0	0	0	0
COMPARAD	0	0	0	0
PRON	93	29.25	3.44	1.22
POSPRON	1	.31	5	0
DEMPRON	3	.94	5.33	.47
GENMAN	0	0	0	0
INDEFPRON	0	0	0	0
NEUPRON	0	0	0	0
NEUES	5	1.57	2	0
NUMER	4	1.26	3.5	.5
FINVERB	24	7.55	6.17	2.01
ASOZFINVERB	0	0	0	0
ORDICFINVERB	0	0	0	0
KOORDFINVERB	0	0	0	0
ANAFINVERB	0	0	0	0
KOMPFINVERB	2	.63	12.5	.5
SYNAESFINVERB	0	0	0	0
AUXVERB	16	5.03	4.69	1.04
MODVERB	8	2.52	5.63	.48
ASOZINF	0	0	0	0
INF	9	2.83	6.56	1.07
PRAESPART	0	0	0	0
PERFPART	7	2.2	8	1.07
KOORDINF	0	0	0	0
ANAINF	0	0	0	0
KOMPINF	1	.31	16	0
SYNAESINF	0	0	0	0
KOKON	13	4.09	3.77	1.05
UND	4	1.26	3	0
WIE	0	0	0	0
SO	2	.63	2	0
SUBKON	8	2.52	3.25	1.48
PRAEP	23	7.23	3.13	1.03
ADVERB	27	8.49	4.22	1.73
ASOZADVERB	1	.31	10	0
COMPARADVERB	0	0	0	0
KOORDADVERB	0	0	0	0
INTERJEK	1	.31	3	0
ONOMA	0	0	0	0

AGGREGIERTE KATEGORIEN

KATEGORIE	HAEUFIGKEIT ABSOLUT	RELATIV	0% 10% 20% 30%
SUBSTANTIV	45	14.15	xxxxxxxxxxxxxx
	6	1.89	oo
ADJEKTIV	21	6.6	xxxxxxx
	3	.94	o
PRONOMEN	102	32.08	xxxxxxxxxxxxxxxxxxxxxxxxxxxxxxxx
	9	2.83	ooo
NUMERALE	4	1.26	xx
	0	0	
FIN.VERB	50	15.72	xxxxxxxxxxxxxxxx
	2	.63	o
INFIN.VERB	17	5.35	xxxxxx
	1	.31	o
KOORD.KONJ.	19	5.97	xxxxxx
	6	1.89	oo
SUBORD.KONJ.	8	2.52	xxx
	0	0	
PRAEPOSITION	23	7.23	xxxxxxxx
	0	0	
ADVERB	28	8.81	xxxxxxxxx
	1	.31	o
INTERJEKTION	1	.31	x
	0	0	

INTERPUNKTION

KATEGORIE	HAEUFIGKEIT ABSOLUT	RELATIV
SCHWACHPUNKT	43	69.35
SCHWACHMISCH	0	0
SCHWACHMONO	0	0
STARKPUNKT	19	30.65
STARKMISCH	0	0
STARKMONO	0	0
STARKNOM	0	0

HAEUFIGKEIT DER WORTLAENGEN

```
WORTLAENGE      HAEUFIGKEIT
                ABSOLUT  RELATIV  0%         10%         20%         30%
---------------------------------+----------+----------+----------+-------->
         1          0       0
         2         34     10.69   ***********
         3         96     30.19   *******************************
         4         41     12.89   *************
         5         47     14.78   ****************
         6         40     12.58   *************
         7         23      7.23   ********
         8         12      3.77   ****
         9         12      3.77   ****
        10          6      1.89   **
        11          0       0
        12          3       .94   *
        13          3       .94   *
        14          0       0
        15          0       0
        16          1       .31   *
        17          0       0
        18          0       0
        19          0       0
        20          0       0
        21          0       0
        22          0       0
        23          0       0
```

STICHPROBENKENNZAHLEN

```
SN= 318
SB= 1511
AM= 4.75157233
SD= 2.34813871
VK= .494181408
```

```
IL= 43
IG= 19
SL= 16.7368421
```

DIE BRAUT

KATEGORIE	HAEUFIGKEIT		WORTLAENGE	
	ABSOLUT	RELATIV	ARITHM.MITTEL	STANDARDABW.
SUB	30	11.36	6	2.14
INFSUB	1	.38	5	0
PREADNOMSUB	0	0	0	0
SASUB	0	0	0	0
ADVERBSUB	0	0	0	0
ADJEKSUB	0	0	0	0
KOORSUB	2	.76	5	0
ANASUB	0	0	0	0
KOMPSUB	0	0	0	0
PLURSUB	0	0	0	0
SYNEK	0	0	0	0
ADJEK	14	5.3	6.93	1.98
ASOZAD	0	0	0	0
KOORAD	0	0	0	0
ANAAD	2	.76	9.5	1.5
OXYM	0	0	0	0
KOMPANAAD	0	0	0	0
KOMPMAXAD	0	0	0	0
COMPARAD	0	0	0	0
PRON	62	23.48	3.65	1.44
POSFRON	1	.38	5	0
DEMPRON	1	.38	6	0
GENMAN	0	0	0	0
INDEFPRON	2	.76	7.5	3.5
NEUPRON	0	0	0	0
NEUES	5	1.89	1.8	.4
NUMER	3	1.14	5.33	.47
FINVERB	15	5.68	6.67	1.92
ASOZFINVERB	0	0	0	0
ORDICFINVERB	0	0	0	0
KOORDFINVERB	0	0	0	0
ANAFINVERB	0	0	0	0
KOMPFINVERB	1	.38	11	0
SYNAESFINVERB	0	0	0	0
AUXVERB	10	3.79	4	1
MODVERB	4	1.52	5.75	.44
ASOZINF	0	0	0	0
INF	11	4.17	6.91	1.31
PRAESPART	0	0	0	0
PERFPART	4	1.52	8.25	1.09
KOORDINF	0	0	0	0
ANAINF	0	0	0	0
KOMPINF	2	.76	12.5	1.5
SYNAESINF	0	0	0	0
KOKON	18	6.82	3	.66
UND	2	.76	3	0
WIE	0	0	0	0
SO	0	0	0	0
SUBKON	7	2.65	3.29	.45
PRAEP	24	9.09	2.79	.87
ADVERB	42	15.91	5.14	2.16
ASOZADVERB	1	.38	9	0
COMPARADVERB	0	0	0	0
KOORDADVERB	0	0	0	0
INTERJEK	0	0	0	0
ONOMA	0	0	0	0

AGGREGIERTE KATEGORIEN

KATEGORIE	HAEUFIGKEIT ABSOLUT	RELATIV	0%	10%	20%	30%
SUBSTANTIV	33	12.5	××××××××××××			
	3	1.14	oo			
ADJEKTIV	16	6.06	×××××××			
	2	.76	o			
PRONOMEN	71	26.89	××××××××××××××××××××××××××			
	9	3.41	oooo			
NUMERALE	3	1.14	××			
	0	0				
FIN.VERB	30	11.36	×××××××××××			
	1	.38	o			
INFIN.VERB	17	6.44	×××××××			
	2	.76	o			
KOORD.KONJ.	20	7.58	××××××××			
	2	.76	o			
SUBORD.KONJ.	7	2.65	×××			
	0	0				
PRAEPOSITION	24	9.09	×××××××××			
	0	0				
ADVERB	43	16.29	××××××××××××××××			
	1	.38	o			
INTERJEKTION	0	0				
	0	0				

INTERPUNKTION

KATEGORIE	HAEUFIGKEIT ABSOLUT	RELATIV
SCHWACHPUNKT	29	78.38
SCHWACHMISCH	0	0
SCHWACHMONO	0	0
STARKPUNKT	8	21.62
STARKMISCH	0	0
STARKMONO	0	0
STARKNOM	0	0

```
HAEUFIGKEIT DER WORTLAENGEN
---------------------------

WORTLAENGE      HAEUFIGKEIT
                ABSOLUT RELATIV 0%        10%        20%        30%
-----------------------------  +----------+----------+----------+-------->
     1             1    .38  x
     2            20   7.58  xxxxxxxx
     3            88  33.33  xxxxxxxxxxxxxxxxxxxxxxxxxxxxxxxxxxxx
     4            32  12.12  xxxxxxxxxxxxx
     5            41  15.53  xxxxxxxxxxxxxxxxx
     6            33  12.5   xxxxxxxxxxxxx
     7            11   4.17  xxxxx
     8            14   5.3   xxxxxx
     9             9   3.41  xxxx
    10             7   2.65  xxx
    11             4   1.52  xx
    12             2    .76  x
    13             1    .38  x
    14             1    .38  x
    15             0    0
    16             0    0
    17             0    0
    18             0    0
    19             0    0
    20             0    0
    21             0    0
    22             0    0
    23             0    0
```

```
             STICHPROBENKENNZAHLEN
             ---------------------

             SN= 264
             SB= 1271
             AM= 4.81439394
             SD= 2.36763635
             VK=  .491782845
```

```
             IL= 29
             TG= 8
             SL= 33
```

KATEGORIE	HAEUFIGKEIT		WORTLAENGE	
	ABSOLUT	RELATIV	ARITHM.MITTEL	STANDARDABW.
SUB	387	12.61	6.11	2.04
INFSUB	17	.55	7.53	2.59
PREADNOMSUB	1	.03	9	0
SASUB	2	.07	17.5	.5
ADVERBSUB	0	0	0	0
ADJEKSUB	0	0	0	0
KOORSUB	5	.16	6	2
ANASUB	1	.03	2	0
KOMPSUB	39	1.27	11.18	3.12
PLURSUB	0	0	0	0
SYNEK	1	.03	10	0
ADJEK	149	4.86	7.71	3.07
ASOZAD	3	.1	9	2.94
KOORAD	6	.2	5.5	2.57
ANAAD	18	.59	5.83	1.71
OXYM	0	0	0	0
KOMPANAAD	1	.03	12	0
KOMPMAXAD	0	0	0	0
COMPARAD	0	0	0	0
PRON	681	22.19	3.2	.98
POSPRON	22	.72	5.23	.79
DEMPRON	8	.26	5.63	.69
GENMAN	6	.2	3	0
INDEFPRON	20	.65	4.4	1.11
NEUPRON	27	.88	3.74	1.24
NEUES	40	1.3	1.93	.26
NUMER	36	1.17	3.97	1.52
FINVERB	266	8.67	5.76	1.95
ASOZFINVERB	4	.13	7.5	.5
ORDICFINVERB	25	.81	6.12	2.01
KOORDFINVERB	7	.23	4.43	1.18
ANAFINVERB	0	0	0	0
KOMPFINVERB	14	.46	11.43	2.61
SYNAESFINVERB	0	0	0	0
AUXVERB	104	3.39	3.99	1.06
MODVERB	34	1.11	5.41	1.22
ASOZINF	0	0	0	0
INF	98	3.19	6.62	1.91
PRAESPART	8	.26	9	1.87
PERFPART	32	1.04	9	1.8
KOORDINF	0	0	0	0
ANAINF	0	0	0	0
KOMPINF	7	.23	11.43	2.06
SYNAESINF	0	0	0	0
KOKON	156	5.08	3.19	.78
UND	29	.94	3	0
WIE	7	.23	3	0
SO	13	.42	2	0
SUBKON	59	1.92	3.29	.82
PRAEP	209	6.81	2.92	.98
ADVERB	492	16.03	4.8	2.03
ASOZADVERB	5	.16	8.6	2.42
COMPARADVERB	1	.03	9	0
KOORDADVERB	12	.39	3.5	1.32
INTERJEK	17	.55	2.82	1.29
ONOMA	0	0	0	0

AGGREGIERTE KATEGORIEN

```
KATEGORIE        HAEUFIGKEIT
                 ABSOLUT RELATIV  0%         10%        20%        30%
                                  +----------+----------+----------+-------->
SUBSTANTIV       453     14.76    xxxxxxxxxxxxxxx
                 66      2.15     ooo
--------------------------------------------------------------------------------
ADJEKTIV         177     5.77     xxxxxx
                 28       .91     o
--------------------------------------------------------------------------------
PRONOMEN         804     26.2     xxxxxxxxxxxxxxxxxxxxxxxxxxx
                 123     4.01     ooooo
--------------------------------------------------------------------------------
NUMERALE         36      1.17     xx
                 0       0
--------------------------------------------------------------------------------
FIN.VERB         454     14.79    xxxxxxxxxxxxxxx
                 50      1.63     oo
--------------------------------------------------------------------------------
INFIN.VERB       145     4.72     xxxxx
                 15       .49     o
--------------------------------------------------------------------------------
KOORD.KONJ.      205     6.68     xxxxxxx
                 49      1.6      oo
--------------------------------------------------------------------------------
SUBORD.KONJ.     59      1.92     xx
                 0       0
--------------------------------------------------------------------------------
PRAEPOSITION     209     6.81     xxxxxxx
                 0       0
--------------------------------------------------------------------------------
ADVERB           510     16.62    xxxxxxxxxxxxxxxx
                 18       .59     o
--------------------------------------------------------------------------------
INTERJEKTION     17       .55     x
                 0       0
```

INTERPUNKTION

```
KATEGORIE          HAEUFIGKEIT
                   ABSOLUT    RELATIV
-----------------------------------------
SCHWACHPUNKT       332        55.61
SCHWACHMISCH       0          0
SCHWACHMONO        8          1.34
STARKPUNKT         250        41.88
STARKMISCH         0          0
STARKMONO          2           .34
STARKNOM           5           .84
```

HAEUFIGKEIT DER WORTLAENGEN

```
WORTLAENGE      HAEUFIGKEIT
                ABSOLUT RELATIV  0%        10%       20%       30%
------------------------------- +---------+---------+---------+-------->
     1              6      .2   *
     2            330   10.75   ***********
     3            919   29.94   ******************************
     4            443   14.43   ***************
     5            454   14.79   ***************
     6            366   11.93   ************
     7            156    5.08   ******
     8            141    4.59   *****
     9             82    2.67   ***
    10             60    1.96   **
    11             38    1.24   **
    12             29     .94   *
    13             19     .62   *
    14              6     .2    *
    15             10     .33   *
    16              2     .07   *
    17              4     .13   *
    18              2     .07   *
    19              1     .03   *
    20              1     .03   *
    21              0      0
    22              0      0
    23              0      0
```

STICHPROBENKENNZAHLEN

```
SN= 3069
SB= 14641
AM= 4.77060932
SD= 2.49877839
VK=  .523786003
```

```
IL= 340
IG= 257
SL= 11.9416342
```

DIE KLEINE KOMOEDIE

KATEGORIE	HAEUFIGKEIT		WORTLAENGE	
	ABSOLUT	RELATIV	ARITHM.MITTEL	STANDARDABW.
SUB	172	13.72	6.19	2.08
INFSUB	3	.24	7	2.16
PREADNOMSUB	2	.16	7.5	1.5
SASUB	0	0	0	0
ADVERBSUB	0	0	0	0
ADJEKSUB	3	.24	12.33	4.19
KOORSUB	4	.32	7.75	3.49
ANASUB	0	0	0	0
KOMPSUB	29	2.31	10.9	2.48
PLURSUB	1	.08	10	0
SYNEK	0	0	0	0
ADJEK	61	4.86	6.62	2.31
ASOZAD	0	0	0	0
KOORAD	1	.08	6	0
ANAAD	0	0	0	0
OXYM	0	0	0	0
KOMPANAAD	0	0	0	0
KOMPMAXAD	0	0	0	0
COMPARAD	1	.08	12	0
PRON	272	21.69	3.33	.97
POSPRON	6	.48	5.5	.5
DEMPRON	6	.48	6	1.41
GENMAN	9	.72	3	0
INDEFPRON	10	.8	4.4	.8
NEUPRON	0	0	0	0
NEUES	22	1.75	1.77	.42
NUMER	23	1.83	6.09	3.16
FINVERB	74	5.9	6	1.48
ASOZFINVERB	0	0	0	0
ORDICFINVERB	0	0	0	0
KOORDFINVERB	0	0	0	0
ANAFINVERB	0	0	0	0
KOMPFINVERB	4	.32	11.25	2.68
SYNAESFINVERB	0	0	0	0
AUXVERB	63	5.02	3.62	.81
MODVERB	22	1.75	4.86	1.39
ASOZINF	0	0	0	0
INF	22	1.75	6.09	1.35
PRAESPART	1	.08	9	0
PERFPART	25	1.99	8.04	.92
KOORDINF	2	.16	6	0
ANAINF	0	0	0	0
KOMPINF	6	.48	12.33	1.79
SYNAESINF	0	0	0	0
KOKON	58	4.63	3.22	.59
UND	29	2.31	3	0
WIE	0	0	0	0
SO	8	.64	2	0
SUBKON	38	3.03	3.63	1.24
PRAEP	100	7.97	2.86	1.11
ADVERB	172	13.72	4.98	2.29
ASOZADVERB	2	.16	10.5	.5
COMPARADVERB	0	0	0	0
KOORDADVERB	2	.16	6	3
INTERJEK	1	.08	2	0
ONOMA	0	0	0	0

AGGREGIERTE KATEGORIEN

KATEGORIE	HAEUFIGKEIT ABSOLUT	RELATIV	0%　　　10%　　　20%　　　30%
SUBSTANTIV	214	17.07	*******************
	42	3.35	oooo
ADJEKTIV	63	5.02	******
	2	.16	o
PRONOMEN	325	25.92	*******************************
	53	4.23	ooooo
NUMERALE	23	1.83	**
	0	0	
FIN.VERB	163	13	***************
	4	.32	o
INFIN.VERB	56	4.47	*****
	9	.72	o
KOORD.KONJ.	95	7.58	********
	37	2.95	ooo
SUBORD.KONJ.	38	3.03	****
	0	0	
PRAEPOSITION	100	7.97	********
	0	0	
ADVERB	176	14.04	****************
	4	.32	o
INTERJEKTION	1	.08	*
	0	0	

INTERPUNKTION

KATEGORIE	HAEUFIGKEIT ABSOLUT	RELATIV
SCHWACHPUNKT	140	65.42
SCHWACHMISCH	5	2.34
SCHWACHMONO	0	0
STARKPUNKT	63	29.44
STARKMISCH	0	0
STARKMONO	2	.93
STARKNOM	4	1.87

HAEUFIGKEIT DER WORTLAENGEN

WORTLAENGE	HAEUFIGKEIT		0%	10%	20%	30%
	ABSOLUT	RELATIV	+---------+---------+---------+-------->			
1	8	.64	x			
2	115	9.17	xxxxxxxxxx			
3	410	32.7	xxxxxxxxxxxxxxxxxxxxxxxxxxxxxxxxxx			
4	180	14.35	xxxxxxxxxxxxxxx			
5	161	12.84	xxxxxxxxxxxxx			
6	127	10.13	xxxxxxxxxxx			
7	82	6.54	xxxxxxx			
8	57	4.55	xxxxx			
9	36	2.87	xxx			
10	35	2.79	xxx			
11	11	.88	x			
12	18	1.44	xx			
13	3	.24	x			
14	6	.48	x			
15	2	.16	x			
16	0	0				
17	1	.08	x			
18	2	.16	x			
19	0	0				
20	0	0				
21	0	0				
22	0	0				
23	0	0				

STICHPROBENKENNZAHLEN

SN= 1254
SB= 6002
AM= 4.78628389
SD= 2.52305542
VK= .527142869

IL= 145
IG= 69
SL= 18.1739131

KOMOEDIANTINNEN

KATEGORIE	HAEUFIGKEIT ABSOLUT	RELATIV	WORTLAENGE ARITHM.MITTEL	STANDARDABW.
SUB	44	9.15	5.66	1.89
INFSUB	3	.62	6	.82
PREADNOMSUB	1	.21	10	0
SASUB	0	0	0	0
ADVERSSUB	1	.21	7	0
ADJEKSUB	0	0	0	0
KOORSUB	1	.21	5	0
ANASUB	0	0	0	0
KOMPSUB	3	.62	10.67	2.05
PLURSUB	0	0	0	0
SYNEK	0	0	0	0
ADJEK	15	3.12	7.07	2.82
ASOZAD	0	0	0	0
KOORAD	0	0	0	0
ANAAD	1	.21	13	0
OXYM	0	0	0	0
KOMPANAAD	0	0	0	0
KOMPMAXAD	0	0	0	0
COMPARAD	0	0	0	0
PRON	120	24.95	3.39	1.06
POSPRON	6	1.25	4.17	.69
DEMPRON	3	.62	5.67	.47
GENMAN	2	.42	3	0
INDEFPRON	5	1.04	5.2	.98
NEUPRON	2	.42	5	0
NEUES	8	1.66	1.88	.33
NUMER	5	1.04	7	2
FINVERB	37	7.69	6.16	2.02
ASOZFINVERB	0	0	0	0
ORDICFINVERB	4	.83	5	0
KOORDFINVERB	0	0	0	0
ANAFINVERB	0	0	0	0
KOMPFINVERB	0	0	0	0
SYNAESFINVERB	0	0	0	0
AUXVERB	21	4.37	4.19	1.22
MODVERB	10	2.08	5.1	.94
ASOZINF	0	0	0	0
INF	18	3.74	6.33	1.41
PRAESPART	0	0	0	0
PERFPART	10	2.08	8.2	1.54
KOORDINF	0	0	0	0
ANAINF	0	0	0	0
KOMPINF	4	.83	12.25	2.49
SYNAESINF	0	0	0	0
KOKON	19	3.95	3.42	1.09
UND	2	.42	3	0
WIE	0	0	0	0
SO	0	0	0	0
SUBKON	25	5.2	3.4	.75
PRAEP	36	7.48	2.75	1.09
ADVERB	74	15.38	4.73	1.98
ASOZADVERB	0	0	0	0
COMPARADVERB	1	.21	7	0
KOORDADVERB	0	0	0	0
INTERJEK	0	0	0	0
ONOMA	0	0	0	0

AGGREGIERTE KATEGORIEN

```
KATEGORIE       HAEUFIGKEIT
                ABSOLUT RELATIV  0%         10%         20%         30%
                                 +----------+-----------+-----------+-------->
SUBSTANTIV       53     11.02    *************
                  9      1.87    oo
-----------------------------------------------------------------------------
ADJEKTIV         16      3.33    ****
                  1       .21    o
-----------------------------------------------------------------------------
PRONOMEN        146     30.35    ***********************************
                 26      5.41    oooooo
-----------------------------------------------------------------------------
NUMERALE          5      1.04    **
                  0         0
-----------------------------------------------------------------------------
FIN.VERB         72     14.97    *****************
                  4       .83    o
-----------------------------------------------------------------------------
INFIN.VERB       32      6.65    *******
                  4       .83    o
-----------------------------------------------------------------------------
KOORD.KONJ.      21      4.37    *****
                  2       .42    o
-----------------------------------------------------------------------------
SUBORD.KONJ.     25      5.2     ******
                  0         0
-----------------------------------------------------------------------------
PRAEPOSITION     36      7.48    ********
                  0         0
-----------------------------------------------------------------------------
ADVERB           75     15.59    *****************
                  1       .21    o
-----------------------------------------------------------------------------
INTERJEKTION      0         0
                  0         0
-----------------------------------------------------------------------------
```

INTERPUNKTION

KATEGORIE	HAEUFIGKEIT	
	ABSOLUT	RELATIV
SCHWACHPUNKT	46	52.87
SCHWACHMISCH	0	0
SCHWACHMONO	1	1.15
STARKPUNKT	39	44.83
STARKMISCH	0	0
STARKMONO	0	0
STARKNOM	1	1.15

HAEUFIGKEIT DER WORTLAENGEN

```
WORTLAENGE       HAEUFIGKEIT
                 ABSOLUT RELATIV 0%        10%       20%       30%
------------------------------- +---------+---------+---------+-------->
         1           1    .21  *
         2          47   9.77  **********
         3         148  30.77  ******************************
         4          77  16.01  *****************
         5          75  15.59  ****************
         6          61  12.68  *************
         7          21   4.37  *****
         8          20   4.16  *****
         9          10   2.08  ***
        10           8   1.66  **
        11           6   1.25  **
        12           2    .42  *
        13           2    .42  *
        14           2    .42  *
        15           0     0
        16           1    .21  *
        17           0     0
        18           0     0
        19           0     0
        20           0     0
        21           0     0
        22           0     0
        23           0     0
```

STICHPROBENKENNZAHLEN

SN= 481
SB= 2225
AM= 4.62577963
SD= 2.25718549
VK= .487957852

IL= 47
IG= 40
SL= 12.025

266

BLUMEN

| KATEGORIE | HAEUFIGKEIT | | WORTLAENGE | |
	ABSOLUT	RELATIV	ARITHM.MITTEL	STANDARDABW.
SUB	43	12.95	5.98	1.62
INFSUB	1	.3	7	0
PREADNOMSUB	0	0	0	0
SASUB	0	0	0	0
ADVERBSUB	0	0	0	0
ADJEKSUB	1	.3	12	0
KOORSUB	0	0	0	0
ANASUB	0	0	0	0
KOMPSUB	6	1.81	10.5	1.98
PLURSUB	0	0	0	0
SYNEK	0	0	0	0
ADJEK	25	7.53	7.44	2.61
ASOZAD	0	0	0	0
KOORAD	0	0	0	0
ANAAD	4	1.2	6.75	3.27
OXYM	0	0	0	0
KOMPANAAD	0	0	0	0
KOMPMAXAD	0	0	0	0
COMPARAD	0	0	0	0
PRON	75	22.59	3.17	.55
POSPRON	2	.6	4.5	.5
DEMPRON	0	0	0	0
GENMAN	1	.3	3	0
INDEFPRON	4	1.2	5.5	.87
NEUPRON	0	0	0	0
NEUES	3	.9	2	0
NUMER	1	.3	3	0
FINVERB	25	7.53	5.16	2.11
ASOZFINVERB	0	0	0	0
ORDICFINVERB	0	0	0	0
KOORDFINVERB	2	.6	3	0
ANAFINVERB	0	0	0	0
KOMPFINVERB	1	.3	6	0
SYNAESFINVERB	0	0	0	0
AUXVERB	15	4.52	3.53	.96
MODVERB	2	.6	6	0
ASOZINF	0	0	0	0
INF	4	1.2	6.25	1.64
PRAESPART	0	0	0	0
PERFPART	7	2.11	8	1.2
KOORDINF	0	0	0	0
ANAINF	0	0	0	0
KOMPINF	1	.3	14	0
SYNAESINF	0	0	0	0
KOKON	12	3.61	3.17	.37
UND	9	2.71	3	0
WIE	0	0	0	0
SO	0	0	0	0
SUBKON	11	3.31	3.55	1.16
PRAEP	24	7.23	2.79	.81
ADVERB	52	15.66	4.48	2.04
ASOZADVERB	0	0	0	0
COMPARADVERB	0	0	0	0
KOORDADVERB	0	0	0	0
INTERJEK	1	.3	3	0
ONOMA	0	0	0	0

AGGREGIERTE KATEGORIEN

```
KATEGORIE       HAEUFIGKEIT
                ABSOLUT RELATIV 0%         10%        20%        30%
                                +----------+----------+----------+-------->
SUBSTANTIV      51      15.36  *****************
                8       2.41   ooo
------------------------------------------------------------------------
ADJEKTIV        29      8.73   *********
                4       1.2    oo
------------------------------------------------------------------------
PRONOMEN        85      25.6   ****************************
                10      3.01   oooo
------------------------------------------------------------------------
NUMERALE        1       .3     *
                0       0
------------------------------------------------------------------------
FIN.VERB        45      13.55  ***************
                3       .9     o
------------------------------------------------------------------------
INFIN.VERB      12      3.61   ****
                1       .3     o
------------------------------------------------------------------------
KOORD.KONJ.     21      6.33   *******
                9       2.71   ooo
------------------------------------------------------------------------
SUBORD.KONJ.    11      3.31   ****
                0       0
------------------------------------------------------------------------
PRAEPOSITION    24      7.23   ********
                0       0
------------------------------------------------------------------------
ADVERB          52      15.66  *****************
                0       0
------------------------------------------------------------------------
INTERJEKTION    1       .3     *
                0       0
```

INTERPUNKTION

KATEGORIE	HAEUFIGKEIT	
	ABSOLUT	RELATIV
SCHWACHPUNKT	42	72.41
SCHWACHMISCH	0	0
SCHWACHMONO	0	0
STARKPUNKT	17	29.31
STARKMISCH	0	0
STARKMONO	0	0
STARKNOM	0	0

HAEUFIGKEIT DER WORTLAENGEN

```
WORTLAENGE       HAEUFIGKEIT
                 ABSOLUT RELATIV  0%         10%        20%        30%
-------------------------------- +----------+----------+----------+-------->
       1              0      0
       2             25   7.51  ××××××××
       3            134  40.24  ××××××××××××××××××××××××××××××××××××××××
       4             37  11.11  ×××××××××××
       5             46  13.81  ××××××××××××××
       6             29   8.71  █████████
       7             21   6.31  ×××××××
       8             10      3  ××××
       9             15    4.5  ×××××
      10              5    1.5  ××
      11              4    1.2  ××
      12              3     .9  ×
      13              3     .9  ×
      14              1     .3  ×
      15              0      0
      16              0      0
      17              0      0
      18              0      0
      19              0      0
      20              0      0
      21              0      0
      22              0      0
      23              0      0
```

STICHPROBENKENNZAHLEN

SN= 332
SB= 1541
AM= 4.64156627
SD= 2.37858568
VK= .512453241

IL= 42
IG= 17
SL= 19.5294118

DE R WI T W E R

KATEGORIE	HAEUFIGKEIT		WORTLAENGE	
	ABSOLUT	RELATIV	ARITHM.MITTEL	STANDARDABW.
SUB	47	11.41	5.57	1.44
INFSUB	2	.49	7.5	.5
PREADNOMSUB	0	0	0	0
SASUB	0	0	0	0
ADVERBSUB	0	0	0	0
ADJEKSUB	1	.24	5	0
KOORSUB	0	0	0	0
ANASUB	0	0	0	0
KOMPSUB	10	2.43	10.7	1
PLURSUB	0	0	0	0
SYNEK	0	0	0	0
ADJEK	18	4.37	6.56	2.61
ASOZAD	0	0	0	0
KOORAD	1	.24	11	0
ANAAD	2	.49	9	3
OXYM	0	0	0	0
KOMPANAAD	0	0	0	0
KOMPMAXAD	0	0	0	0
COMPARAD	0	0	0	0
PRON	96	23.3	3.14	1.07
POSPRON	3	.73	5.67	.47
DEMPRON	0	0	0	0
GENMAN	1	.24	3	0
INDEFPRON	4	.97	4.75	1.48
NEUPRON	0	0	0	0
NEUES	11	2.67	2	0
NUMER	5	1.21	5.6	.8
FINVERB	36	8.74	5.81	1.22
ASOZFINVERB	0	0	0	0
ORDICFINVERB	1	.24	9	0
KOORDFINVERB	0	0	0	0
ANAFINVERB	0	0	0	0
KOMPFINVERB	2	.49	10.5	1.5
SYNAESFINVERB	0	0	0	0
AUXVERB	16	3.88	3.5	.79
MODVERB	6	1.46	4.67	.94
ASOZINF	0	0	0	0
INF	10	2.43	6.1	1.76
PRAESPART	1	.24	8	0
PERFPART	10	2.43	8.3	1.49
KOORDINF	0	0	0	0
ANAINF	0	0	0	0
KOMPINF	4	.97	12.25	2.49
SYNAESINF	0	0	0	0
KOKON	17	4.13	3.06	.41
UND	6	1.46	3	0
WIE	0	0	0	0
SO	1	.24	2	0
SUBKON	10	2.43	3.5	1.28
PRAEP	32	7.77	2.94	.96
ADVERB	56	13.59	4.55	1.51
ASOZADVERB	0	0	0	0
COMPARADVERB	0	0	0	0
KOORDADVERB	3	.73	4.33	.47
INTERJEK	0	0	0	0
ONOMA	0	0	0	0

AGGREGIERTE KATEGORIEN

```
KATEGORIE         HAEUFIGKEIT
                  ABSOLUT RELATIV  0%         10%        20%        30%
----------------------------------+----------+----------+----------+-------->
SUBSTANTIV        60      14.56   ****************
                  13       3.16   oooo
------------------------------------------------------------------------------
ADJEKTIV          21       5.1    ******
                   3        .73   o
------------------------------------------------------------------------------
PRONOMEN         115      27.91   ******************************
                  19       4.61   ooooo
------------------------------------------------------------------------------
NUMERALE           5       1.21   **
                   0       0
------------------------------------------------------------------------------
FIN.VERB          61      14.81   *****************
                   3        .73   o
------------------------------------------------------------------------------
INFIN.VERB        25       6.07   *******
                   5       1.21   oo
------------------------------------------------------------------------------
KOORD.KONJ.       24       5.83   ******
                   7       1.7    oo
------------------------------------------------------------------------------
SUBORD.KONJ.      10       2.43   ***
                   0       0
------------------------------------------------------------------------------
PRAEPOSITION      32       7.77   ********
                   0       0
------------------------------------------------------------------------------
ADVERB            59      14.32   ****************
                   3        .73   o
------------------------------------------------------------------------------
INTERJEKTION       0       0
                   0       0
------------------------------------------------------------------------------
```

INTERPUNKTION

KATEGORIE	HAEUFIGKEIT	
	ABSOLUT	RELATIV
SCHWACHPUNKT	56	70
SCHWACHMISCH	0	0
SCHWACHMONO	0	0
STARKPUNKT	22	27.5
STARKMISCH	0	0
STARKMONO	2	2.5
STARKNOM	0	0

HAEUFIGKEIT DER WORTLAENGEN

```
WORTLAENGE        HAEUFIGKEIT
                  ABSOLUT RELATIV 0%         10%        20%        30%
------------------------------- +----------+----------+----------+-------->
         1            0       0
         2           45   10.92 ***********
         3          129   31.31 ********************************
         4           59   14.32 ***************
         5           68   16.5  *****************
         6           42   10.19 ***********
         7           24    5.83 ******
         8           15    3.64 ****
         9            7    1.7  **
        10            5    1.21 **
        11            9    2.18 ***
        12            5    1.21 **
        13            2     .49 *
        14            2     .49 *
        15            0       0
        16            0       0
        17            0       0
        18            0       0
        19            0       0
        20            0       0
        21            0       0
        22            0       0
        23            0       0
```

STICHPROBENKENNZAHLEN

```
SN= 412
SB= 1919
AM= 4.65776699
SD= 2.36311931
VK= .507350263
```

```
IL= 56
IG= 24
SL= 17.1666667
```

EIN ABSCHIED

KATEGORIE	HAEUFIGKEIT		WORTLAENGE	
	ABSOLUT	RELATIV	ARITHM.MITTEL	STANDARDABW.
SUB	73	12.23	5.47	1.49
INFSUB	0	0	0	0
PREADNOMSUB	0	0	0	0
SASUB	0	0	0	0
ADVERBSUB	0	0	0	0
ADJEKSUB	0	0	0	0
KOORSUB	1	.17	4	0
ANASUB	0	0	0	0
KOMPSUB	14	2.35	12.14	1.46
PLURSUB	0	0	0	0
SYNEK	0	0	0	0
ADJEK	24	4.02	7.13	2.88
ASOZAD	0	0	0	0
KOORAD	5	.84	5.6	2.06
ANAAD	1	.17	9	0
OXYM	0	0	0	0
KOMPANAAD	0	0	0	0
KOMPMAXAD	0	0	0	0
COMPARAD	0	0	0	0
PRON	138	23.12	3.04	.89
POSPRON	1	.17	6	0
DEMPRON	2	.34	5.5	.5
GENMAN	1	.17	3	0
INDEFPRON	3	.5	5	.82
NEUPRON	1	.17	5	0
NEUES	12	2.01	1.92	.28
NUMER	7	1.17	4.43	.73
FINVERB	47	7.87	6.21	2.2
ASOZFINVERB	0	0	0	0
ORDICFINVERB	0	0	0	0
KOORDFINVERB	5	.84	3.2	.4
ANAFINVERB	0	0	0	0
KOMPFINVERB	0	0	0	0
SYNAESFINVERB	0	0	0	0
AUXVERB	34	5.7	3.82	.98
MODVERB	6	1.01	4.67	1.1
ASOZINF	0	0	0	0
INF	15	2.51	7.53	2.09
PRAESPART	0	0	0	0
PERFPART	14	2.35	8.36	1.95
KOORDINF	0	0	0	0
ANAINF	0	0	0	0
KOMPINF	9	1.51	11.89	1.79
SYNAESINF	0	0	0	0
KOKON	30	5.03	2.73	.63
UND	1	.17	3	0
WIE	1	.17	3	0
SO	1	.17	2	0
SUBKON	10	1.68	3.3	.64
PRAEP	46	7.71	3.02	.99
ADVERB	88	14.74	4.52	1.76
ASOZADVERB	1	.17	9	0
COMPARADVERB	0	0	0	0
KOORDADVERB	4	.67	5.25	1.3
INTERJEK	2	.34	2	1
ONOMA	0	0	0	0

AGGREGIERTE KATEGORIEN

KATEGORIE	HAEUFIGKEIT		0% 10% 20% 30%
	ABSOLUT	RELATIV	
SUBSTANTIV	88	14.74	****************
	15	2.51	ooo
ADJEKTIV	30	5.03	******
	6	1.01	oo
PRONOMEN	158	26.47	*****************************
	20	3.35	oooo
NUMERALE	7	1.17	**
	0	0	
FIN.VERB	92	15.41	*****************
	5	.84	o
INFIN.VERB	38	6.37	*******
	9	1.51	oo
KOORD.KONJ.	33	5.53	******
	3	.5	o
SUBORD.KONJ.	10	1.68	**
	0	0	
PRAEPOSITION	46	7.71	********
	0	0	
ADVERB	93	15.56	*****************
	5	.84	o
INTERJEKTION	2	.34	*
	0	0	

INTERPUNKTION

KATEGORIE	HAEUFIGKEIT	
	ABSOLUT	RELATIV
SCHWACHPUNKT	60	54.05
SCHWACHMISCH	0	0
SCHWACHMONO	5	4.5
STARKPUNKT	33	29.73
STARKMISCH	0	0
STARKMONO	13	11.71
STARKNOM	0	0

HAEUFIGKEIT DER WORTLAENGEN

```
WORTLAENGE    HAEUFIGKEIT
              ABSOLUT RELATIV 0%         10%        20%        30%
----------------------------- +----------+----------+----------+-------->
     1            2     .34   *
     2           77   12.9    **************
     3          166   31.16   **********************************
     4           90   15.08   *****************
     5           75   12.56   **************
     6           62   10.39   ***********
     7           28    4.69   *****
     8           22    3.69   ****
     9           18    3.02   ****
    10           11    1.84   **
    11           10    1.68   **
    12            4     .67   *
    13            6    1.01   **
    14            3     .5    *
    15            2     .34   *
    16            0     0
    17            0     0
    18            1     .17   *
    19            0     0
    20            0     0
    21            0     0
    22            0     0
    23            0     0
```

STICHPROBENKENNZAHLEN

```
SN= 597
SB= 2791
AM= 4.67504188
SD= 2.58294824
VK= .552497349
```

```
IL= 65
IG= 46
SL= 12.9782609
```

DER EMPFINDSAME

KATEGORIE	HAEUFIGKEIT		WORTLAENGE	
	ABSOLUT	RELATIV	ARITHM.MITTEL	STANDARDABW.
SUB	29	11.37	6.72	3
INFSUB	0	0	0	0
PREADNOMSUB	0	0	0	0
SASUB	0	0	0	0
ADVERBSUB	0	0	0	0
ADJEKSUB	0	0	0	0
KOORSUB	1	.39	5	0
ANASUB	0	0	0	0
KOMPSUB	3	1.18	12.33	.47
PLURSUB	0	0	0	0
SYNEK	0	0	0	0
ADJEK	10	3.92	6.9	1.76
ASOZAD	0	0	0	0
KOORAD	2	.78	7	3
ANAAD	4	1.57	6.25	1.3
OXYM	0	0	0	0
KOMPANAAD	0	0	0	0
KOMPMAXAD	1	.39	4	0
COMPARAD	0	0	0	0
PRON	68	26.67	3.72	1.27
POSPRON	2	.78	6	0
DEMPRON	3	1.18	6	0
GENMAN	0	0	0	0
INDEFPRON	0	0	0	0
NEUPRON	0	0	0	0
NEUES	6	2.35	2	0
NUMER	6	2.35	9.67	5.82
FINVERB	11	4.31	6	2.37
ASOZFINVERB	0	0	0	0
ORDICFINVERB	2	.78	7	0
KOORDFINVERB	0	0	0	0
ANAFINVERB	0	0	0	0
KOMPFINVERB	1	.39	6	0
SYNAESFINVERB	0	0	0	0
AUXVERB	17	6.67	3.59	.77
MODVERB	2	.78	3.5	.5
ASOZINF	0	0	0	0
INF	6	2.35	6.67	2.49
PRAESPART	0	0	0	0
PERFPART	9	3.53	8.67	1.41
KOORDINF	0	0	0	0
ANAINF	0	0	0	0
KOMPINF	1	.39	17	0
SYNAESINF	0	0	0	0
KOKON	11	4.31	4	1.13
UND	2	.78	3	0
WIE	0	0	0	0
SO	2	.78	2	0
SUBKON	11	4.31	3.18	.57
PRAEP	16	6.27	2.81	.95
ADVERB	29	11.37	4.93	2.3
ASOZADVERB	0	0	0	0
COMPARADVERB	0	0	0	0
KOORDADVERB	0	0	0	0
INTERJEK	0	0	0	0
ONOMA	0	0	0	0

AGGREGIERTE KATEGORIEN

```
KATEGORIE       HAEUFIGKEIT
                ABSOLUT  RELATIV  0%        10%       20%       30%
                                  +---------+---------+---------+--------->
SUBSTANTIV      33       12.94    **************
                4        1.57     oo
------------------------------------------------------------------------
ADJEKTIV        17       6.67     *******
                7        2.75     ooo
------------------------------------------------------------------------
PRONOMEN        79       30.98    ********************************
                11       4.31     ooooo
------------------------------------------------------------------------
NUMERALE        6        2.35     ***
                0        0
------------------------------------------------------------------------
FIN.VERB        33       12.94    **************
                3        1.18     oo
------------------------------------------------------------------------
INFIN.VERB      16       6.27     *******
                1        .39      o
------------------------------------------------------------------------
KOORD.KONJ.     15       5.88     ******
                4        1.57     oo
------------------------------------------------------------------------
SUBORD.KONJ.    11       4.31     *****
                0        0
------------------------------------------------------------------------
PRAEPOSITION    16       6.27     *******
                0        0
------------------------------------------------------------------------
ADVERB          29       11.37    ************
                0        0
------------------------------------------------------------------------
INTERJEKTION    0        0
                0        0
------------------------------------------------------------------------
```

INTERPUNKTION

KATEGORIE	HAEUFIGKEIT	
	ABSOLUT	RELATIV
SCHWACHPUNKT	26	59.09
SCHWACHMISCH	0	0
SCHWACHMONO	0	0
STARKPUNKT	18	40.91
STARKMISCH	0	0
STARKMONO	0	0
STARKNOM	0	0

```
HAEUFIGKEIT DER WORTLAENGEN
---------------------------

WORTLAENGE      HAEUFIGKEIT
                ABSOLUT  RELATIV   0%         10%         20%         30%
----------------------------------+----------+-----------+-----------+-------->
     1              0       0
     2             24       9.41  **********
     3             73      28.63  ********************************
     4             50      19.61  ********************
     5             28      10.98  ***********
     6             27      10.59  ***********
     7             17       6.67  *******
     8             11       4.31  *****
     9              3       1.18  **
    10              8       3.14  ****
    11              5       1.96  **
    12              3       1.18  **
    13              1        .39  *
    14              2        .78  *
    15              0       0
    16              0       0
    17              1        .39  *
    18              2        .78  *
    19              0       0
    20              0       0
    21              0       0
    22              0       0
    23              0       0

-------------------------------------------------------------------------------

                STICHPROBENKENNZAHLEN
                ---------------------

                SN= 255
                SB= 1268
                AM= 4.97254902
                SD= 2.82482541
                VK=  .568083974

-------------------------------------------------------------------------------

                IL= 26
                IG= 18
                SL= 14.1666667

-------------------------------------------------------------------------------
```

DIE FRAU DES WEISEN

KATEGORIE	HAEUFIGKEIT		WORTLAENGE	
	ABSOLUT	RELATIV	ARITHM.MITTEL	STANDARDABW.
SUB	61	11.64	5.62	1.72
INFSUB	0	0	0	0
PREADNONSUB	0	0	0	0
SASUB	0	0	0	0
ADVERBSUB	0	0	0	0
ADJEKSUB	2	.38	9.5	4.5
KOORSUB	1	.19	4	0
ANASUB	0	0	0	0
KOMPSUB	9	1.72	10.78	1.87
PLURSUB	0	0	0	0
SYNEK	0	0	0	0
ADJEK	17	3.24	6.41	3.09
ASOZAD	0	0	0	0
KOORAD	0	0	0	0
ANAAD	1	.19	7	0
OXYM	0	0	0	0
KOMPANAAD	0	0	0	0
KOMPMAXAD	1	.19	8	0
COMPARAD	0	0	0	0
PRON	141	26.91	3.23	.61
POSPRON	7	1.34	5.71	.45
DEMPRON	1	.19	6	0
GENMAN	0	0	0	0
INDEFPRON	1	.19	5	0
NEUPRON	1	.19	5	0
NEUES	7	1.34	2	0
NUMER	6	1.15	5.5	.76
FINVERB	46	8.78	5.63	1.8
ASOZFINVERB	0	0	0	0
ORDICFINVERB	11	2.1	5.91	1.5
KOORDFINVERB	0	0	0	0
ANAFINVERB	0	0	0	0
KOMPFINVERB	1	.19	11	0
SYNAESFINVERB	0	0	0	0
AUXVERB	24	4.58	3.63	.91
MODVERB	8	1.53	5.88	.33
ASOZINF	0	0	0	0
INF	17	3.24	5.94	1.3
PRAESPART	1	.19	7	0
PERFPART	10	1.91	8.9	1.3
KOORDINF	0	0	0	0
ANAINF	0	0	0	0
KOMPINF	1	.19	9	0
SYNAESINF	0	0	0	0
KOKON	18	3.44	2.89	.46
UND	1	.19	3	0
WIE	0	0	0	0
SO	0	0	0	0
SUBKON	13	2.48	3	0
PRAEP	43	8.21	2.79	.76
ADVERB	71	13.55	5.01	1.99
ASOZADVERB	0	0	0	0
COMPARADVERB	0	0	0	0
KOORDADVERB	2	.38	4.5	.5
INTERJEK	1	.19	1	0
ONOMA	0	0	0	0

AGGREGIERTE KATEGORIEN

```
KATEGORIE       HAEUFIGKEIT
                ABSOLUT RELATIV  0%          10%         20%        30%
                                 +----------+-----------+----------+-------->
SUBSTANTIV        73    13.93    **************
                  12     2.29    ooo
---------------------------------------------------------------------------
ADJEKTIV          19     3.63    ****
                   2      .38    o
---------------------------------------------------------------------------
PRONOMEN         158    30.15    ******************************
                  17     3.24    oooo
---------------------------------------------------------------------------
NUMERALE           6     1.15    **
                   0       0
---------------------------------------------------------------------------
FIN.VERB          90    17.18    *****************
                  12     2.29    ooo
---------------------------------------------------------------------------
INFIN.VERB        29     5.53    ******
                   2      .38    o
---------------------------------------------------------------------------
KOORD.KONJ.       19     3.63    ****
                   1      .19    o
---------------------------------------------------------------------------
SUBORD.KONJ.      13     2.48    ***
                   0       0
---------------------------------------------------------------------------
PRAEPOSITION      43     8.21    *********
                   0       0
---------------------------------------------------------------------------
ADVERB            73    13.93    **************
                   2      .38    o
---------------------------------------------------------------------------
INTERJEKTION       1      .19    *
                   0       0
---------------------------------------------------------------------------
```

INTERFUNKTION

KATEGORIE	HAEUFIGKEIT	
	ABSOLUT	RELATIV
SCHWACHPUNKT	47	44.76
SCHWACHMISCH	0	0
SCHWACHMONO	1	.95
STARKPUNKT	56	53.33
STARKMISCH	0	0
STARKMONO	1	.95
STARKNOM	0	0

HAEUFIGKEIT DER WORTLAENGEN

```
WORTLAENGE     HAEUFIGKEIT
               ABSOLUT RELATIV  0%          10%         20%         30%
                                +-----------+-----------+-----------+-------->
         1           1     .19  *
         2          36    6.87  *******
         3         198   37.79  *******************************************
         4          58   11.07  ***********
         5          84   16.03  ****************
         6          72   13.74  **************
         7          22    4.2   *****
         8          19    3.63  ****
         9          14    2.67  ***
        10           7    1.34  **
        11           6    1.15  **
        12           3     .57  *
        13           1     .19  *
        14           2     .38  *
        15           0     0
        16           1     .19  *
        17           0     0
        18           0     0
        19           0     0
        20           0     0
        21           0     0
        22           0     0
        23           0     0
```

STICHPROBENKENNZAHLEN

```
SN= 524
SB= 2412
AM= 4.60305344
SD= 2.20488489
VK=  .479004843
```

```
IL= 48
IC= 57
SL= 9.19298246
```

DER EHRENTAG

KATEGORIE	HAEUFIGKEIT		WORTLAENGE	
	ABSOLUT	RELATIV	ARITHM.MITTEL	STANDARDABW.
SUB	51	16.56	5.84	1.64
INFSUB	1	.32	11	0
PREADNOMSUB	0	0	0	0
SASUB	0	0	0	0
ADVERBSUB	0	0	0	0
ADJEKSUB	0	0	0	0
KOORSUB	0	0	0	0
ANASUB	0	0	0	0
KOMPSUB	8	2.6	11.38	2.55
PLURSUB	0	0	0	0
SYNEK	0	0	0	0
ADJEK	18	5.84	7.28	2.13
ASOZAD	0	0	0	0
KOORAD	0	0	0	0
ANAAD	1	.32	10	0
OXYM	0	0	0	0
KOMPANAAD	0	0	0	0
KOMPMAXAD	0	0	0	0
COMPARAD	0	0	0	0
PRON	74	24.03	3.12	.81
POSPRON	2	.65	6	0
DEMPRON	0	0	0	0
GENMAN	0	0	0	0
INDEFPRON	0	0	0	0
NEUPRON	0	0	0	0
NEUES	4	1.3	2	0
NUMER	5	1.62	4.4	.8
FINVERB	21	6.82	5.81	1.33
ASOZFINVERB	0	0	0	0
ORDICFINVERB	3	.97	7.67	2.05
KOORDFINVERB	0	0	0	0
ANAFINVERB	0	0	0	0
KOMPFINVERB	0	0	0	0
SYNAESFINVERB	0	0	0	0
AUXVERB	16	5.19	3.94	.82
MODVERB	0	0	0	0
ASOZINF	0	0	0	0
INF	8	2.6	7.5	2.87
PRAESPART	2	.65	8.5	1.5
PERFPART	6	1.95	9.33	1.6
KOORDINF	0	0	0	0
ANAINF	0	0	0	0
KOMPINF	2	.65	13.5	1.5
SYNAESINF	0	0	0	0
KOKON	10	3.25	2.8	.75
UND	4	1.3	3	0
WIE	0	0	0	0
SO	0	0	0	0
SUBKON	3	.97	3.33	.47
PRAEP	27	8.77	2.89	1.03
ADVERB	42	13.64	4.9	2.16
ASOZADVERB	0	0	0	0
COMPARADVERB	0	0	0	0
KOORDADVERB	0	0	0	0
INTERJEK	0	0	0	0
ONOMA	0	0	0	0

AGGREGIERTE KATEGORIEN

```
KATEGORIE        HAEUFIGKEIT
                 ABSOLUT  RELATIV  0%         10%        20%        30%
------------------------------------+----------+----------+----------+-------->
SUBSTANTIV       60       19.48    ***********************
                 9        2.92     ooo
----------------------------------------------------------------------------
ADJEKTIV         19       6.17     *******
                 1        .32      o
----------------------------------------------------------------------------
PRONOMEN         80       25.97    ******************************
                 6        1.95     oo
----------------------------------------------------------------------------
NUMERALE         5        1.62     **
                 0        0
----------------------------------------------------------------------------
FIN.VERB         40       12.99    **************
                 3        .97      o
----------------------------------------------------------------------------
INFIN.VERB       18       5.84     ******
                 4        1.3      oo
----------------------------------------------------------------------------
KOORD.KONJ.      14       4.55     *****
                 4        1.3      oo
----------------------------------------------------------------------------
SUBORD.KONJ.     3        .97      *
                 0        0
----------------------------------------------------------------------------
PRAEPOSITION     27       8.77     **********
                 0        0
----------------------------------------------------------------------------
ADVERB           42       13.64    ***************
                 0        0
----------------------------------------------------------------------------
INTERJEKTION     0        0
                 0        0
----------------------------------------------------------------------------
```

INTERPUNKTION

KATEGORIE	HAEUFIGKEIT	
	ABSOLUT	RELATIV
SCHWACHPUNKT	39	67.24
SCHWACHMISCH	0	0
SCHWACHMONO	0	0
STARKPUNKT	19	32.76
STARKMISCH	1	1.72
STARKMONO	0	0
STARKNOM	0	0

HAEUFIGKEIT DER WORTLAENGEN

WORTLAENGE	HAEUFIGKEIT ABSOLUT	RELATIV	0% 10% 20% 30%
1	0	0	
2	33	10.68	***********
3	91	29.45	******************************
4	42	13.59	***************
5	45	14.56	****************
6	32	10.36	***********
7	20	6.47	*******
8	13	4.21	*****
9	10	3.24	****
10	9	2.91	***
11	8	2.59	***
12	1	.32	*
13	1	.32	*
14	1	.32	*
15	3	.97	*
16	0	0	
17	0	0	
18	0	0	
19	0	0	
20	0	0	
21	0	0	
22	0	0	
23	0	0	

STICHPROBENKENNZAHLEN

SN= 308
SB= 1516
AM= 4.92207792
SD= 2.60875764
VK= .530011448

IL= 39
IG= 20
SL= 15.4

EXZENTRIK

KATEGORIE	HAEUFIGKEIT		WORTLAENGE	
	ABSOLUT	RELATIV	ARITHM.MITTEL	STANDARDABW.
SUB	52	15.07	6.33	2.19
INFSUB	0	0	0	0
PREADNOMSUB	1	.29	6	0
SASUB	0	0	0	0
ADVERBSUB	1	.29	7	0
ADJEKSUB	1	.29	12	0
KOORSUB	1	.29	9	0
ANASUB	0	0	0	0
KOMPSUB	7	2.03	14.57	2.82
PLURSUB	0	0	0	0
SYNEK	0	0	0	0
ADJEK	19	5.51	7.32	3.15
ASOZAD	0	0	0	0
KOORAD	0	0	0	0
ANAAD	1	.29	19	0
OXYM	0	0	0	0
KOMPANAAD	0	0	0	0
KOMPMAXAD	0	0	0	0
COMPARAD	2	.58	10	0
PRON	74	21.45	3.54	1.07
POSPRON	5	1.45	5	.89
DEMPRON	2	.58	6	0
GENMAN	5	1.45	3	0
INDEFPRON	1	.29	5	0
NEUPRON	0	0	0	0
NEUES	2	.58	2	0
NUMER	1	.29	3	0
FINVERB	29	8.41	6.17	1.66
ASOZFINVERB	0	0	0	0
ORDICFINVERB	5	1.45	6.2	2.4
KOORDFINVERB	0	0	0	0
ANAFINVERB	0	0	0	0
KOMPFINVERB	1	.29	11	0
SYNAESFINVERB	0	0	0	0
AUXVERB	17	4.93	3.68	1.02
MODVERB	3	.87	4	0
ASOZINF	0	0	0	0
INF	11	3.19	7.09	2.15
PRAESPART	0	0	0	0
PERFPART	5	1.45	8.4	.8
KOORDINF	0	0	0	0
ANAINF	0	0	0	0
KOMPINF	2	.58	12.5	1.5
SYNAESINF	0	0	0	0
KOKON	25	7.25	2.88	.52
UND	0	0	0	0
WIE	0	0	0	0
SO	0	0	0	0
SUBKON	10	2.9	3	.63
PRAEP	22	6.38	3.55	1.7
ADVERB	38	11.01	5.5	2.35
ASOZADVERB	1	.29	12	0
COMPARADVERB	0	0	0	0
KOORDADVERB	1	.29	5	0
INTERJEK	0	0	0	0
ONOMA	0	0	0	0

AGGREGIERTE KATEGORIEN

```
KATEGORIE       HAEUFIGKEIT
                ABSOLUT RELATIV  0%          10%         20%         30%
                                 +-----------+-----------+-----------+-------->
SUBSTANTIV         63     18.26  ***********************
                   11      3.19  oooo

ADJEKTIV           22      6.38  ********
                    3       .87  o

PRONOMEN           89     25.8   ********************************
                   15      4.35  ooooo

NUMERALE            1       .29  *
                    0       0

FIN.VERB           55     15.94  *******************
                    6      1.74  oo

INFIN.VERB         18      5.22  ******
                    2       .58  o

KOORD.KONJ.        25      7.25  *********
                    0       0

SUBORD.KONJ.       10      2.9   ***
                    0       0

PRAEPOSITION       22      6.38  ********
                    0       0

ADVERB             40     11.59  *************
                    2       .58  o

INTERJEKTION        0       0
                    0       0
```

INTERPUNKTION

KATEGORIE	HAEUFIGKEIT	
	ABSOLUT	RELATIV
SCHWACHPUNKT	41	55.41
SCHWACHMISCH	3	4.05
SCHWACHMONO	0	0
STARKPUNKT	28	37.84
STARKMISCH	1	1.35
STARKMONO	0	0
STARKNON	1	1.35

HAEUFIGKEIT DER WORTLAENGEN

```
WORTLAENGE        HAEUFIGKEIT
               ABSOLUT RELATIV  0%         10%        20%        30%
-------------------------------+----------+----------+----------+-------->
     1             0       0
     2            20     5.8   xxxxxx
     3           111    32.17  xxxxxxxxxxxxxxxxxxxxxxxxxxxxxxxxxx
     4            37    10.72  xxxxxxxxxxx
     5            49    14.2   xxxxxxxxxxxxxxx
     6            48    13.91  xxxxxxxxxxxxxx
     7            20     5.8   xxxxxx
     8            16     4.64  xxxxx
     9            15     4.35  xxxxx
    10             7     2.03  xxx
    11             8     2.32  xxx
    12             4     1.16  xx
    13             1      .29  x
    14             2      .58  x
    15             3      .87  x
    16             0       0
    17             3      .87  x
    18             0       0
    19             1      .29  x
    20             0       0
    21             0       0
    22             0       0
    23             0       0
```

STICHPROBENKENNZAHLEN

SN= 345
SB= 1819
AM= 5.27246377
SD= 2.92930639
VK= .555585874

IL= 44
IG= 30
SL= 11.5

DIE NAECHSTE

KATEGORIE	HAEUFIGKEIT		WORTLAENGE	
	ABSOLUT	RELATIV	ARITHM.MITTEL	STANDARDABW.
SUB	44	11.83	6.32	2.02
INFSUB	3	.81	10.67	3.86
PREADNOMSUB	1	.27	6	0
SASUB	0	0	0	0
ADVERBSUB	0	0	0	0
ADJEKSUB	2	.54	13	5
KOORSUB	0	0	0	0
ANASUB	0	0	0	0
KOMPSUB	7	1.88	11.29	3.45
PLURSUB	0	0	0	0
SYNEK	0	0	0	0
ADJEK	16	4.3	8.94	2.68
ASOZAD	0	0	0	0
KOORAD	0	0	0	0
ANAAD	0	0	0	0
OXYM	0	0	0	0
KOMPANAAD	0	0	0	0
KOMPMAXAD	0	0	0	0
COMPARAD	0	0	0	0
PRON	97	26.08	3.18	.94
POSPRON	7	1.88	5	.54
DEMPRON	4	1.08	5.75	.44
GENMAN	0	0	0	0
INDEFPRON	7	1.88	6.86	2.17
NEUPRON	1	.27	5	0
NEUES	4	1.08	2	0
NUMER	4	1.08	5	1
FINVERB	22	5.91	5.36	1.55
ASOZFINVERB	0	0	0	0
ORDICFINVERB	1	.27	5	0
KOORDFINVERB	0	0	0	0
ANAFINVERB	0	0	0	0
KOMPFINVERB	2	.54	10.5	.5
SYNAESFINVERB	0	0	0	0
AUXVERB	16	4.3	3.94	.9
MODVERB	6	1.61	6.17	.37
ASOZINF	0	0	0	0
INF	11	2.96	5.64	1.61
PRAESPART	1	.27	10	0
PERFPART	9	2.42	8.11	1.66
KOORDINF	0	0	0	0
ANAINF	0	0	0	0
KOMPINF	7	1.88	10.43	1.18
SYNAESINF	0	0	0	0
KOKON	12	3.23	2.75	.72
UND	0	0	0	0
WIE	0	0	0	0
SO	0	0	0	0
SUBKON	10	2.69	3.7	1.19
PRAEP	31	8.33	2.68	.59
ADVERB	43	11.56	4.56	1.59
ASOZADVERB	1	.27	9	0
COMPARADVERB	0	0	0	0
KOORDADVERB	3	.81	3.67	.47
INTERJEK	0	0	0	0
ONOMA	0	0	0	0

AGGREGIERTE KATEGORIEN

```
KATEGORIE       HAEUFIGKEIT
                ABSOLUT RELATIV  0%         10%        20%        30%
------------------------------- +----------+----------+----------+-------->
SUBSTANTIV       57     15.32  xxxxxxxxxxxxxxxx
                 13      3.49  oooo
---------------------------------------------------------------------------
ADJEKTIV         16      4.3   xxxxx
                  0      0
---------------------------------------------------------------------------
PRONOMEN        120     32.26  xxxxxxxxxxxxxxxxxxxxxxxxxxxxxxxxxx
                 23      6.18  ooooooo
---------------------------------------------------------------------------
NUMERALE          4      1.08  xx
                  0      0
---------------------------------------------------------------------------
FIN.VERB         47     12.63  xxxxxxxxxxxxx
                  3       .81  o
---------------------------------------------------------------------------
INFIN.VERB       28      7.53  xxxxxxxx
                  8      2.15  ooo
---------------------------------------------------------------------------
KOORD.KONJ.      12      3.23  xxxx
                  0      0
---------------------------------------------------------------------------
SUBORD.KONJ.     10      2.69  xxx
                  0      0
---------------------------------------------------------------------------
PRAEPOSITION     31      8.33  xxxxxxxxx
                  0      0
---------------------------------------------------------------------------
ADVERB           47     12.63  xxxxxxxxxxxxx
                  4      1.08  oo
---------------------------------------------------------------------------
INTERJEKTION      0      0
                  0      0
---------------------------------------------------------------------------
```

INTERPUNKTION

KATEGORIE	HAEUFIGKEIT	
	ABSOLUT	RELATIV
SCHWACHPUNKT	33	50.77
SCHWACHMISCH	0	0
SCHWACHMONO	10	15.38
STARKPUNKT	15	23.08
STARKMISCH	0	0
STARKMONO	7	10.77
STARKNOM	0	0

HAEUFIGKEIT DER WORTLAENGEN

```
WORTLAENGE      HAEUFIGKEIT
                ABSOLUT RELATIV 0%         10%        20%        30%
-------------------------------+----------+----------+----------+-------->
    1              0      0
    2             45    12.1   **************
    3            102    27.42  *******************************
    4             54    14.52  *****************
    5             51    13.71  ****************
    6             39    10.48  ************
    7             25     6.72  ********
    8             15     4.03  *****
    9             13     3.49  ****
   10             10     2.69  ***
   11              8     2.15  ***
   12              5     1.34  **
   13              0      0
   14              1      .27  *
   15              0      0
   16              2      .54  *
   17              1      .27  *
   18              1      .27  *
   19              0      0
   20              0      0
   21              0      0
   22              0      0
   23              0      0
```

STICHPROBENKENNZAHLEN

```
SN= 372
SB= 1842
AM= 4.9516129
SD= 2.72736482
VK= .550803319
```

```
IL= 43
IG= 22
SL= 16.9090909
```

FRAU BERTA GARLAN

KATEGORIE	HAEUFIGKEIT		WORTLAENGE	
	ABSOLUT	RELATIV	ARITHM.MITTEL	STANDARDABW.
SUB	74	17.83	6.12	2.11
INFSUB	1	.24	7	0
PREADNONSUB	0	0	0	0
SASUB	0	0	0	0
ADVERBSUB	0	0	0	0
ADJEKSUB	0	0	0	0
KOORSUB	0	0	0	0
ANASUB	0	0	0	0
KOMPSUB	8	1.93	11.63	1.41
PLURSUB	0	0	0	0
SYNEK	0	0	0	0
ADJEK	22	5.3	7.5	2.73
ASOZAD	0	0	0	0
KOORAD	0	0	0	0
ANAAD	2	.48	5	1
OXYM	0	0	0	0
KOMPANAAD	0	0	0	0
KOMPMAXAD	0	0	0	0
COMPARAD	0	0	0	0
PRON	101	24.34	3.41	.91
POSPRON	5	1.2	4.8	.4
DEMPRON	1	.24	6	0
GENMAN	0	0	0	0
INDEFPRON	3	.72	5	.82
NEUPRON	0	0	0	0
NEUES	3	.72	2	0
NUMER	0	0	0	0
FINVERB	35	8.43	5.83	1.92
ASOZFINVERB	0	0	0	0
ORDICFINVERB	2	.48	5	0
KOORDFINVERB	0	0	0	0
ANAFINVERB	0	0	0	0
KOMPFINVERB	0	0	0	0
SYNAESFINVERB	0	0	0	0
AUXVERB	19	4.58	3.74	.91
MODVERB	4	.96	5	.71
ASOZINF	1	.24	9	0
INF	8	1.93	7.75	1.79
PRAESPART	1	.24	7	0
PERFPART	7	1.69	8.43	1.76
KOORDINF	0	0	0	0
ANAINF	0	0	0	0
KOMPINF	2	.48	10	1
SYNAESINF	0	0	0	0
KOKON	21	5.06	3.14	.56
UND	1	.24	3	0
WIE	1	.24	3	0
SO	0	0	0	0
SUBKON	9	2.17	3	0
PRAEP	31	7.47	2.97	1.2
ADVERB	53	12.77	5.32	1.93
ASOZADVERB	0	0	0	0
COMPARADVERB	0	0	0	0
KOORDADVERB	0	0	0	0
INTERJEK	0	0	0	0
ONOMA	0	0	0	0

AGGREGIERTE KATEGORIEN

KATEGORIE	HAEUFIGKEIT		0%	10%	20%	30%
	ABSOLUT	RELATIV				
SUBSTANTIV	83	20	************************			
	9	2.17	ooo			
ADJEKTIV	24	5.78	******			
	2	.48	o			
PRONOMEN	113	27.23	**********************************			
	12	2.89	ooo			
NUMERALE	0	0				
	0	0				
FIN.VERB	60	14.46	*****************			
	2	.48	o			
INFIN.VERB	19	4.58	*****			
	4	.96	o			
KOORD.KONJ.	23	5.54	******			
	2	.48	o			
SUBORD.KONJ.	9	2.17	***			
	0	0				
PRAEPOSITION	31	7.47	*********			
	0	0				
ADVERB	53	12.77	***************			
	0	0				
INTERJEKTION	0	0				
	0	0				

INTERPUNKTION

KATEGORIE	HAEUFIGKEIT	
	ABSOLUT	RELATIV
SCHWACHPUNKT	46	66.67
SCHWACHMISCH	0	0
SCHWACHMONO	0	0
STARKPUNKT	23	33.33
STARKMISCH	0	0
STARKMONO	0	0
STARKNOM	0	0

HAEUFIGKEIT DER WORTLAENGEN

```
WORTLAENGE      HAEUFIGKEIT
                ABSOLUT RELATIV 0%        10%       20%       30%
-------------------------------+---------+---------+---------+-------->
        1          1      .24  *
        2         24     5.78  ******
        3        134    32.29  *******************************
        4         55    13.25  *************
        5         67    16.14  ****************
        6         41     9.88  **********
        7         33     7.95  ********
        8         23     5.54  ******
        9         13     3.13  ****
       10          8     1.93  **
       11          2      .48  *
       12         10     2.41  ***
       13          4      .96  *
       14          0        0
       15          0        0
       16          0        0
       17          0        0
       18          0        0
       19          0        0
       20          0        0
       21          0        0
       22          0        0
       23          0        0
```

STICHPROBENKENNZAHLEN

SN= 415
SB= 2058
AM= 4.95903615
SD= 2.41895308
VK= .487786942

IL= 46
IG= 23
SL= 18.0434783

KATEGORIE	HAEUFIGKEIT		WORTLAENGE	
	ABSOLUT	RELATIV	ARITHM.MITTEL	STANDARDABW.
SUB	66	11.26	6.12	2.1
INFSUB	0	0	0	0
PREADNOMSUB	0	0	0	0
SASUB	0	0	0	0
ADVERBSUB	0	0	0	0
ADJEKSUB	0	0	0	0
KOORSUB	8	1.32	6	2.29
ANASUB	0	0	0	0
KOMPSUB	11	1.82	13.45	3.34
PLURSUB	0	0	0	0
SYNEK	0	0	0	0
ADJEK	22	3.64	6.95	2.6
ASOZAD	0	0	0	0
KOORAD	0	0	0	0
ANAAD	2	.33	4	0
OXYM	0	0	0	0
KOMPANAAD	0	0	0	0
KOMPMAXAD	0	0	0	0
COMPARAD	0	0	0	0
PRON	151	25	3.13	.82
POSPRON	1	.17	4	0
DEMPRON	2	.33	6.5	1.5
GENMAN	0	0	0	0
INDEFPRON	0	0	0	0
NEUPRON	0	0	0	0
NEUES	4	.66	1.25	.44
NUMER	4	.66	4.75	1.3
FINVERB	28	4.64	5.5	1.43
ASOZFINVERB	1	.17	5	0
ORDICFINVERB	0	0	0	0
KOORDFINVERB	2	.33	3	0
ANAFINVERB	0	0	0	0
KOMPFINVERB	5	.83	9	.63
SYNAESFINVERB	0	0	0	0
AUXVERB	33	5.46	3.21	.41
MODVERB	15	2.48	4	.73
ASOZINF	0	0	0	0
INF	28	4.64	6.39	1.82
PRAESPART	0	0	0	0
PERFPART	17	2.81	7.53	1.38
KOORDINF	0	0	0	0
ANAINF	0	0	0	0
KOMPINF	2	.33	11	3
SYNAESINF	0	0	0	0
KOKON	13	2.15	3.15	.66
UND	5	.83	3	0
WIE	0	0	0	0
SO	0	0	0	0
SUBKON	21	3.48	3.1	.53
PRAEP	36	5.96	2.83	.93
ADVERB	113	18.71	4.63	2.04
ASOZADVERB	0	0	0	0
COMPARADVERB	0	0	0	0
KOORDADVERB	1	.17	4	0
INTERJEK	11	1.82	2.18	.94
ONOMA	0	0	0	0

AGGREGIERTE KATEGORIEN

```
KATEGORIE        HAEUFIGKEIT
                 ABSOLUT RELATIV  0%         10%         20%         30%
-------------------------------- +----------+-----------+-----------+--------->
SUBSTANTIV       87      14.4    ****************
                 19       3.15   oooo
---------------------------------------------------------------------------------
ADJEKTIV         24       3.97   ****
                  2        .33   o
---------------------------------------------------------------------------------
PRONOMEN        158      26.16   ******************************
                  7       1.16   oo
---------------------------------------------------------------------------------
NUMERALE          4        .66   *
                  0         0
---------------------------------------------------------------------------------
FIN.VERB         84      13.91   ***************
                  8       1.32   oo
---------------------------------------------------------------------------------
INFIN.VERB       47       7.78   ********
                  2        .33   o
---------------------------------------------------------------------------------
KOORD.KONJ.      18       2.98   ***
                  5        .83   o
---------------------------------------------------------------------------------
SUBORD.KONJ.     21       3.48   ****
                  0         0
---------------------------------------------------------------------------------
PRAEPOSITION     36       5.96   ******
                  0         0
---------------------------------------------------------------------------------
ADVERB          114      18.87   *******************
                  1        .17   o
---------------------------------------------------------------------------------
INTERJEKTION     11       1.82   **
                  0         0
---------------------------------------------------------------------------------
```

INTERPUNKTION

```
KATEGORIE              HAEUFIGKEIT
                       ABSOLUT     RELATIV
-------------------------------------------
SCHWACHPUNKT                6         4.69
SCHWACHMISCH                2         1.56
SCHWACHMONO                76        59.38
STARKPUNKT                  7         5.47
STARKMISCH                  0            0
STARKMONO                  37        28.91
STARKNOM                    0            0
-------------------------------------------
```

```
HAEUFIGKEIT DER WORTLAENGEN
---------------------------

WORTLAENGE     HAEUFIGKEIT
               ABSOLUT RELATIV  0%          10%         20%         30%
-------------------------------+-----------+-----------+-----------+-------->
     1            9    1.49  xx
     2           59    9.77  xxxxxxxxxx
     3          206   34.11  xxxxxxxxxxxxxxxxxxxxxxxxxxxxxxxxxxx
     4          102   16.89  xxxxxxxxxxxxxxxxx
     5           67   11.09  xxxxxxxxxxx
     6           54    8.94  xxxxxxxxx
     7           32    5.3   xxxxxx
     8           32    5.3   xxxxxx
     9           13    2.15  xxx
    10           11    1.82  xx
    11            9    1.49  xx
    12            2     .33  x
    13            2     .33  x
    14            2     .33  x
    15            1     .17  x
    16            1     .17  x
    17            1     .17  x
    18            0    0
    19            0    0
    20            0    0
    21            1     .17  x
    22            0    0
    23            0    0
-------------------------------------------------------------------------

               STICHPROBENKENNZAHLEN
               ---------------------

               SN= 604
               SB= 2765
               AM= 4.57781457
               SD= 2.50143757
               VK=  .546426145
-------------------------------------------------------------------------
               IL= 84
               IG= 44
               SL= 13.7272727
-------------------------------------------------------------------------
```

DIE GRUENE KRAWATTE

KATEGORIE	HAEUFIGKEIT ABSOLUT	RELATIV	WORTLAENGE ARITHM.MITTEL	STANDARDABW.
SUB	28	20	6	2.19
INFSUB	0	0	0	0
PREADNOMSUB	0	0	0	0
SASUB	0	0	0	0
ADVERBSUB	0	0	0	0
ADJEKSUB	0	0	0	0
KOORSUB	0	0	0	0
ANASUB	0	0	0	0
KOMPSUB	4	2.86	11.5	.87
PLURSUB	0	0	0	0
SYNEK	0	0	0	0
ADJEK	12	8.57	5.92	1.11
ASOZAD	0	0	0	0
KOORAD	0	0	0	0
ANAAD	1	.71	6	0
OXYM	0	0	0	0
KOMPANAAD	0	0	0	0
KOMPMAXAD	0	0	0	0
COMPARAD	0	0	0	0
PRON	34	24.29	3.44	1.14
POSPRON	1	.71	6	0
DEMPRON	0	0	0	0
GENMAN	0	0	0	0
INDEFPRON	0	0	0	0
NEUPRON	0	0	0	0
NEUES	1	.71	2	0
NUMER	1	.71	6	0
FINVERB	8	5.71	6.25	2.11
ASOZFINVERB	0	0	0	0
ORDICFINVERB	4	2.86	6	0
KOORDFINVERB	0	0	0	0
ANAFINVERB	0	0	0	0
KOMPFINVERB	1	.71	13	0
SYNAESFINVERB	0	0	0	0
AUXVERB	5	3.57	4	.63
MODVERB	1	.71	5	0
ASOZINF	0	0	0	0
INF	2	1.43	5.5	1.5
PRAESPART	0	0	0	0
PERFPART	1	.71	8	0
KOORDINF	0	0	0	0
ANAINF	0	0	0	0
KOMPINF	0	0	0	0
SYNAESINF	0	0	0	0
KOKON	3	2.14	3.33	.47
UND	1	.71	3	0
WIE	0	0	0	0
SO	0	0	0	0
SUBKON	3	2.14	3	0
PRAEP	13	9.29	2.85	.77
ADVERB	16	11.43	4.81	1.77
ASOZADVERB	0	0	0	0
COMPARADVERB	0	0	0	0
KOORDADVERB	0	0	0	0
INTERJEK	0	0	0	0
ONOMA	0	0	0	0

AGGREGIERTE KATEGORIEN

```
KATEGORIE         HAEUFIGKEIT
                  ABSOLUT RELATIV 0%         10%        20%        30%
                                  +----------+----------+----------+-------->
SUBSTANTIV        32      22.86   ************************
                  4       2.86    ooo
---------------------------------------------------------------------------
ADJEKTIV          13      9.29    **********
                  1       .71     o
---------------------------------------------------------------------------
PRONOMEN          36      25.71   ****************************
                  2       1.43    oo
---------------------------------------------------------------------------
NUMERALE          1       .71     *
                  0       0
---------------------------------------------------------------------------
FIN.VERB          19      13.57   **************
                  5       3.57    oooo
---------------------------------------------------------------------------
INFIN.VERB        3       2.14    ***
                  0       0
---------------------------------------------------------------------------
KOORD.KONJ.       4       2.86    ***
                  1       .71     o
---------------------------------------------------------------------------
SUBORD.KONJ.      3       2.14    ***
                  0       0
---------------------------------------------------------------------------
PRAEPOSITION      13      9.29    **********
                  0       0
---------------------------------------------------------------------------
ADVERB            16      11.43   ************
                  0       0
---------------------------------------------------------------------------
INTERJEKTION      0       0
                  0       0
---------------------------------------------------------------------------
```

INTERPUNKTION

KATEGORIE	HAEUFIGKEIT	
	ABSOLUT	RELATIV
SCHWACHPUNKT	11	50
SCHWACHMISCH	0	0
SCHWACHMONO	0	0
STARKPUNKT	11	50
STARKMISCH	0	0
STARKMONO	0	0
STARKNOM	0	0

HAEUFIGKEIT DER WORTLAENGEN

```
WORTLAENGE       HAEUFIGKEIT
                 ABSOLUT RELATIV  0%         10%        20%        30%
------------------------------   +----------+----------+----------+-------->
      1             0       0
      2            10    7.14    ××××××××
      3            42      30    ××××××××××××××××××××××××××××××××××
      4            19   13.57    ××××××××××××××
      5            20   14.29    ××××××××××××××××
      6            25   17.86    ××××××××××××××××××××
      7             4    2.86    ×××
      8            11    7.86    ××××××××
      9             1     .71    ×
     10             1     .71    ×
     11             4    2.86    ×××
     12             1     .71    ×
     13             2    1.43    ××
     14             0       0
     15             0       0
     16             0       0
     17             0       0
     18             0       0
     19             0       0
     20             0       0
     21             0       0
     22             0       0
     23             0       0
```

STICHPROBENKENNZAHLEN

```
SN= 140
SB= 689
AM= 4.92142857
SD= 2.35756489
VK= .479040762
```

```
IL= 11
IG= 11
SL= 12.7272727
```

DIE FREMDE

| KATEGORIE | HAEUFIGKEIT | | WORTLAENGE | |
	ABSOLUT	RELATIV	ARITHM.MITTEL	STANDARDABW.
SUB	72	19.67	5.99	1.95
INFSUB	0	0	0	0
PREADNOMSUB	1	.27	5	0
SASUB	0	0	0	0
ADVERBSUB	0	0	0	0
ADJEKSUB	1	.27	5	0
KOORSUB	0	0	0	0
ANASUB	0	0	0	0
KOMPSUB	9	2.46	11.22	1.87
PLURSUB	0	0	0	0
SYNEK	0	0	0	0
ADJEK	16	4.37	7.5	2.37
ASOZAD	1	.27	8	0
KOORAD	0	0	0	0
ANAAD	3	.82	7.33	2.05
OXYM	0	0	0	0
KOMPANAAD	0	0	0	0
KOMPMAXAD	0	0	0	0
COMPARAD	0	0	0	0
PRON	85	23.22	3.36	.84
POSPRON	2	.55	5.5	.5
DEMPRON	3	.82	5.67	.47
GENMAN	0	0	0	0
INDEFPRON	3	.82	5	.82
NEUPRON	0	0	0	0
NEUES	3	.82	2	0
NUMER	1	.27	4	0
FINVERB	38	10.38	5.53	1.65
ASOZFINVERB	0	0	0	0
ORDICFINVERB	0	0	0	0
KOORDFINVERB	0	0	0	0
ANAFINVERB	0	0	0	0
KOMPFINVERB	0	0	0	0
SYNAESFINVERB	0	0	0	0
AUXVERB	11	3.01	3.82	1.03
MODVERB	0	0	0	0
ASOZINF	0	0	0	0
INF	4	1.09	6.5	.87
PRAESPART	1	.27	11	0
PERFPART	9	2.46	8.56	1.89
KOORDINF	0	0	0	0
ANAINF	0	0	0	0
KOMPINF	0	0	0	0
SYNAESINF	0	0	0	0
KOKON	16	4.37	3.25	1.03
UND	0	0	0	0
WIE	0	0	0	0
SO	0	0	0	0
SUBKON	8	2.19	3	.5
PRAEP	44	12.02	2.91	.79
ADVERB	35	9.56	5.34	1.91
ASOZADVERB	0	0	0	0
COMPARADVERB	0	0	0	0
KOORDADVERB	0	0	0	0
INTERJEK	0	0	0	0
ONOMA	0	0	0	0

AGGREGIERTE KATEGORIEN

```
KATEGORIE        HAEUFIGKEIT
                 ABSOLUT RELATIV  0%         10%         20%         30%
                                  +----------+-----------+-----------+-------->
SUBSTANTIV       83      22.68   ************************
                 11       3.01   oooo
-------------------------------------------------------------------------------
ADJEKTIV         20       5.46   ******
                  4       1.09   oo
-------------------------------------------------------------------------------
PRONOMEN         96      26.23   ****************************
                 11       3.01   oooo
-------------------------------------------------------------------------------
NUMERALE          1        .27   *
                  0         0
-------------------------------------------------------------------------------
FIN.VERB         49      13.39   **************
                  0         0
-------------------------------------------------------------------------------
INFIN.VERB       14       3.83   ****
                  1        .27   o
-------------------------------------------------------------------------------
KOORD.KONJ.      16       4.37   *****
                  0         0
-------------------------------------------------------------------------------
SUBORD.KONJ.      8       2.19   ***
                  0         0
-------------------------------------------------------------------------------
PRAEPOSITION     44      12.02   *************
                  0         0
-------------------------------------------------------------------------------
ADVERB           35       9.56   **********
                  0         0
-------------------------------------------------------------------------------
INTERJEKTION      0         0
                  0         0
-------------------------------------------------------------------------------
```

INTERPUNKTION

KATEGORIE	HAEUFIGKEIT	
	ABSOLUT	RELATIV
SCHWACHPUNKT	24	52.17
SCHWACHMISCH	0	0
SCHWACHMONO	0	0
STARKPUNKT	22	47.83
STARKMISCH	0	0
STARKMONO	0	0
STARKNOM	0	0

HAEUFIGKEIT DER WORTLAENGEN

WORTLAENGE	HAEUFIGKEIT ABSOLUT	RELATIV	0%	10%	20%	30%
1	0	0				
2	26	7.1	xxxxxxxx			
3	116	31.69	xxxxxxxxxxxxxxxxxxxxxxxxxxxxxxxxxx			
4	52	14.21	xxxxxxxxxxxxxxx			
5	50	13.66	xxxxxxxxxxxxxx			
6	49	13.39	xxxxxxxxxxxxxx			
7	26	7.1	xxxxxxxx			
8	15	4.1	xxxxx			
9	12	3.28	xxxx			
10	7	1.91	xx			
11	5	1.37	xx			
12	5	1.37	xx			
13	2	.55	x			
14	0	0				
15	1	.27	x			
16	0	0				
17	0	0				
18	0	0				
19	0	0				
20	0	0				
21	0	0				
22	0	0				
23	0	0				

STICHPROBENKENNZAHLEN

SN= 366
SB= 1788
AM= 4.8852459
SD= 2.3684979
VK= .484826751

IL= 24
IG= 22
SL= 16.6363636

LEISENBOEH

KATEGORIE	HAEUFIGKEIT		WORTLAENGE	
	ABSOLUT	RELATIV	ARITHM.MITTEL	STANDARDABW.
SUB	129	18.19	6.49	2.4
INFSUB	2	.28	8	2
PREADNOMSUB	0	0	0	0
SASUB	0	0	0	0
ADVERBSUB	0	0	0	0
ADJEKSUB	1	.14	6	0
KOORSUB	1	.14	7	0
ANASUB	0	0	0	0
KOMPSUB	21	2.96	13.62	3.15
PLURSUB	0	0	0	0
SYNEK	0	0	0	0
ADJEK	27	3.81	7.85	3.16
ASOZAD	0	0	0	0
KOORAD	0	0	0	0
ANAAD	1	.14	7	0
OXYM	0	0	0	0
KOMPANAAD	1	.14	11	0
KOMPMAXAD	0	0	0	0
COMPARAD	1	.14	13	0
PRON	165	23.27	3.21	.99
POSPRON	6	.85	5.5	.76
DEMPRON	4	.56	5.75	.44
GENMAN	2	.28	3	0
INDEFPRON	2	.28	6.5	.5
NEUPRON	0	0	0	0
NEUES	6	.85	2	0
NUMER	4	.56	5	1
FINVERB	51	7.19	5.55	1.55
ASOZFINVERB	0	0	0	0
ORDICFINVERB	3	.42	7.67	2.36
KOORDFINVERB	3	.42	4.67	1.7
ANAFINVERB	0	0	0	0
KOMPFINVERB	1	.14	11	0
SYNAESFINVERB	0	0	0	0
AUXVERB	29	4.09	4.1	.96
MODVERB	8	1.13	4.63	1.11
ASOZINF	0	0	0	0
INF	23	3.24	6.48	1.41
PRAESPART	0	0	0	0
PERFPART	15	2.12	8.73	1.53
KOORDINF	1	.14	7	0
ANAINF	0	0	0	0
KOMPINF	4	.56	11.75	.83
SYNAESINF	0	0	0	0
KOKON	34	4.8	3.24	.55
UND	2	.28	3	0
WIE	0	0	0	0
SO	1	.14	2	0
SUBKON	13	1.83	3.31	1.14
PRAEP	73	10.3	2.71	1.17
ADVERB	70	9.87	5.29	2.37
ASOZADVERB	0	0	0	0
COMPARADVERB	0	0	0	0
KOORDADVERB	2	.28	5	0
INTERJEK	3	.42	4	0
ONOMA	0	0	0	0

AGGREGIERTE KATEGORIEN

```
KATEGORIE       HAEUFIGKEIT
                ABSOLUT  RELATIV  0%          10%         20%         30%
-----------------------------------+-----------+-----------+-----------+-------->
SUBSTANTIV      154      21.72   ***********************
                25        3.53   oooo
-----------------------------------------------------------------------------
ADJEKTIV        30        4.23   *****
                 3         .42   o
-----------------------------------------------------------------------------
PRONOMEN        185      26.09   *****************************
                20        2.82   ooo
-----------------------------------------------------------------------------
NUMERALE         4         .56   *
                 0           0
-----------------------------------------------------------------------------
FIN.VERB        95       13.4    **************
                 7         .99   o
-----------------------------------------------------------------------------
INFIN.VERB      43        6.06   *******
                 5         .71   o
-----------------------------------------------------------------------------
KOORD.KONJ.     37        5.22   ******
                 3         .42   o
-----------------------------------------------------------------------------
SUBORD.KONJ.    13        1.83   **
                 0           0
-----------------------------------------------------------------------------
PRAEPOSITION    73       10.3    ***********
                 0           0
-----------------------------------------------------------------------------
ADVERB          72       10.16   ***********
                 2         .28   o
-----------------------------------------------------------------------------
INTERJEKTION     3         .42   *
                 0           0
-----------------------------------------------------------------------------
```

INTERPUNKTION

KATEGORIE	HAEUFIGKEIT	
	ABSOLUT	RELATIV
SCHWACHPUNKT	74	56.49
SCHWACHMISCH	0	0
SCHWACHMONO	0	0
STARKPUNKT	56	42.75
STARKMISCH	0	0
STARKMONO	0	0
STARKNOM	0	0

HAEUFIGKEIT DER WORTLAENGEN

```
WORTLAENGE      HAEUFIGKEIT
                ABSOLUT RELATIV 0%        10%       20%       30%
                                +---------+---------+---------+-------->
     1              1      .14  x
     2             80    11.3   xxxxxxxxxxxx
     3            195    27.54  xxxxxxxxxxxxxxxxxxxxxxxxxxxx
     4            101    14.27  xxxxxxxxxxxxxxx
     5             97    13.7   xxxxxxxxxxxxxx
     6             74    10.45  xxxxxxxxxxx
     7             42     5.93  xxxxxx
     8             30     4.24  xxxxx
     9             21     2.97  xxx
    10             24     3.39  xxxx
    11             14     1.98  xx
    12              8     1.13  xx
    13              6      .85  x
    14              7      .99  x
    15              1      .14  x
    16              2      .28  x
    17              2      .28  x
    18              3      .42  x
    19              0     0
    20              0     0
    21              0     0
    22              0     0
    23              0     0
```

STICHPROBENKENNZAHLEN

```
SN= 709
SB= 3603
AM= 5.08180536
SD= 2.92579966
VK=  .575740204
```

```
IL= 74
IG= 56
SL= 12.6607143
```

DAS NEUE LIED

KATEGORIE	HAEUFIGKEIT ABSOLUT	RELATIV	WORTLAENGE ARITHM.MITTEL	STANDARDABW.
SUB	93	16.15	5.92	2.29
INFSUB	1	.17	8	0
PREADNOMSUB	1	.17	13	0
SASUB	0	0	0	0
ADVERBSUB	0	0	0	0
ADJEKSUB	0	0	0	0
KOORSUB	1	.17	8	0
ANASUB	0	0	0	0
KOMPSUB	17	2.95	12.35	3.09
PLURSUB	0	0	0	0
SYNEK	0	0	0	0
ADJEK	27	4.69	7.07	2.48
ASOZAD	0	0	0	0
KOORAD	0	0	0	0
ANAAD	1	.17	5	0
OXYM	0	0	0	0
KOMPANAAD	0	0	0	0
KOMPMAXAD	0	0	0	0
COMPARAD	0	0	0	0
PRON	126	21.88	3.29	1.02
POSPRON	7	1.22	5.57	.73
DEMPRON	0	0	0	0
GENMAN	1	.17	3	0
INDEFPRON	7	1.22	6.57	1.18
NEUPRON	0	0	0	0
NEUES	6	1.04	1.83	.37
NUMER	1	.17	4	0
FINVERB	47	8.16	5.55	2.05
ASOZFINVERB	0	0	0	0
ORDICFINVERB	7	1.22	5.43	.73
KOORDFINVERB	1	.17	3	0
ANAFINVERB	0	0	0	0
KOMPFINVERB	0	0	0	0
SYNAESFINVERB	0	0	0	0
AUXVERB	28	4.86	4	1.46
MODVERB	6	1.04	5.17	1.21
ASOZINF	1	.17	11	0
INF	10	1.74	6	1.18
PRAESPART	0	0	0	0
PERFPART	14	2.43	8	2.1
KOORDINF	0	0	0	0
ANAINF	0	0	0	0
KOMPINF	3	.52	9.67	.94
SYNAESINF	0	0	0	0
KOKON	17	2.95	3.06	.41
UND	3	.52	3	0
WIE	0	0	0	0
SO	0	0	0	0
SUBKON	7	1.22	3.43	1.05
PRAEP	56	9.72	2.93	.98
ADVERB	86	14.93	4.73	2.04
ASOZADVERB	0	0	0	0
COMPARADVERB	0	0	0	0
KOORDADVERB	1	.17	7	0
INTERJEK	0	0	0	0
ONOMA	0	0	0	0

AGGREGIERTE KATEGORIEN

```
KATEGORIE        HAEUFIGKEIT
                 ABSOLUT RELATIV 0%         10%        20%        30%
                                 +----------+----------+----------+-------->
SUBSTANTIV       113     19.62   ********************
                 20      3.47    oooo
----------------------------------------------------------------------------
ADJEKTIV         28      4.86    *****
                 1       .17     o
----------------------------------------------------------------------------
PRONOMEN         147     25.52   ***************************
                 21      3.65    oooo
----------------------------------------------------------------------------
NUMERALE         1       .17     *
                 0       0
----------------------------------------------------------------------------
FIN.VERB         89      15.45   ****************
                 8       1.39    oo
----------------------------------------------------------------------------
INFIN.VERB       28      4.86    *****
                 4       .69     o
----------------------------------------------------------------------------
KOORD.KONJ.      20      3.47    ****
                 3       .52     o
----------------------------------------------------------------------------
SUBORD.KONJ.     7       1.22    **
                 0       0
----------------------------------------------------------------------------
PRAEPOSITION     56      9.72    **********
                 0       0
----------------------------------------------------------------------------
ADVERB           87      15.1    ****************
                 1       .17     o
----------------------------------------------------------------------------
INTERJEKTION     0       0
                 0       0
----------------------------------------------------------------------------
```

INTERPUNKTION

KATEGORIE	HAEUFIGKEIT	
	ABSOLUT	RELATIV
SCHWACHPUNKT	48	48
SCHWACHMISCH	0	0
SCHWACHMONO	0	0
STARKPUNKT	45	45
STARKMISCH	7	7
STARKMONO	0	0
STARKNOM	0	0

```
              HAEUFIGKEIT DER WORTLAENGEN
              ------------------------------

WORTLAENGE      HAEUFIGKEIT
                ABSOLUT RELATIV  0%        10%        20%        30%
---------------------------------+----------+----------+----------+-------->
     1             5      .87  *
     2            47     8.16  *********
     3           168    29.17  ********************************
     4            95    16.49  ******************
     5            83    14.41  ***************
     6            73    12.67  *************
     7            24     4.17  *****
     8            25     4.34  *****
     9            16     2.78  ***
    10            12     2.08  ***
    11            10     1.74  **
    12             7     1.22  **
    13             4      .69  *
    14             2      .35  *
    15             3      .52  *
    16             0       0
    17             1      .17  *
    18             0       0
    19             0       0
    20             1      .17  *
    21             0       0
    22             0       0
    23             0       0

-----------------------------------------------------------------------

              STICHPROBENKENNZAHLEN
              ---------------------

              SN=  576
              SB=  2824
              AM=  4.90277778
              SD=  2.63673157
              VK=   .537803606

-----------------------------------------------------------------------
              IL=  48
              IG=  52
              SL=  11.0769231

-----------------------------------------------------------------------
```

308

DER WEG INS FREIE

KATEGORIE	HAEUFIGKEIT		WORTLAENGE	
	ABSOLUT	RELATIV	ARITHM.MITTEL	STANDARDAEW.
SUB	661	16.51	6.39	2.35
INFSUB	13	.32	6.38	1.5
PREADNOMSUB	1	.02	11	0
SASUB	0	0	0	0
ADVERBSUB	0	0	0	0
ADJEKSUB	16	.39	9.31	4.78
KOORSUB	3	.07	6.67	3.86
ANASUB	0	0	0	0
KOMPSUB	75	1.82	11.64	3
PLURSUB	1	.02	12	0
SYNEK	0	0	0	0
ADJEK	204	4.95	7.93	3
ASOZAD	0	0	0	0
KOORAD	2	.05	9	3
ANAAD	25	.61	8.6	3.58
OXYM	0	0	0	0
KOMPANAAD	6	.15	14.17	2.67
KOMPMAXAD	0	0	0	0
COMPARAD	5	.12	14	2.83
PRON	870	21.09	3.29	.93
POSPRON	29	.7	5.28	.91
DEMPRON	23	.56	5.91	.58
GENMAN	12	.29	3.08	.28
INDEFPRON	60	1.45	5.47	1.36
NEUPRON	0	0	0	0
NEUES	41	.99	1.98	.14
NUMER	19	.46	6.26	3.51
FINVERB	297	7.2	6.15	1.92
ASOZFINVERB	2	.05	7.5	.5
ORDICFINVERB	34	.82	6.32	1.76
KOORDFINVERB	0	0	0	0
ANAFINVERB	0	0	0	0
KOMPFINVERB	8	.19	11.38	1.32
SYNAESFINVERB	0	0	0	0
AUXVERB	150	3.64	3.95	1
MODVERB	46	1.12	5.13	1.26
ASOZINF	2	.05	7	0
INF	109	2.64	6.68	1.81
PRAESPART	16	.39	9.63	1.11
PERFPART	100	2.42	8.05	1.57
KOORDINF	1	.02	8	0
ANAINF	0	0	0	0
KOMPINF	27	.65	11.26	1.69
SYNAFSINF	0	0	0	0
KOKON	169	4.1	3.05	.7
UND	32	.78	3	0
WIE	1	.02	3	0
SO	4	.1	2.5	.5
SUBKON	128	3.1	3.28	.88
PRAEP	347	8.41	2.91	1.05
ADVERB	561	13.6	5.34	2.53
ASOZADVERB	0	0	0	0
COMPARADVERB	0	0	0	0
KOORDADVERB	2	.05	3.5	.5
INTERJEK	3	.07	2.67	.47
ONOMA	0	0	0	0

AGGREGIERTE KATEGORIEN

KATEGORIE	HAEUFIGKEIT		0%	10%	20%	30%
	ABSOLUT	RELATIV				
SUBSTANTIV	790	19.15	*********************			
	109	2.64	ooo			
ADJEKTIV	242	5.87	******			
	38	.92	o			
PRONOMEN	1035	25.09	****************************			
	165	4	ooooo			
NUMERALE	19	.46	*			
	0	0				
FIN.VERB	537	13.02	**************			
	44	1.07	oo			
INFIN.VERB	255	6.18	*******			
	46	1.12	oo			
KOORD.KONJ.	206	4.99	*****			
	37	.9	o			
SUBORD.KONJ.	128	3.1	****			
	0	0				
PRAEPOSITION	347	8.41	*********			
	0	0				
ADVERB	563	13.65	**************			
	2	.05	o			
INTERJEKTION	3	.07	*			
	0	0				

INTERPUNKTION

KATEGORIE	HAEUFIGKEIT	
	ABSOLUT	RELATIV
SCHWACHPUNKT	429	59.75
SCHWACHMISCH	2	.28
SCHWACHMONO	21	2.92
STARKPUNKT	260	36.21
STARKMISCH	0	0
STARKMONO	3	.42
STARKNOM	3	.42

```
                HAEUFIGKEIT DER WORTLAENGEN
                -------------------------------

WORTLAENGE       HAEUFIGKEIT
                 ABSOLUT  RELATIV  0%         10%        20%        30%
------------------------------------+----------+----------+----------+-------->
        1            4      .1   x
        2          373     9.04  xxxxxxxxxx
        3         1135    27.52  xxxxxxxxxxxxxxxxxxxxxxxxxxxx
        4          597    14.47  xxxxxxxxxxxxxxx
        5          591    14.33  xxxxxxxxxxxxxxx
        6          431    10.45  xxxxxxxxxxx
        7          240     5.82  xxxxxx
        8          241     5.84  xxxxxx
        9          152     3.68  xxxx
       10          138     3.35  xxxx
       11           72     1.75  xx
       12           60     1.45  xx
       13           27      .65  x
       14           31      .75  x
       15           13      .32  x
       16            8      .19  x
       17            9      .22  x
       18            1      .02  x
       19            1      .02  x
       20            0       0
       21            0       0
       22            0       0
       23            1      .02  x

------------------------------------------------------------------------------

                   STICHPROBENKENNZAHLEN
                   ---------------------

                   SN= 4125
                   SB= 21271
                   AM= 5.15660606
                   SD= 2.78257925
                   VK=  .53961447
-------------------------------------------------------------------------------
                   iL= 452
                 . IG= 266
                   SL= 15.5075188

-------------------------------------------------------------------------------
```

DER TOTE GABRIEL

KATEGORIE	HAEUFIGKEIT		WORTLAENGE	
	ABSOLUT	RELATIV	ARITHM.MITTEL	STANDARDABW.
SUB	94	19.54	6.57	2.12
INFSUE	2	.42	7.5	.5
PREADNOMSUB	0	0	0	0
SASUB	0	0	0	0
ADVERBSUB	0	0	0	0
ADJEKSUB	0	0	0	0
KOORSUB	2	.42	7.5	.5
ANASUB	0	0	0	0
KOMPSUB	9	1.87	11.89	1.73
PLURSUB	0	0	0	0
SYNEK	0	0	0	0
ADJEK	18	3.74	7.61	1.7
ASOZAD	0	0	0	0
KOORAD	0	0	0	0
ANAAD	3	.62	10	3.56
OXYM	0	0	0	0
KOMPANAAD	0	0	0	0
KOMPMAXAD	0	0	0	0
COMPARAD	1	.21	9	0
PRON	96	19.96	3.23	.79
POSPRON	2	.42	5	1
DEMPRON	3	.62	6	1.41
GENMAN	2	.42	3	0
INDEFPRON	6	1.25	7.83	2.19
NEUPRON	0	0	0	0
NEUES	5	1.04	1.8	.4
NUMER	3	.62	5.67	2.36
FINVERB	31	6.44	5.77	2.1
ASOZFINVERB	1	.21	6	0
ORDICFINVERB	6	1.25	6.17	1.68
KOORDFINVERB	0	0	0	0
ANAFINVERB	0	0	0	0
KOMPFINVERB	1	.21	10	0
SYNAESFINVERB	0	0	0	0
AUXVERB	18	3.74	3.78	.97
MODVERB	1	.21	4	0
ASOZINF	0	0	0	0
INF	21	4.37	6.43	1.14
PRAESPART	1	.21	7	0
PERFPART	13	2.7	7.92	1.14
KOORDINF	0	0	0	0
ANAINF	0	0	0	0
KOMPINF	2	.42	11.5	.5
SYNAESINF	0	0	0	0
KOKON	17	3.53	2.94	.73
UND	6	1.25	3	0
WIE	2	.42	3	0
SO	0	0	0	0
SUBKON	5	1.04	4	1.67
PRAEP	50	10.4	2.72	.77
ADVERB	59	12.27	4.93	1.75
ASOZADVERB	0	0	0	0
COMPARADVERB	0	0	0	0
KOORDADVERB	1	.21	6	0
INTERJEK	0	0	0	0
ONOMA	0	0	0	0

AGGREGIERTE KATEGORIEN

```
KATEGORIE       HAEUFIGKEIT
                ABSOLUT RELATIV  0%         10%        20%        30%
                                 +----------+----------+----------+-------->
SUBSTANTIV      107     22.25   xxxxxxxxxxxxxxxxxxxxxx
                 13      2.7    ooo

ADJEKTIV         22      4.57   xxxxx
                  4       .83   o

PRONOMEN        114     23.7    xxxxxxxxxxxxxxxxxxxxxxxx
                 16      3.74   oooo

NUMERALE          3       .62   x
                  0        0

FIN.VERB         58     12.06   xxxxxxxxxxxx
                  8      1.66   oo

INFIN.VERB       37      7.69   xxxxxxxx
                  3       .62   o

KOORD.KONJ.      25      5.2    xxxxxx
                  8      1.66   oo

SUBORD.KONJ.      5      1.04   xx
                  0        0

PRAEPOSITION     50     10.4    xxxxxxxxxxx
                  0        0

ADVERB           60     12.47   xxxxxxxxxxxxx
                  1       .21   o

INTERJEKTION      0        0
                  0        0
```

INTERPUNKTION

```
KATEGORIE           HAEUFIGKEIT
                    ABSOLUT     RELATIV
SCHWACHPUNKT            47       55.29
SCHWACHMISCH             0         0
SCHWACHMONO              0         0
STARKPUNKT              38       44.71
STARKMISCH               0         0
STARKMONO                0         0
STARKNOM                 0         0
```

HAEUFIGKEIT DER WORTLAENGEN

WORTLAENGE	HAEUFIGKEIT ABSOLUT	RELATIV	0% 10% 20% 30%
1	1	.21	x
2	44	9.15	xxxxxxxxxx
3	142	29.52	xxxxxxxxxxxxxxxxxxxxxxxxxxxxxx
4	46	9.56	xxxxxxxxxx
5	65	13.51	xxxxxxxxxxxxxx
6	63	13.1	xxxxxxxxxxxxxx
7	36	7.48	xxxxxxxx
8	30	6.24	xxxxxxx
9	26	5.41	xxxxxx
10	9	1.87	xx
11	6	1.25	xx
12	9	1.87	xx
13	2	.42	x
14	1	.21	x
15	1	.21	x
16	0	0	
17	0	0	
18	0	0	
19	0	0	
20	0	0	
21	0	0	
22	0	0	
23	0	0	

STICHPROBENKENNZAHLEN

SN= 481
SB= 2447
AM= 5.08731809
SD= 2.5412737
VK= .499531119

IL= 47
IG= 38
SL= 12.6576947

GESCHICHTE EINES GENIES

KATEGORIE	HAEUFIGKEIT		WORTLAENGE	
	ABSOLUT	RELATIV	ARITHM.MITTEL	STANDARDABW.
SUB	21	12.8	6.52	3.26
INFSUB	0	0	0	0
PREADNOMSUB	0	0	0	0
SASUB	0	0	0	0
ADVERBSUB	0	0	0	0
ADJEKSUB	1	.61	5	0
KOORSUB	0	0	0	0
ANASUB	0	0	0	0
KOMPSUB	3	1.83	10.33	1.25
PLURSUB	0	0	0	0
SYNEK	0	0	0	0
ADJEK	8	4.88	5.75	.97
ASOZAD	0	0	0	0
KODRAD	0	0	0	0
ANAAD	0	0	0	0
OXYM	0	0	0	0
KOMPANAAD	0	0	0	0
KOMPMAXAD	0	0	0	0
COMPARAD	0	0	0	0
PRON	40	24.39	3.23	.88
POSPRON	1	.61	4	0
DEMPRON	1	.61	6	0
GENMAN	0	0	0	0
INDEFPRON	2	1.22	6	1
NEUPRON	0	0	0	0
NEUES	4	2.44	2	0
NUMER	1	.61	4	0
FINVERB	14	8.54	5.21	2.11
ASOZFINVERB	0	0	0	0
ORDICFINVERB	2	1.22	5.5	.5
KOORDFINVERB	0	0	0	0
ANAFINVERB	0	0	0	0
KOMPFINVERB	2	1.22	10	0
SYNAESFINVERB	0	0	0	0
AUXVERB	9	5.49	3.78	1.03
MODVERB	0	0	0	0
ASOZINF	0	0	0	0
INF	3	1.83	6.33	.47
PRAESPART	1	.61	8	0
PERFPART	2	1.22	7.5	.5
KOORDINF	0	0	0	0
ANAINF	0	0	0	0
KOMPINF	1	.61	10	0
SYNAESINF	0	0	0	0
KOKON	8	4.88	2.25	.66
UND	2	1.22	3	0
WIE	0	0	0	0
SO	0	0	0	0
SUBKON	3	1.83	2.33	.47
PRAEP	14	8.54	3.21	1.47
ADVERB	21	12.8	5.33	2.61
ASOZADVERB	0	0	0	0
COMPARADVERB	0	0	0	0
KOORDADVERB	0	0	0	0
INTERJEK	0	0	0	0
ONOMA	0	0	0	0

AGGREGIERTE KATEGORIEN

```
KATEGORIE         HAEUFIGKEIT
                  ABSOLUT RELATIV 0%        10%       20%       30%
------------------------------------+---------+---------+---------+-------->
SUBSTANTIV            25   15.24 ******************
                       4    2.44 ooo
------------------------------------------------------------------------
ADJEKTIV               8    4.88 *****
                       0      0
------------------------------------------------------------------------
PRONOMEN              48   29.27 ***********************************
                       8    4.86 ooooo
------------------------------------------------------------------------
NUMERALE               1     .61 *
                       0      0
------------------------------------------------------------------------
FIN.VERB              27   16.46 ********************
                       4    2.44 ooo
------------------------------------------------------------------------
INFIN.VERB             7    4.27 *****
                       2    1.22 oo
------------------------------------------------------------------------
KOORD.KONJ.           10    6.1  *******
                       2    1.22 oo
------------------------------------------------------------------------
SUBORD.KONJ.           3    1.83 **
                       0      0
------------------------------------------------------------------------
PRAEPOSITION          14    8.54 *********
                       0      0
------------------------------------------------------------------------
ADVERB                21   12.8  *************
                       0      0
------------------------------------------------------------------------
INTERJEKTION           0      0
                       0      0
------------------------------------------------------------------------
```

INTERPUNKTION

KATEGORIE	HAEUFIGKEIT	
	ABSOLUT	RELATIV
SCHWACHPUNKT	13	52
SCHWACHMISCH	0	0
SCHWACHMONO	0	0
STARKPUNKT	12	48
STARKMISCH	0	0
STARKMONO	0	0
STARKNOM	0	0

```
HAEUFIGKEIT DER WORTLAENGEN
---------------------------

WORTLAENGE     HAEUFIGKEIT
               ABSOLUT RELATIV  0%        10%        20%        30%
-------------------------------+----------+----------+----------+-------->
         1        0      0
         2       18     10.98  ***********
         3       54     32.93  **********************************
         4       24     14.63  ***************
         5       22     13.41  **************
         6       20     12.2   *************
         7        7      4.27  *****
         8        5      3.05  ****
         9        2      1.22  **
        10        5      3.05  ****
        11        1       .61  *
        12        2      1.22  **
        13        4      2.44  ***
        14        0      0
        15        0      0
        16        0      0
        17        0      0
        18        0      0
        19        0      0
        20        0      0
        21        0      0
        22        0      0
        23        0      0
-------------------------------------------------------------------------

               STICHPROBENKENNZAHLEN
               ---------------------

               SN= 164
               SB= 768
               AM= 4.68292683
               SD= 2.50062455
               VK= .533987533
-------------------------------------------------------------------------
               IL= 13
               IG= 12
               SL= 13.6666667
-------------------------------------------------------------------------
```

FRAU BEATE UND IHR SOHN

KATEGORIE	HAEUFIGKEIT		WORTLAENGE	
	ABSOLUT	RELATIV	ARITHM.MITTEL	STANDARDABW.
SUB	29	14.15	5.52	1.43
INFSUB	0	0	0	0
PREADNOMSUB	0	0	0	0
SASUB	0	0	0	0
ADVERBSUB	0	0	0	0
ADJEKSUB	0	0	0	0
KOORSUB	0	0	0	0
ANASUB	0	0	0	0
KOMPSUB	3	1.46	8	2.45
PLURSUB	0	0	0	0
SYNEK	0	0	0	0
ADJEK	6	2.93	9.5	2.63
ASOZAD	0	0	0	0
KOORAD	0	0	0	0
ANAAD	0	0	0	0
OXYM	0	0	0	0
KOMPANAAD	0	0	0	0
KOMPMAXAD	0	0	0	0
COMPARAD	0	0	0	0
PRON	49	23.9	3.2	.91
POSPRON	1	.49	4	0
DEMPRON	1	.49	5	0
GENMAN	0	0	0	0
INDEFPRON	1	.49	7	0
NEUPRON	0	0	0	0
NEUES	1	.49	1	0
NUMER	0	0	0	0
FINVERB	23	11.22	5.39	1.41
ASOZFINVERB	0	0	0	0
ORDICFINVERB	4	1.95	6	1.73
KOORDFINVERB	0	0	0	0
ANAFINVERB	0	0	0	0
KOMPFINVERB	0	0	0	0
SYNAESFINVERB	0	0	0	0
AUXVERB	7	3.41	3.71	.88
MODVERB	2	.98	4.5	1.5
ASOZINF	0	0	0	0
INF	1	.49	9	0
PRAESPART	2	.98	9	1
PERFPART	2	.98	7	1
KOORDINF	1	.49	9	0
ANAINF	0	0	0	0
KOMPINF	6	2.93	11	2.89
SYNAESINF	0	0	0	0
KOKON	7	3.41	3.14	.35
UND	2	.98	3	0
WIE	0	0	0	0
SO	0	0	0	0
SUBKON	4	1.95	3.5	.5
PRAEP	14	6.83	2.57	.82
ADVERB	38	18.54	4.82	2.06
ASOZADVERB	0	0	0	0
COMPARADVERB	0	0	0	0
KOORDADVERB	0	0	0	0
INTERJEK	1	.49	2	0
ONOMA	0	0	0	0

AGGREGIERTE KATEGORIEN

```
KATEGORIE        HAEUFIGKEIT
                 ABSOLUT RELATIV  0%        10%       20%       30%
--------------------------------+---------+---------+---------+-------->
SUBSTANTIV         32    15.61  ****************
                    3     1.46  oo
------------------------------------------------------------------------
ADJEKTIV            6     2.93  ***
                    0      0
------------------------------------------------------------------------
PRONOMEN           53    25.85  ***************************
                    4     1.95  oo
------------------------------------------------------------------------
NUMERALE            0       0
                    0       0
------------------------------------------------------------------------
FIN.VERB           36    17.56  ******************
                    4     1.95  oo
------------------------------------------------------------------------
INFIN.VERB         12     5.85  ******
                    9     4.39  ooooo
------------------------------------------------------------------------
KOORD.KONJ.         9     4.39  *****
                    2      .98  o
------------------------------------------------------------------------
SUBORD.KONJ.        4     1.95  **
                    0       0
------------------------------------------------------------------------
PRAEPOSITION       14     6.83  *******
                    0       0
------------------------------------------------------------------------
ADVERB             38    18.54  ********************
                    0       0
------------------------------------------------------------------------
INTERJEKTION        1      .49  *
                    0       0
------------------------------------------------------------------------
```

INTERPUNKTION

KATEGORIE	HAEUFIGKEIT	
	ABSOLUT	RELATIV
SCHWACHPUNKT	20	42.55
SCHWACHMISCH	0	0
SCHWACHMONO	0	0
STARKPUNKT	27	57.45
STARKMISCH	0	0
STARKMONO	0	0
STARKNOM	0	0

HAEUFIGKEIT DER WORTLAENGEN

```
WORTLAENGE       HAEUFIGKEIT
                 ABSOLUT RELATIV 0%        10%        20%        30%
-------------------------------- +----------+----------+----------+-------->
         1            1    .49  x
         2           21  10.24  xxxxxxxxxxx
         3           58  28.29  xxxxxxxxxxxxxxxxxxxxxxxxxxxxx
         4           34  16.59  xxxxxxxxxxxxxxxxx
         5           29  14.15  xxxxxxxxxxxxxx
         6           25  12.2   xxxxxxxxxxxxx
         7           11   5.37  xxxxxx
         8            7   3.41  xxxx
         9            8   3.9   xxxx
        10            4   1.95  xx
        11            4   1.95  xx
        12            1    .49  x
        13            1    .49  x
        14            0   0
        15            0   0
        16            0   0
        17            1    .49  x
        18            0   0
        19            0   0
        20            0   0
        21            0   0
        22            0   0
        23            0   0
```

STICHPROBENKENNZAHLEN

SN= 205
SB= 979
AM= 4.77560976
SD= 2.44118928
VK= .511178552

IL= 20
IG= 27
SL= 7.59259259

DER MOERDER

KATEGORIE	HAEUFIGKEIT		WORTLAENGE	
	ABSOLUT	RELATIV	ARITHM.MITTEL	STANDARDABW.
SUB	124	17.15	6.44	2.16
INFSUB	7	.97	6.86	1.88
PREADNOMSUB	1	.14	9	0
SASUB	0	0	0	0
ADVERBSUB	0	0	0	0
ADJEKSUB	0	0	0	0
KOORSUB	1	.14	4	0
ANASUB	0	0	0	0
KOMPSUB	8	1.11	12.13	1.83
PLURSUB	0	0	0	0
SYNEK	0	0	0	0
ADJEK	36	4.98	7.72	2.89
ASOZAD	0	0	0	0
KOORAD	0	0	0	0
ANAAD	5	.69	9	1.79
OXYM	0	0	0	0
KOMPANAAD	0	0	0	0
KOMPMAXAD	0	0	0	0
COMPARAD	1	.14	12	0
PRON	155	21.44	3.38	1.02
POSPRON	11	1.52	5.09	.79
DEMPRON	4	.55	5.75	.44
GENMAN	0	0	0	0
INDEFPRON	5	.69	5.2	.4
NEUPRON	0	0	0	0
NEUES	8	1.11	1.88	.33
NUMER	2	.28	3.5	.5
FINVERB	57	7.88	6.12	2.01
ASOZFINVERB	1	.14	11	0
ORDICFINVERB	1	.14	4	0
KOORDFINVERB	0	0	0	0
ANAFINVERB	0	0	0	0
KOMPFINVERB	3	.41	12.33	2.05
SYNAESFINVERB	0	0	0	0
AUXVERB	14	1.94	4.36	2.06
MODVERB	4	.55	5.75	.44
ASOZINF	0	0	0	0
INF	29	4.01	7.38	2.43
PRAESPART	3	.41	7.33	.47
PERFPART	12	1.66	9.58	2.29
KOORDINF	0	0	0	0
ANAINF	0	0	0	0
KOMPINF	5	.69	12.6	2.24
SYNAESINF	0	0	0	0
KOKON	33	4.56	2.79	1.07
UND	5	.69	3	0
WIE	0	0	0	0
SO	1	.14	3	0
SUBKON	25	3.46	2.96	.35
PRAEP	82	11.34	3	.85
ADVERB	80	11.07	4.82	1.97
ASOZADVERB	0	0	0	0
COMPARADVERB	0	0	0	0
KOORDADVERB	0	0	0	0
INTERJEK	0	0	0	0
ONOMA	0	0	0	0

AGGREGIERTE KATEGORIEN

KATEGORIE	HAEUFIGKEIT ABSOLUT	RELATIV	0%　　　　10%　　　　20%　　　　30%
SUBSTANTIV	141	19.5	×××××××××××××××××××
	17	2.35	ooo
ADJEKTIV	42	5.81	××××××
	6	.83	o
PRONOMEN	183	25.31	××××××××××××××××××××××××
	28	3.87	oooo
NUMERALE	2	.28	×
	0	0	
FIN.VERB	80	11.07	××××××××××××
	5	.69	o
INFIN.VERB	49	6.78	×××××××
	8	1.11	oo
KOORD.KONJ.	39	5.39	××××××
	6	.83	o
SUBORD.KONJ.	25	3.46	××××
	0	0	
PRAEPOSITION	82	11.34	××××××××××××
	0	0	
ADVERB	80	11.07	××××××××××××
	0	0	
INTERJEKTION	0	0	
	0	0	

INTERPUNKTION

KATEGORIE	HAEUFIGKEIT ABSOLUT	RELATIV
SCHWACHPUNKT	89	76.07
SCHWACHMISCH	0	0
SCHWACHMONO	2	1.71
STARKPUNKT	26	22.22
STARKMISCH	0	0
STARKMONO	0	0
STARKNOM	0	0

```
HAEUFIGKEIT DER WORTLAENGEN
---------------------------

WORTLAENGE      HAEUFIGKEIT
                ABSOLUT RELATIV 0%        10%       20%       30%
------------------------------- +---------+---------+---------+--------->
         1         1     .14   x
         2        77   10.65   xxxxxxxxxxx
         3       199   27.52   xxxxxxxxxxxxxxxxxxxxxxxxxxxx
         4        91   12.59   xxxxxxxxxxxxx
         5       108   14.94   xxxxxxxxxxxxxxx
         6        88   12.17   xxxxxxxxxxxxx
         7        39    5.39   xxxxxx
         8        31    4.29   xxxxx
         9        32    4.43   xxxxx
        10        15    2.07   xxx
        11        18    2.49   xxx
        12         9    1.24   xx
        13         5     .69   x
        14         7     .97   x
        15         2     .28   x
        16         1     .14   x
        17         0     0
        18         0     0
        19         0     0
        20         0     0
        21         0     0
        22         0     0
        23         0     0
-----------------------------------------------------------------------

                STICHPROBENKENNZAHLEN
                ---------------------

                SN= 723
                SB= 3656
                AM= 5.05947441
                SD= 2.70761505
                VK=  .535157375
-----------------------------------------------------   --------------
                IL= 91
                IG= 26
                SL= 27.6076923
-----------------------------------------------------------------------
```

WIE ICH ES SEHE
(Peter Altenberg)

KATEGORIE	HAEUFIGKEIT		WORTLAENGE	
	ABSOLUT	RELATIV	ARITHM.MITTEL	STANDARDABW.
SUB	555	18.24	6.32	2.29
INFSUB	17	.56	5.71	1.01
PREADNOMSUB	1	.03	6	0
SASUB	1	.03	10	0
ADVERBSUB	0	0	0	0
ADJEKSUB	20	.66	8.2	3.12
KOORSUB	8	.26	8.13	2.26
ANASUB	0	0	0	0
KOMPSUB	105	3.45	12.38	2.46
PLURSUB	0	0	0	0
SYNEK	0	0	0	0
ADJEK	207	6.8	7.3	2.59
ASOZAD	1	.03	6	0
KOORAD	3	.1	7.33	3.3
ANAAD	49	1.61	7.06	2.34
OXYM	1	.03	7	0
KOMPANAAD	17	.56	10.71	1.13
KOMPMAXAD	0	0	0	0
COMPARAD	13	.43	12.31	1.85
PRON	645	21.2	3.16	.78
POSPRON	47	1.55	4.83	.91
DEMPRON	22	.72	5.36	1.26
GENMAN	9	.3	3	0
INDEFPRON	38	1.25	5.29	.75
NEUPRON	8	.26	2.38	.69
NEUES	22	.72	2	0
NUMER	24	.79	4.25	1.94
FINVERB	281	9.24	6.13	1.94
ASOZFINVERB	13	.43	5.38	.62
ORDICFINVERB	15	.49	5.2	.4
KOORDFINVERB	1	.03	5	0
ANAFINVERB	0	0	0	0
KOMPFINVERB	6	.2	10.5	1.98
SYNAESFINVERB	0	0	0	0
AUXVERB	100	3.29	3.64	.87
MODVERB	19	.62	5.11	1.07
ASOZINF	0	0	0	0
INF	46	1.51	6.46	1.66
PRAESPART	19	.62	9.95	2.21
PERFPART	38	1.25	9.18	1.94
KOORDINF	1	.03	7	0
ANAINF	0	0	0	0
KOMPINF	6	.2	15	2.16
SYNAESINF	0	0	0	0
KOKON	129	4.24	3.14	.45
UND	14	.46	3	0
WIE	4	.13	3	0
SO	1	.03	2	0
SUBKON	40	1.31	3.38	.76
PRAEP	230	7.56	2.84	1.05
ADVERB	251	8.25	4.77	2.02
ASOZADVERB	0	0	0	0
COMPARADVERB	1	.03	8	0
KOORDADVERB	2	.07	6	4
INTERJEK	12	.39	2	.41
ONOMA	0	0	0	0

AGGREGIERTE KATEGORIEN

```
KATEGORIE        HAEUFIGKEIT
                 ABSOLUT  RELATIV  0%         10%        20%        30%
--------------------------------- +----------+----------+----------+------->
SUBSTANTIV       707      23.24    ************************
                 152·      5       oooooo
---------------------------------------------------------------------------
ADJEKTIV         291       9.57    **********
                  84       2.76    ooo
---------------------------------------------------------------------------
PRONOMEN         791      26       ********************************
                 146       4.8     ooooo
---------------------------------------------------------------------------
NUMERALE          24        .79    *
                   0        0
---------------------------------------------------------------------------
FIN.VERB         435      14.3     ****************
                  35       1.15    oo
---------------------------------------------------------------------------
INFIN.VERB       110       3.62    ****
                  26        .85    o
---------------------------------------------------------------------------
KOORD.KONJ.      148       4.87    *****
                  19        .62    o
---------------------------------------------------------------------------
SUBORD.KONJ.      40       1.31    **
                   0        0
---------------------------------------------------------------------------
PRAEPOSITION     230       7.56    ********
                   0        0
---------------------------------------------------------------------------
ADVERB           254       8.35    *********
                   3        .1     o
---------------------------------------------------------------------------
INTERJEKTION      12        .39    *
                   0        0
---------------------------------------------------------------------------
```

INTERPUNKTION

KATEGORIE	HAEUFIGKEIT	
	ABSOLUT	RELATIV
SCHWACHPUNKT	383	50.93
SCHWACHMISCH	7	.93
SCHWACHMONO	0	0
STARKPUNKT	348	46.28
STARKMISCH	13	1.73
STARKMONO	0	0
STARKNOM	0	0

HAEUFIGKEIT DER WORTLAENGEN

```
WORTLAENGE      HAEUFIGKEIT
                ABSOLUT  RELATIV 0%          10%         20%         30%
----------------------------------+-----------+-----------+-----------+-------->
       1             6     .2   *
       2           244    8.02  *********
       3           877   28.84  ******************************
       4           355   11.67  ************
       5           453   14.9   ***************
       6           362   11.9   ************
       7           207    6.81  *******
       8           142    4.67  *****
       9           101    3.32  ****
      10            88    2.89  ***
      11            70    2.3   ***
      12            45    1.48  **
      13            37    1.22  **
      14            20     .66  *
      15            12     .39  *
      16            11     .36  *
      17             5     .16  *
      18             4     .13  *
      19             0     0
      20             2     .07  *
      21             0     0
      22             0     0
      23             0     0
```

STICHPROBENKENNZAHLEN

SN= 3042
SB= 15980
AM= 5.25312295
SD= 2.88726916
VK= .549629086

IL= 390
IG= 361
SL= 8.4265928

KRIEGSNOVELLEN
(Detlev von Liliencron)

KATEGORIE	HAEUFIGKEIT ABSOLUT	RELATIV	WORTLAENGE ARITHM.MITTEL	STANDARDABW.
SUB	329	17.53	6.36	2.16
INFSUB	8	.43	6.75	1.39
PREADNOMSUB	2	.11	7.5	.5
SASUB	0	0	0	0
ADVEREBSUB	0	0	0	0
ADJEKSUB	2	.11	4.5	.5
KOORSUB	2	.11	3.5	3.5
ANASUB	0	0	0	0
KOMPSUB	65	3.46	12.4	2.87
PLURSUB	0	0	0	0
SYNEK	0	0	0	0
ADJEK	106	5.65	7.73	2.87
ASOZAD	0	0	0	0
KOORAD	1	.05	10	0
ANAAD	15	.8	7.6	2.15
OXYM	0	0	0	0
KOMPANAAD	3	.16	13.67	1.7
KOMPMAXAD	0	0	0	0
COMPARAD	3	.16	12.67	1.7
PRON	383	20.4	3.12	.69
POSPRON	41	2.18	5.17	.88
DEMPRON	10	.53	6.2	1.08
GENMAN	1	.05	3	0
INDEFPRON	32	1.7	5.22	1.02
NEUPRON	0	0	0	0
NEUES	9	.48	2	0
NUMER	35	1.86	5.74	1.84
FINVERB	130	6.93	5.98	1.97
ASOZFINVERB	0	0	0	0
ORDICFINVERB	2	.11	5	0
KOORDFINVERB	3	.16	4.67	2.36
ANAFINVERB	0	0	0	0
KOMPFINVERB	0	0	0	0
SYNAESFINVERB	0	0	0	0
AUXVERB	70	3.73	4.23	1.12
MODVERB	8	.43	5.88	.6
ASOZINF	0	0	0	0
INF	32	1.7	7.44	2.33
PRAESPART	22	1.17	8.64	1.69
PERFPART	62	3.3	9.08	1.84
KOORDINF	0	0	0	0
ANAINF	0	0	0	0
KOMPINF	8	.43	13	2.12
SYNAESINF	0	0	0	0
KOKON	74	3.94	2.77	.58
UND	8	.43	3	0
WIE	7	.37	3	0
SO	0	0	0	0
SUBKON	31	1.65	3.29	.77
PRAEP	178	9.48	2.95	1.03
ADVERB	186	9.91	5.19	2.49
ASOZADVERB	0	0	0	0
COMPARADVERB	0	0	0	0
KOORDADVERB	6	.32	5	1.41
INTERJEK	3	.16	2	0
ONOMA	0	0	0	0

AGGREGIERTE KATEGORIEN

KATEGORIE	HAEUFIGKEIT ABSOLUT	RELATIV	0% 10% 20% 30%
SUBSTANTIV	408	21.74	xxxxxxxxxxxxxxxxxxxxxx
	79	4.21	ooooo
ADJEKTIV	128	6.82	xxxxxxx
	22	1.17	oo
PRONOMEN	476	25.36	xxxxxxxxxxxxxxxxxxxxxxxxxx
	93	4.95	ooooo
NUMERALE	35	1.86	xx
	0	0	
FIN.VERB	213	11.35	xxxxxxxxxxx
	5	.27	o
INFIN.VERB	124	6.61	xxxxxxx
	30	1.6	oo
KOORD.KONJ.	89	4.74	xxxxx
	15	.8	o
SUBORD.KONJ.	31	1.65	xx
	0	0	
PRAEPOSITION	178	9.48	xxxxxxxxxx
	0	0	
ADVERB	192	10.23	xxxxxxxxxxx
	6	.32	o
INTERJEKTION	3	.16	x
	0	0	

INTERPUNKTION

KATEGORIE	HAEUFIGKEIT ABSOLUT	RELATIV
SCHWACHPUNKT	211	59.27
SCHWACHMISCH	0	0
SCHWACHMONO	0	0
STARKPUNKT	140	39.33
STARKMISCH	1	.28
STARKMONO	0	0
STARKNOM	3	.84

HAEUFIGKEIT DER WORTLAENGEN

```
WORTLAENGE      HAEUFIGKEIT
                ABSOLUT RELATIV 0%        10%       20%       30%
----------------------------------+---------+---------+---------+-------->
         1         3      .16 x
         2       159     8.48 xxxxxxxxx
         3       535    28.52 xxxxxxxxxxxxxxxxxxxxxxxxxxxxxx
         4       225    11.99 xxxxxxxxxxxx
         5       238    12.69 xxxxxxxxxxxxx
         6       214    11.41 xxxxxxxxxxxx
         7       133     7.09 xxxxxxxx
         8       106     5.65 xxxxxx
         9        77     4.1  xxxxx
        10        61     3.25 xxxx
        11        42     2.24 xxx
        12        31     1.65 xx
        13        13      .69 x
        14        13      .69 x
        15        13      .69 x
        16         8      .43 x
        17         1      .05 x
        18         2      .11 x
        19         1      .05 x
        20         0       0
        21         1      .05 x
        22         0       0
        23         0       0
```

STICHPROBENKENNZAHLEN

SN= 1677
SB= 9983
AM= 5.3185935
SD= 2.94266659
VK= .553279094

IL= 711
IG= 144
SL= 13.0347222

DIE BUDDENBROKS
(Thomas Mann)

KATEGORIE	HAEUFIGKEIT		WORTLAENGE	
	ABSOLUT	RELATIV	ARITHM.MITTEL	STANDARDABW.
SUB	263	18.11	6.6	2.64
INFSUB	9	.62	7.11	1.85
PREADNOMSUB	6	.41	6.5	1.39
SASUB	1	.07	11	0
ADVERBSUB	0	0	0	0
ADJEKSUB	2	.14	14	3
KOORSUB	2	.14	4.5	.5
ANASUB	0	0	0	0
KOMPSUB	44	3.03	11.32	2.54
PLURSUB	0	0	0	0
SYNEK	0	0	0	0
ADJEK	95	6.54	7.67	3.02
ASOZAD	0	0	0	0
KOORAD	0	0	0	0
ANAAD	25	1.72	7.44	2.4
OXYM	0	0	0	0
KOMPANAAD	4	.28	12.75	2.68
KOMPMAXAD	0	0	0	0
COMPARAD	3	.21	12.67	1.7
PRON	246	16.94	3.13	.78
POSPRON	27	1.86	5.22	.83
DEMPRON	15	1.03	6.67	1.74
GENMAN	6	.41	3	0
INDEFPRON	26	1.79	4.96	.94
NEUPRON	0	0	0	0
NEUES	21	1.45	2	0
NUMER	7	.48	7	4.63
FINVERB	83	5.72	6.07	2.16
ASOZFINVERB	1	.07	10	0
ORDICFINVERB	4	.28	5.25	.44
KOORDFINVERB	1	.07	5	0
ANAFINVERB	0	0	0	0
KOMPFINVERB	5	.34	11.6	.8
SYNAESFINVERB	0	0	0	0
AUXVERB	64	4.41	3.95	.96
MODVERB	10	.69	4.6	1.02
ASOZINF	0	0	0	0
INF	30	2.07	7.17	2.57
PRAESPART	11	.76	10.82	3.61
PERFPART	38	2.62	8.34	1.53
KOORDINF	0	0	0	0
ANAINF	0	0	0	0
KOMPINF	6	.41	10.83	1.95
SYNAESINF	0	0	0	0
KOKON	82	5.65	3.04	.59
UND	5	.34	3	0
WIE	0	0	0	0
SO	0	0	0	0
SUBKON	29	2	4.03	1.5
PRAEP	128	8.82	2.92	1.16
ADVERB	149	10.26	5.48	2.62
ASOZADVERB	0	0	0	0
COMPARADVERB	1	.07	12	0
KOORDADVERB	3	.21	5	3.56
INTERJEK	0	0	0	0
ONOMA	0	0	0	0

AGGREGIERTE KATEGORIEN

```
KATEGORIE       HAEUFIGKEIT
                ABSOLUT  RELATIV  0%         10%        20%        30%
--------------------------------+----------+----------+----------+-------->
SUBSTANTIV        327    22.52   ************************
                   64     4.41   ooooo
---------------------------------------------------------------------------
ADJEKTIV          127     8.75   *********
                   32     2.2    ooo
---------------------------------------------------------------------------
PRONOMEN          341    23.48   *************************
                   95     6.54   ooooooo
---------------------------------------------------------------------------
NUMERALE            7      .48   *
                    0      0
---------------------------------------------------------------------------
FIN.VERB          168    11.57   ************
                   11      .76   o
---------------------------------------------------------------------------
INFIN.VERB         85     5.85   ******
                   17     1.17   oo
---------------------------------------------------------------------------
KOORD.KONJ.        87     5.99   ******
                    5      .34   o
---------------------------------------------------------------------------
SUBORD.KONJ.       29     2      ***
                    0     0
---------------------------------------------------------------------------
PRAEPOSITION      128     8.82   *********
                    0     0
---------------------------------------------------------------------------
ADVERB            153    10.54   ***********
                    4      .28   o
---------------------------------------------------------------------------
INTERJEKTION        0     0
                    0     0
---------------------------------------------------------------------------
```

INTERPUNKTION

KATEGORIE	HAEUFIGKEIT	
	ABSOLUT	RELATIV
SCHWACHPUNKT	195	70.91
SCHWACHMISCH	1	.36
SCHWACHMONO	0	0
STARKPUNKT	78	28.36
STARKMISCH	1	.36
STARKMONO	0	0
STARKNOM	1	.36

HAEUFIGKEIT DER WORTLAENGEN

```
WORTLAENGE         HAEUFIGKEIT
                   ABSOLUT RELATIV  0%          10%          20%          30%
-------------------------------------+----------+------------+------------+-------->
         1              2     .14   *
         2            140    9.64   **********
         3            371   25.53   **************************
         4            197   13.56   **************
         5            187   12.87   *************
         6            153   10.53   ***********
         7             92    6.33   *******
         8             82    5.64   ******
         9             65    4.47   *****
        10             49    3.37   ****
        11             51    3.51   ****
        12             23    1.58   **
        13             11     .76   *
        14             11     .76   *
        15              8     .55   *
        16              3     .21   *
        17              4     .28   *
        18              4     .28   *
        19              0      0
        20              0      0
        21              0      0
        22              0      0
        23              0      0
-------------------------------------------------------------------------------
```

STICHPROBENKENNZAHLEN

```
SN= 1452
SB= 7850
AM= 5.40633609
SD= 3.01811127
VK=  .558254467
```

```
IL= 196
IG= 80
SL= 18.15
```

SOMMERTOD
(Johannes Schlaf)

KATEGORIE	HAEUFIGKEIT ABSOLUT	RELATIV	WORTLAENGE ARITHM.MITTEL	STANDARDAEW.
SUB	156	12.55	6.43	2.16
INFSUB	12	.97	6.92	.95
PREADNOMSUB	3	.24	10	.82
SASUB	0	0	0	0
ADVERBSUB	0	0	0	0
ADJEKSUB	10	.8	6.6	1.69
KOORSUB	4	.32	4	.71
ANASUB	0	0	0	0
KOMPSUB	42	3.38	11.6	2.34
PLURSUB	0	0	0	0
SYNEK	5	.4	5.6	1.36
ADJEK	90	7.24	7.51	2.91
ASOZAD	1	.08	4	0
KOORAD	3	.24	6.33	.47
ANAAD	21	1.69	6.57	2.73
OXYM	2	.16	7	3
KOMPANAAD	1	.08	9	0
KOMPMAXAD	0	0	0	0
COMPARAD	8	.64	12.5	2.63
PRON	264	21.24	3.18	.89
POSPRON	26	2.09	4.85	.91
DEMPRON	1	.08	5	0
GENMAN	4	.32	3.25	.44
INDEFPRON	22	1.77	5	1.04
NEUPRON	0	0	0	0
NEUES	10	.8	1.9	.3
NUMER	5	.4	6.4	1.2
FINVERB	96	7.72	6.27	1.75
ASOZFINVERB	1	.08	5	0
ORDICFINVERB	0	0	0	0
KOORDFINVERB	3	.24	6	0
ANAFINVERB	0	0	0	0
KOMPFINVERB	3	.24	9.67	2.05
SYNAESFINVERB	0	0	0	0
AUXVERB	40	3.22	3.48	1
MODVERB	10	.8	4.5	.81
ASOZINF	0	0	0	0
INF	13	1.05	8.23	1.76
PRAESPART	13	1.05	10.54	2.5
PERFPART	15	1.21	8.27	1.61
KOORDINF	0	0	0	0
ANAINF	0	0	0	0
KOMPINF	7	.56	13.57	1.84
SYNAESINF	0	0	0	0
KOKON	69	5.55	3.06	.33
UND	16	1.29	3	0
WIE	2	.16	3	0
SO	6	.48	2	0
SUBKON	20	1.61	3.25	.62
PRAEP	101	8.13	3.19	1.4
ADVERB	134	10.78	5.25	2.22
ASOZADVERB	0	0	0	0
COMPARADVERB	0	0	0	0
KOORDADVERB	0	0	0	0
INTERJEK	4	.32	2	1.73
ONOMA	0	0	0	0

AGGREGIERTE KATEGORIEN

```
KATEGORIE       HAEUFIGKEIT
                ABSOLUT RELATIV  0%         10%        20%        30%
                                 +----------+----------+----------+-------->
SUBSTANTIV      232     18.66   ********************
                76       6.11   ooooooo
---------------------------------------------------------------------------
ADJEKTIV        126     10.14   ***********
                36       2.9    ooo
---------------------------------------------------------------------------
PRONOMEN        327     26.31   ****************************
                63       5.07   oooooo
---------------------------------------------------------------------------
NUMERALE          5       .4    *
                  0       0
---------------------------------------------------------------------------
FIN.VERB        153     12.31   *************
                  7       .56   o
---------------------------------------------------------------------------
INFIN.VERB       48      3.66   ****
                 20      1.61   oo
---------------------------------------------------------------------------
KOORD.KONJ.      93      7.48   ********
                 24      1.93   oo
---------------------------------------------------------------------------
SUBORD.KONJ.     20      1.61   **
                  0       0
---------------------------------------------------------------------------
PRAEPOSITION    101      8.13   *********
                  0       0
---------------------------------------------------------------------------
ADVERB          134     10.78   ***********
                  0       0
---------------------------------------------------------------------------
INTERJEKTION      4       .32   *
                  0       0
---------------------------------------------------------------------------
```

INTERPUNKTION

KATEGORIE	HAEUFIGKEIT	
	ABSOLUT	RELATIV
SCHWACHPUNKT	131	56.22
SCHWACHMISCH	0	0
SCHWACHMONO	0	0
STARKPUNKT	94	40.34
STARKMISCH	0	0
STARKMONO	0	0
STARKNOM	8	3.43

HAEUFIGKEIT DER WORTLAENGEN

WORTLAENGE	HAEUFIGKEIT ABSOLUT	RELATIV	0% 10% 20% 30%
1	4	.32	x
2	92	7.4	xxxxxxxx
3	393	31.62	xxxxxxxxxxxxxxxxxxxxxxxxxxxxxxxx
4	147	11.83	xxxxxxxxxxxx
5	149	11.99	xxxxxxxxxxxx
6	146	11.75	xxxxxxxxxxxx
7	83	6.68	xxxxxxx
8	62	4.99	xxxxx
9	50	4.02	xxxxx
10	36	2.9	xxx
11	25	2.01	xxx
12	22	1.77	xx
13	10	.8	x
14	8	.64	x
15	11	.88	x
16	2	.16	x
17	1	.08	x
18	2	.16	x
19	0	0	
20	0	0	
21	0	0	
22	0	0	
23	0	0	

STICHPROBENKENNZAHLEN

SN= 1243
SB= 6494
AM= 5.22445696
SD= 2.888986
VK= .552973453

TI= 131
IG= 102
SL= 12.1862745

FRUEHLING
(Johannes Schlaf)

KATEGORIE	HAEUFIGKEIT		WORTLAENGE	
	ABSOLUT	RELATIV	ARITHM.MITTEL	STANDARDAEW.
SUB	158	14.67	5.99	1.91
INFSUB	17	1.58	7.12	1.94
PREADNOMSUB	0	0	0	0
SASUB	0	0	0	0
ADVERBSUB	0	0	0	0
ADJEKSUB	9	.84	4.89	1.37
KOORSUB	19	1.76	5.95	2.04
ANASUB	0	0	0	0
KOMPSUB	24	2.23	11.42	3.17
PLURSUB	8	.74	5.75	.66
SYNEK	0	0	0	0
ADJEK	109	10.12	6.89	2.25
ASOZAD	0	0	0	0
KOORAD	9	.84	6.44	1.89
ANAAD	37	3.44	7.86	2.51
OXYM	0	0	0	0
KOMPANAAD	2	.19	9.5	.5
KOMPMAXAD	0	0	0	0
COMPARAD	7	.65	15.71	3.01
PRON	194	18.01	3.32	.79
POSPRON	12	1.11	4.75	.83
DEMPRON	7	.65	4.71	1.28
GENMAN	1	.09	3	0
INDEFPRON	32	2.97	4.66	.73
NEUPRON	1	.09	3	0
NEUES	5	.46	2	0
NUMER	8	.74	6.75	1.79
FINVERB	57	5.29	6.11	1.69
ASOZFINVERB	0	0	0	0
ORDICFINVERB	0	0	0	0
KOORDFINVERB	3	.28	7.67	1.25
ANAFINVERB	0	0	0	0
KOMPFINVERB	0	0	0	0
SYNAESFINVERB	0	0	0	0
AUXVERB	43	3.99	3.37	.53
MODVERB	5	.46	4	0
ASOZINF	0	0	0	0
INF	12	1.11	6.08	1.55
PRAESPART	20	1.86	5.25	1.61
PERFPART	7	.65	5.29	2.12
KOORDINF	6	.56	7.67	2.14
ANAINF	0	0	0	0
KOMPINF	10	.93	11.2	1.72
SYNAESINF	0	0	0	0
KOKON	69	6.41	3.01	.2
UND	18	1.67	3	0
WIE	1	.09	3	0
SO	1	.09	2	0
SUBKON	12	1.11	3	0
PRAEP	72	6.69	2.61	.86
ADVERB	68	6.31	4.57	2.07
ASOZADVERB	0	0	0	0
COMPARADVERB	0	0	0	0
KOORDADVERB	12	1.11	5.08	1.44
INTERJEK	2	.19	3	0
ONOMA	0	0	0	0

AGGREGIERTE KATEGORIEN

KATEGORIE	HAEUFIGKEIT		0% 10% 20% 30%
	ABSOLUT	RELATIV	
SUBSTANTIV	235	21.82	xxxxxxxxxxxxxxxxxxxxxx
	77	7.15	oooooooo
ADJEKTIV	164	15.23	xxxxxxxxxxxxxxx
	55	5.11	oooooo
PRONOMEN	252	23.4	xxxxxxxxxxxxxxxxxxxxxxxx
	58	5.39	oooooo
NUMERALE	8	.74	x
	0	0	
FIN.VERB	108	10.03	xxxxxxxxxxx
	3	.28	o
INFIN.VERB	55	5.11	xxxxxx
	36	3.34	oooo
KOORD.KONJ.	89	8.26	xxxxxxxxx
	20	1.86	oo
SUBORD.KONJ.	12	1.11	xx
	0	0	
PRAEPOSITION	72	6.69	xxxxxxx
	0	0	
ADVERB	80	7.43	xxxxxxxx
	12	1.11	oo
INTERJEKTION	2	.19	x
	0	0	

INTERPUNKTION

KATEGORIE	HAEUFIGKEIT	
	ABSOLUT	RELATIV
SCHWACHPUNKT	157	60.85
SCHWACHMISCH	0	0
SCHWACHMONO	0	0
STARKPUNKT	99	38.37
STARKMISCH	0	0
STARKMONO	0	0
STARKNOM	2	.78

HAEUFIGKEIT DER WORTLAENGEN

WORTLAENGE	HAEUFIGKEIT		0%	10%	20%	30%
	ABSOLUT	RELATIV				
1	0	0				
2	66	6.13	×××××××			
3	316	29.34	××××××××××××××××××××××××××××××			
4	153	14.21	×××××××××××××××			
5	159	14.76	×××××××××××××××			
6	129	11.98	××××××××××××			
7	61	5.66	××××××			
8	54	5.01	××××××			
9	50	4.64	×××××			
10	36	3.34	××××			
11	17	1.58	××			
12	17	1.58	××			
13	9	.84	×			
14	4	.37	×			
15	1	.09	×			
16	0	0				
17	2	.19	×			
18	1	.09	×			
19	1	.09	×			
20	1	.09	×			
21	0	0				
22	0	0				
23	0	0				

STICHPROBENKENNZAHLEN

SN= 1077
SB= 5600
AM= 5.1996286
SD= 2.69978503
VK= .519226513

IL= 157
IG= 101
SL= 10.6633663

IN DINGSDA
(Johannes Schlaf)

KATEGORIE	HAEUFIGKEIT		WORTLAENGE	
	ABSOLUT	RELATIV	ARITHM.MITTEL	STANDARDABW.
SUB	250	14.36	6.21	2.09
INFSUB	10	.57	6.4	1.36
PREADNOMSUB	0	0	0	0
SASUB	0	0	0	0
ADVERBSUB	0	0	0	0
ADJEKSUB	1	.06	7	0
KOORSUB	5	.29	5.8	2.64
ANASUB	0	0	0	0
KOMPSUB	73	4.19	11.1	2.49
PLURSUB	1	.06	6	0
SYNEK	0	0	0	0
ADJEK	143	8.21	7.7	2.71
ASOZAD	1	.06	7	0
KOORAD	1	.06	8	0
ANAAD	28	1.61	6.79	1.84
OXYM	2	.11	5.5	1.5
KOMPANAAD	4	.23	10.75	1.48
KOMPMAXAD	2	.11	13	3
COMPARAD	11	.63	12.09	2.02
PRON	314	18.04	3.22	.71
POSPRON	27	1.55	5.19	.82
DEMPRON	11	.63	5.91	.28
GENMAN	16	.92	3	0
INDEFPRON	30	1.72	5.17	1.59
NEUPRON	3	.17	6	0
NEUES	5	.29	2	0
NUMER	6	.34	5.17	1.35
FINVERB	90	5.17	6.01	1.79
ASOZFINVERB	8	.46	7.38	2.17
ORDICFINVERB	0	0	0	0
KOORDFINVERB	1	.06	10	0
ANAFINVERB	0	0	0	0
KOMPFINVERB	6	.34	11.5	4.39
SYNAESFINVERB	0	0	0	0
AUXVERB	52	2.99	3.79	.98
MODVERB	11	.63	4.55	.99
ASOZINF	0	0	0	0
INF	23	1.32	6.96	1.57
PRAESPART	17	.98	9.18	1.85
PERFPART	25	1.44	8.52	1.86
KOORDINF	2	.11	8	0
ANAINF	0	0	0	0
KOMPINF	3	.17	14.67	.47
SYNAESINF	0	0	0	0
KOKON	79	4.54	3.04	.4
UND	19	1.09	3	0
WIE	4	.23	3	0
SO	1	.06	2	0
SUBKON	24	1.38	3.08	.28
PRAEP	146	8.39	3.05	1.28
ADVERB	262	15.05	4.79	2.26
ASOZADVERB	0	0	0	0
COMPARADVERB	0	0	0	0
KOORDADVERB	12	.69	3.5	1.26
INTERJEK	10	.57	2.5	.67
ONOMA	2	.11	5	0

AGGREGIERTE KATEGORIEN

```
KATEGORIE        HAEUFIGKEIT
                 ABSOLUT RELATIV  0%         10%        20%        30%
                                  +----------+----------+----------+-------->
SUBSTANTIV       340    19.53  *********************
                 90      5.17  oooooo
-------------------------------------------------------------------------------
ADJEKTIV         192    11.03  ************
                 49      2.81  ooo
-------------------------------------------------------------------------------
PRONOMEN         406    23.32  ************************
                 92      5.26  oooooo
-------------------------------------------------------------------------------
NUMERALE           6      .34  *
                   0       0
-------------------------------------------------------------------------------
FIN.VERB         168     9.65  **********
                 15       .86  o
-------------------------------------------------------------------------------
INFIN.VERB        70     4.02  *****
                 22      1.26  oo
-------------------------------------------------------------------------------
KOORD.KONJ.      103     5.92  ******
                 24      1.38  oo
-------------------------------------------------------------------------------
SUBORD.KONJ.      24     1.38  **
                   0       0
-------------------------------------------------------------------------------
PRAEPOSITION     146     8.39  *********
                   0       0
-------------------------------------------------------------------------------
ADVERB           274    15.74  ****************
                 12       .69  o
-------------------------------------------------------------------------------
INTERJEKTION      12      .69  *
                   2       .11  o
-------------------------------------------------------------------------------
```

INTERPUNKTION

```
KATEGORIE           HAEUFIGKEIT
                    ABSOLUT    RELATIV
-------------------------------------------
SCHWACHPUNKT         205        55.41
SCHWACHMISCH           0           0
SCHWACHMONO            0           0
STARKPUNKT           141        38.11
STARKMISCH             0           0
STARKMONO              0           0
STARKNOM              24         6.49
-------------------------------------------
```

HAEUFIGKEIT DER WORTLAENGEN

WORTLAENGE	HAEUFIGKEIT ABSOLUT	RELATIV	0% 10% 20% 30%
1	2	.11	*
2	128	7.35	********
3	513	29.47	*******************************
4	253	14.53	***************
5	191	10.97	***********
6	213	12.23	*************
7	122	7.01	********
8	81	4.65	*****
9	70	4.02	*****
10	64	3.68	****
11	29	1.67	**
12	23	1.32	**
13	23	1.32	**
14	11	.63	*
15	10	.57	*
16	5	.29	*
17	2	.11	*
18	1	.06	*
19	0	0	
20	0	0	
21	0	0	
22	0	0	
23	0	0	

STICHPROBENKENNZAHLEN

SN= 1741
SB= 9144
AM= 5.25215394
SD= 2.84828963
VK= .542308863

IL= 205
IG= 165
SL= 10.5515152

Zusammenfassung:
ARTHUR SCHNITZLER

KATEGORIE	HAEUFIGKEIT		WORTLAENGE	
	ABSOLUT	RELATIV	ARITHM.MITTEL	STANDARDABW.
SUB	2485	14.58	6.2	2.17
INFSUB	61	.36	7.23	2.28
PREADNOMSUB	10	.06	8.4	2.46
SASUB	2	.01	17.5	.5
ADVERBSUB	2	.01	7	0
ADJEKSUB	29	.17	9.52	4.71
KOORSUB	32	.19	6.25	2.51
ANASUB	1	.01	2	0
KOMPSUB	305	1.79	11.7	2.83
PLURSUB	2	.01	11	1
SYNEK	1	.01	10	0
ADJEK	802	4.71	7.48	2.84
ASOZAD	4	.02	8.75	2.59
KOORAD	19	.11	6.32	2.77
ANAAD	79	.46	7.66	3.31
OXYM	0	0	0	0
KOMPANAAD	8	.05	13.5	2.6
KOMPMAXAD	2	.01	6	2
COMPARAD	11	.06	12.36	2.64
PRON	3863	22.67	3.27	.97
POSPRON	131	.77	5.21	.83
DEMPRON	75	.44	5.83	.75
GENMAN	42	.25	3.02	.14
INDEFPRON	146	.86	5.45	1.6
NEUPRON	32	.19	3.94	1.22
NEUES	211	1.24	1.91	.28
NUMER	142	.83	5.25	2.77
FINVERB	1282	7.52	5.88	1.89
ASOZFINVERB	9	.05	7.44	1.57
ORDICFINVERB	115	.67	6.14	1.78
KOORDFINVERB	20	.12	3.8	1.21
ANAFINVERB	0	0	0	0
KOMPFINVERB	50	.29	10.88	2.23
SYNAESFINVERB	0	0	0	0
AUXVERB	692	4.06	3.87	1.04
MODVERB	198	1.16	5.08	1.2
ASOZINF	4	.02	8.5	1.66
INF	478	2.81	6.62	1.84
PRAESPART	39	.23	8.97	1.51
PERFPART	340	2	8.3	1.64
KOORDINF	5	.03	7.2	1.17
ANAINF	0	0	0	0
KOMPINF	99	.58	11.61	2.13
SYNAESINF	0	0	0	0
KOKON	737	4.33	3.11	.75
UND	148	.87	3	0
WIE	12	.07	3	0
SO	33	.19	2.09	.28
SUBKON	441	2.59	3.29	.91
PRAEP	1393	8.18	2.89	1.02
ADVERB	2358	13.84	4.97	2.18
ASOZADVERB	12	.07	9.42	1.89
COMPARADVERB	2	.01	6	1
KOORDADVERB	34	.2	4.32	1.53
INTERJEK	41	.24	2.61	1.14
ONOMA	0	0	0	0

AGGREGIERTE KATEGORIEN

```
KATEGORIE       HAEUFIGKEIT
                ABSOLUT RELATIV 0%         10%        20%        30%
                --------------- +----------+----------+----------+--------->
SUBSTANTIV      2930    17.2    *******************
                445     2.61    ooo
-----------------------------------------------------------------------------
ADJEKTIV        925     5.43    ******
                123     .72     o
-----------------------------------------------------------------------------
PRONOMEN        4500    26.41   ****************************
                637     3.74    oooo
-----------------------------------------------------------------------------
NUMERALE        142     .83     *
                0       0
-----------------------------------------------------------------------------
FIN.VERB        2366    13.87   ***************
                194     1.14    oo
-----------------------------------------------------------------------------
INFIN.VERB      965     5.66    ******
                147     .86     o
-----------------------------------------------------------------------------
KOORD.KONJ.     930     5.46    ******
                193     1.13    oo
-----------------------------------------------------------------------------
SUBORD.KONJ.    441     2.59    ***
                0       0
-----------------------------------------------------------------------------
PRAEPOSITION    1393    8.18    *********
                0       0
-----------------------------------------------------------------------------
ADVERB          2406    14.12   ***************
                48      .28     o
-----------------------------------------------------------------------------
INTERJEKTION    41      .24     *
                0       0
-----------------------------------------------------------------------------
```

INTERPUNKTION

```
KATEGORIE               HAEUFIGKEIT
                        ABSOLUT      RELATIV
-------------------------------------------------
SCHWACHPUNKT            1741         56.53
SCHWACHMISCH            12           .39
SCHWACHMONO             124          4.03
STARKPUNKT              1114         36.17
STARKMISCH              9            .29
STARKMONO               67           2.18
STARKNOM                14           .45
-------------------------------------------------
```

HAEUFIGKEIT DER WORTLAENGEN

```
WORTLAENGE      HAEUFIGKEIT
                AESOLUT RELATIV  0%        10%       20%       30%
-----------------------------   +---------+---------+---------+-------->
      1           42      .25   *
      2         1630     9.57   **********
      3         5134    30.13   ******************************
      4         2416    14.18   **************
      5         2423    14.22   **************
      6         1921    11.27   ***********
      7          964     5.66   ******
      8          815     4.78   *****
      9          540     3.17   ***
     10          412     2.42   ***
     11          262     1.54   **
     12          196     1.15   **
     13          102      .6    *
     14           79      .46   *
     15           42      .25   *
     16           19      .11   *
     17           24      .14   *
     18           12      .07   *
     19            3      .02   *
     20            2      .01   *
     21            1      .01   *
     22            0      0
     23            1      .01   *
```

STICHPROBENKENNZAHLEN

```
SN= 17039
SE= 83608
AM= 4.90686073
SD= 2.60687047
VK=  .531270524
```

```
IL= 1877
IG= 1204
SL= 14.1519934
```

Zusammenfassung:
JOHANNES SCHLAF

KATEGORIE	HAEUFIGKEIT		WORTLAENGE	
	ABSOLUT	RELATIV	ARITHM.MITTEL	STANDARDABW.
SUB	564	13.89	6.21	2.07
INFSUB	39	.96	6.87	1.57
FREADNOMSUB	3	.07	10	.82
SASUB	0	0	0	0
ADVERSSUB	0	0	0	0
ADJEKSUB	20	.49	5.85	1.74
KOORSUB	28	.69	5.64	2.14
ANASUB	0	0	0	0
KOMPSUB	139	3.42	11.3	2.59
PLURSUB	9	.22	5.78	.63
SYNEK	5	.12	5.6	1.36
ADJEK	342	8.42	7.39	2.65
ASOZAD	2	.05	5.5	1.5
KOORAD	13	.32	6.54	1.65
ANAAD	86	2.12	7.2	2.44
OXYM	4	.1	6.25	2.49
KOMPANAAD	7	.17	10.14	1.36
KOMPMAXAD	2	.05	13	3
COMPARAD	26	.64	12.65	2.66
PRON	772	19.01	3.23	.79
POSPRON	65	1.6	4.97	.88
DEMPRON	19	.47	5.42	.99
GENMAN	21	.52	3.05	.22
INDEFPRON	84	2.07	4.93	1.2
NEUPRON	4	.1	5.25	1.3
NEUES	20	.49	1.95	.22
NUMER	19	.47	6.16	1.66
FINVERB	243	5.98	6.14	1.75
ASOZFINVERB	9	.22	7.11	2.18
ORDICFINVERB	0	0	0	0
KOORDFINVERB	7	.17	7.29	1.58
ANAFINVERB	0	0	0	0
KOMPFINVERB	9	.22	10.89	3.87
SYNAESFINVERB	0	0	0	0
AUXVERB	135	3.32	3.56	.89
MODVERB	26	.64	4.42	.84
ASOZINF	0	0	0	0
INF	48	1.18	7.08	1.8
PRAESPART	50	1.23	9.56	2.04
PERFPART	47	1.16	8.55	1.85
KOORDINF	8	.2	7.75	1.85
ANAINF	0	0	0	0
KOMPINF	20	.49	12.55	2.16
SYNAESINF	0	0	0	0
KOKON	217	5.34	3.04	.33
UND	53	1.31	3	0
WIE	7	.17	3	0
SO	8	.2	2	0
SUBKON	56	1.38	3.13	.42
PRAEP	319	7.86	3	1.26
ADVERB	464	11.43	4.89	2.24
ASOZADVERB	0	0	0	0
COMPARADVERB	0	0	0	0
KOORDADVERB	24	.59	4.29	1.57
INTERJEK	16	.39	2.44	1.06
ONOMA	2	.05	5	0

AGGREGIERTE KATEGORIEN

```
KATEGORIE         HAEUFIGKEIT
                  ABSOLUT RELATIV  0%           10%           20%           30%
---------------------------------+-----------+-------------+-------------+----------->
SUBSTANTIV          607   19.87  ********************
                    243    5.98  ooooco
---------------------------------------------------------------------------------
ADJEKTIV            462   11.67  ************
                    140    3.45  oooo
---------------------------------------------------------------------------------
PRONOMEN            985   24.26  *************************
                    213    5.25  oooooo
---------------------------------------------------------------------------------
NUMERALE             19     .47  *
                      0      0
---------------------------------------------------------------------------------
FIN.VERB            429   10.56  ***********
                     25     .62  o
---------------------------------------------------------------------------------
INFIN.VERB          173    4.26  *****
                     78    1.92  oo
---------------------------------------------------------------------------------
KOORD.KONJ.         285    7.02  ********
                     68    1.67  oo
---------------------------------------------------------------------------------
SUBORD.KONJ.         56    1.38  **
                      0      0
---------------------------------------------------------------------------------
PRAEPOSITION        319    7.86  *********
                      0      0
---------------------------------------------------------------------------------
ADVERB              488   12.02  *************
                     24     .59  o
---------------------------------------------------------------------------------
INTERJEKTION         18     .44  *
                      2     .05  o
---------------------------------------------------------------------------------
```

INTERPUNKTION

KATEGORIE	HAEUFIGKEIT	
	ABSOLUT	RELATIV
SCHWACHPUNKT	493	57.26
SCHWACHMISCH	0	0
SCHWACHMONO	0	0
STARKPUNKT	334	38.79
STARKMISCH	0	0
STARKMONO	0	0
STARKNON	34	3.95

HAEUFIGKEIT DER WORTLAENGEN

```
WORTLAENGE      HAEUFIGKEIT
                ABSOLUT RELATIV  0%         10%        20%        30%
---------------------------------+----------+----------+----------+-------->
         1           6    .15   *
         2         286   7.04   ********
         3        1222  30.09   ******************************
         4         553  13.62   **************
         5         499  12.29   ************
         6         488  12.02   ************
         7         266   6.55   *******
         8         197   4.85   *****
         9         170   4.19   *****
        10         136   3.35   ****
        11          71   1.75   **
        12          62   1.53   **
        13          42   1.03   **
        14          23    .57   *
        15          22    .54   *
        16           7    .17   *
        17           5    .12   *
        18           4    .1    *
        19           1    .02   *
        20           1    .02   *
        21           0    0
        22           0    0
        23           0    0
```
--

STICHPROBENKENNZAHLEN

SN= 4061
SE= 21236
AM= 5.22974637
SD= 2.82244175
VK= .537689987

--
IL= 493
IG= 368
SL= 11.0353261
--

C.) Erläuterungen der benutzten mathematischen Abkürzungen und Formeln

a) Erläuterungen

Die **Menge aller Wörter je Stichprobe oder Autor** ist deren **Summe SN**.
Die Wörter sind die **Elemente** dieser Menge.
Diese Elemente werden nach bestimmten Merkmale überprüft,
 (in unserem Fall a) Zugehörigkeit zu den grammatischen
 beziehungsweise impressionistischen
 Kategorien.
 b) Länge (in Buchstaben gemessen))
die durch die **Variablen** X beziehungsweise Y charakterisiert werden.
Die **Einzelwerte der Variablen** werden mit kleinen lateinischen Buchstaben bezeichnet (x,y,....).

n = die Anzahl aller Werte einer Stichprobe.

x_i = **i-ter Einzelwert der Variablen X** (beispielsweise die Werte $x_1, x_2,, x_n$)

x_{max} = größter Einzelwert einer Meßreihe

x_{min} = kleinster Einzelwert einer Meßreihe

e_m = Klassennummer der m-ten Klasse einer empirischen
 Häufigkeitsverteilung (m=1,2,....,k).(In unserem
 Fall sind beispielsweise die grammatischen und
 impressionistischen Kategorien (m=SUB,INFSUB,...ONOMA)
 oder die verschiedenen Längenmaße der Wortlänge
 (m=1,2,....27)die Klassen der Häufigkeitsverteilungen)

k = Anzahl der Klassen (In unserem Fall bei den Kategorien
 56, bei der Wortlänge 27)

h_m = **absolute Häufigkeit** der m-ten Klasse.

f_m = **relative Häufigkeit** der m-ten Klasse.

AM = arithmetisches Mittel, auch bezeichnet mit \bar{x} (sprich
 x quer). Das AM ist die Summe der Meßwerte dividiert
 durch ihre Anzahl. AM_m ist das arithmetische Mittel
 der Meßwerte der m-ten Klasse.

SD = Standardabweichung, auch mittlere Abweichung oder Streuung
 genannt. Gibt die Streuung der Einzelwerte um ihren
 Mittelwert an. SD_m ist die Standardabweichung der Meß-
 werte der m-ten Klasse.

SB = **Summe aller Buchstaben** einer Stichprobe.

VK= <u>Variationskoeffizient</u>, setzt die Standardabweichung zum arithmetischen Mittel ins Verhältnis. Wird herangezogen, wenn die Standardabweichungen wegen unterschiedlicher Stichprobengröße und arithmetischem Mittel nicht direkt verglichen werden können.

IL= <u>Schwache Interpunktion</u>, einschließlich der beigeordneten impressionistischen Kategorien.

IG= <u>Starke Interpunktion</u>, einschließlich der beigeordneten impressionistischen Kategorien.

SL= <u>Durchschnittliche Satzlänge</u> einer Stichprobe.

b) <u>Formeln</u> (x ohne Indizierung = Multiplikationszeichen)

$$SN \text{ (oder } S_n) = \sum_{i=1}^{n} x_i$$

$$h_m = \sum_{i_m=1}^{n_m} x_{im}$$

$$f_m = \frac{h_m}{n} \times 100 = \sum_{i_m=1}^{n_m} x_{im} \times \frac{100}{n}$$

$$AM = \bar{x} = \frac{1}{n} \times \sum_{i=1}^{n} x_i$$

$$SD = \sqrt[2]{\frac{1}{n} \times \sum_{i=1}^{n} (x_1 - \bar{x})^2}$$

$$VK = \frac{SD}{\bar{x}} = \sqrt[2]{\frac{1}{n} \times \sum_{i=1}^{n} (x_1 - \bar{x})^2} \times \frac{1}{\bar{x}}$$

$$SL = \frac{SN}{IG}$$

Tabelle der durchschnittlichen Wortlängen, aufgeschlüsselt
nach grammatischen Grobkategorien und Autoren.

Kat	Schnitz-ler	Schlaf	Mann,Th.	Lilien-cron	Alten-berg
Sub.	6,2-17,5 6,84	5,6-11,3 7,09	4,5-11,3 7,29	3,5-12,4 7,31	5,7-12,9 7,28
Adj.	6,0-13,5 7,58	5,5-13,0 7,66	7,4-12,7 7,89	7,6-13,7 7,98	6,0-12,3 7,68
Pron	1,91-5,8 3,43	1,9-6,1 3,54	2,0-6,7 3,66	2,0-6,2 3,9	2,4-5,3 3,51
FinV	3,8-10,8 5,33	3,5-10,9 5,36	4,6-11,6 5,33	4,2-6,0 5,37	3,64-10,4 5,51
InfV	6,6-11,6 7,83	7,1-12,5 8,86	7,2-10,8 8,42	7,4-13,0 8,83	6,5-15,0 8,47
Konj	2,1-3,3 3,05	2,0-3,1 3,02	3,0-4,0 3,28	3,0-,3,3 2,93	2,0-3,4 3,17
Präp	2,89	3,0	2,92	2,95	2,84
Adv.	4,3-9,42 4,97	4,3-4,9 4,86	5,0-12,0 5,51	5,0-5,2 5,18	4,8-8,0 4,79
Intj	2,61	2,4-5,0 2,72	------	2,0	2,0

Die Zahlen beziehen sich auf die Einheit "Buchstaben". Wenn
ein Spektrum angegeben ist, bezieht sich dies auf die arith-
metischen Mittel der einzelnen Kategorien, wie sie in den
Häufigkeitstabellen der Kategorien für die einzelnen Autoren
ausgedruckt sind. Die einzelnen Werte sind das arithmetische
Mittel der Wortlänge aller unter der jeweiligen grammatischen
Grobkategorie subsumierten Wörter.

Literaturverzeichnis

A) Bibliographische Hilfsmittel

Allen, Richard H.,"An annotated Arthur Schnitzler Bibliography. Editions and criticisms in German, French, and English. 1865 - 1965", Chapel Hill 1966

Berlin, Jeffrey B., "An annotated Arthur Schnitzler Bibliography. 1965 - 1977", München 1978

Seidler, Herbert, "Die Forschung zu Arthur Schnitzler seit 1945", in: ZfdPh (Zeitschrift für deutsche Philologie), 95, (1976), S.567-595

Hatzfeld, Helmut A., "A critical Bibliography of the new stilistics, applied to the romance Literatures 1900 - 1952", Chapel Hill 1953

Weisstein, Ulrich, "A Bibliography of critical writings concerned with literary impressionism", in:Yearbook of comparative and general literature, 17, (1968), S.69-72

Klein, Wolfgang/Ulrike Jeanrond, "Einführende Bibliographie" und "Ergänzungen zur Bibliographie" (Zur Literatur zu Mathematik und Dichtung, hier besonders herangezogen wegen dem Kapitel "Statistisch-quantitative Untersuchungen"), in: "Mathematik und Dichtung. Versuche zur Frage einer exakten Literaturwissenschaft", hrg. v. Helmut Kreuzer/Rul Gunzenhäuser, München 1971,4. Auflage, S. 347-362.

B) Werke Arthur Schnitzlers

Schnitzler, Arthur, "Das dramatische Werk", in acht Bänden, Frankfurt/M. 1977 - 1979

Schnitzler, Arthur, "Das erzählerische Werk", in sieben Bänden, Frankfurt/M. 1977-1979

"Arthur Schnitzler. Aphorismen und Betrachtungen", hrg.v. Robert O. Weiss, Frankfurt/M. 1967

"Arthur Schnitzler. Entworfenes und Verworfenes. Aus dem Nachlass", hrg.v. Reinhard Urbach, Frankfurt/M.1977

"Arthur Schnitzler. Jugend in Wien. Eine Autobiographie", hrg.v. Therese Nickl/Heinrich Schnitzler, Wien/München/Zürich 1968 (auch abgekürzt als JiW)

"Arthur Schnitzler: Notizen zu Lektüre und Theaterbesuchen (1879-1927)", hrg.v. Reinhard Urbach, in: Modern Austrian Literature, 6, (1973), H.3/4, S.7-39

"Frühe Gedichte", hrg.v. Herbert Lederer, Berlin 1969

"Das Wort. Tragikomödie in fünf Akten. Fragment", hrg.v. Kurt Bergel, Frankfurt/M. 1966

C) Briefe Schnitzlers

"Der Briefwechsel Arthur Schnitzler - Otto Brahm", hrg. v. Oskar Seidlin, Berlin 1953

"Sigmund Freud: Briefe an Arthur Schnitzler", hrg.v. Heinrich Schnitzler, in:Neue Rundschau, 66, (1955), S. 95 - 106

"Arthur Schnitzler - Georg Brandes. Briefwechsel", hrg.und eingeleitet von Kurt Bergel, Bern 1956

"Hugo von Hofmannsthal - Arthur Schnitzler. Briefwechsel", hrg.v. Therese Nickl/ Heinrich Schnitzler, Frankfurt/M. 1964

"Briefe an Joseph Körner (20. März 1926, 19. Januar 1931, 8. April 1931)", in: Literatur und Kritik, 12, (1967), S.78-87

"Liebe, die starb vor der Zeit. Arthur Schnitzler - Olga Waissnix. Briefwechsel", hrg.v. Therese Nickl/ Heinrich Schnitzler, Vorwort: Hans Weigel, Wien/München/Zürich 1970

"Arthur Schnitzler - Max Reinhardt. Der Briefwechsel Arthur Schnitzlers mit Max Reinhardt und dessen Mitarbeitern", hrg.v. Renate Wagner, Salzburg 1971

"Arthur Schnitzler - Raoul Auernheimer. The correspondence of Arthur Schnitzler and Raoul Auernheimer with Raoul Auernheimer's aphorisms", hrg.v. Donald G. Daviau/Jorun B. Johns, Berkeley 1972

"Ihre liebenswürdige Anfrage zu beantworten. Briefe zum Reigen", hrg. und komm. von Reinhard Urbach, in: Ver Sacrum. Neue Hefte für Kunst und Literatur. 1974

"Arthur Schnitzler - Thomas Mann. Briefwechsel", hrg. und komm. von Hertha Krotkoff, in: Modern Austrian Literature, 7, (1974), H.1/2, S. 1-33

"Adele Sandrock und Arthur Schnitzler. Geschichte einer Liebe in Briefen, Bildern und Dokumenten", Wien/München 1975

"Arthur Schnitzler - Richard Schaukal. Briefwechsel (1900-1902)", hrg.v. Reinhard Urbach, in: Modern Austrian Literature, 8, (1975), H.3, S.15-42

"Arthur Schnitzler an Marie Reinhard (1896)", hrg.v. Therese Nickl, in: Modern Austrian Literature, 10, (1977), H.3/4, S.23-68

"The letters of Arthur Schnitzler to Hermann Bahr", hrg.v. Donald G. Daviau, Chapel Hill 1978

D) Weitere Literatur

Adorno, Theodor W., "Der Artist als Statthalter", in: Derselbe, "Noten zur Literatur I", Frankfurt/M. 1978

Albrecht, Hans, "Impressionismus"(Art.), in: "Musik in Geschichte und Gegenwart. Eine allgemeine Enzyklopädie der Musik", hrg.v. F. Blume, Band 6, Spalte 1o85 ff., Kassel u.a. 1963

Albrecht, Hans J., "Farbe als Sprache. Robert Delaunay, Josef Albers, Richard Paul Lohse", Köln 1974

Alewyn, Richard, "Zweimal Liebe: Schnitzlers 'Liebelei' und 'Reigen'", in: Derselbe, "Probleme und Gestalten", Frankfurt/M. 1974, S. 3o3 ff.

Alker, Ernst, "Geschichte der deutschen Literatur von Goethes Tod bis zur Gegenwart", in zwei Bänden, Stuttgart 195o

Alker, Ernst, "Die deutsche Literatur im 19. Jahrhundert (1832-1914)", zweite veränderte und verbesserte Auflage, Stuttgart 1962

Alonso, Amado, "El modernismo en 'La gloria de Don Ramiro'", in: Derselbe, "Ensayo sobre la novela histórica", Nuenos Aires 1942, S. 188 - 2o9

Altenberg, Peter, "Wie ich es sehe", Berlin 19o1, 3. Auflage

Arens, Hans, "Verborgene Ordnung. Die Beziehungen zwischen Satzlänge und Wortlänge in deutscher Erzählprosa vom Barock bis heute", Düsseldorf 1965

Arnold, Heinz L./ Sinemus, Volker (Hrg), "Grundzüge der Literatur- und Sprachwissenschaft", Bd.1: "Literaturwissenschaft", Bd.2: "Sprachwissenschaft", München 1975, 3. Auflage

Aspetsberger, Friedberg (Hrg), "Literatur vor Gericht. Der Prozeß gegen die Berliner Aufführung des 'Reigen', 1922", in: Akzente 12, (1965), S.211- 23o

Auernheimer, Raoul, "Das Wirtshaus zur verlorenen Zeit. Erlebnisse und Bekenntnisse", Wien 1948

Bahr, Hermann, "Zur Überwindung des Naturalismus. Theoretische Schriften 1887 - 19o4", hrg.v. Gotthard Wunberg, Stuttgart 1968

Bahr, Hermann, "Der Antisemitismus. Ein internationales Interview", Berlin 1894

Bahr, Hermann, "Expressionismus", München 1916

Bahr, Hermann, "Briefwechsel mit seinem Vater", ausgewählt und hrg. v. Adalbert Schmidt, Wien 1971

Bald, Detlef, "Imperialismus" (Art.), in: "Handlexikon zur Politikwissenschaft", hrg.v. Axel Görlitz, Bd.1, Reinbek 1973, S. 161 ff.

Bally, Charles, "Impressionisme et Grammaire", in: "Mélanges d'histoire littéraire et de philologie offerts á M.B. Bouvier", Genf 192o, S.261 ff.

Bally, Charles/Richter,Elise/Alonso, Amado/Lida,Raimundo,"El impresionismo en el menguaje", Buenos Aires 1936 (in die 3. Auflage 1956 wird die stattgefundene Fachdiskussion einbezogen)

Bark, Joachim (Hrg.), "Literatursoziologie II. Beiträge zur Praxis", Stuttgart 1974

Bauer, Roger, u.a.,(Hrg.), "Fin de Siécle. Zu Literatur und Kunst der Jahrhundertwende", Frankfurt/M. 1977

Bauer, Roger, "Der Idealismus und seine Gegner in Österreich", Heidelberg 1966

Baumann, Gerhard, "Arthur Schnitzler. Die Tagebücher: Vergangene Gegenwart - gegenwärtige Vergangenheit", in: Modern Austrian Literature, 1o, (1977), H.2,S.143-162

Bayer,Manfred/Greß, Franz, "Liberalismus"(Art.), in:Handlexikon zur Politikwissenschaft", hrg.v.A.Görlitz, Reinbek 1972, Bd.1, S.217 ff.

Beer-Hofmann, Richard, "Der Tod Georgs", Berlin 19oo, hier zitiert nach: Derselbe, "Gesammelte Werke", Frankfurt/M. 1963

Behariell, Frederick, "Schnitzler: Freuds Doppelgänger", in: Literatur und Kritik, 12, (1967), S. 546-555

Benamou, Michael (Hrg.), "Symposium: Impressionism", in: Yearbook of comparative and general literature, 17,(1968),

Benjamin, Walter, "Fragment über Methodenfragen einer marxistischen Literatur-Analyse", in: Kursbuch 2o, März 197o, S. 1-5

Bense, Max, "Der textstatistische Aspekt", in: F.v.Cube, "Was ist Kybernetik?", München 1975,3.Auflage,S.259-272

Bense, Max, "Einführung in die informationstheoretische Ästhetik. Grundlegung und Anwendung in der Texttheorie", Reinbek 1969

Berendsohn, Walter A., "Der Impressionismus Hofmannsthals als Zeiterscheinung: eine stilkritische Studie", Hamburg 192o

Bessinger,J.B./Parrish,S.M./Arader,H.F.,(Hrg.), "Literary Data Processing Conference Proceedings",USA (IBM) 1964

Betz, Irene, "Der Tod in der deutschen Dichtung des Impressionismus", phil.Diss. Tübingen 1936

Bidle, Kenneth E., "Impressionism in American Literature to the year 19oo", phil. Diss. Northern Illinois University 1969

Bithell, Jethro, "The Novel of Impressionism", in: Dieselbe, "Modern German Literature 188o - 195o", London 1959, 3.Auflage, S. 279-321

Blume, Bernhard, "Das nihilistische Weltbild Arthur Schnitzlers", phil. Diss. Stuttgart 1936

Borkenau, Franz, "Austria and After", London 1938

Born, Karl Erich, "Der soziale und wirtschaftliche Strukturwandel Deutschlands am Ende des 19. Jahrhunderts", in: "Moderne deutsche Sozialgeschichte", hrg.v.H.U.Wehler, Köln 1976, 5.Auflage

Borréli, Guy, "Litterature et impressionisme en France de 187o à 19oo", in: "L'information litterature",28, (1976), H.5,S.2o3-2o5

Brahm, Otto, "Kritiken und Essays", hrg.v. Fritz Martini, Zürich/Stuttgart 1964

Bresky, Dushan, "The style of the impressionistic novel. A study in poetized prose", in: L'esprit createur, 13,(1973), H.4, S.298-3o9

Broch, Hermann, "Hofmannsthal und seine Zeit. Eine Studie", Nachwort von Hanna Arendt, München 1964

Brösel, Kurt, "Veranschaulichung im Realismus, Impressionismus und Frühexpressionismus", München 1928

Brown, Calvin S., "How useful is the concept of impressionism?" in: Symposium:Impressionism", in: Yearbook of comparative and general Literature,17,(1968),S.53-59

Brunetière, Ferdinand, "Le roman naturaliste", Paris 1896

Brunetière, Ferdinand, "L'impressionisme dans le roman", in: Revue des deux mondes, vom 15. Nov. 1879

Bürger, Christa u. Peter et.al. (Hrg), "Naturalismus/Ästhetizismus", Frankfurt/M. 1979

Burger, Heinz O. (Hrg), "Annalen der deutschen Literatur", Stuttgart 1952 und 1971, 2. Auflage (überarbeitete Ausgabe)

Burger, Fritz, "Der Impressionismus in der Strauß-Hofmannsthalschen Elektra", in: Die Tat, 1,(19o9/1o),H.5,S.254-264

Burger, Fritz, "Einführung in die moderne Kunst", Berlin-Neubabelsberg 1917

Bürmann, G./Frank H./Lorenz L., "Informationstheoretische Untersuchungen über Rang und Länge deutscher Wörter", in: Grundlagenstudien aus Kybernetik und Geisteswissenschaften (=GrKG), Quickborn, 4,(1963),H.3/4, S. 73-9o

Carlowitz, Ric von, "Das Impressionistische bei Goethe (Sprachliche Streifzüge durch Goethes Lyrik)", in: Jahrbuch der Goethe-Gesellschaft III.(1916), S.41-99

Clauß, Günther/Ebner,Heinz, "Grundlagen der Statistik. Für Psychologen, Pädagogen und Soziologen", Frankfurt/M.1977

O'Connor, W.V., "Wallace Stevens: Impressionism in America", in: Revue des langues vivantes (Tijdschrift voor levende talen)", 32,(1966),H.1,S.66-77

Conrad, Michael Georg, "Die Sozialdemokratie und die Moderne" in: "Die literarische Moderne", hrg.v. G. Wunberg, Frankfurt/M. 1971, S.94-123

Cube, Felix von, "Was ist Kybernetik? Grundbegriffe, Methoden, Anwendungen", München 1975, 3.Auflage

Denvir, Bernard, "Impressionismus", München/Zürich 1974

Derré, Francoise,"'Der Weg ins Freie', eine wienerische Schule des Gefühls?" in: Modern Austrian Literature, 1o,(1977), H.2,S.217-232

Desprez, Louis, "L'évolution naturaliste", Paris 1884, darin: "Del' impressionisme", S.77 ff.

Diersch, Manfred, "Empiriokritizismus und Impressionismus. Über Beziehungen zwischen Philosophie, Ästhetik und Literatur um 19oo in Wien", Berlin (O) 1977, 2.Auflage

Dilthey, Wilhelm, "Die Entstehung der Hermeneutik"(19oo),in: Derselbe,"Gesammelte Schriften", Leipzig/Berlin 1924, Band 5, S.317-338

Dittberner, Hugo, "Heinrich Mann. Eine kritische Einführung in die Forschung", Frankfurt/M. 1974

Döbert,Rainer/Nunner-Winkler,Gertrud, "Adoleszenzkrise und Identitätsbildung. Psychische und soziale Aspekte des Jugendalters in modernen Gesellschaften", Frankfurt/M. 1975

Doehlemann, Martin, "Germanistik in Schule und Hochschule. Geltungsanspruch und soziale Wirklichkeit", München 1975

Doležel, Lubomir/Bailey, Richard W. (Hrg), "Statistics and Style", New York 1969 (No.6 der Serie "Mathematical Linguistics and Automatic Language Processing")

Driver, Beverley R., "Herman Bang and Arthur Schnitzler: Modes of the impressionist Narrative", phil.Diss. Indiana University, April 197o

Duranty, Edmond, "La nouvelle peinture", Paris 1876, 2. Auflage 1946

Eisenberg, Peter (Hrg), "Maschinelle Sprachanalyse. Beiträge zur automatischen Sprachbearbeitung I", Berlin/New York 1976

Erikson, Erik H., "Identität und Lebenszyklus. Drei Aufsätze", Frankfurt/M. 1971

Falk, Walter, "Impressionismus und Expressionismus", in: "Expressionismus als Literatur. Gesammelte Studien", hrg.v. Wolfgang Rothe, Bern 1969, S.69-86

Falk, Walter, "Leid und Verwandlung. Rilke, Kafka, Trakl und der Epochenstil des Impressionismus und Expressionismus", Salzburg 1961

Fechner, Gustav Th., "Elemente der Psychophysik", Leipzig 186o

Fechner, Gustav Th., "Über die Seelenfrage. Ein Gang durch die sichtbare Welt, um die unsichtbare zu finden", Leipzig 1861

Feuchtersleben, Ernst von, "Confessiones",in: Derselbe,"Sämtliche Werke", Band 4, Wien 1851-1853

Feuerbach, Ludwig, "Das Wesen des Christentums", Stuttgart 1978 (Reclam)

Fischer, Peter/Göttner, Reinhard/Krieg, Reinhard, "Was ist - was kann Statistik?", Leipzig/Jena/Berlin(O) 1975

Fraenkel, Josef (Hrg), "The Jews of Austria. Essays on their Life, History and Destruction". London 197o, 2.Auflage

Franz, Georg, "Liberalismus. Die deutschliberale Bewegung in der Habsburgischen Monarchie", München 1955

Franz-Willing, Georg, "Über die weltgeschichtliche Bedeutung des Liberalismus", in: "Festschrift für Otto Höfler zum 65. Geburtstag", Band 1, Wien 1968, S. 125-144

Freud, Sigmund, "Sigmund Freud. Studienausgabe", in 1o Bänden und einem Supplementband, hrg.v. A. Mitscherlich, A. Richards, J. Strachey, Frankfurt/M. 1969 ff.

Freud, Sigmund, "Abriß der Psychoanalyse"(1938) und "Psychoanalyse und Libidotheorie", in: Derselbe, "Gesammelte Werke", London 1941, Bd. 13 und 17

Freud, Sigmund, "Sigmund Freud: Briefe 1873 - 1939", ausgewählt und hrg.v. Ernst und Lucie Freud, Frankfurt/M. 1968

Friedell, Egon, "Peter Altenberg", in: Die Schaubühne, 5,(19o9) Nr. 1o, S.282-285

Friedell, Egon, "Kulturgeschichte der Neuzeit",Bd.II, München 1976, 2. Auflage

Frühbrodt, Gerhard, "Der Impressionismus in der Lyrik der Annette von Droste-Hülshoff", Berlin 193o

Fucks, Wilhelm, "Mathematische Analyse von Sprachelementen, Sprachstil und Sprachen", Köln/Opladen 1955

Fucks, Wilhelm, "Nach allen Regeln der Kunst. Diagnosen über Literatur, Musik, bildende Kunst - Die Werke, ihre Autoren und Schöpfer", Stuttgart 1968

Fucks, Wilhelm/ Lauter, Josef, "Mathematische Analyse des literarischen Stils", in:"Mathematik und Dichtung", hrg.v. H.Kreuzer/R.Gunzenhäuser, München 1971, 4. Auflage, S. 1o7-122

Függen, H.N., "Die Hauptrichtungen der Literatursoziologie. Ein Beitrag zur literatursoziologischen Theorie", Bonn 1966

Galtung, Johan, "Eine strukturelle Theorie des Imperialismus", in: "Imperialismus und strukturelle Gewalt. Analysen über abhängige Reproduktion", hrg.v.Dieter Senghaas, Frankfurt/M. 1976, 3.Auflage,S.29-1o4

Gibbs, Beverly Jean, "Impressionism as a literary movement", in: Modern Language Journal, 36,(1952), S.175-183

Gibert, Eugène, "Le roman en France pendant le XIXe siècle", Paris 1896

Gilbert, Mary E. (Hrg), "Hugo von Hofmannsthal - Edgar K. von Bebenburg. Briefwechsel", Frankfurt/M. 1966

Glaser, Horst Albert, "Arthur Schnitzler und Frank Wedekind - Der doppelköpfige Sexus", in: Derselbe (Hrg), "Wollüstige Phantasie. Sexualästhetik der Literatur", München 1974

Glaser, Hermann, "Sigmund Freuds 2o. Jahrhundert. Seelenbilder einer Epoche", Frankfurt/M. 1979

Goerlich, Ernst J., "Der Anteil der Juden an der Entwicklung der österreichischen Literatur", in: "Geschichte der Juden in Österreich", hrg.v. Hugo Gold, Tel Aviv 1971, S.135-137

Görlitz, Axel, "Handlexikon zur Politikwissenschaft", in zwei Bänden, Reinbek 1973

Gottschalk, Hermann, "Wie man Impressionist wird", in: März. Halbmonatsschrift für deutsche Literatur, 6,(1912), H.28, S.76-77

Grottewitz, Curt, "Où est Schopenhauer? Zur Psychologie der modernen Literatur"(189o), in: "Die literarische Moderne",hrg.v.G.Wunberg, Frankfurt/M. 1971,S.63-68

Grottewitz, Curt, "Wie kann sich die moderne Literaturrichtung weiter entwickeln?"(189o), in: "Die literarische Moderne", hrg.v.G.Wunberg,Frankfurt 1971,S.58-62

Gsteiger, Manfred, "Französische Symbolisten in der deutschen Literatur der Jahrhundertwende (1896 - 1914)", Bern/ München 1971

Guthke, Karl S., "Geschichte und Poetik der deutschen Tragikomödie", Göttingen 1961

Habermas, Jürgen, "Erkenntnis und Interesse",Frankfurt/M.1973

Haida, Peter, "Komödie um 19oo", München 1973

Hamann, Richard, "Der Impressionismus in Leben und Kunst", Marburg an der Lahn 1923, 2. Auflage

Hamann, Richard, "Geschichte der Kunst. Von der altchristlichen Zeit bis zur Gegenwart", Berlin(O) 1957

Hamann, Richard/Hermand, Jost, "Impressionismus", Band 3 der Reihe "Epochen deutscher Kultur von 187o bis zur Gegenwart", Frankfurt/M. 1977

Hartmann, Eduard von, "Kritische Grundlegung des transzendentalen Realismus. Eine Sichtung und Fortbildung der erkenntnistheoretischen Principien Kants", Bd.1 von "Eduard von Hartmanns ausgewählte Werke", Leipzig 1888, 2. Auflage, ursprüngliche Ausgabe: "Das Ding an sich und seine Beschaffenheit", Berlin 1871

Hatzfeld, Helmut A., "Literature through art. a new approach to french literature", Oxford 1952, Reprint Chapel Hill 1969

Hatzfeld, Helmut A., "Literary criticism through art and art criticism through literature", in: The journal of aesthetics and art criticism, 6,(Sept.1947),S.1-2o

Hauser, Arnold, "Sozialgeschichte der Kunst und Literatur", München 1978

Hauser, Arnold, "Philosophie der Kunstgeschichte",München 1958

Heine, Wolfgang, "Der Kampf um den Reigen. Vollständiger Bericht über die sechstägige Verhandlung gegen Direktion und Darsteller des Kleinen Schauspielhauses Berlin", Berlin 1922

Helczmanovszki, Heimold (Hrg), "Beiträge zur Bevölkerungs- und Sozialgeschichte Österreichs", München 1973

Hellbling, Ernst C., "Österreichische Verfassungs- und Verwaltungsgeschichte", Wien/New York 1974, 2. Auflage

Heller, K.D., "Ernst Mach. Wegbereiter der modernen Physik", Wien/New York 1964

Hellpach, Willy, "Nervenleben und Weltanschauung", Berlin 1906

Hellwing, I.A., "Der konfessionelle Antisemitismus im 19. Jahrhundert in Österreich", Wien 1972

Helmholtz, Hermann von, "Handbuch der physiologischen Optik", Leipzig 1856-1867

Helmholtz, Hermann von, "Philosophische Vorträge und Aufsätze", eingeleitet und hrg.v. Herbert Hörz/Siegfried Wollgast, Berlin (O), 1971

Herberg, Elisabeth, "Die Sprache Alfred Momberts. Die Prinzipien ihrer Gestaltung und ihre Zusammensetzung", phil. Diss. Hamburg 1959

Hermand, Jost, "Jugendstil. Ein Forschungsbericht 1918 - 1964", Stuttgart 1965

Hermand, Jost (Hrg), "Jugendstil", Darmstadt 1971

Hermand, Jost, "Der Schein des schönen Lebens. Studien zur Jahrhundertwende", Frankfurt/M. 1972

Hermand, Jost, "Stile, Ismen, Etiketten. Zur Periodisierung der modernen Kunst", Wiesbaden 1978

Herneck, Friedrich, "Über eine unveröffentlichte Selbstbiographie Ernst Machs", in: Wissenschaftliche Zeitschrift der Humbold-Universität Berlin, Mathematisch/naturwissenschaftliche Reihe, Jg.3, 1956, H.57

Hess, Walter, "Dokumente zum Verständnis der modernen Malerei", Reinbek 1960, 5. Auflage

Hillmann, Karlheinz, "Alltagsphantasie und dichterische Phantasie", Kronsberg 1977

Hillmann, Karlheinz, "Kafkas 'Amerika'. Literatur als Problemlösungsspiel", in: "Der deutsche Roman im 20. Jahrhundert", hrg.v. Manfred Brauneck, Bd.1, Bamberg 1976, S.135-158

Hobson, John A., "Der Imperialismus", Köln 1970

Hofmannsthal, Hugo von, "Der Dichter und diese Zeit", in: Derselbe, "Gesammelte Werke in Einzel-Ausgaben", Prosa II, Frankfurt 1965, S.264-298

Holz, Arno, "Die Kunst. Ihr Wesen und ihre Gesetze", Berlin 1891

Hoppe, Hans, "Impressionismus und Expressionismus bei Emile Zola", phil. Diss. Münster 1933

Institut für Österreichkunde (Hrg), "Siedlungs- und Bevölkerungsgeschichte Österreichs", Wien 1974

Iskra, Wolfgang, "Die Darstellung des Sichtbaren in der dichterischen Prosa um 1900", Münster 1967

Israel, Joachim, "Der Begriff Entfremdung. Makrosoziologische Untersuchung von Marx bis zur Gegenwart", Reinbek 1972

Jaeggi, Urs, "Literatursoziologie", in: "Grundzüge der Literaturwissenschaft", Bd.1, hrg.v. Arnold/Sinemus, München 1975, S.397-412

Janz, Rolf Peter/Laermann, Klaus, "Arthur Schnitzler. Zur Diagnose des Wiener Bürgertums im Fin de Siècle", Stuttgart 1977

Johnson, J. Theodore (jr.), "Literary Impressionism in France: A survey of criticism", in: L'esprit createur, 13,(1973) H.4, S.271-297

Johnston, William M., "Österreichische Kultur- und Geistesgeschichte. Gesellschaft und Ideen im Donauraum 1848-1938", Wien/Köln/Graz 1974

Johnston, William M., "Prague as a center of austrian expressionism versus Vienna as a center of impressionism", in: Modern Austrian Literature, 6, (1973), H.3/4,S.176-181

Jost, Dominik, "Literarischer Jugendstil", Stuttgart 1969

Julleville, L., Petit de, "Histoire de la langue et de la littérature francaise (des origines á 19oo)", Bd.8, Paris 1899

Kaeding, J.W., "Häufigkeitswörterbuch der deutschen Sprache", Steglitz bei Berlin 1897 (teilweiser Neudruck in GrKG, 4, (1963), Beiheft

Kant, Immanuel, "Kritik der reinen Vernunft", hrg.v. J.H. Kirchmann, Leipzig 19o1, 8. Auflage

Kant, Immanuel, "Prolegomena zu einer jeden künftigen Metaphysik, die als Wissenschaft wird auftreten können", hrg.v. J.H. Kirchmann, Leipzig 1893, 3. Auflage

Kant, Immanuel, "Die drei Kritiken", hrg. und komm. von Raymund Schmidt, Stuttgart 1975

Karthaus, Ulrich (Hrg), "Impressionismus, Symbolismus und Jugendstil", Stuttgart 1977, Bd.13 der Reihe "Die deutsche Literatur. Ein Abriß in Text und Darstellung",

Kaufmann, Hans, "Krisen und Wandlungen der deutschen Literatur von Wedekind bis Feuchtwanger", Berlin(O)/Weimar 1966

Kavolis, Vytautas, "Ökonomische Korrelate der künstlerischen Kreativität". in: J. Bark (Hrg), "Literatursoziologie II", Stuttgart 1974, S. 13-28

Keniston, K., "The Uncommitted: Alienated Youth in American Society", New York 1965

Kindlers Literatur Lexikon, in 25 Bänden, München 1974

Klarmann, Adolf D., "Die Weise von Anatol", in: Forum 9,H.1o2, (1962), S.263-265

Klaus, Georg/Buhr, Manfred (Hrg), "Philosophisches Wörterbuch", in zwei Bänden, Berlin 1975

Klaus, Georg/Liebscher, Heinz (Hrg), "Wörterbuch der Kybernetik", Berlin (O), 1976

Klein, Wolfgang/Zimmermann,Harald, "Trakl. Versuche zur maschinellen Analyse von Dichtersprache", in: Sprachkunst. Beiträge zur Literaturwissenschaft, 1,(1970), S.122-139

Knoblauch, Adolf, "Impressionismus und Mystik", in:"Literaturgeschichte der Gegenwart", Bd.1, hrg.v. Ludwig Marcuse, Leipzig/Wien/Bern 1925, S.325-463

Koehler, Erich, "Studien zum Impressionismus der Brüder Goncourt", phil. Diss. Marburg 1911. Gekürzte Fassung des Buches: Derselbe, "Edmond und Jules de Goncourt, die Begründer des Impressionismus", Leipzig 1912

Koppen, Erwin, "Dekadenter Wagnerismus. Studien zur europäischen Literatur des Fin de Siècle", Berlin/New York 1973

Körner, Joseph, "Arthur Schnitzlers Gestalten und Probleme", Zürich/Leipzig/Wien 1921

Körner, Joseph, "Arthur Schnitzlers Spätwerk", in: Preußische Jahrbücher, Bd. 208, 1927, I:S.53-83/II:153-163

Köster, Udo, "Die Überwindung des Naturalismus. Begriffe, Theorien und Interpretationen zur deutschen Literatur um 1900", Hollfeld 1979

Krallmann, D., "Statistische Methoden in der stilistischen Textanalyse", phil. Diss. Bonn 1965

Krappmann, Lothar, "Soziologische Dimensionen der Identität. Strukturelle Bedingungen für die Teilnahme an Interaktionsprozessen", Stuttgart 1978, 5. Auflage

Kreiler, Kurt (Hrg), Fanal. Aufsätze und Gedichte von Erich Mühsam 1905 - 1932", Berlin 1977

Kreuzer, Helmut, "Zur Periodisierung der 'modernen' deutschen Literatur", in: Basis. Jahrbuch für deutsche Gegenwartsliteratur. hrg.v. Grimm/Hermand, II, 1971,S.7-32

Kreuzer, Helmut/Gunzenhäuser, Rul (Hrg), "Mathematik und Dichtung", München 1971, 4. Auflage

Kriz, Jürgen, "Statistik in den Sozialwissenschaften", Reinbek 1973

Kronegger, Maria E., "Literary Impressionism", New Haven 1973

Kronegger, Maria E., "Impressionist Tendencies in lyrical prose: 19th. and 20th. centuries", in: Revue de Littérature Comparée, 43, (1969), S.529-544

Kronegger, Maria E., "The multiplication of the self from Flaubert to Satre", in: L'esprit createur, 13, (1973), H.4, S.310-319

Kronegger, Maria E., "Authors and impressionist reality", in: "Authors and their centuries", hrg.v. Ph. Crant, Columbia S.C. 1974, (French literature series No.1) S. 155 - 166

Krotkoff, Hertha, "Schnitzlers Titelgestaltung. Eine quantitative Analyse", in: Modern Austrian Literature, 10, (1977) H.3/4, S.303-334

Külpe, Oswald, "Die Philosophie der Gegenwart in Deutschland"m Berlin 1902

Kuno, Susumu, "Automatische Analyse natürlicher Sprache", in: "Maschinelle Sprachanalyse", hrg.v. Peter Eisenberg, Berlin/New York 1976, S. 167-203

Lamprecht, Karl, "Liliencron und die Lyriker des psychologischen Impressionismus: Stefan George, Hugo von Hofmannsthal", in: Derselbe, "Porträtgalerie aus deutscher Geschichte", Leipzig 1910, S.167-198

Lamprecht, Karl, "Deutsche Geschichte. Zur jüngsten deutschen Vergangenheit", Bd.1, Berlin 1902; überarbeitet und erweitert: "Deutsche Geschichte der jüngsten deutschen Vergangenheit und Gegenwart", Bd.1, Berlin 1912

Lange, Friedrich A., "Geschichte des Materialismus und Kritik seiner Bedeutung in der Gegenwart", Iserlohn 1866

Lauterbach, Ulrich, "Herman Bang. Studien zum dänischen Impressionismus", Breslau 1937

Lederer, Herbert, "Arthur Schnitzler's Typology. An Excursion into philosophy", in: Publications of the modern Language Association of America, (=PMLA), 78, (1963), S. 394-406

Lederer, Herbert, "Arthur Schnitzler before Anatol", in: The Germanic Review, 36,(1961)S. 269-281

Lemke, Ernst, "Die Hauptrichtungen im deutschen Geistesleben der letzten Jahrzehnte und ihr Spiegel in der Dichtung", Leipzig 1914

Lenin, Wladimir I., "Materialismus und Empiriokritizismus. Kritische Bemerkung über eine reaktionäre Philosophie", Berlin (O) 1977 (Band 14 von "W.I.Lenin, Werke")

Lenin, Wladimir I., "Der Imperialismus als höchstes Stadium des Kapitalismus", in:"W.I.Lenin, Werke",Bd.22, Berlin (O) 1977, S.189-309

Lenin, Wladimir I., "Hefte zum Imperialismus", Berlin(O) 1957

Lerch, Eugen, "La Fontaines Impressionismus", in: Archiv für das Studium der neueren Sprachen, 139,(1919),S.247 ff.

Lichtenberger, Elisabeth, "Wirtschaftsfunktion und Sozialstruktur der Wiener Ringstraße", Wien 1970

Lichtenberger, Elisabeth, "Von der mittelalterlichen Bürgerstadt zur City. Sozialstatistische Querschnittanalysen am Wiener Beispiel", in: "Beiträge zur Bevölkerungs- und Sozialgeschichte Österreichs", hrg.v. H.Helczmanovszki, München 1973, S.315-325

Lichtheim, George, "Kurze Geschichte des Sozialismus", Köln 1972

Liebmann, Otto, "Kant und die Epigonen. Eine kritische Abhandlung", Stuttgart 1865

Liliencron, Detlev von, "Briefe", Berlin/Leipzig 1910,Bd.1

Liliencron, Detlev von, "Kriegsnovellen", in:Derselbe,"Sämtliche Werke", Berlin/Leipzig o.J. Bd.1

Linden, Walter (Hrg), "Eindrucks- und Symbolkunst", Leipzig 1940, Bd.2 der Reihe "Vom Naturalismus zur neuen Volksdichtung", in sieben Bänden

Loesch, Georg, "Die impressionistische Syntax der Goncourt. Eine syntaktisch-stilistische Untersuchung", phil. Diss. Erlangen 1919

Lublinski, Samuel, "Die Bilanz der Moderne", Berlin 1904

Lublinski, Samuel, "Kritik meiner 'Bilanz der Moderne'", in: Derselbe, "Der Ausgang der Moderne", Dresden 1909, S.225-235

Lukács, Georg, "Geschichte und Klassenbewußtsein. Studien über marxistische Dialektik"? Neuwied/Berlin 1970

Lukács, Georg, "Schriften zur Literatursoziologie", ausgewählt und eingeleitet von Peter Ludz, Neuwied 1977, 6. Auflage

Mach, Ernst, "Die Analyse der Empfindungen und das Verhältnis des Physischen zum Psychischen", Jena 1902, 3. Auflage

Magris, Claudio, "Der habsburgische Mythos in der österreichischen Literatur", Salzburg 1966

Mahrholz, Werner, "Deutsche Literatur der Gegenwart", Berlin 1933

Mann, Heinrich, "Reichstag"(1911), in: Derselbe, "Macht und Mensch", München 1919, S. 19 ff.

Mann, Heinrich, "Ein Zeitalter wird besichtigt", Düsseldorf 1974

Mann, Thomas, "Betrachtungen eines Unpolitischen", Frankfurt/M. 1956

Mann, Thomas, "Buddenbrooks. Verfall einer Familie", Berlin 1930

Marcuse, Ludwig, "Obzön. Geschichte einer Entrüstung", München 1962

Martini, Fritz, "Literaturgeschichte von den Anfängen bis zur Gegenwart", Stuttgart 1950, 2. Auflage

Marx, Karl, "Das Kapital"(I), Bd.23 von "Karl Marx/Friedrich Engels. Werke", hrg.v. Institut für Marxismus/Leninismus beim ZK der SED, Berlin (O) 1977 (=MEW)

Marx, Karl, "Ökonomisch-philosophische Manuskripte aus dem Jahr 1844", MEW Ergänzungsband 1

Marx, Karl, "Geschichtliche Tendenz der kapitalistischen Akkumulation", in: Marx/Engels, "Ausgewählte Schriften", Bd.1, Berlin (O), 1977

Marx/Engels/Lenin/Stalin, "Zur deutschen Geschichte", Bd.2,2; Berlin (O) 1977

Marzynski, Georg, "Die impressionistische Methode", in: Zeitschrift für Ästhetik und Allgemeine Kunstwissenschaft, hrg.v.Max Dessoir, Bd.14, Stuttgart 1920, S.90-94

Matis, Herbert, "Österreichs Wirtschaft 1848-1913. Konjunkturelle Dynamik und gesellschaftlicher Wandel im Zeitalter Fanz Josephs I.", Berlin 1972

Mattenklott, Gert/Scherpe, Klaus R. (Hrg), "Positionen der literarischen Intelligenz zwischen bürgerlicher Reaktion und Imperialismus", Kronsberg/Ts., 1973

Mayer, Hans, "Obzönität und Pornographie in Film und Theater", in: Akzente, 21, (1974), S. 372-383

Mead, George Herbert, "Geist, Identität und Gesellschaft aus der Sicht des Sozialbehaviorismus",Frankfurt/M.1973

Mehring, Franz, "Aufsätze zur deutschen Literatur von Hebbel bis Schweichel", Bd. 11 von: Derselbe, "Gesammelte Schriften", hrg.v. Th.Höhle/H.Koch/J.Schleifstein, Berlin (O) 1976

Meier, Hans, "Deutsche Sprachstatistik"(I/II),Hildesheim 1967, 2. Auflage

Melang, Walter, "Flaubert als Begründer des literarischen Impressionismus in Frankreich", phil. Diss. Münster 1933

Melchinger, Christa, "Illusion und Wirklichkeit im dramatischen Werk Arthur Schnitzlers", phil. Diss. Hamburg 1969

Mikoletzky, Hanns Leo, "Österreich. Das entscheidende 19. Jahrhundert. Geschichte, Kultur und Wirtschaft", Wien 1972

Möhrmann, Renate, "Impressionistische Einsamkeit bei Schnitzler. Dargestellt an seinem Roman 'Der Weg ins Freie'", in: Wirkendes Wort, 23, (1973)H.6, S.390-4oo

Moser, Ruth, "L'Impressionisme francais. Peinture, Littérature, Musique", Genf 1952

Mühsam, Erich, "Bohême", in:"Fanal. Aufsätze und Gedichte von Erich Mühsam 19o5 - 1932", hrg.v. K. Kreiler, Berlin 1977, S. 45 ff.

Mühsam, Erich, "Appell an den Geist", in: Kain. Zeitschrift für Menschlichkeit, 1, (1911) No.2, S.18 ff.

Müller, Karl Johann, "Das Dekadenzproblem in der österreichischen Literatur um die Jahrhundertwende, dargelegt an Texten von Hermann Bahr, Richard von Schaukal, Hugo von Hofmannsthal und Leopold von Andrian",Stuttgart 1977

Musil, Robert, "Beitrag zur Beurteilung der Lehren Machs", phil. Diss. Berlin 19o8

Musil, Robert, "Tagebücher, Aphorismen, Reden und Aufsätze", hrg.v. A. Frisé, Hamburg 1955

Nagel, James, "Impressionism in 'The Open Boat' and 'A Man and Some Others'", in: Research Studies, 43,(1975), H.1, S.27-37

Naumann, Hans, "Die deutsche Dichtung der Gegenwart", Stuttgart 1923, zit. wird auch die sechste und neubearbeitete Auflage Stuttgart 1933

Nehring, Wolfgang, "'Schluck und Jau', Impressionismus bei Gerhard Hauptmann", in: Zeitschrift für deutsche Philologie, Bd.88, 1969, S.189-2o9

Nehring, Wolfgang, "Hofmannsthal und der österreichische Impressionismus", in: Hofmannsthal-Forschungen II, Freiburg im Breisgau, 1974, S.57-72

Nehring, Wolfgang, "Schnitzler. Freuds Alter Ego?", in: Modern Austrian Literature,1o,(1977)H.2,S.179-194

Neue Gesellschaft für bildende Kunst/Kunstamt Kreuzberg (Hrg), "Faschismus. Renzo Vespignani", Berlin(W)/Hamburg 1976

Newton, Joy, "Emile Zola and the French impressionist novel", in: L'esprit createur, 13,(1973),H.2,S.32o-328

Nietzsche, Friedrich, "Aus dem Nachlaß der 188oer Jahre",in: Derselbe, "Werke", in 5 Bänden, hrg.v. Karl Schlechta, hier: Band 4, Frankfurt/M./Berlin/Wien 1977

Oisermann, Teodor I., "Die Entfremdung als historische Kategorie", Berlin (O) 1965

Offermanns, Ernst L., "Arthur Schnitzler. Das Komödienwerk als Kritik des Impressionismus", München 1973

Osborne, Adam, "Mikrocomputer Grundwissen. Eine allgemeinverständliche Einführung in die Mikrocomputertechnik", München 1978

Ostwald, Wilhelm, "Die Überwindung des wissenschaftlichen Materialismus", Berlin 1895

Overland, Orm, "The Impressionism of Stephen Crane: A Study in Style and Technique", in: "Americana - Norwegica", Bd.1, Philadelphia 1966, S. 239-285

Picard, Max, "Das Ende des Impressionismus", Erlenbach/Zürich 192o, 2. Auflage

Pinkerneil, Beate, "Selbstreproduktion als Verfahren. Zur Methodologie und Problematik der sogenannten 'Wechselseitigen Erhellung der Künste'", in:"Zur Kritik literaturwissenschaftlicher Methologie", hrg.v. Zmegac,V./Skreb, Z., Frankfurt/M. 1973

Pongs, Hermann, "Aufrisse der deutschen Literaturgeschichte: Vom Naturalismus bis zur Gegenwart", in: Zeitschrift für Deutschkunde, XLIII, (1929), S.258-274/3o5-312

Praz, Mario, "Liebe, Tod und Teufel. Die schwarze Romantik", in zwei Bänden, München 197o

Pulzer, Peter G.J., "Die Entstehung des politischen Antisemitismus in Deutschland und Österreich 1867 bis 1914", Gütersloh 1966

Rauter, Dieter, "Liberalismus", in: "Österreichisches Staatslexikon",Wien 1885, S.173

Reik, Theodor, "Arthur Schnitzler als Psycholog",Minden 1913

Reitz, Hellmuth, "Impressionistische und expressionistische Stilmittel bei Arthur Rimbaud", phil.Diss. München 1939

Rewald, John, "Die Geschichte des Impressionismus. Schicksal und Werk der Maler einer großen Epoche der Kunst", Schauberg/Köln 1965

Rey, William H., "War Schnitzler Impressionist? Eine Analyse seines unveröffentlichten Jugendwerkes 'Ägidius'", in: Journal of the international Arthur Schnitzler research Association, Vol.3,(1964),H.2,S.16-31

Rey, William H., "Die geistige Welt Arthur Schnitzlers", in: Wirkendes Wort, 16, (1966),H.3, S. 18o-194

Rey, William H., "Arthur Schnitzler. Die späte Prosa als Gipfel seines Schaffens", Berlin 1968

Rey, William H., "'Werden, was ich werden sollte': Arthur Schnitzlers Jugend als Prozeß der Selbstverwirklichung", in: Modern Austrian Literature, 1o, (1977),H.3/4,S.129-142

Richter, Elise, "Studie über das neueste Französisch", In: Archiv für das Studium der neuen Sprachen und Literatur", 133,(1917),S.348 ff./und Bd.136 S.124 ff.

Riehl, Aloys, "Der philosophische Kritizismus und seine Bedeutung für die positive Wissenschaft", in zwei Bänden, München 1876-1887

Riha, Karl, "Naturalismus und Antinaturalismus", in: "Annalen der deutschen Literatur", hrg.v. Heinz O. Burger, Stuttgart 1971, 2. Auflage S.719-76o

Rogers, Rodney O., "Stephen Crane and Impressionism", in: Nineteenth-Century Fiction, Berkeley, California (=NCF) 24,(1969),S.292-3o4

Röhrich, Wilfried, "Politik und Ökonomie der Weltgeschichte", Reinbek 1978

Rosenberg, Hans, "Große Depression und Bismarckzeit. Wirtschaftsablauf, Gesellschaft und Politik in Mitteleuropa", Berlin 1967

Rost, Karola, "Der impressionistische Stil Verlaines", phil. Diss. Münster 1936

Rothe, Wolfgang (Hrg), "Expressionismus als Literatur. Gesammelte Studien", Bern 1969

Rudolph, Hermann, "Kulturkritik und konservative Revolution. Zum kulturell-politischen Denken Hofmannsthals und seinem problemgeschichtlichen Kontext",Tübingen 1971

Ruprecht, Erich/Bänsch,Dieter (Hrg), Literarische Manifeste der Jahrhundertwende 189o - 191o", Stuttgart 197o

Russell, John, "Seurat", Darmstadt 1968

Sacher, Werner, "Einführung in die Statistik für Benutzer programmierbarer Taschenrechner",München/Wien 1977

Salten, Felix, "Schnitzler", in: Der Merker. Österreichische Zeitschrift für Musik und Theater,3,(1912),H.9,

Scheible, Hartmut, "Schnitzler", Reinbek 1976 (Bd.235 der rororo-monographien)

Schick, Alfred, "Die jüdischen Ärzte und die Medizin in Wien", in: "Geschichte der Juden in Österreich", hrg.v. Hugo Gold, Tel Aviv 1971, S.127-134

Schillemeit, Jost, "Bonaventura, der Verfasser der 'Nachtwachen'", München 1973

Schinnerer, Otto P. "The History of Schnitzler's 'Reigen'", in: Publications of the Modern Language Association of America (=PMLA),XLVI,No.3,Sept 1931

Schinnerer, Otto P., "The early works of Arthur Schnitzler", in: The Germanic Review,4,(1929),S.153-197

Schlaf, Johannes, "Frühling", Leipzig 1896

Schlaf, Johannes, "Sommertod. Novellistisches", Leipzig 1897

Schlaf, Johannes, "In Dingsda", Leipzig 1912, 3. Auflage

Schmidt, Adalbert, "Literaturgeschichte. Wege und Wandlungen moderner Dichtung", Salzburg/Stuttgart 1957, auch 3. Auflage von 1968

Schmidt, Adalbert, "Die geistigen Grundlagen des 'Wiener Impressionismus'", in: Jahrbuch des Wiener Goethevereins. Neue Folge der Chronik, 78, (1974), S.9o-1o8

Schneider, Hans, "Maupassant als Impressionist in 'Une vie', 'La Maison Tellier', 'Au Soleil'", phil. Diss. Münster 1934, (Band 9 von "Arbeiten zur romanischen Philologie" = ARP)

Schnitzler, Olga, "Spiegelbild der Freundschaft", Salzburg 1962

Schoeps, Hans J. (Hrg), "Zeitgeist im Wandel. Das wilhelminische Zeitalter", Stuttgart 1967

Schorske, Carl E., "Schnitzler und Hofmannsthal. Politik und Psyche im Wien des Fin de Siècle", in: Wort und Wahrheit. Monatsschrift für Religion und Kultur, 5, (1962), S.367-381

Schorske, Carl E., "The Transformation of the Garden: Ideal and Society in Austrian Literature", in: American Historical Review, 72,(1966/67),S.1283-132o

Schröder, Hans-Chr., "Hobsons Imperialismustheorie", in: "Imperialismus", hrg.v. H.U.Wehler, Königstein i.Ts/ Düsseldorf 1979, S.1o4-122

Schröder, Hartwig, "Quantitative Stilanalyse. Versuch einer Analyse quantitativer Stilmerkmale unter psychologischem Aspekt", phil. Diss. Würzburg 196o

Schwerte, Hans, "Deutsche Literatur im Wilhelminischen Zeitalter", in: "Zeitgeist im Wandel", hrg.v. H.J.Schoeps, Stuttgart 1967, S.121-145

Schwerte, Hans, "Der Weg ins 2o. Jahrhundert", in:"Annalen der deutschen Literatur", hrg.v. H.O.Burger, Stuttgart 1952

Seeba, Hinrich C., "Kritik des ästhetischen Menschen. Hermeneutik und Moral in Hofmannsthals 'Der Tor und der Tod'", Bad Homburg v.d.H./Berlin/Zürich 197o

Senghaas, Dieter (Hrg), "Imperialismus und strukturelle Gewalt. Analysen über abhängige Reproduktion", Frankfurt/M. 1976, 3. Auflage

Servaes, Franz, "Impressionistische Lyrik", in: Die Zeit. Wiener Wochenschrift für Politik, Volkswirtschaft, Wissenschaft und Kunst,5,(1898/99),No.212,S.54-56

Shannon, C.E., "Predication and entropy of printed English", in: The Bell System Technical Journal,Jan. 1951, 3o, S. 5o-64

Soergel, Albert, "Dichtung und Dichter der Zeit",Bd.1,Leizig 1911, Bd.2, Leipzig 1926

Soergel, Albert/Hohoff,Curt, "Dichtung und Dichter der Zeit, vom Naturalismus bis zur Gegenwart", 2 Bände, Düsseldorf 1961

Sommerhalder, Hugo, "Zum Begriff des literarischen Impressionismus", Zürich 1961

Specht, Richard, "Arthur Schnitzler. Der Dichter und sein Werk", Berlin 1922

Spiegel, Murray R., "Statistik", Düsseldorf u.a. 1976

Spitzer, Leo, "Stilstudien", Darmstadt 1961, Band 1:"Sprachstile", Band 2:"Stilsprachen",

Spronk, Maurice, "Les artistes littéraires (etudes sur le XIXe siècle)", Paris 1889

Stadtmüller, Georg, "Geschichte der habsburgischen Macht", Stuttgart 1966

Steiger, Edgar, "Der Kampf um die neue Dichtung",Leipzig 1889

Stroka, Anna, "Der Impressionismus der deutschen Literatur. Ein Forschungsbericht", in: Germanica Wratislaviensia, 1o,(1966),S.141-161

Stroka, Anna, "Der Impressionismus in Arthur Schnitzlers 'Anatol' und seine gesellschaftlichen und ideologischen Voraussetzungen", in: Germanica Wratislaviensia,12, (1967),S.97-111

Swales, Martin W., "Arthur Schnitzler as a moralist", in: Modern Language Review, 62, 1967, S.462-475

Szondi, Peter, "Das lyrische Drama des Fin de Siècle", Frankfurt/M. 1975

Thalheim, Hans G./u.a. (Hrg), "Geschichte der deutschen Literatur. Von den Anfängen bis zur Gegenwart", hier: Band 9, "Vom Ausgang des 19. Jahrhunderts bis 1917", Berlin (O), 1974

Theisen, Josef, "Die Dichtung des französischen Symbolismus", Darmstadt 1974

Thiele, Joachim, "Untersuchungen zur Frage des Autors der 'Nachtwachen von Bonaventura' mit Hilfe einfacher Textcharakteristiken", in: GrKG,4,(1963),S.36-44

Thiele, Joachim, "Untersuchung der Vermutung J.D. Wilsons über den Verfasser des ersten Aktes von Shakespeares 'King Henry VI, First Part', mit Hilfe einfacher Textcharakteristiken",in: GrKG,6,(1965),S.25 ff.

Thon, Luise, "Die Sprache des deutschen Impressionismus. Ein Beitrag zur Erfassung ihrer Wesenszüge",München 1928

Thon, Luise, "Grundzüge impressionistischer Sprachgestaltung", in: Zeitschrift für Deutschkunde,43,(1929),S.385-4oo

Tremel, Ferdinand, "Wirtschafts- und Sozialgeschichte Österreichs", Wien 1969

Urbach, Reinhard, "Schnitzler Kommentar zu den erzählenden Schriften und dramatischen Werken", München 1974

Urban, Bernd, (Hrg), "Arthur Schnitzler. Hugo von Hofmannsthal. Charakteristik aus den Tagebüchern", in: Hofmannsthal-Blätter,13,(1975)

Vogler, Mathy, "Die schöpferischen Werte in Verlaines Lyrik", phil. Diss. Zürich 1927

Walcutt, Ch., "American literary Naturalism. A divided stream", Minneapolis 1956

Walzel, Oskar, "Wechselseitige Erhellung der Künste. Ein Beitrag zur Würdigung kunstgeschichtlicher Begriffe", Berlin 1917

Walzel, Oskar, "Die deutsche Dichtung seit Goethes Tod", Berlin 1919

Walzel, Oskar, "Deutsche Dichtung von Gottsched bis zur Gegenwart", Band 7 von: Derselbe, "Handbuch der Literaturwissenschaft", Wildpark-Potsdam 1930

Walzel, Oskar, "Wesenszüge des deutschen Impressionismus", in: Zeitschrift für deutsche Bildung,6,(1930),S.169-182

Watzlawick,Paul/Beavin,J.H./Jackson,D.D., "Menschliche Kommunikation. Formen, Störungen, Paradoxien", Bern/Stuttgart/Wien 1974

Weber, Max, "Wirtschaft und Gesellschaft", Band 2, Tübingen 1956

Weber, Max, "Die protestantische Ethik", Bd.1,(Eine Aufsatzsammlung), hrg.v. Johannes Winckelmann, Gütersloh 1979, 5. Auflage

Weiss, Walter, "Österreichische Literatur - eine Gefangene des habsburgischen Mythos?", in: Deutsche Vierteljahresschrift für Literaturwissenschaft und Geistesgeschichte,43,(1969),H.2,S.333 ff.

Wegener, Alfons, "Impressionismus und Klassizismus im Werk Marcel Prousts", phil.Diss. Frankfurt/M. 1930

Wehler, Hans-U. (Hrg), "Moderne deutsche Sozialgeschichte", Kökn 1976, 5. Auflage

Wehler, Hans-U. (Hrg), "Imperialismus", Königstein i.Ts./Düsseldorf 1979

Wellek, René, "The parallelism between Literature and the arts", in: The English Institute Annual 1941, New York 1942, S.29-63

Weltner, Klaus, "Zur empirischen Bestimmung subjektiver Informationswerte von Lehrbuchtexten mit dem Ratetest nach Shannon", in: Grundlagenstudien...(GrKG),5,(1964) H.1,S.3-11

Weltner, Klaus, "Informationstheorie und Erziehungswissenschaft", Quickborn 1970

Wendeler, Jürgen, "Stilanalyse als Testkonstruktion. Erprobung eines psychometrischen Modells zur stildiagnostischen Untersuchung von Schüleraufsätzen", Weinheim/Basel 1973 (phil.Diss. Darmstadt)

Wenzel, Daniel, "Der literarische Impressionismus, dargestellt an der Prosa Alphonse Daudets",phil.Diss.München 1928

Werner, Renate, "Skeptizismus, Ästhetizismus, Aktivismus. Der frühe Heinrich Mann", Düsseldorf 1972

Wertheim, Stanley, "Crane and Garland: The Education of an Impressionist", in:North Dakota Quarterly (=NDQ),35, (1967),S.23-28

Wickmann, Dieter, "Eine mathematisch-statistische Methode zur Untersuchung der Verfasserfrage literarischer Texte. Durchgeführt am Beispiel der 'Nachtwachen. Von Bonaventura' mit Hilfe der Wortartübergänge",Köln/Opladen 1969

Wickmann, Dieter, "Zum Bonaventura-Problem: Eine mathematisch-statistische Überprüfung der Klingemann-Hypothese", in: Zeitschrift für Literaturwissenschaft und Linguistik (=Lili), 4,(1974),H.16,S.13-29

Wiemann, Heinrich, "Impressionismus im Sprachgebrauch La Fontaines", in: Arbeiten zur romanischen Philologie (=ARP), Vol.8, Münster 1934

Winter, Eduard, "Revolution, Neoabsolutismus und Liberalismus in der Donaumonarchie", Wien 1969

Winter, Werner, "Styles as Dialects", in: "Statistics and Styles", hrg.v. Dolezel/Bailey, New York 1969,

Winter, Werner, "Relative Häufigkeit syntaktischer Erscheinungen als Mittel zur Abgrenzung von Stilarten", in: Phonetica 7, 1962,S.193-216

Wollheim,R.,"Sigmund Freud",München 1972

Wunberg,Gotthart, "Utopie und Fin de Siècle. Zur deutschen Literaturkritik vor der Jahrhundertwende. Ein Vortrag.",in: Deutsche Vierteljahresschrift für Literaturwissenschaft und Geistesgeschichte,43,(1969),H.4, S.685-7o6

Wunberg, Gotthart,(Hrg), "Die literarische Moderne. Dokumente zum Selbstverständnis der Literatur um die Jahrhundertwende", Frankfurt/M. 1971

Wunberg, Gotthart,(Hrg), "Das junge Wien. Österreichische Literatur- und Kunstkritik 1887 - 19o2", in zwei Bänden, Tübingen 1976

Zeller,Eduard, "Über Bedeutung und Aufgabe der Erkenntnistheorie", in: Derselbe,"Vorträge und Abhandlungen", Berlin 1862

Zenke, Jürgen, "Verfehlte Selbstfindung als Satire: Arthur Schnitzlers Leutnant Gustl", in: Derselbe,"Die deutsche Monologerzählung im 2o. Jahrhundert",Köln 1976,S.69-84

Zmegac,V./Skreb,Z.(Hrg),"Zur Kritik literaturwissenschaftlicher Methodologie", Frankfurt/M.1973

Zohn, Harry, "Österreichische Juden in der Literatur", in: "Geschichte der Juden in Österreich", hrg.v.Hugo Gold, Tel Aviv 1971, S.143-154

Zweig, Stefan, "Die Welt von Gestern. Erinnerungen eines Europäers", Frankfurt/M. 1977, 7. Auflage

CURLING, MAUD
JOSEPH ROTHS "RADETZKYMARSCH". EINE PSYCHO-SOZIOLOGISCHE
INTERPRETATION.

Auf der Grundlage von Arbeiten Freuds, Horneys, Eriksons
und Parsons werden die individuelle Genese, die Entwick-
lung und die affektiven Folgen konfliktiver seelischer
Zustände bei den wichtigeren Fiktionsgestalten untersucht.
Darüberhinaus wird unter Berücksichtigung einer Reihe von
psychologisch-biographischen Momenten in der Lebensgeschich-
te Roths dargelegt, in welcher Weise die Themenwahl, die
Motivkomplexe und die Art der Darstellung auf literarisch-
produktiv gewordene Konfliktstrukturen in der Person des
Autors zurückzuführen sind.

Frankfurt/M., Bern 1981. 191 S.
Literatur & Psychologie. Bd. 5.
ISBN: 3-8204-6189-2. br.sFr.41,--

(Die Arbeit erscheint gleichzeitig in den "Europäischen
Hochschulschriften", Reihe I, Deutsche Sprache und Lite-
ratur als Band 381.)

LUNZER, HEINZ
HOFMANNSTHALS POLITISCHE TÄTIGKEIT IN DEN JAHREN 1914 BIS
1917

Drei Jahre aus dem Leben Hugo von Hofmannsthals werden mit
größtmöglicher Genauigkeit dargestellt: die ersten Jahre des
Krieges 1914/1918, in denen der Schriftsteller versuchte,
auf politischer Ebene für Österreich-Ungarn zu wirken: auf
den Gebieten der Bündnispartnerschaft mit dem Deutschen Reich,
der Kriegszielpolitik und der Entwicklung eines patriotischen
Selbstbewußtseins der in Auflösung begriffenen Monarchie. Hof-
mannsthals Aktivitäten sind ein Beispiel politisch-ideologi-
scher Einflußnahme im Dienst der Nation, entsprechend jener
Ideologie, die den Krieg als intellektuellen Erneuerungskampf
legitimierte.

Frankfurt/M., Bern 1981. 414 S.
Analysen und Dokumente. Bd. 1.
ISBN: 3-8204-6188-4 br.sFr.79,--

(Die Arbeit erscheint gleichzeitig in den "Europäischen
Hochschulschriften", Reihe I, Deutsche Sprache und Lite-
ratur als Band 380.)

THAMER, JUTTA
ZWISCHEN HISTORISMUS UND JUGENDSTIL. ZUR AUSSTATTUNG DER ZEITSCHRIFT "PAN" (1895-1900)

Der "Pan", das aufwendigste Kunstorgan, das je in Deutschland erschien, war noch vor der populären "Jugend" die erste Kunstzeitschrift der Stilbewegung um 1900. Ihr Erscheinen begleitet den Durchbruch des deutschen Jugendstils. Buchkünstlerische Ausstattung und unterschiedliche Auswahlkriterien der verschiedenen Redaktionen des "Pan" aus Künstlern und Kunsthistorikern werden hier zum ersten Mal ausführlich dargestellt. Dabei untersucht die Verfasserin nicht nur die Genese des deutschen Jugendstils, sondern hebt zugleich das Nebeneinander der verschiedenen Stilrichtungen im "Pan" hervor.

Aus dem Inhalt: Ausstattung, Geschichte und Konzeption der literarisch-bildkünstlerischen Produktionszeitschrift "Pan" (1895-1900).

Frankfurt/M., Bern 1980. 260 S.
Europäische Hochschulschriften: Reihe XXIV, Kunstgeschichte. Bd. 8.
ISBN: 3-8204-6659-2 br.sFr.45,--

FRIZEN, WERNER
SCHULSZENEN IN DER LITERATUR. INTERPRETATION LITERARISCHER SCHULMODELLE IM DEUTSCHUNTERRICHT DER SEKUNDARSTUFE II

Der Schüler ist oft der letzte, der seine eigene schulische Situation zu reflektieren wagt. Dieser diaktische Versuch will nicht die längst festgestellten Zustände bejammern, sondern einer Möglichkeit nachgehen, wie der Resignation des Schülers im Deutschunterricht begegnet werden könnte: durch die Reflexion literarischer Schulmodelle zwischen Idylle und Satire. - Texte von Grass, Böll, Thomas Mann, Zuckmayer, Spoerl und Emil Strauß werden zu diesem Zweck analysiert und didaktisch-methodisch untersucht. Verlaufsplanungen und ein umfangreicher Materialienteil wollen die Inhalte für die Unterrichtspraxis aufbereiten.

Frankfurt/M., Bern 1980. 160 S.
Europäische Hochschulschriften: Reihe I, Deutsche Sprache und Literatur. Bd. 370
ISBN: 3-8204-6822-6 br.sFr.37,--